THE ARTS

艺术的故事

上

［美］房龙 著
黄 悦 译

THE ARTS

Copyright © 2021 by SDX Joint Publishing Company.
All Rights Reserved.
本作品版权由生活·读书·新知三联书店所有。
未经许可,不得翻印。

图书在版编目(CIP)数据

艺术的故事/(美)房龙著;黄悦译. —北京:生活·读书·新知三联书店,2021.1
(房龙作品精选)
ISBN 978-7-108-06937-5

Ⅰ.①艺… Ⅱ.①房… ②黄… Ⅲ.①艺术史-世界-通俗读物 Ⅳ.① J110.9-49

中国版本图书馆 CIP 数据核字(2020)第 157743 号

本书由亨德里克·威廉·房龙撰写并绘制插图
旨在帮助广大普通读者
（即一向认为艺术这个话题离自己很遥远的人们）
学会理解并更好地欣赏
自创世伊始直至
我们因深陷其中而迷失了方向的这一刻，
在绘画、建筑、音乐、雕塑、戏剧
以及大部分通常所称的次要艺术领域里诞生的一切

*

本书根据美国西蒙舒斯特（Simon and Schuster）出版社1946年的重印版本翻译而成。

谨以此书纪念
梅茜·伊丽莎白·亨特
因为在我们有幸了解的所有人中
她最为清晰地诠释了一个理想
即世间任何形式的艺术
都应专注于一个明确的目标
并尽可能发挥自身独有的力量
共筑至高无上的一门艺术——
生活的艺术

关于如何读这本书，
请见 751 页 "后记" 部分

目 录

房龙小引　　1

前　言　　1

第一章　序　言　　5
　　谈谈艺术家这一群体的特质，每当我们想为"艺术"划定范畴时遇到的困扰，以及其他杂七杂八也许永远无人能解的一些难题。

第二章　史前人类的艺术　　23
　　我要尝试在一座无比巨大、极其黑暗的洞穴中，点燃一支小小的蜡烛。尽管我们做了诸多努力，调查研究，但洞里那些有趣的秘密多半仍被深锁在黑暗中。

第三章　埃及的艺术　　37
　　在这个国家，生者将死者带入了一场"假想游戏"。

第四章　巴比伦、迦勒底以及谜样苏美尔人的国度　　61
　　美索不达米亚平原的艺术惊喜。

第五章　海因里希·谢里曼　75
这一章不长,多半篇幅将用来讨论"serendipity"一词该如何诠释。

第六章　希腊人的艺术　85
这段故事的主人公只是可数的几个人,当今世人掌握的知识却多半都是来自他们。

第七章　伯里克利的时代　113
以及一座小小的石山,就像新泽西平原上那种,如何变成了举世闻名的神殿。

第八章　盆盆罐罐和耳环汤匙　121
这一章讲的是希腊人的所谓次要艺术。

第九章　伊特鲁里亚人和罗马人　136
这一章仍有大量不确定的内容,因为在很多问题上,我们现在还一无所知,正期待着在未来几年里取得新的发现。

第十章　犹太人　151
为世界贡献了一座建筑和一部书的民族。

第十一章　早期基督教艺术　154
旧神消亡,人类抛弃了那个充满罪恶的世界。

第十二章　科普特人　162
一群被历史遗忘的人,却为基督教诞生初期的艺术做出了不寻常的贡献。

第十三章　拜占庭艺术　166
被恐惧笼罩的世界里,艺术成为最后的庇护所。

第十四章 俄 国　　179
　　艺术走进了死胡同。

第十五章 伊斯兰艺术　　186
　　大漠民族创造的艺术。

第十六章 中世纪的波斯　　193
　　一切艺术的大熔炉。

第十七章 罗马风格时期　　199
　　废墟中的艺术。

第十八章 普罗旺斯　　218
　　古代世界的最后一个据点成了新艺术汇聚的地方。游吟诗人渐渐把音乐和诗歌传播到各个角落。
　　我们似乎又一次感受到来自远方巴格达的微妙影响。

第十九章 哥特式艺术　　228
　　丑陋世界里的一段美丽童话。

第二十章 哥特时期的终结　　246
　　艺术家摆脱了束缚。图画和音乐领域里出现了一些新技术。

第二十一章 文艺复兴精神　　261
　　城邦再度成为艺术的中心，文艺复兴风格的建筑渐渐出现在世界各地。

第二十二章 佛罗伦萨　　283
　　这一章要介绍阿尔诺河上这座名扬四海的古城，还要向阿西西的圣方济各致敬，并简单讲讲杰出的艺术家乔托的生平与成就。

第二十三章　菲耶索莱的弗拉·乔瓦尼·安杰利科　　297
　　一位手拿画笔的圣方济各。

第二十四章　尼科洛·马基雅维利　　300
　　以及新一代艺术资助人。

第二十五章　佛罗伦萨崛起为全球首屈一指的艺术中心　　306
　　另外，保罗·乌切洛在透视方面有了一些有趣的发现。

第二十六章　小天使　　314
　　这些快活的婴孩在佛罗伦萨雕塑家的手中获得了新生。

第二十七章　油画的诞生　　316
　　凡·艾克兄弟向根特的同行们展示了一种调配颜料的全新方法。

第二十八章　意大利绘画工厂开工了　　323
　　"给我们来一打最好的佛罗伦萨画派和半打中等价位的威尼斯画派。"

第二十九章　美　洲　　357
　　旧世界发现了新世界。新世界对旧世界的艺术并无直接影响，但这里的财富造就了新一代艺术资助人，这些人继而影响了整个时代的艺术审美，由此对中世纪的终结起到推动作用。

第三十章　孕育了新绘画的地方开始呼唤新音乐　　368
　　这是属于帕莱斯特里纳以及荷兰音乐大师的时代。

第三十一章　欧洲心脏地带迎来新的繁荣时代　　384
　　纽伦堡的阿尔布雷希特·丢勒和巴塞尔的汉斯·荷尔拜因这两位大师让意大利人认识到，阿尔卑斯山那一边的野蛮人也跟上了时代的脚步。

第三十二章　上主是我坚固保障　　　401

新教与艺术。

第三十三章　巴洛克　　　405

教会和国家的反击以及这一切对艺术发展的影响。

第三十四章　荷兰画派　　　425

一股不寻常的绘画热潮影响了一个国家。

第三十五章　伟大的世纪　　　445

在法国国王路易统治下，专制制度实现了最后的辉煌，艺术在其中功不可没。

第三十六章　莫里哀先生去世并长眠在圣地　　　464

国王路易十四让人们重新爱上了看戏。

第三十七章　演员再度登台　　　471

关于国王的演员们演出的剧院。

第三十八章　歌　剧　　　474

凡尔赛宫廷的新奇音乐享受。

第三十九章　克雷莫纳　　　489

我们绕一点路去看看伦巴第提琴世家的故乡。

第四十章　一种时髦的新娱乐　　　498

蒙特威尔第和吕利以及在路易十四宫廷里诞生的法国歌剧。

第四十一章　洛可可艺术　　　512

潮流迎来必然的逆转。造作的华贵气派风行一个世纪后，世界有了新的

理想,并告诉小孩子们,人生只有三件重要的事——要自然,要质朴,要培养魅力。

第四十二章　再谈洛可可　　522

欧洲其他地方的18世纪风貌。

第四十三章　印度、中国以及日本　　535

欧洲在这些意想不到的地方发现了很多值得借鉴的东西。

第四十四章　戈　雅　　557

最后一位有普适意义的伟大画家。

第四十五章　音乐超越了绘画　　564

继绘画之后,音乐成为最流行的艺术,欧洲的音乐中心由南方转移到了北方。

第四十六章　巴赫、亨德尔、海顿、莫扎特和贝多芬　　568

指挥官们率领无名音乐教师组成的大军取得了辉煌胜利。

第四十七章　庞培、温克尔曼和莱辛　　625

一座不久前重见天日的古罗马小城,两位博学的德国人共同推动了"古典复兴运动"。

第四十八章　革命与帝国　　630

有人想把艺术家变成政治宣传工具,就此终结了古典风格的流行。

第四十九章　混乱年代:1815—1937　　640

艺术与生活分道扬镳。

第五十章　浪漫主义时期　　　646
　　大家躲进了一个远离现实的世界，这里只有荒弃的城堡和穿着格子裤的心碎诗人。

第五十一章　画室的反抗　　　649
　　现实主义画家拒绝再逃避，奋起展开了反击。

第五十二章　庇护所　　　662
　　博物馆的出现让古旧藏品有了理想的去处，但这里并不适合成为鲜活艺术的避风港。

第五十三章　19世纪的音乐　　　671
　　音乐在其他艺术衰落时崛起，稳稳占据了自己的领地。

第五十四章　艺术歌曲　　　678
　　也可以称之为"歌曲"，但二者并不完全相同。

第五十五章　帕格尼尼和李斯特　　　691
　　专业演奏家的出现及艺术家的解放。

第五十六章　柏辽兹　　　704
　　现代"流行音乐"的开端。

第五十七章　达盖尔　　　711
　　达盖尔先生的"日光相片"成了画家的强劲对手。

第五十八章　约翰·施特劳斯　　　714
　　以及舞曲如何重新成为鼓励人们跳舞的音乐。

第五十九章　肖　邦　719
现代民族主义"蓝调音乐"的鼻祖。

第六十章　理查德·瓦格纳　727
他造就了阿道夫·希特勒的德国。

第六十一章　约翰内斯·勃拉姆斯　737
用音乐思考的亲切的哲学家。

第六十二章　克劳德·德彪西　742
印象主义从画家的画室传播到作曲家的工作室。

第六十三章　结束语　746
写在最后的告别与祝福。

后记　关于如何读这本书　751

房龙小引

1987年,三联书店老总沈昌文偶然问我:"赵博士如何看房龙?他的大作《宽容》,在国内很畅销呢。"当时我回国不久,乍一听说"房龙",不由得两眼发黑,只好如实回答说:"我不熟悉房龙,也没读过《宽容》。"

我在哈佛学的是美国文化思想史。寒窗六年,自信不会遗漏重要思想家,哪怕是他们比较冷僻的著作。回想我的博士大考书单:千余本文史哲经典中,何曾出现过什么房龙?换个角度想:即便我一时疏忽,那些考我的教授,岂能容我马虎过关!那么,这个房龙由何而来?

据查,房龙(Hendrik Willem van Loon)不是美国土生子。1882年他出生在荷兰鹿特丹,自幼家境富裕,兴趣广泛,尤其喜好历史、地理。1902年他乘船前往美国,入读康奈尔大学。毕业后,这个身高两米的荷兰小伙儿,迎娶了美国上流社会的一位富家女。不久俄国爆发革命。房龙以记者身份返回欧洲,接着报道第一次世界大战。奔走多年,未能当上名记者,房龙于是转求其次:他先是摘取慕尼黑大学博士学位,随后又往美国高校寻觅教职。

1915—1922年，房龙在美国康奈尔大学、安提克学院，两度教授欧洲史。校方评语是：房老师讲课颇受学生欢迎，可他"缺少科学性，无助于提高学生成绩"。这话听着委婉，实乃判决他不配在大学教历史。

教书不成，那就写书做研究吧！房龙的第一部著作，出自他的博士论文，名曰《荷兰共和国的灭亡》（1913）。此书算得上学术研究，可它销路不好，无法改善作者的经济状况。请留意：此时房龙已育有二子。他必须发愤工作、努力挣钱，才能维持小康水准。

1920年房龙再婚，随即与书商签约，开始撰写通俗历史读物《古人类》。这本杂书旗开得胜，令房龙一发而不可收。自1921年到1925年，他接连发表《圣经的故事》《人类的故事》《宽容》等多部畅销书。

短短十年里，房龙靠写畅销书发了财，分别在美国与欧洲购置房产，进而自由写作、四处旅游、参与多种社会活动。至1944年去世，房龙在美国学术界依旧是一文不名。可在现代图书出版史上，此人却打造了一个商业成功故事。

我们已知：房龙并非资深学者，更不是什么欧美知识领袖。谁想这个不入流的房龙，影响力居然超出美国本土，漂洋过海来到中国。房龙为何在中国走俏？依我拙见，这里头的原因相当复杂，牵扯经济、政治、文化诸方面。其兴衰过程，亦同中国最近一百年的国运相关。

先看房龙怎样与中国结缘。1922年，房龙在美国推出畅销书《人类的故事》。1925年，商务印书馆率先出版此书，译者是沈性仁女士。曹聚仁读了沈女士的译本，称房龙对他的青年时代"影响极大"。

房龙1920年发表的《古人类》，也于1927—1933年间，在中国陆续出版了四个译本。书名分别是《古代的人》《远古的人类》《文明的开端》等。其中，林徽因译本《古代的人》，颇受中国学界关注。该书

由郁达夫亲自作序，1927年由上海开明书店出版。

林译本序言中，郁达夫发表高见道：房龙文笔生动，擅长讲故事。"他的这种方法，实在巧妙不过。干燥无味的科学常识，经他那么一写，无论大人小孩，都觉得娓娓忘倦了。"他又道：房龙魔力，并非独创。说到底，此人不过是"将文学家的手法，拿来讲述科学而已"。

在当时不少美国人看来：房龙成批发表通俗历史书，大赚其钱，沽名钓誉，委实令人侧目。美国报刊上的文学专栏，偏又跟着推波助澜，鼓吹房龙作品。大作家辛克莱·刘易斯气不过，终于逮着一个机会，当面呵斥房龙说："你以为自己是个啥？你也算是作家吗？"

房龙死后，美国《星期日快报》刊登讣告，称他"善于将历史通俗化，又能把深奥晦涩的史书，变成普通读者的一大乐趣"。房龙的儿子，也在给他爸撰写的传记中表示："美国文学史、史学史都不会留下房龙的名字。他虽然背着通俗作家的名声，却能让老百姓愉快地感受历史、地理和艺术。"

对比美国人的评语，郁达夫之见不但中肯，而且老到。唯有一点遗憾：他已点破房龙畅销的奥秘，却未分析图书出版的市场规律。上述"挥笔成金"的神奇法则，后于20世纪40年代的美国好莱坞，被德国法兰克福学派的阿多诺博士成功破译，进而著述论说，将其精确描述为大众文化（Mass Culture），或曰文化工业（Culture Industry）。

何谓文化工业？说白了，即出版商、投资商与文化人联手，套用最先进的现代工业生产方式，大批策划、炮制、包装并推销文艺作品，令其像时髦商品一样流行于世，老少咸宜、雅俗共赏。在此意义上，房龙的商业成功，一面体现资本主义文化畸变，一面反映美国文明的现代化趋势。

以上讲的是现代经济学。再看20世纪30年代的国际政治。房龙

的盖世大作《宽容》,初版于 1925 年。此际,欧洲革命刚刚退潮,德、意法西斯蠢蠢欲动。面对凶险难测的世界,房龙感叹人类步入一个"最不宽容的时代"。为此,他欲以"宽容"为话题,带领读者回到古代,从头检讨祖先的愚昧与偏执:

从古希腊、中世纪到启蒙运动——房龙不厌其烦,将一部"思想解放史",刻意改写成一部"不宽容历史":其间有种族屠杀,有十字军远征,有教会对异端的迫害,有宗教裁判所对科学家的折磨。当然,还有文艺复兴倡导的人本主义,启蒙运动鼓吹的思想自由。

一句话,房龙笔下的欧洲文明史,始终贯穿着"宽容与专横"的搏斗:犹如一双捉对厮杀的角斗士,他俩分别代表了善与恶、光明与黑暗、进步与反动。

提醒大家:房龙身为美国历史学博士,其政治立场基本是自由主义的,即相信科学理性、政治平等、思想自由。然而,这种自由派的柔弱本性,一旦遭遇革命与战争,它就会自相矛盾、破绽百出。请看房龙言不由衷的苦衷:

"进入 20 世纪后,现代的不宽容,已然用机关枪和集中营武装起来,以便代替中世纪的地牢、铁链、火刑柱。"历史不是一直在进步吗?人类不是越来越文明吗?房龙嗤之以鼻道:"如今距离宽容一统天下的日子,还需要一万年,甚至十万年。也就是说,宽容只是一种梦想,一种乌托邦。"

1937 年,希特勒发表《我的奋斗》。次年,房龙推出一本《我们的奋斗:对阿道夫·希特勒〈我的奋斗〉的答复》。作为一本反纳粹宣言,此书得到美国总统罗斯福的嘉许。1939 年,德国入侵荷兰,大举轰炸鹿特丹。房龙怒不可遏,遂以志愿者身份,出任美国国际电台播音员。"二战"期间,他代号"汉克大叔",日夜报道欧洲战况,鼓励

家乡民众，并以暗语指导抵抗运动。

1940年《宽容》再版，房龙写下后记——这个世界并不幸福。为啥不幸福？只因"宽容理想惨淡地破灭了。我们的时代仍未超脱仇恨、残忍与偏执"。非但如此，"最近六年来，法西斯主义与各种意识形态大行其道，开始让最乐观的人相信：我们已经回到了不折不扣的中世纪"。结论："宽容并非一味纵容。如今我们提倡宽容，即意味抵抗那些不宽容的势力。"

《宽容》为何在中国受欢迎？窃以为：起因在于反法西斯，同时离不开中国的抗日战争。1939年，上海世界书局惨遭日军轰炸。废墟中，中国工人冒险捡回房龙著作的纸样，又为《圣经的故事》出版了中译本。该译本留下一封房龙1936年底写给译者谢炳文的信。

这封信中，房龙自称他"痛恨徒劳无益的暴虐。我试着为普通读者和孩子们写书，以便他们学到这个世界的历史、地理和艺术"。他又提醒译者：要特别留意书中讨论"宽容"的部分，因为"最近两年的各种消息，尚不足以表明宽容取得了胜利"。遥望德国坦克扬起的滚滚尘埃，房龙自问"我能做到吗"，后面连加五个问号。

再看中国改革开放之后。1985年，三联书店出版房龙代表作《宽容》。至1998年，此书连续印刷十一次，成为三联书店评选的"二十年来对中国影响最大的百本图书"之一。紧随其后，房龙《人类的故事》和《漫话圣经》也热闹上市，掀起了难得一见的"房龙热"。

房龙死后四十年，竟又在中国火了一把。是何道理？据沈昌文回忆："翻译出版此书，得益于李慎之。李先生洋文好，又是老共产党员。他曾跟我说：我们在很多事情上，要回到西方的'二战'前后。按照指点，我找到的第一本书就是《宽容》。"沈公又说："'宽容'这个题目好。大家都经历过'文革'，那个年代没有宽容。所以《宽容》

出版后,一下子印了十五万册。"

到了 90 年代后期,三联不再重印《宽容》。然而此书却不断引发多家出版社的追捧。根据沈公收藏目录,其中便有广西师范大学中英双语本、陕西师范大学全彩珍藏本、中国人民大学版、中国民族摄影艺术版等十二个不同版本。1999 年,北京出版社又出版一套十四册的《房龙文集》,囊括了他的全部著述。

于是有人开始美化房龙,誉其为"自由主义代表""人文主义大师""始终站在全人类的高度在写作",云云。对此,我要插一句闲话:房龙不入流,他只是一个通俗作家而已。大家若想了解美国思想史或是研究英美自由主义,有许多经典可以选读。偏偏这个房龙,可以忽略不计。

同样都是书,差别为啥这么大呢?对此,王国维先生在《静安文集续编》中早已指点过我们:"哲学上之说,大都可爱者不可信,可信者不可爱。伟大之形而上学,高严之伦理学,与纯粹之美学,皆吾人所酷嗜也。然求其可信者,则宁在知识论上之实证论,伦理学上之快乐论,美学上之经验论。知其可信而不能爱,觉其可爱而不能信,此近二三年中最大之烦闷。"

王先生古板。他老人家不晓得,"文革"之后中国老百姓发现:他们可以自由读书了,岂不皆大欢喜、人人捧读?因此便有文化热、房龙热,以及各种各样略加一点儿学问、实为消遣取乐的玩意儿。如今中国人都读书、都买书。其中最好卖的书,就是闲书、杂书、可爱书、读了不痛苦的书。

比较 20 世纪 30 年代,如今中国可是宽容多了。即便同 90 年代比,眼下也是过之不及、量之有余。经此一想,我也变得十二分宽容起来。三联要出房龙文集?可以呀,我很乐意为它写序!

最后笔录两段房龙名言:"百家口味,各个不同。所以能否宽容,能否兼收并蓄,事关历史能否进步。任何时代的国家和民族,如果拒斥宽容,那么不管它曾有过怎样的辉煌,都要无可挽回地走向没落与衰亡。"

他又在《宽容》后记中告诫说:"我们仍处于一种低级社会形态。其特点是:人们以为现状完美无瑕,没必要再做什么改进。这是因为他们没有见过别的世界。一旦我们麻痹大意,病毒就会登上我们的海岸,把我们毁掉。"

<div style="text-align:right;">赵一凡
2008 年 10 月于北京</div>

前　言

那天天气恶劣，旅行所经之处，偏又是一潭死水般的地区，我们这个伟大而壮美的国家，在那个早上没有一点伟大或壮美的样子，看上去了无生机，倒让人觉得但丁在为世人描绘冥界景色时，显然是漏掉了某些区域。

几分钟前，火车停了下来。我不知道是什么缘故。没人知道，也没人关心。田野和烂在田野里没人理会的枯黄玉米秆构成了一幅散发着绝望气息的图景，沿着这条满眼烂泥和雨水的路走上一英里、一百甚至一千英里，恐怕都是一个样。

离铁道大约两百码远的地方，立着一幢房子，一幢很朴素、很平常的房子。看样子它需要重新刷刷漆，话说回来，二十四小时以来我们见到的每一幢农舍都需要刷刷漆。另外，这房子也该整修了，建造它的木匠想必是憎恨美的事物，就像教会执事憎恨违背教义的行为，同样的恨意达成了同样的效果。

从那幢农舍里，走出来两个孩子，一个男孩和一个女孩。两人大约十二岁的样子，但也可能是十四岁。这很难判定。他们戴着极丑的毛线帽子和围巾——红色的毛线帽子和围巾，还有红色的毛线手套，

织得很粗糙，很不经心，简直不是一般的粗糙和不经心，隔着这么远的距离，都能看出那里面没织进多少爱心。我想，那大概是很实用的服饰，能御寒。可是用不着多花钱，只要略微多花点心思，完全可以把它们织得赏心悦目。

男孩和女孩一步一滑地踩着烂泥走过来，站在路上，呆呆地望着我们这列火车。对他们而言，火车是一种神秘的东西，是连接他们与另一个世界的唯一纽带。在那个世界里，人们坐在亮着粉红色小台灯的桌边享用薄饼，女士们穿着各式衣料鲜亮的裙衫，男士们可以悠闲地坐上一个钟头，谈论一本书或一部戏；在那个世界里，人们不必为了追求实用性而无情牺牲其他的一切。

依我眼前所见，两个孩子说不定一辈子都没机会亲眼见识那个美妙的世界。但是，从另一方面来说，也可能会有奇迹发生，可能因为火车的到来，他们会对那些为生活增添美、增添愉悦和意趣的事物产生好奇，由此生出一股足以左右命运的强烈的求知欲。于是或早或晚，在未来的某一天，他们会毅然逃离这个所谓家乡的可怕地方，逃离这块无端丑陋的绝望之地，去探索更美好、更高尚、更加能够充实心灵的事物。

然而正想着这些，觉得他们很是可怜的时候，我忽然瞥见了先前没注意到的一些东西。戴着难看的红帽子和红围巾的小女生，手里紧抓着一个蓝色的文件夹，就是要上美术课的日子里，孩子们用来装画带去学校的那种。而那个小男生，戴着同样难看的红色帽子和围巾，却拎着一个擦得锃亮的黑色小提琴盒子。

我向各位详细描述的这段插曲到这里就结束了，长长的三声汽笛响过，我们等了一会儿，等司闸员上来，车轮扣住湿滑的铁轨，我们便继续向前行驶，驶向更多的丑陋和凄荒景色——一个原本可以美丽

炫目的世界里的丑陋和荒凉。

 我走进观景车厢,看着那两个小红点离我越来越远,越来越小。近二十年来,我一直在搜集资料,准备写一本有关艺术的书,在这本书里介绍所有类型的艺术。可是,我迟迟没有勇气动笔。有一个问题始终困扰着我:我该站在什么样的"立足点"写这本书?我该为谁而写?

 有一点可以确定。这本书不是写给艺术专业的学生的。他们已有堆积如山的专著和论文可读,有十卷本的分类目录,有二十卷的便览,有三十卷的精装大全,古往今来所有艺术大家的油画、素描和蚀刻版画全部收录其中。我也不打算为艺术家们写书——如果真正具备了专业素养,他们应该忙得没有多少时间读书;而如果是根本没天分的人,说不定看了这样一本书会受到激励,继续他们徒劳的努力,那无疑将是白白浪费金钱和精力。

 至于为了"提升修养和陶冶性情"而热衷艺术的女士们以及她们可敬的另一半——这些人虽然"不知道艺术是什么,但各自有着明确的喜好",不,我的书也不适合他们阅读,因为我可以相当肯定地说,这本书里没有任何内容能帮助他们平和心境,让他们心灵愉悦。

 但是突然之间,我的眼前豁然开朗。我找到了"立足点"。我知道谁会需要我一直在构思的这本书了。就在那一刻,我做出了决定。我的书,要写给那两个戴着红色手套和毛线帽子的少年,写给那两个孩子——一个拿着小提琴,一个拿着画夹。我写这本书,是为了那两个被遗忘在角落里的孩子,他们是那样热切地看着我们的火车——去往别处的火车。

<div style="text-align:right">亨德里克·威廉·房龙</div>

第一章　序　言

谈谈艺术家这一群体的特质，每当我们想为"艺术"划定范畴时遇到的困扰，以及其他杂七杂八也许永远无人能解的一些难题。

"艺术无国界。"

关于这一点，我们大约是能够一致认可的。但是当我说出"艺术无国界"这句话时，很可能会让各位觉得，艺术（无论音乐、绘画、雕塑还是舞蹈）就像是一种全球通用的语言，世界任何一个角落的任何一个人都能够理解。

这当然完全不对。我坐在楼上的书桌前，在我听来最美妙的音乐，比如巴赫的 G 小调赋格曲，到了我可怜的太太耳朵里就成了烦人的噪声，稍后她准备在楼下誊录我写下的这些文字，远远躲开留声机和小提琴。

弗兰斯·哈尔斯或伦勃朗创作的一幅肖像画能让我激动不已，因为一个普普通通的凡人，用几种颜料、一点油、一块画布、一支旧画笔，就能有如此丰富的表达，在我看来很不可思议。然而同样一幅画，

在下一位参观者眼里也许只不过是一堆沉闷的颜色难看地组合在了一起。

在我年纪还小的时候,我的一位叔叔让素来体面正派的邻居们大为光火,因为他买了那位不幸被社会归为异类的文森特·凡·高的一小张素描。去年冬天在纽约市,还是这位文森特·凡·高,他的少量作品面向美国公众展出,结果疯狂的人潮涌向美术馆,主办方不得不请来警察维持秩序。

我们用了几百年时间才认识到,中国的绘画与我们的相比,即便不说高明得多,起码不论从哪方面来说都毫不逊色,一样值得玩味。

对于约翰·塞巴斯蒂安·巴赫的音乐,他在莱比锡的雇主们曾经一听就心烦。奥地利皇帝约瑟夫二世曾向莫扎特先生提意见,说他的音乐里"音符太多了"。理查德·瓦格纳的作品曾在演出时被台下观众起轰。阿拉伯音乐或中国音乐,本国的民众可以听得如痴如醉,但就我个人而言,却感觉仿佛是在听一群猫在邻家后院里打得不亦乐乎。

所以,我说"艺术无国界",仅仅是指艺术不受任何国界的限制,也不局限于任何一个历史时期。人类存在了多久,艺术就存在了多久,就像眼睛、耳朵,还有饥饿或干渴的感觉一样,始终伴随人类每一天。在澳大利亚最荒凉的角落里,一个再普通不过的土著居民,在很多方面还比不上与他共享那片孤寂天地的动物,也不懂得怎样造房子、穿衣服,可是,他却有着属于自己的、非常有趣的独创艺术。我们已经发现了一些没有任何宗教概念的原始部落,但是就我所知,迄今已知的每一个民族,不论多么远离文明世界,无一例外都拥有某种形式的艺术。

我在前面所说的"艺术无国界",想要表达的也就是这个意思。如果这一点无误,那么我的书无论从欧洲还是从中国讲起,无论以毛利

人还是因纽特人开篇,其实都无所谓。但说到这个问题,我要先给你们讲一个小故事,这是我在一篇中国古代文献——更准确地说,是在一篇中国古代文献的译本中看到的,我对全世界数亿人使用的这种语言一窍不通,如今要学也太迟了。下面就是我读来的故事①:

娄公自知来日无多,便召集众弟子,希望在踏上不归的旅程之前再见他们一面,为他们祝福。

弟子们听命赶来,在画室中见到了这位老画师。虽已虚弱得握不住笔,他却仍和往常一样坐在自己的画案前。众人于是劝他去卧榻休息,那样更舒服,可是他摇摇头,对他们说:"这么多年了,这些画笔、这些颜料一直伴着我,一直是我的忠实兄弟。到了我该走的时候,总要和它们在一起才好。"

于是大家在他面前跪下,等待他训话,但很多人抑制不住内心的悲伤,流下泪来。见此情景,娄公大为惊诧,问道:"怎么了,孩子们?邀请你们来,是为了愉悦的事啊!你们被请来分享一种无与伦比的体验,这在一般人那里可是只能独享的!本该很高兴的时候,你们却哭起来。"

说完他朝众人露出微笑,弟子们马上用丝袍的长袖抹去泪水,其中一人开口说了下面的话:

"师父,"他说,"敬爱的师父,请原谅我们的软弱,但想到您的际遇,我们不由得心里难过。您的身边没有夫人为您哀哭,没有子嗣为您送葬并向神明献上供奉。漫漫日夜,您每一天都在累死累活地辛勤工作,从曙光初现直到日落西山,可是黑心市场里那些卑鄙透顶的商

① 故事应为房龙所虚构。——译者注,全书同。

人不劳而获，聚敛横财，而您一辈子也得不到那么多的物质回报。您用自己的一双手为世人付出，世人坦然收下您奉献的一切，转头就走，没人关心您的命运。所以我们想问问：这公平吗？老天对您有没有过一点眷顾？还有我们，在您离开之后，我们还要沿着您的路继续走下去，我们有一点疑惑想要问：您做出如此巨大的牺牲，真的值得吗？"

老人慢慢扬起头，脸上的神情，仿佛一位伟大的征服者站在胜利的巅峰，他答道："何止是公平，我得到的回报，是我从来也没有想到的。你们说的没错。我没有妻儿。我在这世上活了近一百年。挨饿是常有的事，还有很多次，若不是朋友们好心，我就要落到露宿街头、衣不遮体的境地。我摒弃了一切私利欲念，为的是更加专注地做我要做的事。我有意避开了原本可以拥有的东西，其实只要我肯与人比狡诈、比贪婪，就可以把那些都收入囊中。但是，我听从内心的声音，选择了一条孤独的路，这样一路走来，终于得以达成在座每个人渴望的至高目标。"

听了这番话，最年长的弟子，即先前讲话的那位，这一次有点迟疑地开了口：

"师父，"他轻声说，"敬爱的师父，分别之际，您能否告诉我们，一个凡人所能追求的至高目标究竟是什么？"

娄公吃力地站起身来，眼里闪动着异样的光彩。他颤巍巍走到房间另一边，那里挂着他最爱的一幅画。画中是一片草叶，以有力的笔触一挥而就，看上去却仿佛有生命、在呼吸一般。那不仅仅是一片草叶，在那里面，包含了开天辟地以来生长在世间的每一片草叶的灵魂。

"那个，"老人说，"就是我的回答。我已站在了与神明同等的高度，因为我也能触摸到永恒。"

说罢，他为弟子们祝福，众人扶着他回到卧榻上躺下。老人安然

离世。

这是一个寓意深刻的小故事,而且绝对真实,我可以就此结束这一章,余下尚未说的话,就留给各位自己去想象。只是中国老人的最后一番话,又让人生出许多感想,我们不能不继续再讲一讲。不过,我也不会在这里长篇大论,因为这类议题常常把人引向奇怪的方向,像是回到了中世纪,在那个年代,几个学者可以花上十几年时间,讨论针尖上究竟能站下多少位天使。

以娄公的观点来说,所谓真正的艺术家,应是能够触及永恒的人。但这个问题也可以从另一个角度来看。我个人是这样看的。你们也许赞同,也许大不以为然。我不知道各位会有怎样的想法,但我认为自古希腊时期以来,这种观点在许多人的思想中占据了最重要的位置。

假如我是娄公,或许会给出如下的答案:

人类,即便在自觉豪气万丈的时刻,与神相比也只是渺小又无助的生灵。神的创造,即是神对人类所说的话。对此人类想要做出回应,想要证明自我,而这份回应——这份证明——其实就是我们称之为"艺术"的东西。

我可以换个说法,更清楚地阐明我的观点:比如你去登山,见阳光明媚,天空湛蓝,偶尔飘过的云如羊毛般轻柔洁白,山风在冷杉的枝丫间哼着自己的古怪调子,整个世界绽放出勃勃生机,面对神所创造的这片无以形容的壮美天地,你清晰地感觉到自己是这般渺小无力。

不过,假如你的名字叫作约瑟夫·海顿,假如你学过用声音表达心底的感触,你就会回到家去,以一句"诸天述说……"为开篇,创作一部清唱剧,待到作品完成,假如你像那位了不起的奥地利人一样谦逊,你会双膝跪地,感谢造物主让你得以拥有这份体验。

当你谱写的赞美诗在全世界唱响,当全世界将你奉为伟大的艺术家,这时你也许会独自退回到家中一个安静的角落,你会说:"您看,亲爱的主,这当然并没有完全呈现我在野外行走的那个下午,不过,这是我对您的挑战做出的回应。所以,您看,亲爱的主,我也不是全然没有能力。靠着自己磕磕绊绊、并不完美的办法,我也可以算是一名创造者了。我的能力自然无法与您相提并论,这一点是不言而喻的,因为您无所不能。但是,以我自己的微薄之力——不管怎么说,这是我的作品,亲爱的主,而且,要我说的话,我觉得做得还不错!"

我不会因为喜爱自己的职业而产生偏见,我知道世上所有的人——哪怕是不会用任何一种艺术手段表达内心感受的人,无一不是如此。中世纪的人们掌握的知识比不上今天的我们,但他们懂得很多事,有些是我们连想都想不到的——他们在这一点上早已有认识,当时的一个寓言就阐述了这一点。故事讲的是两个犯了错的人有心忏悔,来到圣母马利亚的像前祈求帮助,但他们知道自己拿不出任何像样的供品,无以回报圣母的诸多恩赐。

两个人里,有一位是贫困的音乐家,除一把老旧的提琴之外一无所有,于是他为圣母演奏了最美的一曲,结果,他的祈愿实现了!可是,轮到鞋匠的时候,他觉得自己这次朝圣一定是白来了,因为他没有别的,只能为天国的圣母献上一双精致小巧的轻便舞鞋,希望她下一次去舞会时能够足下生辉——很多人都知道,天国的天使们一高兴就要跳舞,可敬的圣母有时也会和他们一起欢庆。"可是,"鞋匠自问,"一双新舞鞋怎么能与我刚刚听到的音乐相比?"

但他还是尽自己所能,做出了一双最美丽的鞋。结果,他也得到了圣母的祝福,因为那双金色的舞鞋中,凝聚了他独有的心意,更何

况，真心付出的努力远比最终的结果更重要。

由这个中世纪的小故事，我又想起了一个很奇怪的现象——这也是我一直不能理解的一件事。现代社会为什么一定要在艺术与手工艺之间硬生生划下一道分界线？在过去，在艺术与生活不可分割的年代，根本不存在这样一道分界线。那时没人觉得艺术家与手工艺人有什么区别。事实上，假使某人被认为是艺术家，他其实也只是一名格外出色的手工艺人而已，比如一名石匠，他雕刻的大理石像比同行的作品略胜了一筹。可是今天，艺术家自成一个群体，手工艺人是另一个群体，二者之间几乎没有交流。

我本人在这件事上也曾有一个认识过程，因为我年轻时，自诩为行家的人们还在热烈追捧那个古怪的口号："为艺术而艺术。"但那是三十年前的事了，后来，我可以很高兴地说，我们有了更好的认识。现在我们知道，无论是老布鲁克林大桥的设计师，还是规划沙特尔大教堂的无名石匠，都称得上是了不起的艺术家；对于我们大多数人，无论是弗雷德·阿斯泰尔[①]的完美舞步，还是《纽伦堡的名歌手》[②]第三幕中的五重唱，都一样能给人以真正的艺术享受。

我的这种言论有可能引来各种无谓的争议，所以在此我要澄清我的观点。我并不是说，现在我们能欣赏到阿斯泰尔先生的舞蹈，就不再需要《纽伦堡的名歌手》的五重唱了。我知道踢踏舞与歌唱艺术、绘画截然不同。但是，我找到了一个非常简单的办法，用以鉴别优劣。我问自己："这个人想要表达什么样的内心情感？"还有："他是否成

[①] 弗雷德·阿斯泰尔（Fred Astaire，1899—1987），原名弗里德里克·奥斯特利茨，美国著名演员、舞蹈家，1950年获得奥斯卡终身成就奖。
[②]《纽伦堡的名歌手》，德国作曲家瓦格纳创作的三幕歌剧，1868年首次公演。

功说出了他想要说的话，足以让我领会他想要传递的含义？"我尝试着用这条完美准则去衡量我看到的每一件作品，我发现这样一来，我的理解力和鉴赏力都大大提高了。

很多年前，我刚开始对宇宙的浩渺产生好奇，因为买不起望远镜，我总是觉得很遗憾。一架好的天文望远镜大约要五百美元，我从没想过为一项业余爱好投入那么多钱。结果，我的视野始终未能超越自己这双肉眼所及的范围，始终无缘欣赏更遥远的宇宙空间。但是有一天，我偶然得到一台便携式显微镜，走到哪里都可以带着，我由此得以深入认识身边那些极小的动物和植物。它们小得几乎让人看不见，所以平日里我们从不会去留意这些不起眼的小东西。

当然了，我并不是说大角星和银河系的重要性比不上刚才想从这张纸上爬过去的蜘蛛，比不上我家屋前那道老石墙上长出的青苔，我绝没有这个意思。我的意思是，二者之间的差别仅在于体积，而不在于重要性。法布尔老先生沉浸在昆虫世界里，而金斯终日与行星、光年打交道，一百万年乃至十亿年在他看来都只是眨眼一瞬间，这两个人是同样了不起的艺术家，对于有求知欲、有头脑的读者，两人的著作同样充满趣味。

我再来讲一个例子，以明确我的观点。在我去过的一些城市，当地人总是滔滔不绝地夸赞他们的博物馆，那里收藏有古代意大利以及18世纪英国的精美绘画；当地的管弦乐团也让人们深感自豪，海菲兹曾在团里担任独奏演员。可是，当我来到这些城市，却发现人们住的是陋屋，出门面对的是破败又丑陋的街道，日常生活中听到的、看到的一切都丝毫谈不上美好。仅有的美好，便是城里每天限时开放的博物馆，还有每周献上短短几个小时演出的管弦乐团。

后来我学会了不再与当地的朋友争辩，不再执意指出他们的错误。

可那时我年轻气盛，涉世不深，费尽口舌想要说服那些善良的市民，以艺术熏陶而言，在自家客厅或饭厅里挂两三张大师杰作的精美复制品，其效果远远好于深藏在当地美术馆里的十几张柯勒乔或雷诺兹原作；如果能每天用留声机放一点好音乐给孩子们听，而不是每周一次硬拖着他们去听一场音乐会，那么，至少单就音乐来讲，这对世界的未来将更加有益，因为去音乐会对孩子来说纯粹是一件枯燥无聊的事，还害得他们错过了通俗又有趣的电台节目。

我的每一次辩论都徒劳无果。有少数人真心赞同我的观点，可这些人并不需要我来说服，他们本来就和我想法一致。至于其他人，他们觉得我是一个好事的人，不知从哪里学来些新潮理论（搞不好是从莫斯科学来的），刻意宣扬这些标新立异的东西，哗众取宠。

这样的事经历过几次之后，我学会了保持沉默。不过，我依然认为自己的观点绝对正确。人们常说善举要从自家客厅里做起，但艺术可以延伸到更深处——艺术可以从厨房里开始。假设你应邀到一个人家中做客，他收藏了三幅拉斐尔、两幅德尔·萨托、半打牟利罗的画作，可是用餐时，你却发现他的刀叉、汤匙式样粗鄙，很不称手。如果是这样，请相信我，这绝不是一个真心热爱艺术的人。他买画只是为了在邻居面前炫耀，或是为了在银行换取贷款。他收藏画作并非因为他的生活中不能没有艺术。他纯粹只是附庸风雅，那些画对他而言，并不比他太太身上那件昂贵的毛皮大衣更珍贵。

我还是就此止住吧，因为一旦谈起"什么是艺术"，这场讨论可以没完没了地继续下去，不知会在哪里结束以及怎样结束。但在我们正式开始探讨之前，我希望能毫无保留地坦陈自己的态度，所以在此要先向各位阐明我个人对艺术的一些看法及成见。

假如你要和陌生人同行，踏上一段相当漫长的旅程，那么，多

少了解一下对方的脾性习惯不无助益，比如他是不是喜欢整夜开着舷窗，会不会在床上吸烟（有没有可能导致船舱失火），早上通常几点按铃叫人送餐，是不是有橙汁、吐司和咖啡就够了，还是早餐一定要丰盛——要有煎蛋，有茶，有小面包配上黄油和果酱。你当然可以选择略过这一章的内容，但如果你能看看我的这些观点，我们将会在旅途中相处得更加融洽。下面就是我想要明确的观点：

首先，关于艺术的社会意义。如果我向一个古希腊人或中世纪的法国人提出这个问题，他或许会觉得莫名其妙。这是一个让他十分讶异的问题，就好比我去问一个生活在现代的人，他是否认为公众需要健康和良好的卫生。今天我们认为这是理所当然的，健康和卫生概念早已融入了我们每一天的生活。我们的社会改良工作一向把健康和卫生列为重中之重，这是现代文明社会中绝对不可缺少的元素。若是有人严肃地质疑健康对人类是否有益，会被认为心智有问题。

同样，如果有人很认真地提出，生活中是否一定要有美的事物，13、14世纪的法国人或意大利人会很困惑地摇摇头表示不解。他们可以为心爱的大教堂付出生命中的几年时光，完善教堂的一小片屋顶，精心雕琢那些没有人会看到的细节；但是，他们从不费心去考虑下水道、排污管线、垃圾处理场等当今生活中至关重要的设施。他们习惯了承受难闻的气味和种种不便，认为人生在世，这些都是无法避免的；面对这一切，他们的态度与今天人们在现代城市中被丑陋、粗俗、喧嚣包围的时候大致相同。

这种反应完全取决于我们的个人见解。以我来说，我对那些破坏自然景观的大型广告牌深恶痛绝，并在许多场合谈起过这一观点。我清楚记得曾经有一次，我在一场约有三千名教师参加的活动中讲话。当时我想：这些人的职责是把我们的下一代教育成为有素养的公民，

他们当然能明白,应该为孩子们创造尽可能美与和谐的环境,应该除掉那些丑陋的广告牌。

可是,似乎没有人赞同我的思维方式。事后他们对我说:"广告牌能带来税收。社区的维护要靠这些钱。你的话也许没错,如果没有这么多广告牌、热狗摊、加油站,乡间的景色的确不至于这么难看。可是你想想,它们能带来多少钱!"

我们的讨论到这里也就无法再进行下去了,因为任何一方都脱离不了自己的思考模式。我是从艺术的角度看这个问题,他们和我一样认真,只是着眼于经济效益。

我想,这种事往往就是这样,我们双方都是正确的,但是也都不对。人们常说,道德取决于人所处的位置。艺术也是一样,深受周遭环境的影响,不过,时间因素在这其中发挥了至关重要的作用。像意大利这样一个国家,在15世纪无疑是艺术家的天堂,时至今日却变得如同英格兰北部的工业小镇,找不出一丝艺术气息。而我们,在过去的一百年里像蝗虫大军一般横扫过北美大陆,全然不顾什么是"美",但也许一百年之后,我们有望成为世界的艺术中心。

既然讲到了过去和现在,为方便起见,本书的章节将遵循大家熟悉的划分方法,分为中世纪艺术、埃及艺术、希腊艺术、中国及日本艺术等。如同所有分割人类情感的尝试,这样的分类法当然只是一种权宜之计,谈不上任何科学性,而且和我们的火车时刻表一样,总是说改就改。但既然大家已习惯了这种分类方式,姑且就这样沿用下去吧,只是我们必须认识到,一切所谓的"艺术时期",它们彼此间的关系都是扑朔迷离的,并且往往交错重叠,极其让人迷惑。

至于"资本主义艺术""无产阶级艺术"等古怪的现代艺术类

别——很抱歉，本书不会采纳，因为我不明白它们是什么意思。我只知道两类艺术作品——"好的"和"不好的"。我想我理应在开篇明确这一点。

说到这里不能不讲讲"天才"，如今这个词的分量远不比从前，在我们的评论家笔下，有很多事可以被赞为"天才"——可以是用锯琴勉强奏出莫扎特奏鸣曲的调子，也可以是某位天资平平的十六岁姑娘把称不上单纯的心绪洋洋洒洒写满了几百张白纸。

所以对于这个词，我坚持沿用少时记忆中的定义，在那个年代，世上可被誉为"天才"的人物，全部加在一起仅用一只手就能数得过来。其定义如下：

天才为技艺的至臻境界，再加上一点其他元素。

至于"其他元素"究竟是什么，我们一直没能找到确切的答案。有人说是"上帝"，也有人称之为"神启"。今天也许会有人把它与本能冲动或腺体系统联系在一起。对此我一窍不通，而且我认为，恐怕我们永远不可能弄明白这一点"其他元素"。但是我可以非常肯定地说，一旦听到或看到"其他元素"，我立刻便能分辨出来。

至于现今热门的美学理论，我认为很多出类拔萃的艺术家从未认真在意过那些。当然，一般水平的艺术家，作为一般人，有时喜欢晚上与好友去喝点啤酒，聊聊趣闻，谈谈工作。可是司机、开电梯的服务生、陆军上将、海军司令、码头装卸工、运煤的工人、流亡的君主，这些人也是一样。不过我想，这与纯粹的"美学探讨"还是有很大差别的。这只是碰巧选择了同一种谋生方式的人，聚在一起聊聊业内的事（流亡君主除外）。我在这个问题上想要说的话，其实早在很多年前，著名的法国画家马奈就已说过了，而且我永远不可能说得像他那

么好,所以我还是引用他的话作为小结吧。

一群年轻人想要了解艺术最核心的秘诀,这位伟大的法国印象派画家对他们吼道:"非常简单。*Si ça y est, ça y est. Si ça n'y est pas, faut recommencer. Tout le reste, c'est de la blague.*"

或者,翻译成我们的语言即是:"如果你第一次就找到了门道,那很好。如果你没找到,那就从头再来一遍,直至找到为止。其他办法全都是白费工夫。"

如今常常听到各处都在说"让艺术走向大众"。我们已经为大众带来了自由、平等以及追求幸福的理念,现在,要为他们送去艺术。这件事看上去很简单,但我怀疑这是否真的能够实现。印度人有一句老话:"圣人不离圣殿圣地。"所谓"圣人"(或者说"完人","圣"一字便是意指"完美"或"完整"的事物)是有别于普罗大众的人。就"有别于众人"这一点而言,艺术家也可以说是这样的"圣人",因为任何形式的艺术在本质上都是纯然个人的体验,所以本身就带有一种超脱众生、高高在上的特质。

艺术家在与身边众人的日常交往中,或许与亚伯拉罕·林肯一样平易近人。但是别忘了,当亚伯为自己找到一个安静的角落,拿一本便笺放在膝上,匆匆写下几行精妙的字句,这一刻的他与芸芸众生之间便仿佛拉开了千万里的距离。留存在我们记忆中的,是他在超然独处时写下的作品,而不是他在公众场合讲的幽默故事。

当然,历史上也曾有一些时期,社会普遍狂热地追捧某一宗教或爱国主义题材,在这种情形下,艺术家往往能够清晰呈现出自身所属时代的精神——我们有时称之为"人民的声音",他本人的个性则似乎湮没在了茫茫人海中。但如果仔细探究这样一个时代,便会发现事实

并非全然如此。在一个没有报纸，也没有其他宣传或信息传播手段的年代，一个人的名字很容易被遗忘。但是，尽管我们不知道金字塔建造者的名字，不知道为一座座中世纪大教堂绘制了设计图的人，以及那些被后世称为"民歌"的古老曲调的创作者——这并不意味着同时代的人对他们一无所知。大家只是认为他们是理所当然的存在，就好比当今的伟大工程师们也是自然而然地存在于我们身边。我们一天两次走过纽约中央车站，或是穿过瑞士的圣哥达隧道，抑或平常在老布鲁克林大桥上来来往往，但是从不曾去留意描画出蓝图、创造了这些工程杰作的人。

很遗憾，凡是把艺术与大众联系在一起的理论，不管怎么说我都很难接受。真正的艺术家大都是十分孤独的人，一如所有孤独的人（只要有足够的力量承受精神上的孤独而活下去），他总是将完整的自我视为生命中最宝贵的财富。他或许会跟大家一起喝喝酒，跟邻居讲讲笑话，甚至可能不修边幅、言谈随意，让人觉得他也是个普通人。然而在自己的专业领域中，他却是"大师"，并始终坚守着"大师"本色。

比如可怜的文森特·凡·高，不画画的时候，他也喜欢混迹于人群，那个面对国王不屑于脱帽致意的路德维希·凡·贝多芬也是一样。但是，一旦开始在自己的画布上挥洒颜料，或是用10分钱一瓶的墨水写下一个个音符，从那一刻起，他们便超脱了尘世，不受任何律法的约束，唯独严守自我的本心。

他们在过去被尊称为艺术圣手，而在今天并没有一个专门的称谓，因为这样的人现在已是寥寥无几。

对待艺术，最糟糕的态度便是因艺术的存在而心有愧疚。这无

疑是旧时观念残留下来的影响，在那个时代，我们的先人大都将约翰·加尔文博士的信条奉为唯一的人生真理。他是一个孱弱多病的人，对一切美的、愉悦的、为生活增添欢乐的事物都怀着一种病态的恨意。当时要让艺术进入公众生活，不得不遮遮掩掩找各种借口。有宣传说"艺术的熏陶可以使人变得高尚"，还有"艺术能让人成为更加出色的公民"。要是这样，学游泳或打棒球大概正对我们的下一代产生类似的影响。

其实一般的艺术家，以及不一般的天才，从本质上说都只是一个寻常人。他只不过生来拥有格外敏感的神经，因此对周遭世界做出的反应，远比身边的绝大多数人更为纤细敏锐。他与普通人相比较，就好比一个是高感光度的照相底版或胶卷，一个是在附近随便哪个商店买来的普通胶卷——足够日常使用，能拍下小约翰尼堆雪人或骑脚踏车的样子，但是到了物理实验室或天文台，就没有什么价值了。

所以历来的艺术家就如常人一般形形色色，性情各异，其中有粗鲁的理查德·瓦格纳，他为我们带来了华美的音乐，但他恐怕称得上是古今最刻薄、最卑劣的一个人；也有沃尔夫冈·阿玛多伊斯·莫扎特，他同样为我们带来了华美的音乐，却有着温文迷人、慷慨无私的美名，即便是圣人也不过如此，绝不会比他更好。

我自认为以上所述并无谬误，下面我要稍稍换个方式，将这些观点重复一遍。

从任何方面来讲，艺术家与一般人都没有本质上的不同。他不过是感受力比我们大多数人更敏锐（在这里用这种说法大概比"敏感"一词更准确）。他自己多半不会意识到这一点，对于自己所做的事只觉

得是理所当然,就像贝比·鲁斯①知道自己挥棒打出的球肯定比任何人的球更狠更远。你去问贝比,他是怎么打出那种球的,他会不解地应一声:"啥?"然后挠挠头,跟你要一块口香糖。要让一位真正伟大的艺术家解释自己所做的事以及做事的诀窍,他会跟我的好友乔治·赫尔曼·鲁斯一样不知从何讲起。

不要一门心思去探寻艺术家的所谓"灵魂",即使找到了,你也会发现艺术家的灵魂与我们这些平常人的灵魂并没有太大不同。有些人努力到老也没法画出一幅画、写出一个音符,艺术家心理一直是他们非常热衷于讨论的一个话题。一名优秀的艺术家多半是一个非常单纯的人。他满脑子想的都是手头的作品,根本无暇去考虑自己不朽的灵魂有怎样的心理构架。作品对他来说,就像是让他倾心的女子,他要把赤忱的爱全部奉献给她,他的忠心唯有她一人独享。至于自己为什么偏偏爱上这个女子,他也说不出道理,不会比一个带着心爱女孩去坐观光巴士兜风的小文员更清楚。他不太在意这种事。

她在那里。

他爱她。

所以,何必提出愚蠢的问题,何必非要让他剖析灵魂或心理反应呢?他不知道答案,也不关心。

任何艺术家都无权凌驾于法律之上。但他和我们大家一样,有权让同行来组成评审团,对他做出评判。

① 贝比·鲁斯(Babe Ruth,1895—1948),原名乔治·赫尔曼·鲁斯,美国职业棒球运动员,入选棒球名人堂,被誉为"**棒球之神**"。

这是自古以来主宰社会生活的一条规则。在艺术领域里也应当遵守。

我们很少请外行人对专业外科医生或工程师的工作发表意见。既然如此，为什么不能给予艺术家同样的尊重呢？艺术家一样是以自己独有的方式展示才能的，在这一点上并不输给那些为我们切除阑尾或是为我们建大桥、修地铁的人。

那么（这一章实在写得太长了），究竟何为艺术家？

画家其实只是这样一个人——他说："我想我看到了。"随即为我们描画出自己看到的画面，如果能跟上他的步调，那么借助他的表现手法，我们也会看到他眼里的影像。

音乐家是自信"听到了"的男人或女人。

诗人说："我认为以这种方式，我可以在四海通行的韵律中，最好地呈现出我的梦。"

小说家说："我来给你们讲个故事吧，它在我的想象中是这样或者说有可能是这样上演的。"

以此类推，皆是如此。

每一位艺术家都只是以自己的方式扮演着类似于"记录仪"的角色。记录的内容对我们这些人而言有意义也好，无意义也罢，他并不在乎。夜莺和渡鸦同样不在乎我们的意见，它们拿出全部本事，只为赢得其他夜莺或渡鸦的赞许。如果夜莺发现自己身边全是渡鸦就太可悲了，反过来也是一样。不过那也是无可奈何的事。

各位读完这本书也许会觉得奇怪，为什么我在某些内容上投注了那么多笔墨，对另一些按说同等重要的事情却只字未提。我也注意到了这一点，但由于艺术这一题材的庞大，我不能不在内容的选择上专断一点。我起初打算涉及各种形式的艺术，不单是文学、建筑、绘画

和戏剧，还想谈谈芭蕾、烹饪、时尚、珐琅、陶器……总之就是涵盖一切。我写了几年，完成了第一稿，字数竟多到近百万。没有哪个出版商敢冒险印行如此巨大的一本书，而且，谁会有勇气翻开这样一本大部头？所以我只能拿起一支蓝色铅笔，开始大刀阔斧地删减，就这样又经过几年的辛苦工作，终于把一千八百页的初稿减到了八百页。我不得不放弃大量原本希望写进书里的内容。但我必须牢记，我要努力让普通读者，让那些觉得艺术离自己很遥远、不曾关心过这类话题的人，由此了解相关的背景知识，并爱上自公元前 50 万年直至公元 1937 年间，绘画、建筑、音乐、雕塑及杂项艺术领域里所有不朽的传世之作。

如果我给这样一位读者一本足有三十磅重的巨作，要装上卡车才能运回家，试想那会是怎样的情景？他大概宁可去买一头温驯的恐龙送给孩子当宠物。

这就是为什么书中有些内容讲得非常详细，有些则是一笔带过。但我并不认为这对我的主旨有任何影响——我只是想借这本书说明，一切形式的艺术都是人类共通的艺术，正如我们在日常平凡生活中的一切表现都是人类共通的行为。

第二章　史前人类的艺术

> 我要尝试在一座无比巨大、极其黑暗的洞穴中，点燃一支小小的蜡烛。尽管我们做了诸多努力，调查研究，但洞里那些有趣的秘密多半仍被深锁在黑暗中。

如果是在一百年前，写这一章应该很轻松。但现在来写，这恐怕会是全书最难的一章。因为一百年前，艺术史几乎像《圣经》年表一样简单。厄谢尔主教[①]曾告诉我们，世界创造于公元前4004年（有兴趣了解的话，他甚至精确到了具体的日子——10月28日，星期五），而人们也就顺从地接受了他的说法。无论亚当出生在公元前4004年、前40004年，还是前4000004年，其实都无所谓，既然如此，我们又何必多嘴惹祸，招来异端的嫌疑？

不过一百年前，在艺术方面，人们一提到歌德或莱辛的名字都还是充满敬畏。约翰·沃尔夫冈·冯·歌德阁下在1786年秋天毅然踏上

[①] 詹姆斯·厄谢尔（James Ussher，1581—1656），曾任爱尔兰天主教会大主教，著有《厄谢尔年表》，根据《圣经》记载及历法考证，推断出世界创造于公元前4004年。

了跨越阿尔卑斯山的旅程，1788年春天归来后，他详细讲述了在自己热爱的国度意大利虔心游览古迹的经历（以及一些与古迹无关、不那么严肃的旅途故事），与此同时，他也为热切的公众提供了一种行之有效的方法，当时的新潮青年可以遵循此道，严格依照传统重塑日常生活。

但在歌德之前，还有人做过同样的事。比如那位有点讨人厌、但学识渊博的约翰·约阿希姆·温克尔曼，他撰写的《古代艺术史》（1764年出版）是古希腊艺术史方面公认的权威著作。他后来不幸被一个贪婪的黎凡特人杀害，凶手试图卖给他几枚古钱币，但未能如愿。温克尔曼离世的时候，还没写完有关古代世界的不朽作品。但受到他的启迪，18世纪最伟大的文学评论家、赫赫有名的戈特霍尔德·埃弗拉伊姆·莱辛博士写出了《拉奥孔》，在书中，这位宽容思想的坚定捍卫者第一次揭示了诗歌与造型艺术之间的关系。

这三部权威巨著——温克尔曼的《古代艺术史》、莱辛的《拉奥孔》及歌德的《意大利游记》——被奉为艺术的圣经，在这种情况下，有谁胆敢公开站出来，面对所有人坚持主张说，早在希腊时代之前就已有人创作出艺术品，不比罗马人和希腊人的作品逊色，甚至更高一筹？

在那之后，发生了许多事。首先，18世纪的最后两年里，埃及文明再度被发现。希罗多德在公元前5世纪到访尼罗河谷时，就被眼前一切的"不可思议的久远年代"深深震撼。可是从那时直至一个世纪前，没有一个人产生过哪怕一丝丝疑问：希腊人掌握的各种知识会不会多半是从埃及人那里学来的，或者——再进一步说——那些埃及人的学识有没有可能继承自某个更古老的史前部族？

史前人类告别这个世界已经很久了，大概并不介意继续在地下静

静长眠。但是，他们为人类艺术做出了那样有趣而重要的贡献，不该被永远遗忘。假如能有一位魔法师，他们就能再度获得生命。几千年过去了，终于，魔法师出现了，叫作考古学家，是专门探究事物初始面目的人。

考古学家随文艺复兴运动而诞生。今天我们知道，要说中世纪的意大利人已把古罗马渊源忘得一干二净，其实并不完全正确。有太多的遗迹摆在眼前，他们不可能没有认识到古罗马文明曾经多么强盛。然而，这一切都已是断壁残垣。一切都杂乱无序。他们周遭的世界仿佛刚被一场洪水冲刷了一遍。现实的确如此。一群野蛮人如洪水般横扫了这片大陆，他们像无赖（这种人碰到自己不能理解的东西一定会干脆将其毁掉）一样满不在乎，五百年里造成的破坏足抵得上七场地震加七场海啸。

1453年，土耳其人占领了君士坦丁堡。希腊文明残存的一切由此流向西方，在意大利、法国和德国的大学校园里找到了庇护，正如今天我们的大学向希特勒暴行的幸存者敞开了大门。对考古学研究来说，这是莫大的恩赐，因为西方人总算有办法解读封存近十个世纪的古希腊文献了。考古忽然成了富人们最喜爱的消遣。15世纪和16世纪的很多人以及当时的许多王公贵族，对考古研究的兴趣远远超过了他们本该关心的民生问题。

事实上，"dilettante"（业余爱好者）一词就是在这个时期诞生的，特指那些因艺术而愉悦的人。在欧洲各地，这批"业余爱好者"为系统收藏奠定了基础，数量庞大且多半笨重的雕像、盆盆罐罐、钱币、古代珠宝等各类藏品逐步积累，后来发展成为当今我们最为熟悉的一些博物馆。

这些业余人士，这些热衷挖掘的可敬的人，以自己的付出帮我们

解答了一小部分有关过去的疑问，否认这一点无疑是忘恩负义。他们的确很片面，只关注自己的兴趣，更古老的文明留下的痕迹想必也曾偶尔出现在他们眼前，而他们从不费心去审视那些证据。但我们必须记住，他们那一代人坚定地相信，世界从诞生至彼时不过几千年，所谓史前人类的存在是一种极其危险、不可原谅的异端邪说。

如今我们几乎每个星期都能在报上看到，史前历史又有了新发现。有时是一个形状奇特的头骨，来自生活在五十万年、甚至一百万年前的某个人种。有时是某位法国或奥地利的农夫在犁地时，挖到了一处古老墓葬，人类骸骨与乳齿象或剑齿虎之类灭绝已有几万年的动物骨骼混杂在一起。也可能是出土了一小把彩色的卵石，旁边摆着十几把打磨精细的石刀。

16世纪或17世纪的先人们从没发现过这类东西吗？他们当然看到过。但在当时，没人认识到那是什么，所以根本没人留意。头骨往往被认定为可怜的朝圣者或士兵，在孤寂的山洞中死去或是被杀害。明显不属于人类的骸骨被用到了农田里，就像拿破仑军中那些在1805年及1809年奥地利战争中战死沙场的士兵，遗骨被卖给几家英国厂商做成了农用肥料。

至于偶尔出土的那些古怪的、看起来有点吓人的雕像，很容易被误当作基督教传教士出现之前，北欧某个日耳曼部落崇拜的异教神祇。也有人怀疑那是女巫或小妖做出来的玩意，急忙趁着村里钟声敲响时扔进最深的湖里，免得当地的巨怪或妖精听到消息，赶来夺回属于它们的东西。

也许有人读过这一章之后，有意投身专业考古，请允许我在这里对他们简单说两句。研究远古历史是一条异常艰难的路，需要多年的学识积累。一个外行人在法国南部一片绿草茵茵的山坡上静静抽着烟

斗，在他眼里，这片坡很缓，只是平地稍稍隆起了一块，也许是上一年的洪水冲积而成。然后考古学家来了，告诉他说，他正坐在一片史前聚落的墙头上，接着便举出实证，为他指明古代堡垒的完整轮廓，大门、塔楼等一个不缺。

就在不久前，第一次世界大战期间，英国人和土耳其人在美索不达米亚激战，英国士兵经常在挖工事时径直从某座迦勒底古城的中心挖过去，丝毫没有意识到自己在做什么，毁掉了什么。五十年前，绝大多数人在这方面都和他们一样无知。

所以，如果你决定为考古研究奉献一生，那就尽一切努力去做吧，因为这是最让人着迷的一种职业，但是也请做好心理准备，你要面对一年又一年勤勤恳恳的苦学，而且一年有多少天，你就将要承受多少次失望。

我们的祖辈和曾祖们究竟什么时候认识到了远古祖先的存在呢？

这很难讲。不过进入19世纪以后，人们开始以更为科学的态度审视《旧约》提到的事件，另一方面，在埃及以及底格里斯河和幼发拉底河流域进行的考察工作正不断拓宽人们的历史视野。所以渐渐地，有少数勇敢的先行者开始推测，至少从人类角度来说，这个世界要比一直以来的说法古老得多。他们看着雕刻精美的石刀、石斧被发掘出土，觉得能够制造出这种东西的人，必定已完全不同于类似猿猴的祖先。

这些人当然称不上多有魅力，他们的日常生活与新几内亚或澳大利亚内陆那些不讲个人卫生的原住民相差无几。但是，他们在艺术领域里成绩斐然，表明他们不仅仅是优秀的工匠，还有着极为丰富的想象力。

若不是亲眼见过这些史前器物，你恐怕很难相信这些穴居人在绘

图、雕刻以及最平常的切削木料方面做得多么出色。他们还处在切削木料的阶段,就雕刻而言还有待完善,这很正常,别忘了金属在当时还是闻所未闻的事物,所有的造型加工、精加工都要依靠锋利的燧石片完成。不过,锋利的燧石到了一位真正的艺术家手里,就可能创造出奇迹。

一百年前白种人在新西兰定居,在那之前当地的毛利人从未见过任何种类的金属——哪怕是硬币大小的金属也没见过。可是他们雕刻出来的装饰品,无论木头的还是石头的,都呈现出非凡的美和精湛的工艺。

我们目前掌握的资料还远远不够,不足以像谈论中世纪或洛可可艺术那样谈论史前艺术。但我们已经有了一些发现,可以开一个头,并且把艺术的历史向更久远的过去推进大约一万年。

任何艺术作品都能反映出创作者所处的物质环境以及地理环境。因纽特人可能拥有不一般的雕塑天赋,但一年中的多半时间里,他的创作素材只有积雪寒冰。埃及人却不一样,并非只有泥巴可用,他可以从邻近国家订购各种石料来打造他的宫殿、神庙,而且有河流相助,他不必花费多少金钱、人力就能把材料运到需要的地方。

有时人们问我,为什么我的故国同胞在绘画和音乐领域表现得那么出色,却从来没有培养出第一流的雕塑家。在一个五天里面有四天下雨的国家,画画和做音乐是可以在室内进行的艺术创作。但在低地国家[①],真正本土的建筑材料就只有砖头了。各位试过用砖头做雕像吗?那是不可能完成的任务。

① 低地国家,欧洲西北沿海地区的统称,广义上包括荷兰、比利时、卢森堡以及法国北部和德国西部。

不知名的民族留下的神秘艺术作品

最古老的人类画作
同类相残是这些人的一项日常活动

而希腊人——对于这些终日在街上游荡的人，自家房子不过是一幢砖坯陋室，是晚上睡觉、养育小孩、太太洗衣煮饭的地方——他们的国家常年阳光灿烂，而且出产各种优质大理石，所以希腊人成了一流的雕塑家，在绘画方面（以存续至今、历史不算很长的绘画艺术来说）却好像从没有过可圈可点的表现。

上述例子听起来很合逻辑，可惜涉及艺术，逻辑并没有太大用处。希腊人之所以成为这么优秀的雕塑家，如果仅仅是因为彭特利库斯山里的大理石采石场，那么基于同样的原因，现在美国的佛蒙特州也应该孕育出一大批卓越的雕塑家，因为整个州就像一座巨型大理石矿。然而大理石在当地只是被用来建造教堂（如果教区居民实在拿不出钱来为上帝好好建一座木造教堂的话），或是用来铺人行道或搭建猪圈、鸡舍。

以佛蒙特的情况来说，大理石就在那里，和希腊一样，但是缺少了把石头变成雕像的经济动力。在这个贫穷的农业社区，有谁会想要买一座雕像或者说有谁能买得起呢？而雅典就不同了，那里不仅有适合为诸神及显贵人物制作雕像的大理石，更有足以买下雕像的金钱，而且有不少人愿意把钱花在这种事情上。

这个问题就讲到这里吧，再讲就更复杂了。我们只需明确一点，即每个国家都必须善加利用最容易获取的材料，这样我们就能理解为什么史前人类精于使用驯鹿角。

今天欧洲仍有驯鹿，但要深入北极圈几百英里，向北到达拉普兰才能见到半野生状态的驯鹿。两万年前，欧洲经历了最后一个大冰期的折磨，正缓慢恢复生机，当时驯鹿的栖息范围一直向南延伸到今天的地中海，在那里，它们被不久前从别处移居过来的人类捕获并驯化。

至于"别处"具体是哪里，我们无从得知。至少目前还不知道。

但假以时日，也许再有五十年，我们就能揭开全部谜底。

关于驯鹿本身以及它们在史前时代曾像牛一样被广泛饲养，我们已经有了明确的了解。它们在早期猎人的生活中扮演了极其重要的角色。那些人稳步向北推进，无论走到哪里，身边始终伴随着大群驯鹿，我们这里的北美驯鹿就是它们的近亲。看到当时的人那么认真地把驯鹿画在自己栖身的山洞里、画在石块上，看到他那么喜爱用驯鹿角做的饰品装扮自己，我们渐渐认识到了这种动物在主人心中的分量有多重。

我在这里第一次用了"饰品"这个词。许多学者认为，饰品可能是人类史上最早的艺术形式，我同意这种观点。男人想必很早就注意到，各种动物从外表来说，总是雄性比雌性更漂亮。他肯定很想借助人为修饰来弥补自己在这方面的不足，比如戴上彩色贝壳和石子串成的项链，或是将小块打磨过的鹿角插在头发上、耳朵上、鼻子上。

今天的美国人看到这种说法可能会觉得意外，在他们所处的社会，男性对于女性占据主导地位没有任何不满。但只有在男性远多于女性的原始社会，女性才有可能主宰部落的日常生活。虽然早期驯鹿猎人也过着原始生活，在原本无人居住的荒野里栖身，但男性的死亡率非常高，有很多人在无休止的寻找食物的过程中死去，而女性在这项工作中几乎帮不上忙，所以手镯、护身符、项链等各种个人装饰品都是留给族中男性的，只有男性有权拥有。

这个所谓的"驯鹿艺术时期"似乎并不长久，到欧洲南部气候变暖、不再适合驯鹿生存的时候也就结束了。不过这时马鹿已取代驯鹿，成为生活物资的主要来源，不单是食物和衣物，就连渔猎所需的所有工具都是取自于马鹿。猎鹿人不仅延续了驯鹿时期的艺术传统，还发展出两种新的表达方式。他们成了画家和雕塑家。

在这里我们要讲讲艺术史上最奇特的一件事。那是1879年，西班牙人索图奥拉侯爵打算到阿尔塔米拉山洞走走，这片洞窟坐落在西班牙北部的坎塔布连山脉中。他带上了年幼的女儿。孩子才四岁，年纪很小，没兴趣跟着父亲找化石，于是决定独自去探险。洞里有一处地方很矮，从来没有哪个成年人想过要钻进去看看。里面什么也没有，何必把衣服弄脏呢？但是对四岁的孩子来说，悬在头顶的岩石根本不算什么，小姑娘爬进了低矮的洞窟，举起手中的蜡烛。当她抬头向上看去，却惊恐地发现，一双公牛的眼睛正瞪着自己！

她吓坏了，连忙叫父亲过来，第一幅著名的史前绘画作品就这样被发现了——都是因为一个自己乱闯的小女孩。

可怜的是，这位侯爵向科学界宣告了自己的奇妙发现，结果马上有人骂他是伪造者，是骗子。到现场查看岩画的教授们坚持认为，如此精美的绘画绝不可能是史前野蛮人的作品，并公开指控发现者雇来了马德里的画家，用画笔在这座洞窟内壁上作画，然后侯爵借此把自己塑造成伟大的考古学家。

另有一些人坦言，虽然情况可能是这样，但他们觉得很惊讶，不知这位马德里画家用了什么奇特材料，竟制造出如此不同寻常的色彩效果。画作的轮廓线浅浅刻在岩石上，而岩石表面又覆上了颜料，包括一种不常见的红色，后被证实是氧化铁，以及深蓝色，也是一种氧化物——锰氧化物，此外，不同色调的黄色及橙色则是碳酸铁。这些颜料里面掺入了动物油脂，以便于上色。创作者用石制的雕刻刀作画（这种工具后来在他们的史前工场被发现），还在各处少量使用了烧焦骨头做成的黑色颜料。中空的骨头被用来装颜料——就像颜料管，而平整的石板充当了调色盘。现代画家恐怕很少会用这些材料。

幸好侯爵后来被证清白，因为有人在法国西南部的多尔多涅河流

域发现了类似的岩画。从那以后，阿尔塔米拉风格的绘画作品陆续在法国南部及西班牙北部的各处洞穴被发现，再往南的意大利东南角也有零星几处，但欧洲北部和英国一处也没有。

至此算是解决了一个问题。可还有一个问题一直没有答案。

从来没有一幅这样的岩画出现在洞里照得到阳光的地方，让路过的人都能看到。所有的画都画在隐秘栖身处最幽暗的角落，创作者想必借着火把的亮光才能作画。著名的拉穆特洞窟就是一个很典型的例子。人们早在几百年前就已知道，这座山洞的前半部分曾是人类居所，因为地面有厚厚一层厨余垃圾，还散落着打磨过的石块。后来有一天，有人在进一步探索时，发现了一条黑黢黢的通道，通向一系列伸手不见五指的洞窟，每个洞窟的内壁上都画满了动物，而那些黄色、深褐色、蓝色等正是人们熟悉的史前颜料。

我们还是不明白，为什么史前人类要在那么黑暗、那么难以通行的地方画画？为什么每一幅画的主题都是动物？目前为止，我们已经在这些远古画作中看到了近一百种动物。偶尔，我们也会发现一些看似人形的图案。但这些远古画家的专长是画动物，他们一步步将技艺推向至臻境界，画作却失去了最初那种即兴色彩，让人不禁隐隐联想起拜占庭及俄罗斯圣像画家的刻板作品。

为什么会这样呢？抱歉，这个问题还是没有答案，我们只能做出一些可能的推测。

有人坚持认为，一切艺术都源自宗教。现在，人们在研究非洲特别是南太平洋地区的原始人类生活时发现，基本上所有部落都曾在其发展的某一阶段笃信巫术，直到今天，这种古怪的魔法仍会偶尔出现在某个偏远村落。巫术形式多样，比如在古巴比伦流传的一种巫术可以与亡者交流，从而预测未来。

但施展这种神秘魔力的方式不止这一种。如果你有理由惧怕某个敌人，你可以做一个此人的泥像，然后在上面插满针，这样（正如你天真地期待的）就能让敌人快速且痛苦地死去。猎人很可能会在出门打猎前做这样的事。史前人类四处漂泊，对农业几乎一无所知，全靠追逐猎物维持生活。如果没能捕到鹿或野猪或熊，他只能饿肚子，就这么简单。如果他没东西可吃，他的妻儿同样没有。所以他的全部人生哲学、全部信仰的核心，就是我们在画中看到的野生动物，他要么被它们吃掉，要么把它们吃掉，这些动物在他的生命中扮演了至关重要的角色。

在埃及，人类对动物的这种态度渐渐演变为对动物的崇拜，甚至是神化。在印度也是如此，而且表达方式让外人很难接受，因为被奉为神的牛可以随意走进你的家里，坦然安顿下来，而你若是胆敢做什么，一定会引发骚乱。

讲到这里，各位自然会产生疑问：那些史前动物岩画画得无比用心，并反映出创作者细致入微的观察——这有可能是人类最初的一种宗教活动吗？那些岩壁上画满公牛、野狼等动物的幽暗洞窟会不会是宗教场所？会不会是某种远古神殿，部落长老们在这里聚集，对画中的动物施以神秘魔法，保佑猎人们顺利捕获猎物？我不得不再次抱歉地说，我们不知道答案。

不过纯粹从艺术角度来说，我们必须感谢创造出这种奇特巫术的祭司，因为正是这种心理（不论实际的心理究竟怎样）催生出了最初的人类绘画；而那些手握刻刀的人堪称一流的艺术家。

留存下来的史前雕像非常少，看上去很像现代非洲及太平洋岛屿的部落中，巫医至今仍在制作的雕像。以我的个人观点来讲，这些作品相当糟糕。它们大都粗俗且丑陋，远古绘图、画画的穴居人创作出

了无与伦比的画作，这些史前雕像却没有展现出任何与其相当的水准。

然而有一天，这种早期绘画似乎一下子从地球表面消失了。直到几千年后，欧洲人才又一次见到反映出同样超凡观察力的艺术作品。不过在这几千年里，艺术发展进程遭遇了许多意义深远的大事件。因为正是在这段时间里，人类学会了使用金属，并学会了用火，可以将黏土变成耐用的陶器。

那些讲究条理、要求每个历史事件都必须有确切日期的人，在这里恐怕要失望了。我们现在谈到的，还是一个没有现代意义上的时间观念的时代。而且各位在书中每一页都会感觉到，无论涉及人生经历还是艺术成就，历史年代总是很让人头疼地交错重叠，完全不考虑可怜的书记官日后要如何从中整理归纳出一个个明确的日期。

以木器时代、石器时代以及青铜时代为例。这些时代理应在几千年前就已宣告终结。事实却并非如此。我们还在用木头建造房屋，一如我们的远古祖先；我们还在用石头做各种研磨打磨之类的事；青铜以多样的面貌出现在现代生活中；铁器和钢铁也是一样，也都各自有过以它们命名的"时代"。

所以准确来说，提到木器时代或青铜时代，我们的意思是：在那个时代，木头或青铜是人类所能支配的首要材料。于是当时人们大量使用木头或青铜，直到更好的材料出现，与今天的做法并无二致，我们直到家里连上电线、通了电，才不再使用煤气灯。我们知道爱迪生何时发明了电灯，那么青铜的使用是何时传入西方世界的呢？青铜是一种合金。所谓合金是一种较为低劣的金属与一种较为高级的金属熔合而成——要知道矿物王国也是有一点势利的，铜家族被迫与粗俗的锡部落成员联姻，或许多少觉得有失身份吧。

迄今出土的青铜器中，年代最早的一批①来自克里特岛克诺索斯王宫的中央庭院，这座古老的宫殿大约修建于基督诞生前一千五百年。青铜可能是由腓尼基人带到克里特岛的。此前它已出现在埃及，一千年后（特洛伊战争期间）传入欧洲大陆，首先是希腊，之后是意大利。

商贩从意大利北部出发，带着青铜跨过阿尔卑斯山口，兜售给居住在湖上的瑞士人，当时那些人还过着石器时代的生活。与此同时，青铜可能也传入了英格兰，因为腓尼基人需要锡，而他们知道最好的锡产自康沃尔。所有人都不信任四处掠劫奴隶的腓尼基人，英格兰人自然不允许他们踏上自己的土地。当地人把锡运到距离海岸约一天航程的锡利群岛，腓尼基人可以到岛上去做交易，保持距离以求安全。

青铜刚在欧洲大陆普及，铁就出现了。铁比青铜硬度高得多，而且可以轻松炼成钢，就连荷马史诗中的英雄都能完成这种神奇转换。在各种实际应用中，铁很快取代了青铜。而青铜作为一种更柔韧的金属，看起来更美，触感也更好，所以依然深受艺术家喜爱。偶尔也有人用铁制作饰品，尤其是北欧地区。但铁终究成为一种充满阳刚气的金属，用来打造刀剑和长矛头。青铜则是女性化的金属，在首饰店里留存下来。

铁匠是所有历史学家钟爱的人物，因为他们的动向清晰可循。无论走到哪里，铁匠都会留下明确的痕迹。我们由此详细了解了铁器文化在欧洲的传播。不过铁器时代的饰品很让人失望，根本无法与石器时代的相媲美。铁是一种很难塑造的材料。石头也一样。但是相比一千年后铁器时代的人们，石器时代的艺术家在解决难题时显得更加灵巧娴熟，并展示出更为丰富的想象力。

① 据现在的考古发现，最早的青铜器来自于两河流域的苏美尔文明。

在这个问题上，人类学家又一次为考古学家提供了帮助。他们观察发现，在远古墓穴中找到的头骨似乎属于另一人种，在智力上远远超过很久以后出现的这些人。

进化并不一定意味着更优秀的群体能够永久生存。恰恰相反，文明程度更高的群体时常被不如自己的邻居消灭，这些邻居相对野蛮，却为战争做好了更充分的准备。这一时期的事实证据似乎暗示了这种发展轨迹。石器时代晚期过后，西欧和北欧的人类艺术创作突然出现了一次明显的衰落。在那之后的很长一段时间里，欧洲在非洲和亚洲的成就映衬下黯然失色，不再是世界艺术的中心。后来欧洲终于重新占据在铁器时代失去的领先地位，不过那是在重返学校学习之后——那所学校位于尼罗河谷，在一片被称作"埃及"的土地上。

第三章 埃及的艺术

> 在这个国家,生者将死者带入了一场"假想游戏"。

拿破仑·波拿巴将军在1798年远征埃及时,心里只有一个目标。他希望借着出其不意打击印度(由其后方展开攻势),让英国人胆战心惊,匆忙求和①。

拥有赫赫战绩的他,在尼罗河谷却是一无所成。这是一场浪费人力财力的行动,还让大群吃苦耐劳的驴子和骆驼受了很多不必要的罪。这位年轻的科西嘉冒险家自己不曾意识到,因为他的这次行动,欧洲人在将近二十个世纪的忽视与遗忘之后,再一次看到了古老的歌珊地埋藏的宝藏。他军中的一个人发现了著名的罗塞塔石碑,碑文后来由商博良破译,就像为世人提供了一把钥匙,由此得以解读古埃及文字——一种失传已有一千五百多年的文字。

不过直到19世纪中期,埃及文物的发掘工作才终于步入科学轨道。考古学家们不久便得出一个结论:对于一个不间断地延续了近

① 当时印度是英国的殖民地,占领埃及可切断印度与英国之间的交通线。

四十个世纪的文明,仅凭一国之力不可能研究并整理它留下的所有文物。于是他们商定划分区域并进行合作。从那时起,几乎每个国家都贡献了一份力量,努力研究这片古老土地上的居民究竟是怎样的人。那些卑微的农夫不断创作出美丽的物件(同时也做出了不少毫无价值的东西),然而他们想必和我在开篇提到的那两个戴着红手套的孩子一样,过着沉闷单调的生活。

我们潜意识里向往着时刻不停的变化,这种思想构成了现代生活模式的基础。每一刻都应该有激动人心的事情发生。我们马不停蹄地做着各种事,只为享受忙碌带来的愉悦。所以想想觉得很奇妙,以现代观点来看,我们所谓的人类"历史时期"(公元前4000年至今的六千年)里,有三分之二都可以被定义为生活乏味、无聊至极的时代。

在缓缓驶向孟菲斯或底比斯的船上,可以看到岸边的农夫正忙着耕地——昔日的农夫也曾忙着耕种同一片土地,就连耕种方式都没有多少改变,那时尼罗河流域的沃土迎来了第一批定居者,神秘的含米特人。他们和世界上许多极具天赋的种族一样,由多个部落以及各种各样的人融合而成。这些人离开家园,在环境更好的尼罗河谷开始了新的生活。他们在这片土地上耕种了几千年,然后住在下游的孟菲斯统治者来到这里,开创了古王国。胡夫、哈夫拉、孟卡拉,一代代法老在此建起金字塔,比亚伯拉罕举家离开吾珥迁往地中海岸边早了一千年,与此同时,农夫们则是照旧在田里忙碌。

中王国时期的六百年里,这片河谷的艺术发展进入巅峰时期,而农夫们继续任劳任怨地种地。当统治者为保安全,将古王国的都城从孟菲斯迁到著名的底比斯,即荷马史诗中提到的"百门之城",农夫们依然在他们的田里耕种。

当阿门内姆哈特三世建起巨大的水库调节尼罗河水流，确保王国日益增长的人口永远不会缺水缺粮，农夫们依然在他们的田里耕种。

当喜克索斯人在征服西亚之后，于公元前2000年入侵他们的国家，农夫们依然在这里耕种；当征服者邀请另一个漂泊的闪族部落——希伯来人——协助管理他们在尼罗河流域占领的土地，农夫们依然在他们的田里耕种。

几百年后，当喜克索斯人终于被驱逐，法老阿玛西斯（可谓公元前17世纪的乔治·华盛顿）创建新王国，农夫们依然在他们的田里耕种。在图特摩斯、阿蒙霍特普三世、拉美西斯大帝等卓越统治者领导下，新王国将其疆界拓展到了埃塞俄比亚、阿拉伯半岛、巴勒斯坦以及巴比伦。

现代纪元开始前一千四百年，当人们尝试开通一条运河连接红海与地中海时，农夫们依然在他们的田里耕种。

当希伯来人被迫追随喜克索斯人的脚步，迁至巴勒斯坦山间落脚，农夫们依然在他们的田里耕种。他们几乎没有注意到帝国正在迅速衰落，公元前1091年，南方一位自负的小王公宣布独立，在尼罗河三角洲的中心建起了塔尼斯，作为新国的都城。

当埃及失去埃塞俄比亚，当耶路撒冷被攻占并遭洗劫，农夫们依然在他们的田里耕种。当埃塞俄比亚人出人意料地掉回头来统治埃及半个多世纪，农夫们依然在他们的田里耕种。当亚述人赶走了埃塞俄比亚人，把埃及纳入自己的版图，农夫们的生活方式仍旧没有丝毫改变。

他们也没兴趣打探谁在争取独立的漫长斗争中赢得了胜利，公元前653年，又一个诸侯国占据了埃及又一个新王朝的王位，在位于三角洲地区的赛易斯建立了都城。

拉美西斯大帝的计划被搁置八百年后，法老尼科再度开始修建红海与地中海之间的运河，但这条运河要到公元1869年才终告建成。埃及的农夫们则依旧以种田为生。

当波斯人征服尼罗河流域，农夫们照旧在田里劳作；当大批希腊人和腓尼基人踏上这片肥沃土地，以贸易的名义掠夺资源，农夫们照旧在田里劳作。当他们看着尼罗河水淹没自己的农田时，亚历山大大帝正在卡纳克的旧殿举办盛宴，那里被遗忘了近千年，变得破败不堪。

当亚历山大手下一位马其顿将军的后裔与敌方的两位罗马将军陷入爱情与政治纠葛，农夫们照旧在田里劳作。那位女子在文学作品和浪漫传说中万古留名，却失去了她的王国，埃及由此沦为罗马的一个行省。

在那之后，农夫们不得不更加卖力地耕种土地，因为埃及变成了罗马帝国的首要粮仓，埃及农民除了养活自己，还要喂饱大群无所事事的罗马人。

他们继续在田里劳作（这些人住在小村子里，哪有办法获知外面发生了什么？），而在尼罗河口、以创建者亚历山大命名的那座城里，皈依基督教的反对派集结起来，故意破坏亚历山大缔造的璀璨文明。当一名狂热的基督教徒摧毁了最后一座神庙，关闭了最后一所学校，就此终结近四千年的象形文字传授，农夫们仍不曾停下无休无止的劳作。

当埃及被哈里发欧麦尔（正是他重建了耶路撒冷那座著名的清真寺）占领，农夫们默默接受了新的信仰，继续耕种他们的土地，并不太担心这样一来能否得到救赎。

真是奇异的生活，更是奇异的文明！四千年里，这些棕色皮肤的

平民男女耕种土地，照料庄稼，等待尼罗河水漫过小小的农场，养育棕色皮肤的孩子，向土地时下的主人纳税，最终在永远沉静的荒漠中归于尘土。他们让世人看到了一片几乎恒久不变的大地，每一个日子都是相似的，千篇一律的生命一代代传承延续，就像从这片乐土中央穿过的大河般平静无波，丝毫看不出少年时的大河在苏丹北方的瀑布间多么狂暴。

然而以某种神秘方式，无数代棕色皮肤的男人女人以及棕色皮肤的小孩，辛辛苦苦地从清晨耕地劳作到夜晚——这些不曾拥有个性、棕色皮肤的普通平民，却以某种难以捉摸的神秘方式，为世界留下了如此伟大的艺术、如此精巧的技艺，无论以其完美水准还是普天下皆能感受的魅力来说，这种艺术至今仍是独一无二的。

这种事必定有其原因，不会纯粹是因为运气或机缘巧合。事情背后总有一个解释，只不过我们可以说与希罗多德一样困惑。他在公元前5世纪到访尼罗河谷，站在当时已被岁月侵蚀的金字塔前，心中自问："为什么？"

金字塔当然与艺术没有什么关系，甚至不能被归类为建筑。它们是不折不扣的工程。金字塔的诞生并非出于对美的渴望，它们与现代银行的保险箱一样极具实用性，二者在外形上也很相像，只不过建造金字塔的目的不是存放人们的财宝，而是安置远比财宝更宝贵的君王遗体。

目前还没有人确切了解为何金字塔要建得如此巨大。这种能力与财富的极致炫耀，也许是源自攀比的欲望，艺术领域里有很多稀奇古怪的作品都是这种欲望的产物。

有些历史学家认为，建造金字塔是为了解决持久的贫困及失业问题，纯粹只是让民众有事可做，让君王有理由赏赐他们一口饭。不管

这是一种"炫耀式浪费"——索尔斯坦·凡勃仑①一定会这样评论——还是五千年前的公共事业振兴项目，总之事实不会改变：认真尽责的建筑工作本身在任何年代都是一门精致且非常难得的艺术，但除此之外，金字塔与任何艺术都没有太大关系。

金字塔虽是被宣传最多的埃及古物，其实相对而言并不算重要。历史上几乎每一个时期都曾有各种各样的人由统治者组织起来，变得像蚂蚁般听话，无条件服从，在世界各个角落修建了类似这样毫无用处的纪念性建筑。但是在雕塑和图形艺术方面，无论是建起巨石阵的凯尔特人，还是一向自傲的希腊人，谁都没有创作出埃及这么大量的杰作。而且没有谁能像埃及人这样，连续几千年保持卓越的艺术水准。其他民族可能在艺术领域兴盛几百年，有时甚至只有这个时间的一半，然后，就像当初仿佛突然闯进了缪斯的美丽花园一样，突然又陷入沉寂，无论怎样努力都无法重现当初的奇迹。埃及人却是在将近四千年的时间里始终表现出色。这是相当长的一段时间，要知道白种人踏上美洲大陆还不足五个世纪，再往前十五个世纪，我们的祖先才刚刚定居西欧。

埃及人之所以取得了非比寻常的成绩，主要原因很可能在于他们对传统的尊重。这种尊重是与生俱来的，就如同我们生来蔑视传统。对于百分之九十九的埃及人，他们的生活与季节密切交织在一起，而世上没有什么比季节更传统。为掌握季节变化，埃及人对天象进行了深入的研究，因为以规律和传统而论，在各自轨道上运转的星辰足以与季节相媲美。所以埃及人在艺术创作中接受了"传统"，正如他们在

① 索尔斯坦·凡勃仑（Thorstein Veblen，1857—1929），美国社会学家、经济学家、制度学派创始人，著有《有闲阶级论》《企业论》等。

日常生活中接受了传统——以此作为全面的自我保护。认识到这一点，我们就可以理解为什么埃及艺术家对"典型特征"的关注远超过个体特征，为什么他们总是力求呈现一个完美范本（不管是王公贵族还是王族圣猫），而不是呈现个体独有的特点。

说到这里，就要谈谈"相像"的问题了。"这张画画得真好，可看上去不是很像杰里迈亚叔叔。"埃米婶婶跟杰里迈亚叔叔幸福共度了五十年（"要说这个世界上有谁真正了解他的长相，那绝对是我！"），她这样评论，画家可就麻烦了。因为十有八九，埃米婶婶其实完全不清楚过世的丈夫究竟"长得什么样"，而画家——一位好画家在十分钟内抓住的外貌特征，比埃米婶婶在半个世纪里留意到的都要多。可惜这种事很难跟外行人讲明白。不管这幅画像是多么出色的艺术作品，家人还是会毫不客气地拒绝接受，画家无奈空忙一场，白白浪费了六个星期。

埃及的雕塑家和画家运气比较好。受命创作国王雕像时，他们当然会注意刻画国王独有的面部特征——比如眉毛的形状，下巴或鼻子的线条。但是对他们和他们的雇主来说，这些显然是细节问题——虽然重要，但并不是特别重要。首要问题是以什么手法呈现君王的整体形象，让所有人看上一眼就不由惊呼："这肯定是一位国王！"并在他的身上看到自己心目中统治者该有的特点——这是一个从来不必为生活琐事忧心的人，虽然身在人间，却与那些神明般的祖先一样，不同于芸芸众生。因此我们看到的所有古埃及面孔，无论来自哪个时期，都没有显露出任何凡人的情绪，没有悲伤、愤怒、喜悦、惊奇、赞同或不满。那双眼睛总是正视前方，将其形容为瞪视并不妥当，它们只是在专注地看着远方的某样东西，远远超出凡夫俗子所能看到的世界。

要想理解这一点，各位可以对比一下金字塔兴建时代某位法老的

雕像和米开朗琪罗或罗丹等具备现代观念的雕塑家留下的作品。即使是后者创作的英雄人物或众神，也因为喜怒激情的流露而栩栩如生，他们的情感与宫殿或教堂门外乞求施舍的可怜乞丐并无不同。

以现代眼光来看，正因为有了那种本质上属于"凡人"的魅力，近四百年来的雕塑作品才如此迷人。不过埃及人一定很不赞成这种创作手法。事实上，我认为他们甚至无法理解这是什么意思。自然界充斥着各种不平等现象。他们不认为自己能够超越大自然。神就是神，国王就是国王，而臣民就是臣民。这是简单明了的安排，而且有一个最大的优点，就是完全满足了他们的需求。

在世界其他地方，艺术一向与"此时此地"紧密联系在一起。埃及也不例外，只不过它的"此时此地"延续了近四千年。这必然会对整个民族的面貌产生巨大影响。对于生活在尼罗河流域的人们，现代意义上的时间并不存在，他们的时间概念与小猫小狗以及其他动物的相差无几。

这些善良的人过着一成不变的日子，种着一成不变的田地，吃着一成不变的食物，一代代娶回同样的妻子，生下同样的小孩，想着同样的心事，膜拜同样的神明，无论他们出生在公元前5000年还是公元前500年，都是一样。但这里缺失的不仅仅是"时间"，从某种意义上讲，可以说"风景"也不存在。

人必定是由自身所处的环境塑造而成，不仅仅是在日常经济生活中，在艺术表达上也是如此。在埃及，景色的单调以及山岭或荒漠环绕的大片沃土，想必曾在当地宗教思想的形成过程中起到非常重要的作用。人们似乎受此影响，形成了一个终极理想——永恒。无尽轮回的季节，无尽运转的日月星辰，还有眼前恒久流淌的大河，奔向恒久不变的地平线，在这一切之中，他们都看到了永恒。

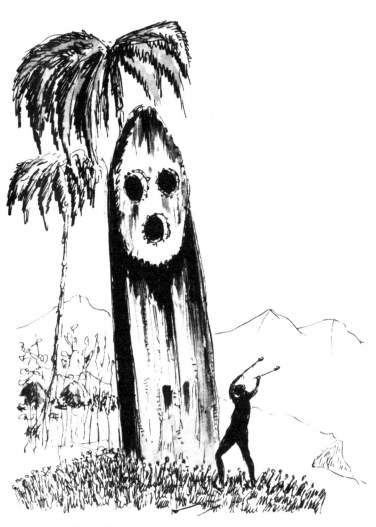

鼓是最古老的乐器之一，今天在南太平洋诸岛仍可见到

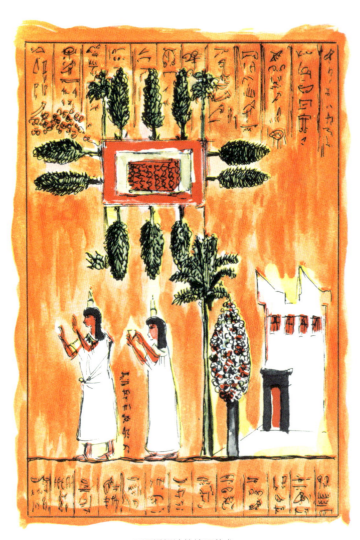

不用透视法的绘画艺术

公元前 2000 年的古埃及,法老与妻子在花园里

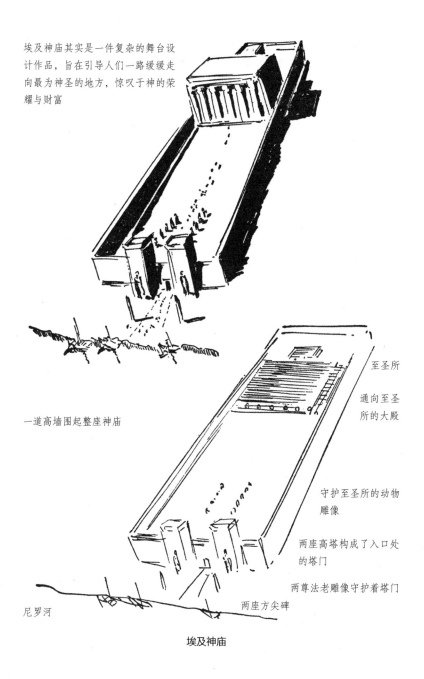

埃及神庙其实是一件复杂的舞台设计作品,旨在引导人们一路缓缓走向最为神圣的地方,惊叹于神的荣耀与财富

一道高墙围起整座神庙

至圣所

通向至圣所的大殿

守护至圣所的动物雕像

两座高塔构成了入口处的塔门

两尊法老雕像守护着塔门

两座方尖碑

尼罗河

埃及神庙

如果每一种文明都有自己的节奏（我认为这一点确定无疑），那么我们可以说，埃及的节奏是一种永恒的节奏，是一个自身永存不灭的宇宙的节奏。不过，虽然这个自我存续的宇宙保持着同样的整体构造，但细心的人不久便会看到，一些小的改变毕竟难免，而埃及的艺术也是一样，尽管始终不曾偏离主框架，每隔千年，很多细微之处都会发生明显的改变。要想理解埃及人的艺术，我们要着重研究的正是这些细微之处。

在这里我要讲讲另一个难点，这是这类探讨中很容易忽略的一点。埃及的法老们是自己王国里唯一的艺术赞助人。他们自然从没想过，将来可能有那么一天，他们的神庙和宫殿会变成露天博物馆，而他们自己会变成展品，供地中海游轮上的游客们参观："第489-A号木乃伊，当您走进国家博物馆左翼第七展室，它就在右侧数第二个玻璃展柜中，戴维·罗森为女王陛下拍摄了X光片。"

正如后来的罗马人以及中世纪的人们——事实上，如同绝大部分将艺术与日常混为一谈的国家，他们随心所欲地将神庙和宫殿建了又拆，拆了又建，布置之后又重新布置，完全不为后世子孙考虑。假设拉美西斯十二世发现了一座几百年前由另一位拉美西斯建造的神庙，而这座建筑残破不堪，急需修缮，这时他不会简单地下令整修，人总有一点小小的虚荣心，所以他很可能决定，把守护神庙大门的先祖雕像换掉，哪里方便就放在哪里，在门旁换上几尊自己的新雕像。

给一座建于公元前2500年的神庙装上公元前1500年打造的外立面，或是把一排公元前1000年装饰风格的新柱子，加装在一排两千年前的旧柱子旁，这种习惯性做法给埃及艺术研究带来了很大的困难。不过我要提醒各位，在往后几乎每一个国家，我们都将看到类似这种在今天被称为"毁坏文物"的行为，直至进入现代以后还持续了很长

一段时间。

我们的中世纪祖先作为讲求实际的实干家，可以满不在乎地将一座古罗马竞技场改建成一座微型村庄，根本不尊重当初建筑师的意愿。他们可以在哥特式教堂的扶壁之间，盖起几十间小房子。他们可以在一座古老的大教堂中央，建起几间新教徒的"礼拜堂"。他们可以给12世纪圣徒的罗马式身躯，硬生生配上哥特式的面孔。他们可以给15世纪风格的亚当与夏娃，画上18世纪风格的遮羞布。他们可以在巴洛克风格的会客室里，摆满洛可可风格的沙发。以我们现在对"高尚品位""仿古家具"的理解评判，那些人犯下了各种各样不可原谅的过错，而他们非但不会为这种亵渎行为感到羞愧，如果看到我们纯粹为艺术考虑、放弃某些舒适享受或城市需求，他们只会觉得可笑至极。他们说，生命以及生命中的一切之所以存在，就是为了让人去体验，去享受，而不是为了方便几位博学的教授归结出美学理论。这样的翻新整修如果持续几千年，其结果很可能让人困惑，即便是研究这一时期的专家也会感到为难。

以卢克索神庙为例。最初的建筑修建于阿蒙霍特普三世（或阿蒙诺菲斯，或门农，因为古希腊以来的埃及学家几乎都自有一套拼写法老名称的方式）在位时期。阿蒙霍特普三世生活在公元前15世纪初①。一百多年后，拉美西斯二世开始"修复"这座建筑。到了公元前4世纪，亚历山大大帝抵达时，埃及人还在阿蒙霍特普建起的神庙里忙着修修补补。当这位年轻的马其顿君王下令，按照自己手下建筑师的方案将主殿彻底重建，埃及人没有任何不满。

① 阿蒙霍特普三世生活在公元前14世纪，也许作者把阿蒙霍特普三世和阿蒙霍特普二世的生活年代搞混了。

说来让人心痛，埃及的绝大多数神庙和宫殿都有过类似遭遇。其中受损最严重的就是金字塔。它们的外形不可能被改变多少。但是，这些石块堆砌的巨型建筑比伦敦圣保罗大教堂还要高，为抵挡沙漠热浪的侵袭，表面原本覆盖着一层从图拉采石场运来的优质坚硬石料。三千年后，阿拉伯人要在开罗修清真寺，需要建材。他们不声不响地扒下了这层保护材料，如此一来，金字塔注定将逐步瓦解。这也许要花上一千年，也许两千年，但最终，它们注定将化为尘土。

关于过去人们毁坏文物的行为，更确切地说是无动于衷的行为（因为这种事纯粹是出于懒惰或不在乎，绝非恶意破坏），以及为什么很难百分之百"条理分明地"探讨古代艺术，我们就不再继续多讲了。想到这些，再加上从前的雕塑家和画家极少在自己的作品上签名（我们几乎找不到一件带有创作者真实姓名的希腊雕塑），你会由衷敬佩在短短一个世纪里就将最古老的人类宝库理出了头绪的人。

埃及艺术与日本以及其他东方民族的艺术一样，没有透视的概念。而在西方对艺术的理解中，透视占据了极其重要的位置。所以我们不妨先来谈谈这个词的定义。

所谓透视法，就是在一个平面上描画有形物体时，将现实中从某一点看向物体时看到的相对位置、大小或距离真实再现的技巧。另外还有一个定义稍稍简单一点：透视法就是一种在二维平面上画出三维物体的方法。

现在的孩子都知道几条有关透视的基本规则，这种画法可以让他看向画面"深处"，就像看向现实景观"深处"一样。他已经完全理解了神秘的"消失点"以及平行线和平面的交会。就连七岁的小男孩或小女孩都能在整体构图中找到每个物体的正确位置，让画面中的物体看似处在空间包围中，而不是在一个二维平面上。

不过直到15世纪，艺术家们才开始认真探索透视技法，而东方的画家一直到今天也没有为这个问题费过心。我们如果掌握了相应的欣赏方法，就会觉得东方画家的作品一点也不逊色。但在大部分人从小到大生活的世界里，透视法被认为是理所当然的画法，东方技法自然让人们很不适应。看到一幅日本版画，他们的感受与多数人第一次听到抛弃了传统和声概念的现代乐差不多，要知道我们小时候就学过，和声应该是"令人愉悦的乐音组合"。也许有人认为现代乐是音乐，可在我们听起来那只是一堆刺耳的噪声。

所以，就像有些人对橄榄、西兰花或现代乐的偏爱一样，透视的概念也不是与生俱来的。从来没有哪个人生下来就懂透视法，不会比他天生理解对数表的概率更高。如果让小孩子自由发挥，他们都会画出"平面的"图画，不会去考虑怎么画出三维效果。所有的艺术在其孩提时代都没有透视的概念——即便显露出透视的感觉，也只是意外所得。

当艺术如同在埃及一样，成为一种"传统"，并且祭司或统治者构成的某一特殊阶层有权将这些传统（此前对艺术家而言只是偏好问题）上升为不容违反的法律，结果就可能导致艺术的表达与形式变得极度僵化。如果没有祭司或尘世的主人命他们坚持既有风格，埃及人会不会创造出不一样的艺术？我认为答案是肯定的，因为他们精于观察。他们的初期木雕作品在干燥炎热的当地气候中（这是一个时常洪水泛滥但没有降雨的国度）很容易保存下来，让后人从中看到了不起的肖像艺术才华。王族陵墓里摆满了一列列木雕仆从，见证了昔日无名雕塑家在这种高难度工作中展现出的天赋。

但在这片尊崇传统的土地上，似乎一切都在努力维持静止不变。农耕方式、社会行为、村落习俗——用我们新英格兰邻居的话说——

全都成了"定式",一旦定下了,唯有席卷全国的灾难才可能将它们撼动。

以雕塑领域为例,许多刚开始研究埃及艺术的人都抱怨那些作品太死板,而这种死板其实与大自然有很大的关系。在尼罗河流域,雕塑家的创作材料只有花岗岩和玄武岩。他找不到大理石——那种只要处理得当,仿佛本身就有生命的石料。他只能用花岗岩或玄武岩,而这两种石头全都(借用一句现成的比喻)"硬得像花岗岩一样"。它们不仅是适合生硬的线条,它们根本就是只能雕刻出生硬的线条。

不过,即便雕塑家能找到软一些的石料,我不认为他们能摆脱自身所处的社会及宗教体系强加给他们的刻板规则。在某些国家,大部分人都以放牧或小规模农耕为生,种菜也只是够自家人吃就好,人与人之间几乎没有持久合作的需求。每个人都可以独立生活。如果一个人懒惰或不负责任,他的孩子、妻子和亲戚可能会跟着挨饿,但他的不求上进很难影响到邻居。除非他忽然满不在乎地烧掉了自家房子,大火危及部落邻里的财产,不然可能根本没人会去管他。这是因为他们的幸福和长久兴旺不仰仗于任何人,而是完全取决于自己。

但是在尼罗河流域,在各个时期,如果没有全员参与的持久合作,什么事都不可能完成。一个人不可能独自建起灌溉用的水坝。一个人单凭浇灌几英亩零星土地,或是等着河水泛滥,再不定时地看心情浇浇水,不可能满足每平方英里几百人(这里的人口密度从古至今一直没有太大变化)的粮食需求。河流沿岸土地狭窄,宽度几乎都在十英里以内,为了让聚集在这里的几百万人活下去,人们只好统一服从一个人的意愿。起初这只是为了保全自身,但由于这种方式很见效——事实证明了它的成功,人们也就接受了它,并且就这样延续下来,在埃及作为独立国家存在的几千年里始终如此。

法老——住在与他同名的大房子①里的大首领——是国家元首。我不认为那些善良的人曾经想过也许用其他方式也能达成同样的结果,他们何必费力去琢磨那样虚幻的念头?现有的模式已经非常让人满意了。在一个充斥着饥饿、贫穷和匮乏的世界(这就是古代世界的真实面貌)里,埃及人意识到自己生活在这片广袤的产粮区,境遇比所有邻邦都要好上千倍。偶尔,当税赋太重,尤其是国家被外来侵略者统治时,人们可能因愤怒而起来反抗。但其余时间里,他们都只是温顺的、棕色皮肤的小小百姓,只认得眼前这一种生活,所以心甘情愿听从主人的命令,心甘情愿堆砌成百上千万块石头,建起环绕都城的宏伟宫殿和神庙。他们不愿意做的事情只有一件,那就是死亡。

这并没有什么特别的。从古至今从来没有哪个人真的想去死。希腊等很多国家都对死亡极尽嘲讽,给那位手持镰刀的阴森使者取了各种不中听的名字。然而埃及人愚弄死亡的方式却是史料记载中独一无二的——他们假装根本没有死亡这回事。

几千年后,基督教会的艺术作品几乎都倾力于描绘来世的享受和喜悦——在那个世界里,虔诚信徒的生活中永远只有欢乐,完全没有苦难现世的种种不公。过去的历史学家曾尝试从基督教徒的视角重新归纳古埃及人的生死观,得出结论认为埃及人和基督教徒一样厌恶这个世界,于是把自己的国家变成了一座巨大的尸骸存放处——那里有数不清的金字塔和陵墓,有精雕细刻的木棺和石棺,有地下墓穴和大型坟场,还有其他各种实证体现了他们对死亡的古怪崇拜。埃及人最终被描述成了一个郁郁寡欢的民族,在现世过着极度不快乐的生活,

① "法老"一词在古埃及象形文字中,原意为"大房子",特指王宫建筑。从第十八王朝图特摩斯三世开始,逐渐演变成为国王的尊称。

于是他们和后来的虔诚基督徒一样，常常躲进漆黑的神庙和山中圣墓，研读著名的《亡灵书》——这是一部类似于死后世界指南的著作。

可是，这种推断与他们的真实想法刚好完全相反。埃及人的日子（我想我已经把这点讲得很清楚了）非常单调。每一天与前一天没有什么不同，每一年与上一年没有什么不同，一个千年与另一个千年也没有太大不同。但是单调并不一定意味着没有幸福时光，也不一定意味着人们对强加给自己的生活方式感到不满。恰恰相反，虽然他们的生活在现代美国人看来很枯燥又很平凡，但比起我们这些自信只要坚持不懈地努力寻找，终有一天能够找到人间天堂的人，他们很可能要幸福得多，也知足得多。

埃及的农夫可能只是尘世间一个有点邋遢的平凡生灵，但他是一个快乐的生灵，从来没有被灌输过有关"罪"的教义——那是很久以后犹太人的发明。他可能和因纽特人一样，没有一件真正属于自己的东西，可是他开怀大笑的次数却远远超过我们的城市居民。如今人们身边充斥着各种器具和没有生命的物件，现代生活简直成了沉重的负担。

埃及的农夫也是一个很单纯的人，他觉得既然没办法否认死亡的存在，那么至少可以假装从没听说过这件事。对死者的崇拜或许就源于此。这实际上是一种"对生者的崇拜"——一种可悲的自我欺骗，试图回避等待着每一个人的命运，一种孩子似的渴望，想听到奶奶说："好了，宝贝，哪有什么妖怪，快去睡吧，做个好梦。"

带着这种理解（这其实是一场"假想游戏"）去看埃及古墓中出土的文物，各位就会明白我的意思。中世纪的基督教墓穴是一个非常恐怖的地方，那里面到处画着人骨、骷髅以及可怜的罪人在地狱里身陷烈焰的样子。与基督教信仰有关的一切都在强调痛苦和绝望，从来不

会提及愉悦。相比这些，再看看摆放在埃及陵墓里的精美家具，看看那些珠宝、香料、昂贵的服装，还有陪伴主人进入墓穴的一整队微缩版女仆、糕点师、乐手、文书、卫兵和船夫。要记住所有这些都有一个作用，就是让人们将愉快的"假想游戏"进行下去，装作什么也没有发生，他们的国王或父亲或丈夫或叔叔或妻子——虽已离开了这个世界——其实正在来世继续过着他们的日子，与当年享受人间美好的时候没有两样。

埃及人和其他农业民族一样，将人类自身的个性赋予了各种自然力量，认为它们就像大权在握的神明，能够左右世间凡人的生活，与法老及其手下官兵、大臣、祭司在尘世的影响力一样直接而明确。当然，等到这些神变得像奥西里斯①、伊西斯②、荷鲁斯③等尼罗河流域的诸多神明一样古老，总会遇上一些奇怪的事情。一旦人们发现它们并非完全无法接近，就会觉得它们其实和普通官员、收税人、水利视察员没有太大差别。换句话说，只要掌握了门道，它们也是可以"商量"的。

面对国王的手下，事情相对简单一点：悄悄塞上几块银币，他们就会睁一只眼闭一只眼。面对神明，程序就比较复杂了。要想讨得神的欢心，必须知道正确的咒语或祷文。如果做得好，你甚至有机会偶尔离开墓室休个假，与老朋友们享受片刻重聚。所以活着的人自然要为离去的亲友精心布置，将他们身边的环境打造得和前世一样富丽堂皇。这样一来就催生出一大批专门为死者服务的艺术家。不过在心底

① 奥西里斯，埃及神话中的冥界之王，也是丰饶之神。
② 伊西斯，埃及神话中主宰生命、魔法、婚姻和生育的女神。
③ 荷鲁斯，埃及神话中的法老守护神，王权的象征。

深处，他们知道自己实际上是在为生者服务，于是他们制作的每一件作品都带着优雅、迷人、愉悦的味道。他们也是这场"假想游戏"的参与者，而且是满怀热情的参与者。

杂项艺术就讲到这里吧，其实在埃及，这些艺术品的趣味和魅力远远超过那些同是展露民族创造才华但是更加恢宏的大型作品，包括占地广阔的荒凉宫殿和肃穆神庙，庞大得不似人类所建的金字塔和狮身人面像，还有数以千计的神像及法老像，带着超越凡尘的漠然神情守护着埃及大地上的每一处门庭，仿佛创作这些雕像的唯一目的便是提醒世人，亡灵的国度里只有无尽轮回，无所谓开始和结束，阿门！

但是在宫殿和神庙内部，数十万幅微型图画满满地覆盖了墙壁、立柱、天花板和过梁，充分展示出埃及人的快乐天性以及他们对明艳多彩的小画片那种孩子般的喜爱。即使在极其隐蔽、根本没人能够看到的角落，每一寸表面也都填满了内容丰富的画面，记录了民众日常生活的各种细微场景。这些画包罗万象，从如何烹制一条鱼，到指导国王怎样以正确的（虽然也是让人不舒服的）手段让敌人胆战心寒。

这其中有一部分画作是手绘的，但只要条件允许，图形及附带的文字都是直接刻在墙壁或柱子的石头表面。我们把这样的石刻方法称作"浅浮雕"。这个名词源自意大利。中世纪的人们对浮雕种类进行了非常严格的划分，"浅浮雕"图案凸起部分的高度小于画面整体厚度的二分之一，"高浮雕"图案凸起部分的高度大于画面厚度的二分之一，"中浮雕"的凸起部分高度恰好是画面厚度的二分之一。

后面我们还将在雅典的帕特农神庙、爪哇岛的婆罗浮屠以及印度的许多庙宇上看到雕刻极为精美的浅浮雕。不过，埃及人也时常放弃追求图案突出背景的效果。他们只是在石头上描刻出图形轮廓，没有花太多力气去营造立体感。这样的作品被称为"阴刻浮雕"。如今我们

对这种艺术形式已很陌生，因此不再加以细致的区分，而是把所有未脱离背景平面的雕塑作品都称作"浮雕"，我下面提到这个词也是同样的意思。顺便说一句，其实浮雕要想做好非常难。这样的任务唯有经验丰富的雕刻家能够胜任。一流的匠人可以让浮雕作品呈现出十分悦目的效果，而且往往画面越简洁，我们越是喜欢。

我并不像有些人那样（想必各位也已经发现了），认为四千年前制作的东西必然比我们现在做出的更好。但在某些方面，古代艺术家确实做得远比我们出色，这是有原因的。

首先，今天艺术已不再是大众生活中一个必要的、不可缺少的组成部分。艺术家也就成为日常生活以外的人物，类似于公众艺人——为我们提供娱乐赚取报酬的人。

其次，自从有人提出了那个可怕的口号——"时间就是金钱"，工匠和艺术家的工作室里便都增添了几分匆忙和仓促。要让画家或雕塑家加快速度，不如干脆去试试加快自然进程的脚步，比如树木的生长，比如孩子的孕育。浮雕创作是需要投入大量时间、付出极大耐心的工作。我们已经失去了这两项美德，而我们的艺术作品要为此付出代价。

第三，现代的生活方式与浮雕和雕塑并不相称。我们昨天才建起的房子，到了明天又要拆掉。雕塑家知道这一点，他不希望看到自己的心血被装上卡车，运到某处空院子去，堆在那里等着顾客上门，而期待中的顾客可能永远不会出现，因为现代社会对雕塑作品的需求少之又少。至于浮雕，作为墙壁的一个组成部分，它们的命运比雕像还要悲惨。拆房的人会把浮雕搬走，甚至不会注意到它们与其他建筑垃圾不一样，就这样一并运到附近某处当作铺路的材料了。

埃及艺术家在创作过程中，不曾遇到以上种种不利条件。他们为永恒而创作，因为整个国家的日常运转都是基于一个信念，即一切都

不会改变。假如你知道三千年后，仍会有许多人站在你画的那几只小鸟和一头驴子前面，满怀钦佩地说："真不知道这个家伙是怎么画出来的！"或者你从一开始就明白不论你的作品多么出众，也很难在你离世之后继续留存下去。前一种情况无疑更有可能促使你在作品中倾注心力。

最后一点，尼罗河流域的建筑方式为艺术家们提供了大显身手的绝好机会，因为从没有人像法老的建筑师那样，到处修建包含了如此大面积平整或弧形表面的建筑。

请记住这些古老的神庙并不是我们所谓的教堂。在现代新教徒的概念里，"教堂"意味着一间能够容纳几百人齐聚举行礼拜活动的会堂。会众要聆听大约半小时根据《旧约》或《新约》内容进行的道德或精神宣讲，但除此之外的时间里，这些人都会积极地、直接地参与礼拜仪式。他们与牧师一同祈祷，在唱赞美诗的时候加入合唱。会众可以说是教堂的根本，如果他们所在的这座建筑被烧毁，大家可以转移到剧场、谷仓甚至露天场地聚会，而礼拜仪式不会受到丝毫影响。

希腊和罗马神庙以及中世纪大教堂的原型——埃及神庙——则没有这种功能。在这里举行的仪式完全没有民众参与。仪式是关键，具有象征意义的各项环节都由祭司完成。至于民众，这一切都与他们无关。不论现场有一万人还是一个人也没有，仪式都会照常进行，不会有任何差别。

埃及的神庙因此由两个截然不同的部分构成。其中之一是幽暗的内室，可以说是为当地敬奉的神准备的"尘世居所"。我称它"尘世居所"是因为神当然应该住在神的国度，比远方的群山还要远的地方。可是对普通百姓来说，那个地方太模糊，而且遥不可及。人们需要某种更实在的东西，更具体或至少是看得见的东西。即便一辈子也没机

会见到神，但只要知道有这么一个地方，不时有神明降临，并有几个格外幸运的人能够一睹真容，人们也就满足了。

或许用一个类似的现代实例能让各位更好地理解这种心理。就拿那种神秘的黄色金属来说吧，当今世人崇拜黄金，一个国家的黄金储备（多数公民似乎都相信）维系着国家的安全稳定。除了可数的几名安保人员，没人亲眼看到过这批金子。它像古埃及的神一样，隐身在一个幽暗的洞窟中，这处至圣所里安放着国家信用的根基，就连美国总统或财政部长都不能进去。

目前还没有人突发奇想，将这头现代的金牛犊[①]与某种新的崇拜仪式联系到一起。但这种事也可以算是一种所谓"精神上的可能性"，过去发生过比这更古怪的事，往后也很有可能再度发生。

不过，当今对黄金储备的崇拜要上升为一种举国参与的正规敬拜活动，才能与古埃及的宗教信仰相提并论。这也简单，只要以一桶看不见的金砖代替看不见的神明就可以了。在这之后我们必须把华尔街、布罗德街和威廉街[②]改建成一系列巨大的庭院，民众可以站在这里静静等待，与此同时在地下深处，黑暗而隐秘的国库分库里，某位财政部长助理缓缓吟诵："十亿零九十七美分，二十亿零四十八美元。"得知自己膜拜的对象确实存在，聚集的人群再次安下心来，既然天下一切太平，大家便高高兴兴回去继续做各自该做的事了。

我之所以讲得这么细，是因为各位必须牢牢记住这个核心概念，

① 金牛犊，记载于《圣经·出埃及记》。摩西上西奈山领受十诫时，以色列人在山下等得焦急，请亚伦铸了一只金牛犊当作神像，向它下拜献祭。

② 华尔街、布罗德街及威廉街为美国纽约曼哈顿的三条街道，曾是重要的金融机构及国库分库所在地。

否则永远无法理解埃及的古老神庙。神庙是某些特定的神明在尘世间的居所，通常是一座很不起眼的小建筑，矗立在一连串宏伟的外围及内部庭院的尽头。各位也许会问，为什么不是反过来呢？为什么不把那些外院、内院都建得简单朴素一点，把神的居所本身打造成一座小型宫殿？要知道，如果不是精于制造戏剧性效果，如果没有透彻了解如何左右大众的情绪反应，任何祭司阶级都不可能维持（而且是如此长时间地维持）自己的地位。

专职祭司就像一群职业政客。首先，他们有责任确保自身职位的稳固。在埃及，最符合民族特性的办法就是营造一种神秘的氛围。但在没有专职祭司的国家，比如希腊，就需要采取截然不同的方式。在那些地方，神庙才是核心，而外围建筑完全不重要。事实上，最初那里根本没有外殿，自然地貌本身就满足了这项功能。但是在埃及，在这个崇尚集体活动的国度，入口处的大殿扮演了最为重要的角色，因此也一直深受艺术家们青睐。

起初，在金属传入尼罗河流域之前（恰好是法老诞生的时代，金属出现了，让人不禁怀疑法老说不定也是外来产物），这些大殿和神庙都是用木头搭建的。引进金属之后，人们通常在近处山上，在山体岩石中开凿空间建起神庙。但随着平原地区的大城市——孟菲斯及底比斯——的兴起，仿照过去的木造样式修建神庙渐渐成了惯例，只不过建筑材料全部采用了石头。正是这些石头墙壁和石头立柱，为画家及雕塑家提供了大片施展才华的理想空间。

以卡纳克神庙的一座大殿为例。它长 338 英尺，宽 170 英尺，高 79 英尺，共有一百三十四根立柱。开在屋顶下方的窗口解决了内部采光问题，但除了这些窗口，所有墙面都可供画家和专业的浮雕匠人展示技艺。

正如我前面所讲，这些画家没有透视的概念，而且完全依靠胶彩画法。胶彩画是最古老的绘画形式。住在洞穴中的原始人类就是采用胶彩画法。各位想必都见过粉刷工粉刷房间，刷墙涂料就是一种非常简单的胶彩颜料。更复杂的胶彩则是将不同颜料与某种可溶于水的黏性或胶质材料混合在一起，可以用在灰泥或白垩表面。用胶彩画法上色时要确保基底的干燥。现代绘画中，我们则是采用湿壁画。以这种"新鲜方法"（这个词在意大利语中直译过来就是这个意思）作画时，必须在灰泥基底变干之前上色。这样一来颜料便可以渗透进去，与过去直接在干燥表面上色的效果有很大差别。

在颜色方面，埃及人起初只有两种墨水——黑色和红色。被我们称作"墨水"的这种写字、画画用的神奇液体就是埃及人发明的。至于他们是因为掌握了象形文字而发明了墨水，还是因为发明了墨水所以学会了书写象形文字，我就不清楚了。

在黑色和红色的基础上，埃及人后来又有了黄色、绿色、蓝色，以及一种近似于红的颜色，色调偏向赭石或深橙色，而不是朱红或胭脂红。

埃及的绘画艺术发展在第十二至十九王朝达到巅峰，大致来讲是从公元前2000年到公元前1300年，也就是拉美西斯的时代。这样算来埃及人有七百年时间完善他们的技艺。凡·艾克兄弟在1400年前后发明了现代油画。与那些为法老服务的艺术家相比，我们现在尚处在发展初期。

在我们看来，埃及的艺术有种不合常理的感觉，它似乎没有开端也没有结尾，没有一位创作者留下姓名。在某个只有老天知道的时刻萌发之后，它一直在不断地发展，经历了各种政权及暴政，也承受住了外来侵略和自然灾害，就像大海历经风暴潮汐而不动摇。它包含了

建筑、雕塑、绘画、描图刻字、音乐创作以及越来越繁复的饰品设计，它见证了各个阶段的材料变化，从木头到青铜，从青铜到铁器，从黏土到玻璃，从棉布到亚麻，来到世间仿佛只有一个目标：静静地、耐心地、平和地走完一程，不期待得到丰厚的回报，也不担心遭遇可怕的灾祸。

今天我们的人生哲学过分强调个人的权利和利益，"我"这个字从社会、道德、艺术层面主宰了整个社会结构，在这样的现代人眼里，古代的埃及是一个奇怪的世界。那的确是一个非常奇怪的世界，可是除中国和印度之外，它的存续时间远远超过了过去五千年里各种形式的国家。

现代艺术是个体特性的表达，埃及的神庙和雕像则是全民特性的表达。摩西看到它们的时候，它们已经很有年头了。恺撒看到它们的时候，它们又添了些年纪。当拿破仑以它们为背景慷慨陈词时，它们已是老迈不堪的岁数了。

可是，如果各位有兴趣亲自做些研究（我很期待真有这么一天），就会发现有很多木质雕像、静默的石头卫兵以及大量绘画作品看上去依然生动鲜活，仿佛前天才制作完成。

我无法解释这是为什么。没人能够解释。或许这样更好。起码在艺术世界里，过多依赖人类的思考能力是很危险的事，因为单凭理性思考永远不会找到答案。以谦逊和感恩之心去欣赏这些作品才是更明智的做法。

我想不出比这更适合刻在所有博物馆大门上方的文字：

以谦逊和感恩之心去欣赏。

第四章　巴比伦、迦勒底以及谜样苏美尔人的国度

美索不达米亚平原的艺术惊喜。

美利坚合众国作为一个独立国家诞生时，西方世界还不曾见识埃及艺术，而且这种情况已持续了将近一千五百年。不过，人们倒是有过猜测。关于金字塔和古代神庙，那时一直有些零零星星的模糊传闻，说它们足有一英里高，占据了方圆几平方英里的土地。土耳其人不太欢迎外人踏入那片土地，但偶尔会有某位格外勇敢的环球旅行家躲过穆斯林守卫，带着离奇的探险故事回到家乡，向人们讲述沙漠里随处可见的那些变成了木乃伊的国王、猫和鳄鱼。

与此同时，欧洲对埋藏在底格里斯河及幼发拉底河流域的宝藏几乎一无所知。《旧约》提到过一座巴别塔，另外曾有几个冒险跨过约旦河的十字军战士指天发誓说，他们亲眼见到了这座宏伟建筑的废墟。可是，人们并没有把这些故事当真，觉得它们与约翰·曼德维尔爵士的旅途奇闻是一样的，这位爵士在1357—1371年的某个时候出版了一本书，描述了他在亚拉腊山顶找到的诺亚方舟残骸。

直到19世纪40年代，欧洲的考古学家终于开始认真研究美索不

达米亚平原的辽阔荒漠。尽管当时满目荒凉，但很久以前，那里也曾是丰饶沃土，据说《旧约》中的伊甸园就位于幼发拉底河与底格里斯河之间的那片狭长地带。

埃及与美索不达米亚当然有很大不同。埃及连续近四千年是一个单一民族的家园。美索不达米亚的居民则是频繁地换了一批又一批，以至于海量文物出土之后，要进行分类整理简直是不可能的事。这其中有苏美尔的镶嵌画，也有巴比伦的雕像；有迦勒底神庙的遗迹，也有巴比伦的石碑和赫梯武士的雕像（在相距不远的印度，有些古老的印度教雕像与他们有着奇异的相似之处）。此外，重要的发掘工作也在吾珥遗址展开，这里是犹太教徒和伊斯兰教徒共同的祖先——亚伯拉

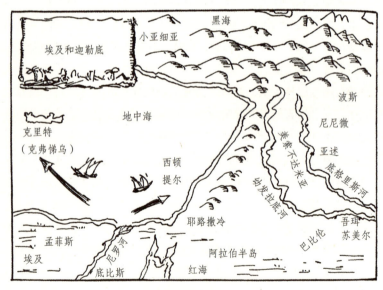

埃及和迦勒底

罕——的故乡。

曾有很长一段时间，考古学家一直无法确定究竟是美索不达米亚的艺术更古老，还是埃及的艺术更古老，也无法确定是巴比伦人影响了埃及人，还是反过来才对。就年代而论，两个地方不相上下，因为近五十年来，我们在两处都发现了公元前40世纪的文物。但要说埃及对美索不达米亚的影响，或美索不达米亚对埃及的影响，我们目前掌握的信息还很有限，远不足以得出明确的结论。如果说两地当初知道对方的存在，甚至曾有过交流，那么为什么埃及人从未学会建造拱顶，所有房屋和廊道始终都是平顶，而巴比伦人在这种高难度工程上却是技艺精湛，甚至不用木头支架就能建起拱顶？

这有可能只是因为建筑材料的关系。埃及人从附近山上就能找到他们需要的各种石材，而居住在美索不达米亚的人们基本上只有砖块可用，所以他们的宫殿和神庙不可能保存得像埃及建筑那样完好。但是单纯从工艺来讲，亚述人和迦勒底人丝毫不输给西边的邻居。我认为整体而言，甚至可以说他们比埃及人要略胜一筹，因为他们的现实主义表现手法，尤其是对动物的描画，比埃及人高明了许多。

这个时期让我们第一次认识到，一个国家的艺术无疑是一种看得见、听得到的民族精神表达。埃及人生性温顺，爱好和平，极端憎恶杀生的行为，所以他们总是尽可能避免接近制作木乃伊的人（而这些人只能在尸体上开一个很小的切口掏出内脏）。巴比伦人和亚述人却是因为喜欢残虐而做出残虐的事。他们有许多制作精良的浮雕呈现了非人的酷刑场景，虽然参与这些血腥狂欢的人都已死去六千多年，看着这样的画面依然会让人不太舒服。

性情上的粗暴有余、细腻不足也反映在他们的人像处理手法上。埃及人常常为画中的男女添几分尘世的优雅，有些女子画像看上去就

像时装画，艺术家极其仔细又巧妙地放大了女性的魅力，让她们看起来比现实中的模样更迷人。

而迦勒底人（我将借用这个词在《圣经》中的含义，统称这一地区的所有居民）却很喜欢把他们的男子画得矮壮强悍，双肩宽阔，上臂肌肉隆起，俨然就是纳粹党的风暴突击队。至于迦勒底女性，我们则很少在画中见到。在古代迦勒底人的生活中，她们似乎是无足轻重的角色。而仅存的少量女性雕像——如王后或年轻女奴——大都呈现出同样的特点，全无优雅可言。

讲到这里，我们又遇到了学艺术的人都要面对的一个古老难题。一个人的灵魂、他的内心感受力以及他的艺术才能之间是否存在切实的关联？在任何一门艺术上的完美表现，是否意味着创作者具备仁慈、慷慨、正派的优秀品格？很遗憾，这种关联存在的概率微乎其微。我们后面还有很多机会再来探讨这个让人困扰的问题。不过，在伦敦、巴黎以及柏林各大博物馆的巴比伦及亚述展厅（巴黎拥有最好的馆藏）参观一个上午，你会惊讶地发现那些展品工艺超凡，却冷酷得不带一丝常人情感。

造成这种结果的原因之一，可能是美索不达米亚的艺术几乎全部是官方艺术。而杂项艺术，为古老的尼罗河谷增添无穷探索乐趣的大众艺术，在这里似乎并未受到鼓励。埃及的一切都带着一种无关时间、历久弥新的色彩，亚述人、苏美尔人和巴比伦人的官方艺术却没有这一特点。他们的艺术创作是为了凸显地方王朝的残暴力量和冷酷决心。历代统治者相信祭司的意愿与王朝兴衰息息相关，所以不惜花费重金修建神庙，而建成后的神庙里，到处都是称颂他们丰功伟业的浮雕和雕塑。

几千年里，不同民族相继占据底格里斯河及幼发拉底河流域，在

此我必须简要地讲讲这一地区的历史，否则各位去博物馆欣赏他们留下的艺术作品时，恐怕会看得一头雾水。

公元前40世纪，一个被称作苏美尔的民族似乎已定居在这片土地上。我们知道公元前3500年的时候，他们确实住在这里，还知道临近公元前2000年时，他们建立的独立王国分崩离析。苏美尔人或许由北方迁徙而来，很可能来自亚洲中部的高原，那里也是我们祖先最初的家园。

我在这里讲得很谨慎，不时利用"可能"这个词为自己的话留点余地，因为未来几年的进一步研究（各个博物馆此时正在这片荒漠中全力探索挖掘）或许会彻底推翻当前的理论。不过我们已由出土的雕像得知，苏美尔人的相貌完全不同于日后从阿拉伯半岛的沙漠过来、占领这一地区的闪族部落。

来自南方的闪族人毛发浓密，蓄着黑色的大胡子。事实上，他们似乎认为真正的男子汉不能没有胡须，对"衣着体面的男士"来说，胡子是正装的一个组成部分。没有蓄须的男士在节庆场合会戴上假胡子，就像英国贵族出席国王加冕典礼时，要戴上小小的王冠，还有过去的美国印第安人上战场时，要戴上羽毛头饰。

苏美尔人则是和罗马人或我们一样，没有蓄须的习惯。起初他们也曾留过连鬓胡（像我们的祖辈在南北战争时期那样），但文明程度提升之后，他们的理发师马上忙碌起来，从那以后，苏美尔的战士和首领们都是以下颌光洁的形象出现，而且他们长着长长的鹰钩鼻，完全不像我们在亚述及巴比伦雕像上看到的那种鼻梁略带弧度的闪族鼻子。

这一时期（公元前4000—前2000年）的王朝由一系列半独立的小国组成，国王们在高墙围护的城中统治着自己的领地。迦勒底的吾珥就是其中一座苏美尔重镇，因亚伯拉罕由此踏上旅途而声名远扬。

这些小国君主的宫殿早已消失，但他们的陵墓已有许多被发掘出土，墓中摆满了各种黄金、白银、青铜及珍珠贝母制作的器物。这些陪葬品都具有极高的工艺水准，作为专供离世国王享用的物品，制作时自然是不惜工本。

公元前 2000 年之后，苏美尔人退出了历史舞台，但说来奇怪，他们的语言却留了下来。你会发现美索不达米亚的浮雕作品上，多半都密密麻麻地刻着一种古怪的文字。苏美尔人发明的这种文字，大约与埃及人的象形文字诞生于同一时期。不过，埃及人用笔书写，苏美尔人则是用钉子或木棍将文字刻在黏土砖上。这种文字被称作"楔形文字"，其英文名称 cuneiform 源自拉丁语 *cuneus* 一词，意为"楔子"，而苏美尔人的字看上去的确很像一个个小小的楔子印记。找一块软的黏土，拿一根钉子或小木棒在上面试试，你也能写出一模一样的字来。

这些楔子形状的印记想必为人们提供了一种非常便利的方法，用以记录大小事宜以及相互沟通交流，后来的人征服了苏美尔人并将他们逐步同化，却沿用苏美尔文字长达两千年之久，书面语言似乎也没有改变。至于日常口语是否也保留了下来，我们就不得而知了。

原住民与征服者之间的同化及通婚、融合必定耗费了很多年，而且是一个非常缓慢的渐进过程。吾珥城消失了，阿卡德取而代之，但阿卡德的艺术仍带有浓郁的苏美尔特色，与昔日吾珥的艺术相差无几。征服者显然认识到了自身文化的不足，于是甘愿把精神生活交给苏美尔人，自己专心负责收税和照顾当下的政治需求。

这时消息想必已经传开，周边各地的人们都知道了美索不达米亚这片土地的优越条件。自公元前 20 世纪以后，不断有其他民族和部落涌入两河流域，寻找更理想的生活环境。公元前 2000 年前后，小村庄巴比伦在著名国王汉谟拉比治理下，一夜之间发展成为威慑四方的城

市。这位国王编写了一部卓越的法典（至今留存在世），近千年后，当摩西带领众人离开埃及北上寻找新的家园时，正是借鉴这部法典，将《十诫》赐给他的人民。

汉谟拉比死后不久，神秘的喜克索斯人出现在美索不达米亚各处。这些人后来在埃及历史上扮演了重要角色，他们的成功关键在于骑术精湛，而当时世界其他民族还处在徒步作战的阶段。喜克索斯人没过多久便离开美索不达米亚，占领了埃及，中王朝时期就此宣告终结。埃及人顺从接受了外来统治，直到几个世纪过后，才终于将喜克索斯人赶出自己的领土。这个马背上的民族匆匆返回美索不达米亚，可是这一次他们遇上了对手——赫梯人。

赫梯人在公元前14世纪的某个时候打败了喜克索斯人，但一百年后，这些"赫人"（《旧约》这样称呼他们）又被弗里吉亚人（希腊人称他们"自由之人"）征服。弗里吉亚人来自小亚细亚，几千年后，圆锥形的弗里吉亚帽①出现在法国大革命的舞台上，爱国的人们都要戴上这种帽子在自由之树下跳舞。

不过，弗里吉亚人维持统治的时间并未比他们的前任更长久。现在轮到亚述人掌管整个西亚了。至此我们总算进入了稍稍熟悉一点的领域，因为这些亚述人与伟大的希伯来先知生活在同一时代。尼尼微是亚述王国的都城，他们在这里修建的宏伟宫殿如今已被发掘出土，墙上的丰富壁画展示了亚述人如何以各种恐怖的手段惩罚那些胆敢违抗他们的人。

接着，不知出于什么原因，巴比伦突然从废墟中再度崛起。亚述

① 一种尖顶无边软帽，又名"自由之帽"。相传在古罗马时期，获释的奴隶会戴上弗里吉亚帽，这种帽子因此渐渐成为自由的象征。

人的帝国被推翻。西亚被征服。犹太人被迫离开了巴勒斯坦，在巴比伦安顿下来。也有人认为，犹太人是主动离开巴勒斯坦，因为富饶的巴比伦城犹如那个时代的纽约，为他们提供了更好的经商机会，远好过那座时刻在宗教冲突中挣扎的破旧小城——耶路撒冷。

以文明程度而论，新崛起的巴比伦人与先前的亚述人以及他们自己的祖辈不可同日而语。他们把王国的都城变成了知识与科学的强盛中心，他们奠定了数学与天文学的基础，这两门科学让希腊人大为惊叹，他们将巴比伦称为"一切智慧之源"，并在进行这一类研究时，大量吸纳了巴比伦前辈积累的知识。

新巴比伦在艺术领域也实现了飞跃，称霸整个西亚。正是在这一时期，巴比伦人用釉面彩砖做出了美丽的檐壁装饰，上面画满各种动物，是极富魅力的古代艺术遗存。

然而，新巴比伦与古巴比伦王国以及所有昙花一现的美索不达米亚帝国一样，终究未能逃脱灭亡的命运。这些大小王国没有一个成功建起强大的中央集权国家。大家各自为政，唯一的政府形态就是混乱无序。公元前4世纪，亚历山大大帝在进军印度的途中路过巴比伦，见到的是一座千疮百孔的城市。但"巴比伦"这个名字的厚重历史感深深打动了他，于是他决定重振古城，等到他建起设想中覆盖欧、亚、非三大洲的帝国，这里就将是帝国的都城。尽管当时无暇分身，他还是着手实施第一步，命人开始重建古老的王宫。公元前323年6月，在这座王宫的宴会厅，他突然病倒身亡。一切宏图就此成空。美索不达米亚再也没有恢复独立。一个个野心勃勃的将军来了又去，直到这里最终被并入罗马帝国。

以上讲了很多历史，而且很复杂。但要想理解纠葛不清的美索不达米亚艺术，这是各位不能不知道的历史。

一切艺术，特别是早期艺术，必定受到宗教的深刻影响，所以我们也要对当时众多部落的信仰有所了解。为夺取这片富饶之地，他们争斗了将近四十个世纪，美索不达米亚对他们而言，就像过去四百年里，美国在失去土地继承权的欧洲人眼里一样充满诱惑。他们都曾是游牧民，带着牲畜和一家老小辗转各地，因此他们的宗教信仰是这一类人通常持有的信仰——这些人从漂泊转向定居，他们不再是牧民，而是尝试转行做农民，或住到城里做手艺人或生意人，但他们依然虔诚信奉大漠或山里的神明，毕竟那是他们度过了漫长岁月的地方。

这些神在西亚各地备受尊崇，各位应该还记得，《旧约》中希伯来先知据理怒斥的"假神"正是美索不达米亚的异邦神明。它们之中有少数几位永久留存下来，今天仍在我们身边。我是指那些半人半牛或半人半鸟的奇异生灵，它们以某种方式融入了犹太人的信仰，继而成为现在我们认识的小天使或天使。

这其实是很自然的事。最初的犹太人基本上是牧民，没有自己的艺术传统。他们在巴比伦人的城市里生活了很长时间，其艺术发展已达到了他们无法企及的高度，所以他们难免深受巴比伦人影响。直到犹太人建立自己的国家之后，巴比伦的影响力仍未消退，所罗门王的著名神殿实际上就是仿照古代迦勒底样式建造的。

但借鉴幼发拉底河流域建筑艺术的，绝非只有所罗门。不知究竟出于什么原因，希腊人似乎始终不太喜欢将公共建筑设计为拱顶结构。他们一直坚持采用平顶。不过，新颖有趣的拱顶建筑倒是在小亚细亚各地流行起来。有一个吕底亚部落（希罗多德在这类问题上博学多闻，我们姑且接受他的说法），也就是日后所说的伊特鲁里亚人，在意大利中部找到了安身的角落，也把拱顶建筑带到了那片遥远的土地。到了公元前4世纪，罗马人占领伊特鲁里亚，由此认识了拱顶。他们随即

把新学来的技术运用到欧洲各地,美国的拱顶建筑就是这么来的——从古老的美索不达米亚,经过吕底亚,到伊特鲁里亚,罗马,再到欧洲西部,一路传播过来。没有拱顶,我们不可能在建筑上取得现在这

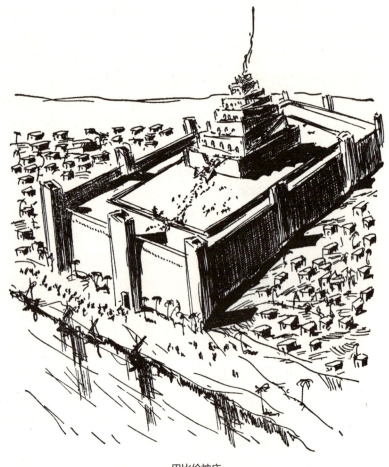

巴比伦神庙

样的成就。

既然讲到了东方,我顺便简单谈一谈古波斯人。我称他们为古波斯人,是为了将他们与后来的波斯人区分开,在中世纪早期,那些人

巴比伦建筑师依照巴比伦样式修建的所罗门圣殿

成了东方以及西方一切艺术的传播中介。波斯帝国曾对希腊构成严重威胁，存在仅有几百年，拥有高度发达的文明。居鲁士、冈比西斯、大流士和薛西斯都是伟大的建设者，但原创力十分有限。位于苏萨和波斯波利斯的宫殿都是希腊人为他们建造的，内部装饰则交给了巴比伦人。帝国灭亡后，他们的宫殿和神庙在大漠黄沙中悄然倾颓，整个波斯文明就此消失。今天我们偶尔会见到零星的立柱或一片穹顶，那段短暂的璀璨历史只剩下这点残迹而已。

要不是无处不在的腓尼基人，西亚艺术的发展至此也就结束了。以血缘和语言来说，腓尼基人与迦勒底的其他闪族部落关系很近。他们是优秀的工匠，但主要的兴趣是做生意，而这一类人大都没有任何艺术想象力。不过，腓尼基人还是在艺术史上扮演了非常重要的角色，因为他们是古代世界的大经销商。无论走到哪里，他们都会建起商栈。除了马赛，地中海沿岸恐怕还有不少现代城市都是由腓尼基聚居点发展而来的。这些地方最初通常是一片本地人居住的小泥屋，围绕着腓尼基人的一座城堡和几间货栈。告别石器时代不过几百年的当地居民于是得以接触到先进的中亚文明。

当然，这些小村落不能与巴比伦或尼尼微相提并论，就好比1840年的芝加哥还不是波士顿那样的都市。[①] 但有些文明生活的理念想必已在当地深入人心，后来又渐渐向内陆地区传播，正如今天这类理念通过美国的电影传播到各个太平洋岛屿。

这种状态持续了几百年，直到公元前4世纪，腓尼基被亚历山大大帝征服，两座主要城市——西顿和提尔——均被摧毁。希腊人随即

① 美国芝加哥市正式建立于1837年，1840年人口仅四千多，而当时的波士顿已是繁华的东部重镇。

进驻腓尼基人的几处古老聚居地,依照自己的风格建起新的房屋、新的神庙。这样一来,当地人又受到了希腊艺术的熏陶,随着时间的推移,这股新风潮必然也传入了相邻各地。

那么,当地的艺术风格有多少是受到巴比伦的影响,又有多少是受到雅典的影响呢?假设我提出这样一个问题:今天的纽约究竟在多大程度上受到新阿姆斯特丹建筑或18世纪英国艺术的影响?今天的华盛顿在多大程度上受到路易十四的凡尔赛影响?朗方少校[①]曾计划在新世界照搬那里的规划。或者,在多大程度上受到托马斯·杰斐逊的影响?他曾设想在自己刚刚参与缔造的国家、在属于美国人民的这个民主新政体再现古希腊的辉煌。在罗马美国学院学习雕塑的青年才俊们,为现代美国的众多城市带来了什么?

这些是很有意思的问题,答案却不是轻易能够找到的。这倒也提醒了我们:关于一个国家的艺术对另一个国家产生了怎样的影响,我们必须谨慎细致地展开研究,在此基础上才能提出明确的观点。

英语中最常见的三个词——烟草、土豆和番茄——其实根本不是英语,而是源自加勒比地区。使用这些词语的人从不会想到这一点,也不会意识到创造它们的是一个早已灭亡的民族。当今许多形式的艺术也是如此。我们不时地这里学一点,那里学一点。经过一段时间的实践,我们抛弃了其中一部分,留下一部分纳入自己的文化,这是一个自然而然的过程。但不论这些借鉴来的东西结局如何,不论过去还是现在,它们都阐明了一个道理,现代社会最应该了解的一个道理,就是我们必须正确认识一个至关重要的事实:没人能够独立存在于这

① 皮埃尔·夏尔·朗方(Pierre Charles L'Enfant,1754—1825),法国建筑师,为支持独立革命奔赴美国,于1791年提出美国新首都华盛顿的总体规划方案。

个世界，所谓纯粹的民族文化或理性文化根本是无稽之谈，正如同不可能有一种艺术不受周边各地的艺术影响而孤立发展。

关于巴比伦人、亚述人、苏美尔人、赫梯人以及其他众多民族生活过的家园，我们就讲到这里，为争夺美索不达米亚这片古老的土地，他们之间的争斗持续了几千年。这些人在历史上发挥了各自的作用。他们打造建筑，制作雕塑，以无数画作歌颂自己的伟大功绩。他们为爱美的人做出珠宝首饰。他们开发了新的建筑技巧，建成了世界上第一个拱顶。现在他们精力耗尽，到了退场的时候。当历史的钟声敲响，他们别无选择。

然而演出并未结束。大幕再度拉起，舞台上出现了一片远比北非或西亚美丽的景色。

远处角落里，柏树林巧妙挡住了凡人的视线，潘神轻轻吹响他的笛子。舞台前方，缪斯们唱起了颂歌，献给伟大的阿波罗。阿提卡的山丘渐渐显露出来，在平原衬托下愈发醒目。石匠正忙着雕琢一块巨大的大理石。高耸的奥林匹斯山顶白雪皑皑，映射出东方的第一缕阳光。

希腊！

第五章　海因里希·谢里曼

这一章不长，多半篇幅将用来讨论"serendipity"一词该如何诠释。

讲希腊之前，请允许我先来谈一点题外话。但为了做好充分准备，全面了解伯里克利和菲狄亚斯①的国家，这点题外话还是很有必要的。我想谈谈"serendipity"这个词。各位可以在字典里找到这个怪头怪脑的英文单词。它最初出现在一个故事里，作者霍勒斯·沃波尔是英国的一位才子及鉴赏家，于1797年辞世。他写的这本小说名叫《塞伦狄普三王子》(The Three Princes of Serendip)，塞伦狄普即锡兰②的旧称。书中的三名青年因为"意外和机敏"，原本并未刻意去找的东西接连不断地被他们发现。从那以后，英语中"serendipity"一词就被用来形容"因机缘巧合发现意外之喜的能力"。

① 伯里克利（约公元前495—前429），希腊著名政治家，奴隶主民主政治的代表；菲狄亚斯（约公元前480—前430），希腊著名雕塑家，伯里克利的挚友及艺术顾问。
② 今斯里兰卡。

在我知道的人里，海因里希·谢里曼的职业生涯可以说是这种"机缘巧合"的最佳实例。他的父亲是德国北部一位清贫的牧师，小时候他常听父亲读特洛伊战争的故事，听得着了迷，由此下定决心，将来有一天一定要找到特洛伊古城的遗迹。不过他也知道，这样的考察活动要花很多钱，所以他决定，首先要成为有钱人。

到了可以离家的年纪，谢里曼马上去了附近村子里的一家杂货店做学徒。可是，整天称奶酪称李子赚不到多少钱。他决定去南美碰碰运气，于是上船做了一名服务生。还没到达那片传说中的印加大地，他的船就在海上失事了，谢里曼阴差阳错到了阿姆斯特丹，在一家荷兰人开的商行里做账房助手。

他利用晚上的时间学外语，学到中途就已经掌握了八门语言，而且门门精通。他因为通晓俄语，被老板派到圣彼得堡，在那里做起了靛蓝染料进口生意。1854年克里米亚战争爆发时，他签下几份军方合同，收益十分惊人。但是他并没有就此满足。淘金热期间，他前往加利福尼亚，成为一名美国公民。

直到1868年，谢里曼终于自信有了足够的资金，可以开始为这一生真正的目标努力了。环球旅行之后，他来到君士坦丁堡，一一贿赂了日后可能对自己有帮助的土耳其官员，然后动身前往一座名为希萨利克的小山。这个地方离赫勒斯滂[①]不远，但位于这道著名海峡的亚洲一侧，谢里曼坚信，他将在这里找到心爱的特洛伊。

没过多久，事实证明这个疯狂的德国人竟然猜对了。近两千年里，除了偶尔有牧羊人赶着灵巧的山羊经过，这片低矮的山丘一直无人关注。然而在过去，这里却曾是古代世界最重要的贸易中心之一。

① 今达达尼尔海峡。

遗憾的是，谢里曼并非专业的考古学家。他热切期盼着有所收获，找到普里阿摩斯①的王宫，结果在挖掘过程中径直穿过荷马时代的特洛伊遗迹，挖到了更深处的几座村庄，其年代要比故事中的特洛伊久远得多——公元前1200年，当阿喀琉斯和阿伽门农来到此地，因美丽的海伦被拐走而展开复仇行动时，这些村庄已然是废墟了。

谢里曼和所有痴迷于某项爱好的男人一样，眼里看不到自己可能犯的错。他骄傲地向全世界宣布，问题已解决，古城特洛伊终于重现人间了。这种事原本可能在业余与专业人士之间点燃一场激烈的论战，这时土耳其官员却勒令谢里曼离境，很干脆地终结了一切争论。他们对到手的贿赂不满意。那个外国人说好了有黄金。结果金子在哪里呢？

特洛伊城确实就在那个地方，只不过所在地层更靠近地表，比心急的谢里曼仓促挖掘的地方浅了许多。继续在希萨利克搜索暂时已无可能，谢里曼只好跟当地工人结清了工钱，掸掸脚上小亚细亚的尘土，启程前往希腊本土。

在伯罗奔尼撒的东北角，阿尔戈利斯州中部，矗立着古城迈锡尼的遗迹。这里有两样东西很出名，一是城堡外墙使用的巨型石块，二是城门上方一整块巨石做成的石雕，画面中的两头狮子让人联想起昔日巴比伦雕刻家创作的动物形象。谢里曼到来之前，从没有人仔细考察过这片遗迹。他从狮子门附近开挖，很快就有了不寻常的收获，找到了一系列竖坑式墓穴，死者不是躺在墓中，而是以直立的姿态被安葬。这片墓葬被围在一个圆圈里，不曾遭到任何破坏。墓中的尸骸依然完好，陪葬的金银器物也无一损失。这种局面只有一种可能性，就

① 特洛伊最后一代国王，在位期间发生特洛伊战争。

是迈锡尼城遭到了完全出乎意料的突袭，城里的居民根本没机会拿钱换命，向敌人坦白财宝埋藏的位置。

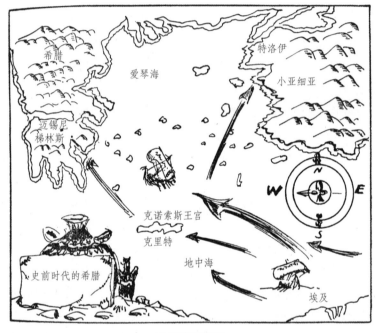

史前时代的希腊

大约十年后的1885年，谢里曼再度造访特洛伊，并尝试寻找伊萨卡岛上的奥德修斯王宫，随后开始着手解决梯林斯的问题。这也是伯罗奔尼撒的一座古城，有着极为丰厚的历史底蕴，相传赫拉克勒斯就是以这里为起点，成长为希腊神话中一位创造奇迹的重要人物。在梯林斯，谢里曼发掘出一座完整的宫殿，从一些线索来看，其年代可以追溯到荷马时代之前的希腊。

在这之后，谢里曼把目光转向了克里特岛。早在希腊本土之前，这座岛上就已有人类定居。可是，当地土耳其官员的贪婪又一次让他计划落空，没能完成自己想做的事。这个充满好奇心的人，这个集战时投机商、梦想家、淘金人、探险家于一身的奇特的人，就这样告别了人世。我敢说他到达天国之后，不出半小时就会开始发掘天国史前时代的文明遗迹。

尽管谢里曼犯过一些严重的错误，但1890年去世时，他已将希腊的历史向前推进了整整七百年。这个自学成才的德国人让学术界认识到，那片土地的古文明才刚露出冰山一角，有待发掘的部分远远超出大多数专家的想象。

此前讲起欧洲艺术史，大家通常是以希腊为开端。如今事实表明，在这个舞台上，希腊不仅不是第一个出场的，甚至只能归入最后一批，早在雅典人开始修建他们的卫城之前，爱琴海在几千年时间里一直是贸易及艺术中心，并拥有高度发达的文化。

我常听到年轻人抱怨说，现在的世界太无聊了，因为所有能做的事都已有前人做过了。如果有谁想找一份足够忙上一辈子的工作，不妨投身爱琴海历史研究。过去的许多个世纪里，这片水域一直是连接东西方的纽带，关于爱琴文明还有各种待解之谜。而且这些都不是地方性问题，而是关系到整个西方世界。比如说，当环境变得适宜人类居住，是谁率先占据了这块地方？他们是从哪里来的？唯有透过这些人的艺术作品，我们才可能一步步接近正确答案。

今天我们所说的米诺斯艺术家，即公元前20世纪的克里特艺术家，拥有刻画动物的出色才华，他们将动物画得活灵活现，并在作品中表现出细致入微的观察能力，这一点与史前时代的欧洲洞穴壁画十分相似。可是阿尔塔米拉洞窟里的画与克诺索斯王宫里的画，在创作

时间上相差了几千年，有可能长达七千或八千年。在这七十或八十个世纪里，那些洞穴居民究竟经历了什么？当欧洲中部气候改变，他们被迫离开家园时，会不会选择了出海，结果在爱琴海的岛上找到了新家？那是他们途中能够遇到的最后一点欧洲土地，如果再往前行，直到抵达并不友善的亚洲，他们才能重新踏上陆地。再比如，迈锡尼、梯林斯以及另外几座废弃要塞的巨石城墙该如何解释？

四十年前，我刚开始接触希腊历史的时候曾学过，这些城墙的建造者是最早踏上希腊半岛的人，比真正意义上的希腊人早了许多，城墙被称作"巨人石墙"是因为借用了独眼巨人的名字，在荷马的描述中，独眼巨人会将俘获的人类活生生吃掉。但是今天我们知道，这些城墙并没有那么古老，其建筑形式相对较新，与欧洲大西洋沿岸的石柱和墓石牌坊以及英格兰巨石阵的建造手法有许多相似之处。

那么，二者之间有什么关联吗？我们很想知道答案。既然塞浦路斯被称为"产铜之岛"，其他史前国家用的铜都是来自这里吗？当克诺索斯还是古代世界首屈一指的文明中心时，那些年里（大致来讲在公元前2500—前1500年）埃及与克里特在礼仪和艺术方面有什么关系？最后一个问题：后来出现在此地的究竟是什么人？他们几乎在一夜之间摧毁了这个兴盛的帝国，而且毁得如此彻底，在随后的将近五百年里，原先居住在这里的人们完全失去了踪影。

我们不得不再次承认，这些问题都还没有解决，而我们迫切期待找到答案，因为三千年前的克里特人与今天的我们有着太多的共同之处，比起埃及人或美索不达米亚居民留下的作品，他们的雕塑、绘画和饰物更让我们感觉亲切。

爱琴海的这批早期居民想必非常在意环境的整洁与舒适。他们的宫殿光线充足，通风良好，与之形成鲜明反差的是底比斯、巴比伦以

及尼尼微的王宫，那些地方像伊丽莎白女王或法国国王路易十四的住处一样灰尘遍布。克里特人的公共建筑配有排水管道和自来水，并安装了取暖设备。我们还发现了能够把人送上楼的装置，类似于照顾老年人需求的原始电梯。除此之外，建筑内部还设有浴室，居室之间有滑动门相隔，为王室服务的文书们拥有独立的空间，工作时不会受到其他佣仆的干扰。

在米诺斯时代，轮子已经在埃及和迦勒底普及了至少一千年，不算新鲜事物。马车（顺便提一句，马车直到18世纪中期才传入苏格兰）不只是交通工具，还被用于竞技比赛。那时的人们和我们一样，热衷于各种体育活动，跳舞、拳击、摔跤以及斗牛（这在弥诺陶洛斯①的国度不足为奇）都是他们相当认真对待的项目。

这些人所属的国家不像后来的希腊，希腊是民主政体，只可惜最终他们也是因这种制度而灭亡，失去了自由。早期爱琴海国家由国王统治。我们在发掘过程中没有找到士兵的雕像，但是发现了许多刻在石板上的法律条文，看样子当时的君王是靠高效的行政手段维持统治，而非借助暴力。也许正是这一点让人隐约联想起所谓的"世纪末"艺术，也就是19世纪末的艺术潮流。19世纪的最后四十年里，也曾有许多人自信满满地认为，可爱的理性时代终于到来，陆军和海军已没有必要继续存在，那都是让人讨厌的中世纪遗存。对此，第一次世界大战给了他们答案。当前的独裁政治延续了这一答案。那段带点阴柔气质的"世纪末"文明被彻底击碎。

从艺术作品来看，克里特岛上的人们很可能陷入了同样的死胡同，

① 希腊神话中克里特岛上半牛半人的怪物，克里特王后与神牛所生，国王米诺斯为它修建了一座迷宫。

他们相信仅凭理性力量就可以治愈这个世界的一切弊病,结果全部努力都成了空。也许有人觉得这种说法太牵强,但是看看克里特文明晚期的作品,各位就能理解我的观点了。

直到1900年,阿瑟·埃文斯①爵士才开始发掘克诺索斯的遗迹。从那以后,我们获得了大量有关克里特文物的信息,现在已经可以相当准确地描绘出爱琴文明发展的轨迹。

起初是将近一千年的缓慢发展。这是米诺斯时代早期,从公元前3000年到公元前2000年,米诺斯文明在岛屿间渐渐传播。

接着是米诺斯时代中期(大约公元前2000—前1500),在此期间,克里特岛是文明的中心,克诺索斯则相当于这个海岛帝国的伦敦。

然后是米诺斯时代晚期(公元前1500—前1000),海岛文明终于在本土确立了地位,米诺斯艺术传遍了整个希腊半岛,并显露出鲜明的特征,我们由此得以将它与迈锡尼文明区分开来。

在这种环境下经常出现的一种情况就是,本地居民习惯了安逸享乐,而在远方某个蛮荒地带,生活条件简陋的开拓者比他们更加坚韧顽强。最终就会出现一个迈锡尼这样的地方,一个从贸易站发展起来的乡下小镇,在崛起之后打败了原先的统治者,并将克里特岛变成了自己的领地。

这样的改变必然引发艺术的改变,艺术创作从克里特岛迅速转移到了希腊本土,在那里绽放出全新的生命,一下子发展出各种各样的新形式,比如陶艺、金属工艺和金银饰品制作,而这些又在后来的日子里传播到地中海周边各国,从西班牙到腓尼基,从埃及到意大利。

① 阿瑟·埃文斯(Arthur Evans,1851—1941),英国著名考古学家,致力于希腊考古,在克里特岛发掘出克诺索斯王宫遗迹。

然后呢？

然后克里特人和迈锡尼人忽然全都不见了踪影，爱琴海居民经历了持续近五百年的沉寂时期，就像罗马帝国崩塌之后的黑暗时代。

可是，除非敌人的武器远比守军先进，不然梯林斯和迈锡尼那些偏僻又占地广阔的城堡怎么可能被攻破并摧毁？答案就是，后来的这批人在艺术领域可谓十足的野蛮人，但他们却是比对手更优秀的战士。战争在他们心目中的分量，不亚于生活的优雅与艺术对前任统治者的重要性。另外我们有理由认为，这些人最初来自北方的多瑙河流域，在那里学会了制作精良的剑和长矛头，传授这门技艺的当地工匠从史前时代就在用简陋的小熔炉打造铁器了。

荷马并未支持这种观点，但他毕竟是诗人，不是纯粹的历史学家。据他说，最早在希腊定居的人被称作亚加亚人，他们原本住在欧洲北部某个地方，也许是斯基泰人（也就是现代哥萨克祖先）生活的地方。不过，不管他们究竟是什么人，不管是不是叫作亚加亚人，总之这些入侵者彻底颠覆了当时在希腊本土城镇发展的爱琴文明。他们的这次行动想必手段粗暴，而且出人意料，否则他们不可能错过那些古怪的竖坑式墓穴。近三千年后，我们的朋友海因里希·谢里曼发现这片墓葬时，它们都还基本保持着原样。

这场突袭过后，发源于海岛、后来扎根本土的爱琴文明怎么样了呢？它不得不退回当初诞生的地方。在大屠杀中幸免于难的少数人逃到了爱琴海的岛上，一千五百年后发生过一件与此类似的事，当时意大利人被迫从本土逃往亚得里亚海的岛屿，在那里建起了雄伟的城市威尼斯，远远躲开哥特人、汪达尔人、匈奴以及其他四处抢掠的东方部落。渐渐地，逃亡的人们点点滴滴地拼凑起原有的生活秩序，渔民又开始出海捕鱼，面包师又开始烤面包，陶器工人又做起了泥坯，珠

宝匠又开始雕琢他们的宝石，金匠梦想着有朝一日能重新开始敲打那种珍贵的金属。

而此时在希腊本土，古老宫殿的华美（这里没有神庙任人亵渎，因为迈锡尼人及周边各地的人们似乎认为没有固定的拜神场所也无所谓）让新主人感到不太习惯，他们在这里努力构建愉快的生活，想必偶尔也会注意到，自己的不足之处正是宫殿前任主人的强项。胜败双方都逐渐感觉到，他们还是需要重新建立某种商业关系。作为社会自然秩序的一个组成部分，商业绝不可能轻易被压制，任何形式的政府，无论采用多么强硬的手段都无法做到这一点。这些未开化的入侵者不停地被夫人念叨，为什么她和孩子们不能拥有迈锡尼女人享受到的好东西，于是他们只好从最近的岛上找来几个工匠、建筑师和青铜匠人，几个能传授技艺的人。头脑简单的入侵者对这些技艺一窍不通，却满心敬畏，而他们的太太则是满心羡慕。

岛上的手艺人起初也许不乐意去，可他们毕竟要养家糊口，终于还是壮起胆子踏上了本土。等到事实证明这并没有什么特别的风险，也就有更多人陆续跟了过来。

这样的变化不会一夜之间发生，而是要经历很长一段时间。上面讲的这一例用了将近五百年。不过在这之后，我们总算看到了一种艺术的出现，不是爱琴海或米诺斯或迈锡尼，这一次是真正的希腊艺术。

第六章　希腊人的艺术

> 这段故事的主人公只是可数的几个人,当今世人掌握的知识却多半都是来自他们。

如果一个人能静静地、勇敢地、机智地面对种种人生问题,能在思考答案的同时悟出其中蕴含的终极意义,如果说这就是智慧的体现,那么苏格拉底无疑是希腊第一智者。他曾说过一段话。

"敬爱的潘神,"当伊利索斯河沿岸的朋友们请他向当地神明祈祷时,他这样说道,"敬爱的潘神,以及莅临本地的诸位神明,请赐我内在的心灵之美,愿外表与内心永远如一。我祈愿智者都是富有的人,我希望拥有一份财富,一个简朴之人一人能够负荷的财物便足矣。"

"还有其他愿望吗?没有了。我想,这段祈祷对我而言已经足够。我没有再多的话要说。"

我把这段话放在开头,因为它代表了这一章的中心思想,全篇内容的主旋律和基调就在这几句话里。短短一个章节当然不足以完整阐述希腊艺术,我也不可能一一详述希腊匠人在国家独立的几个世纪里创作的全部作品。希腊人曾是历史舞台上的主角,但要记住,其实这

段时间并未持续多久。

埃及人的艺术始于公元前40世纪，在随后的岁月里不可避免地经历了起起落落，直到基督教徒到来，在公元5世纪上半叶关闭了最后一所传授象形文字的古老学院。

底格里斯河和幼发拉底河流域的艺术，即迦勒底艺术，以及巴比伦人、亚述人、赫梯人等美索不达米亚征服者的艺术，同样源自公元前40世纪，到公元前323年，亚历山大大帝在巴比伦王宫突然身亡时宣告终结。

克里特岛、爱琴海以及传播到希腊本土的艺术延续了大约一千五百年。不过，最古老的希腊神庙修建于公元前7世纪中期，到了公元前4世纪中叶，斯巴达人占领雅典之后，这段短暂的辉煌也就画上了句号。所以说希腊人的全部成就，都是在不到三百年间完成的。在如此短的时间里，希腊人为整个现代西方文明的构架奠定了基础，这不仅仅是指政治和科学领域，同时也包含了艺术（并且是最广义上的艺术），这一点足以让人认识到，这些古希腊人（他们一向以"Hellene"自称，从不用罗马人发明的"Greek"一词）必然有着非同一般的才能。

"天才"这个词在今天被过分滥用，到了真正要用的时候反而让人犹豫。但如果把"天才"定义为"与生俱来的超凡能力"，那么毫无疑问，希腊人是天赐才华最出众的民族。尽管如此，我们也要注意避开常见的错误，把古希腊描绘得有如人间天堂。一般的古希腊人也不是集所有美德于一身的完美楷模——不是那种想象中的高尚英雄，有着荷马笔下的威严举止，傲然立于历史舞台，白天为争取自由和民主而奋勇战斗，夜晚点起小小的油灯，与一小群形形色色的友人深入探讨柏拉图最新发表的哲学演讲。在伯里克利的时代的确曾有几位这样的

人物，然而他们只是特例，无论过去还是将来，他们永远是与众不同的人。

而大多数古希腊人，大致上讲，其实就是普通大众一直以来的样子。如果按照我们一般的日常行为规范，按照在当下的1937年，人们（或多或少）普遍奉行的诚信标准做一个客观的评判，我认为他们应该说是可悲的、无可救药的失败者。做生意的时候，他们的滑头丝毫不亚于腓尼基人，而这一点很能说明问题，因为一度出没于地中海东部地区的众多狡猾民族当中，腓尼基人可是最贪婪、最狡诈的一个。说到欺骗朋友，这些高贵的希腊人堪称愚弄邻居的行家，正因为精通这种不太光彩的手段，其他民族很难做到的事，他们有时却能成功，甚至背叛自己人的事情也时有发生。

他们有种搞阴谋的天赋，又热衷政治和小道消息，所以很少觉得生活顺心顺意，除非是参与颠覆现有政体的时候，哪怕这是他们自己一手创造的政府，是他们用了一连串错综复杂的阴谋，几周前才合力建立的政府。

古老的血统让这些希腊人无比自豪。他们自认是丢卡利翁①的儿子赫楞的后人，丢卡利翁是希腊的诺亚，他在大洪水中驾着方舟，刚好停在了帕尔纳索斯山顶，即阿波罗居住的圣地，船上的人于是直接踏入了缪斯的花园。不过，希腊人虽以血统自傲，如果哪位蛮族首领能帮助他们获取更多利益，他们却也不介意与其携手合作。

尽管如此，这些希腊人也有非常让人喜欢的一面。他们无比热

① 希腊神话人物，相传为普罗米修斯的儿子，在宙斯以大洪水惩罚人类时，与妻子皮拉藏身方舟逃过劫难，搁浅在帕尔纳索斯山顶，两人后遵神谕从肩头向后扔出石块，变成男男女女，从而重新创造了人类。

烈地拥抱生命。在他们身上可以看到最炽烈的爱与热情。他们有一种不似凡人的傲慢。他们毫不畏惧地探索自然，揭开其中奥秘，内心里认定自己是神创万物的完美杰作。任何事情，他们要做就做到极致。假如他们是英雄，那一定是让诗人们永世歌颂，直到我们这颗星球封冻消亡的英雄；假如他们决定要做坏人，要扮演恶棍，就一定会力争成为古今历史舞台上所有恶人之中最声名狼藉、最没信用的一个。

但另一方面，他们实在反复无常，而且机敏过人，做事全然没有顾忌，也没有坚定的信念，所以明确了前进方向之后，他们一路上随时可能变换角色，不会因此表现出任何良心上的不安，改变道德标准也是不动声色。除了他们，只有文艺复兴时期的意大利人能够同样潇洒地做出这种事。基于以上所述，我们很难客观评判这些古希腊人，很难正视他们的真正价值。他们的优点让人愉悦，缺点却让人厌恶。在我们成长的世界里，黑就是黑，白就是白，二者绝不相容，我们大都喜欢清清楚楚的色彩搭配，不太能理解古希腊这样混杂不明的调色板。

在这种情况下，最好的选择就是接受他们原原本本的样子。这些人早已不在这个世上，他们的作品却留存到了今天。对我们来说，真正重要的唯有他们探索周遭世界时做过的尝试、产生的想法。至于他们如何在市集上消磨白天，如何在昏暗的酒馆里玩骰子浪费光阴，这些也许说来有趣，但是对我们的生活本身没有任何影响。

当这些希腊人开动脑筋解决摆在面前的问题时，他们必定要全力探究到底才肯罢休，也由此为世界带来了一份前所未有的馈赠——维护人类尊严的坚定信念。在希腊人登上历史舞台之前，人类拜倒在各自崇敬的神明脚下，俯首帖耳，极尽卑微。那时的东方神明是恶毒的

暴君，时刻戒备，唯恐自身威严受辱，任何人若是胆敢质疑神的权威，质疑神是否有权力以不合理的、残酷的手段统治信徒，哪怕这种念头只是一闪而过，都会受到严厉的打击和惩戒。这些神就像地方首领，只不过权力大了千倍，而敬奉他们的人接受了这种专制，知道无论如何都要顺从神的旨意，要不断以自我贬抑和克己苦修平息神的怒火，免得有更大的不幸降临到触怒神明的人头上。

这些民族内心的悲惨无助，与他们所处的地理环境有很大的关系。沙漠一向是奴隶制度的温床。埃及和巴比伦的农民没有任何办法逃离主人的奴役。要想逃，他只有徒步这一种选择。然而平原上几乎没有躲藏的地方，国王派出的骑兵可以轻松赶上他。这些可怜人的困窘处境和一百年前的俄国农奴一样。无论逃到哪里，他终究会被抓住，送回他的小茅屋，戴上拖着一个铁球的脚镣，在采石场劳作度过余生。

与之相对，海上的空气一向象征着自由的希望。当陆地从视野中消失，逃跑的奴隶不管坐着什么样的船，总归能有五成成功的机会，因为再大的帆船也快不过熟手操纵的破旧渔船。关于这一点，百姓心里清楚，但最关键的是，统治者也很清楚，所以会在实施酷政的同时稍稍讲点情理，以防某天忽然发现大家都弃他而去，王宫里只剩下自己孤零零一个，还有一条拴在花园门口的狗。另外从古至今，在任何地方，人们总是依照自己的样子去塑造神的形象，因此聚集在奥林匹斯山上的众神，与诞生在埃及、巴勒斯坦或迦勒底的平原和山丘间的神明有很大的不同。

当然了，希腊人对神的态度不可能在现代人身上重现。我们心目中的天主是绝对的主宰，拥有至高无上的权力，这是早已根深蒂固的观念，除此之外的任何形象都是无法想象的。希腊人和罗马人对神的

看法却是带有更多的民主味道。宙斯/朱庇特①对自己的王位并没有百分之百的信心。他当然不可能真的被废黜，但很有可能（事实上的确经常）被妻子或几位联起手来的低阶神明彻底压制。他对亲戚们的影响力不会比一位普通市民更多，而且罗马男人对自家儿女的管束，远比朱庇特对他的孩子们更有效。

至于那些堂兄表弟、叔叔伯伯、姨母姑妈、侄子外甥等整个奥林匹斯大家族的所有成员，理论上讲他们每一个人都有自己的一份工作。有几位负责照看商业和贸易，有的要监督河流溪涧的平稳流淌，还有的掌管着地震洪水、打雷闪电，或是确保小孩、小羊、小狗的平安降生。

今天我们还在说"路的灵气""山的情绪"之类，但是对我们来说，这些都是意义模糊的说法，行走在一条迷人的乡间小路上或在日出时分登上一座山的时候，我们会用这样诗意的词句来抒发内心感受。然而希腊人和罗马人却是真的认为那座山里住着一位神，真的认为有神明在守护那条小路上的旅人。甚至有时候，神会陪着路上的人走一程，聊聊城里集市上的鸡蛋价格，讨论一下收成会不会好。那些有幸与神交谈过的人，事后可以向画家和雕塑家详细描述神的五官样貌、走路姿态、眼睛颜色。渐渐地，奥林匹斯山大家族的每一位成员都有了大理石、黏土或颜料塑造出来的鲜活形象，这足以让广大民众相信他们真实存在，就像几年前速记员眼里的威尔士亲王②一样真实。

① 宙斯，希腊神话中的众神之王，统治宇宙的主神；朱庇特，罗马神话中的主神，与宙斯相对应。

② 指爱德华八世（1894—1972），1936年1月继位成为英国国王，同年12月因婚姻风波退位，次年头衔改为温莎公爵。

速记员们从没亲眼见过威尔士亲王，也从没期待过与他会面，但这都无所谓。他们看到过他的照片，听说过他的事，这就足够了。在他们心目中，他是一个活生生的人，拥有精彩的人生，他的生活与阿提卡或阿尔戈利斯那些守着一小块贫瘠土地的普通农民有着天壤之别。但另一方面，他有治国重任，必须肩负起繁重的工作，所以人们对他大都只有仰慕，少有嫉妒。亲王一如神明，生活在不同于大众的另一空间，而在一个基于不平等原则建立的社会里，这很正常。在这种情况下，如果你买下一张他的画像，不会介意创作者将画中人物稍稍美化，或对面容做一点点理想化的修饰。不然神明（或是亲王）看上去会和普通人没有什么区别，和自家叔叔没有什么区别，那样一来就没有意义了。

关于神就说到这里。下面来讲讲他们的雕像。

希腊民族崇尚竞技运动，而且真心喜爱战斗。现在战争变得如此残暴，我们已经忘记了痛痛快快打一架原本是一件很让人愉快的事，也是一种宣泄情绪的好方法。希腊人的战斗可以说是一种高级形式的竞技运动。两个威猛的钢铁硬汉，手握长剑和战斧一对一地展开厮杀，两方官兵在一旁观战，为胜利者呐喊欢呼。为了应对这样的战斗，他们必须持续不断地训练。不过在这个问题上，我们还要更深入一步探究，才能理解古希腊人为什么对运动有着那样的热爱。

希腊人是第一个发现人体美、欣赏人体美的民族。这些人从来不知自卑为何物，还勇敢地宣称人类是万物之灵，世界为人类而生。所以他们一向认为，人不该为自己的身体感到羞耻，也不该为了讨好神明而怠慢了自己的身体，因为他们敬奉的神一样很在意个人形象，一样喜欢赛跑、游泳、驯服性情狂暴的马。

希腊人之所以热爱户外运动，气候条件也是一个重要原因。这里

一年之中大半时间都不会太冷也不会太热，正适合各种露天活动。

除此之外，希腊人有着极其强烈的求知欲。他们很早就发现，比起长年久坐不动导致垃圾淤积的大脑，清爽的头脑可以更持久、更好地进行思考。

最后，我们不能忘记最关键的一点——古希腊的自由民有自己可以支配的钱，而且在精心维护的奴隶体系支撑下，他们享有大把的空闲时间。我们生活在20世纪，接受过文明教育，派海军到偏远地区去打击奴隶制度，因此我们很难理解拥有诸多优秀品质的古希腊人竟有着奴役他人的思想，他们根本没把这件事放在心上，就好比我们任由现在的钢铁奴隶（即机器）为我们工作而没有任何回报，它们得到的不过是必要的水和燃料，好继续维持运转。我们只要动动手打开水龙头，就能用上城市水库供应的水，既然有这样的条件，没人会跑去用村里的水泵取水。假如没有廉价的钢铁奴隶代劳，所有事情都要我们亲自动手，恐怕大家会觉得生活苦不堪言。

奴隶对希腊人而言，就像我们眼里的机械仆人一样。当然也有一些比较开明的希腊人认识到自己对奴隶负有一份责任，正如同有头脑的现代制造商知道要对他的机器负起责任。它们需要被善待，需要悉心的呵护，哪怕纯粹是为了让它们能够全力干活。如果你体谅你的车，并希望它能尽最大的可能为你效力，你就会按时为它提供养料，会注意为它遮风挡雨，会为它做必要的维修保养，免得它在路上抛锚。

现在的人肯定会批评说，这样做不妥当，因为你的汽车没有灵魂，而你的奴隶拥有灵魂，可能远比你的灵魂更值得得到救赎。说得没错。我们的认识有了提高，不可能再回到过去那种在奴隶制基础上建立起来的经济体系。

不过，古希腊人不这么看。即使有人觉察到这种模式有问题，他

不用透视法的绘画艺术
今天的日本，风景一幅

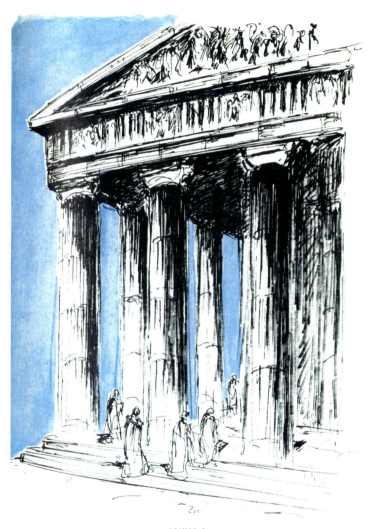

希腊神庙

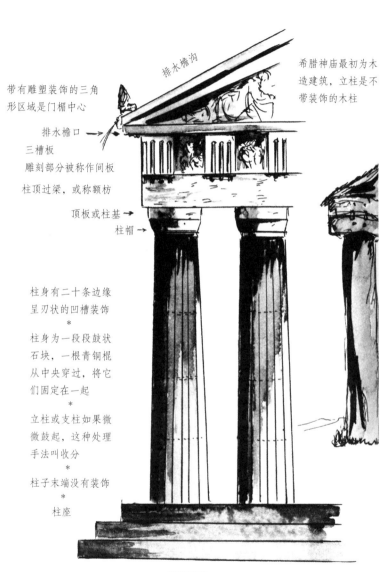

希腊建筑

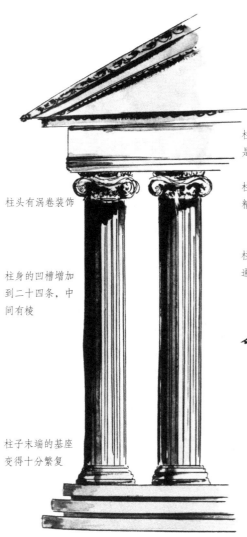

柱顶过梁不再是一块石头,而是有三层

柱顶板基本消失,但柱帽变得精致

柱头有涡卷装饰

柱身不再呈现微凸线条,而是通体笔直

柱身的凹槽增加到二十四条,中间有棱

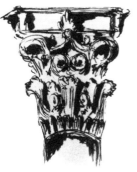

柱子末端的基座变得十分繁复

科林斯式柱头有非常复杂的雕刻装饰

希腊建筑

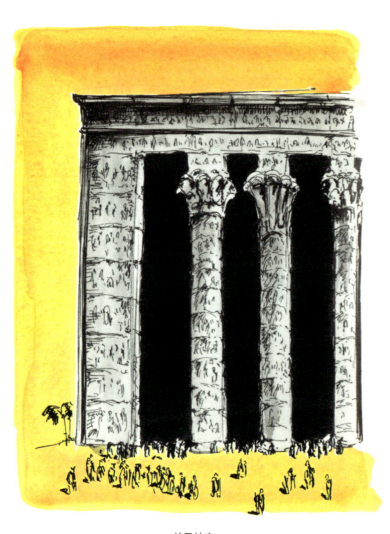

埃及神庙

希腊

纪念一位美丽女子的典雅石碑

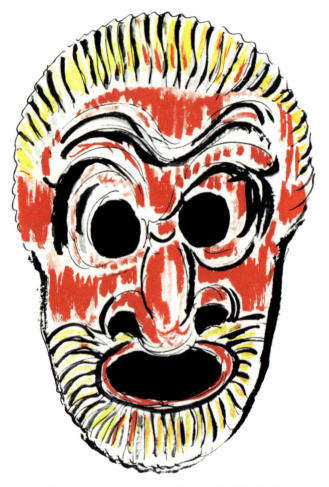

希腊演员戴面具演出,观众一看即知他要表现的情绪

会问你："是啊，可放弃这种模式的话，日子还怎么过呢？"如果有人呼吁大家关注那些危险又辛苦的职业，比如煤矿工人，还有搭建钢架的工人，或是远洋渔民，我们很可能会说出同样的话。我们需要煤炭，对吧？我们不能没有房子。我们必须要吃鱼。于是我们想出一个聪明的合理解释来安慰自己的良心，说这些人真心热爱自己的工作，比起待在办公室或工厂里，他们在煤矿或大浅滩①的渔船上要开心得多。我们不过是偶尔在杂志文章或小说里看到这些人，其实根本不了解他们的真实感受，但大家却都这样平复心底里的小小不安。

稍不留意，这恐怕就要变成一篇讨论经济问题的文章了。这也难免。经济学无处不在，想躲也躲不开。但在研究希腊艺术时，我们应当牢记一点，即这是属于少数人的艺术，他们是依靠他人劳动供养的一小部分人，因此有条件充分专注于发展自身能力，这在今天是不可能实现的。

今天的我们处在一个过渡时期，大部分人实际上成了钢铁仆人们的奴隶。不过工程师和发明家正在加紧改变这种状况。没有工人的工厂不再是一个不切实际的梦想。随着时间的推移，它正一步步变成现实，劳动时长也在相应地逐渐缩短。有很多人直到前些年还在像牲口一样做苦力，能坐下来看看书、听听交响乐的机会不比军队里的骡子或矿场的矮种马更多，而现在这些人也开始有一点闲暇了。等到终于有一天所有人都过上了悠闲的日子，那时也没必要再用广播节目或电影帮助疲惫的劳动者消磨仅有的一点空闲，这些无聊的娱乐只有一个作用，那就是让人们暂时忘记自己的单调生活有多么沉闷不堪。

希腊艺术的相关背景就讲到这里。那么，希腊人在自己的王国里

① 加拿大纽芬兰岛东南方的一片海域，为国际渔场。

究竟取得了什么成就？这个王国对幸运的少数人来说，是不完美的尘世里最接近于完美的地方。

艺术和文学一样，需要静心沉思。能在火海中弹琴的人毕竟只有尼禄一个。①总的来说，从来没有哪件伟大的艺术作品是诞生在动荡年月里。挖沟伐木的手或在街垒上挥舞旗帜的手都已经累得酸痛，僵硬疲劳的手指演奏不出贝多芬的奏鸣曲。整天竖起耳朵留意行刑人脚步临近的人，很难写出赞颂生活之美的诗歌。连日苦思如何让家人用土豆粉和马肉填饱肚子的大脑，无法设计出独具新意的教堂建筑。

艺术创作离不开静思，在风暴中行船的时候，你恐怕很难静下心来思考。但是当风暴退去，水面渐渐归于平静，你可能忽然意识到，刚才的经历有一种不曾发现过的美。正是在这一刻，你也许就成了伟大的诗人、画家或作曲家。一个国家最优秀的艺术杰作，无一例外是诞生在这种时候，在一场巨大的危机刚刚过去的时候。

以希腊来说，我们完全不了解紧随第一批定居者出现的早期居民，因为他们所用的建筑或雕刻材料全部是木头。当地的气候与埃及不同，那一时期的木制品早已腐坏消失了。不过从后来希腊人建造神庙的方式可以看出，这些起初必定是木造建筑，而他们的雕像同样显露出木雕的痕迹。与其让我来描述（语言永远无法准确描述出某件东西的样子或声音），我认为更好的办法是请各位去仔细看看这类早期雕塑的照片，各地的城镇图书馆里肯定都有相关资料。你也许会说，这些作品看上去有种似曾相识的感觉。的确是这样。它们会让人联想起阿拉斯

① 公元64年，罗马发生大火，吞噬多半城区。尼禄是当时的皇帝，对音乐和表演十分狂热，据记载曾在全城陷入火海时登高弹琴观火。

加的图腾柱。造成这种印象的主要原因是作品的生硬线条,不过这是无法避免的事,因为那时的匠人只能以整根树干为材料进行雕刻。

在这个问题上,语言学家为我们提供了帮助。早期希腊语中"雕像"一词衍生自一个动词,意为"刮削"。想要了解某种东西的来龙去脉,可以研究一下它的名称。你往往会惊讶地发现,简单的一个词就包含了一个近乎完整的故事。

从来没有人发现过这类木雕,不过在提洛岛和萨摩斯岛找到的早期大理石雕像,其年代可以上溯至公元前 7 世纪,看上去与木雕立柱十分相像。雕像人物身穿希腊式宽松衣袍,但并没有后来希腊雕像呈现的那种优雅自然的流畅线条,而是直直地垂下。只要雕刻匠人还在延续木雕艺术的传统,结果就会是这样的线条。

最早的神庙必定也是木结构建筑,稍稍研究一下石造神庙就能看出这一点。似乎要等到特洛伊战争结束几百年后,希腊人才开始修建正规的神庙。他们原先一直在露天场所举行敬拜神灵的活动,找些随处可见的大石头搭起一座祭坛,对他们来说就足够了。

他们的宗教始终没有产生一般意义上的专职祭司。在德尔斐之类的地方有少量处理宗教事务的人,因为人们向不可见的力量寻求帮助时,需要一位中间人帮忙传递神谕(也需要有这样一个人来收取"免费咨询"的酬劳),这些人扮演的角色就相当于当今社会体系中的神父。总体而言,这是一种非常明智的做法。希腊人的麻烦够多了,还经历过多次毫无意义的战争。但纵观整个希腊历史,他们几乎没有遭遇过最具毁灭性的一种冲突——宗教战争。

当希腊石匠们终于完善了技艺,为民众呈现出神明"栩栩如生的形象"("栩栩如生"真是一种生动的说法),人们便开始考虑,应该为这位尊贵客人的大理石雕像找一个固定的安身之处,于是专门建起了

小小的永久性建筑——我们可以称之为神殿，这就是后来神庙的前身。

从木料到石料的转变，完全是一个自然而然的选择。住在森林里的人们不会为自己造一座大理石的教堂，而住在大理石采石场附近的人们，不会没事花冤枉钱翻山越岭地运来木材。

当然，历史上也曾有些野心勃勃的专制君王偏要反其道而行之。为了向世人展示手中的权力和财富，他们专门从遥远的国度买来材料，为自己建造宫殿、庙宇和陵墓。不过这样的行为无一例外是为了炫耀——法国人形容得很恰当，"让平民百姓目瞪口呆"，而结果无一例外让人失望透顶。

以传统释义来说，"污物"是指"格格不入之物"。在艺术领域里，某件东西在其位置上稍显不协调，就会让人感觉十分别扭，完全不是将就一下就能解决的问题，因为艺术从不将就，任何事物只有适合或不适合两种可能。古今每一位优秀的建筑师都懂得这个道理，从过去二十年的情形来看，他们多少说服了一部分客户，阿蒙诺菲斯和路易十四的时代风格早已经过气了。单就美国而言，我们已开始重拾希腊人的建筑理念——注重建筑物与环境以及材料是否"相适合"。

看样子希腊建筑师已认识到所有艺术创作都应遵循的一条根本原则：以最简洁的方式阐述想要表达的内容，然后不再多说一字。接到一项工作时，他们似乎首先是问自己："造这座建筑的目的是什么？"一旦得出满意的答案，他们便设计出相应的方案，然后让建筑物自己去阐述它应该阐述的意图，工作至此就结束了。正因为这样，他们的神庙不会建得像火车站，他们的火车站不会建得像银行，他们的银行不会建得像神庙，而他们的大学也不会建得像乡村俱乐部。我知道我混淆了年代，古希腊人恐怕没有光顾过火车站，但熟悉现代美国城市并善于观察的读者应该能明白我的意思。

希腊人最初的圆形小屋以树枝搭建,外面覆上泥,一根中央立柱支撑着屋顶

圆形小屋变成了椭圆形,进而变成四方形。室内采光全靠屋门。希腊半岛的木材日渐紧缺,因此墙壁改用石料或砖块建造。屋顶有山墙

 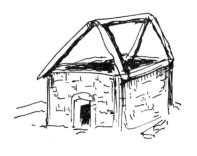

门口照进来的光就是屋里仅有的光源

希腊神庙的演进

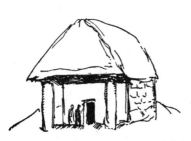
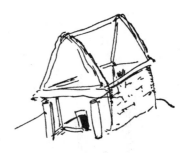

这幢房子成为神的居所之后,门被扩宽,同时添加几根柱子支撑屋顶,这样一来正门有了庄重的气势

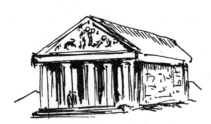

立柱的数量逐渐增加,建筑物前后均有分布

最后,环绕主体建筑形成了一道柱廊,山墙覆满雕刻装饰。但这时还没有窗,室内依然只有门口照进来的光

希腊神庙的演进

现在来讲一点希腊神庙的具体情况。这种建筑像车库一样简洁，而且是仅容一辆车的车库，因为每座神庙都是专为一位神明修建的居所。颇具维新意识的希腊人没有让他们的神混居在一起。如果一座神庙是献给宙斯的，那么这就是宙斯专属的空间，他无须与妻子赫拉或女儿雅典娜分享。当然这二位本身也是地位极高的神，拥有各自的神庙。作为丈夫及父亲的宙斯在他的神圣殿堂里不受干扰，而她们也享有同样的待遇。

最初的神庙只是铺了地面，有四面墙和屋顶，还有一道门。门同时起到了窗户的作用。在这个石头盒子的尽头，正对大门、光照最充足的位置上，矗立着这座神庙的主人，神像以青铜、大理石或二者混合制成，配有乌木、象牙和黄金雕刻而成的装饰。希腊人与现在人们想象得不太一样，他们其实很喜欢"gaudy"的东西。

英文"gaudy"一词的词义经过演化，现在用来形容过分花哨，因颜色艳丽夸张而显得有点俗气。实际上这个词来自拉丁文的 *gaudium*，在古罗马时代是指内心的快乐以及感官上的愉悦。我说希腊人制作雕像偏爱"花哨"的意思，只是这种明艳欢快的色彩组合让他们由衷地感到快乐，就像小孩子第一次见到圣诞树那样开心。

希腊艺术被刻意冷落了千年之后，终于得以重见天日。雕像和神庙的石块都还保存完好，但表面的颜料已全部消失。要知道发现这些古老艺术品的人，与自家门口出土的这个奇异世界早就断了联系，他们虔诚地认为古希腊或罗马人的所有作品都是自己努力一生也无法企及的经典。他们不敢对古希腊雕像提出任何批评，就好比直到不久前，已在欧洲扬名立万的歌唱家或提琴演奏家造访美国时，我们还不敢对其专业造诣有任何质疑。

不过更糟糕的情况还在后面。这些推崇文艺复兴的人起码是因为

罗马神庙本身类似于一个简单的四方盒子，加上一间金库之后变成了长方形

古罗马会堂

前来朝拜的人只能在门外活动

这是一个法庭与集市的综合体

最初的基督教堂仍是罗马会堂的样子，只是敬奉天主的圣坛取代了法官席

后来的教堂由正方形或长方形演变成了十字形

异教神庙演变为基督教堂

希腊神庙的大门位于东侧，人群面向西方

基督教堂的大门位于西侧，教众面向东方

伊斯兰教清真寺在选定方位时，必须确保信徒祷告时能够面朝圣城麦加的方向

用指南针确定圣殿方位

真心热爱美的事物，继他们之后出现的教育家却是一心要围绕一种完美艺术的"完美"范例，建立一个完整的审美体系。然而这根本称不上是完美的艺术，而且从技术角度来说，在很多方面都比不过埃及或佛教艺术的雕刻家。希腊人也不曾这样标榜自己。他们是忠实本分的手艺人，完全没想过自己有多么优秀，所以从未在作品上留下签名。而18世纪及19世纪的学究和教授们看不起文艺复兴时期不成熟的艺术家，却对希腊雕塑进行了极其细致严谨的研究。对于作品的出色之处，他们比希腊人自己还要清楚。这些人眼里只有线条、轮廓以及古典大师呈现灵动肌肉的精湛手法，其他一切在他们看来都无所谓。他们认为石膏模型基本可以媲美原作，因为最关键的细节都能得以重现。

我常想，如果菲狄亚斯忽然走进一座摆满石膏复制品的博物馆，不知会怎么说。要让他从中找出自己的作品，他恐怕会很茫然。假如沙贾汗[①]面对一件伯明翰出产、珍珠贝母制作的泰姬陵模型，或路德维希·凡·贝多芬调整助听器，听四弦琴演奏的《莱奥诺拉》序曲，也会是一样的感受。

这一章以雕塑开头是自然而然的选择。提起希腊艺术，我们大多数人都会首先想到雕像。神庙不是想看就能看到，除非我们有幸去希腊一游。陶器虽然有趣，但永远只有黑红两色的组合，看多了也会觉得有点单调。钱币都配着整整齐齐的小盒子，摆在博物馆的展柜里，实在没有多大意思。但是，希腊雕塑已经在西方人的意识里深深扎下了根。

这门艺术始于木雕，即神庙立柱的雕刻技艺。然后石料取代了木

① 沙贾汗（1592—1666），莫卧儿帝国皇帝，在位期间为挚爱的妻子修建了泰姬陵。

材，但木质雕像的生硬姿态保留了下来，面部表情也仍是那种千篇一律的微笑，被后人称为"古风式微笑"。

我们在世界各地的古老雕像上都能看到古风式微笑，其实这并不一定是真正的笑容。很多情况下，这本该是一个传达深切哀伤的表情。但可怜的雕刻匠人拿不准该如何处理这个问题，结果做出的雕像都仿佛嘴角含笑。如果你尝试过画人像，一定能明白我的意思。鼻子很简单。眼睛有点难，但也不算太难。嘴是最难处理的部分。确切地说，只有真正的一流画家才能把嘴画好。如果没有达到一流的水准，最终画出的必定是那种流露出些许无奈的微笑，也就是大家都看过的蒙娜丽莎的微笑。

"看她的笑容多美，"参观卢浮宫的人们彼此议论，"永恒女子的笑容。多么意味深长！那样惆怅，又那样充满智慧！"

惆怅——唉！的确画出了惆怅，但只能说是无意中达成的效果。列奥纳多是一位了不起的建筑师，也是出色的绘图大师，不过，他和许多一流的素描画家一样，称不上是伟大的油画家。他的"永恒女子"的惆怅笑容是画功不够纯熟的一个形象例证。列奥纳多尽了最大的努力，但就像埃及早期、希腊中世纪（以及美国年轻一代）的雕刻师，他的技法尚不足以完美呈现他的构想。

不过，熟能生巧。这是老话了，但我近来渐渐体会到，老话其实是一座储存历代智慧的宝库，所以不再像以前那样羞于引用。老话说熟能生巧，对着大理石敲敲打打几百年后，希腊石匠终于掌握了这项技术的精髓，手腕和指尖都做到了必要的放松。无论绘画、素描、雕塑，还是小提琴演奏、钢琴演奏（我想打棒球大概也是如此），如果不能放松下来，任何形式的艺术都摆脱不掉陈旧、死板、生涩以及我们不希望看到的一切不足。

我非常支持这类业余爱好。不过,好的业余爱好者会注意避免做出"很业余"的行为。我用这个词是什么意思呢?我是指某些人的自命不凡,认为有一点点天分就足以弥补专业技巧的严重欠缺。

如今各处都在宣扬,每一个男人、女人和小孩都有权以自己喜欢的方式表达自我。我丝毫不否认每个人都应享有这样的权利,唯一的前提是把作品留着自己欣赏就好。因为只有天分没有技巧的话,结果往往对别人的眼睛和耳朵都是荼毒。

这种话在二十年前根本不必讲。在今天却有这个必要。所有的传统价值观正在经历一场巨大挑战,涉及生活的方方面面,我们的新生代音乐家、画家和诗人也加入了这股浪潮。常有人问:"为什么总是这样没完没了地强调技巧,死抱着所谓'传统方式'不放?有天分不就够了吗?"

不,光有天分还不够!

我在前面讲过,我个人对"天才"的定义是技艺的至臻境界,再加上一点其他元素——这一点其他元素如上帝的恩惠一样难以用语言准确描述,然而一旦听到、看到或品尝到它,每一个人都会当即感受到它的存在。至于它究竟是什么,随着环境的改变,人们很可能给出不同的答案。但是,专业技巧本身永远不会改变,技能的养成也永远只有一条途径,就是通过不断的练习形成对神经和肌肉的绝对掌控,直到这种掌控融入潜意识当中,就像开车开熟练了便会形成肌肉记忆。

所有人都能大致学会开车,学会发动汽车,学会停车。所有人都能学会交通规则,学会超车,学会躲开消防栓。但是对驾驶技术出众的司机来说,这些知识已经完完全全地渗透到大脑和肌肉里,让他能够本能地采取行动,迅速反应。假如有一辆车忽然从隐蔽的岔路冲出来,这时应该刹车、加速还是向左或向右避让,他的身体会自动做出

选择。艺术创作也是同样的道理。天分是好东西，如果有幸拥有哪怕是万分之一的天分，都该感谢上帝的恩赐。可是少了必要的专业技能，天分只会成为一种阻碍，而要想拥有技能，只有一个办法——那就是努力，努力，再努力！

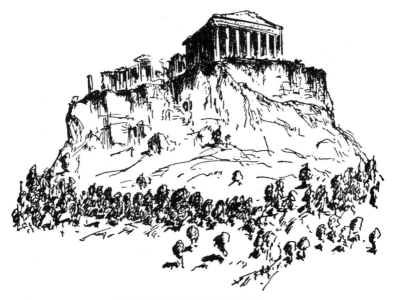

雅典卫城的遗迹静静矗立两千余年……

希腊雕刻大师的个人生活基本可以一笔带过。我们对这方面的了解近乎于零。他们的多半心思都在作品上，很少关注自己。工坊里的雕像上，几乎看不到他们留下签名，公众对他们也是熟视无睹，正如今天我们不曾留意过修建高楼、大桥的钢结构工人。

过去四百年里，我们搜集了数千件希腊雕像，然而这与当年希腊的惊人产量相比根本微不足道，在那几个世纪里，希腊的雕像输出到

文明世界的各个角落。更让人遗憾的是目前发现的雕像中，保存完好的只是很少一部分。大多数作品都受损严重，这其中有人为因素，也有自然因素，而人类展示了比风霜雨雪更糟糕的破坏力。不过每一块残片、每一段躯干或头部，都揭示了作品创作当时流行的手法。看看爱琴文明崩塌到伯里克利黄金时代之间的那些年，你会发现雕刻技法在此期间取得了令人惊叹的发展（耐下心来仔细比较原作照片就会有很大的收获）。

首先，原本呆滞的眼神不见了。接着，身体的姿态不再那样僵硬。眼、鼻、嘴以及手臂、双腿和躯干的肌肉质感，无不反映出雕刻师已不满足于塑造刻板形象（之前的埃及人、巴比伦人和之后的拜占庭人、俄罗斯人的作品都是这种风格）。不论刻画对象是男人、女人还是马或牛，他们都非常努力地尝试呈现个体独有的特点。不单是雕塑，当时的绘画和陶艺也都显露出同样的改变。他们的音乐创作很可能也是如此，不过我们对古希腊音乐的了解极其有限，不能妄下结论。

但要说希腊戏剧，这就是我们熟悉的领域了。我们对公元前500年希腊戏剧的熟悉程度，不亚于对1937年美国戏剧的了解。当时戏剧艺术的巨大进步，映射出希腊在各行各业的飞速发展，而正是在那时，灾难降临这个国家，希腊人失去了独立地位，他们的民族特性也由此变得不再纯粹。

公元前500年的希腊，是一座岩石遍布的半岛，一个自然资源匮乏也没有太多财富的小国。地处文明世界的偏远角落，它与那些辉煌的文明中心——埃及、迦勒底、克里特的千年古城——相去甚远。居住在小亚细亚海岸一带的希腊人，与不久前征服该地的波斯人产生了摩擦。雅典方面支持人们发泄不满，认为这是好事情，还为反叛者送

去资金,并暗示往后会继续提供援助。波斯人相当轻松地平息了骚乱,但为了防止这种不愉快的事情重演(毕竟小亚细亚离"万王之王"①所在的苏萨太远,管理不便),他们决定夺取经由特洛伊连接东西方的贸易要道,进军欧洲大陆,并一举扫平雅典城。这是一个完全可行的方案,不可能出错。雅典不过是偏远地带的一个小小村落。

波斯军队于是开始向西挺进,跨海登陆欧洲,结果到了马拉松,雅典人联合普拉蒂亚盟友,把他们全部赶进了海里。

波斯人用了三年时间重振旗鼓。这一次他们避开公开冲突,借鉴了亚洲的古老传统,不用武力,而是用金钱去征服希腊人。有一个叛徒(说起这种人祸,除爱尔兰之外,没有哪个国家比可怜的希腊受伤更重)——名叫埃菲阿尔特斯——给侵略军指了路,引导他们绕过守卫山口的斯巴达人。列奥尼达②和他的小队精兵全部战死沙场,雅典沦陷,都城和卫城都被烧毁。几天后,一支希腊舰队袭击了波斯战船,大获全胜。战争就此结束,双方打成了平手。

远在波斯的君王接到战报,深感不安。他的这场小规模殖民战争,现在变成了东方与西方的较量。新招募的雇佣兵大批集结,亚洲第三次侵入了欧洲的土地。在普拉蒂亚和米卡列,东方在海陆两路都遭遇了惨败。外来侵略的威胁至此彻底消除了。

希腊人心怀感激。人们唱起一首欢欣的赞美诗——赞美远方诸神成就了这个伟大的奇迹,让他们的子孙免于承受外来奴役之苦。

巍峨的神山一如往昔,山脚下散落着一些不起眼的土坯房,住在

① 古代近东地区对帝国统治者的尊称,波斯帝国自居鲁士二世开始使用这一尊号。
② 列奥尼达(约公元前540—前480),希腊斯巴达国王,在波斯入侵时率领精兵镇守温泉关,因寡不敌众全部阵亡。

第六章 希腊人的艺术

1687年，在对抗威尼斯人的一场战役中，土耳其人将帕特农神庙当作弹药库，致使这座建筑被炸毁

这些小房子里的人却有着如雷贯耳的名字,比如伯里克利、索福克勒斯①、欧里庇得斯②、埃斯库罗斯③、阿那克萨哥拉④、卡利克拉特⑤、芝诺⑥、希罗多德、波利格诺托斯⑦,还有满腔热忱的苏格拉底,他告别了采石场,坚定不移地挥起智慧的凿子,去雕琢一种最顽固的物质——今天我们称之为"人类灵魂"。

忽然间,战火莫名其妙地再度燃起,这次持续了整整一代人的时间,而且是史上少有的一场惨烈冲突。一方面来讲,雅典和阿提卡的人们有强烈的求知欲,思想独立,言行中流露出藐视权威的傲慢,生性多疑又好奇心重,一时兴起就可能冲上高耸的奥林匹斯山巅,堪称国民之中西哈诺⑧式的人物,任何能够带来荣耀和欢乐的冒险活动,都会让他们跃跃欲试。而另一方面,生活在内陆的斯巴达人手脚笨重,头脑不够灵活,坚守着祖先传下的三大美德——维持种族纯洁,重视体能耐力,无条件服从集体利益。

只要坚持不懈地进攻,小蚂蚁也能打败明艳的蜂鸟。伯里克利去

① 索福克勒斯(公元前496—前406),希腊三大悲剧作家之一,代表作包括《俄狄浦斯王》《安提戈涅》。
② 欧里庇得斯(公元前480—前406),希腊三大悲剧作家之一,代表作包括《希波吕托斯》《特洛伊妇女》。
③ 埃斯库罗斯(公元前525—前456),希腊三大悲剧作家之一,代表作包括《被缚的普罗米修斯》《阿伽门农》。
④ 阿那克萨哥拉(公元前500—前428),希腊哲学家,提出"种子说"。
⑤ 卡利克拉特(约公元前5世纪),希腊建筑师,雅典卫城的主要设计建造者。
⑥ 芝诺(公元前490—前425),希腊哲学家、数学家,提出"芝诺悖论"。
⑦ 波利格诺托斯(约公元前5世纪),希腊壁画家。
⑧ 法国剧作家罗斯丹创作于1897年的五幕英雄喜剧《西哈诺》(现代又译《大鼻子情圣》)中的主人公,以法国传奇人物西哈诺·德·贝热拉克(1619—1655)为原型,是一位英勇而浪漫多情的诗人及剑客。

世二十五年后,雅典被攻破,海军向敌人投降,民主政府停止了运作,支离破碎的雅典城即将被纳入一个宏伟帝国。那是北方一位部族首领①创建的新兴强国,他的儿子——马其顿青年亚历山大——不久便将帝国版图扩展到了世界尽头。

在这之后,希腊不再拥有独立的政治地位。希腊人摆脱了管理国家的烦恼,可以投入全部精力去做更适合他们的工作,为世界创造更多的艺术、文学、戏剧和音乐作品,提供更好的烹饪以及礼仪指导。

可是,从他们把自身命运交到别人手上的那一刻起,改变悄然降临。他们独有的民族个性渐渐模糊,他们的艺术失去了鲜活的本土气息,他们的艺术家不再用作品传递身边人群的喜怒哀乐。雅典陶艺匠人在工坊里做出的陶器,不再有即兴或愉悦的色彩。雕刻匠人身处阿提卡的古老土地,却与置身那不勒斯或马赛没有任何差别。

世上有一种艺术是自然而然产生的,我们在希腊已有领略,在文艺复兴时期的意大利、17世纪的荷兰以及再过一百年的法国还将有幸见到。此外,还有一种别有所图的艺术,作品必属劣质。这倒不是说技艺不如前人,即使灵感消亡,完美的技术还可以继续存在很久。希腊城邦失去政治上的自主权、并入庞大帝国之后,出现的正是这种情况。我们仿佛能听到石雕匠人自言自语:"我得把这件尼俄伯②做得更肉感一点,胸部稍稍加高,那个发了战争财的胖罗马人答应给我五千德拉克马③,万一他不喜欢,就会砍掉一半的价钱,或者干脆不付钱。"

人们忽然发现,陶艺匠人几百年来一直恪守行业传统,勤勤恳恳

① 指马其顿国王腓力二世(公元前382—前336)。
② 希腊神话中的女性,因在神的面前夸耀自己的子女,十四个孩子全部被神杀死。
③ 古希腊银币名。

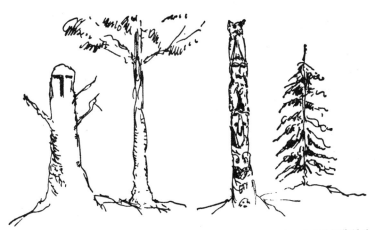

最初的雕像无疑是用整根树干雕刻而成，在埃及和希腊也是如此。古老的雕像早已消失，但这种雕刻技艺流传了很久，直到不久前还能在阿拉斯加和不列颠哥伦比亚见到

早期石雕人像延续了木雕的僵硬呆板。经过几个世纪的磨炼，雕刻家才做出了生动鲜活的人像

树干如何演化为雕像

地工作,现在却开始写信联系新建的城市亚历山大的批发商:"我们已参照埃及本地市场的喜好,对原有式样稍稍做了修改。期待早日收到贵方首批十二罗①的订单。"

在任何国家的历史上,当这样一个时刻到来时,(至少从艺术的角度来讲)真不如干脆让一股巨浪来把一切都埋葬到海底,因为在这个世界上,很少有什么事情比天才自毁更可悲。

在帕加马或安条克等希腊人聚居的地方,偶尔会有旧时的艺术精神突然复苏,迸发出一如往昔般耀眼的光芒。就技艺而言,无论是群雕,例如让每一位到访梵蒂冈博物馆的人永生难忘的《拉奥孔与儿子们》,还是《垂死的高卢人》《阿波罗》(通常被称为《观景楼的阿波罗》)等雕像,每一件都足以与过去的任何杰作相媲美。尽管如此,差异还是存在的。或许可以说,这些作品让人隐约有种太好、太完美的感觉。它们缺少了一点东西。那种自然而发的魅力不见了。作品的表现力不再是来自于雕像本身,而必须仰仗它所讲述的故事,同样收藏在罗马的那件高卢人携妻子自尽的雕像②就是一例。当艺术作品不再自成一个故事,而开始讲述——并且是刻意地讲述——发生在别人身上的故事,这必定是艺术走向没落的开端。

① 计量单位。1 罗 =12 打 =144 件。
② 指希腊雕刻名作《自杀的高卢人》,创作于公元前 2 世纪,呈现了一名战败的高卢人不愿被俘受辱,于是携妻子自尽的一刻。

第七章 伯里克利的时代

以及一座小小的石山，就像新泽西平原上那种，如何变成了举世闻名的神殿。

长达三十六年的时间里，伯里克利一直是雅典人生活中的主宰。他原本没有头衔，也没有官职。同胞们认可他，因为他是最适合担任领袖的人。或许人们也想过另选他人，但当时根本没有其他人可选。至少从一方面来看，他们做出了正确的选择。因为毫无疑问，正是由于伯里克利的影响力，他的家乡才能够取得那样的艺术成就，在人类历史上占据了无可替代的位置。

伯里克利本人擅于演讲，除此之外在艺术上并无所长。但他是一股强大的驱动力，能够为别人创造机会。他在当地位高权重，不仅有能力去做这些事，更有能力排除一切阻碍做成这些事。不难想见，雅典有很多人认为他在艺术领域推行的所谓"新政"简直是丑闻，是堂而皇之地浪费财富，这些钱应该用来做些更实际的事情。事实上，伯里克利刚一去世，雅典乱民就向他的得力助手菲狄亚斯发起非难，菲狄亚斯不得不匆匆逃往邻近海岛，在那里度过余生。

关于这位著名的建筑师和雕塑家,目前能够确定的事实只有这段出逃和流亡的经历。我们无从了解他的具体出生日期,也不知道他究竟何时故去。他亲手创作的艺术品,没有一件得以留存至今。同时代的人不屑于详细记述他的生平,在他辞世两百年后,普鲁塔克[①]需要一些趣闻逸事为传记增添文学色彩,搜集到的却只有工坊里流传的闲言碎语。不过,即便没有普鲁塔克,我们也会记住菲狄亚斯这个名字,因为他是建造雅典卫城的人。

在今人眼里,雅典卫城是自然环境、完美结构、社会效用三者融合的理想典范。卫城所在的山丘可谓恰到好处,没有高到喧宾夺主,也没有低到让人忽视。山顶的建筑物作用明确,并在尽可能节省材料的前提下实现了设计初衷。山与建筑相结合,共同为雅典人提供了一处天然的市民活动中心,一座战火袭来时的堡垒,一片和平年月里的圣地,也向全世界展示了吕卡维多斯山[②]脚下这座名城的骄傲、力量和天赋。

卫城建筑群中最重要的一座神庙献给了一位女神,相传她由宙斯的头颅中诞生,被赋予了非凡的智慧和远见,大部分希腊城市都奉她为守护神,依靠她解惑和指引方向。她就是雅典娜,童贞女神,与同父异母的妹妹狄安娜一样享有至上的地位,很少屈尊与奥林匹斯山上那些吵吵闹闹的亲戚来往。不过,她有时也会化身威武的战士,像许多作品刻画的那样,头戴战盔,手持利剑长矛。

雅典人时刻谨记他们的城市得名于这位不同凡响的女神,因此建

① 普鲁塔克(约公元46—120),希腊史学家、传记作家,著有《希腊罗马名人传》《道德论集》。

② 位于希腊雅典,海拔近300米,为该城最高点。

起了中央神庙供奉"雅典娜·帕特农",即童贞女神雅典娜。这是他们的圣彼得大教堂[①],整整二十年,彭特利库斯山里最珍贵的大理石被开采一空,雅典人希望他们为守护神打造的居所能与她在神界的尊贵身份相匹配。

在此之前,不过是几十年前(确切说是公元前480年),卫城曾在大火中化为灰烬,被入侵的波斯雇佣兵摧毁。当时在邻近的萨拉米斯岛和埃伊纳岛上,避难的人们惊恐地看着白色烟柱缓缓升上阿提卡的湛蓝天空。但是,看呐,奇迹发生了!波斯人不见了,成了故事里的妖怪,用来吓唬小孩子。雅典作为希腊诸邦的拯救者傲然屹立,在独立城邦组成的联合体中,它最为富有,也是大家心中默认的领袖,人们期待着在不久的将来它能让希腊成为一个统一的强大国家。

雅典迎来了一个短暂的蓬勃发展时期,在此期间修建的除了帕特农神庙,还有雅典娜胜利神庙及埃雷赫修神庙,里面有供奉守护神——城市女神雅典娜——的神殿和著名的女神柱(以女性雕像为立柱支撑屋顶),以及卫城山门——通往卫城最高处的大门。

帕特农神庙是这片建筑群中最为重要的一座,巍然俯瞰着周围的庙宇,但与我们熟悉的近代建筑相比,它其实规模很小,承托神庙外围四十六根立柱的基座只有228英尺乘100英尺,内殿(也就是真正的圣所)则是194英尺长、71英尺宽。童贞女神雅典娜的雕像矗立在内殿之中,高度几乎达到了庙顶,有42.5英尺。殿内墙壁染成了暗红色,但屋顶色彩鲜艳。

女神像应该是菲狄亚斯本人的作品,可惜我们对它的认识完全

① 位于梵蒂冈的天主教宗座圣殿,又称圣伯多禄大教堂,始建成于公元333年,自1503年起经历了一百二十年的重建,现为世界上最大的教堂。

来自于几件小型复制品,而且制作年代要晚得多。原作很久以前就已不知去向。这并不奇怪,要知道那是一座结合了青铜、黄金和象牙的雕像,而雅典曾有很长一段时间只能听凭各路外来敌人摆布。

如今没人再做这样的复合雕像了,所以各位也许会有兴趣了解一下制作过程。雕像核心部分为木胎,创作者在此基础上用某种可塑性材料塑造出女神像,但我们不知道具体是什么材料。下一步是将一块块象牙板镶嵌在塑像表面,用以雕刻肌肉。衣袍和配饰则用纯金制作。单是黄金部分总计就有四十四塔兰特①,在今天大约合七十五万美元。想想看,假如有一队四处作乱的士兵跑进神庙,长官让他们随意,结果会是怎样一番情景。

他们走后,神庙里除了柱子、墙壁和屋顶,恐怕不会剩下什么了。建筑物上方的山形墙夹在两侧的坡面屋顶中间,形成一个三角形,这上面原本装饰着大约五十座真人大小的雕像;屋顶下伸出的石板檐口下方,曾有一条环绕整座神庙的饰带,长 524 英尺,高 3 英尺 3.5 英寸,上面雕刻着许多传奇人物。现在,这些都已经不见了,只剩下山形墙上几个雕像头和饰带的零星残片。

饰带上的浮雕呈现了泛雅典娜节临近尾声时的盛大游行场面。这是每四年举办一次的节日,庆祝活动包括了跑、跳、掷铁饼、战车赛等各式各样的竞技。在节庆的最后一天,全民一同上山来到帕特农神庙,向童贞女神献上橙黄色的长袍,这件礼物从织布到刺绣装饰,全部由贞洁的雅典少女完成。另外,各项比赛的胜者要在这时领奖,戴上月桂冠。泛雅典娜节是希腊所有节日中最重要的一个,历时十年修

① 古代中东及希腊、罗马用以衡量贵金属的重量单位,据学者估计,一塔兰特约为二十至四十千克。

建的帕特农神庙，正是在公元前438年泛雅典娜节的最后一天正式宣告落成。这项传统贯穿了希腊独立的几百年历史，一直延续到公元3世纪。由此可知，帕特农作为神庙维持了近七个世纪。

那条美丽饰带的部分残片现存于伦敦，另有一部分收藏在雅典的博物馆。至于山形墙上的雕像，除了残存的几个头部都已不知所终。1801年，英国驻土耳其大使额尔金勋爵拿到拆除石雕的特许。几年后，他把大部分石雕运到了伦敦，"以妥善保存"。今天这些文物仍收藏在大英博物馆。额尔金一直因这种破坏行为深受谴责，但我相信，当时他是诚心想尽力挽救尚未被毁的艺术品。因为，雅典卫城的遭遇是一个让人痛心的故事。

卫城的建造者技术熟练，最大限度地减少了灰泥砂浆的使用，换做是我们，在那种情况下恐怕会成吨地用水泥。当时所有的巨型大理石块，还有那么多柱子，在组合过程中没有使用任何黏合剂。立柱由圆形大理石块（比较专业的说法应是"石鼓"）构成，中央钻孔，一根青铜或木质的轴从中穿过，增强稳固性。若不是在战火中蓄意被毁，这些神庙本可以像建成之初那样屹立至今。

致命的打击要到17世纪末才会降临。但是在那之前的岁月里，神庙一次次因狂热的宗教信仰而遭受践踏。公元5世纪前后，帕特农神庙——童贞女神雅典娜的圣殿——被改造成了一座献给圣母马利亚的基督教堂。入口由东侧移到了西侧，建筑物内部面目全非。殿内增建了女性专用的席位，并修了一个布道台，墙上挂满了基督教圣人的画像。1456年，这个地方又从基督教堂变成了土耳其人的清真寺。大殿里基督教徒做礼拜用的各种物品被清除一空，建筑物一角新添了一座宣礼塔，向虔诚的信徒们通报做祷告的时间。

1675年，两个英国人来到雅典卫城，这时大部分雕像还在各自的

位置上，保持着伯里克利时代的样子。然而十二年后，一支威尼斯军队在柯尼希斯马克伯爵率领下围困了雅典，守城的土耳其人看中了帕特农神庙厚实的墙壁，决定把这里当作弹药库。就在这一年的9月26日星期五，一名德国中尉开了致命的一炮，引爆了帕特农神庙。三百名士兵在这场爆炸中丧生。三天后，土耳其人投降了。

威尼斯军队的司令官试图拆走西侧山形墙上的波塞冬雕像以及拉着雅典娜战车的几匹马，可是工人干活时失手了，雕像掉下来摔得粉碎。一年后，威尼斯人撤走，雅典再次落入土耳其人的掌控，他们在帕特农神庙的废墟上重新建起了一座清真寺。

19世纪初，额尔金勋爵来到此地，运走了幸存的雕像。在那之后，希腊独立战争爆发，从1821年一直持续到1829年，卫城几度沦为激战阵地。菲狄亚斯和伯里克利的建设成果只剩下了零星的美丽废墟。

我不喜欢指责前人，假如当年波斯人，或罗马人，或哥特人摧毁了雅典卫城，那只能说明他们太无知，但一想到哈佛大学庆祝建校五十周年的时候，卫城的原始建筑都还在那里，这实在让人忍不住怒火中烧。

公元前429年，即伯罗奔尼撒战争爆发两年后，伯里克利因感染瘟疫死去。公元前404年，雅典向斯巴达人投降。旧时的精神依托当地艺术得以延续了一段时间。不过，这时的艺术仍发生了深刻的改变。创作风气不再是单纯的埋头苦干，大家开始动用心思，雅典雕刻匠人的作品正反映了这一点。这些人不像从前那样只能默默无闻地度过一生，现在他们服务于全球市场，维持生计全靠良好的声誉。如果只是街坊四邻熟悉他们，见面时亲切地叫声小乔或比尔，这样的知名度远

远不够。罗马和亚历山大的居民买东西出手更大方，但要打动他们，小名儿或昵称的说服力稍嫌弱了一点。这时我们开始看到一些响当当的名字，以普拉克西特列斯①、利西波斯②、斯科帕斯③为代表的一批人声名鹊起。也是从这时起，艺术家开始在作品上留下自己的名字，让后人明确知道那是他们创作的雕像。

这些雕塑作品只有极少一部分留在希腊，多数都是经由意大利流传到了今天，因为罗马人那时候终于显露出步入文明社会的迹象，正热衷于在家里布置各种小摆设。他们从希腊的工坊成批订购雕像。如果某件作品大受欢迎，比如普拉克西特列斯的《赫尔墨斯与小酒神》或利西波斯的《刮汗污者》（一名正在擦去臂上汗污的摔跤运动员），人们就会争相购买其复制品，这其中有一些名作最终流落到了十分出人意料的地方。就以米洛斯和萨莫色雷斯这种人口稀少的海岛来说，当地居民实在不像有足够的财力购买《维纳斯》④或《胜利女神》⑤这样的经典之作。这两件作品现在都收藏在巴黎的卢浮宫，并分别被冠以发现它们的海岛名称。

它们究竟如何到了岛上？我们无从得知。或许它们曾随着货物被

① 普拉克西特列斯（生卒年代不详），希腊雕塑家，代表作包括《赫尔墨斯与小酒神》《尼多斯的阿芙洛狄特》。
② 利西波斯（约公元前390—前300），希腊雕塑家，代表作包括《爱神引弓》《刮汗污者》。
③ 斯科帕斯（约公元前395—前350），希腊雕塑家、建筑师，代表作包括《渴望》《墨勒阿格尔像》。
④ 作品全名《米洛斯的维纳斯》，又称《断臂的维纳斯》，大约创作于公元前150年，1820年在希腊米洛斯岛出土。
⑤ 作品全名《萨莫色雷斯的胜利女神》，创作于公元前190年，1863年在希腊的萨莫色雷斯岛出土。

装上船，结果遭遇了海难；也可能是从希腊本土被掠走，藏在了海岛上。不过这也没什么可奇怪的，书和艺术品向来有些奇妙的经历。

雕像很少能一直安然留在原位，哈利卡纳苏斯的摩索拉斯陵墓[①]（公元前353年阿尔泰米西娅王后为缅怀亡夫摩索拉斯所建）算是其中一例。绝大多数情况下，它们要么被卖掉，要么被偷走，或者，如果打了胜仗的基督教徒决定清除世上所有的异教像，它们也可能被砸个粉碎。

有一类雕塑作品逃过了这样的命运，我是指亡者陵墓上的纪念碑。希腊人不喜欢死亡。死亡打断了快乐的现世生活，所以让他们极其厌恶。但既然任何人都不可能躲过这件讨厌的却又是必然要发生的事，那就尽可能以最体面的方式来迎接它吧。他们为踏上最后旅程的人建造的纪念碑正反映了这种心情。这些作品非常简洁，但气势傲然。

我在世界各地看过了太多惨不忍睹的墓园，禁不住觉得身为公民，我几乎可以说是有责任恳请各位看看希腊人对待生命终点的态度。幸运的是，我们正逐步摆脱中世纪的可怕传统，那时人们一心要把骸骨安放在密室，从未想过当我们得以回到大自然的怀抱，享受属于自己的那一份永恒的宁静与安眠时，该是多么美好。过去二十年里，我们的进步格外喜人，人们开始更加理性地面对这个无法回避的问题。不过，我们要学的东西还有很多，而最好的文明启迪就在那片陵墓间，逝者在那里归于尘土，生活在伯里克利时代的人们曾深爱着他们。

古希腊人发挥天赋，就连死亡也被他们变成了艺术品。

我们何时也能有勇气这样做呢？

[①] 位于今天土耳其西南部，为古国卡里亚国王摩索拉斯的陵墓，被誉为世界七大建筑奇迹之一。

第八章　盆盆罐罐和耳环汤匙

这一章讲的是希腊人的所谓次要艺术。

不说各位也能明白，我在这里所讲的"次要"并不是"低等"的意思。在艺术世界里，真正的好作品绝没有高低贵贱之分。一份制作精美的煎蛋卷比一幅糟糕的壁画更有价值，比起在整面山壁上凿刻出来的开国元勋头像，也许塔纳格拉（就是维奥蒂亚州乡间的那个塔纳格拉，雅典人眼里的乡下小镇，却制作出了最可爱的小巧塑像）出产的一个陶土小人更加令人赏心悦目。

然而人生苦短，再说除了中国人也没有谁肯出版一百多卷的长篇巨著。我必须在七百页之内讲完所有内容。所以为方便起见，我还是沿用前人的说法好了。内容再多也要有个开始，我就从陶器讲起吧，因为博物馆里的展品总让人觉得，仿佛无数年里无数希腊人一直在不停地做盆盆罐罐，或者，要想展示一下你的古典知识、换个文雅说法的话，也可以说一直在做基里克斯杯和双耳细颈罐。

希腊人（现实中的希腊人，不是故事里讲的那些）聪明又有修养，和许多聪明又有修养的人一样，他们对待生命和自然的态度非常坦率

直白。所以我们不得不说（当然是真心遗憾地说），那些留给后人提升艺术修养的作品，有相当一部分给人一种略显粗俗的感觉。雅典的陶艺匠人（一群无法无天的放荡家伙）在这方面做得最为过分，对此他们自己应该很得意，而在正统艺术的维护者眼里，这永远是一种耻辱。不过，真正搞艺术创作的人一定会为这种作品大声喝彩，因为他们也多半是无法无天的放荡家伙。至于为什么会这样，我也无从解释。但就我所知，古今每一位有名望的画家、音乐家、雕塑家都曾在其创作生涯的某个阶段突然一时脑热，做出一件粗鄙的荒谬作品。

我希望借此提醒正在为主日学校课程搜集图片资料的人，不要太过仔细地研究美丽的古代雅典陶器。这种机会非常多，因为我们的博物馆里摆满了 *oinochoës*（大酒壶）、*hydriae*（提水罐）、*craters*（这与火山没关系，只是一种用来混合酒和水的大碗）、*lekythoi*（油瓶）、*amphorae*（装蜂蜜、谷物和橄榄油的双耳细颈罐），以及其他许多我想不起名称的物件。希腊是一个盛产美酒、蜂蜜（代替了蔗糖）和橄榄油的国度，所以自然会有这些器物；当时玻璃虽已出现，但十分昂贵，而木桶的制作难度又太大，因此所有物产的储存及运输都要依靠瓶子、坛子和罐子。

制陶工艺和其他技术一样，也是从克里特及爱琴海地区传入希腊的。起初似乎是克里特人率先学会了使用陶轮，比起过去黏土固定不动的老办法，这无疑是巨大的进步。此外，他们还发明了一种很好的釉，一件陶器浇上液态的涂料后，经过烧制，表面就会变得润泽光亮。这种釉的制作方法和古代艺术家掌握的许多秘密一样，早已经失传，今天我们无法再做出同样的东西。希腊人掌握制陶技术之后，做得非常出色，没过多久，他们就包揽了整个地中海地区陶盆陶罐的供应。

这项产业的中心最初位于迈锡尼，当地匠人擅长从植物和鱼类的

世界里汲取灵感,为器物添上装饰。迈锡尼文明崩塌后,阿提卡渐渐成为地中海东部地区的制陶中心。到了公元前6世纪中叶,雅典人终于将陶器制作完完全全地变成了雅典垄断的产业。

研究希腊陶器会让人再次认识到,凡事都有一个缓慢学习的过程,需要不断地摸索改进。雅典人刚开始烧制陶器的水平,比岛上以及早年迁居希腊本土的克里特人差了许多。这些懒散的制陶工根本做不出人物之类的装饰,他们顶多能在器物上添些几何图形,看上去就像现在人们不耐烦时在电话本上随手乱画的线条。

但随着时间的流逝,这些匠人的图形设计越来越大胆,装饰中也开始偶尔有人像出现。渐渐地,画中人物组成了群像。又一转眼,成群的小人儿动了起来。他们不再呆站在那里,而是在陶碗或罐子表面四处游走。发展到最后,我们看到了这些人玩游戏,参加婚礼葬礼,赛跑或是打仗。等到这类题材都画完了,场景便转到了奥林匹斯山上,呈现出众神公开或较为私密的形象。为方便欣赏,匠人通常会加一点文字说明,并标出人物名字,明白无误地告知这些人是谁,在做什么。

可惜,(至少以我的个人喜好来说)古希腊陶器稍嫌单调了一点。黏土本身为暗红色,装饰图案一律用黑色颜料绘制,上色之后在上面划刻出男女衣袍褶皱之类的细节,重新露出下面的红土。有时也有工匠使用少量白色或紫色,尤其是在科林斯,但黑红两色仍是绝对的主宰。希腊人在器物造型方面极具巧思,不断为他们的罐子和杯子设计出新式样,可是式样再多,颜色却始终是黑色和红色,这样的器物如果一下子看到太多,肯定会有一种单调的感觉。

话说回来,这是一个喜好的问题。从他们惊人的产量来看,希腊人似乎非常喜欢自己做出的罐子,他们对精巧造型和精致装饰的需求日益高涨。造成这种现象的原因之一,可能是希腊人家里家具很少

(就像日本人），也没有现在这些花样百出、让我们的房子乱得有如拍卖场的居家器物。展示自家财力的唯一机会就是在家里摆上大陶碗和细颈瓶。除此之外，他们也没有什么可以花钱的地方。君主制年代的昂贵服饰，统治雅典的贵族穿着的紫色外袍和绣花披风，都已被素白的羊毛长袍取代。每日两餐的食物与阿拉伯人的一样简单，花样极其有限。肉和面包，基本没有蔬菜，鱼类难得一见，没有甜点，只有一些蜂蜜调制的小食，仅此而已。

另一方面，即便是手艺最好的工匠，当时一天的工钱也只合二十美分；不管你需要多少船员，一天花上十美分就够了。在这样一个社会，富人（在雅典有一万美元就算相当富有了）可以轻松雇用大批仆从。所以，家中必不可少的几样家具做得再笨重也不怕。躺椅（希腊人和罗马人都习惯躺着用餐）、油灯、床、女人和孩子用的长凳，每件大概都有现代同类家具的十倍重。但是没关系，需要搬动时总有足够的仆人代劳。还有一个有趣的因素在很大程度上决定了人们购买的家具样式：他们从不搬家。一个人从出生到死亡，始终住在同一幢房子里，死后子女继续在这里生活。如今大多数人都在不断迁移。我们选择尽可能轻便的家具。我们会注意避免买回太多的画，因为永远无法确定它们是否适合挂在下一个新家。现代人花很多钱购买珠宝首饰，这或许也是原因之一——不论要去哪里，这类东西总归都能随身携带。

希腊人也热衷收集珠宝，只不过目的不同。那些金戒指和宝石是他们的投资。今天我们购买股票和债券，为往后的日子做打算。希腊人没有股票和债券，要未雨绸缪，应对将来可能出现的变故，他们只有一个办法，那就是囤积黄金制品，并为家中女眷慷慨购买珍珠、绿宝石和贵重的手镯。在我们看来，这种办法未免太麻烦。何必这样大费周章，直接存钱不就好了？希腊人当然是有货币的，对吧？

"做"或"行动"。这是一个合理的解释，毕竟要有行动才能让一出戏活起来。现实生活中的人都在做各种各样的事，不会整天什么也不做，单是坐着闲聊，俄国也许是个例外，但如今似乎也有改观。人们出门，去市场，在情感驱动下去爱去恨，或去杀人，往往行动过后才开口，为自己做过的事或犯下的罪找个说得通的理由。

从我查找到的资料来看，关于戏剧艺术的起源有两派截然不同的观点。一派人认为，宗教仪式在原始人类的生活中占有重要地位，这些仪式上的歌舞就是戏剧艺术的萌芽。而另一派人认为，真正意义上的戏剧起初是讲述先辈英雄的著名事迹（形式十分简单，以便所有人都能轻松看懂），让他们在生前死后都能得到世人的尊重和敬仰。若按上述观点来说，那么最初的演员只是具有象征意义的神秘仪式的参与者，最初的戏剧则是与宗教情感密不可分的演出。

不论起源究竟为何（这个问题就留给各位做选择吧），有一点可以确定——戏剧在希腊出现之后，表演马上成了最受欢迎的艺术形式，因为这是全民可以共同参与的一种艺术。绘画和雕塑要求艺术家独自完成全部工作，其他人只能扮演次要的被动角色。戏剧表演则完全相反，演出一开始，希腊观众就要明确自己的立场，（起码在情感上）积极参与到眼前一幕幕展开的故事当中。

让人高兴的是，这样的观剧方式依然存在。虽然在当今这个时代已很少见，但还是有那么一小部分人，坐在剧院里就忘记了自己的烦恼，完全沉浸在舞台灯光下各色人物的烦恼里，至少在那一刻，他们自己仿佛变成了剧中的人。

至于"喜剧"和"悲剧"，名称本身就讲得很清楚了。最早的喜剧是极其粗俗下流的闹剧，无一例外都在狂欢中落幕，现在的警察一定不会容忍那种场面。这其实并不意外，因为未开化的人们在两性方面

都很直白。不过到了公元前5世纪,希腊已发展到一定阶段,就连比较粗鲁的人也无法接受那些低俗的、不知羞耻的行为。喜剧由此去除了大部分恶俗的元素,经阿里斯托芬[①]改造之后,成为探讨时下各种问题的诙谐作品。普通雅典市民即使带着祖母去观看,也不会遇到尴尬的场面。

英语中的"tragic"(悲剧)解释起来就没有那么简单了。这个词(意为致 *tragos*,即山羊的颂歌)最初是指为死去的山羊送上的哀歌。山羊是狄俄尼索斯的化身。今天我们认为狄俄尼索斯是希腊诸神中最有代表性的一位,其实他的出现要比希腊早得多。他可以说是信仰的开创者之一,对他的崇拜可以一直追溯到人类诞生之初。他拥有无比强健的体格,或许和潘神一样,今天依然生活在我们中间,小心翼翼地藏起他的红润面孔,避开监管协会[②]的严厉审查。狄俄尼索斯一向大力宣扬,世间一切美好的事物之所以存在,就是供人们尽情享受的。他的信条显然与后来一批先知大声疾呼的"忏悔吧,你们这些邪恶的罪人"格格不入。

希腊人是天生的自然主义者,坦然接受世界本来的模样,认为人类是一种被赋予了无限智慧潜能的动物,但同时也是一种没有罪恶意识的动物——他们自己以及整个地中海东部地区的人们无不如此。所以在他们心目中,狄俄尼索斯不是普通的小神,在某些方面他完全可以与宙斯平起平坐,这也是他被称为"神之子"的由来。

[①] 阿里斯托芬(公元前446—前385),希腊早期喜剧作家,创作了《阿卡奈人》等四十四部喜剧,被称为"喜剧之父"。
[②] 全称新英格兰监管协会(1879—1985),成立于美国波士顿,主要职能为审查、监管图书和各类演出。

是的，他们的确有货币。自公元 7 世纪起，就不断有少量金币银币从小亚细亚流入希腊。但货币基本上只是一种交易媒介，以物易物（用两只鸡换一只鹅，用一头牛换十头猪）还是当时通行的交易方式。人们对这些小块的贵金属并没有太多需求，很多钱币上的图案都是与面值大致等价的动物。

或许因为那时候钱币还是一种没人了解的神秘事物，非常稀罕，所以工匠在雕刻铸币用的模具时极其用心。这些古老的希腊黄金模具很值得细细观赏。看着它们，你会觉得我们与古人的水准实在相差太远，特别是现在的纪念币，大部分都毫无美感可言。

当然从另一方面来说，现代钱币有一个先天缺陷：为方便叠放，我们的钱币必须做得平整。希腊人却不在乎他们的金币或银币有多么凹凸不平。雕刻匠人平常做浮雕宝石的时候，将宝石的下面半层当作背景，在上面半层雕刻出凸起的人像，而制作铸币模具也可以采用同样的方法。表面平整是现代钱币的一大特点，但是严重影响了钱币本身的美感。古代钱币避开了这个问题，给予艺术家充分的创作自由，现代铸币大师对此怕是很不以为然。

讲到这里有一个问题：文学、音乐和表演艺术该如何安排——这些内容应该收进这样一本书里吗？我认为答案无疑是肯定的，因为它们符合我在本书开篇对艺术的定义——这些都是人在神的面前，为证明自己而做出的努力。我真心希望能为它们留出更多篇幅，尤其是文学。

希腊人对待这类创作的态度非常严肃。他们写的书和剧本绝不单纯是为了让人们能暂时逃避自我，"打发时间"——这大概可以说是英语当中最让人反感的一个词组。首先，希腊人有足够的头脑认识到，

如果把时间"打发"掉了,也就失去了世间最宝贵的财富。其次,他们似乎不太熟悉今天人们生活中常见的一种精神现象,我是指现代人所谓的"无聊"。

对于沉闷无趣的人,希腊人和罗马人倒是都不陌生。他们格外厌恶这类人,对于经常出现在戏剧中的"无聊"人物一向是极尽批判。他们还知道"ennui"(百无聊赖)的意思,这个词原为法语,在18世纪被收入英语词典,意指无须努力就得到了太多的人生享受,由此而产生的一种倦怠情绪。不过今天我们所说的无聊,即折磨着中上阶层的那种苦恼,在罗马帝国的最后两百年里才渐渐出现,那时的人们要么极端富有,要么极端贫穷,而且所有人都知道,这种状态会一直持续下去,无论怎么努力都不可能改变。

希腊人始终没能创建自己的帝国。他们一直过着小城生活,也因此避开了许多丑恶的事。当一个家族或一个国家成长到过于庞大的地步,似乎必然会导致罪恶滋生。希腊人的小城里,每时每刻都有各种事情发生,有各种新的观点四处传播。无论是谁,哪怕头脑只及希腊人的一半,身处这种环境也不可能无所事事。无聊的根源就在于无所事事,所以希腊人从来不需要建一个好莱坞,帮助他们消磨一天天的时光。他们可以去剧场看戏,目的不是轻松消遣,而是专程去享受一场真正有益的、让人如痴如醉的狂欢。

与其他许多类型的艺术一样,我们对戏剧艺术的起源了解不多。相关文献充斥着大量推测,有的讲得很有道理,也有的像是无稽之谈。我对戏剧的认识少得可怜,就不在这里阐述任何个人观点了。遇到这种情况,我向来只有一个办法,那就是立即翻开字典,在这本最实用的书里搜寻线索。

我发现,希腊语里的"戏剧"源自动词 *dran*,这个词的意思是

这在我们看来也许有点奇怪，因为大家只知道他是葡萄酒之神。实际上葡萄酒崇拜是后来才出现的。最早的信徒为了尽可能亲近他们敬奉的神，在一年一度的狄俄尼索斯节上，似乎是以食人肉作为庆祝方式。不过，野蛮人吃敌人的肉并不是因为太饿或喜欢人肉的味道。这种可怕的行为与这些无关。他们只是相信将敌人的部分血肉"吸收"到自己身体里，便能获得敌人以及神明（对于这些未开化的人，二者都让他们畏惧）的勇气和力量。

随着文明程度的提高，希腊人渐渐觉得这种杀戮同类的行为实在太恐怖。他们思考之后认为，葡萄酒是伟大的丰饶之神赐给人类的礼物，以酒代血也能达到同样效果。同时，一只山羊做了神明的替身。神羊被宰杀吃掉之后，自然要有一位虔诚的信徒，通常是最适合担当此任的人，站出来赞颂它的美德。其他人不像他这样擅长辞藻华丽的哀歌，便在周围站成一圈，以合唱的形式重复领头人吟诵的"山羊之歌"或赞美诗中重要的词句。

一段时间之后，这样的仪式越来越让人感觉枯燥。对于一个品位精致、现代意识萌发的民族，这未免太过简单。他们想要更复杂一点的东西。于是现场多了一名"答话的人"——一名"hypocrite"（没错，希腊语里的"演员"就是后来英语中"伪君子"这个词），与赞美神羊的人展开对话。这样一来就有两名各有台词的"演员"，还有一个合唱队不时插入曲调舒缓的颂歌或哀歌，听起来有点像巴赫的《马太受难曲》或海顿的《创世记》等现代清唱剧。

人们接受了这种新颖的形式，就这样过了几个世纪。接着，一位极富天分的人出现了，提出一个聪明的新想法，为戏剧带来了一场翻天覆地的变革。他的名字叫埃斯库罗斯。他引入了第二位"答话的人"，从此（当时是公元前5世纪）剧中固定的角色不再是两个，而是

三个，三人合作再现诸神或当地著名英雄人物的一些生活场景，这时观赏戏剧已完全与敬拜狄俄尼索斯没有关系了。

类似这样的事情每天都在发生。我们听见教堂钟声响起，就会想到礼拜活动。一百万人里会有一个人知道或在意，敲钟原本是为前往教堂途中的人们驱散恶灵吗？我们认为孀妇一身黑衣是对死者表示尊重，其实这是因为人们怀疑有人死去的房子里会有邪恶的幽灵，穿上黑衣就不会被它们看到。

接着，虽然不太清楚事情是怎么发生的，但希腊人忽然发现自己已拥有了万事齐备的戏剧艺术，因为一旦有了三位演员，一转眼就会增加到四位，能为任何事情"添智慧"的希腊人（各位应该能理解我的意思，这就好比有些民族能把任何事情"变庸俗"或"变枯燥"），开始郑重对待剧本创作和戏剧表演，认为这是与建神庙、做雕像、为珍贵的玻璃花瓶设计新的配色方案等一样重要、一样有趣的表达方式。

那时除了少量神庙和法院（二者经常共用一处），没有任何公共建筑物，梭伦[①]或伯里克利这样的人物从未有过真正的"办公室"，公务文书大都放在外袍的袖袋里（外袍绕过左臂垂下的部分）。在这样一个地方，气候条件促使人们整日在户外活动，根本没人考虑过专为观看演出而修一座宏伟建筑。他们只要有一片便利的山坡就够了，当然山坡不能太陡，观众可以坐在坡上，沿着山脚聚成一个半圆，演员和合唱队就在下面或演或唱。演员所在的这块圆形平地，也就是现在应该算作舞台的地方，在当时被希腊人称为 *orchestra*（舞池）。希腊语里

[①] 梭伦（公元前638—前559），希腊政治家、改革家，曾任雅典执政官，推行"梭伦改革"。

"orchester"这个词是指舞者,而不是今天英语里"乐团"的意思。这样看来最初为山羊献上颂歌时,想必也有人在一旁起舞,那种舞蹈起码与表演一样古老,甚至历史更悠久。

戏剧进一步发展,变得更复杂了一点,圆形演出场地的后方搭起了一个帐篷。这个被称作"景屋"的帐篷充当了更衣室,演员及合唱队员可以在里面换面具。在这种露天剧场里,观众离得太远,看不到场上人物的面部表情,因此演员和合唱队员都要借助面具表明自己的情绪,而且要做得明白无误,确保每一位观众,包括理解力最弱的观众,都能看懂演员想要表达的情绪。

后来,"舞池"(即中央的圆形场地)演化成了现代剧院里的乐队席,"景屋"则变成了现在的舞台。除此之外,今天的戏剧与二十五个世纪之前基本没有差别,唯一的不同在于,希腊人对戏剧质量的要求比我们高得多,而且在他们的坚持之下,这个要求也得到了满足。

不过,看戏这件事对希腊人和对我们的意义完全不一样。希腊人去看一场激动人心的戏剧演出,很像今天乡村地区的人们去看马戏表演——这是一整天的娱乐。活动随着初升的太阳拉开帷幕,常常一直持续到晚间。一场戏结束,下一场马上开始。然后吃点东西稍事休息,再回来看第三场或第四场。

观赏戏剧成了普通民众生活中一个非常重要的组成部分,编剧艺术因此迅速发展起来。索福克勒斯生活在雅典卫城兴建时期(假如亚里士多德记述无误),作为剧作家,他第一个引入了现代意义上的舞台布景,命人做出房屋、树木和山峦,布置在圆形场地周围。

一代人之后的欧里庇得斯将合唱队从台前移到了背景中,让演员成为众人关注的焦点,除个别现代歌剧之外,这样的位置安排从此没有再改变。发展至此,戏剧与其宗教起源的最后一点关联也被彻底遗

忘。在这之后，剧场成了政治宣传的舞台，公元前436年新政派（《新政》①是人类社会最古老的宪法之一）与最高权力机关之间的所有冲突都在剧中得以深入讨论，双方各自的支持者在观众席上不时起哄或喝彩，互不相让。

在雅典或科林斯这样规模小而紧凑的城市实行这种模式，要比在今天的纽约或芝加哥容易得多。在一个只有几千自由民（奴隶没资格观看演出）的小地方，大家彼此都认识，演员对城里某人的个人特征（比如某位知名哲学家带伤的鼻子或某位政治领袖爱唠叨的夫人）稍加模仿，便足以让全体观众明白这是哪位人物。

另外比起我们，希腊人还有一项优势，那就是包括乡间的自耕农在内，所有自认受过一定程度教育的希腊人都有同样的宗教信仰，而且同样了解一部伟大的文学作品——他们都熟悉荷马，因此更容易把剧场当作讨论时下问题的公共论坛。

今天一些文学研究专家提出明确的证据证明，荷马并非历史上真实存在的人物，但我认为这一点无关紧要。文学评论与其他各类艺术评论一样，相对而言都是新生事物。只要艺术能够真正融入每个人的生活，这些评论其实都是多余的。

从某种意义上说，荷马的作品如同希腊人的《圣经》，只是其中有关道德的内容比较少，更偏重以公元前1000年的希腊君子典范为标准，阐释风度礼仪和行为举止。正是出于这个原因，这些诗歌一直深得希腊人喜爱。每隔四年，雅典人欢庆泛雅典娜节时，当专业的朗诵者为众人献上《伊利亚特》和《奥德赛》，观众便仿佛身临其境，就如

① 当时的改革制定了一系列法律，内容与现代宪法相近，后世有学者称之为《雅典宪法》。

同虔诚的朝圣者在上阿默高①观看耶稣受难剧,感觉故事中的场景终于在自己面前真实上演。希腊人看着他们的英雄、他们的神祇完成种种无畏壮举,正是这一切塑造了此刻的他们——世上最高贵的民族。所有的男孩女孩很快都记住了这些美丽的诗歌,随时可以背诵几句,就像一百年前我们的先辈可以随口引用《旧约》和《新约》,德国人可以随口引用《浮士德》,直到阿道夫·希特勒写的书取代了约翰·沃尔夫冈·冯·歌德的著作。

说来有点奇怪,希腊人没有真正意义上的文学。古代的希腊没有小说,没有刊登连载故事的杂志,没有浪漫传奇——只有个别富人收藏了少量手稿,书写用的文字还是希腊人刚从腓尼基人那里学来的。但是这些希腊人,这些乡下和城里的普通民众,虽然只能凭耳听心记将他们的长篇故事传承下来,却力求达到同等水平的文学修养,有意识地争取"全民熟知"本民族的优秀文学作品。这种觉悟远远超过了沉溺在印刷品海洋里的现代人。

有一天我由这些联想到希腊语里的另一个词——"音乐"。对我们来说,音乐意味着收音机里传出的节奏混乱的噪声;或者从严肃一点的角度来讲,意味着晚上坐在不舒服的椅子里聆听某位古典大师的作品。希腊人有一个一样的词——*mousikē*,但是其含义与今天我们理解的"音乐"完全不同。希腊语里的 *mousikē* 起初是指九位缪斯创造的艺术,她们是迷人的女神,在阿波罗的竖琴伴奏下,以歌声为诸神送上愉悦享受。后来,这个词渐渐包含了与陶冶心灵相关的一切,正如

① 上阿默高为德国巴伐利亚州的一座小镇,中世纪瘟疫流行时,居民祈求神的保佑,并允诺每隔十年演出耶稣受难剧以表示感恩。受难剧自1634年首演以来,已成为延续至今的地方传统。

希腊语里的 *gymnastikē*（体育）涵盖了与身体成长相关的一切。

所以"音乐教育"并不等于学习弹钢琴、拉提琴或是吹萨克斯管，而是意味着接受全面的人文学科教育，包括写作、算数、绘画、朗诵、物理和几何学等，同时要能够在人群中独唱，并能够熟练演奏至少一种乐器。

希腊人认为一切正规教育都应以培养"理想型全才"为根本，在此基础上形成的希腊式理想世代流传，对后人造成了潜移默化的深远影响。甚至到了伊丽莎白女王的时代，以上那些仍是一名青年绅士理应具备的素养。能写出得体的英文，能读懂基本的拉丁文，到乡间过周末时，能唱歌或弹奏鲁特琴——这些都是不用说也应该会的。有教养的绅士还知道牧歌与回旋诗的区别，能在必要时写出优美的十四行诗，也能在圣诞节欢聚时充当第一男高音。

人们时常觉得奇怪，16世纪、17世纪的音乐家为什么能写出那么多作品。想想他们要在纸上画出多少音符！其实，这恰恰是他们不必做的事。他们只要勾勒出脑海中旋律的大致轮廓就够了。那个时代无论专业创作者还是业余爱好者都精于此道，一个简单的大纲——草草写下的一些音符——足以指引他们完成清唱套曲或协奏曲。

吉普赛人的音乐至今仍保留着这种模式，我们的一些黑人爵士乐手在这方面同样很出色（时下流行的"摇摆乐"就赋予了每一位演奏者即兴发挥的自由），另外阿尔卑斯山蒂罗尔地区的施拉梅尔四重奏也是一例。但是在现代社会，即兴创作几近绝迹，与艺术相关的一切都已被整整齐齐地做了分类，列成表格，划入某个"学科"或"学派"，一切艺术创作原有的那种任意挥洒、全然无拘无束的感觉终于被消磨得荡然无存。

这或许可以说是希腊人教给我们的最重要的一课。我们学着他们

的样子造房子，结果总是荒唐可笑；学着他们的样子写作，写出的字句做作得无可救药；学着他们的样子做雕塑，做出的东西看不出半点该有的神韵，倒是让人想起罗马帝国时代最糟糕的仿制品。但音乐应该不在此列，因为希腊人没有任何明确的记谱法，虽有零星曲调从古希腊时代流传下来，我们也无从猜测其中含义。我们永远不可能成为希腊人，这也不该是我们努力的目标。《圣经》中有一句训诫："任凭死人埋葬他们的死人……"[①] 相比其他人类活动，这句睿智的话用在艺术领域最是恰当不过。

不过，有一件事是我们可以做的，而且希腊人可以成为我们的榜样和导师，正如他们一直以来在许多事情上给予我们指导：他们可以指引现代人重新认识到，人类的一切成就都包含了一种共通性，世间没有什么能够孤立地存在，能够只靠自身、只为自身而存在，与人类精神世界相关的一切都彼此交缠、相互关联。在这个过程中，希腊人将再度引领我们窥见人类智慧的精华。

① 出自《圣经·新约·马太福音》。门徒对耶稣说：主啊，容我先回去埋葬我的父亲。耶稣说：任凭死人埋葬他们的死人，你跟从我吧。意为过去的事就让它过去。

第九章　伊特鲁里亚人和罗马人

这一章仍有大量不确定的内容，因为在很多问题上，我们现在还一无所知，正期待着在未来几年里取得新的发现。

文明继续向西推进，在人们有了充裕的食物之后，艺术一如既往地紧跟着出现了。当第一批希腊雕塑家和画家终于踏上意大利的土地，准备一展身手，让罗马的野蛮人见识自己的技艺时，却发现他们似乎来晚了几百年。伊特鲁里亚人早已承担起这项实用的服务，而罗马也向这个被自己吞并的民族学到了艺术的基础知识。

这一章的开头总算比较好写了。"伊特鲁里亚人是什么人？"答案很简单："我们不知道。"这段问答可以这样继续下去——

问："我们以后会知道吗？"

答："原本以为永远没法知道。"

问："为什么现在不这么认为了？"

答："因为考古学家找到了解开谜题的办法。"

有几个民族在历史上发挥过重要作用，但我们至今对他们的祖先

一无所知，往后恐怕也没机会知道，因为他们不会书写，留给后人的只有零零碎碎的一点间接证据。伊特鲁里亚人的情况不一样，他们留下了几千块铭文供我们阅读（确切来说目前只能看出字母），但由于他们的语言已彻底消亡，要想读懂这些字母和词句非常不容易，难度堪比破译我们在几座太平洋岛屿的石头上发现的石刻文字。一百多年来，文献学家像沉迷于填字游戏一样，一直在和这些伊特鲁里亚文字捉迷藏。比起刚开始的时候，现在他们已经向前迈进了一小步。于是，我们开始在古罗马历史学家的著作里寻找确切信息。因为伊特鲁里亚占据了台伯河（罗马）与阿尔诺河（佛罗伦萨）之间的全部土地以及亚平宁山脉，它曾经也是一个强盛的国家，依靠海军称霸地中海西部区域，几次与迦太基人交战都赢得了胜利。

不过罗马历史学家都是爱国的人，认为贬低这些危险的邻居是自己肩头的责任，毕竟他们曾不止一次威胁到家乡城镇的安全。学者们的文章只是一味重复希罗多德的观点，因为他被尊为"历史之父"，在大家眼里是无所不知的人。希罗多德在文中说，伊特鲁里亚人是起源于亚洲的一个民族，迫于长年经济萧条，从小亚细亚的吕底亚迁到了意大利。历史学家们把他的观点当作真理，没有任何质疑。

但是到了罗马皇帝奥古斯都执政时期，有一位希腊历史学家——哈利卡纳苏斯（就是王后阿尔泰米西娅建造摩索拉斯墓的地方）的狄奥尼西奥斯——撰写了一部二十二卷的罗马古代史。他在书中提出了一个震惊世人的观点，指出希罗多德记述有误，伊特鲁里亚人并非源于亚洲，他们的祖先并非来自吕底亚，而是一直生活在意大利北部。于是历史学家又都老老实实地接受了狄奥尼西奥斯的说法，宣称伊特鲁里亚人是欧洲原住民，只不过他们的语言与意大利的其他民族不同，

就像巴斯克人①与法国人和西班牙人都不一样。

问题似乎就这样解决了,直到考古学家在伊特鲁里亚开始挖掘、研究,发现了有可能成为正确答案的线索。这个高度文明的民族早期制作的艺术品,无一例外都带有鲜明的亚洲特点。他们是出色的雕刻家,并拥有精湛的黄金和青铜制造工艺,但他们的神像完全可以说是出自巴比伦或美索不达米亚平原的其他地方。另外,他们十分偏爱写实的狩猎场景,这在亚述曾经很流行,而他们用羊肝占卜未来的传统起源于迦勒底,这一行为在爱琴海地区及希腊半岛则是从未出现过。

意大利其他地方的艺术品清晰表明,在亚平宁半岛这些区域生活的人们从来没有接触过克里特或迈锡尼文明,由此可以推断,伊特鲁里亚人在离开亚洲之后的几百年里,必定曾以某种方式与故国保持着密切联系,不然的话,他们不会知道远在地中海另一边的旧时邻居在做什么。

此外,还有一项证据似乎证实了这个考古猜想。巴比伦人和亚述人,确切来讲是所有西亚民族,都掌握了建造拱顶的技术。希腊人只熟悉平顶建筑,就连小巧的拱顶走廊也没尝试过。这其中的一个原因也许是他们的建材全部是本地产的大块石料,不用砖块;亚述人和巴比伦人却没有石料,只有砖块,无奈之下摸索出了建造拱顶的技术。伊特鲁里亚有大量拱顶建筑,而其他意大利人对艺术的了解直接来自于希腊,所以他们根本没见过这种建筑形式。这似乎可以成为最终的证据,证明伊特鲁里亚人是一个来自亚洲的民族,特洛伊战争结束之后不久(大约公元前1000年前后),他们告别家乡来到意大利半岛,

① 巴斯克人主要分布在法国与西班牙交界的比利牛斯山和比斯开湾一带,被认为是欧洲最古老的民族,在血统和语言上始终保留着自己的特点。

定居在台伯河以北。

从他们留下的建筑来看,早期伊特鲁里亚王国的统治者想必是很有艺术鉴赏力的人。可惜他们没有政治天分,始终内斗不断。多少个世纪与罗马人的边界纷争并没有让他们学会团结,依然对各种危险信号视而不见。甚至他们的第一重镇——位于罗马以北仅十英里的维耶——被围困十年,也没能让他们认识到自己已然大祸临头。结局已定,公元前3世纪,他们的领地被罗马帝国吞并。对罗马而言,征服伊特鲁里亚意义重大,因为在旧世界的这一地区,伊特鲁里亚城是"重工业"的中心。这里有高产的铜矿,邻近的厄尔巴岛还蕴藏着丰富的铁矿。伊特鲁里亚人一直在很精明地开发利用这些自然宝藏。今天我们会发现一个奇怪的现象,这个国家的艺术反映出的精神,可以在当今许多远离文化中心、与现实生活脱节的实业家身上看到。

伊特鲁里亚的艺术作品都隐约带着一点邪气,缺少希腊艺术那种迷人的魅力。他们的雕塑还保留着些许原始味道。早已被希腊人抛弃的古风式微笑,一直留存在他们的雕像上。但另一方面,伊特鲁里亚艺术品中的人物无不透出一股强悍力量,创作者精心刻画的那种严厉、粗犷的气质,想必是那些古代世界的金属制造业巨头最突出的特点。在罗马,特别是帝国时代,人们并不十分看重婚姻。但是在伊特鲁里亚社会里,一日夫妻终生相守,今生来世都不能分离。他们那些造型奇特的石棺("sarcophagus"一词原意是"食肉的石头",因为希腊人曾经认为某些种类的石头能够迅速吞噬尸体,因此是打造石棺的抢手材料),在墓葬中发现的精致赤陶长椅,都反映出他们对家庭事务、家庭生活的高度重视。

他们依照死者面容制作的面具(迈锡尼人曾采用同样的制作手法)也体现了这种思想。做这些面具绝非单纯为了满足礼俗要求,给死者

一个体面的葬礼。它们呈现出极富个性的表情，从中可以感受到制作者力求达到神似的良苦用心。

后来罗马人把这项伊特鲁里亚习俗照搬过来，每一位罗马贵族都收藏了一批由故去亲人面部翻制的蜡质面具。这些面具曾被挂在中庭（罗马房屋的中央正厅）的墙上，与现在我们装饰餐厅的全家福作用相同。这样的面具留存至今的有很多，它们渐渐演变成了普通的胸像，而正是借由这些胸像，我们熟悉了绝大部分罗马名人的面容。罗马胸像与伊特鲁里亚面具的唯一差别在于材料。罗马人用大理石，伊特鲁里亚人则是用便宜得多的赤陶。

赤陶几乎是伴随着人类的诞生出现的。赤陶不用上釉，它的名称"terra cotta"原意就是"烧过的土"，即便是上古时代的人类也能用得很好。所以从中国到秘鲁，从西班牙到墨西哥，世界各地的人都用过这种材料。伊特鲁里亚人有着古今第一流的制陶工艺，但这门艺术如今已几近绝迹。要做出一件真正高质量的赤陶制品，制作者必须小心翼翼地亲自全程监督，成品还要经过手工修饰才能宣告最终完成。这些工作都很耗费时间。时间就是金钱。所以，何必这样麻烦？

现在，终于要开始讲罗马人了。可是，老天保佑，他们真的是很无趣的人！从我记事起，就不断有人在我耳边反反复复讲述罗马人的美德。我小时候就觉得他们没意思。今天依然觉得没意思。辉煌的古城罗马也一样！对我来说，生活在罗马与生活在波尔多或布里奇波特没有什么差别。

当然，我知道这简直是异端邪说。罗马是古代世界第一大帝国的中心。今天它仍是现代社会第一大宗教信仰的中心。只有上帝和墨索里尼知道明天的它将是什么样子。也许有人觉得我这样说是出于一种

反意大利情绪，在此我必须补充说明一点，我非常喜欢——几乎可以说是崇拜威尼斯、佛罗伦萨以及其他许多意大利城市。我只是偏偏不喜欢罗马。造成这种偏见的原因，也许是很多古罗马政治家的形象，与现今推动德国政府崛起的那些"铁腕人物"如出一辙。或者，也可能是因为罗马人的艺术。他们给后世留下了大量艺术作品。我看过了很多。总体而言，我之所以不喜欢罗马，恐怕就是因为罗马的艺术。所有的作品都那样华丽，那样难以形容地乏味。

在古希腊，艺术由当地土壤中诞生，并始终忠实于赋予它生命的这片土地。在罗马，情况则完全不同。雅典的发展是一个自然而然的过程。这里出海方便。卫城可以在危难关头提供一条退路。贸易和工业都把这里当作行业中心的不二之选。然而，罗马城却是一个意外。它的发展纯属人为，不像雅典是顺应神意。罗马离海很远，直到帝国崩溃也没体验过轻松出海的便利。台伯河是一条水流缓慢的浑浊小河，不能与哈得孙河相比，比较接近于布朗克斯河。这里没有自然形成的内陆贸易区。所以，罗马根本没有理由成为贸易或工业中心。

这座城市坐落在沼泽地带中央，很容易受到各种传染病，特别是疟疾的侵害。著名的罗马广场原本也是一片泥潭，直到皇帝下令才终于把水抽干，改善了环境。城里没有天然的泉眼，每一滴饮用水都要通过一系列巨型引水渠从山上引下来，引水渠长度从十英里到四十英里不等。

如果罗马一直维持农业中心的定位，人民的温饱应该不成问题。但是，一旦它发展成为大都市，激增的人口需要的粮食必须完全依靠进口。直到罗马帝国末日临近时，统治者始终在为面粉问题担心，生

怕民众因为吃不饱而闹事。假如某方敌人带着一支比罗马人更强悍的海军来袭（这种事情发生过不止一次），整座城市将立即陷入断粮的危险。

尽管如此，罗马还是成了世界的霸主。

一千五百年来，人们一直在分析推测这次神秘崛起的原因。我想谈谈我的看法。目前为止我们都是从一个民族的性格特点出发，试着去解读他们的艺术。这一次何不把方向掉过来，通过一个民族留下的艺术作品去了解他们的性情？纵观他们当初创造的一切——包括数不清的市场和法院（在我们的公共建筑、火车站和教堂中仍可以看到这些建筑的影子），还有从爱尔兰海峡到阿拉伯沙漠的广阔土地上，他们修建的所有公路、桥梁、剧院和凯旋门，从中我们可以感受到坚定不移的决心，也可以看出想象力的极度匮乏。他们经手的一切都保留着一种土地的质朴。一切都让人联想起眉头紧锁的农夫，他的生活起居、结婚生子、死亡，没有一刻远离他的牛羊；他在太阳升起时起床，在鸡回笼时睡觉；他的需求很少，即使贪心也是因为迫不得已；他的人生只有一个目标，就是牢牢守住自己这块来之不易的土地，将祖父、父亲留下的财产传给他的孩子，孩子的孩子。

从最初到最后，这种农人的美好生活理念贯穿了罗马帝国的整个历史。罗马的政治家也许会用虚构的祖先掩盖自己的卑微出身。他可能成为大片异邦土地的总督，甚至可能有一段时间真心爱上某个亚洲或非洲国家的奢华美景。但是终究有一天，他会选择返回故乡。假如他是爱思考的人，便会在那不勒斯海滨找一幢简朴的房子安度余生，通过阅读求得安慰和鼓励，作者在书中赞美田园生活是幸福的最高境界，是每一位有头脑的公民都应倾尽全力去实现的唯一目标。

如果由于客观原因不得不抛下家中井井有条的生活（庞培的房屋

就体现了充分的实用性和便利性），他走到哪里就会把家乡的文明带到哪里，就像英国人带着便携式浴缸和难吃的食物深入非洲草原或马来半岛的丛林。这就是为什么会有令人惊叹的剧院和公共浴场出现在荒僻的法国乡下小镇，或废弃在撒哈拉或阿拉伯的大漠黄沙中。这也是为什么到处都有他们修建的公路和桥梁，就这一点来说，我对他们的成就无比钦佩。

我不知道为什么公路——日常生活中的普通公路——没有被纳入艺术的范畴。我曾看过瑞士和奥地利的山间公路，那种美和协调感带给我的震撼，不亚于一幢比例完美的建筑物。桥梁因为是石头建造，所以被归入了建筑一类，有时会在艺术类书籍中出现。罗马人拥有精湛的造桥技术，建造每一座桥梁都力求永世屹立，直到今天我们还能见到其中一些。第一次世界大战期间，有一座罗马古桥拯救了一支眼看要全军覆没的塞尔维亚军队，让他们得以脱身，逃到了海边。

罗马人在这些高难度工程上的成功，与他们熟练掌握了拱顶和穹顶的建造技术有着密切关系。拱顶和穹顶简单来说，其实就是一种弧形结构，在古代主要应用于屋顶。弧形的屋顶比平顶面积大，也更重，这样压下来就会导致支撑墙变形，除非将墙壁适当加固，抵消掉来自上方的压力。巴比伦人、克里特人和伊特鲁里亚人都尝试过消除这种隐患，把作为支撑的墙壁做得比拱顶更厚重。但是罗马人看不上这种办法。他们的法院和其他公共场所需要更加宏伟的建筑，那样的大厦总归要有多道门和窗户，把墙壁做得太厚显然不妥。这样一来就只剩下一个办法，而罗马人无意之中发现了它。他们采用了扶壁。

英语里的"buttress"（扶壁）可以追溯到中世纪哥特式教堂兴建的

拱顶起源于巴比伦。不知出于什么原因,它在传播过程中跳过了埃及和希腊,经由小亚细亚传到了迈锡尼以及伊特鲁里亚。伊特鲁里亚人又把拱顶建造技术……

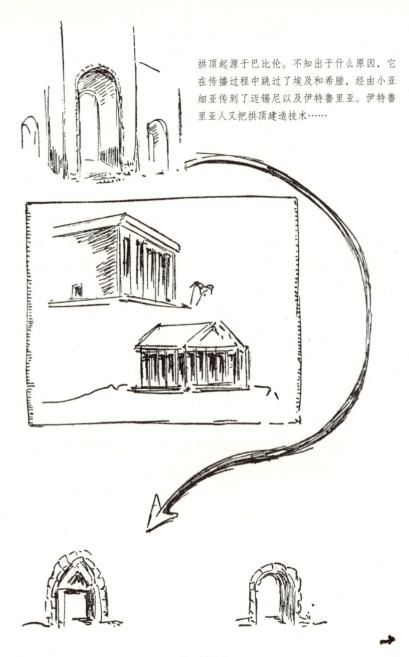

拱顶的故事

……传授给了罗马人。罗马人进一步发展完善了这门艺术,之后传播到欧洲各地

罗马风格的建筑采用了圆拱

拜占庭风格也是如此

但哥特风格的建筑师抛弃了圆拱,发明了尖拱

拱顶的故事

年代，原意是"施加推力者"，很好地阐明了扶壁的作用。如果为了做门窗而从一面墙上挖掉两万磅材料，削弱了墙体的支撑力，那么可以把这两万磅材料分配到余下完整的部分，建成扶壁，这面墙便可以恢复原有的强度，承受住上方拱顶的侧推力。我这样解释其实很不专业，只是为了方便外行人看懂。建筑师们请不要把这本书当作实用建筑手册。不过，这种解释可以让外行人有一个大概的了解，这是最关键的，因为现代建筑方式（我们的摩天大厦简直就像立起来的远洋轮船）出现之前，扶壁一直是建筑物中最重要的组成部分，稍后我们讲到哥特式大教堂的时候还将谈到这一点。

前面我提到过罗马的公共建筑。它们之中最有代表性的一批坐落在罗马广场。说起罗马广场，人们脑海中出现的是一片庄严宏伟的建筑物，元老院议员们一身纤尘不染的白色衣袍，仪态威严，谈论的都是国家要务。实际上，广场在罗马王政时代和共和国早期完全不是这个样子。这里只是一个小镇市场，到处是猪、牛、鸡、蔬菜、奶酪和乡下人，大家吵吵嚷嚷地交换各种货品，妈妈们拉扯着一大堆小孩，爸爸们泡在酒馆里谈政治——乌泱泱一大群笑闹、吵架、流着汗的人，散发出混合了大蒜、洋葱、葡萄酒、泥土和牛粪的浓烈气味，他们会把兜里最后一个铜板投到斗鸡场上去赌一把，看到偷钱包失手的小偷被警察抓住抽了二十五鞭，他们会由衷感到开心。

去意大利的时候你会发现，即使到了今天，每座城市里仍有那么一个地方，也许是一条街，也许是一处市场或一条行车道，全城的人都会在一天中的某个时段聚集在那里，到咖啡馆坐坐，闲聊天或是谈生意。在罗马，这个聚会地点就是罗马广场——一切市民活动的中心。不管想要找谁，最终都能在这里找到，所以法官曾把法庭搬到广场上。这座大都市的居民信奉多位神祇，负责照看神庙

的祭司们也在这里聚会，宰杀一只羊，借助羊肠预言未来。竞选公职的人照规矩要穿上纯白色的外袍（即候选人外袍，象征纯洁的动机），他们会每天上午来到广场，因为在这里一定能找到一群热心听他们讲话的人。成功的将军们在外四处劫掠，有人烟的地方多半都有他们的足迹，一回到家乡，他们便匆匆赶往广场，向公众展示自己的慷慨。渐渐地，广场越来越拥挤，再也容不下市场里的农夫以及他们的猪、圆白菜和洋葱。于是他们被迫转移到后街小巷，广场中央的空地则建满了神庙、法院，还有会堂——类似于法庭、商行和政治会议厅的综合体。

会堂是一项典型的罗马发明。它是实际需求的产物，可同时容纳许多人聚会。会堂主体是一座大厅（通常为长方形），周围环绕着成排立柱隔开的小厅。法庭设在后堂，即长方形一端突出的一间半圆形厅堂，原告、被告以及双方证人和律师就在这里面见法官。

后来会堂经过演化，不再是异教建筑，而成为基督教教堂，圣坛就设在法官座席的位置。原本会堂中用于买卖交易的区域变成了教堂会众的座位，过去摆放卖菜摊位的柱廊间，建起了一间间独立的祈祷室。要想进一步了解这方面的知识，建议各位去看看维特鲁威的著作，他是杰出的罗马建筑师及工程师，曾在奥古斯都军中掌管军用机械（投石机和战车），米开朗琪罗、布拉曼特等众多16世纪建筑大师都将他的实用建筑学论著（失踪近十五个世纪后，在一座古老的瑞士修道院被人发现）奉为艺术宝典。

早期的罗马会堂基本都已消失。现在我们能看到的遗迹中，年代最久远的一座（建于公元前200年）是从庞培城的火山灰下发掘出来的。不过，还有一类罗马建筑同样引人入胜，并且有相当一部分留存到了今天，而屹立不倒的原因就是它们无比庞大。我是指那些竞技场、

斗兽场和大剧院，那些罗马人为娱乐大众而修建的巨型石造建筑，让大众有了娱乐就不要去想太多的生活烦恼和政治问题。

要建造如此庞大又厚重的建筑，混凝土的运用对工程起到了极大的帮助。混凝土是一种沙子、碎石、水以及某种黏合材料的混合物，罗马人使用的黏合材料大都有石灰石的成分。现代世界离不开混凝土，我们把它用在数不清的地方，用它构建码头、船坞的基础，用它打造人行道、水槽等各种设施。它既要承担起重负，又要时刻面对自然力量的严酷考验。混凝土一旦"凝固"，就会变得如同花岗岩一般坚硬稳固。至于中世纪的人们到底用什么手段毁掉了一批这样的混凝土建筑，恐怕只有上帝知道了。当时他们需要石料建造自己的宫殿和堡垒，但又没办法把沉重的巨石从采石场运到城里，于是干脆把昔日罗马人的圆形剧场当作了采石场，从此有了取之不尽的建筑材料。

罗马斗兽场历经一千余年的刻意破坏，今天看上去依然威严雄伟。几代人参与了它的建造，到提图斯在位时才终于宣告完工，这位皇帝曾在公元70年将耶路撒冷夷为废墟。斗兽场可容纳八万七千名观众，一座尼禄皇帝的巨型雕像巍然耸立在它的前方。落成揭幕时，这里举办了一系列角斗比赛，总计五千多头野兽在场上被杀，让人们尽情享受了一场罗马式狂欢。

这些数据透露了一个有趣的信息。能够打动罗马人的，是体积，是硕大无朋，是铺张浪费；而打动希腊人的，是协调的比例，是有节制的精力付出。

这种差别也体现在两个民族为著名人物树碑立传的方式上。罗马人喜欢修建凯旋门和纪念柱，并且通体装饰复杂精致的雕刻。希腊人要向一个驾驭战车勇夺比赛冠军的人致敬，便会雕刻出一个人手握马

缰的形象。一个人物就阐明了整个故事。而在图拉真①纪念柱上,总长 660 英尺的浮雕中共有两千五百个人物,详细讲述了这位皇帝征战达契亚的过程,从开战前准备投石机一直到最后刽子手处死几百名被俘的部落首领。提图斯凯旋门为纪念皇帝打败犹太人而建,也是一样的装饰华丽。在这种事情上,希腊人做得远比他们出色,而且不需要耗费那么多精力和财力。可是希腊人已经走了。罗马人只能自己想办法。

希腊人的日常衣着由两部分组成:贴身穿一件短袍,或称长内衣,长度及膝,外面是一件外穿长袍(现在人们或许会把它称作披巾)。穿上这样的衣服,效果好坏全看体形和穿着方式,以及衣服的主人是否在任何状态下都泰然自若。所有的希腊雕像,运动员也好,政治家或哲学家也好,都透露出一种优雅从容的气质,一种能以最少的力气达成最佳效果的处世风格。

将这些雕像与更为华丽的罗马作品做一个比较,一下子就能看出差别。罗马人的样子像是在镜前准备了几个小时,让服饰管家把外袍的褶皱理了又理,直到每一个线条都恰到好处。

随着时间的流逝,被征服的东方领地悄然影响着罗马,亚洲式样的礼服渐渐出现在帝国首都,后来更是风靡君士坦丁堡。上流阶层开始青睐缀有繁复刺绣的羊毛外袍,并在衣料中织入了色彩缤纷的装饰,穿在身上无比笨重,完全谈不上行动自如。

罗马式长袍很久以前就被淘汰了,但帝国晚期的服饰一直流传到了今天,我们可以看到神父一身这样的装扮在天主教堂里主持仪式,在昔日罗马会堂的法官席上做弥撒。

① 图拉真(53—117),罗马帝国皇帝,在位十九年,将帝国版图扩展到历史最大范围。

公元4世纪中期,罗马帝国一分为二,君士坦丁堡成了东罗马的首都。五十年后,西罗马帝国的首都由罗马迁到了亚得里亚海边的拉韦纳。又过了三代人之后,一位蛮族首领取代了最后的罗马皇帝。目睹了这场悲剧的人一致认为,罗马的辉煌就此落幕。然而从另一方面来说,这恰恰是一个新的开始。

因为,罗马将再度成为主宰,只不过这一次不再是依靠武力征服世界。

第十章 犹太人

为世界贡献了一座建筑和一部书的民族。

邻居们从不谈起他们。同时代的人似乎根本没注意到他们的存在。有名的历史学家写了有名的著作，专业的地理学家编写了专业的地理知识，细细讲述读者可能想了解的所有问题。可是，他们无一例外地忽略了一个地方，夹在埃及、叙利亚、迦勒底和腓尼基海港中间的一块小小的土地。

怎么可能不是这种局面？这座荒漠小城不欢迎外人。外来的人到了这里，能获准留下就算是最好的待遇，但周围环境会时时刻刻提醒他们，当地的每一位居民都是从很小的时候开始被灌输什么是神圣的，什么是亵渎神明的，以及"不洁"的外来者与"洁净"的本族同胞有何区别。

这个民族坚定地认为世间的人只有善人与恶人之分，他们深恐自己无意之中犯错，与未行割礼的异教徒一同用餐。然而在他们认定为祖国的土地上，这些人自己其实也是外来客。他们来自东方的吾珥，经过千百年的漂泊，从波斯湾一直走到了尼罗河流域，最后终于在腓

尼基内陆地区攻占了几座耶布斯人的城市，名义上讲，那是当时埃及帝国的领地。他们随即建立了各自为政的几个小国，到了特洛伊战争的年代，终于统一为一个国家，这就是著名的以色列王国。

这些人四面受敌，但有一个共同的理想将他们凝聚在一起：他们所信奉的神是唯一真神，以谦逊、正直之心敬畏万能的神，最终便能成为这个世界的继承者。亚述人、巴比伦人、埃及人、马其顿人、罗马人——他们都曾在历史上的某一时期侵略并占领这个神秘的小国——就让这些狂妄的人笑着把圣殿的至圣所当作马厩好了，天理显然还是站在失败者一边。经历过二十余次围城以及十八次被毁之后重建，耶路撒冷依旧傲然屹立，仍是现代世界的三大宗教——犹太教、基督教和伊斯兰教的精神之都。

动荡不安的生活对艺术发展不利，所以犹太人不曾做出太多成绩，直到近几百年，他们才开始在音乐领域大放异彩。不过，他们的两件作品对西方文明产生了极其深远的影响。他们给世界带来了一座圣殿和一本书。

那座圣殿是耶路撒冷圣殿，那本书就是《圣经》。

圣殿现已不复存在。我们对它的了解全部来自《旧约·列王记·上》的第六章和第七章。从这部分内容来看，所罗门王[①]想必十分富有，能有足够的财力从亚述、腓尼基和埃及请来建筑师，从东方各地采购所需材料。他的建筑师们如果是有鉴赏眼光的人，对于自己正在做的事恐怕会深感惶恐，因为《圣经》描述的这座圣殿，看起来像是二十年前好莱坞热衷的建筑——在那个欢乐年代，大家都认为花费

[①] 所罗门王（约公元前990—前931），古代以色列国王，约公元前971—前931年在位，继承并扩大国家版图，完成了耶路撒冷圣殿的建造。

两百万美元建造的剧院，肯定比造价只有一百万美元的剧院漂亮得多。

犹太人对艺术的第二项贡献是一本书，但它是至圣之书。它是《圣经》。由此往后的两千年里，一个没有任何独创艺术的民族写下的文字，将影响西方世界的全部艺术创作。

第十一章　早期基督教艺术

旧神消亡，人类抛弃了那个充满罪恶的世界。

提图斯执政期间，罗马人口包括有两千万奴隶以及不到八百万自由民，也就是说平均每一位灵魂自由的公民拥有三个奴隶。

总体而言，这些奴隶的生活悲惨到无以复加。渐渐地（就像很久以后的俄国），当他们心灰意冷到了极点，便开始心甘情愿地迎接死亡。可是有一天，忽然有奇怪的传言开始四处扩散，传进了厨房，传进了地下室、矿场、工坊、大庄园里的小泥屋。据说在一个遥远的地方，出现了一位新的救世主。他告诉大家，主人与奴隶并没有差别，所有人都是同一位天父的孩子，因此同样拥有获得救赎的机会。成百上千万挣扎在底层的人怀着一份急切的渴望，聆听着这个希望之声，犹如将要淹死的人伸手去抓一根稻草。

说来这似乎是一个奇迹。那时候罗马流传着许多来自亚洲或非洲的神秘宗教仪式，基督教不过是其中一种，却抓住了广大民众的心，并且被定为整个罗马帝国的国教。后来，当基督教信仰成了最强大的一股政治力量，有很多野心勃勃的人把它当作了追名逐利的工具，假

如官方宣布以阿施塔特①或密特拉②神取代奥林匹斯山上的诸神，他们会一样干脆地转为这两位神明的信徒。不过基督死后的头一百年里，人们对新教义的狂热想必是真心的，因为在当时宣告自己要追随那个被钉上十字架的人要冒很大的风险，而且今生今世得不到任何回报。

有关这种新教的发展过程，我们就不在这里讲了，但它对艺术产生的影响还是值得一提的。我们完全可以说（这的确是事实），基督教给艺术带来了最不幸的影响，因为新教义刻意摒弃了旧文明曾经尊崇的一切。对于希腊人和罗马人欢喜接受的所有事物，它都坚定地悄声拒绝。

基督教诞生时，艺术已陷入严重衰退的状态，即使没有基督教的出现，也不会有好的发展。话虽如此，有一点不可否认：在早期基督教徒眼里，与过去被奴役的日子、经历过的苦难相关的一切都是他们的死敌。摧毁带有"旧秩序"印记的事物让他们感到欣喜，很多个世纪以后，列宁的追随者在铲除沙皇时代残存的痕迹时，也是一样的心情。

希腊人和罗马人对人类的身体满怀崇敬。他们喜欢欣赏人体蕴含的力量，以及完美协调的肌肉呈现出的美感。于是，人体自然成了新权威极度厌恶的对象。对于是否真有来世这个问题，希腊人和罗马人都持怀疑态度，所以他们把精力都放在眼前的生活，认为死亡是一件无法避免但非常讨厌的事。基督教徒因此选择了另一个极端，他们鄙视尘世生活，时刻忙着为通往墓园的最后一程做准备。

罗马人和希腊人学会了尽情享受美食美酒，享受人世间一切美好

① 古代两河流域掌管爱情和生育的女神。
② 古代雅利安人敬奉的太阳神。

的事物。基督教徒以刺槐和水为食,认为上天赐予的丰饶物产都是撒旦的诱惑。

在这种环境下,艺术家处境艰难,也很难延续旧时的希腊风格。他们要么妥协,按照新雇主的指示去做,要么就只有挨饿。当然有些艺术家宁愿挨饿也不肯妥协,但他们始终只是少数。大部分人选择了随遇而安,至少眼前暂且如此,需要做出让步的时候从不反抗。不过有意思的是,如果是艺术家与公众产生了这种分歧,胜出的一定是艺术家,而且(过不了多久)最终他总能让公众接受自己的观点。

最初的基督教艺术出现在地下墓穴里。这种地方并不是(像我小时候听说的那样)阴暗的地下庇护所,供那些受迫害的贫穷基督教徒在危难时藏身。它们其实只是位于地下的墓园,早在基督诞生前就已相当普及,而罗马人是从伊特鲁里亚人那里学来的。英语里的这个词原指采石场附近的一块墓地(希腊人称之为 kata kumba,意思是"洼地近旁"),使徒彼得的遗体曾在那里暂时安放,后来被移至以他名字命名的教堂。地下墓穴看上去像狭长的走廊,宽度不超过三四英尺,在疏松的凝灰岩中开凿而出。凝灰岩大量分布在罗马周围,当地人用这种石料建造住宅和公寓楼,帝国时代的罗马有不少高达六层的公寓楼。在地下,死去的人被安放在墙上挖出的墓穴中,并以一大块大理石板封住。雕塑家或画家可以在这些石板上一展身手,赞颂死者的美德或成就。

有钱人家通常会买下独立的小型墓室,这些墓室同样是在墙里挖凿而成,按照惯例都排列在走廊两侧。

地下墓穴中,每隔一段就有通道与外面的世界相连,起到了通风和采光的作用。这里还有小油灯作为额外的光源,但白天其实派不上用场。负责内部装饰的艺术家们并没有营造一种肃穆的丧葬氛围,反

而是在尊重墓穴本身功能的前提下,尽可能为这里增添些欢乐气息。不过仔细观察你会发现,传统这种东西的力量有多么强大,这不仅仅体现在我们的日常生活中,在艺术领域也是一样。这些基督教徒的绘画和雕刻依然带着异教色彩,似乎与旧神掌管天地的时代没有不同。

我们本以为耶稣受难会是一个突出的主题,因为各各他山上的这一幕是最明确的证据,证实了基督死后影响整个世界的一场观念变革。旧神要求他人做出牺牲。这个新近风靡罗马帝国的"神秘宗教"却不一样,神献出了自己的儿子作为最大牺牲。可是,在耶稣受难过去近四百年后创作的这些基督教画作中,不论多么仔细地寻找,我们都没有找到这一场景。

那么,在古老的地下墓穴里,虔诚的信徒每逢节庆都要聚集在这里领受圣餐——分享主的最后晚餐,我们在这样一个地方能找到什么呢?我们找到了非常迷人但稍显简单幼稚的传说故事,有约拿与鲸、摩西与燃烧的树丛、身陷狮窟的但以理,还有烈火窑中的青年。[①] 有人认为这么做其实是一种伪装,以防罗马警察起了好奇心,跑来打探信徒们在做什么,他们追随的这位新救世主有点奇怪,竟宣扬世人皆平等这种让人不安的信条。实际的原因并没有那么复杂。这些人类兄弟同盟的新成员其实并未摆脱他们唾弃的那个旧世界的艺术理念。他们或许也想有创新,但终究无法抵御传统的强大力量。画中的新救世主明显带有这一特点:他的形象与罗马旧神相差无几,是一位神似阿波罗或俄耳甫斯的俊美青年。后来,经过极其缓慢的发展,他们终于摆脱了这种风格,塑造出一个稍加美化的理想形象,并一直沿用到了今天。即便如此,他们仍保留了借鉴自太阳神阿波罗的光环。

① 以上均为《圣经》中的故事。

当然了，地下墓穴里的艺术并不像一两代画家和雕塑家创造出的艺术那样，有一个明确的风格。基督教徒采用这种安葬方式长达四百余年，地下艺术的演化与地上的世界保持着完全一致的步调。可惜地下墓穴里的早期绘画多半都没能保留下来，早就被挖墓工人粗暴地毁掉了，因为他们需要拓展空间接纳更多的死者。但我们通过残存的作品可以看出，在很长一段时间里，新旧风格彼此交织、混合在一起，很难清晰地分辨出异教世界何时终结，基督教世界何时开启。

公元5世纪到来。罗马迎来了黑暗的日子。公元410年，西哥特人在著名国王阿拉里克[①]的率领下洗劫了罗马，不过，这位国王似乎对"圣彼得的物品"表现出极大的敬意。

一个世纪后，"大胡子"伦巴第人占领了整个意大利。在此之前，西罗马的首都已迁至拉韦纳。这对基督教徒是天赐的良机，因为罗马主教无须再与世俗首脑抗衡，可以轻松扩大势力，直到整个基督教世界奉他为教宗——众人的精神领袖。

信徒们从此没必要再避开当局的视线安葬死者，现在国家的最高权力握在他们自己手中。于是地下墓穴渐渐荒弃。过了一阵，就连曾在早期殉道者墓前祈祷的虔诚信徒，也忘记了昔日圣殿的确切位置。

近八个世纪过去，死者一直在这里静静长眠。1578年，有人无意中发现了他们的隐秘家园。发掘墓穴的人将这里称作 coemeteria，意思是安息之地，英语里的"墓地"一词便是由此演化而来。在罗马以及其他城市发现的地下墓穴如今成了观光景点。与它们比起来，更有意思的是留存至今的第一批基督教堂，你会发现作为新生事物出现的教堂，实际上是旧时罗马会堂或法院的翻版，只不过这时的用途是供教

[①] 阿拉里克，即阿拉里克一世，日耳曼古国西哥特王国的国王，约395—410年在位。

众聚会活动，因此稍稍做了改良。

当年的基督教徒想必曾为选择而烦恼。他们可以把古老的异教神庙改建成礼拜场所，但他们对过去的宗教深恶痛绝，不愿这样做。万神殿是少有的例外之一。这是哈德良①时代以来唯一保存完好的大型古罗马神庙，如名称所示，原本是用来敬拜"所有的神明"。公元609年，它被改成了一座基督教堂。想想真是令人赞叹，这座建筑的巨大圆顶直径有142英尺，支撑它的墙壁足有22英尺厚，至今已安然度过了整整十八个世纪。罗马建筑师确实非常擅用混凝土，他们建起的墙壁能够经受住任何压力考验。

但只要条件允许，基督教徒绝不会用异教的旧神庙，而是选择自己修建全新的教堂。可惜他们想象力不足，无法构想出新颖的建筑造型，于是只得借用罗马会堂的样式。教堂内部空间的分隔当然做了一些调整。主教的位置被安排在半圆形后堂的中央，这是以前法官主持审判时的席位。大厅中间部分过去是做买卖的场地，现在是会众活动区。耳堂这时还没有出现。如今我们的教堂几乎都有耳堂，也就是与大厅垂直的横向部分，少了这一部分，教堂似乎就不像教堂了。但实际上，这些神圣殿堂并非一开始就有耳堂，一直到公元8世纪，拜占庭建筑师才发明了这种建造形式，并通过威尼斯的圣马可大教堂将其传播到法国。

所以说早期的基督教堂其实就像巨大的石头盒子，不过，马赛克（用小块彩色玻璃镶嵌而成的画）可以让这些石头盒子呈现出炫目的美。公元4世纪和5世纪，马赛克镶拼工艺发展到了空前绝后的完美

① 哈德良（76—138），罗马帝国皇帝，在位期间停止了东方战争，改革律法，并在不列颠岛北部修建了哈德良长城。

境界。这一时期最出色的镶嵌画不在罗马，而在拉韦纳的公共会堂里，西罗马帝国的皇帝在公元404年把皇宫迁到了这座城市。

如果有一天你觉得应该认真想想，是否一切雄心抱负终究都是一场空，我真心建议你到拉韦纳走走。这是一个非常糟糕的小地方，当年的圭乔利伯爵夫人[①]想必真的很迷人，竟让拜伦勋爵在此停留了近一年半。参观过当地所有的教堂，你会发现自己再也无处可去，余下的只有沉闷、极度贫穷的乡村景色，自1321年但丁在这里辞世之后，拉韦纳一直是一潭死水。

然而在这些教堂里面，呈现在你眼前的却是一幅无与伦比的景象，一切都彰显了财富和精致的奢华。在城外，狄奥多里克大帝[②]的陵墓以一整块直径36英尺的石板封顶，不知公元526年的工程师们用了什么方法将它安放到位，让人禁不住肃然起敬。罗马帝国虽已灭亡，讲求实效的罗马传统却显然流传了下来。

但在拉韦纳，最令人震撼的还是圣维塔莱教堂内部绝美的装饰，就连查理大帝[③]也曾为之惊叹不已，甚至在亚琛复制了一座一模一样的教堂。同样震撼的，还有安葬加拉·普拉奇迪亚[④]的小教堂里那些覆满墙壁的马赛克镶嵌画（创作年代大约比教堂本身早了一百年）。普拉奇

[①] 特蕾莎·圭乔利（1800—1873），意大利拉韦纳人，英国诗人拜伦旅居拉韦纳期间的情人。

[②] 狄奥多里克大帝（约454—526），东哥特王国创建者，公元493年征服拉韦纳，成为意大利的统治者。

[③] 查理大帝（742—814），法兰克王国国王，创建查理曼帝国，定都亚琛。

[④] 加拉·普拉奇迪亚（388—450），罗马皇帝狄奥多西一世的女儿，423—437年以儿子年幼为名，执掌西罗马帝国大权。

迪亚是霍诺留①的妹妹,在儿子瓦伦提尼安三世②未成年时执掌着西罗马帝国的大权。

圣维塔莱教堂里的镶嵌画则展现了查士丁尼③时代的宫廷风貌,画中还有他的妻子狄奥多拉,她原在拜占庭的著名马戏团里做歌女,当时的律法禁止贵族与伶人出身的女子结婚,深陷爱河的皇帝为了娶她为妻,不惜下令废除了这条法令。镶嵌画里的狄奥多拉一身令人生畏的盛装打扮,有很多像她这样的歌女,一旦告别了过去的生活,都变得格外正派虔诚。不知为什么,看着她的画像便会觉得,这位面色苍白、黑眸闪亮的昔日交际花的确拥有一种莫名强大的力量,不仅能影响她的丈夫,也能让百万臣民心甘情愿尊她为圣人。

这一章内容不多,因为本来也没有太多内容可讲。西方世界的早期基督教艺术从本质上说,还是异教世界那种享乐风格的延续,只是稍加改动以顺应时代的需要。但与此同时,也有人在这个艺术新领域里做了一些非常有趣的新尝试,不过那是在世界的另一个角落——埃及和希腊又一次绽放光彩,成为引领潮流的先驱。

① 霍诺留(384—423),罗马皇帝狄奥多西一世的次子,十一岁登基成为第一任西罗马帝国皇帝。
② 瓦伦提尼安三世(419—455),西罗马帝国皇帝,普拉奇迪亚的儿子。
③ 查士丁尼一世(约483—565),东罗马帝国皇帝,扩张帝国版图,下令编纂《查士丁尼法典》等,对后世影响深远。

第十二章 科普特人

一群被历史遗忘的人，却为基督教诞生初期的艺术做出了不寻常的贡献。

公元前332年，亚历山大大帝到达尼罗河口，在那里建起了一座辉煌的城市，亚历山大城从此成为屹立东方的希腊文明之都。从那时一直到公元640年被阿拉伯人攻占，近千年的时间里，它始终是希腊文化的一个传播驿站。当东西方文明因亚历山大的远征而交汇融合，开启了所谓的"希腊化时代"（保留了东西方文化的精华，也保留了糟粕），它便成为地中海地区的艺术中心。如果说罗马相当于旧世界的伦敦，那么亚历山大城就是那时的巴黎。

这里有最好的学校、最好的高等学府、最好的饭店、最好的博物馆和图书馆、最好的裁缝，还有最喧闹的夜总会。紧跟潮流的年轻人纷纷来到这座尼罗河上的城市，每个人多少都要有一段在这里求学的经历。亚历山大城因此在艺术发展过程中扮演了极其有趣的角色。

基督教徒掌握大权后，这样的繁盛景象不复存在。他们鄙视旧

知识，古书典籍在他们眼里毫无价值，为表达对这一切的否定，最后他们竟动用私刑杀害了亚历山大城仅存的伟大哲学家，而且是一位女性——希帕蒂娅。尽管如此，640年阿拉伯人到来时，这仍是一座相当壮观的城市。穆斯林将军向他的主人哈里发欧麦尔报告说，他夺下了一座城，城里有四千座宫殿、四千个公共浴池，有一万两千名花匠、四万名有能力纳贡的犹太商人，还有四百座剧院和舞厅。但是在这之后，这个曾经的商业和艺术中心一步步走向没落。1498年瓦斯科·达·伽马发现通往印度的海上航路后，亚历山大城更是变得有如破落村庄，沉寂了很多年，直到1869年苏伊士运河开通才开始恢复元气。

亚历山大从来不算是一座埃及城市。城中三十万居民来自地中海周边各地，街面上通行的语言是希腊语，而不是古老的埃及语。

不过，当地的埃及人并没有比以前少。如今统治者变成了外国人，不再有法老来给他们分派建筑任务，但他们生来擅长创造性工作，这份天赋一点也没有改变。在他们当中的一群核心人物身上，这份天赋得以充分展露。这群人最完整地保留了传统的民族特性，大家称他们为"科普特人"。阿拉伯人把希腊语里的 *Aigupt* 即"埃及"读作 *Kibt*，这个词传到欧洲变形为"Copt"，也就是"科普特人"。现在提到科普特人，我们通常会想到科普特教派，这是早期基督教信仰的一种，千百年来一直默默无闻，最近才又一次引起世人关注，原因是去年[①]意大利入侵埃塞俄比亚，发现阿比西尼亚人[②]原来属于科普特教派的一个分支。

① 这里指1935年10月墨索里尼发动侵略战争，至1936年5月全面征服埃塞俄比亚。
② 埃塞俄比亚人的旧称。

在这里顺带讲一句，现在埃塞俄比亚的科普特艺术是一种非常有意思的古代遗存，而中世纪早期的科普特艺术与当时的其他艺术创作水平相当，二者几乎没有共同之处。

对我们来说，科普特艺术的重要意义不仅仅是它影响了阿拉伯艺术（埃及被庞大的阿拉伯帝国吞并后，这是必然的趋势），更在于它对中世纪欧洲艺术的影响。这种影响的产生不是因为科普特人与法兰克人的商贸往来，他们之间并没有这种关系。原因是中世纪前半期，不断有人从西欧去圣地朝圣，他们要由亚历山大的港口上岸，转由陆路前往巴勒斯坦。如果他们经受住了沙漠旅程的考验，多半会买点纪念品带回家乡。这样一来，大量科普特艺术品——象牙雕刻的盒子和杯子，还有格外受青睐的纺织品——陆续传到了西方，在法国的各个修道院流传。说不定圣帕特里克①也带了几件回爱尔兰，因为据传说，他曾到过今天戛纳附近的勒兰群岛，在岛上的科普特修道院生活了几年。

纺织品或许可以说是科普特人对欧洲文明的最大贡献。那时候的西欧还处在拓荒阶段，带有精美图案的纺织品（科普特人继承了埃及祖先对艳丽色彩的喜爱）就像现在留声机在格陵兰人眼里一样新奇。这些装饰物千里迢迢从地中海漂泊到了北冰洋，其中许多被石匠用在平整的石墙上，打破原有的单调沉闷。在挪威走进一间简朴的小教堂，你也许会忽然发现一小片雕花，觉得自己肯定在别处看到过同样的图案。于是你开始回想究竟是在哪里见过，然后猛地想起，那是在开罗的博物馆，或是在法国南部一家小小的地方博物馆。

① 圣帕特里克（约385—461），天主教圣人，曾冒生命危险在爱尔兰传教，后成为爱尔兰主保圣人。

这种事并不稀奇。艺术史上有很多这样的古怪发展，书中篇幅有限，我顶多只能讲几件而已。我唯一的愿望是由此引起各位的兴趣，自己去做"艺术风格侦探"，循着某个新奇创意的线索一路追踪下去，穿越历史，到世界各地去探求真相。

第十三章　拜占庭艺术

被恐惧笼罩的世界里，艺术成为最后的庇护所。

拜占庭是最古老的欧洲城市之一。公元前657年，一位名叫拜扎斯的希腊冒险家决定在俯瞰博斯普鲁斯海峡的七个小山中，选一座来建造堡垒，结果发现自己看中的地方大约从十个世纪前就有人居住了。这是很自然的事，因为连接欧洲南部与亚洲的贸易要道刚好穿过这一地区的中心。在那之后，斯巴达人和雅典人都曾为争夺这处要塞而战。接着，马其顿人把这里纳为自己的领土。最后，它当然是被罗马帝国占领。然而从始至终，这座城市在人们印象中总有点模糊。它距离繁华中心稍远了一点，在政治上没有太重要的意义。另外，罗马人从没考虑过到俄罗斯南部开辟据点，他们更喜欢经由亚历山大城向东扩张，所以拜占庭不过是世界边缘的一座小城。

到了公元4世纪，形势突然变了。罗马对君王来说显然不再安全。这时出现了一位罗马皇帝与塞尔维亚女子的私生子，他出生在今天的尼什（第一次世界大战期间因贝尔格莱德被占领，这里曾是塞尔维亚的首都），因此称不上是百分之百的罗马人，这时他决定在拜占庭建立

新的都城，从此摆脱蛮族的摆布。他也曾考虑过另外两座城市——博斯普鲁斯海峡对面、位于亚洲的特洛伊，以及两百年前曾作为哨站用来监视匈牙利平原土著的城市塞迪卡，也就是今天保加利亚的首都索非亚。但经过谨慎的研究，他选择了拜占庭，并以自己的名字重新命名了这座城市——君士坦丁堡。这里随即新添了城墙和港口，建得固若金汤，此后近千年里，除去叛徒卖国这样的特殊情况，这座城从来没有被外敌攻破过。

拜占庭帝国（东罗马帝国在中世纪时期一直以此称闻名）的经历非常有意思，但不知出于什么原因，我们的教科书很少提到它。几乎没有人注意到，它存在了将近十二个世纪，直至抵挡不住伊斯兰教徒的又一轮猛攻，宣告灭亡。它的历史比今天任何一个欧洲国家都要长得多，与美国相比较的话，足有我们的七倍。

在这段漫长岁月里，它没有享受过片刻的安宁。整整六个世纪，伊斯兰军队一直在城门外伺机而动，最后终于突破了城防。十字军在前往圣地的途中也曾跑来骚扰，在城里胡作非为。但在欧洲其他地方一片混乱的时候，有一个帝国宫廷还在维持正常运转——有一座罗马城市还在由参议院治理，有一处罗马社会的权力还掌握在贵族手中，在这个文化中心，艺术家还可以不受干扰地工作，为国际市场服务，西方的蛮族首领来这里觐见皇帝时，还可以顺便买些漂亮的首饰或精雕细刻的象牙制品带回家，送给夫人或敬爱的圣人作为纪念，也算证明自己真的去过了金角湾①的大都市。

各位也许觉得拜占庭的艺术很难让人喜欢。这是因为这种艺术背后的生活态度与我们的完全相反。以我们来说，也许并非每个人都觉

① 位于博斯普鲁斯海峡南口，曾是君士坦丁堡的重要港口及海军基地。

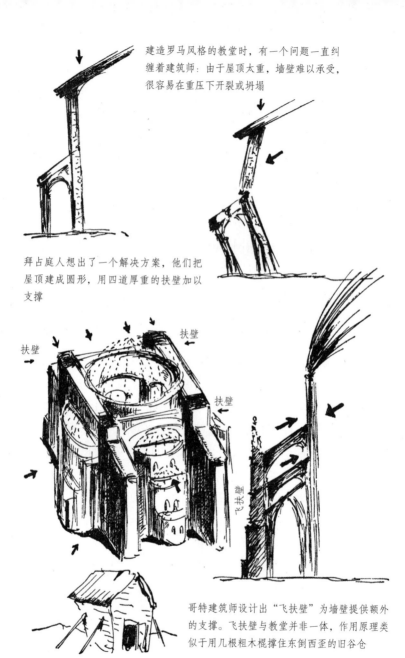

建造罗马风格的教堂时,有一个问题一直纠缠着建筑师:由于屋顶太重,墙壁难以承受,很容易在重压下开裂或坍塌

拜占庭人想出了一个解决方案,他们把屋顶建成圆形,用四道厚重的扶壁加以支撑

扶壁　扶壁　扶壁　飞扶壁

哥特建筑师设计出"飞扶壁"为墙壁提供额外的支撑。飞扶壁与教堂并非一体,作用原理类似于用几根粗木棍撑住东倒西歪的旧谷仓

确保墙壁承受住屋顶的重压是一个永恒的难题

得当今的生活是一段愉快的经历,但每个人都相信,如果条件允许,生活应该是让人愉快的。拜占庭时期横行于欧洲西部的蛮族也是这样的观点。虽然他们赞美生命的方式实在称不上文雅,但他们年轻、充满活力、好奇心旺盛,迫不及待地想去体验一切新鲜事物。然而欧洲东部和亚洲西部的人们并非如此。他们上了年纪,身心疲惫,已经做好了退出人生这场大冒险的准备。

东方出了一位高柱修士圣西门,他在埃及^①荒漠里的一根柱子顶上坐了四十年,终日与灰尘和痛苦为伴,衣衫虽然破烂,却不曾沾染世间的罪恶。西方则出了一位圣方济各,他为太阳谱写快乐的颂歌,身边没有听众时,便温柔又风趣地与田野里的动物们聊天。

西方派传教士深入荒野,去征服森林和广阔平原,去向不列颠群岛和德国丛林里的野蛮人传授文明的生活方式;东方的僧侣则是钻进幽暗的山洞或登上与世隔绝的山巅,不见任何人,也不为他人做什么有意义的事,任由身体异味聚积,散发出代表着圣洁的恶臭,赢得乡亲的崇敬。

西方的圣母像极为典雅迷人,怀中快乐的小婴儿朝着满园鲜花伸出两只小手。东方的圣女画像神情严峻,难以亲近,看上去仿佛从未有过青春岁月,高傲的鼻子从未闻过春天临近时土地的芬芳,从未察觉那个时节里母猫带着小猫们第一次到农舍院子里散步,空气中弥漫着令人愉悦的未知和无法预料的危险。

东罗马帝国的文化与我们的观念相差甚远。从思维方式上说,我们更接近于公元前 5 世纪的希腊人,而不是公元 900 年的君士坦丁堡

① 似应为叙利亚。

这样的拜占庭式小教堂在巴尔干半岛随处可见

在 12 世纪的俄罗斯,它们变成了类似这种样式

公民。要让我说出一种笼罩着整个拜占庭社会的情绪，也是所有拜占庭艺术作品流露出的情绪，我会说——"恐惧"。这样的生活态度完全是环境所迫，因为在那个年代的君士坦丁堡，生活的确毫无安定可言，处处充斥着危险。

今天的我们当然很难体会中世纪的"恐惧"究竟意味着什么。麻醉药消除了人们对肉体疼痛的恐惧，智慧和理性思考熄灭了地狱的烈火，我们生活在一个物质过剩的世界，不再受到饥荒噩梦的纠缠——或者，起码可以说，不该再为此困扰。如果出现全社会食物紧缺的情况，我们知道那是因为调配管理出了问题，而不是真的无法满足大家的需求。至于对外来侵略的恐惧——这种可能性的确存在，但即使是在第一次世界大战期间，在那场可以说是有违"绅士精神"的战争中，没有哪个国家实际经历了几百年前那种敌军入侵的恐怖景象。"一战"中的确有平民不幸被误杀，但是，没有全城惨遭屠杀，没有数十万妇女儿童被卖作奴隶，损失最惨重的城市也在和平协议签订之后得到了修复重建。

然而在君士坦丁堡，在近一千年的时间里，居民们没有一刻能够确定明天将有怎样的命运降临到自己头上。他们的国家就像一个承载文明的软木塞，满心愁苦地漂浮在一片野蛮的海洋里。软木塞浮力虽强，毕竟会渐渐被水浸透，腐烂，沉入海底。

但在求生本能的驱动下，这个国家拼尽全力维护独立的主权。结果和其他弱小的国家一样，拜占庭人对强大的对手极尽奉承，遇到实力不及自己的对手则表现出野兽般的残忍。

国家权力机构如东方宫廷般高高在上，与黎民百姓保持着距离。皇帝是国家以及教会的最高领袖，享有的权力超过了以往任何一位罗马皇帝，不过，他的处境远比先辈们艰难。因为他的都城是一座挤满

了零零散散各种民族人民的大熔炉,而这些人都拒绝融合,从来没有大家同属一个国家的意识。此外,新的教义又给焦头烂额的当权者增添了更多烦恼。

这里有严格的正统派信徒,坚持一字一句地遵守《十诫》所训,所以坚决反对在教堂里摆放圣像。另一方面,这里还有很多人表面上皈依了基督教,实际上并未放弃原有的信仰,他们把自己信奉的旧神带进了礼拜堂,只是稍加改动,伪装成基督教圣人。

整个公元8世纪和9世纪,圣像崇拜派和他们的对头——名为"圣像破坏者"的反崇拜派一直恶战不断。有些皇帝喜欢圣像,于是在教堂里摆满了圣人像。如果后面继位的君王偏巧属于反崇拜派,便会把这些圣像统统扔到街上去。在这样的争斗中,有成千上万人不幸丢了性命。最后罗马主教终于出手干预这场灾难,结果却让形势进一步恶化,因为那时候,罗马与君士坦丁堡已是截然不同的两个世界。

在罗马,早期教堂一直是虔诚信徒聚会的地方,大家来这里分享圣餐,听人朗读圣书。所以当你第一次来到这些教堂的时候,多半会有一种走进了会堂的感觉。你当然知道这是天主教教堂,可仍会觉得,要是给它刷上一点白灰,要说它属于苏格兰长老会的某个严格分支也完全说得通。但如果不经意间走进一座拜占庭式教堂,比如君士坦丁堡的圣索菲亚大教堂,或威尼斯的圣马可大教堂(这虽是一座天主教教堂,但采用了拜占庭式建筑风格),还有希腊和色雷斯留存下来的诸多小教堂,你肯定不会有这样的错觉。这些教堂没有舒适亲切的氛围,它们充满神秘气息,目的就是凸显最神秘的教义——道成肉身[①],以震

① 基督教基本教义之一,指圣子基督降世为人,彰显真理,拯救世人。《圣经·约翰福音》:太初有道,道与神同在,道就是神(1:1)。道成了肉身,住在我们中间(1:14)。

圣索菲亚大教堂
"教堂圆顶仿佛是由天国垂下的金链挂在半空中。"

拜占庭式教堂的内部景象

慑民众。

这些光线昏暗的建筑在大众生活中所起的作用就应该是这样——让人心生敬畏，而它们的确充分营造出了这种效果。由于遵循了全新的建筑理念，它们在外观上也和过去的罗马会堂没有任何相似之处。虽然它们保留了罗马式的拱顶，但拜占庭建筑师在此基础上做出了至关重要的改动。

以圣索菲亚大教堂为例。教堂圆顶的直径几乎与万神殿相当，但当初罗马人面临的问题相对简单，因为他们把圆形的屋顶建在了圆形的墙上。拜占庭人的建筑方式怪就怪在这里：一个圆形的屋顶被安在了方形的建筑上。建筑师独具巧思，用一系列拱券与扶壁的组合解决了这个问题。四道扶壁支撑起四道拱券，圆顶就稳稳安置在这些拱券上。对此各位可以参考图片，这比我再写十几页文字解释得更明白。

在书中轻松的字句里，这一切或许看起来很简单，但实际上这不是几天或几周就能完成的工程，在无数次尝试和失败之后才有了最后的成功。有一种流行的观点认为古代建筑师有行业秘籍相助，所以做成了很多我们做不到的事。这种观点纯属无稽之谈。中世纪的雄伟教堂其实也经历过各种灾祸，原因都是建造过程中的失误。圣索菲亚一样如此，尽管设计工作交给了一位数学家，而不是建筑师或工程师，教堂还是在一场地震中坍塌了，当时它的建造者——小亚细亚本地的著名人物特拉勒斯的安提莫斯——刚辞世不久。于是工程重启，这一次教堂圆顶比原先又抬高了大约25英尺。在这之后，整座建筑安然屹立一千三百年，经受住了自然力量和人为损坏的考验，没有任何衰败或老化的迹象，只是墙上偶尔出现一些小裂缝，简单修补也就没事了。

不过，正如其他意义重大的建筑工程，这座大教堂耗费了大量财

力。我们没有十分确切的数字，但根据大致的估算，拜占庭帝国的臣民投入了约合今天七千万美元的资金，换来这座宏伟建筑，用以敬拜他们的神。工程耗尽了国家的现钱，他们甚至拿不出钱来买灯油，以点亮圣坛上的灯。四千年前也曾有一个帝国，为了给死去的君王修建陵墓而落得山穷水尽。这一次，拜占庭的农夫献出最后一件衣服，商人拿出了半数家财，大家合力建起一座足以配得上君王的建筑。不过，这一位是天上的王，农夫和商人都心甘情愿。

最终，这座建筑自己赚回了成本。中世纪的人们很讲实际，能够很好地把生意与救赎结合在一起，在这一点上除了个别特例，我们自愧不如。假如你的家乡有一座最受关注的教堂，收藏了最多的圣物，它必然会吸引最多的朝圣者。这样一来，方圆几百英里内的黄金白银都会流向你的家乡。在一个贵金属永远供不应求的年代，这意味着经济上的极大优势。除此之外，你的实力、你的财富都可能让邻国肃然起敬，打消他们挑起争端的念头。

据说中世纪时，俄罗斯统治者曾在确立国教的问题上举棋不定，于是召集有头脑的人组成使团，派到全球各地去了解不同信仰的优劣。圣索菲亚大教堂以其非凡气势彻底征服了这些人，促使他们选择了希腊正教。俄罗斯这片广袤大地就此向拜占庭的商业、贸易以及各类艺术敞开了大门，这样看来，最初那笔七千万美元的投资其实不算很过分。而且，君士坦丁堡人实现了他们的全部愿望，拥有了一座完全符合自己精神需求的教堂，一座用黄金、青铜和斑岩装饰得富丽堂皇的大殿，让他们可以满怀敬畏地畅想天国景象，在那里，尘世间所受的一切屈辱和苦难都将得到补偿。

拜占庭的雕塑艺术始终未能达到西欧的水平。关于"雕刻偶像"

的第二条诫命[①]阻碍了它的发展。即使在教堂重新接受画像之后，雕像依然备受质疑。不过，象牙雕刻师不在神职人员监管之列，可以尽情发挥所长，画家也是一样，只是他们在创作题材的选择上受到严格的限制。

在这个世界里，人们为种种有形的、无形的威胁担惊受怕，心灵因恐惧而麻木，艺术家不敢不遵守那些通晓神界事务的人定下的条条框框。而且艺术界同仁们从以往的经验认识到，做事一定要步步谨慎，当权者虽在皇宫高墙里从不露面，消息却十分灵通，实施惩戒总是又快又严厉。在这种环境下诞生的绘画风格其实与墓室更相称，并不适合幸福的基督教徒敬神的场所。不过，以当时的条件也难有其他可能。

拜占庭艺术之所以衰退到墓葬艺术的地步，原因在于拜占庭的日常生活氛围就是如此。这就是为什么今天的我们很难理解这些作品，这也是为什么相比世界其他地方，我们对这个古怪帝国的历史了解不多，也不太关心。这是一个有趣的国度，但有种让人反感的气质，而且已难逃死亡的厄运。

[①] 指《十诫》的第二条："不可为自己雕刻偶像。"（《圣经·出埃及记》）

第十四章 俄　国

艺术走进了死胡同。

一个人如果孤独久了，总会受到一些奇怪的影响；一个国家如果脱离了世界主流，这种影响可能带来更严重的后果。俄国的艺术、太平洋偏远区域那些孤立群岛的艺术都是很好的证明，雕塑家和画家如果因为个人性情或病痛影响而被迫选择了隐居，他们的生活也可以证明这一点。

各位去看看俄国的地图（研究艺术的时候最好在手边准备一本地图册），就会看到一大片广阔的平原，从乌拉尔山脉一直伸展到波罗的海和喀尔巴阡山脉。一些河流从这片平原上穿过，或从南到北，或从北到南，但没有一条是东西走向。渐渐地，有些漂泊的斯拉夫部落在这里安顿下来，他们与定居在欧洲各处的斯拉夫人同属一族，但早在古希腊时代就和外面的世界断了联系。

无论过去还是现在，这些人都极度缺乏自我管理的能力。正如自然界不容许真空存在，政治世界里更是如此，生活在贫瘠半岛的斯堪的纳维亚人坚韧又有野心，他们发现这样一片广袤的土地竟没有一位

堪当重任的首领，这简直是手到擒来。但有爱国心的俄国历史学家在记述这件事时，都说当初是斯拉夫人主动恳请那些斯堪的纳维亚王公前来治理自己的土地。

留里克①是第一位外来的"管理者"，于公元862年来到诺夫哥罗德（注意不是下诺夫哥罗德）。半个世纪过后，斯堪的纳维亚人的势力想必已扩张到了黑海，因为公元911年，他们与沙皇格勒的统治者签订了第一份条约，沙皇格勒是俄国人给君士坦丁堡取的名字。向南推进的途中，他们占领了第聂伯河上的古城基辅，建起俄罗斯平原上的第一大贸易中心，俄国的皮货、粮食、蜡和奴隶在这里换来了葡萄酒、果干、丝绸以及其他地中海特产。

这座繁荣的异教城市人口密集，自然引起了虔诚信徒的高度关注，东罗马帝国的首都这时已是他们的天下。于是满腔热忱的传教士沿着第聂伯河及杰斯纳河一点一点地往上游走，在两岸的平原地带宣传教义。当地人没有自己的宗教信仰，一直坚守着某种含糊的自然崇拜，所以这些传教士还算顺利，不像此时正深入北欧蛮荒地带的同行那样举步维艰。公元988年，基辅的弗拉基米尔大公皈依基督教，正式接受了洗礼。从那时直到今天，单从文化角度来讲，俄国始终属于拜占庭帝国，从未接受过罗马的影响。

留存下来的俄国教堂中，最古老的一座位于基辅，公元991年完全仿照长方形的拜占庭式教堂修建而成。由此往后，俄国南方的教堂一直忠实遵循这种拜占庭形制；但在北部地区，教堂样式发生了很大的变化，因为北方人民只能用木头建造他们的礼拜会堂。

① 留里克（？—879），来自斯堪的纳维亚的罗斯人，诺夫哥罗德大公，俄罗斯留里克王朝的创建者。

我有意用了"会堂"这个词。它包含了一种类似新英格兰社区的味道。俄国的村庄是围绕共有的土地建立的，所以需要一间会堂供大家讨论村中事务。早期的俄国教堂正是这样的场所。这可以说是一种非常实用的安排。教堂各面墙上都挂着圣人像，每一个来到这里的人都怀着极大的敬畏。为方便当地的统治者，这些教堂还充当了地方金库。除此之外，这片土地一马平川，又没有防卫设施，在东边或西边的流匪来时只能听凭宰割。因此教堂及附近的修道院在建造时都考虑到了这一点，遇到鞑靼人野蛮进犯的时候可以用作避难所。

教堂成了与大众生活联系最紧密的建筑，所以在式样上根据当时的地域环境及社会需求做出了大幅改动。整座建筑全部使用木料，规模也就有限。拜占庭教堂那种线条舒缓的拱顶也不再适用，这里的屋顶要坡度够大才能抵御冬季的降雪。亚洲的佛教建筑有别致的钟形塔顶，俄罗斯人受亚洲风格影响，建造出球茎形状的奇特尖顶，在人们印象中似乎成了一道标志性的俄罗斯风景。

各位也许还记得，在欧洲中部的风景明信片上，奥地利、巴伐利亚以及中欧许多地方的教堂都有这样的球形尖顶。对于这种奇妙的巧合，我一直没能找到满意的解释。奥地利和巴伐利亚的球形尖顶出现在 16 世纪的反宗教改革时期，我猜想原因可能是摩尔人[①]在占据伊比利亚半岛六百多年后离开，耶稣会信徒受到他们在当地留下的建筑影响，继而把这种风格传播到了中欧的山区。

至于从君士坦丁堡传入俄国的其他艺术（俄国人向南方的邻居学来了各种知识，包括希腊字母表），最重要的一项就是绘画。皈依基督教的头三个世纪里，俄国人一直小心翼翼地遵守着拜占庭对圣像画法

① 这里指中世纪伊比利亚半岛、西西里岛和西非等地的穆斯林居民。

16世纪初,拜占庭教堂的造型变得古怪起来……

发展到 16 世纪后半叶,这些俄国教堂看上去已像是精神错乱的梦境

的严格规定。接着，俄国被鞑靼人占领，13—14世纪的大半时间都受他们统治。等到终于赶走了入侵者，可怜的俄国人不得不重新开始，因为鞑靼人造成的破坏堪比海啸过境。

爱国热情的爆发让国家重获自由，在这种环境下，绘画和建筑都显露出远比过去鲜明的民族色彩。不久之后的1453年，土耳其人占领了君士坦丁堡，俄国艺术从此完全走上了自我发展的道路。这个国家的东面有条顿骑士团和瑞典人拦路，切断了与外界沟通的渠道；在南面，伊斯兰教徒挡住了通往地中海的路；在中部，因为波兰的存在，莫斯科人无法直接与西欧国家做交易。1492年，就是哥伦布发现美洲那年发生的一件小事说明了这种孤立状态有多么严重。

当时奥地利的一位主教派出远征队去找莫斯科，结果这队人马徒劳而返，根本没有找到目标。当彼得大帝①终于为长久封闭的俄国打开一个连接外界的突破口后，勇敢的冒险家们匆匆东进，前来开发这片未知的富饶土地。他们在这里见到的，却是早已彻底僵化、与世界断了一切联系的艺术。后来的俄国为现代艺术做出了诸多贡献，不过这时的艺术大体上属于西欧艺术，稍带一点俄国特色。真正的斯拉夫艺术还是过去的教堂和绘画。以前我们很难见到那些画作，但俄国革命后，乡村庄园遭到大规模洗劫，数以千计的圣像画经由波兰或罗马尼亚边境被偷运出来，高价出售给西方以及美国的收藏家。

这些古老的俄国圣像画——古代圣人的画像和他们的事迹呈现，让大多数人觉得非常意外。它们有很多技法上的缺陷，却有一种极特

① 即彼得一世（1672—1725），俄罗斯帝国皇帝，1682—1725年在位，大力推行改革，发展贸易、文化和科技，建立正规陆海军，为近代俄国奠定了坚实基础，被后世尊为"彼得大帝"。

别的吸引力。以我们对绘画艺术的理解来看，这些画画得并不好。在色彩搭配方面，它们违反了艺术学校传授的所有原则。它们以陈腐的、呆板的方式，讲述了老掉牙的、没意义的故事。可是它们蕴含的某种东西，让人看过就再难忘记，不管画作本身如何，我们还是会喜欢。

我想，这"某种东西"，就是纯然坦诚的创作意图。五百至六百年前创作的圣像画是最有代表性的一批作品。

在12世纪或14世纪的斯拉夫农民心目中，基督教信仰不是一种人生哲学，也不是道德准则。这是一部生动的记录，完整记录了救世主和他的使徒、他的圣人们说过的、做过的一切。这也是赐给虔诚信徒的唯一钥匙，能够开启通往天国的大门。那是一片真实存在的乐土，与这些农民在人世间被迫承受的生活完全相反。那里的街道以黄金铺就。那里的天空永远湛蓝。所有人都不愁温饱。主事的天使和蔼又体贴。所以，这些宗教画——这些普通俄国农夫生活中仅有的美好事物——承载了一个内心敏感但受压迫至深的民族对幸福的全部憧憬。所以，尽管今天的我们身处一个不同的时代，一个历史背景完全不同于俄国的国家，尽管按常理说，这种艺术与我们的性情根本不合，我们却依然被它深深打动。

第十五章　伊斯兰艺术

　　大漠民族创造的艺术。

　　穆罕默德发现自己的族人分裂成了几百个部落，没完没了地你争我斗。于是他提出了一个共同的目标，把大家凝聚成了一体。他可以为达成目的不择手段，但不管怎样，有一个事实不可否认：没有他，阿拉伯人很可能沦落到今天阿比西尼亚人的境地；正是在他的领导下，他们成功征服了大片疆域。

　　公元632年，穆罕默德与世长辞时，他的任务已经完成。整个阿拉伯半岛尊他为神派来的最后一位真正的先知。接替他的艾布·伯克尔[①]收集整理了女婿生前的教诲（穆罕默德本人不会读写，依靠口述传播他的思想），汇编成书，命名为《古兰经》（意为"诵读之书"）。艾布·伯克尔执政期间打败了拜占庭人和波斯人。三年后，阿拉伯人征服了大马士革。十年后，他们占领了整个非洲北部。

[①] 艾布·伯克尔（573—634），穆罕默德的岳父及得力助手，伊斯兰教历史上第一位正统哈里发，执政期间主持编辑了第一版《古兰经》。

六十年后,塔里夫[①]手下将领塔里克攻占了后来以他名字命名的"塔里克之山"(或称"直布罗陀"),并入侵了西班牙。

从皈依人数来说,伊斯兰教是有史以来崛起速度最快的宗教,这种成功的背后有一个至关重要的因素,那就是最初将伊斯兰教义传播到异国的阿拉伯人,没有一丝一毫的宽容之心。

想想觉得很奇妙,这种宗教其实是由以色列的信仰衍生出的一个分支,而同样排斥异说的以色列信仰,在其存在的几千年里却很少吸纳皈依的人。不过,犹太教徒奉行的做法可以说是"对宗教排他性的宽容",那些心思简单的沙漠居民却是追随先知的绿色旗帜,面向全人类敞开大门,接纳所有愿意皈依的灵魂。犹太教徒骄傲地辩称:"唯有我们是正确的。其余的人全部是错误的。如果你们执意坚持错误的幻想,那是你们的自由。如果有心求得真理,你们知道该去哪里寻找。你们可以来向我们求教,提出分享真理的请求。我们也许会答应,也许不会答应,这要看我们的意愿。我们的精神世界已至臻完美,只想在这高塔中安静度日,请不要前来打扰,我们也不会去打扰你们。"虽然写赞美诗的人有时会深情呼唤"万国啊""众民呐",其实作者在这一刻所想的只是纯粹的以色列部族而已。对于其他的人,他们并不关心。

那些来自阿拉伯沙漠的信徒却不一样,劝人皈依是他们最热衷的事。宣礼员召唤众人一同做礼拜时说:"真主至大。万物非主,唯有真主!穆罕默德是真主的使者。"他们确实是在向全世界所有的人发出召唤,听到的人要么加入祷告的行列,要么自甘堕落,很快就会落入祷告也无济于事的境地。

① 塔里夫(?—744),摩洛哥塔梅斯纳地区的柏柏尔部落首领。

了解伊斯兰教的这种片面性,这种唯有信我才能得到救赎的绝对性,我们才有可能理解伊斯兰艺术。纵观人类的各种信仰,伊斯兰教或许是形式最简单的一种。它没有复杂的敬拜仪式,没有祭司阶层刻意拦在神与人之间。专门的神职人员会为人们诵读并讲解圣典,但即便是在沙漠中最荒凉的地区,在最简陋的帐篷里栖身的一无所有的苦行者,一样能够直接与神交流,安拉无处不在,他们根本不需要其他神明。

今天的我们很难想象那些沙漠中的阿拉伯人有多么贫穷。他们有帐篷、马和睡觉用的毯子,其他必不可少的物品都是大家共有的财产。他们不知道除此之外的生活方式,所以对此并没有怨言。帐篷当然是必需品,可以在白天抵挡热浪,晚上抵挡寒气,在阿拉伯沙漠中的一些地方,夜里还是相当冷的。他们不需要家具。对于一个居无定所的民族,桌椅和柜子只会成为负担。不过,由于在沙地上很难安稳地坐卧休息,他们学会了编织地毯。帐篷和织机为他们的艺术生活奠定了基调。在整个地中海沿岸,艺术都是在石头建造的城市里诞生,服务于有产阶级;伊斯兰艺术则是在沙漠中诞生,以财产共有的生活理念为基础。

如果要找一个类似的例子,在美国就有一个,这就是中西部的印第安人。他们同样过着游牧生活,同样共享所有财产,比穆斯林更不幸的是,他们收拾家当前往另一处狩猎营地时,仅有的一些日常必需品都要靠族里的女人背着上路。

在沙漠中漂泊的民族抛弃了过去当作神灵崇拜的树枝和石块[①]

[①] 伊斯兰教诞生前,阿拉伯部落信奉原始拜物教,将树木、石头一类的自然物当作偶像敬拜。

（安放在麦加的克尔白，或称天房的黑石是留存至今的实证），开始专心敬奉一位看不见的神。他们对神的认识完全来自一部书，所以大家觉得需要一个专门的场所，能够聚在一起完成每天、每周的祷告，并听人诵读《古兰经》的章节。于是，清真寺出现了。

它看上去不像希腊或埃及的神庙，也不像基督教教堂。它不算是一处圣所，因为神并不住在里面。它与我们这里的贵格会会堂非常相似，不过，它是精简到极致的会堂。这里的信徒习惯了帐篷里的生活，一向席地而坐，不需要长凳或椅子。有四面墙，有一个屋顶，对他们来说就足够了。寺内有一处凹壁朝向麦加，为信徒指明了每日叩拜的方向，还有一个讲经台，每逢周五聚礼日都有智者为大家讲解先知的教诲，这是唯一与教堂礼拜活动多少有点相似的仪式。

伊斯兰教清真寺还有一大特色是犹太会堂、神庙或教堂都不具备的，那就是所有清真寺前都设有喷泉池，有活水供信徒清洗之后再进去做祷告。只有体验过沙漠生活的人才能真正领会这水——洁净、清凉、流动的水——对一个阿拉伯人或柏柏尔人意味着什么。它是最真切的生命的象征。跟一个在我们的世界里长大的人谈起口渴的感觉，他会随口说："哦，这个我可有过体会。"他的意思很可能是他曾一连几个钟头没能喝上一杯水或一杯啤酒。然而对沙漠游牧民族来说，干渴绝不仅仅是一时的不舒服。干渴意味着死亡。所以，当穆罕默德坚持要求所有信徒在专心祷告前，起码要部分清洁身体，这正反映了他对人类心理的透彻了解。在令人窒息的热浪中奔波一天之后，用干净清凉的水好好清洗一番，身体便会无比满足，愉悦安详的感觉会让心也随之静下来，这样去做祷告便能真正做到与万物和谐相融。

世上很少有什么事物比伊斯兰教清真寺及宫殿中的喷泉更赏心悦目。不知当年的十字军对它们有什么看法？常有人说，中世纪的人讨

厌洗澡。这种观点并不完全正确。其实每一座中世纪城市都建有公共浴室,在发现美洲后不久,一场疫病席卷欧洲,这些场所才被关闭。不过,那时洗澡的确是一件非常私密的事,因为教会鄙视肉体,对于这种裸露肌肤接触水和肥皂,而且可能被人偷窥的危险行径很不以为然。

但现在在美国,既然我们基本继承了希腊人的观点,认为健康应该成为每一个人追求的目标,真的应该去认真研究一下著名的阿尔罕布拉宫。这是摩尔人统治格拉纳达时修建的王宫,喷泉和水池在整体建筑规划中有着举足轻重的地位。可惜西班牙内战爆发,如今这片宏伟而迷人的建筑眼看将不复存在。

以美国的大城市为例,每到夏天那里就会变成名副其实的蒸锅,如果我们能多修一些公共喷泉,对改善环境一定大有助益,如果过度拥挤的城区都能有游泳池,贫困人群的生活也能得到很大改善。再说,与我们每年在公立医院上的投入比起来,这也花不了多少钱。

伊斯兰教徒生性不是以艺术见长的人。虽然没有明确的律法规定"不可为自己雕刻偶像;也不可做什么形象仿佛上天、下地和地底下、水中的百物"[①],但他们对这类作品还是有很深的成见,因此肖像画家不可能有太大的发展空间,他的绘画技艺只能用来为单调的清真寺墙壁添一点装饰。在那些地处南方的国家,白天的高温可能对木制品造成各种意想不到的伤害。阿拉伯木雕匠人制作的门和讲道台却经受住了四五百年气温骤变的考验,用无可争辩的事实证明了这些人的精湛技术。

制作瓷砖的匠人也可以自由发挥创造力,由于信徒必须脱掉鞋子

① 摘自《十诫》第二条(《圣经·出埃及记》)。

才能进入清真寺,所有的寺里都铺满了釉面光滑的瓷砖,行走在上面是一种享受。

阿拉伯人四处攻城略地,一个又一个国家迅速落入他们的掌控。对于研究艺术的人,最有意思的就是伊斯兰建筑在不同国家发生的变化。作为一个住在帐篷里的沙漠民族,阿拉伯人原本完全不懂石造建筑。所以对他们来说至关重要的建筑,起初只能交给外国建筑师去完成。比如有一座历史悠久的清真寺叫作圆顶清真寺,公元691年建成于耶路撒冷,相传寺中的岩石就是先知穆罕默德随天使加百利登上天国的地方——这座伊斯兰教清真寺是纯粹的拜占庭式建筑,因为,它的确是拜占庭建筑师的作品。

当年十字军对古迹一知半解,误把圆顶清真寺当作所罗门神殿,于是以此为典范,在欧洲各地建起了这样的拜占庭式建筑,各位去美因茨、伦敦、拉昂等许多西欧城市的时候都可以看到。同样位于耶路撒冷的阿克萨清真寺(传说穆罕默德曾应真主召唤,一夜间由麦加来到此地)比圆顶清真寺还要古老,它完全是一座罗马风格的建筑,最初的部分可能原是一座献给圣母马利亚的教堂。一直到占领西班牙的时候,穆斯林才终于有了真正属于自己的风格,后来被称作摩尔式建筑。

而在阿拉伯帝国的巴格达,可用的建材只有砖块,建筑师们便遵循巴比伦人的古法建造拱顶。渐渐地,他们在古代迦勒底神庙的建造原则基础上,发展出了另一种样式的清真寺。最后,到了13世纪,马穆鲁克[①]在埃及确立统治地位之后,出现了又一种风格独特的伊斯兰建

① 原是中世纪时期为阿拉伯帝国服务的奴隶兵,逐渐发展成独立的军事统治集团,创建马穆鲁克王朝(1250—1517),统治埃及近三百年。

筑，留存至今的包括哈里发陵墓群和苏丹·哈桑清真寺，这两处建筑都位于开罗，建于1357年前后，建筑师是一名叙利亚人，为解决建材问题，他想出了一个简单的办法：从众多古埃及遗迹上，拆下了三千年来一直充当外保护层的坚实石板。

我们总是看到历史书上说，十字军在圣地的两百年里，从异教敌人那里学到了很多东西，由于长期受到东方人更加先进的文化思想熏陶，西欧文明的发展因此受益良多。这是事实，但并不完全准确。当时的伊斯兰教徒在任何方面都谈不上比西方的野蛮人更优越。中世纪西班牙的摩尔人的确比同时代的基督教徒领先一步，但一般的阿拉伯人太过保守，在思想上太倾向于"宗教激进主义"，并没兴趣追求进步。从过去到现在，阿拉伯半岛和非洲北部地区基本维持着一成不变的样子。

不过在近东，就在穆斯林世界的中央，有一小块自成一体的土地是个例外。它接受了伊斯兰教，对基督教入侵者来说，它是最有行动力也最危险的敌人。但它不像一般沙漠地区的阿拉伯民族那样，对艺术、对生命的种种美好视而不见。这个地方叫作波斯。它与地米斯托克利[①]时代对抗希腊人的波斯，与当年被亚历山大大帝征服的波斯几乎没有共同之处。然而在这片土地中，在山间的空气里必定隐藏着某种神奇的力量，让它能以如此辉煌的姿态再度崛起。这是中世纪的波斯，在当代欧洲各处都能看到它留下的印记，我应该给予它相应的尊重——单独留出一章给它。

① 地米斯托克利（公元前525—前460），希腊政治家、军事家，大力建设海军，在公元前480年的萨拉米斯海战中率军打败波斯舰队。

第十六章　中世纪的波斯

一切艺术的大熔炉。

仔细想想，真正影响了全人类的书其实只有可数的几本，其中有一本书，总共只有二十来页。这就是内沙布尔帐篷工匠的儿子——欧玛尔·海亚姆——的诗集。在大约五百行富含哲理的诗句里，这位博学的波斯数学家详细阐述了他对生命和死亡的看法，那些年轻时思想悲观后来却发现这样并无助益的人，都被他的生死观深深吸引。欧玛尔在诗中彻底否定了来世的享乐，但热情赞美了当下伸手可及的种种人生乐趣。

爱德华·菲茨杰拉德①在1859年将这些美妙的四行诗翻译成英文，此后这本《鲁拜集》渐渐传播到了世界各地，几乎每个人多少都知道其中的一些诗句。但我觉得，各位在读这本诗集的时候可能会产生和我一样的想法。我当时想："像这样的一个世界，夜莺在玫瑰丛中歌唱，淡蓝色的月光倾泻在塔楼上，有葡萄美酒，有美丽的女子坐在潺

① 爱德华·菲茨杰拉德（1809—1883），英国诗人、翻译家。

潺溪水旁——这样一个世界永远不可能真实存在。它太美好，不会出现在我们这个太不完美的星球上。"

可是，亲自到过那个地方的人却是另一种观点。那样的世界的确存在过。时至今日，在波斯高原的偏僻角落仍可以看到残存的遗迹。塔楼已成废墟。玫瑰花床已被荒草掩埋。夜莺忧伤地唱着寂寞。然而，溪水依然在破败的花园中静静流淌。月光依然如八百年前欧玛尔在世时一样清冷。尽管历经多个世纪的战乱，无人照看，这里仍有证据证明昔日文明的存在，在其鼎盛时期，这里想必曾有世间最绚丽的美景。

只可惜，它没过多久便陨落了。世事向来如此。那些讨厌夜莺、月光和奔流小溪的人对喜欢这些事物的人满怀仇恨，很快在怒火中爆发，摧毁了曾精心营造的一切。风暴过后，这里面目全非，"蒋牟西[①]宴饮之宫殿，如今已成野狮蜥蜴之场"[②]。

然而无论人生还是艺术，真正的价值其实取决于有意义的瞬间。人们总是感叹艺术家多么幸运，作品可以长久流传。可是长久又怎样？再过五千年，金字塔应该已化作黄沙。再有两个世纪（抛开战争的可能性），帕特农神庙也就消失了。伦勃朗的大多数画作几百年后就会褪成深棕色，正如惠斯勒[③]和许多同时代画家的作品现在已经成了这样。一百年后，贝多芬的作品说不定会变得有如音乐文物，偶尔在演奏会上出现，但那时的民众听他的交响曲，恐怕和现在人们听佩尔戈莱西[④]或库瑙[⑤]是一样的感觉。

① 现译贾姆希德，古代波斯神话中的圣王。
② 摘自郭沫若译《鲁拜集》。
③ 詹姆斯·惠斯勒（1834—1903），美国画家。
④ 乔瓦尼·佩尔戈莱西（1710—1736），意大利作曲家。
⑤ 约翰·库瑙（1660—1722），德国作曲家、管风琴家，第一个为键盘乐器谱写奏鸣曲的人。

艺术的生命如人生一样转瞬即逝，这样并没有什么不好。假如世界变成了历代艺术作品不断堆积的仓库，试想一下那会是怎样的情景！不，还是让它们尽到本来的职能，在自己所属的时代传播美、传播快乐吧。之后，就让它们归于尘土好了。

中世纪的波斯文明仅仅存在了几百年，但在那段短暂岁月里，波斯却是整个东方的艺术交流中心，同时也是整个西欧的导师。对一个国家而言，这难道不是最高的荣耀？有欧玛尔·海亚姆相伴的五十年，远远好过与法老木乃伊共处的五千年。为一份波斯古卷的美而陶醉时，谁会去关心它的年代？

中世纪的波斯对美国人来说格外值得研究，因为波斯人同样是多民族融合而成的群体，也正是因此而取得了了不起的成就。这是一个名副其实的大熔炉，容纳了数十个民族。从地中海一直到印度河，巴格达可以说是这一大片广阔土地的中心，一座堪比当今纽约的国际化都市，吸引了印度等许多国家的艺术家汇聚此地，就连中国匠人也来到这里，向波斯人传授陶瓷制造工艺。

巴格达位于底格里斯河上，但也控制着幼发拉底河的航运。因此欧洲发现经好望角前往东印度群岛的航道之前，无论在连接中国、印度与欧洲的通道上，还是在亚洲北部到埃及和阿拉伯半岛的路线上，巴格达都是第一贸易重镇。公元7世纪初，这座城市未能逃过席卷整个西亚的变革。阿拉伯人占领了这里，巴格达居民被迫皈依了伊斯兰教。

不过，波斯人和阿拉伯人分属不同种族。阿拉伯人属于闪米特人。波斯人是和我们一样的雅利安人，所以他们的伊斯兰教信仰在形式上与来自沙漠的阿拉伯人有很大差别。波斯人为自己的辉煌历史骄傲，过去的二十个世纪里，他们创建了至少三个各不相同的文明，现在有

了新的宗教，也要根据自己的喜好做些调整。而且，由于在各个方面都比征服他们的人优秀（打仗除外），波斯人做了一件很多国家在类似处境下做过的事——他们反过来在文化上征服了那些征服者。

用老话来说，他们不在乎国家法律由谁来制定，只在乎绘画和艺术创作的权力还在自己手中。巴格达——这座哈伦·赖世德①的都城，《一千零一夜》的故事发生地，被他们打造成文明的中心。它名义上是一座伊斯兰城市，实际上融合了各国文化，但整体而言，波斯特色始终占据着主导地位。

伊斯兰国家统治者之间向来纷争不断，大势所趋，巴格达也沦为牺牲品。冲突发展到后来，（为确保安全）竟形成了一种古怪惯例，苏丹继位时要处死自己的血亲。不过，波斯人在造型和色彩方面的天赋并没有改变，照旧呈现在他们的泥金装饰手抄本中，明艳别致的陶器中，金色的织锦中，特别是大大小小、华丽迷人的地毯中。波斯是养羊的国家，不缺羊毛。制作染料所需的植物在当地的山上就能采到。波斯人也不再像过去那样热衷打仗，过起了编织地毯的安静日子。

波斯艺术自成一体。大多数人并没有意识到它对西方艺术产生了多么重要的影响！我们熟悉波斯地毯，伊斯法罕、马什哈德、设拉子、卡尚、哈马丹等地名在美国也是家喻户晓，总的来说美国人偏爱小块地毯，而欧洲人更喜欢大地毯。

但是，更值得我们关注的是波斯艺术，它流露出一种发自内心的愉悦。它带着几分优雅，坦然赞美人生在世的快乐。第一次世界大战结束以来，美国人的生活态度正在朝这个方向转变——出门在外穿得

① 哈伦·赖世德（约764—809），阿拉伯帝国阿拔斯王朝第五任哈里发，在《一千零一夜》中被刻画为贤明的传奇君王。

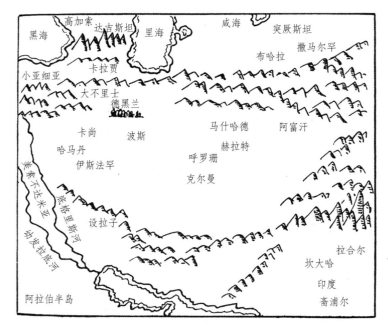

波斯的地毯产区

宽松舒适,热爱新鲜空气和阳光,身边的一切都换上了明亮的色彩,男人和女人拥有同样的享受生活的权利,还有狗和其他家养宠物。无论在中世纪波斯的泥金装饰手抄本中,还是在1937年的美国日常生活中,这些都扮演了重要的角色。

这段波斯文明维持到了中世纪结束之后,艺术(尽管有过多次起起落落)也得以延续下来。从很多方面来看,17世纪和18世纪的波斯艺术品丝毫不逊于巴格达全盛时期的作品。

论政治力量,波斯已沦为三流国家。遥想昔日的王朝(比如公元3—7世纪主宰帝国的萨珊王朝)多么实力傲人,曾建起那样雄伟的宫

殿，今天去古城泰西封仍可以看到其残留的遗迹。

15世纪中期，土耳其人占领君士坦丁堡，切断了波斯与欧洲的联系，西方艺术就此脱离了这种东方文化的影响。这是非常遗憾的事，因为波斯艺术本质上是一种贵族艺术——一种世俗艺术。现在欧洲人不得不独立前行，而当局允许他们发展的艺术只有一种——宗教艺术。对任何民族来说，单一的营养摄入都是不健康的饮食。对于艺术，单一的营养尤其不健康。

第十七章　罗马风格时期

废墟中的艺术。

研究者为了把艺术史简化成一门科学，人为做了硬性分类，现在我们很难脱离这套体系来讨论艺术。就拿这一章的标题来说——罗马风格时期，一百年前，没人知道这个词是什么意思，即使到了今天，人们也仍在争论究竟是谁第一个提出了这种说法。专业艺术评论的出现大约是在临近法国大革命的年代，所以这个词应该是在19世纪上半叶才被广泛接受。所谓的罗马风格艺术以宗教艺术为主，由古罗马艺术发展而来。从广义上讲，这个词泛指公元476年罗马陨落到13世纪初哥特风格取代传统的罗马风格，中间这段时间里在欧洲占据主流地位的整个文化体系。

不过，人是一种非理性的动物，像猫讨厌水一样讨厌逻辑性，做事从来不肯遵照规整的时间表，罗马风格时期在世界各地结束的时间并不完全相同。以意大利人为例，他们很反感哥特风格，认为创造出这种风格的人尚未开化，还住在山外高卢（阿尔卑斯山另一边的高

卢)① 那样的野蛮地带，因此他们始终没有接受新潮流，在建筑上维持着改良后的罗马风格，一直到 15 世纪初。即使是现在，尤其在美国，仍可以看到近年新建的罗马风格教堂，多数看上去就像雅典卫城上立了一座摩天大厦一样不搭调。罗马风格的教堂在 11 世纪和 12 世纪很好地满足了当时人们的需求，但是在当今这个时代，它已不是我们所能理解的建筑。或许在法国内陆的某些小镇，昂古莱姆、卡昂或莫里安瓦之类，即当年罗马风格建筑发展到巅峰的地方，一千年来法国人的生活几乎没有改变的地方——在这些沉睡般的小镇里，上一次引发议论的话题还是查理大帝的宠猫产了小猫——这些饱经风雨、石头堆砌的厚重建筑才能真正呈现出它们的魅力，甚至让人喜欢上这种冷峻的美。但随着了解的深入，最终你也许会发现它们的一些秘密——一些让人不寒而栗的秘密，因为在不久的将来，我们的文明也可能遭遇相似的命运。

　　罗马风格的艺术究竟诞生在一个什么样的世界？这是一个满目疮痍的世界。路断了，警察不见了。法律也成了一纸空文。罗马法虽然严酷，但其目的是维护秩序，管束成分复杂的民众，一旦皇家刽子手的威慑力消失，这些人转眼就会打成一团。

　　严格、统一的军事统治不复存在，几乎所有地方都是恶匪横行，有时他们作恶是为争夺利益，有时纯粹是为享受肆意破坏的乐趣。各地不时冒出一个格外无耻的骗子，借着蒙蔽民众坐上首领之位，摆出一副威严的样子掩饰自己的一无是处，傲然自封为伦巴第国王或阿基坦公爵，扮演这个角色没多久，又因为一杯毒酒或刺客的短剑而意外退场。

　　古罗马皇帝的后代虽然仍以皇帝自居，却是有名无实，整日躲在

① 古代西欧地区名，包括今天法国、比利时等地。

拉韦纳

寂寞的皇宫里，宫外有高墙和大片沼泽层层防护。他发布的诏书根本没人看，因为新近迁居这里的人们，大概一万人里只有一个会拼写自己的名字。

艺术和庭院里的树一样，需要安宁的环境才能结出丰硕的果实。艺术家因此不再是必不可少的社会组成部分。工匠们觉得自己接到的都是些没意义的工作，雇主也是一副无所谓的态度，所以干起活来漫不经心，以这种态度自然不可能做出像样的作品。直到 14 世纪过半，教师还是被嘲笑的职业，社会上普遍认为目不识丁是值得自豪的事。医师继承了盖伦①的专业理论，时刻谨记希波克拉底誓言②，却发现人们更愿意去找部落巫医，请他借助死鸡内脏找出病因，治愈病痛。科学家成了多余的人，只能守着自己的公式忍饥挨饿。没有了熟悉的古老商道和海上航路，做跨国买卖的商人变成了战战兢兢的小贩，带着货物游走在各个村庄，遇见拦路的强盗就乖乖多送一点钱，只求买个平安。这种状态一般在社会变革时期，经历一两代人就会结束，这一次却持续了一个世纪又一个世纪，直到穷途末路的欧洲不得不向封建制度屈服，才终于宣告完结。

现代人对"封建制度"这个词并没有好感，一提起它就会联想到生活的野蛮残酷，这是中世纪后期留给人们的一个（仅仅是其中一个）鲜明印象。我们在罗马风格或哥特式教堂里的墓碑上，经常可以看到石雕的骑士——他们合掌沉浸于永恒的祈祷，生动地呈现出谦卑虔诚之心，但是，这样的姿态的确与现实生活中的他们截然不同。要在现实中树立权威，他们不能不冷酷，不能不粗暴。他们相当于中世纪的

① 盖伦（约 129—200），罗马名医，动物解剖学家，提出四种气质学说。
② 古希腊名医希波克拉底提出的行业道德倡议，被视为医护人员的责任及行为规范。

特工，是法令的执行者，也是国民自由权利的守护者。他们的城堡下方，就是令人胆寒的地牢。不过我们还是应该记住，起码以大多数情况来说，那些地牢里的囚犯确实是犯了罪的人，落得这样的下场并不冤枉，他们再度得见天日的时候，也就是行刑手斧头落下前的那一点时间。

也许在我们看来，封建时代理应被人类唾弃。然而对于公元6世纪或7世纪的人们，如果他们能预见到未来时代的改变，定会欣然接受这样一种理想的制度，因为它能带来一样人们最渴求的东西，文明生活一旦没有了这一元素便会崩塌。这就是安全感。

在当时那种环境下，有头脑的青年，以及心中尚有一丝激情、没有被席卷全社会的那股绝望情绪淹没的人，本能地投入了唯一一个似乎能让他们施展才华、实现抱负的组织——教会。

在古罗马，皇帝不仅是全体臣民的世俗领袖，同时也是他们的精神领袖。他是大祭司长，是主持年度献祭仪式的最高祭司，他是军队的最高指挥官，也是众信徒的最高指挥官。的确，军队的最高指挥官早已退位，民众的忠心也从奥林匹斯山转移到了各各他。但这时，新的领袖出现了。过去向全能的朱庇特呈献敬意的人，现在拜倒在一位不寻常的新神脚下，他如奴隶般死去，以这样的自我牺牲向天父迷途的孩子们传递他的爱。

忠诚是最古老的人类情感之一，而且，似乎是人类不可缺少的一个组成部分。没有机会参军追随佩剑的指挥官，成百上千万人便热情地转向了另一位领袖，他手持一个十字架，象征着他的威严。登山宝训[①]阐释的思想勾勒出崇高的美好愿景，然而被这一点吸引的只是少数

① 《圣经·新约》中耶稣在山上向门徒说的话，被认为是基督教信徒的言行准则。

人。要知道在那个时代，传统的思想体系都已经因自身的缺陷而被抛弃，没人愿意静下心来思考抽象的问题。但是，人们在新的信仰中发现了一种切实可行的生活方式，在几个世纪幸福安定的日子之后、乱世突然降临的时候找到了明确的指引。他们终于有了一个可以看到、可以触摸到的依靠，可以为之付出压抑已久的满腔忠诚——有了这个理想，他们的所有念头、所有行动都有了目的和方向。

几乎每个人都有一点传教士的潜质。我们多少都会暗自希望，自己能在有生之年尽一点微薄之力，为这个世界带来些许改变。如果格外诱人的机会摆在眼前，物质财富唾手可得（就像不久前的美国那样），轻松致富的热潮也许会让人们暂时把这个心愿忘到脑后。但在中世纪早期，就连城堡里的国王也过着农民一样的日子，想以自己的努力积聚资本似乎太不切实际。这样一来就只剩下一样东西——权力。在普通人眼里，权力和黄金同等重要。教会在信徒当中挑出合适的人选，毫不吝啬地赋予了他们各种权力。

简单来说，这就是罗马风格艺术所处的时代背景。这是一个再度被罗马征服的世界，只不过，这不是皇家鹰旗下的罗马，而是拿撒勒人十字架[①]下的罗马。

我们都很熟悉18世纪西班牙神父在加利福尼亚建立的传教站，大致可以想象这些精神拓荒者当年面临的危险和困难。他们深入太平洋沿岸，在条件恶劣的荒凉地带传播福音，向浑浑噩噩的原住民宣传生活有秩序、讲实效的诸多好处。把18世纪换作公元7世纪，把方济各会修士换作本笃会修士，把加州南部换作欧洲北部，不算太久以前发生在美国的事，就有了一个不同时代的翻版。

① 鹰旗是古罗马军团的标志；拿撒勒人指耶稣。

那时以及后来，传播福音、以文明征服世界的实际工作都是由修道士完成。基督教诞生之初的几个世纪里，孤寂的隐修士并没有肩负起这项任务。他的目标比较自私，只求自己能够得到救赎。教会注意到这种只考虑自己的生活态度很危险，眼看这成了一股潮流，越来越多的人为进入天国而遁世，教会决定出手干预，或许能让这种不良趋势转而发挥好的作用。

圣本尼迪克来自翁布里亚一个很有势力的古老世家，古罗马人管理大型组织的能力有幸在其家族中延续下来。在他的严格指引下，那些专注于自我而且多半无视法纪的人，原本只想在孤独的冥想中度过余生，现在有了明确的前进方向，为罗马教宗投身到再度征服欧洲的宏大事业中。

就这样，基督教突击队跨过残破古桥，踏上昔日的帝国大道，一路无畏艰险，深入未曾开发的蛮荒地带。每到一个落脚点，他们都要用石头筑起高墙，防范当地原住民的攻击。他们需要办公楼，因为在"转让契约"快要被遗忘的年代，他们仍坚持留存档案记录。他们需要医院，深知照顾好疑心重重的邻居就能赢得他们的好感。他们需要收容所，用来安置收养的孤儿，因为他们认识到，现在养育这些孩子，他们成年以后的生活自然就在掌控之中。他们还需要教堂，将信徒聚集到一起，让人们体验弥撒的神奇力量，向惊讶的听众解释以恶报恶从来不会有好结果。

当地居民的生活条件十分简陋，还住在泥巴和稻草建成的房子里，因此传教士们只有一个可行的办法——引入他们熟悉的罗马建筑，向信众传授罗马人的建造技术，只是材料上要因地制宜。

罗马风格的建筑就这样诞生了——罗马传教士把自己知道的一点木工和砌砖技术教给北欧及西欧的居民，当地人虽然半懂不懂，却是

罗马风格教堂

哥特式教堂

干劲十足，用良好的意愿弥补了能力上的不足。

在一些地方首府，围绕着早年的罗马要塞渐渐发展起来的城市里，多少保留了一点帝国时代的传统。在这样的地方还有少数工匠可以协助修道士完成工作。不过这些人的手艺已比不上他们的父辈和祖辈了，而且缺少实际操作经验。所以，现存的少量罗马风格教堂、修道院、宫殿中，年代最久远的那些在外形上很像我们的先辈在18世纪最后五十年里修建的荒野木堡。这些建筑规模非常小，尤其是其中一些为皇室成员建造的住所，更是让人感觉小得不可思议。而且，它们没有任何多余的装饰。

传播古罗马文明的先锋们做得非常谨慎，等到在当地有了足够的势力之后，才开始一点一点地逐步引入意大利家乡的建筑式样。因此严格来讲，典型的罗马风格建筑其实直到12世纪初才出现。这时候的意大利也终于开始挣脱泥沼，从公元5世纪、6世纪和7世纪一次又一次外敌入侵导致的动荡、暴力、贫穷中走出来。阿尔卑斯山以北和以南的国家总算有了共识，开始在昔日文明的废墟上联手创造新形式的艺术。

对于今天的我们，这些罗马风格的教堂还有意义吗？我认为答案是肯定的，但我在前面已提醒过各位，相比法老统治下的埃及或伯里克利时代的雅典，中世纪早期的世界可能更难让我们产生共鸣。话虽如此，如果方法得当，研究这些罗马风格的建筑还是一件相当让人愉快的事。它们大都显得寂寞而荒凉，装了铁条的窗洞后面仿佛已几百年不见人影。然而它们自有一种魅力。它们在静默中见证了一种现代人不再拥有的情感，反映在每一个细微之处——那是一群单纯的人流露出的天真的快乐和惊奇，他们刚刚听到了一个故事，就像我们的孩子听到圣诞老人的故事一样被迷住了。

这些建筑的装饰都极其简单。基督教传教士不久便发现，欧洲北部和西部的居民在装饰艺术方面才华出众。在斯堪的纳维亚半岛，从铁器时代及青铜时代流传下来的手镯等个人饰物充分证明了这一点。古代日耳曼部落观察动物和树木形态的眼光，与史前洞穴岩画的无名作者一样细腻敏锐，另外，他们和大多数心思单纯的人一样，拥有极高的模仿天赋。还有，他们非常想知道世界其他地方的人们在做些什么，也非常渴望学习。

公元9世纪，他们最伟大的君王查理大帝与巴格达的哈里发哈伦·赖世德建立了相对友好的关系，两位统治者互赠礼物，西方人由此第一次见到了波斯古国的艺术品，其中大部分是地毯和挂毯，因为除了少量象棋等象牙制品，这些是最方便运输的物品。一股热潮由此兴起，稍有财力的修道院院长都想为自己的教堂买几块这样的毯子，在节庆的时候拿出来展示，也为当地的工匠提供一个学习的范本。工匠们学得很快，到了公元9世纪中期，罗马风格教堂的门窗上已开始出现东方图案的雕刻。

那些生来不擅长用凿子和锤子的人、信徒当中比较文弱的人，也渴望用自己的作品为上帝增添荣耀。于是他们用画笔表达虔诚，把同样的精致图案画在了泥金装饰手抄本里，画在了圣书的封面上。当时的社会无力供养专业的金匠和银匠，而修道院为微型画画家提供了一个安稳封闭的环境，让他们得以安心完成复杂的任务，承担起后世交给画家或珠宝匠的工作。

各位也许还记得我曾讲过，希腊人在尽情享受人生乐趣的年轻时代，很喜欢亮丽的颜色，总是给他们的雕像涂上最鲜艳的红色、蓝色和绿色。在这一点上，罗马风格时期的室内艺术也呈现出鲜明的青春气息。以那个时代的眼光来看，没有什么颜色是太花哨、太夸张的。

把两颗红宝石或蛋白石或蓝宝石镶嵌到一本书的封面上，要比单独一颗宝石更好看。如果有十几颗的话，绝对比两颗更好看，要是能有二十几颗当然就更理想了。在这种氛围下，除雕塑和建筑之外，当时所有的艺术作品都显得艳丽而浮华，坦白讲，简直有点粗俗。

但这也是可以理解的现象，要知道这些珍宝的主人可能为拥有一卷书付出了一百金币，而他本人其实不会读也不会写，生活简陋得就像佛蒙特荒野里那些出行还要靠木轮车的农民。

既然我们所讲的这些都属于艺术历史的范畴，那么要看罗马风格建筑的经典代表，该从哪里看起呢？要看留存至今的手工艺品代表作，就要去法国以及爱尔兰的博物馆，因为爱尔兰人是欧洲北部第一个接受基督教的民族，看样子也会是最后一个放弃的。但是教堂的话，首先应该去意大利，之后再去法国和德国。

在拉韦纳可以看到罗马风格的教堂，但其中混杂了拜占庭风格。在亚琛，有一座教堂忠实复制了拉韦纳的圣维塔莱教堂，当年查理大帝也许是"不曾见过那么美的建筑"，激动之余命他的阿尔萨斯建筑师照原样建一座，这也是艺术不受政治疆界约束的一个实证。另一座直接模仿拉韦纳教堂的建筑位于法国东南部的格勒诺布尔。在这座城市，有一位不知名的建筑师建了一座小小的礼拜堂（现在是圣洛朗教堂的地下室），完美复制了拉韦纳的教堂，时间比查理大帝还早了近两个世纪。

不过，追求精确的人可能会说，这些建筑都应该归类为前罗马风格时期，起码应该算是发展过程中的一个中间阶段。要看典型的、特征鲜明的罗马风格建筑，我们必须去意大利的北部及中部地区。

在这里，罗马会堂逐步发展成为拉丁十字式教堂。这种式样是罗

马风格时期的一项经典创新，而且一直保留到了今天，非常难得，现在兴建的基督教堂基本都沿用了拉丁十字式样，很少有建筑师敢于尝试古罗马会堂的长方形式样。在意大利北部及中部，我们可以看到教堂侧廊初具雏形，为屋顶下方的承重墙提供了额外支撑。另外，从后堂（圣坛后方的半圆形空间）延伸出来的成排祈祷室也是第一次出现，后来在哥特式教堂中发挥了至关重要的作用。最后，仰起头仔细看的话，还可以看到比以往更加繁复的拱顶结构，为了修建跨度更大、更稳固的屋顶，当时的建筑师费尽了心思。史料记载中有不少屋顶坍塌、致使大批信徒丧生、建造者不得不从头再来的事例，如实反映了这项工程的难度有多高，有多少个世纪的质量始终不尽如人意。

要说具体地点，各位在比萨会发现一些非常值得一看的罗马风格教堂（建于11世纪），另外佛罗伦萨的圣米尼亚托教堂同样建于11世纪初，采用了会堂式样，呈长方形而非十字形。在卢卡也有一座罗马风格的教堂，但建造年代比相距不远的佛罗伦萨教堂晚了一个世纪。

在米兰，伦巴第人的古老土地上，矗立着意大利所有罗马风格教堂中最著名的一座——圣安布罗斯教堂。圣安布罗斯是一位主教，他曾将罗马皇帝狄奥多西拦在教堂门外，抗议这位皇帝（说起来也是一名基督徒）因一场小小的地方骚乱就残暴地处死了塞萨洛尼基的全体居民。没错，那个年代已经有专职的教士了。后来，12世纪的人们为纪念他的英勇行为，就在七百年前这位圣人为圣奥古斯丁[①]施洗的地方，建起了一座罗马风格的教堂。

在波河平原上的维罗纳，有圣埃尔莫教堂；在帕维亚，有圣米凯

[①] 圣奥古斯丁（354—430），古罗马时期天主教思想家，欧洲中世纪神学的重要代表人物。

一座罗马风格教堂应立于空旷之地,从远处看过去,可以真正感受到它的美……

莱教堂,腓特烈一世①曾在这里举行加冕礼,成为伦巴第人的国王。西西里以及意大利南方各地都有罗马风格的教堂,融合了拜占庭、罗马和伦巴第各自的特色。但在普罗旺斯,罗马风格建筑完全没有混杂其他元素,因为这里是全欧洲受罗马影响最久的地方,所有教堂都是依照罗马式样修建的,这其中最有意思的一座是位于阿尔勒的圣特罗菲姆教堂,而在由此往西的图卢兹,往北的昂古莱姆和韦兹莱,以及整个诺曼底地区,教堂明显带有伦巴第风格的印记,这是因为11世纪时,诺曼底所有修道院的建造工程都交给了一个帕维亚人,这个人自

① 腓特烈一世(1122—1190),神圣罗马帝国皇帝,德意志历史上著名的政治家、军事家,在其执政期间,神圣罗马帝国的国力达到顶峰。

而一座哥特式教堂应有众多建筑簇拥，在近处抬头仰望才是最佳欣赏角度

然要用自己的建筑师、按自己的规划去完成工作。

1066年随着征服者威廉①的到来，罗马风格建筑也跨过海峡传入了英格兰，达勒姆大教堂以及后来依照所谓"诺曼式样"增添的一系列附属建筑都是这种风格的代表（当然也有一定的改良）。在西班牙，

① 威廉一世（1027—1087），诺曼底公爵，1066年征服英格兰并加冕为王，人称"征服者威廉"。

罗马风格受到当地摩尔式建筑的影响，发展出有别于欧洲其他地方的独特样式。圣地亚哥-德孔波斯特拉大教堂曾是中世纪的一处热门圣地，吸引了欧洲各地的人前来朝圣，它完全以雕塑做出精致复杂的装饰，是最早尝试这种手法的教堂之一。

不过，我们不用去那么远的地方就能看到一些极有意思的罗马风格教堂。它们分布在莱茵河谷，在施派尔、美因茨，还有科隆尤其值得一去。这里有一座圣马利亚城堡教堂，诺曼人一把火烧毁了科隆原有的大教堂，一百年后，教宗利奥九世为新建的大教堂举行了奉献礼。它矗立在老教堂的废墟上，而老教堂当年是建在一座年代久远的罗马神庙遗迹上。在离它不远的地方，还有一座圣古尼白教堂，在圣马利亚城堡教堂开工两百年后落成，却是拜占庭和摩尔风格的混合体。我不知道为什么年代相近的两座教堂在风格上相差这么多，但我说过，明确的艺术年代划分仅存在于教科书里。在现实生活中，建筑师和艺术家从不关心这些。

这里又要提到我在本书里强调的问题：我们能从罗马风格时期学到实用的经验吗？我认为不能。我个人非常喜欢这些中世纪早期艺术家——特别是建筑师和雕塑家——的作品，可是，今天的我们已无法理解他们的表达方式。当然，如果欧洲执意像现在这样，沿着这条自取毁灭的路走下去，我们也许会迎来又一个中世纪，黑暗过后才能回归文明的生活。但相比过去，人类在各个方面都取得了巨大的进步，不可能再退回到那个时刻惶惶不安的时代，那个因为有形和无形的敌人、心头永远笼罩着恐惧的时代。罗马风格时期的所有艺术作品都流露出一种紧张情绪，往往因此而有些怪诞，真实反映了一个暴力横行的年代所特有的残酷无情。

我知道像这样概括性的说法都不是百分之百准确，总归会有很多

截然相反的例外情况。瓦尔特堡是建于中世纪早期的一座城堡，难得完好地保存到了今天，让我们得以领略罗马风格的城堡在欧洲森林环绕下的景色。住在这种地方的人，应该多少享受到了文明的生活。瓦尔特·冯·德尔·福格尔魏德[①]那样的游吟诗人情感细腻，比同时代的人更感性。他们是满怀柔情的抒情诗人，以当时的水准来说，也是出色的音乐家。但是，这些人都属于特例，就像但丁在衰败的拉韦纳，在臭气弥漫的小巷子里依然写出了伟大的作品，而他周围的人不是渔民就是农夫，生活状态比野兽稍好而有限。还有彼特拉克[②]，他为罗马的荣耀高歌，然而彼时的这座城，人口已由百万锐减至两万，成群的暴徒有时甚至会攻击教宗，抢走他的所有物品。

除了这些特例，当时大部分人都过得十分凄惨，忍受着贫穷、肮脏环境和疾病的折磨。他们的寿命都不长，能活过五十岁的人寥寥无几，有四分之三的孩子在襁褓中就夭折了。要进一步了解那个时代的精神状态，想想公元1000年临近时，席卷全球的那场大恐慌，当时大多数人坚信基督将再次降临，世界将就此终结；想想第一次十字军东征的全民疯狂，还有儿童十字军的悲惨结局，最终只有极少数可怜的孩子回到了莱茵河畔的家中，这次失败的行动直接引发了一场史上罕见的大规模反犹太暴乱和屠杀。

文明并没有从欧洲大陆彻底消失，只不过启蒙的火焰微弱得几不可见。每当它偶尔亮起，呈现在我们眼前的景象总是让人欣喜。那是人们勤劳工作的祥和画面，可能是诺曼底的修女在绣贝叶挂毯，也可

① 瓦尔特·冯·德尔·福格尔魏德（1170—1230），德国吟游诗人，被誉为歌德之前最伟大的德国抒情诗人。

② 彼特拉克（1304—1374），意大利诗人、学者，被誉为"文艺复兴之父"。

罗马风格建筑的整体线条为横向

哥特式建筑的线条为纵向

拜占庭式建筑则是圆形的

简单介绍几种建筑风格

能是博学的牧师在耐心教导查理大帝拼写他的名字。可惜类似这样的画面难得一见,在那个世界里,邻里间总是恶意相向,极致虔诚的行为与个人怒火的野蛮宣泄交织在一起,多数情况下,我们很难判断自己面对的是一个圣人还是一个疯子。

但是,罗马风格艺术虽有种种缺陷和不足,却完美表达了一个已被后世遗忘的理想——建立普世基督教会。

这是一次非常了不起的尝试,但要想成功,所有参与者的社会背景和经济条件都必须维持在大致相同的水平——也就是说,要求绝大部分人都依靠土地为生,有着基本相同的农民思维方式。在埃及,这样的条件延续了近五千年,人们种地种了漫长的五十个世纪,从最初到最后,他们的社会和艺术始终没有太大的变化。但是在西方,生活节奏要比东方快得多,社会环境顶多维持几个世纪不变。当出生与死亡、播种与收获的单纯韵律被再度兴起的商贸活动打乱,当金钱再度取代物物交换、成为经济形态的基础,罗马风格时期也就迎来了末日。新的一幕即将开启——哥特艺术登场了。

第十八章　普罗旺斯

古代世界的最后一个据点成了新艺术汇聚的地方。游吟诗人渐渐把音乐和诗歌传播到各个角落。

我们似乎又一次感受到来自远方巴格达的微妙影响。

提起"行省",罗马人想到的就是普罗旺斯。

罗马帝国有很多行省——确切说是太多了,但是,普罗旺斯只有一个。在地图上顺着罗讷河一路看下去,就会看到它了。在这条没什么用处的小河汇入地中海的地方,矗立着马赛。这座城在两千年前叫作马萨利亚。据相关专家说,这个词在腓尼基语里的意思是"定居点"。当年腓尼基人在此建起一个贸易站,看样子生意一定很好,因为小亚细亚的城邦福西亚一发现机会就占领了这里,把它变成了一座希腊城市。后来波斯人征服了小亚细亚,马萨利亚也因此摆脱了外来管束,开始独立发展,随即在今天法国南部、意大利北部以及西班牙东部的沿海地区开拓了一系列自己的殖民地。

腓尼基人是一个勤劳又不安于现状的民族,他们的贸易版图甚至覆盖了北欧各地。从腓尼基钱币来看,他们不仅跨过阿尔卑斯山,与

古罗马行省

蒂罗尔人做买卖,还曾远赴非洲,到达了塞内加尔河口。

布匿战争①期间,马萨利亚人站在了罗马一边,但恺撒与庞培公开宣战时,他们却下错了赌注,结果失去自由,被并入了罗马人称作"罗马行省"的高卢南部地区,地区首府选在了阿克韦-塞克斯提亚,也就是近一百年前马略②屠杀辛布里人和条顿人的地方。今天这座城已改名为艾克斯,是法国罗讷河口省的一座重要城市。

大约五百年后,高卢北部地区被蛮族占领,这个古老行省的首府设在特里尔,城中保留着一些华丽的古罗马建筑,特别是俗称"黑门"

① 公元前264—前146年,罗马与迦太基为争夺地中海西部控制权而进行的三次战争,最终罗马获胜,迦太基被灭。

② 马略(公元前157—前86),罗马执政官、军事统帅,推行军事改革,击败了入侵的日耳曼人。

的尼格拉城门，它是现今硕果仅存的几座古罗马城门之一。

有一个问题一直很让人不解：当初发展成为地中海地区第一重镇的，为什么是罗马而不是马赛？从对外商贸的角度考虑，罗马只有一条水流缓慢又浑浊的台伯河，马赛的地理位置远比它优越。马赛有大片理想的港口腹地，而罗马完全没有。马赛的气候条件也更宜人。它占尽了所有优势，但始终只是一座二流城市，罗马却征服了世界。这个问题留给各位去思考，我还是言归正传。普罗旺斯没有成为宏大帝国的中心，但是它扮演了几乎同等重要的角色——它发展成了整个地中海地区艺术与科学的实验基地。它声名远扬，因为这里有出色的大学和医学院，因为在罗马帝国的广阔领土上，只有这个小小的角落还保持着愉快而安逸的生活方式。

之所以形成这种局面，幸运的地理位置或许起到了很大的作用。普罗旺斯位于连接西欧与亚洲和非洲的贸易要道上。君士坦丁堡时常与它沟通交流。拜占庭皇室也很欣赏这里的统治者，甚至愿意把女儿嫁过来联姻。基于这些条件，十字军东征开始后，普罗旺斯坐享滚滚财源（因为从补给到交通，朝圣路上的人们无论需要什么都要花大价钱），几乎一夜间就成了西欧最富有的地区。

今天去看莱博镇[①]的古堡遗迹，很难想象历史上有过一段时间，一个曾在耶路撒冷叱咤风云的家族就住在这里。在高耸的石墙下，你会看到一个荒弃的小花园，破败的样子让人实在很难相信这曾经是一处"爱情法庭"[②]，游吟诗人来这里参加聚会，看看谁能用诗歌最生动地描

[①] 位于法国普罗旺斯的著名古镇，约建成于公元950年，地势险要，曾是古代军事重镇。
[②] 中世纪宫廷爱情盛行时，欧洲贵族女性创办的活动，通常由已婚女子扮演法官角色，评判解决宫廷爱情中的争执与问题。

绘心仪女子的美好。

正是在这个地方，在这个小小的花园里，一种向来被看不起的蛮族方言第一次得以绽放异彩，与此前所有诗歌和文学作品使用的官方语言——拉丁语——抗衡。也正是在这里，在这样一片橄榄树下，普罗旺斯人坚定地宣告他们有享受美、享受欢笑、享受快乐的权利，而他们之外的所有人都把罪恶世界里的享乐视为洪水猛兽。

普罗旺斯人没有形成自己的建筑风格，到了中世纪绘画逐渐兴起时，他们却又一次从历史舞台上消失了。但是，他们用最恒久的材料——文字，为自己在世界上留下了一座不朽的纪念碑。

艺术并非存在于虚空中，不可能与现实事物没有任何关联。在艺术家登场前，首先经济环境要满足一定条件。普罗旺斯做到了这一点，而且比欧洲其他地方早了许多。

普罗旺斯人性情单纯，吃苦耐劳。当地土地肥沃，他们因此拥有了两种利润极高的出口商品——葡萄酒和橄榄油，用这些东西换来的舶来品，可以再高价卖给内陆的居民。这样一来，商人们发了财，农民的处境也比别处好得多。封建领主们用不着为了填补亏空去做拦路强盗。他们的日子甚至过得有点悠闲，渐渐开始感受到生活的无聊和单调，这种感觉在封建时代无处不在，不仅仅是在农奴的小破屋里，在贵族那些称不上舒适的石头城堡里也是一样。沉寂了那么久，领主们迫切需要一点娱乐。他们的夫人、他们的女儿都是如此，于是她们成为中世纪第一批"新女性"。

中世纪初期的娱乐活动非常有限。骑马比武和长剑决斗都是户外运动。在室内，除了胡吃海塞，把自己灌醉，也就没有什么安全的消遣项目了。至于音乐——希腊人和罗马人曾经那样看重音乐，认为唱歌音调准确应该是每一个文明人的基本修养——如今却已被教会独占，贵族青

年们恐怕很难在家中唱着格里高利圣歌①度过一个愉快的夜晚,更何况教会肯定认为这是亵渎上帝的行为,所有参与演唱的人都会受到严厉的惩罚。此外,这时已有国际象棋,但还没有纸牌,掷骰子对于有教养的人来说,不算是体面的消遣,除非他们到小酒馆去试试手气。

在这种环境下,当游吟诗人出现时,他们的作品立时风靡了整个普罗旺斯,就如同19世纪40年代,约翰·施特劳斯的音乐轰动了世界。

目前为止,我的叙述基本没有偏离一般教科书的大纲。下面我想另外讲一个问题,我认为艺术之所以在普罗旺斯初现复苏的迹象,或许有一种更深层的影响力起到了至关重要的作用。

游吟诗人——这些英勇侠义的中世纪歌手——并不是忽然冒出来的一群人。他们隶属于一个庞大的组织,是从当时刚开始在欧洲各地崛起的骑士团衍生出来的一个群体。职业军人向来有他们自己的规则,有他们自己的特权和责任。但骑士精神与那些单纯打仗的士兵没有什么关系。骑士精神强调的是骑士肩负的责任,而不是他们享有的特权。中世纪的骑士身份尊贵,因此言行举止必须做到英勇、谦恭有礼、慷慨大度,以此树立举世瞩目的形象。西方世界已经很久没有听到这样的话了,这与哈伦·赖世德在位期间,时常出入巴格达宫廷的武士们恪守的理念十分相像。

巴格达的波斯-穆斯林文化一度传播到了西班牙。当时以格拉纳达为都城的摩尔王国可以说是欧洲的巴格达。假如世上的事都能按合理的路线发展,那么伊比利亚半岛上,住在基督教管辖区的西班牙人应该第一个接受新出现的、更舒适的生活方式。可是,中世纪的西班

① 亦称"格里高利圣咏",源自公元6世纪末罗马教宗格里高利一世汇集整理的教会音乐,无伴奏,由男性组成的唱诗班在教堂演唱。

牙骑士在忙着开疆拓土，没时间也没心思去考虑这种事。普罗旺斯的骑士们却可以随心所欲。坐船走一小段海路，他们就能到达西班牙的穆斯林领地。在我看来，他们好像对阿尔罕布拉宫里的生活了如指掌。而且我确信，正是在波斯文化的感染下，他们忽然对更高层次的人生追求产生了兴趣，不然没有理由可以解释这股突如其来的热情。波斯人的这段辉煌仅持续了短短两个世纪，但影响深远。这段时间改变了包括骑士和农民在内的所有人，人们不再一味盯着两位领主的争吵，或波斯亚麻在马赛市场上的价格，而开始关注一些更有意义的事。

中世纪的史料没有记录游吟诗人出现的具体年代。但我们知道在12世纪初，被同时代作家形容为"歌声无比悦耳"的这些人，已开始为贵族听众献上他们创作的牧歌、挽歌和嘲讽时政的俏皮话，大部分作品就像但丁随手写进《神曲》的那些地方传闻一样，在当时曾受到热烈的欢迎，可现在看来并没有太大意思。

经过整理，我们可以大致重现这些作品的原貌，却感受不到它们的有趣之处。这应该说是必然的结果。因为我们被宠坏了。从那时到现在，我们已听过了太多音乐，而且是太多高水平的音乐。但是，我们不能因此就贬低这些作品，毕竟这是最初的尝试，人们只是想要一点比拉丁语诗篇或格里高利圣歌更轻松的音乐。

以现有的确切资料来说，阿基坦公爵、普瓦捷的威廉九世是最早出现的游吟诗人。再看其他游吟诗人的大名，感觉也像是翻开了《哥达年鉴》[①]。比如狮心王理查[②]，就连小学生都知道他作为游吟诗人的事

① 一本关于欧洲王室及贵族资讯的年鉴，1763年首次出版。
② 理查一世（1157—1199），英格兰国王、诺曼底公爵，曾领导第三次十字军东征。

迹。另外还有几位，在但丁的《地狱篇》里可以看到他们的名字，尽管这些人犯了该下地狱的罪，他们无可挑剔的表演和动人的诗歌还是赢得了高度的赞赏。

现代人经常混淆"游吟诗人"和"游唱艺人"这两个词，把它们当作一个意思。12世纪及13世纪的人们绝不会犯这样的错误。游吟诗人有良好教养，朗诵或吟唱自己写的诗歌。游唱艺人都是平民出身，用鲁特琴或其他乐器为诗人伴奏。如今伴奏的人与歌手或提琴手享有同等的社会地位，在中世纪却不是这样，他们的地位类似于现在的钢琴调音师，可以陪伴演奏家搭乘专列出行，在演出开始前为钢琴调音，但是不能在大师的私人包厢里一同用餐。

德国的吟游歌手也是如此，他们相当于日耳曼的游吟诗人，与法国的游吟诗人一样会作曲，为自己写的诗配上一段自己创作的乐曲。但如果你对吟游歌手的认识全部来自于《唐豪瑟》[①]的第二幕，还记得沃尔弗拉姆·冯·埃申巴赫[②]忙着弹他的小竖琴，这种印象恐怕要改一改了。现实中的沃尔弗拉姆会雇人来伴奏，而且所用的乐器很可能不是竖琴（竖琴在当时是劣等乐器），而是雷贝克琴，也就是现在小提琴的前身。

法国游吟诗人自己并未意识到，他们其实为现代音乐的发展做出了很大的贡献。他们偶尔会为吟唱的诗句配上一段副歌，所有听众都可以跟着一起唱。这样的作品时常成为舞蹈或芭蕾的伴奏曲。不过任

[①] 德国作曲家瓦格纳创作的三幕歌剧，讲述中世纪吟游歌手唐豪瑟的故事，展现了崇高爱情的救赎力量。

[②] 沃尔弗拉姆·冯·埃申巴赫（约1160—1220），德国骑士及诗人，创作了史诗《帕西法尔》，在歌剧《唐豪瑟》中是一位重要的出场人物。

何形式的轻音乐，哪怕娱乐性再强，人们总归会渐渐听腻，想要听些更有分量的音乐换换口味。游吟诗人于是尝试创作了功绩颂歌，做得相当成功。功绩颂歌起源于法国北方，内容多是著名英雄人物的传奇事迹，有很多夸大的成分，完全不重视史实，让人禁不住联想起现在的历史题材影片。

追随游吟诗人出现的，还有一批地位较低的艺人，包括乐手、舞者、杂耍艺人、驯兽师、默剧演员等，他们也在现代戏剧的发展过程中发挥了各自的作用。这些人起初都在法国或英国某位有钱男爵的城堡里讨生活，作为仆人或歌手为主人一家提供娱乐消遣。但后来，他们渐渐独立出来，像过去拿出全部本事为高贵的主人服务那样，开始在乡村集市上为农夫和他们的家人表演节目。这些人聪明又机灵（现在仍是如此），一旦发现新的舞台，似乎有更好的赚钱机会，他们就会立即去碰碰运气。当剧院再度出现时，他们成了演员。当各个城市组建市民乐队时，他们成了演奏者。他们之中也有一部分人继续做流浪艺人，后来逐步汇聚成了综艺剧团。今天仍有很多这样的人活跃在英国。他们的先辈随着征服者威廉登陆英格兰。这无疑是一个古老而值得尊敬的行业。

普罗旺斯比欧洲其他地方领先了一步，率先成为基督教世界里文明程度最高的地区，当地人也因此思想超前，认为在有些事情上他们有权自己做主。结果，这成了普罗旺斯衰落的开端。到了12世纪末，法国南部的人们显然已是处境堪忧。当地统治者热衷艺术，管理疏松，一些恶劣的异端邪说悄然兴起。今天我们并不关心这些异端具体是什么，因为已经消亡的异端就像过时的情书一样，没有任何意义。但是在十字军东征那个年代，这对宗教界来说却是利益攸关的问题。

1207年,教宗英诺森三世号召十字军讨伐阿尔比人①。英诺森三世很擅长做讨伐这种事,他曾组织十字军征讨东方的伊斯兰教徒,打击北方的列托人②,甚至曾把目标对准英国人。英王约翰为保住王位,不得不将英格兰和爱尔兰呈献给罗马教廷。

英诺森三世曾在写给君士坦丁堡牧首的信中宣称,上帝交给彼得治理的,不单单是教会,还有整个世界。面对这样一位教会权益的坚定捍卫者,可怜的阿尔比人毫无招架之力。那是中世纪最恐怖的一场屠杀,自认是"纯洁的灵魂""真正的基督徒"的法国异端分子几乎被赶尽杀绝。曾有一段时间,宗教裁判所一天就要烧死两千人。普罗旺斯的贵族大都同情本地子民,选择站在教会的敌人一边,结果为自己的鲁莽之举付出了惨痛代价。西蒙·德·孟福尔③的军队在他们的土地上大肆破坏,沉重的打击让他们就此一蹶不振。

游吟诗人们似乎非常谨慎,极力避免陷入当时的宗教争端,然而城堡被烧毁,贵族被卖到孟福尔的十字军中为奴,他们也因此失去了靠山。

1294年,最后一位游吟诗人在卡斯蒂利亚国王的宫中辞世。人称"智者"的国王阿方索十世不仅编制了一流的星表,还将卡斯蒂利亚语④发扬光大,使之成为文学作品的载体,沿用至今。游吟诗人的艺术

① 阿尔比为法国南方的一座城市,中世纪反对正统基督教的纯洁派分支曾在这里流行,被称为阿尔比派,因被教会视为异端而遭到残酷镇压。

② 生活在今天拉脱维亚一带的人。

③ 西蒙·德·孟福尔(1175—1218),法国贵族,第五代莱斯特伯爵,阿尔比十字军的领导者。

④ 卡斯蒂利亚原是西班牙历史上的一个王国,后来与周边王国融合形成西班牙王国。卡斯蒂利亚语即现在的西班牙语,是全国通用的官方语言。

即将消亡时,这项古老传统的最后一位继承者感觉自己来日无多,说道:"诗歌应该用来表达快乐,可是太多的悲伤压在心头,我已无法歌唱,只可惜这一世生不逢时。"他不是第一位也不会是最后一位发出这种感叹的诗人、音乐家和画家。

第十九章　哥特式艺术

丑陋世界里的一段美丽童话。

人们追求更加明亮宽敞的空间,于是哥特式建筑自然而然地诞生了。但在我们称之为"哥特时期"的那段时间里,艺术创作却是为了编织一个美丽的童话,在精神上逃离过于残酷的现实,不然人们会感到难以承受。

对此,先辈们的看法不太一样。著名的意大利建筑师,出色的画家乔治·瓦萨里说过这样一段话:

"这些哥特人,"——在他眼里,住在阿尔卑斯山另一边的人都是哥特人,就像前些年我们曾笼统地称他们为"匈奴人"——"这些野蛮人,没学过真正的古典艺术,却自己发明出一种风格,把各种尖塔、尖顶胡乱组合在一起,再加上怪诞的装饰和多余的细节,完全没有古典世界的简洁之美。"

米开朗琪罗——这位最出名的弟子——大致就是这样的观点。那么我们呢?我认为,恐怕我们有点走向另一个极端了。现在似乎仍有很多人(包括很多理应更懂行的建筑师)把哥特式风格与宗教

或学术联系在一起,坚持认为脱离了牛津和剑桥那种 14 世纪和 15 世纪的建筑风格,教堂就不成其为教堂,大学也不成其为大学。

这当然是极其荒谬的观点,就好比要求所有现代舞演员站立时两脚必须呈九十度,因为启发了意大利芭蕾舞的东方舞者就保持着这种站姿,后来凯瑟琳·德·美第奇[①]将芭蕾舞引入法国,在儿子为圣巴托洛缪大屠杀[②]烦恼的时候,为他排忧解闷。

"万物皆有其所,皆有其时"是一句老话了,用在艺术领域却并不过时。一座现代的图书馆以钢铁为构架,在设计上尽力为书籍和读者提供最好的采光和最大的空间,外面却仿照哥特风格盖上了一层灰泥装饰,看上去犹如意大利乡间某个大户人家的婚宴蛋糕,这真是这个时代的一大滑稽现象。生活在 1937 年的我们完全没必要给住宅和图书馆加上小小的尖拱窗和笨重的扶壁,那些扶壁根本没起到支撑作用,就像现在一些远洋轮船上多余的烟囱一样,顶多只是用来当杂物间或狗屋,而在 13 世纪和 14 世纪,扶壁却是建筑师的唯一选择。建筑物要做到稳固且美观,首先应该摒弃一切无用的累赘。哥特时期建筑师的任务很实际,就是充分利用一切现有条件,解决工程上的问题,结果他们出色地完成了任务,并且是以最实际的方式解决了问题,因此称得上是一流的匠人。但如果 1937 年的建筑师用 1237 年的方法造房子,那就只能说是模仿,而且是拙劣的模仿。因为诞生在 12 世纪后半叶的哥特式建筑是时代的产物,而在整个西方历史上,那是最有意思

① 凯瑟琳·德·美第奇(1519—1589),生于意大利,后成为法国王后、王太后,对法国政治及艺术发展影响深远。

② 法国宗教战争期间,1572 年 8 月 24 日凌晨,巴黎天主教势力对新教徒展开屠杀,后扩散到法国其他城镇。

的时代之一。

在遥远的亚洲，一个默默无闻的民族刚开始着手建造吴哥窟的神秘庙宇（其水准远远超过欧洲当时的任何建筑），在此时的西方大陆，曾经构成罗马文明核心的法律与秩序，至少表面上有了恢复的迹象。十字军东征也进入了尾声，最后一次映射出大迁徙时代特有的躁动不安。基督徒和穆斯林都接受了当前相持的局面，伊斯兰教略微占了上风。至于性情暴烈的斯堪的纳维亚人，让沿海地区的人们担惊受怕几百年后，他们的破坏力也渐渐消耗完了。这些昔日的海盗要么送了命，要么安顿下来，在一些欧洲国家成为受人敬仰的统治者，有的当上了英格兰国王、西西里或诺曼底公爵，有的在希腊或圣地周边某个飘摇不定的侯国称王。

穆斯林不再威胁到欧洲大陆的安全，只有东方的边远角落里，拜占庭人与土耳其人的最后斗争仍在进行。但在13世纪，欧洲西部的人们完全没兴趣了解君士坦丁堡的情况。

奥地利（这个国名的原意是"东部边区"）的建立原是为了防止斯拉夫人和伊斯兰教徒进入欧洲中部。只要维也纳平安无事，没人关心匈牙利平原或巴尔干群山另一边发生的事。

汉莎同盟①的船队出现后，波罗的海及北海的环境日渐好转，跨国贸易又有了安全保障。由于同盟的商业信誉极好，英格兰人把他们的钱币当作了标准货币，用于所有外贸交易。

翻越阿尔卑斯山的山口一直让基督教世界的人们望而生畏。公

① 北欧沿海城市结成的商业及政治联盟，13世纪逐渐形成，17世纪解体，拥有自己的武器和金库，一度垄断了波罗的海地区的贸易。

元1000年前后，圣伯纳德[①]在后来以他名字命名的山口建起了一个旅客休息站，由此连接起欧洲南北两半，积雪的山峰不再是无法跨越的屏障。

欧洲各地都萌发出勃勃生机。这一切当然只是一个开端，与16世纪和17世纪的成就相比不算什么。但起码，普通农民这时不再活得像牲口。他重新成为了人，而且他从这些年的经历中体会到，要继续维持人的尊严，就要携手合作。因此，城市建设者以及工匠协会的组织者在12世纪迎来了大好机遇，在后来的五个世纪里，行会组织在政治发展历程中起到了举足轻重的作用。

也正是从12世纪开始，建筑与城市文明再度呈现出密切的联系，正如过去罗马式建筑是农业社会的产物，完全没有城市的痕迹那样。

关于哥特式教堂，有一个迷人的传说，据说教堂这种高耸的尖顶和高大立柱的样式来自于欧洲条顿骑士故乡的森林。三千年前，入侵美索不达米亚的人来自亚洲中部的山区，相传他们建起巴比伦式的高塔，是因为他们觉得敬拜神明一定要站在山巅。于是研究艺术史的前辈按照同样的思路推断，中世纪早期的人们为教堂配上高高的尖拱窗，是为了在身边营造出故乡森林的氛围。我认为当时建筑选择这种形式，其实是出于一个更实际的原因——没那么诗意，但实际得多。

在现代城市里，我们迫于经济原因（即地产成本）选择了摩天大楼。在中世纪，人们要在尽可能提高安全性的同时降低成本，因此意大利封建时期的宅邸才会形似塔楼，虔诚的市民又把他们的教堂建成了世人熟悉的高耸模样。

[①] 圣伯纳德（约1020—1081），法国传教士，出生于贵族家庭，主动献身宗教事业，1681年由教宗封为圣人，被尊为阿尔卑斯山及山中旅人的守护者。

修城墙要花很多钱，挖护城河也要花很多钱，所以城市占地面积越小越好。这样一来，教堂能够使用的土地也就有限。

我希望前面所讲的内容中，我至少讲清楚了一个观点。每一件艺术作品都是人类理想的直接产物。在罗马风格时期的最后两个世纪里，人类理想发生了非常微妙但非常深刻的改变。这些改变很难用简单的几句话讲明白，因为对我来说，中世纪人的内心世界就像一本合上的书，和原始人一样难看懂。姑且让我试试这样解释吧：

哥特时期的现实生活，与公元9世纪和10世纪的世界没有太大不同。相对来讲，生活当然安定了许多，也有了一点繁荣的景象。但是，权力依然凌驾于正义之上，其实今天的世界也仍是如此，而且还会这样延续很多个世纪。大众依然蒙昧无知，从罗马和希腊哲学家被迫关闭学校和研究院以来一直没有改善。疫病依然在乡村肆虐，人们依然迷信鬼怪幽灵，就连最开明的学者也不能免俗。尽管如此，世界还是有了一点改变。游吟诗人让我们看到，世界的确不大一样了。通过很多事情都能明显感受到，精神领域的一切都温和了一点，面对生活，人们普遍快乐了一点。

用语言难以表达的时候，我们可以借助音乐的力量。比如瓦格纳的歌剧《帕西法尔》第一幕与第二幕之间的场景转换[①]，让我最为真切地体会到了罗马风格时期，笼罩在人们心头的那种厄运临近的莫名压力。《唐豪瑟》第二幕中，牧羊男孩的那段小调则代表了哥特时期的整体氛围。这两段音乐都没有采用格里高利圣歌的形式，那样也许更能

① 瓦格纳根据埃申巴赫史诗《帕西法尔》改编而成的三幕歌剧，1882年首演，讲述天真的山村少年帕西法尔历经磨难和考验，成长为圣杯骑士的传说故事。第一幕在主人公不祥的预感中结束，第二幕开场即危险迫近。

体现时代特色。我想，各位去听听这两张唱片就能有一个直观的感受，可以更好地理解我的意思。假如我只是用两张照片来解释这个问题，一张是宏伟的罗马风格教堂——维罗纳的圣泽诺大教堂，另一张是哥特时期的经典代表——沙特尔大教堂，效果一定比不上音乐。

各位大概都知道，绘画或古董提琴的鉴定专家不会单凭一些所谓的"科学"数据下结论，因为勒伊斯达尔[①]也可以在他的风景画里画出凡·霍延[②]那样的天空，瓜尔内里[③]若是见到一把让他倾心的阿马蒂[④]小提琴，也可以模仿这位著名前辈的作品做一次尝试，这么做没有任何不妥。

那么，专家究竟是根据什么做出最终的判断，而且往往准确得令人惊叹？他们的依据是创作手法以及习惯背后的思想，他们深入了解勒伊斯达尔和瓜尔内里的精神世界，能够"凭感觉"断定这幅画的作者是勒伊斯达尔，不可能是凡·霍延，或手中的这把小提琴一定出自朱塞佩·瓜尔内里的工坊，绝不会是尼科洛·阿马蒂的作品。

哥特式教堂以及所有我们称之为"哥特风格"的建筑也是一样的道理。介绍建筑的书籍讲到这段内容时，都会不断地提到"尖拱"。在欧洲很多国家的语言里，哥特式就被称作"尖拱式风格"。这么说有一定的道理，因为哥特风格的建筑师受到穆斯林建筑师影响，彻底摒弃了罗马风格时期的筒形拱顶和圆拱顶。他们也没有借鉴拜占庭式的穹顶，最终自己摸索出方案，建成了尖拱，他们的教堂因此显得更加轻

① 雅各布·勒伊斯达尔（1629—1682），荷兰风景画家。
② 扬·凡·霍延（1596—1656），荷兰风景画家。
③ 朱塞佩·瓜尔内里（1698—1744），又译"瓜奈里"，出身意大利提琴制作世家，人称"耶稣"瓜尔内里。
④ 尼科洛·阿马蒂（1596—1684），意大利提琴制作世家阿马蒂家族的代表人物。

盈灵动，而且达到了以往难以企及的高度。

但为了解决尖拱带来的工程难题，他们其实采用了罗马风格建筑师在几百年前想出来的办法。在罗马风格时期，建筑师要确保厚重的墙壁足以支撑起上方的圆形拱顶，于是在四个关键的支撑点上增加了立柱，这些柱子表面看来与墙壁连成一体，实际上却是各自独立的，即使突发地震，墙壁坍塌，它们依然能继续撑住拱顶。

哥特时期的建筑师在此基础上做了大幅改进。他们开始单独考虑立柱的问题，先有柱子再建墙，就像今天我们在建钢结构摩天大楼时，要先搭起框架，之后再覆上外墙，这与"墙"的最初理念（即建墙只是为了支撑屋顶）已经没有多少关系了，我们的墙甚至可以从顶层开始逐层向下建。

哥特时期的建筑师解决了承重问题，也就削弱了墙的功能，这样的墙也许可以称作"窗户的载体"，因为有不少建筑，比如1246年为法国国王圣路易修建的华美教堂——位于巴黎的圣礼拜堂，仅有的一点外墙看上去似乎只是充当了窗框而已。

哥特式教堂的柱子因此成了整座建筑中最为重要的部分。为了进一步巩固其承受力，12世纪的建筑师再次借鉴了罗马风格时期同行的做法。罗马风格的教堂增加了侧廊，用以支撑主体建筑的墙壁。哥特时期的建筑师偏爱流畅的垂直线条，于是发明了所谓的"飞扶壁"，也叫"扶拱垛"。飞扶壁向内施力，抵消了沉重的石造穹顶压在立柱上产生的外向推力。不知你是否体验过往一间木头棚屋的墙上一靠，旁边的人说："小心啊！屋顶要塌下来了！"要是有过这样的经历，你就知道身为飞扶壁是什么感觉了。

在不断追求新高度的过程中，哥特时期的建筑师有时会采用双层

飞扶壁的设计，在兰斯①，可以看到建筑物因为有这样的双层飞扶壁支撑，在"一战"期间经受住了德军轰炸的考验。不过请允许我补充一点，现在仍有很多人相信，这些中世纪建筑师技艺精湛，掌握了外人不知的秘诀，能够建造出恒久的经典——但我认为，哥特时期的石匠其实也是冒着极高的风险在做尝试，很多建筑完成之后实在称不上令人满意。

一般的哥特式教堂形似巨兽，骨架完全裸露在外。一旦骨架遭遇意外——哪怕只是极小的一点意外，巨兽便会崩溃。虽有少数哥特式教堂历经风雨和枪炮洗礼幸存下来，今天它们仍需要格外悉心的呵护，在这一点上远不及魅力不足但更加坚实稳固的罗马风格建筑。这些教堂的修补工作永远没完没了。15世纪及16世纪的编年史记载了大量发生在各国的灾难性事故，比如1486年的万圣节，还有1571年的主显节，雷雨导致唱诗班席位整个垮塌或屋顶部分坍塌，造成教堂里几百人丧生。

但是正如我前面所讲，艺术不应该追求不朽。宇宙本身就被束缚在有限的时间里，其间万物更不可能永恒存在。哥特式教堂中，真正完工的只是很少一部分（因为工程尚未过半就已用光了资金，或耗尽了建造热情，抑或二者兼有），即便是科隆大教堂这样，在今天被奉为"哥特风格典范"的教堂，其实也是上个世纪才终于竣工（通常是靠发售教堂彩票募集必要的资金）。尽管如此，这些建筑在各自最为辉煌、发挥了最大作用的年代，想必也曾让见到它们的人感觉像是窥见了天堂一角。

① 法国东北部城市，著名的宗教文化中心，兰斯大教堂为哥特式建筑的杰作。第一次世界大战期间，兰斯遭到猛烈攻击，城中超过百分之六十的建筑物被毁。

中世纪的市场

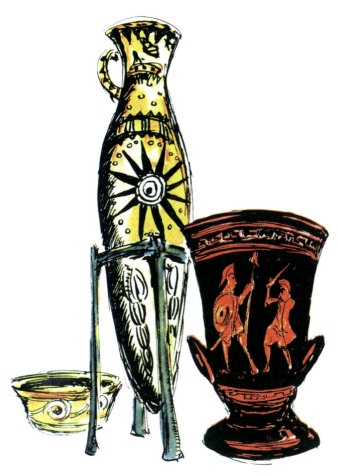

希腊陶器

从黄色基底上对称的黑色图案，发展至黑色釉面上的红色人像

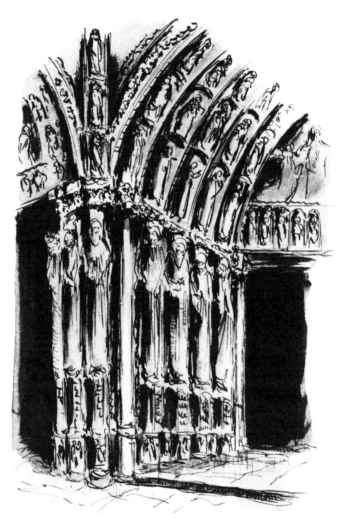

哥特式雕塑

雕塑的线条纤长流畅,看上去优雅精致

迈锡尼的狮子门呈现出令人惊叹的雄浑力量

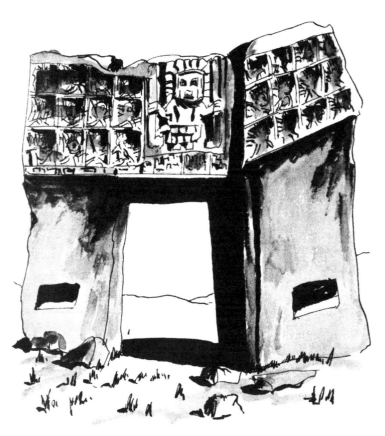

几千年后,对希腊一无所知的南美印第安人用相同的手法做出了相同的建筑

马赛克镶嵌画

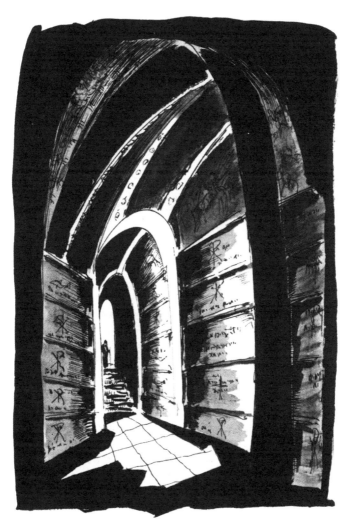

地下墓穴
艺术转入了地下

波斯

波斯的织机为世界织出了久违的缤纷色彩

现代管弦乐队的雏形。游唱艺人在厨房一边等着开饭,一边办一场小小的即兴演奏会

建造中世纪的大教堂

罗马风格雕塑
所有作品都显得坚实厚重

彩色玻璃花窗的整体效果

彩色玻璃花窗的局部细节

光线透过彩色玻璃花窗

彩色玻璃花窗就像色彩的交响曲,正如管弦乐是声音的交响曲,二者都为追求整体效果而牺牲了部分细节

威尼斯

我认为有一类哥特式教堂尤其给人以这种感觉，它们的侧廊与中殿（或称中堂，即建筑物中央部分）高度相同，经过建筑师独具创意的巧妙设计，站在教堂里的某些特殊位置看出去，所有的柱子都好像忽然消失了。在这样一座神圣的殿堂里，光线透过成千上万块彩色玻璃照进来，沐浴在神秘光影中的人，仿佛一脚踏入了一个神话世界，那么美，那么迷人，当时人们在苦难深渊中遭受的种种不幸都在那一刻得到了补偿。

我刚刚提到了构成哥特式建筑的另一个必不可少的元素。我是指窗户。由于墙壁面积比一般建筑物减少了许多，画家再也找不到大片的空白可以发挥专长。起初他们对这种设计深恶痛绝，然而后来的事实证明，这是上天赐给绘画艺术的良机。既然没有了熟悉的石头墙面，画家不得不想办法以其他方式进行创作，他们开始试着用木头、羊皮纸、帆布，经过几个世纪的一次次尝试、一次次失望，最终，根特的凡·艾克兄弟发挥他们的聪明才智，将颜料与油混合在一起，找到了沿用至今的绘画方法。

另一方面，画家有所失而玻璃工匠有所得。我用这种老套的说法有几个原因——这样说很顺口，而且一句话就把彩色玻璃的出现讲明了一半，另外，这样古老的句式似乎把我们带回了中世纪，对于那个年代以钢、铁、黄铜和青铜为材料的艺术家（他们都是当时社会上的重要人物），作品成功与否在很大程度上取决于他们的熔炉。

从技术角度来讲，彩色玻璃是在普通窗玻璃中加入某种金属氧化物，或是将某种颜料烧制到玻璃表面。工匠用铅条将小块的彩色玻璃固定到一起，渐渐拼凑出明确的花样或图画。所以彩色玻璃实际上更接近于马赛克镶嵌画，而不是绘画，但就用途来说与二者都不一样。玻璃工匠必须注意色彩的组合方式，避免一块块绿色、黄色、红色和

紫色凌乱地映射到教堂内部。他们必须巧妙搭配各种颜色，制造出令人愉悦的缤纷效果，就像阳光灿烂的日子里潜入海水中的感觉。

相比画家而言，玻璃工匠要解决的一个问题更加棘手。供他们创作的窗子非常窄，根本没有空间容他们考虑透视关系之类的细节。这在过去并不是大问题，很多个世纪里，我们的先辈和中国人及日本人一样，对透视法一无所知。但后来，当人们学会了从透视角度去欣赏一幅画，彩色玻璃花窗就会给人一种"古旧"的感觉，看上去略有点怪，不能说百分之百赏心悦目。

与中世纪的许多"发明"一样，彩色玻璃花窗其实也源自东方，但传入欧洲北部的具体时间已无从考证。至今仍是玻璃产业中心的威尼斯似乎第一个开始尝试这项工艺，时间应该是在10世纪。今天我们在奥格斯堡大教堂可以看到现存最古老的彩色玻璃，但其年代不会早于11世纪中期。在离沙特尔不远的地方，法国小城勒芒的教堂花窗年代要再晚一点。在这之后没过几年，彩色玻璃花窗就传入了英国，其中以坎特伯雷大教堂的最为古老。

这种新事物想必非常受欢迎，要知道那时候彩色玻璃与同等重量的白银价值相当，运送如此贵重的物品很麻烦，风险又高，然而它还是以惊人的速度出现在欧洲各地。当然了，这也是因为彩色玻璃花窗很好地解决了一个实际问题，实现了人们多年的期盼。

玻璃在当时还很稀罕，价格昂贵，一般的城堡和民宅都是一扇玻璃窗也没有。所谓窗户只是在墙上开出的洞，到了晚间用木制百叶窗或兽皮遮挡起来。就多数人的日常生活来说，大家都是日出而作、日落而息，这样的窗户并没有造成太大影响。那个年代还没有烟囱，也没有餐叉，起居室里有点凉风只是微不足道的不便，很少有人会在意。如果你觉得好奇，不知生活条件稍好的人到了这种环境会有怎样的感

受，你可以在寒冷的1月，在一座没有供暖的意大利教堂里待上几个小时就知道了。

哥特式建筑的发展无疑对玻璃产业起到了极大的推动作用，市场对玻璃的需求骤然增加。有些颜色的玻璃，特别是最受欢迎的红宝石色，价格贵得离谱，而且很难买到。哥特时期的建筑师不仅在两侧墙上排满了巨型窗户，还大胆移除了正面外墙的中央部分，嵌入一大块圆形的玫瑰花窗。在这种形势下，玻璃工坊都夜以继日地加紧干活，满足市场所需，工匠们经历了一场空前绝后的繁荣。

石匠、木雕师以及所有参与教堂建设的手工艺人也迎来了同样的机遇。人们对建筑工程从未有过这样的热情。年轻一代的工匠已不满足于在家乡学到的东西。他们要在外流浪多年，四处做学徒。如果听说克拉科夫或遥远的特隆赫姆出了一位建筑新秀，年轻人会立即收拾行李，带上工具和笔记本启程，从波兰游荡到挪威，一路走走停停，看看布拉格、莱比锡、维滕堡、吕贝克和斯德哥尔摩有什么新动向。他若是运气够好，躲过了船难和瘟疫，平安回到家中，便会将自己沿途学到的一切融入家乡人偏爱的建筑风格中。往后的日子里，他多半会安心沉浸在工作中，拿着一份石匠的工钱度过余生，不会意识到自己其实为艺术发展做出了很大贡献。他也希望赢得荣誉，永世留名，这是人之常情，只不过他实现抱负的方式与今天不同。他将抱负注入了他为教堂付出的劳动中，而教堂就是全体民众精神追求的具体体现。在这之后，当城市进一步兴旺发展，地方行会或商会积累了足够的资本，便开始考虑为自己建些房子，比如市政厅，或称量房，或谷物交易所，或衣商会馆、布商会馆、酿酒商会馆等，于是他们派出最优秀的年轻人，在投入工作之前先去欧洲各地学习。从结果来看，这种时间超长、全面深入的学徒教育体系收效极好。

单凭宗教之力未能做到的事,艺术做到了。艺术赋予了欧洲人国际化的思想。那时国家的概念当然与现在不一样。人们生活在自己出生的村庄、小镇或城市里。皇帝或国王住在远离民众的地方,一辈子待在同一个地方的人,也许根本没机会一睹君王真容。尽管生活范围很小,各地在语言、方言、风俗习惯上毕竟还是有些差别,饮食喜好也各不相同,喜欢葡萄酒的人与喜欢啤酒的人不就是两个对立的阵营?但在人们为一项伟大事业共同努力的过程中,地域偏见逐渐得以化解,不像今天,这些偏见一次次给我们的生活蒙上阴影。那时流行的国际化思想,直到18世纪后半叶才再度在欧洲萌发,但起因是人们对一些哲学观点的共同兴趣,而在中世纪的哥特时期,却是基于对艺术的共同追求。

然而好景不长。一场可怕的、没人预见到的灾难突然之间降临了。数千万人染上了一种神秘的病。医师们不知道这是什么,便称之为"黑死病"。当时薄伽丘等作家记述了这场"大规模死亡",根据他们留下的模糊描述,现代医生认为这应该是一种腺鼠疫。十字军从东方带回了许多造福后世的新事物,但同时也将麻风病、坏血病、流行性感冒引入了欧洲。欧洲的黑死病似乎也是源自埃及、巴勒斯坦或小亚细亚。威尼斯第一个发现了疫情,并试图阻止病毒的蔓延,对所有外来船只实行四十天的强制隔离,也就是隔离检疫。但鼠疫杆菌根本不把这种小小的障碍放在眼里。没过多久,它就出现在马赛,继而蔓延到整个欧洲,总计造成六千多万人死亡,占当时欧洲人口总数的四分之一。这是欧洲历史上最严重的一场传染病,每座城市都设置了隔离病院,在那时的很多画里都能看到,一直到17世纪末,最后一所隔离病院停止运营,疫情才正式宣告结束。

疫病肆虐期间,人们无处可逃。曾有惊慌失措的父母雇了船,带

着孩子们驶离陆地。第二天，一家人都在船上咽了气。教堂日夜开放，但是没有神父主持仪式，他们也已染病身亡。恐惧左右了人们的思想。有人走进荒野，在祈祷中度过生命的最后几天。也有些人，比如薄伽丘和《十日谈》里的朋友们，选择了躲进美丽的乡村别墅，快快活活地享受美食美酒，直到最后的时刻降临。

这一时期的画家通过死亡之舞的阴森场景，生动呈现了整个社会的混乱。疫病的威力稍稍减弱之后，一些地区仍持续多年无人居住，格陵兰岛甚至被彻底遗忘，直到几百年后才有人重新发现了这一大块陆地。

或许可以说，艺术遭受了最为沉重的打击。一度成为主流的普世思想兴起不久就被这场灾难摧毁。年长一些的艺术家和学徒，有一多半都被埋葬在城外的乱坟岗里。延续百年的传统因此而中断，在那个没有书籍的年代，口口相传是传递知识的首要方式。慢慢地，幸存下来的建筑师、泥瓦匠、画家和石匠陆续回到先前的岗位上。但是，曾让他们一路收获快乐和知识的漫游时代结束了。大家都变得很谨慎，不敢再旅行。从他们留在各自家乡的那一刻起，哥特风格不再是全欧洲共同的创造意愿的体现，而是渐渐分化成了鲜明的法国或瑞典或奥地利或德国特色。

此外，黑死病还对艺术的发展产生了另一方面的重要影响，这就是服饰。12世纪之前，欧洲各地居民都穿古罗马式短袍，但为了抵御寒冷，还加上了罗马人鄙视的"野蛮人的发明"——长裤。纽扣（这个词在英语里的词根与"扶壁"相同）是一种装饰，从来没有实际的用途。当时的穿衣方式与大约三十年前我们穿套头汗衫一样，那些衣服在男女样式上没有太大分别，男性穿着的长斗篷看上去就像裙子。

哥特时期对垂直的流畅线条有种狂热的追求，生活的方方面面都

受到这股潮流的影响，这不仅体现在大教堂的尖拱上，还体现在餐叉、盐瓶等日常的家居用品上，宽松柔软的老式服装也变得像福特T形车[①]一样到1937年就过时了。无论在男人还是女人的生活中，时尚都是一种比法律还要强大的主导力量，因此人们的服饰迎来了一场翻天覆地的变革。衣服做得越来越贴身，越来越紧，外衣和裙子都紧得没法再用套头的穿法。于是，扣子总算有了用武之地。与此同时，男式外衣变得越来越短，在15世纪后半叶的画里可以看到，男女服饰从此有了明确的区分。

我在这一章的开头讲过，刚进入哥特时期的时候，社会一派欣欣向荣的复兴景象，城镇居民终于享受到更加丰富的选择，不必局限于穿了几个世纪的衣料。从那个年代的微型画像来看，黄色和棕色很不受欢迎。灰色比较耐脏，所以是穷人穿的颜色，今天在欧洲很多地方，穷困人群还被戏称为"灰衣服的人"。波斯甚至中国图样的装饰渐渐多了起来，人们不惜花费重金购买著名的巴格达金线锦缎。

然后，黑死病来了。很多人突然亡故，巨额遗产一下子汇集到此前连衣服都买不起的少数人手里。人在一夜暴富之后往往极尽招摇，结果各种荒唐的风尚接二连三地冒了出来，致使整个中世纪后期都带着一种古怪气息，仿佛一场永远不会结束的化装舞会，成了当时所有绘画作品中一个非常有趣的元素。那个年代女士的裙子和帽子以及男性的服装都力求做出最夸张的造型，凡是能想到的办法都试过之后，有那么几年时间，紧身裤和外套都被做成了半边绿色、半边红色，或采用其他古怪的色彩组合，直到现在，教宗的瑞士侍卫队还穿着这种样式的衣服。

[①] 美国福特汽车公司在1908年推出的一款汽车，1927年停产。

衣袖变得高耸如教堂尖顶之后，人们把目光转向了服饰的最后一个组成部分——尚未遭到荼毒的鞋子。材质柔软的鞋子一再被加长，长到不得不用链子把鞋尖吊起来，系到腿上，不然连走路都成问题。一些格外讲究穿着的人，甚至给自己的鞋子绣上圣人像，或把教堂外立面的窗花格图样照搬到鞋上。神父和主教纷纷严厉批评这些愚蠢的行为，正如今天他们批评短裤和露背泳装。然而在时尚面前，就连教宗本人也无能为力。直到文艺复兴时期理性再现，这股夸张的风潮才终告结束。

我还要讲一讲浮夸之风临近尾声时，最后兴起的一阵狂热。当时流行把小银铃缀在男士的外衣和帽子各处，这样走动的时候就会发出阵阵悦耳的铃声。现在我们还能见到这种小铃铛，因为从那以后，这就成了宫廷小丑服装上必不可少的装饰。

可惜朝廷中已不再设置这个职位，随着哥特时期的结束，宫廷小丑也消失了。但有些东西一直没有消失，今天如果各位去法国、比利时或荷兰，仍可以看到一些造型夸张的建筑，我们称之为"火焰式哥特风格"。一股风潮一旦兴起，再做什么都无济于事，阻止新时尚的流行比阻止疫病传播还要难。前两年，我们的汽车制造厂商要向公众推销新创意，并让人们觉得开着去年的老款车上街有点可笑，结果设计出了最折磨人的一种现代刑具——流线型汽车，上车的时候要像蛇一样蜷着身体才能钻进去。当然流线型设计有一定的实际优势，假如开飞机的话，原本时速只有一百九十英里，现在却能达到每小时二百英里。但对于平常以三十英里时速行驶的普通汽车，这样夸张的外形其实并没有太大意义。然而流线型汽车还是大获成功，一直畅销到今天。在这之后，流线型冰箱、流线型叉子和匙子、流线型打字机、流线型口授录音机、流线型收音机相继问世。所有新生事物中，恐怕只有新

生婴儿尚未追随这股潮流，但他们每天出门透气坐的婴儿车已是流线造型。这个时代是流线型的天下，我们也只能继续接受流线型的一切，直到有一天，某个聪明人掀起三角形或八角形的新风潮。

同样地，中世纪的人们迷上夸张的风格之后，便热衷于扭曲一切造型，所有东西都仿佛变成了漫画版。我们发现早在 14 世纪初（甚至再早几年），人们就开始刻意放大、突出哥特式装饰的一些细节部分，发展到后来，这些细节大有喧宾夺主的势头，原本次要的部分变得比建筑物自身的轮廓更抢眼。亚眠和鲁昂的大教堂、沙特尔大教堂的部分建筑都呈现出这种变化，此外还有著名的圣米歇尔山教堂，它的外形犹如火焰，这种设计从此就被称为"火焰式哥特风格"。

民用房屋和城堡很少采用火焰式造型，因为火药的发明和重型火炮的出现带来了新的威胁，当时的建筑师不能不把风险纳入考虑。不过，火焰式设计还是全面渗透到了建筑艺术的细微之处，它与黑死病肆虐过后萌发的那种奇特而虚幻的人生观十分相称，所以尽管近八个世纪以来，人们一直满足于罗马风格以及早期哥特式建筑简洁明了的线条，它却很好地满足了这一时期的审美需求。

我想，教会如果坚决反对这种新风格，应该会采取一些管束措施。但作为一个与生活紧密相连的宗教及社会机构，教会一向保持着最明智的做法，避免脱离普通民众的日常生活，所以这时也没有颁布法令制止人们用石头和灰泥给建筑物裹上怪诞的装饰。将近两个世纪的时间里，一座又一座火焰式建筑将奇形怪状的尖塔伸向天空。接着，这股热潮消退了。美丽的神话故事终究敌不过冷酷的现实。哥特风格再也发挥不了实际的作用。艺术必须是某种具体需求的物质体现或精神表达，在这一前提下才可能繁荣发展，哥特风格至此也就失去了存在的意义。

以人来讲,这意味着死亡。以一种风格来讲,这意味着完全相同的结局。

此后偶尔还有延续15世纪风格的哥特式教堂出现,但越来越少,直至彻底销声匿迹。新一代人有新的想法和新的理念,他们觉得奇怪,为什么会有人造出这样的建筑。

第二十章 哥特时期的终结

 艺术家摆脱了束缚。图画和音乐领域里出现了一些新技术。

 中世纪的前六百年里,艺术作品还没有署名。建筑师默默无闻地造房子。画家、雕塑家和微型画匠人从来不在自己的作品上签名。这种状况在今天简直难以想象,我们这个时代充斥着夸大的宣传,一个名字被不断附加上五花八门的各种声誉,有时甚至让人觉得画家面对空白的画布,首先是签上自己的名字,然后才想起来添上一幅画。

 如今每一位刚入行的记者都把署名视为人生头等大事,哪怕只是报道一场斗狗比赛,或是镇议员候选人的一篇讲话,也要给文章署上名。然而昔日写下《尼伯龙根之歌》《罗兰之歌》《埃达》以及亚瑟王传奇的人,在当时的历史记录中几乎没有留下痕迹。这些人的作品在民间流传了五百年,他们别无所求,不需要更多的荣誉。

 那时候的艺术家多半都是直接或间接为教会服务,所以不在作品上留名可以说是一种得体的谦卑姿态。这有可能是原因之一,但绝不是唯一的原因。

首先，这些艺术家基本都没有姓氏。即使到了乔叟①那个年代，一般人习惯的称呼方式仍是阿尔贡金的乔治、堪萨斯的阿尔夫之类。其次，一旦学徒期结束，大部分艺术匠人在某座城市或修道院谋到差事之后，便很少再离开那个地方。当地以及周边各地的居民都很了解他们，也了解他们的作品。第三，那时的生活很单纯，优秀的匠人对于自己的社会地位并没有太多想法。他们手艺精湛。他们知道自己手艺精湛，并为此感到骄傲。话说回来，在行会盛行的年代，任何人要想真正成为独当一面的匠人，必须具备过硬的手艺。这些人大概从没想过，一千年后竟会有人一张张翻看修建兰斯大教堂时留下的签收账单，希望能从中找到类似这样的条目："谨向戈德温纳斯先生支付圣母大教堂正门上方圣菲亚克雕像之酬劳三先令两便士。"

最后，在艺术灵感的表达方式上，当时的艺术家们仍受到很多约束。罗马风格时期的世界需要大批建筑师和石匠，少量雕塑家和画家，更少的微型画画家，以及最低限度的金匠和珠宝匠人。后来，时代变了，而时代的改变带来了一个很有意思的结果，就是艺术家不再是一个默默无闻的群体，他们渐渐成为有思想、有个人喜好的独立个体，有自己的风格和名字。随着这种局面的出现，哥特时期也就宣告结束了。

我在前面一章里提到过，哥特式教堂追求垂直的流线造型，并采用了尖拱，于是可供壁画艺术家发挥的空白墙壁所剩无几。特别是在欧洲北部地区，冬季灰暗阴郁，因此窗户面积越大越好。如此一来，北方人不得不想办法开发适合在木板上作画的颜料，这种需求的产生

① 杰弗里·乔叟（1343—1400），英国小说家、诗人，著有《坎特伯雷故事集》。

比意大利人早了许多。正因为这样,油画诞生在佛兰德地区①,而非意大利。

我们知道在现代的纽约,每当时尚潮流改变,就会有数十万人突然失去工作,只能由生产蕾丝花边转行去做羽毛,或从制作人造花转行去做天晓得什么东西。我们知道当达盖尔先生②发明出一种方法,能把祖父的严肃神情映到一张感光板上保留下来,过去走街串巷的肖像画家要么失业没饭吃,要么转行成为职业摄影师,早期人像摄影大都是上乘之作,或许原因就在于此。

油画诞生之后也出现了同样的情况,人们很快发现,把雕像画成画非常划算,雕像本身绝不可能达到那么便宜的价格。于是雕塑家丢了生意,而画家接到了大批订单。

不过,画家也有他们的烦恼。他们的工作很费时间,而且面对的市场很有限。一幅画完成之后,也许会挂在当地的教堂里,周围的居民可以前来欣赏,其影响力也就只是这样而已。画家没办法让更多的人看到自己在作品中描绘的景象。

十字军从东方带回来的新奇玩意中,有几幅充满异国情调的木刻版画无疑源自中国,因为中国人早在公元7世纪就能做出非常精美的木版画。另外,意大利北部的纺织品制造商了解到,从波斯进口的那些色彩鲜艳的棉布,在生产过程中也不是用画笔画上图案,而是用小块雕花木头印上的。

我们不知道具体在什么时候、欧洲大陆的哪个地方率先尝试了这种新手段,但这的确是一个节省人力的好办法。不久,它就被应用到

① 旧时欧洲的一个地区,包括今天法国北部、比利时西部及荷兰南部的部分地区。
② 路易·达盖尔(1787—1851),法国美术家、化学家,银版照相法的发明者。

了另一领域。

中世纪虽然表面摆出种种圣洁姿态,但实际上是一个赌博盛行的时代。在13世纪之前,赌博活动大都是用骰子,后来十字军在东方发现,想要输钱还有另一种玩法。正是他们把纸牌介绍到了欧洲。

然后有一天,有位聪明的意大利小伙子,很可能是染布工匠的儿子,他想到在棉布上印花用的木制模具,或许也可以用来印制纸牌。各地的法典中,忽然都增加了针对这项邪恶创新的严厉禁令,可见这种消遣游戏在当时有多么流行。欧洲迷上了纸牌。

在这之后人们想到,既然把国王、王后甚至侍从的肖像刻在一块木头上,就能复制出很多画像,那么也可以把圣人的生活场景刻在木头上,然后只要有墨水和印刷机,就可以印出画来分给民众,花费仅仅是画一幅画的零头。我讲的这些并不是确凿的史实,因为我们无从考证。不过这类事情的发展轨迹向来如此,没有什么神秘之处。

当年或许有一幅早期的木版画落到了一位德意志珠宝匠人手上,他平常就习惯在金银制品上雕刻些线条,为素白的表面添一点装饰,这时候他自然会想到,可以用黄铜取代容易损坏的木头,用铜板来印画。于是他第一个做了尝试,结果很可能是以失败告终,但是,其他人把这件事继续做了下去。在凡·艾克兄弟发明新式油画颜料一百年后,第一批铜版画出现了,从那以后,无论木版画还是铜版画的雕刻匠人,都成了画家的有力竞争对手。

没过多久,另一类手工艺人也感受到了这种复制手段带来的竞争压力。木雕师并不满足于雕刻圣人事迹。他们为少数识字的人着想,给画面加上了几行说明性的文字。既然能刻出成串的文字,当然也能逐个印出这些字母——约翰·古腾堡应该就是这样推想的,1438年前后,他开始用"活字"印制宣传单——他称为"活字"的东西是一个

个单独的字母,可以按照任意顺序排列组合。这是一项了不起的发明,让作家和印刷商受益无穷,但同时也让一批手工艺人走向了没落,几百年来,市场上的手抄书和装饰华美的《圣经》抄本都是出自这些人之手,15世纪之后,他们就彻底消失了。

整个罗马风格时期以及中世纪早期(大致来讲,从公元400年到1200年),艺术家要靠修道院院长或大地主好心扶持才能维持生计。他们没有自己的资助人,因为那时还没有资助人一说。当西欧的商业和贸易渐渐复苏,市面上又有了流通的钱,财富终于开始从贵族和高层神职人员手中流向商人的口袋。

一个人若是有了一点闲钱,首先想做的事通常是买房置业。中世纪早期的人们虽有房子住,但住宅十分简陋,家具摆设类似于亚伯拉罕·林肯少年时住过的那幢小木屋。到了中世纪后半叶,民居与罗马风格时期的陋室相比有了巨大的改进。屋里有桌子和长凳,有时甚至还有椅子和其他方便老年人起居的奢侈物件,此外还有各种箱子、柜子用来存放备用床单以及节庆日子才穿的华丽服饰。很多较新的房屋都安装了烟囱,平常人家这时也用上了蜡烛,不再像以前那样,太阳一落就只能上床休息。另外,玻璃窗渐渐被用到了普通民居,人们可以在自家客厅里安享晚间时光,不必担心因此而染上重伤风。

空白的木板墙看上去有点沉闷。这时候绘画已不再局限于未干的灰泥墙面,在一小块木板上一样可以作画,因此人们开始考虑添一点室内的装饰了。画家们原本只是为主效力的无名工匠,这样一来变成了备受社会尊敬的人物,有钱人争相雇用他们,希望能把自己的豪宅装点得比别人家更华丽。

另外,画家现在还多了一项业务。他们又可以画肖像了。罗马人和希腊人曾为在世的人画像或制作半身像,但是,教会非常不赞同这

种异教行为。公元787年，第二次尼西亚公会议明确恢复了神像崇拜（并遏制了东部教会的破坏神像运动），同时规定"绘画作品不能由画家凭空构想，而应遵循传统，遵守教会规则"。

在这种环境下，敢为普通公民画像的人可谓勇气非凡。不过这些普通公民当中，已有不少人与枢机主教一样富有，而那时和今天一样，有钱就有权力，有权力就意味着自由和独立，有足够的底气去冒风险。在意大利，乔托[①]就是一个敢于冒险的人。在阿西西为圣方济各教堂的上堂绘制壁画时，他邀请朋友们来做模特，在反映圣方济各生平的一系列精美画作中充当路人。改变一步步悄然降临。当繁华再现，刻板的传统渐渐被忽视，而个人肖像渐渐流行起来，直到最后，凡·艾克兄弟发明了新颜料，加上一个新的社会阶层（商人）实现了经济上的独立，两方因素相结合，终于让一种消失近千年的作品重现世间——这就是完全与宗教无关的肖像画。

如果给一幅肖像加一点山丘、河流、湖泊、房屋之类的背景，就像一些宗教画那样，画面会显得更丰富，于是画家开始把风景融入画像，比如雇主钟爱的花园，或是他的乡村别墅景观。重新发现色彩之美的人们非常中意这些风景。不久便有一位雇主大胆提出，要一幅没有圣人、没有人像的纯粹的风景画。

另一方面，在这时的欧洲，尤其是欧洲北方各国，阴沉潮湿的天气迫使人们在家里消磨大部分时光，因此居家环境得到了迅速的改善。大家手头都有了一点钱，用餐有锡质的盘子，煮饭有黄铜的炖锅和煎锅，还可以用玻璃罐或陶瓶插上花摆在屋子里。

对于一些与自己朝夕相伴的物件，自然有人希望把它们也画下来

① 乔托（1267—1337），意大利画家，佛罗伦萨画派创始人。

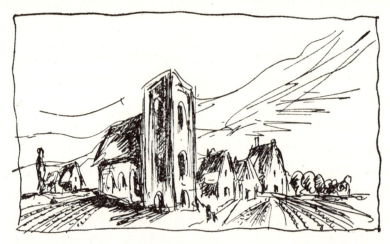

艺术家匆匆画一幅草图时,不会考虑精确的透视关系,只是"凭感觉"画出景物

一般情况下,他都能相当准确地呈现景物原本的样子,但要培养出这样的艺术感受力,需要多年持续不断的练习,直到透视原理融入潜意识里

留个纪念。于是就有某位画家接到雇主要求,为这些炖锅、煎锅以及其他家用器物画一幅画。过去从来没人想过这类东西也能入画。然而尝试的结果却相当让人满意。静物画就这样诞生了。

我是不是把事情讲得太简单了？我认为没有。我亲眼看过这种静物画的绘制过程，看过太多次了。对一般的画家来说，这起码省掉了出门找模特的麻烦。画家太太大概原本就打算晚上吃鱼。既然这样，何不把画架搬到厨房里，趁着太太洗菜的时候，把这些鱼画下来？要想让画面更有趣一点，还可以加上一把鲁特琴或小提琴。鲁特琴和小提琴当然跟鱼没有关系，但在以鱼为主角的画面上，它们能为大片的青白色添一点漂亮的棕黄。

这类静物画有一个最大的优点，就是不愁没有买家。若是在不久前，买画的这些人做梦也想不到自己会为艺术这种没用的东西花钱。这个群体或许没有太高的文化修养，但是自有明确的喜好，画中的死鱼让他们想起了当年妈妈的厨房，所以他们把画买回家，挂在自己的客厅里，为此深感自豪。

可是画这样的作品，画家的自尊心怎么办？不能这样讲。画家也有房租要付，而且不论是下层平民还是修道院院长或住在城堡里的男爵，谁的钱都一样是钱。所以中世纪中期（在新一代艺术资助人彻底推翻三百年来的贵族审美之前）经济环境好转时，首先受益的就是画家，他们终于在社会上拥有了独立自主的地位。与他们共享这份好运的，还有一个此前一直默默无闻的群体——音乐家。

音乐作为一种娱乐，曾经深受古希腊人的喜爱，在基督教会执掌大权之后却遭到严厉的反对，教会甚至试图对音乐实行管制，只有全体教众聚集在一起赞美万能的上帝时，在宗教仪式需要的时候才允许唱歌。但事实证明这根本行不通。唱歌就像呼吸和欢笑一样，是人类的一种本能行为，不可能完全服从管制。于是人们另辟蹊径，把唱歌变成了日常宗教活动的固定组成部分。

最早的基督教团体中，皈依基督教的犹太人占了大多数，他们把许多古老的犹太教习俗和仪式融入了新的信仰。其中一种古老习俗就是以特殊的平板调子吟诵《圣经·诗篇》，今天犹太会堂的领唱者仍延续着这项传统，我们在音乐会上偶尔也能听到。在犹太会堂，神职人员要念诵或吟唱（他们的念诵其实应该说是一种音调单一的吟唱）《诗篇》中的一些段落，而教众会跟着他一起吟诵。基督教徒在早期的集会中也采用了这种形式。但不久之后，他们不得不把教众分为两组，改成了交互轮唱，因为新加入的成员对一些仪式还不熟悉，而这是最简单易行的传授方式。

但是渐渐地，教会失去了最初那种民主的甚至有点公社式的氛围。在四面受敌的困境中，教会必须成为一个管理严格的组织，否则根本没有生存下去的希望。神职人员因此一步步脱离了教众，就像一艘船上的高级船员，迫于现实需要而把自己塑造成一个特殊阶层，与普通水手保持着距离。原先由一半教众承担的轮唱部分，变成了由神职人员负责，主持仪式的神父吟唱时，教众就在下面做出回应，今天我们的很多新教教堂就采用了这种模式。

为了进一步强调神职人员的尊贵地位，他们走上圣坛的时候，人们要吟唱专门的赞美诗。然而事实证明，让在场的众人为如此庄严的时刻营造气氛，并不是一个稳妥的办法，人们虽然心意真诚，但唱歌毕竟是外行。所以慢慢地就形成了一个惯例，信徒当中唱得最好的人被挑选出来，组成一个固定的合唱队站在圣坛边，引领众人一起唱。接着他们又推进了一步，会众不再参与合唱，全部的应答式诵唱都由神职人员和专门的合唱队来完成。

在早期基督教堂里，人们具体唱些什么、怎么唱，现在已无从得知。问题在于各个组织都可能依照自己的喜好编排这一部分仪式。因

此在公元4世纪末，米兰的著名主教圣安布罗斯针对这种混乱局面采取了措施，力求规范这些听起来实在不协调的声音。安布罗斯圣歌由此诞生。直到今天，米兰一直是这种宗教音乐的中心。

然而两个世纪之后，在各地众多的唱诗班指挥影响下，教堂仪式又渐渐变得五花八门，于是教宗格里高利一世在位期间为所有教堂规定了一种明确的音乐形式。关于格里高利是这种音乐的缔造者一说，现代评论家提出了许多质疑。不过，这种素歌或称清唱被命名为"格里高利圣歌"，人们早已普遍接受了这个名称，并且用了很长时间，既然如此，我们也没必要为一些含糊的推测浪费时间，纠结于到底是谁发起了这场影响深远的改革。

这场改革对日后所有的音乐发展都有着至关重要的意义。在今天的天主教堂里，每天都能听到格里高利式的演唱，有时你会觉得很好听，有时会觉得有点单调，但无论什么时候，这种音乐听起来都会让人深受触动，而且正如"素歌"这个名字所形容的，它实际上是一种音乐似的朗诵，并非现代意义上的唱歌。格里高利圣歌共有两千五百到四千首，其中有一小部分也许能追溯到流亡的犹太人在巴格达建起第一个犹太会堂的年代，绝大部分来自公元7世纪和8世纪，还有极少数是现代作品。要解读最古老的那些圣歌，最大的难点在于那时没有明确的记谱方法。标记旋律要么用字母——$abcdefg$，要么用所谓的"纽姆符"，这原是希腊语里的一个词，意为呼吸，现在仍有一些偏僻乡村的新教教堂使用这种记谱方式，一个符号代表一次呼吸。

纽姆乐谱类似于一种音乐速记法，符号标记在歌词上方。可是，每一位小有名气的唱诗班指挥都有自己的一套速记方法，所以对我们解读古代手稿并没有太大帮助。简而言之，尽管安布罗斯和格里高利做了很多努力，希望所有教堂都能保持统一的唱法，但中世纪的音

乐还是渐渐回到了混乱的老路上,直到有一天,在托斯卡纳的阿雷佐(那位对哥特艺术有着独特看法的瓦萨里也是出生在这里),正直而平凡的音乐教师圭多想出了一个绝妙的主意,把音符安排在四条平行线上,后来我们又在此基础上增加了一条线,圭多称之为音阶,在这几条线上位置越高的音符,音调也就越高。有了这种乐谱,只要确定了第一个音的音调(各位想必都听到过管弦乐队根据双簧管的A音校准所有乐器),也就知道后面的音该怎么唱了。这样一来在每一座教堂,人们都能以同样的音高唱出同样的曲调。

在这之后,与单调音乐或单音音乐相对的复调音乐出现了。单调音乐或单音音乐是只有一个声部的歌曲,复调音乐则有多个声部。但格里高利圣歌有一些不容改变的规则,没有太多自由发挥的余地。无论以单声部还是并列的多声部演唱,听起来都像是一种悠扬的朗诵。如果在这种演唱中听到了和声,那一定是偶然的巧合,因为今天我们所说的和声要到巴赫过世之后才渐渐普及,巴赫的作品也还是复调音乐。

在这三百年里,乡村地区的人们很可能有过自己独创的音乐,但即使有,也未能流传下来,我们无缘了解。在此期间所有的音乐创新,例如"平行奥尔加农""自由奥尔加农""复调对位法"等(当时的乐谱里充斥着诸如此类的名词),全部都是专为教会服务的,起初并没有在广大民众中传播。至于乐器,那时候还没有使用乐器,因为这些东西在古罗马时代很受欢迎,所以对虔诚的基督教徒来说绝对是禁忌。

就连管风琴也不例外。公元8世纪后半叶,法国国王决定在自己的法兰克臣民中推广格里高利唱法,同时觉得必须要有某种乐器伴奏,不然那些穷苦乡民和农奴不可能唱准调子。于是他派一名特使远赴君士坦丁堡,向拜占庭皇帝提出使用乐器的请求。国王如愿用上了管风

琴,由此引发的骚动不亚于几百年后教堂钟声第一次在莫斯科响起的时候——淳朴的莫斯科居民认为那是"魔鬼的声音",把那口著名的教堂大钟扔进了河里。

经过一段漫长的努力,人们终于接纳了管风琴,因为教会认识到了这种大型乐器的作用,不过,其他形式的器乐伴奏仍一律不准使用。这种状况原本可能一直延续下去,最终还是在我们的老朋友——普罗旺斯的游吟诗人以及德意志吟游歌手——的影响下渐渐得以改变。

在游吟诗人将其发展成一种独特的艺术之前,普罗旺斯本地的诗歌早已不像拉丁文诗歌那样单纯要求音步,而是讲究一定的重音韵律规则。无论过去还是现在,这样的诗都很容易让人读出一种音乐般的节奏。"Mine EYES have SEEN the GLORY of the COMING of the LORD."[①](我已看到主降临的荣耀。)把这个句子连续读上三遍,自然而然地就唱出来了。

如今的诗歌大都是这种形式,在我们看来并不稀奇。但是在当年,人们只听过格里高利圣歌那种单调低沉的吟唱,所以这对他们来说很新鲜。新鲜事物很容易流行起来,游吟诗人出现不久便大获成功,而且他们的演唱方式非常自然随性,所以经常有些即兴表演,就像歌剧《唐豪瑟》第二幕中吟游歌手的那种即兴表演。这些人不时到某座城堡参加聚会,有人现场命题——任何题目都有可能,他们便各自作一首诗即兴演唱,完全没有预先练习。

由此往后的很多个世纪里,这一直是音乐家们最热衷的室内游戏。腓特烈大帝曾邀请巴赫到柏林鉴赏自己收藏的钢琴,巴赫按照国王命

① 美国爱国歌曲《共和国战歌》的一句歌词,流行于南北战争时期,词作者朱莉亚·豪。

题即席创作的曲子至今仍是广为人知的杰作①。直到莫扎特和贝多芬的年代，这些伟大的作曲家依然钟爱这种趣味十足的高难度消遣。我没记错的话，在这方面最出名的演奏大师当属弗朗茨·李斯特，他很喜欢请听众席上的某个人唱一段旋律，在此基础上即兴创作。

如今我们对待音乐，确切来讲是对待一切艺术的态度已变得非常非常严肃，严肃得简直有点可悲，再也不会沉迷于那种即兴表演。另一方面，即兴发挥其实很难，现代艺术家虽有足够的专业修养，但比起单纯的古代匠人们，或许没有那么多样的才华。还有一个问题我认为必须要讲讲：那些担任伴奏的人——那些演奏竖琴或提琴的卑微的人，究竟是什么时候开始独当一面，从伴奏者变成了独立的乐手？又是什么时候组合成了常规的管弦乐队？

各类音乐指南的编写都是完全以书面记载为依据，无法为我们提供答案，因为那时根本没有书面记载，人们对那样的演奏方式习以为常，不认为有必要把曲子写下来以备日后之需。在这个问题上，我有一点自己的看法。这只是我的个人推测，也许并不正确。

我年轻的时候曾在慕尼黑求学，当时经常去参加施拉梅尔四重奏的演出。这是一种小型管弦乐队，通常包括一两把小提琴、一把吉他，有时还有一架手风琴。另外无论长笛、单簧管还是大号，基本上任何乐器都可以加入进来。当演出结束，喝啤酒和跳舞的客人们都已尽兴，我们便会自娱自乐地做些稀奇古怪的尝试，从超级经典的古典乐到当前最新的流行乐，什么曲子都敢演奏。那真是无比绚烂的夜晚，有时大家会一曲接一曲地玩到黎明。今天我们还不时举办一场这样的音乐

① 巴赫在宫中根据国王的音乐主题即兴创作了一首赋格曲，后来加工整理为一部完整的作品，命名为《音乐的奉献》。

狂欢会，地点就在我此刻写作的这幢房子里，不过我可不敢透露参与者的名字。要是公众得知有几位备受尊敬的演奏家会在疯玩的时候把《大恶狼》改编成巴赫的赋格曲，把贝多芬的交响曲改编成爵士乐，这恐怕有损他们的名誉。

我敢说当年那些被雇来伴奏的人，那些游吟诗人的"仆从"，当他们做完了差事，在过夜的简陋客栈里喝着酸啤酒的时候，或者，当高贵的主人在享用十道菜的盛宴，而他们在城堡的厨房里休息时，我敢说，管弦乐就是在那样的时刻，几乎是不知不觉地诞生了。这愉悦的曲子想必传到了路人耳朵里，于是有人想到，在婚礼或宴席上演奏这样的音乐应该很不错。我想，如果能多赚一点外快，乐手们肯定都很乐意。当然了，他们并没有给后人留下乐谱。首先，我估计他们根本不会写字，更不要说写乐谱了。其次，他们也不需要乐谱。这些人都经历过漫长而艰苦的学徒期，技艺娴熟，何必再费事动笔记录？

另一方面，市民阶层渐渐富裕起来，有越来越多的闲钱享受平民化的娱乐活动，因此拉提琴的、弹鲁特琴的、吹长笛的、敲鼓的人也就越来越抢手。当吟游歌手终告没落，更贴近大众（但也许才华逊色许多）的名歌手[①]取而代之的时候，乐手们也因为这种改变而受益匪浅。

在中世纪的城市里，名歌手协会是社会生活的一个重要组成部分，几乎与珠宝匠人或屠夫及面包师的行会同等重要。对于这类很有势力的组织，教会一向态度谨慎，不会过多干涉。这样一来，在名歌手的庇护下，演奏风笛、竖琴、长笛、弦乐器的乐手们终于得以融入社会，

① 14—16世纪德国城市中的诗乐协会成员，多为商人及手工艺人，将赋诗谱曲视为重要的职业修养，有严格的协会规则和等级划分，"名歌手"为其中级别最高的成员。

在此之前，公众一直觉得他们是江湖骗子，是品行不端的人，绝不允许他们进门，免得家里丢了刀叉匙子或是女儿被拐跑。

就这样，在这个混杂了游吟诗人、吟游歌手、杂耍艺人、流浪艺人、叙事诗人的奇特群体中，出现了一批专业的乐器演奏者，他们可以说是现代演奏大师的鼻祖。有些演奏家恐怕并不乐意看到我为他们整理的这一小段渊源。所以在这里我想借用哈罗德·鲍尔[①]对我说过的一段话，他应该不会介意吧？

"说到底，"他说，"我们其实不就是流浪艺人？我们演奏自己的曲目，听众满意的话，就赏给我们一把铜板。我们满怀感激地收起钱，拿上自己的乐器，赶到下一个乡村集市去继续演出。"

若是听到这段话，刚刚摆脱卑微无名的生活、终于得以扬名的中世纪艺术家会诚心诚意地高唱一声"阿门"表示赞同，一声复调的"阿门"，并以他们的双首琴、雷贝克琴、维埃勒琴、古长号、老式双簧管和风笛配上和弦伴奏。

[①] 哈罗德·鲍尔（1873—1951），出生于英国，后移居美国，著名钢琴演奏家。

第二十一章　文艺复兴精神

城邦再度成为艺术的中心，文艺复兴风格的建筑渐渐出现在世界各地。

Renaissance（复兴）这个词源自16世纪。当时某位极具优越感的人，一方面为自己这一代人取得的成就深感骄傲，同时对新旧两段文明之间的一切都予以否定，把这中间的一千年笼统地贬为所谓的中世纪，认为那是人类思想处于休眠状态的一个时期。这段中间期结束之后，随即出现的便是 *rinascimento* ——即"人类精神的重生"，每当人们感觉到一个全新时代正拉开帷幕，总会做出这样的评论，这种情况大约每隔两百年就会出现一次。不过，我认为这次灵魂的重生有一段不可或缺的前奏，那就是钱袋子先一步获得了新生。

中世纪初期的人们几乎没有余钱，现在大家的腰包又稍稍鼓了起来，而口袋里的钱可以对人的灵魂产生奇妙的影响。除了金子，这时还出现了一种小小的纸片，它们与一种叫作"信贷"的神秘发明联系在一起。这些小纸片能证明一个人的信誉，效力甚至超过了金币。

一直以来人们的精神世界和现实生活都是听凭别人主宰，而现在，

许多人萌发了独立自主的意愿。各地都感受到了自由的气息，特别是在一些高墙环绕、防卫严密的城邦里，这让人们沉浸在一种格外自豪和自立的情绪中。

如果有人问我文艺复兴的起因是什么，我想我一定会这样回答：文艺复兴的出现是因为货币和信贷贸易取代了中世纪的易货贸易。

虽然附带的原因还有很多，但当时如果不是中产阶级迅速富裕起来（并由此在政治和社会上树立威望），那就根本不会有什么文艺复兴。当他们确立了地位，在各自的城市成为统治者之后，这些人往往不愿再去回想自己从街头小贩发展为正规商人的那段历史。当他们为城里百姓建起一所新的医院，或是一座新的教堂，从中可以看出他们的求知欲望，他们对学识的尊重，他们对美的热爱。这些当然都很好，而且绝无虚假，但是很遗憾，一个人如果没有实现经济独立，对美的热爱、对知识的尊重等恐怕都只能是空谈。无论博物馆还是珠宝店，都不欢迎自身生计成问题的人。所以这些热爱美、尊重知识的人首先要自己强大起来，要有足够的实力才能对别人发号施令，实现自己的意愿。他们用13世纪和14世纪积累了这种实力，在15世纪和16世纪享受了成果。享受成果的那段时间就被称为"文艺复兴时期"。

文艺复兴之所以起源于意大利，是因为所有国家之中，意大利率先迎来了经济复苏。这股兴旺浪潮随即沿着贸易路线，逐步扩散到了欧洲各地。一般来讲，繁荣再现的第一个迹象，就是大家忽然又对建筑产生了兴趣。

对于花和鸟类，我们可以根据一套确定的标准，比如花瓣数量、雄蕊数量等予以辨别和分类，但是，我们不可能用同样的方法明确定

义文艺复兴风格的建筑。建筑这种艺术是民族灵魂的最佳呈现，在这一点上与树木非常相似。任何一片自然景观中，树木总是最醒目的组成部分。但如果把这些树移植到另一片土地上，它们就会出现各种古怪的问题。除非有一支专业的园丁队伍时刻精心照料，否则它们一定会渐渐改变，不再是原本的模样。

建筑也是一样。可能有几十个国家选择了罗马风格建筑，或决定按照哥特样式造房子。大家遵照同样的基本原则启动工程，甚至可能照搬别人的设计蓝图。然而在实际的建造过程中，总会发生这样那样的事情，最终的结果往往大大出乎预料。

就拿我们在波托马克河畔修建的那些希腊神殿式建筑[①]来说，其中许多都忠实复制了古希腊原型。这种建筑在希腊景色的映衬下显得庄严华美，但在现在的新环境里，要带着满腔爱国热情才能欣赏到它们的美。

当年意大利人一定是感觉到了类似的问题，几乎是本能地避开了哥特式建筑。他们大概从来没认真想过这其中的原因，我敢说他们完全不明白自己为什么对这种异国建筑如此反感。不过，生来拥有敏锐感知力的人经常能凭直觉做出正确的判断，而比他们理性的人拿着计算尺和计算器算来算去，最后却得出谬误百出的结论。

当他们回到自己熟悉的领域，回归到先人那样以城镇为主导的国家，意大利人似乎立即认识到，在所有的建筑风格当中，唯有古罗马风格与他们的社会需求、本地的景观最为契合。于是他们重拾一千年前的古典建筑形制，也就是从这一刻起，哥特式建筑辉煌不再，意大利又一次成为西方世界的艺术中心，像罗马帝国时代那样为各国树立

① 指美国华盛顿特区的林肯纪念堂等一系列建筑。

中世纪刚一结束,人们无须继续躲在山顶的堡垒里生活……

于是立即着手在平原地带建造舒适的家，他们有了行动的自由，也终于摆脱了中世纪要塞给人的压抑感

了典范。

要深入了解这段历史变化,佛罗伦萨是最理想的地方。当地富商的豪宅在外观上仍保留着城堡式建筑的许多特点,在中世纪早期,持续不断的城市骚乱迫使他们选择了这样的建筑式样。

文艺复兴初期,人们尚未忘记那种时刻担心被杀、睡觉都不安稳的恐惧,富人的家里因此有种囚牢似的气氛,让人联想起美国造币厂,而不是长岛的别墅。但没过多久,一些微妙的变化就出现了。宅院的外墙还是一样威严冷峻,窗户也还是相对较小,以防范盗贼、抢匪。但是走进里面,房屋环绕一片露天庭院而建,类似加州南部老式西班牙大宅里的天井——这片内部空间变得越来越像庞培出土的那些古罗马住宅。而且就像一千年前那样,屋内墙上又有了装饰画,画风也和古罗马时期相近。这时任何一个农民都有可能收获丰厚的回报,因为说不定一铲子就在地里挖出了古代的雕像。一段被埋藏了近千年的文明忽然重获新生,刚好也是在这个时候,人们又有了闲情逸致,重新认识到了它的美。

当时出土的文物多半都破败得不成样子。意大利的气候不比埃及,托付给大地的埃及古物都可以安安稳稳地留存到永远。不过,用一点肥皂,加上大量的水和砂纸,时常能得到令人惊叹的结果。各位若是好奇究竟有多少文物得以重见天日,可以去意大利找一座收藏这些珍宝的大型博物馆,试试把所有的展品都看一遍。大概连续参观两三天,你就会放弃看完全部馆藏的想法了。这还只是一座博物馆,要知道每个意大利村庄都至少有一座展示本地文物的博物馆,不少私人宅院也有自己的收藏。除此之外,18世纪时,权贵们都想把自己的小庭院改建成一座微型凡尔赛宫,为此大举购买意大利艺术品——不是

整车，而是整船整船地买进。翁布里亚和卡拉布里亚各处庄园里的艺术品，就这样一件不落地被送到了萨克森或涅瓦河沿岸。还有，直到前些年当局才颁布法规禁止出口古代艺术品，在那之前，时尚青年在他们的欧陆游学①之旅中（这场旅行的原意是让他们充分领略洛可可艺术），认为自己有责任买一两件罗马皇帝或希腊女神的头像或雕像带回家去，当作装饰品放在父亲位于约克郡、韦姆兰或阿姆斯特尔芬的庄园里。把以上这些全部加在一起，就可以大致了解罗马在统治世界的四个世纪里，从各地收获了多少艺术品，在文艺复兴时期，这里有多少文物被发掘出土。

这让人真切地感受到，罗马帝国确实独一无二。甚至在衰落之后依然如此。从精神层面来讲，它一直是西方文明的中心，这一地位从未变过。现在它又一次引领了建筑潮流，在世界各地，具备"现代意识"的人纷纷仿照这种新样式建起他们的住宅和办公楼，不然就会被认为是无可救药的守旧派。

新的建筑风格成了时尚，就像哥特风格曾是时尚，安妮女王风格也被捐款为我们建造大学的慈善家们奉为时尚。在此后的两百年里，新风格渗透到了欧洲大陆的每一个角落，它的成功离不开一股新生力量的有力支持和推动，他们是艺术领域里的新人——职业建筑师。

我知道我在前面已经多次用到"建筑师"这个词，但那只是为了方便读者理解，因为大家习惯性地认为所有建筑都是建筑师的劳动成果。不过在中世纪，现代意义上的建筑师其实还没有出现。古希腊时代也没有。这个词本身倒是源自希腊语，原意是建造师傅，专指担任

① 流行于17世纪和18世纪的教育旅行，英国等地的上流社会青年在欧洲大陆各国游览学习，以拓宽视野，提升个人修养。

工长的高级工匠，他们不但具备专业技能，还有调配指挥工人的天赋，而且会一点算数，足以把账目算清楚。如果某位工长做得格外出色，就会得到提拔，步步升迁，直到成为一座新教堂的工程总指挥。他拿到的报酬会比别人高，但他的社会地位不会有什么改善，依然与那些参与工程的雕刻工、石匠、铅管工（建造哥特式教堂的繁复屋顶要用到大量精细的铅制品）、玻璃工匠、木匠、画工相差无几。所以他还是和以前一样，跟这些人生活在一起。大家之所以服从他的命令，是因为他们知道，如果要砌墙，他能比速度最快的泥瓦匠砌得更快；如果屋顶上的一块危险区域需要刷漆，他能用最保险的办法搭起脚手架，并且亲自试过之后，才会派工人上去干活；建筑工程中大大小小所有的事情，他都比手下任何一位工人更在行。

这种模式在文艺复兴时期宣告终结。建筑师成了艺术家，而不再是建筑工匠。从那以后，他为自己的项目付出的体力劳动，就只是劳动肌肉削削绘图铅笔而已。各位也许觉得这样的改变不算什么，但实际上，这对建筑的未来发展产生了极其深远的影响。

中世纪的艺术给人一种孩子般的感觉——像是一种无意识的创作，完全看不到自我意识的存在。到了文艺复兴时期就不再是这样了。为彰显主的无限荣光而修建一座新的教堂时，建筑师考虑问题的出发点不再是全能的上帝，他开始专注于"完美古典风格的法则"。这些建筑规范与法则收录在维特鲁威撰写的《建筑十书》中。奥古斯都大帝在位期间，维特鲁威曾是罗马城里所有大型民用及军用建筑的工程负责人，从人们视野中消失近十五个世纪之后，有人在历史悠久的瑞士圣加尔修道院发现了他的著作，他也因此再度受到关注。

整体而言，美国人不大喜欢中间色。我们希望看到一切不是白色就是黑色。灰色不是很受欢迎。关于文艺复兴时期的艺术，目前为止

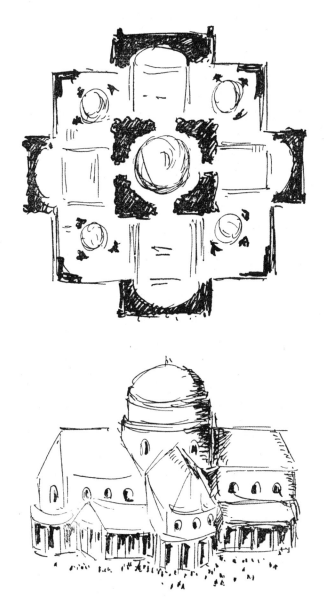

无论大教堂还是其他建筑，其生命历程中最重要的时刻就是建筑师在脑海中勾勒出它的模样，在信封或账单背面草草画出第一份设计图的那一刻

我所讲的内容很可能让人禁不住想问："这些挺有意思，可你到底是什么观点？这种艺术是好还是不好？"

对任何一种风格的建筑、音乐或绘画，我基本都是同样的观点：好坏完全取决于你怎么去看这些作品。在那些名副其实的伟大艺术家手中，比如意大利的布拉曼特或米开朗琪罗、法国的朱尔·阿杜安·芒萨尔和雅克·加布里埃尔（凡尔赛宫外观以及巴黎协和广场的设计者）、西班牙的胡安·包蒂斯塔·德·托莱多（建造埃斯科里亚尔修道院的人）、伦敦的克里斯托弗·雷恩（圣保罗大教堂的建筑师），以及荷兰的雅各布·范·坎佩（阿姆斯特丹市政厅的建造者），文艺复兴风格在他们手中呈现出恰到好处的怡人美感。

不过，这些建筑在设计上采用了外来理念，并非本土原创，因此多少出现了一些问题。文艺复兴时期的法国建筑师认真遵守维特鲁威提出的规范，于是建筑物的屋顶只能设计成平顶，就像凡尔赛的小特里亚农宫那样。这种设计在意大利没有任何问题，偶尔碰上天冷的日子，在房间角落里放一个小火盆也就足够暖和了。可是在欧洲北部地区，冬季往往十分寒冷，而且要持续四五个月，屋里必须要生火，要有烟囱。所以我们大多数人想到巴黎时，首先浮现在脑海里的就是烟囱管帽——大片的烟囱管帽。它们看上去多半不太协调，这是因为它们装在了样式不搭的屋顶上。在荷兰和伦敦，你不会特别注意到烟囱，因为在一周有四天都在下雨的地方，屋顶需要有坡度，而烟囱与尖屋顶搭配在一起很协调。在维特鲁威那个年代，欧洲北部还是无人探索过的蛮荒地带，他在设计中全部采用了平屋顶。而正是因为维特鲁威采用了这种样式，在他之后，维也纳的建筑师如希尔德布兰特和菲舍尔·冯·埃拉赫、德累斯顿的建筑师如珀佩尔曼，也都给他们设计的宫廷图书馆、茨温格宫等配上了平屋顶。

除此之外，就是装饰的问题。我来举一个大家都熟悉的例子——巴黎的凯旋门。提图斯在公元70年攻克耶路撒冷之后，在罗马建了一座凯旋门，从那以后，这种建筑便陆续出现在世界各个角落。其中大多数都让人觉得，建筑师似乎把挺好的一件事情做得太夸张了。他们太想让这些纪念性建筑完整呈现英雄人物的事迹，结果往往是在上面添加了太多不必要的细节。士兵挥舞着长短兵器相互残杀，或是胸口插着十几根长枪迎来战士最好的归宿。战马奔腾，乐手全力吹奏，特别事件要专门用小块的圆形浮雕予以突出。整座建筑上只有几平方英寸的空白，完工之后适当地摆上鲜花和棕榈叶做装饰，有时这些花摆放得并不是很合适，不过，即便堆满了花也无所谓，这种建筑存在的真正意义是让人们看过之后不禁惊叹："多么伟大的一个人！太让人敬佩！"

这样的建造方式或许破坏了艺术效果，但这位大将军或政治家的后嗣和代理人对建筑并不感兴趣，他们想要的，只是一件有说服力的大理石宣传品。

在罗马帝国时代，许多建筑物和纪念碑都想要达成让民众赞叹的效果，结果反而弄巧成拙。现在，一种新的艺术风格再度表达出这样的强烈愿望，并将在往后几个世纪里引领世界潮流——它由文艺复兴风格衍生而来，始终与其紧密相连，甚至直到今天（虽然稍有调整和改良），它仍不时出现在意想不到的地方——这就是巴洛克风格。

巴洛克一词源自葡萄牙语里的 barroco，原本是指形状不规则的大珍珠，价值不菲，但是不匀称，给人的第一印象不是美，而是怪异。17世纪有一些新建的宫殿和教堂被称作巴洛克建筑，它们的基本框架都遵守了古典大师提出的建筑原则，但迫于当时环境的影响添加了夸张的奢华元素，整个巴洛克时期因此染上了一种躁动不安的气息，透

着几分庸俗，让人一下子联想到今天的好莱坞。二者的确有不少相似之处。巴洛克和好莱坞这两种风格的诞生，其实源于同一个明确的目标，就是要赢得公众的赞叹——用大量镀金、各种昂贵但毫无必要的装饰让人们惊叹连连，让大家愉快地欣赏这些华丽而无用、完全无关紧要的东西，心中敬佩不已。

这种相似并非巧合，因为17世纪的教会和20世纪的电影产业遭遇了相同的困境。为了维持自身威望，他们要想办法让几百万人折服，而这些人往往把金钱当作评判事物优劣的标准。好莱坞这样做是因为他们为产品投入了巨额制作费，希望能得到相应的回报。教会则是因为欧洲一些地方受到大肆传播的新教异端威胁，不得不用这种办法确保自己在精神领域的统治。教会在16世纪初经历的这场危机，可以说是其历史上最危险的一场生死考验。

当时有一位叛逆的德意志修道士提出一点质疑，迫使罗马方面做出回应，但教会最终未能平息这件事，善意规劝与无情暴力相结合的老办法在过去屡试不爽，这一次却不管用了。宗教改革由此兴起，中世纪梦想中和谐统一的基督教世界成了泡影。有些地区就此走上了另一条路，似乎再也不会回头。另有一些国家还处在摇摆不定的状态，教会一定要留住它们。宗教裁判所、刑具和刽子手的斧头都已失去了威慑力，在这场关系到人类救赎的抗争中，教会必须求助于艺术。各个类别的艺术，包括建筑、音乐、雕塑、绘画等，都要加以利用，并且要最大限度地加以利用，要让教区民众为教堂的美，为它蕴含的力量，为它的炫目魅力由衷赞叹。于是，他们开始着手改造相对简洁的文艺复兴风格，变幻出上百种各异的形态模样，最终打造出的风格在他们看来，应该足以让所有人情不自禁地为之折服；仍不为所动的，也就只有最顽固不化的、无可救药的异端分子了。

可怜这些持异议的人根本没有立足之地，他们还要承受来自另一方的攻击。改革之后的很多年里，宗教战争没完没了。对于少数对立的统治集团，持续不断的战乱带来了他们自中世纪晚期以来一直满怀期盼、苦苦等待的机会。他们就好比各自持有股份，期待着股份增加，伺机合并。他们已不满足于管理一家小公司。他们想要成为大企业的领导者。现在机会终于来了，他们可以去做这件事，可以大张旗鼓地去做这件事了。

但要想实现目标，他们必须承担极大的风险，因为他们首先要面对的任务，就是摧毁旧式封建贵族以及半独立城邦国的势力。此外，他们还要对抗古罗马时代那种建立超级帝国的理想，虽说多少个世纪过去了也没有实现，但还是有几百万人的脑子里残留着这个念头，在这些人看来，一个不认可（起码表面上认可）中央权力机构的世界，就像没有上帝的宇宙一样，简直无法想象。

所以他们的第一步工作，就是向大众推销他们的王权思想。我知道"推销"这个词也许会让人觉得有点轻佻，与黎塞留[①]和马萨林[②]这样赫赫有名的历史人物不相称，毕竟两人都曾是枢机主教。但我想，他们应该会把这种说法当作称赞。这些人首先是非常讲求实际的实干家，从不空谈治国理想。他们以极端无耻的方式把王权统治贩卖给人民，而且为此深感自豪，为了宣传，他们可以不择手段。他们的军队，他们的密探，他们的贿赂，他们的秘密地牢足以对付那些与他们为敌的人，但是要想赢得民众的心，他们和教会一样，需要更加巧妙的手段。于是他们也像教会那样借用了艺术的力量，让艺术家们放手去做，

① 黎塞留（1585—1642），法国政治家、外交家，曾任首相及枢机主教。
② 马萨林（1602—1661），法国政治家、外交家，接替黎塞留成为枢机主教。

不必担心花销。

在建筑师或画家或音乐家听起来，世上恐怕没有什么话比这一句"不必担心花销"更像音乐般悦耳了。他们的任务就是让民众不要去注意王朝统治者花了多少钱堆砌表面的辉煌，用免费的视觉盛宴让大家觉得自己辛苦交的税多少有一点用到了实处。于是，仿照凡尔赛宫修建的小型王宫出现在了欧洲各国的首都——要知道在17世纪后半叶，欧洲大约有三百座首都。这些都城并非都是名城重镇，但是这无所谓。假设有一位克劳森堡—松德斯豪森—丁克尔斯比尔的领主海因里希三十五世，虽然其领土面积还不及蓬帕杜夫人①心爱的查理王小猎犬专享的园地，但他一样会雄心勃勃地建设他的首都普夫劳门施塔德（人口总计8734），要将其打造成能与"太阳王"②的都城相媲美的文明中心，哪怕他的佃农们为此送命也在所不惜。

对于这种事，美国人尤其应该多些了解。独立战争期间，黑森雇佣兵③被送到美国来为英军效力。英国以总计一千六百万美元的高价买下了这些可怜人。他们的主人拿到这笔钱，把很大一部分投入了他的卡塞尔城堡，打造出18世纪建筑的一件典范之作。以建筑物本身来讲，就连今天的美国人也会赞叹不已，只不过我们很难忘记，这些迷人的大理石厅堂和泳池都是建在阵亡的佣兵尸骨上，他们为之付出生命的所谓事业，对他们而言其实像土星上的战争一样毫不相干。不过，这也是艺术的一个方面，有时候不要太深究比较好。

① 蓬帕杜夫人（1721—1764），法国国王路易十五的情妇，社交名媛，影响了国王的统治及法国的艺术发展。
② 即法国波旁王朝国王路易十四。
③ 美国独立战争（1775—1783）期间，黑森-卡塞尔等德意志地区的领主征召士兵租借给英国，总计约三万雇佣兵被派遣到美国协助英军作战。

不然的话，发掘出的真相很可能会让我们大吃一惊。

各位应该还记得历史书上讲过，引发宗教改革运动的诸多社会不满中，有一条是富格尔家族①的银行强行推销他们囤积的赎罪券，激起了强烈民愤。这种赎罪券并不是新事物，自11世纪第一次十字军东征以来一直有售。但是1506年4月18日，教宗尤利乌斯二世启动了圣彼得大教堂的重建工程，替换掉公元4世纪初，教宗西尔维斯特一世在圣彼得墓地上建造的老教堂。早在半个世纪前，由于老教堂年久失修，当时的教宗尼古拉五世曾命佛罗伦萨建筑师罗塞利诺设计一座新建筑。可惜尚未开建，教宗就辞世了。计划由此被搁置，而且一搁就是五十年，因为教宗的金库里一分钱也没有了。

教宗尤利乌斯二世也是一个勤于建设的人，辉煌的梵蒂冈博物馆就是他的众多功绩之一，他找来著名建筑师布拉曼特，请他根据时下的审美需求修改罗塞利诺的设计稿。

多纳托·布拉曼特出生于乌尔比诺，是拉斐尔的同乡。他在意大利北部各地做了多年学徒，在此期间将自己的名字改为布拉曼特，最终他成为罗马城里所有教廷工程的总负责人。尤利乌斯二世于1503年登上教宗宝座，延续了前任亚历山大六世的任命，请布拉曼特重启圣彼得大教堂的工程，尽可能以最快的速度建成新教堂。布拉曼特欣然接受了这项任务。只要资金到位，陛下一定能看到工程飞速进展。于是教宗向银行家询问了情况，结果银行家说，他没钱了。

这情形对现在的很多建筑师来说也并不陌生，因为我们的大多数

① 德意志商业金融世家，15—16世纪一度主宰欧洲货币市场，甚至贷款给王室和罗马教廷。

教会建筑，同样是完全依靠抵押贷款才得以修建。但由于波吉亚家族[①]（教宗亚历山大六世就是来自这个显赫的西班牙家族）的种种作为，就连教廷也已信誉扫地。所以，面对不利局面，教会决定发售总价数百万的赎罪券，用以筹集所需资金。

教会历史上最奇特的销售群体就在这种背景下出现了。考虑到德意志民族一向比较忠顺，教会认为相比之下他们反抗的可能性最小，因此决定集中力量在这个不幸的国家实施计划。富格尔家族（泰勒银币"Thaler"这个词就是因他们而诞生的，后来演变成了英语里的美元"dollar"）在奥格斯堡开设的银行声名显赫，他们拿到了在德意志土地上发行赎罪券的特许权，继而指派了一位名叫台彻尔的多明我会修士负责销售工作。这是一个富有想象力又非常勤奋的人。他的手下行走各地，鼓动人们花钱赎罪，一夫多妻之类相对较轻的罪用六块金币就能得到宽恕，谋杀要八块金币，亵渎神明要九块金币，凡此等等，无论是已经犯下的罪还是在近期或将来某个时刻可能要犯的罪，价格高低就看罪行的性质。

这种恣意利用人类畏惧及轻信心理的无耻行径激起了公众的强烈愤慨，成为引发宗教改革运动的一个主要原因。然而罗马方面完全没有认识到这场精神反抗的实质，觉得这不过又是两个对立的修道会之间发生的一场有失体面的争吵，双方都想独占好处而已——许多北方国家来函警示危险，罗马教廷甚至懒得看这些信件。毕竟台彻尔修士的辛勤工作换来了大把金币，而布拉曼特终于可以重新开始建造基督教史上最大的教堂了。

[①] 15—16世纪在欧洲极具影响力的西班牙裔意大利家族，对文艺复兴起到了重要的推动作用，但因大肆干涉政治及宗教事务而恶名远扬。

布拉曼特监督完成了支撑中央穹顶的四根宏伟立柱，在刚开始修建柱子间的拱券时便去世了。他的两位得力助手都已上了年纪，面对这项起码还要耗费一百年的工程，他们一点也不急于赶进度。于是教宗把计划托付给了当时最了不起的一位画家。这个年轻人名叫拉斐尔，和布拉曼特一样是乌尔比诺人，但他身体欠佳，接手项目六年之后就不堪负荷，于1520年病故，年仅三十七岁。

继拉斐尔之后，几位建筑师应邀担起了重任。可是（事情往往如此），这几个人各有各的主意，整天吵来吵去，工作却没做多少，直到后来，这件事交给了安东尼奥·达·桑加罗全权负责。他认为布拉曼特和拉斐尔都做错了，大教堂应该建成拉丁十字式才对。不过达·桑加罗并不是一个很有魄力的人，主持这么大的局面实在有点勉强，所以工程进度慢得让人难以忍受。最终还是米开朗琪罗被迫接受了任命，成为首席建筑师，其他人都被严令要求听从安排，不然就不要干了。这一年是1547年，距离教宗尼古拉五世决定修建大教堂，并核准了罗塞利诺的初步设计方案，已经过去了将近一个世纪。

关于米开朗琪罗，稍后我们要单独用一章来介绍他，在这里简单讲一件事就好了。米开朗琪罗重新采纳了布拉曼特（这时他过世已有三十三年）的方案，在此基础上融入了一些自己的设计。他的构想包括宽大气派的门廊，立柱和山形墙都以圣人的雕像装饰。如何构建教堂的巨型圆顶成了一个让他着迷的问题。为此他进一步加强了中央立柱的支撑力，然后便开始了主体部分的建造，完成后的圆顶直径足有138英尺，高达437英尺。不单是圆顶，这座教堂其实处处显露出米开朗琪罗的风范。中世纪早期的建筑代表作圣索菲亚大教堂占地8250平方码。伦敦圣保罗大教堂的规模仅仅是圣彼得大教堂的一半，而科隆大教堂的占地面积只有7340平方码。

圣彼得大教堂

米开朗琪罗于1564年辞世,未能看到他的作品完工。大教堂内部的工程直到半个世纪之后的1606年才宣告完成。但这时,教会在宗教改革运动的冲击下已是摇摇欲坠,无奈之中打算做最后一搏,要将迷途的新教徒引回正道,然而文艺复兴建筑师的设计方案相对直白,达不到这个时候需要的震撼效果。保罗五世是当时在位的教宗,他来自大名鼎鼎的博尔盖塞家族,他们最初只是小城锡耶纳的平常人家,经过短短几个世纪的积累,成了全罗马首屈一指的艺术品收藏大家。

说起来,这批家族藏品还有过一段颇为奇特的经历。19世纪初,它们被卖给了法国皇帝拿破仑。当时博尔盖塞家族的一个人做了这笔交易,他名叫卡米洛,娶了皇帝的妹妹——美丽的波利娜·波拿巴。这批艺术品就此被法国人收藏,直到1815年,维也纳会议决定将其归还给原来的主人。所以各位现在去罗马的话,仍可以在博尔盖塞别墅看到它们。这座迷人的别墅坐落在首都郊外,经过17世纪意大利建筑师的精心设计,园林造景艺术在这里得以焕发新生。今天别墅和里面的艺术藏品都为国家所有。

我们再继续讲保罗五世。他也是一位"时髦"的教宗,认为米开朗琪罗的设计已经满足不了他的要求,因为视觉效果不够震撼,或者用当时的话来说,不够"巴洛克"。他重新选用了一百年前的拉丁十字式设计,将中殿部分大幅度加长,并为此雇来一名才华平平的艺术家,在米开朗琪罗的门廊外面硬生生套上了一个巴洛克风格的外立面。

正如我们现在看到的,这是一个错误的决定。教堂圆顶不再占据整座建筑的核心位置,后来添加的外立面以及莫名其妙组合在一起的巨型大理石圣人雕像,几乎完全遮挡了圆顶。

17世纪的人们似乎挺喜欢这种设计,可是今天的我们与先祖不同,更偏爱文艺复兴初期的简洁风格,所以看见这种明显为迎合大众

风景画家自罗马时代之后就被世人遗忘了,到了文艺复兴时期,他们再度登上了舞台

喜好而设计的建筑，我们不会为之赞叹，反而会觉得煞风景。不过这个问题后来多少得到了补救，因为主体建筑落成几年之后，来自那不勒斯的雕塑家贝尼尼，也是圣彼得大教堂的最后一任建筑师，在教堂外面设计添加了半圆形的柱廊，长长的柱廊犹如两条向前伸出的手臂，欢迎民众前来瞻仰那位加利利的渔夫——彼得——的陵墓。

1626年11月18日，在最初的圣彼得教堂破土动工十三个世纪之后，教宗乌尔班八世为竣工的新教堂举行了奉献礼。这位教宗出身佛罗伦萨的名门——巴尔贝里尼家族，他们在古罗马废墟中肆无忌惮地掠夺文物，搬回去装饰自家新建的宫殿，那时候甚至有一句广为流传的话：*Quod non fecerunt barbari, fecerunt Barberini.*（野蛮人没能毁掉的东西，都被巴尔贝里尼拆走了。）

关于教会引以为傲的那些宏伟教堂，我想我至少应该详细介绍其中的一座。因为圣彼得大教堂的故事，也是过去绝大多数伟大的建筑成就都曾有过的经历。另外这也再一次提醒我们，给艺术作品贴上明确的流派或时代标签之前，一定要慎之又慎。比如在圣彼得大教堂，既有公元4世纪的老教堂残留的部分，也有几座建于12世纪的圣坛。这里的一些石棺是古罗马匠人的作品，那时候罗马城还是西方帝国的中心。在这之后，我们又会看到建筑师在文艺复兴初期风格影响下创作的成果。接着，一股汹涌而来的巴洛克风潮掩盖了这些作品的光彩，随即又渐渐衰落，演变成更为悦目的18世纪洛可可风格，到了这时，世界已厌倦了宗教暴力，生活终于开始回归理性。

一种风格，无论是建筑、音乐还是绘画的风格，必然反映出某一代人特有的思维模式和生活方式。然而人类从来不是整整齐齐一同往前走，前进的队伍总是七零八落，永远有一小群勇敢的先锋走在最前

面,还有一群掉队的人走在最后。在这两个群体之间是大批普通人,他们无所谓往哪个方向走,只要队伍的确在前进,一路上温饱无忧、有地方安身就可以了。

身处那个时代的人很难认识到这一点,因为就像身在战场的士兵,他们没办法清楚地了解周围到底发生了什么。我们所知道的,仅仅是自己身边这个小世界里的事而已。但是,一百年后的人们可以站在纵观全局的视角去看所有的进攻和反攻。他们可以说:"那一仗就应该那样打,跟我们想的一样。"也可以评论说那样不对。艺术也是一样。我们现在有条件全面地审视过去的艺术作品,可以把它们放在一起、当作一个整体加以评判。但是别忘了,在这些作品诞生的年代,当时的人们必定是从截然不同的角度欣赏它们的。

这种事向来如此,往后恐怕也一直会是这样。我们能做的,就是尽力去研究,去比较,不要过于匆忙地发表自己的观点,免得被后人批评得体无完肤。也许有人觉得这听起来有点麻烦,不够理想,但这样做的美妙之处在于:艺术世界里有无数各异的风格,或早或晚,我们每一个人都能找到刚好符合自身艺术需求的那一种。

不过,当我们走进博物馆的时候,一定要带上全部的宽容和理解,不然说不定就会有一丝失望悄然侵入心中,如果你是真心想去感受昔日艺术之美,受到这种情绪影响无疑是最糟糕的事。

第二十二章　佛罗伦萨

这一章要介绍阿尔诺河上这座名扬四海的古城，还要向阿西西的圣方济各致敬，并简单讲讲杰出的艺术家乔托的生平与成就。

"条条大路通罗马。"

这是中世纪人们常说的一句话，而且说得没错。这时的罗马虽不再是庞大帝国的中心，但依然主宰着人们的精神世界。因此每一位皇帝和国王，每一位主教和神父，甚至最卑微的普通公民需要向教廷求助或有委屈需要申诉时，迟早会冒着重重危险踏上漫长旅途，亲自前往古老的拉特兰宫——自公元4世纪起，这里就是教宗的驻地。走上这条路的人必然要经过佛罗伦萨，因为从北、东、西三个方向通往罗马的路都在此汇聚，旅人在这里为最后一段行程做准备，与律师和银行方面商定各项事宜。

这座城市的历史不及旁边山上的菲耶索莱那么悠久，但是它地理位置优越，对制造业来说非常便利。到了11世纪，佛罗伦萨已是羊毛买卖以及丝绸贸易领域里公认的第一重镇。丝绸源于中国，据说早在公元前几千年，那里就出现了丝绸衣袍。这种织物由天朝传到了日本

和印度，后来又经由于阗①和波斯传入了欧洲，亚里士多德当时编写的自然奇闻中也因此多了一种"长角的肉虫"。不过直到帝国晚期，丝绸衣物才在罗马流行起来。老一辈性情坚韧的罗马贵族非常厌恶这种新奇衣料，甚至颁布了几条严厉的法令，禁止穿着"女人气"的丝绸。这类规定向来只会起到适得其反的作用，禁令一出，丝绸外袍身价倍增，所有的富人都恨不能立即换上这种袍子。罗马地方官认为应该利用当前的热潮赚点钱，把丝绸生产变成一项皇家垄断的产业。为此君士坦丁堡的皇宫将部分区域改建成了一座丝绸厂。不过，虽然蚕欣然接受了西方的桑叶，拜占庭人却始终没能熟练掌握丝绸织造技术，在十字军东征之前，上乘丝绸都是穆斯林产品，由西西里销往各地。

这种状况很可能受到教会方面的责难，他们一向反对信徒与伊斯兰教敌人之间有这样的生意往来。但这个时候教会已开始认识到，在古老的罗马风格教堂里，石头墙壁冷冰冰的，让人有点畏惧，丝绸帷幔其实是非常合适的装饰品。另外，十字军将士也已见识了东方的种种奢华物品，一心想让自家女眷换掉单调的亚麻或棉布，穿上更加动人的衣料。

眼看丝绸生意前景大好，佛罗伦萨、米兰、威尼斯和热那亚的一些生产商决定把手头的部分闲置资金投入这项新兴产业。他们在意大利北部平原养蚕，并大批培养年轻女孩使用织机。就这样，在丝绸和羊毛贸易的推动下，佛罗伦萨发展成为中世纪欧洲最富有的城市之一。

当人们有了大量盈余的黄金和白银，自然会有那么几个机灵的人想到，买卖外币也许能赚到钱。因为每一天都有数以百计的各国朝圣

① 西域古国（公元前232—公元1006），曾是丝绸之路上的重要据点，盛时包括今新疆和田、于田、民丰等县。

者途经此地，而他们都需要换些本地的货币才好去罗马办事。通往城门的街道边很快聚起了一群群热心为大家换钱的人，他们坐在各自的矮桌后面，尽全力从每一位送上门的朝圣者手里多克扣点钱，为此他们简直能想出无穷无尽的花招。

他们做这种事没有任何风险。这里是他们的地盘，市政官员是他们认识的人，而朝圣者都是外乡客，从这些人身上赚钱正合适。不仅货币兑换商们有这种想法，当地的治安官对此也非常支持。

这份收益一点点地悄然累积，一年又一年，一个世纪又一个世纪，终于让佛罗伦萨成了欧洲第一大金融市场，可谓13世纪的伦敦。由于教会不允许赚取利息，认为这是变相放高利贷，应处以极刑，所以要想把这笔迅速增长的财富利用起来，像今天维系繁荣的"证券投资"之类是绝不可能的。当时多余的资金只有两个去处：一是买地，二是建更多的工厂。但中世纪的机械设备还很简陋，需要数千人配合才能运转。因此忽然之间，工人数量大幅增加。为保护自己的权益，他们成立了行业公会，或称行会。这些组织自然都很热心地方政治，而在选举或两个阵营对峙的时候，支持者的数量非常关键，所以，在一个以财富而非出身来衡量成功的社会里，工人很快就成了公民生活中最为重要的组成部分。

可惜，当工人终于达成目标，掌握了统治大权，事实却证明他们的治国能力还比不上那些被他们赶下台的王公贵族，而且贪腐问题更加严重。没过多久，社会便陷入了混乱。这时候整个意大利分裂成了两派：一派期待着教宗掌管国家，另一派希望皇帝能够胜出，拯救国民。各位如果有兴趣了解那场内战的恩怨，可以去看看佛罗伦萨史上最著名的诗人及政治家——但丁·阿利吉耶里——的作品。他在《地狱篇》中描述了战争以一方的胜利告终之后，或许有五六百个家庭忽

然被流放，他们最终在饥饿中死去，或依靠左邻右舍的接济度过余生。若是冒险返回故乡（像但丁那样），他们就很可能被判处火刑。

在这样的环境下，商贸行业的命运不言而喻。终于，佛罗伦萨人忍无可忍，把皇帝党和教宗党这两派势力统统赶了出去，行会随即承担起管理城市的责任，而且这一次他们明确宣告，要为所有人谋福利。

然而短短几年之后的实际状况表明，单凭良好的意愿并不足以改善政治环境。在新构建的民主社会里，凡是有利可图的职位都被那些更有野心的活跃分子、那些不太在意道德规范的人抢占了，余下的人失去了原有的一切，渐渐沦落为焦躁不安、满心怨言的无产者。这种状态导致了不满情绪的爆发，随之而来的是街头争斗，最终发展成了两方激战。作为全世界最重要的货币中心，这座城市当然禁不起十几个政治流氓各自带着一群走卒乱来。就在这个关键时刻，佛罗伦萨遇上了难得的好运。这时崛起的一个家族很有些手腕，能让各派敌对的势力相安无事，而且他们行事精明谨慎，绝不会让人怀疑他们暗藏野心，可能威胁到国家安全。

这个家族姓德·美第奇。若是按他们自己对外宣扬的宗谱来看，美第奇是一个非常古老的家族。在佛罗伦萨，就在城市的中心，可以看到一座巨大的珀耳修斯①雕像，手中高举着美杜莎的骇人头颅。从建成到现在，这座雕像从未移动过位置，其身后便是当年行会代表们聚会的宏伟大厦。雕像的创作者本韦努托·切利尼是古今少有的无耻之徒，同时也是第一流的伟大艺术家。不论在战场（他出现在这里还算有些正当理由），还是在友人妻子的私人起居室（这可是他完全没理由踏入的禁地），他都一样地个性张扬、引人注目。他是那种世间少

① 又译"帕修斯"，希腊神话中的英雄人物，宙斯的儿子，斩杀了女妖美杜莎。

有的奇人，一位全能的天才。在他的工作室里，你会看到五花八门的各种作品，有三倍于真人大小的雕像，也有为教宗礼服特制的小小褡扣——看似不起眼，实则价值不菲。法国的一名小使节在教宗驻地的街上被刺杀后，教宗拿出了这件东西作为部分赔偿，一向对战利品很有鉴赏力的波拿巴将军欣然接受。

只要拿到满意的酬金，切利尼大师就不太关心历史细节问题，很乐意将他的资助人——美第奇家族——与宙斯的儿子以及不幸的达那厄[①]挂上关系。于是，这座造型奇特的珀耳修斯雕像成了美第奇家族认可的始祖形象。可惜现代历史学研究发现，美第奇的家族史只能上溯到一位不算太光彩的祖先——一个放高利贷的人，他们族徽上的圆点装饰[②]正是由此而来。直到现在，凡是经历过窘困，曾把祖父的手表暂时交给典当行老板保管的作家和艺术家，对这种圆形图案应该都不陌生。

在家族逐步聚敛财富并攀上权力高峰之后，最初的几个世纪里，每一位美第奇都多少保留了先人品质，从早年打下基业的祖辈那里继承了通达人情事理的处世方式。即使家族势力崛起，家中有晚辈当选教宗，或被任命为枢机主教，他们（起码在表面上）依然是平凡的普通公民。直到几百年后，16世纪的最后二十几年里，美第奇家族才一改面貌，不但做了托斯卡纳大公，还与其他王朝统治者联姻，让族中女子成为国王的妻子、母亲，扮演了左右历史的角色。

然而他们自己并未意识到，这也正是家族衰败的开始。1737年最后一位美第奇去世时，美丽的托斯卡纳已在他们的统治下变成了一个

[①] 希腊神话中阿尔戈斯国王的女儿，珀耳修斯的母亲。
[②] 源自中世纪金融行会的标志，也是当时钱币兑换商使用的标志。

贫困破败的地方——一群一无是处的贵族和懒惰又愚昧的教士生活在这里，当地的农民辛苦劳作，勉强供养着他们。农民的日子却和夜半在门外嚎叫的野狼相差无几。

不过，对于这个非比寻常的家族，我们不能只看到最后两百年的衰落，他们不仅为养育了自己的城市，更为整个世界——喜爱艺术的世界——做出了不可磨灭的贡献。富人一向喜欢购买绘画和雕塑，一向认为身边必须要有几件当红艺术家的作品作装饰。这是展示财富的理想方式之一。他们之中也有个别人真心喜欢自己买来的艺术品，但是对大多数人来说，一幅提香①新作的意义大概与妻子特意穿去看歌剧、向邻居太太炫耀的貂皮大衣差不多，在他们眼里，二者恐怕没有什么区别。

极其偶然的时候，"大笔金钱只能创造出拙劣艺术"这条定律会被打破。极其偶然的时候，资助艺术家的人也是一个真心热爱艺术的人。美第奇家族何其幸运，近三百年时间里，这个家族的男男女女不但喜欢美的事物，而且拥有发现美的眼光。结果，他们的家乡渐渐变成了一个迷人的宜居之城，在当地的居民看来，被逐出这座城市（就像但丁那样）是比死亡还要残酷的惩罚。

讲过了美第奇家族非比寻常的才能，以及家乡佛罗伦萨的辉煌有很大一部分要归功于他们，现在我们该来介绍这一章的另一位主角了。虽说他是截然不同的一种人，但如果单从身世背景来看，他其实与美第奇家族的成员十分相像，他的族人同样属于中产精英，世上大多数杰出的人都来自这一阶层。

① 提香·韦切利奥（1490—1576），意大利画家，文艺复兴后期威尼斯画派的代表。

大家都叫他弗朗切斯科①,他的父亲彼得罗·贝尔纳多内是阿西西的一名富商,阿西西是翁布里亚山间一座舒适怡人的小城,就在美第奇统治的托斯卡纳南边。老彼得罗·贝尔纳多内很有钱,成长环境让弗朗切斯科自认是城里的名门子弟。然而1202年,在他二十岁生日过后不久,弗朗切斯科忽然染上了重病。身体好转后,为了忘记这段不愉快的日子,他被送去参加一场军事行动。可是行军不过一天,他便旧疾复发。等到终于康复时,他仿佛变了一个人。他不再是那个傲慢骄横的富家公子哥儿。他变得谦逊,与最底层的穷苦人亲如兄弟。

这本书专注于艺术,所以要想进一步深入了解圣方济各的生平,还要请各位参考其他书籍。但另一方面,我们在介绍中世纪艺术史的时候,不能不着重讲一讲彼得罗·贝尔纳多内的这个古怪儿子,以及他对中世纪文明产生的深远影响。

弗朗切斯科·贝尔纳多内这样的人,在历史上只能被归为"非比寻常的人物",因为除此之外找不到适合他们的类别。起初并没有迹象表明,日后他将成为一个了不起的人。所有中世纪的孩子都生活在一个极度厌恶死亡同时又鄙视生命的世界。他和当时大多数有钱人家的小孩一样,成长过程中没受过系统的教育,家里偶尔有文人学者来做客,零零星星地讲点学问,这就是他们全部的知识来源了。从他开启事业到辞别人世,只有短短二十四年(人生的前二十年里,他与一般的意大利男孩没有两样),但他却为同胞带来了新的启迪。确切地说,他为我们所有人带来了新的启迪。历史上只有屈指可数的几位圣人得到了加尔文派的认可,不仅受到天主教徒尊敬,在新教徒心中同样占有一席之地,弗朗切斯科便是其中之一,而且他的品格被四处传扬,

① 方济各会创始人圣方济各(1182—1226)的本名。

几乎每一个人都不可避免地受到他的教诲影响。

那么,他教给了世人什么呢?在这个问题上,我必须格外慎重。我不是专家,甚至不算是很虔诚的基督徒,在这里只是谈谈个人的观点。我认为在一个越来越看重律法条文而非精神教诲的世界里,弗朗切斯科展现了令人耳目一新的精神力量。他让人们忽然感受到,其实身为基督教徒,最重要的不是相信什么,而在于实际的行动。这样一来,信仰天主不再是一种不得不背负的沉重责任,有幸拥有信仰是一件快乐的事。简单来讲,他是极少数真正造福人类的伟人之一——他是一位笑对人生的哲学家。

关于他如何彻底改变了那个时代的人生观,细说起来就离题太远了,在这里就讲讲他对艺术的影响吧。他让艺术回到了原本所属的地方,回到了城市的大街小巷里,回到了山巅、田野、森林里,回到了你的家里、邻居们各自的家里。终其一生,他一直是不折不扣的中世纪之子。那时候人们相信,人在尘世间度过的时光只是一个短暂的准备过程,为的是在死后的世界拥有更大的幸福。但是他用行动告诉世人,在期待那一刻到来的同时,既然上帝以其智慧为任性的孩子们创造了各种美好的事物,我们不妨接受并享受这一切。从艺术的角度来讲,这意味着画家可以重新打开封闭了千年的窗户,可以像孩子般惊叹:"多好的天气,多么迷人的景色!我现在才知道世界原来这么美!"

这意味着音乐家可以重新张开耳朵聆听,听鸟儿的鸣唱,听奔流溪涧的潺潺水声,比起几个世纪以来他能听到的唯一一种音乐——忧郁的格里高利圣歌,他发现这些声音更能激发灵感。这意味着雕塑家可以用心构思在花园里跳舞的孩子,和过去为某位冷酷神明塑造严厉的面容一样,创作的过程给他带来了同等的快乐。在千百年无视眼前

的世界之后，这意味着人类终于回归到现实的生活中，终于发现了这个世界的美好。

下面要讲的，是本章开头提到的第二个人物——画家乔托。根据佛罗伦萨人深信不疑的说法，乔托是穷苦农民家的孩子，住在佛罗伦萨往北几英里处的一个小村庄——韦斯比亚诺。有一天，他帮父亲放羊的时候闲来无事，在一块大石头上画起了羊。一个陌生人这时刚好经过，见男孩在画画，便停下来观看，竟从中看到了天赋的才华。这位路人张开双臂热烈地拥抱男孩，然后去说服了孩子的父亲，让他走上艺术之路，帮助他开创一番财富和名誉双收的事业。

实际的情况或许远远没有故事讲述的这样浪漫。中世纪的各个画家工作室无时无刻不在寻找能干的年轻人，因为大部分基础工作都要靠学徒完成，而好学徒又非常难得。所以那时候他们雇用探子帮忙物色人才，就像现在的美国大学雇用球探去发掘有潜力的橄榄球苗子。当时很可能是契马布埃大师①手下的一名探子得到消息，在某地的小村子里有这样一个农民的儿子，于是急忙赶去向那户人家买下男孩，让他来为一位了不起的佛罗伦萨艺术家工作。这位契马布埃不仅是壁画大师，在建筑及镶嵌画方面也颇有建树。

年轻学徒的日子十分不易。师父供他日常吃穿（穿的都是最平常的衣服，而且多半是穷人的平常衣服），教他手艺，以此换来他十二年的服务，而他在这十二年里的生活几乎与家奴无异。学徒要负责调配颜料，及时涂抹壁画的灰浆基底，供大师描画又一幅杰作中的人物，除此之外的所有空闲时间里，他还要为师父做饭，照看孩子。

① 契马布埃（1240—1302），意大利佛罗伦萨早期画家，相传为乔托的老师。

我在这里应该稍稍介绍一下这位大师本人,因为契马布埃是当时最伟大的画家之一。佛罗伦萨人奉他为意大利绘画之父,遗憾的是,如今我们已很难见到他的真迹。他最著名的事迹据说是创作了"全世界最大的一幅画"。这一点很有意思,从一个方面说明了二十五个世纪以来,大众的品位始终没有多少改变。菲狄亚斯在古希腊人当中赢得了极高的声誉,因为他完成了"世界上最大的雕像"。尼禄至今广为人知,因为曾有一座他的塑像——有史以来最大的巨型塑像——矗立在那个年代的麦迪逊花园广场,也就是罗马斗兽场所在的地方。

契马布埃的原作基本都已下落不明,不过,现在我们还能看到很多复制品以及他的弟子们绘制的作品。这些画透露了一个有趣的信息,即 1302 年在比萨辞世的这位艺术家,本质上仍是中世纪早期画派的继承者,今天只有俄罗斯圣像画家延续了这种风格。换句话说,他显然从不关注自然,在创作中谨遵传统;而他所遵循的传统,仍是镶嵌画匠的传统。

镶嵌画在 14 世纪已开始走向没落。首先,它过于昂贵,实用价值不高;其次,它过于耗费时间(试想一幅 10 英尺 × 15 英尺的拼图要怎么加快完成?),而那时和现在一样,时间就是金钱;第三,它所用的材料极大地限制了创作,所以画家也在积极寻找其他手段,希望能更加自由地施展才华。

最终,湿壁画满足了画家的愿望。这个词源自意大利语里的 *fresco*,原意为新鲜、清凉,在这里意指灰泥的新鲜湿润。湿壁画的绘制过程如下:画家将颜料与水调和,在一层湿润的灰泥基底上作画。水分很快就会蒸发,留下颜料与灰泥融合在一起,这层坚硬的物质可以经受住时间的长久考验。与镶嵌画相比,湿壁画造价低廉,而且简单得多,为此在诞生之初很被人看不起,这就好比现在仍有很多人宁

愿要末流的绘画，也不要一流的摄影作品。

乔托刚入行的时候，似乎也做过镶嵌画匠的工作。不过，我们认识的他只是画家及建筑师。在建筑领域里，他称得上是很好的匠人，但当时有几十位建筑师比他更优秀。然而作为画家，他却是卓越不凡的人物，因为他为世人开辟了一条宽广大道，而此前他的同行们可以说是一直被迫沿着一条狭窄又乏味的小路前进。

在这里我想提醒各位，如果你从未看过乔托的作品，现在满怀期待地赶到图书馆去，找来一本他的作品集，翻开之后很可能会非常失望。"就是这些？"你心里说，"这些呆板的人像，还有这些怪模怪样的房子、树木，全都比例失调，而且扁得像煎饼！就只是这些？"

这些当然不是全部。这其中还蕴含了很多东西，但也许你需要很多年才能渐渐领悟到。第一点，关于画中不寻常的景物。要知道，乔托并不是现代意义上的画家。他是一位壁画家。画家的作品可以独立于环境而存在，至少理论上是这样。你可以在罗马买一幅画，把它带到里约热内卢去，只要灯光布置到位，它在两座城市可以呈现出同样好的效果。但是壁画所扮演的角色与一般的画作有很大的不同。它们正如名称所示，是"墙壁"的一个组成部分，因此兼顾了建筑和装饰两方面的作用。如今我们的壁画大都惨不忍睹，原因之一或许就在于此。创作者把自己当作了单纯的画家，而不是特殊的工匠——用色彩代替了砖块和砂浆的工匠。

假如当初乔托采用了"写实风格"，假如他尝试真实呈现风景以及风景中的人物，他将无法达成原本的创作目的，因为那样一来画面就有了纵深感，会将信徒的视线和注意力引向别处，偏离他们所在的神圣建筑本身，结果教堂不成教堂，变得更像是美术馆。乔托在一些作品中的表现手法已非常接近写实风格，比他的前辈们接近得多。但他

一向忠实于教会，始终没有背离行业传统。

再来看看可能有人提出的第二点质疑，也就是画中的人物姿态僵硬而笨拙，女人的长袍、男人的披风都显得线条死板，看上去仿佛脱离了穿着者的身体，自行立在那里，不像现代绘画中的衣袍那样，从肩头自然垂下。在这个问题上，我们还是不能不强调乔托当时面对的困难。他是一位真正的先驱，长久以来没人做过甚至已被遗忘的事，他第一个大胆做了尝试。

如果有人要我画一场17世纪的海战，我能找到几百幅海战题材的画，创作者都是让我望尘莫及的前辈，我可以向他们稍稍"借"点创意。艺术界常把窃取一点灵感称作"启发"，可怜的乔托却没有可以启发他的人。一切都要靠他自己。所有的创意都来自他的想象力。呈现耶稣及圣徒生平的宗教画当然有成千上万，然而画中描绘的那个世界早已在岁月流逝中被种种传说掩埋。

圣方济各却不一样，他不是几百年前辞世的圣人。对乔托而言，他几乎可以说是同时代的人，还有许多在世的人曾在年轻时亲眼见过他。因此画他不同于画圣彼得或圣路加，不能用一样的表现手法，乔托要在墙上描绘的场景，必须给人以真实、生动的观感。另外，圣方济各是每一个场景中的主角，用今天的话来说，乔托要确保他成为众人瞩目的焦点。画面要有背景，而且背景要恰到好处，不论画中主角这一刻正在做什么，都要让普通民众一眼就能认出他来。但在任何情况下，背景都不能喧宾夺主。

欣赏几年，熟悉这些画之后（我建议可以这样做：找几幅好的复制品，在卧室或起居室选择合适的位置挂起来，可以不时地看到，但不必把它当作一项需要特意去完成的任务）——这时你会真正开始领会，乔托多么完美地解决了所有难题。某天早上再看到这些画时，你

会忽然觉得，画中呆板的人物其实一点也不呆板。以当时有限的手段来说，他们呈现出无比鲜活的姿态，充分表达了画家的创作意图。

圣方济各宛如回到了人间。你可以看到他照料生病的人，听他在田野里向男女会众宣讲教义，每一个画面都还原了现实中的场景，因为在乔托那个年代，书籍十分稀罕，也没有像样的绘画，没有木版、铁版或铜版的雕刻作品，没有电影，没有影像信息。人们能看到的，唯有少量雕像以及大教堂墙上和窗上的画。方济各会的修士们请乔托讲述圣方济各的故事，帮助来到教堂聆听教友讲道（这是圣方济各的诸多创新之一）的大批民众了解这位创始人，希望他们不仅能用耳朵听，还能用眼睛看。乔托接下了这项任务，极其成功地解决了难题。

最精美的乔托壁画位于阿西西教堂的上堂及下堂，另外，佛罗伦萨也有他的作品，还有很大一部分在帕多瓦的一座礼拜堂里。建这座礼拜堂的人是一名放债人的儿子，他的父亲生前小有名气，依但丁的描述，他现在应该是在第七层地狱里，日子很不好过。这些壁画多半都已显露出岁月侵蚀的痕迹，再过四五百年恐怕就只剩下一片片模糊的颜色了。不过，幸好还有不少制作精良的复制品留存下来，不仅同样能给人以美的享受，而且我们有心认真研究的话，还能从中学到非常重要的一课。这些画会告诉你，真正的一流艺术家可以用多么简洁的画面达成他想要的效果。两三个人物，一张床或一把椅子，一扇窗，一道门，一面墙，一片树冠，组合在一起就是一个人人都能看懂的故事。

从古至今，能达到这种境界的人并不多见。中国人在乔托出生前几百年就已精于此道。但乔托对他们一无所知，从来没见过他们的作品，因此绝不可能受到他们的影响。他全凭自己的智慧摸索出了这样的画法。有很多意大利画家比他名气更响，比如拉斐尔和达·芬奇。

但其实再高的声誉他都受之无愧，因为那些艺术大师都只是沿着他开创的道路继续前行。

1337年，在好友但丁辞世十六年后，乔托也告别了人世。但丁客居帕多瓦期间曾受到他的照顾，当时他正在为竞技场礼拜堂绘制壁画，礼拜堂建在一座古罗马竞技场的遗址上，所以得了这样一个名称。所有认识乔托的人都为他的离去深感惋惜，大家无不称赞他的为人，并认为他是历史上最重要的艺术家之一。不过在他长眠之前，乔托已从绘画转向了建筑领域。

他应同胞的请求，负责监管佛罗伦萨所有公共建筑的修建工作。佛罗伦萨人这时正忙着打造本地气势恢宏的大教堂，一心要让它超越世上所有的教堂。这座著名的花之圣母大教堂（其名称源自佛罗伦萨的百合纹章）至今仍完好屹立。乔托被任命为建筑师的时候，教堂工程已进行了大约四十年，但距离完工还遥遥无期。另外，佛罗伦萨人希望家乡最重要的大教堂能有一座与之相衬的钟塔，而这一部分建筑连影子都还没有，设计任务因此全权交给了新上任的负责人。钟塔最终落成时，乔托去世已有五十年，但在世时所做的工作足以让他相信，这将是他的钟塔，即使他不在了，继任的年轻建筑师也不可能获准修改设计、改变造型，或将它推倒重建。

这本书里出场人物众多，关于乔托，我们就只能讲到这里了。或许我留给他的篇幅稍长了些。但他的故事不能不多讲一点。因为他的杰出还体现在另一方面。乔托不单以他的作品，同时也以他的品格和坦荡的一生，为重塑艺术家地位做出了巨大贡献。作为以色彩、线条和声音为语言的哲人，艺术家在社会上重新获得了应有的尊重。

第二十三章　菲耶索莱的弗拉·乔瓦尼·安杰利科

一位手拿画笔的圣方济各。

乔托有许多弟子，然而水平都只是一般，从来没有哪一位能超越平凡。所有人都忠实模仿导师的创作习惯，但无论从绘画手法还是风格来说，没有人达到过他的高度。意大利到处都是这种乔托风格的作品。它们像英国王室在12月25日寄给友人的圣诞贺卡一样乏味，而且实在太多（意大利的每一间博物馆都有大量收藏），多到让人产生审美疲劳，就连大师本人的作品都没兴趣再看了。所以，请记得避开这些毫无创意的乔托弟子，直奔标有"弗拉·安杰利科"的展厅就好。因为在那里，你将见到一个十分有趣的人物。在那里，你将结识弗拉·安杰利科，一位修士。待他以尊重和理解，你就会发现他的确如他的名字一样，是个天使般的人[①]。

乔托虽曾深入圣方济各的精神世界，但他本身是俗世凡人，是生

[①] 安杰利科本名菲耶索莱的乔瓦尼，弗拉·安杰利科是人们给他的美称，意为"天使般的修士"。

活富足、受人尊敬的佛罗伦萨公民，是三儿三女的父亲。弗拉·安杰利科的处世方式与之截然不同。他选择了远离一切世俗诱惑的生活，每天的时间除了照料病患，就是用来画画。最终，他做成了一件乔托都没能做到的事。

乔托画人物一向专注于刻画外貌。安杰利科则向前迈进了一步。他不单呈现人物的外貌，同时也画出了人物的内心。之所以能达到这种境界，原因就在于他通过长年的自我修行，成了圣方济各一样的人，只不过他是一位拿着画笔、画布和一罐罐颜料的圣方济各。也许正是因为这一点，教会宣布给予这位虔诚的修士仅次于圣人的称号，他因而成为唯一得此殊荣的画家。我们身为普通民众，没资格在这样的大事上发表意见，所以要从另外的角度去评判这个人。办法很简单，认真地看这位正直修士的作品，不久你便会说："这个人可不是单凭想象画画的。他肯定亲身经历了画里这些事。他肯定在现场亲眼目睹了这些事。不然他怎么可能画出这样的真实感！"

"真实"这个概念在15世纪（安杰利科生于1387年，死于1455年）不同于现在我们所说的现实主义绘画。它是指想象世界的真实，而不是现实世界的真实，就像圆桌骑士一样"真实"，虽然我们心里清楚，历史上可能从来没有过这样一群人，却依然把他们当作实实在在、有血有肉的人物。

弗拉·安杰利科与乔托一样来自贫寒人家。他出生在佛罗伦萨附近一个叫维基奥的村子里。二十岁那年，他进入多明我会修道院成为一名见习修士，修道院所在的小镇菲耶索莱坐落在俯瞰佛罗伦萨的山上，在这里可以看到意大利北部最古老的罗马风格教堂。我们不知道安杰利科在立誓修行之前是否画过画，但从绘画风格来看，他似乎师从锡耶纳画派兴盛时期的某位大师，那时候锡耶纳是绘画发展的中心，

而佛罗伦萨还要过很久才开始对这门艺术产生兴趣。

安杰利科不像大多数新人那样，苦苦奋斗很多年才终于有人赏识。他的作品从一开始就赢得了赞誉，随后将近半个世纪的时间里，他一直在各个城市快乐地忙碌，应委托人的要求绘制祭坛画或其他作品，他做事不求回报，只要知道自己尽了全力、为上帝添了荣耀，对他而言就是最好的酬劳。

他的无私和谦逊渐渐成了家喻户晓的美谈。教宗尤金四世提出让他担任佛罗伦萨大主教，但他婉言拒绝了。安杰利科表示自己配不上这样的荣誉，然后一如既往地安心画画，闲暇时就去照顾病患。

关于他的作品，我想讲一个非常突出的特点，就是他对色彩的感觉。中世纪当然不缺色彩。那些泥金装饰手抄本和彩绘玻璃窗常常让人觉得，好像有人把彩虹给了一大群活泼的孩子，任由他们随心所欲地摆弄。弗拉·安杰利科的画也有色彩，而且是极为丰富的色彩，但是远比彩绘玻璃的色彩细腻温和，彩绘玻璃诞生的时代还比较粗蛮，人们在艺术上的喜好与饮食喜好一样——从肉食到布丁都要用浓郁的调味料，上桌之后还要加大量的芥末、胡椒或肉桂。

通过眼睛或耳朵去感受的东西，总是很难用词语准确地描述出来。要说安杰利科的作品给我的感觉，我觉得这位大师深刻认识到一个常被忽视的事实，即上帝是一位绅士，由此推想，天堂里的居民应该也都是有着温和天性、文雅品位的人。或许正是因为带着这种理解去画画，安杰利科修士在那么多年里，面对那么多竞争对手，始终保持着受人尊敬的地位，不论新教徒还是和他一样的天主教徒，直到今天仍同样喜爱他。

第二十四章　尼科洛·马基雅维利

以及新一代艺术资助人。

阿西西的圣方济各与佛罗伦萨的尼科洛·马基雅维利似乎是不相干的两个人，但历史和艺术时常在人与人之间建立起奇怪的联系。所以，对于一个提出现代国家概念的人，和一个致力于把所有公民都变成虔诚的基督教徒、让马基雅维利概念中的国家形同虚设的人，我们应该以大致相当的笔墨来介绍他们。

近年人们对马基雅维利评价不高。他其实是一位品行端正的模范公民，深受同胞敬重，而且与几位教宗都有私交。但是，因为他提出了不寻常的治国主张，并将国家比喻为超级怪兽，完全不受一般行为规范的管束，可以为所欲为，可以杀戮、偷窃、欺骗，不会有半点良心上的不安——因为这些观点，他在过去两百年遭到自由主义者的嘲讽，他的名字成了一切邪恶与不公的代名词。

这样一位有学问、有教养、平素宽容和善的意大利绅士，一个深爱艺术的人，一个对自己的写作风格和仪容外表都极其讲究的人，为什么会宣扬这样的学说？简直像某个恶人在与世隔绝的阿尔卡特拉斯

佛罗伦萨

十字军见识了异国文明,看到当地人生活在这样的环境里……

他们开始嫌弃家乡的阴暗城堡,生活在那样的巨型石窟里毫无舒适优雅可言

圣方济各

17世纪的罗马

印刷机问世

罗马风格的教堂里,有大片空白的墙面供壁画师创作

泰姬陵无疑是人类才华凝聚而成的最美建筑之一……

如果不带任何成见去看布鲁克林大桥,你会发现它与泰姬陵一样美,在气势上甚至更胜一筹

手工技艺

米开朗琪罗

微型画画家是技艺出众的匠人,我们无须怀疑……

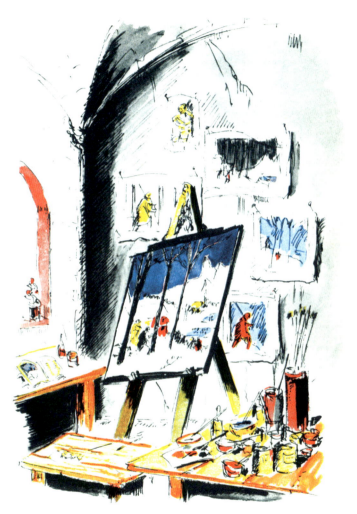

早期佛兰德画家的卓越才华,因为他们是由微型画匠人成长起来的

岛^①上构想的计划。要解释这个问题,我们首先要了解他所处的环境。说起来各位可能不太相信,不过,那时的世界确实与我们此刻所处的世界十分相像。

中世纪认为建立一个大一统国家能够化解当时的困境。过去近一千年时间里,人们一直对二元化权力体系有着美好的期待。教宗是一切精神事务的领袖,神圣罗马帝国的皇帝理论上是罗马皇帝的继任者,行使同样的权力。这种模式在性格强悍的查理大帝执政期间似乎运转良好,在他死后却迅速崩坏,沦落为一场抢夺权力和战利品的粗野闹剧。教宗由此成了皇帝的死敌,从那时起,准确来讲,从10世纪中期开始,双方的较量再也没停过,争斗的焦点就是向他们纳税最多的那片土地——意大利中部及北部,聚集了所有大城市的区域。这些城市大都依靠商业和工业积累了财富,要想继续维持生存,各地必须争取自己做主,自我管理。城市管理者清楚地认识到了这一点,然而现实状况对他们十分不利。从形式上看,他们是所谓的"民主政体",但在马基雅维利那个时代,民主形式的政府等同于无政府。

现在仍有很多人认为尼科洛·马基雅维利是一个恶棍,其实不然。他是一个正直的人,而且可以说是一位满怀激情、无私奉献的爱国主义者。那时候还没有爱国主义这个概念,爱国是指他对家乡佛罗伦萨的热爱。不过,他也是一个见多识广的人,眼光并未局限在托斯卡纳这一小块地方。他认识到,要摆脱困境,不能指望小规模的民主政府,他们争吵不断,永远放不下世仇和猜忌,也不能指望地方上狭隘的专

① 俗称"恶魔岛",位于美国旧金山湾的一座小岛,曾设有关押重刑犯的监狱,现为观光景点。

制君主,那些小城里都有凯普莱特或蒙太古①之类的家族独霸一方。意大利需要的,是一名铁腕领导人。于是马基雅维利开始物色心目中理想的国君,能够终结眼前这一切无谓纷争的国君,能够让人民——不仅是自己家乡的人民,而且是整个国家的人民——感觉安全、安心。自从最后一支罗马军团一去不返,人们就再也没有过这样的感觉。

两千年前,温和亲切的孔子也曾踏上相似的旅程,去寻找理想的国君。可惜这两人最后都未能如愿。不过,那位伟大的中国改革者怀着希望游历了鲁国和齐国,而马基雅维利没有离家那么远。

他在佛罗伦萨的政治生涯以惨败告终,在那之后,他对邻城锡耶纳充满了向往。这座城市经历了持续多年的骚乱,这时终于在暴政统治下迎来了平稳的日子,这种转变归功于一个做事不择手段但极有头脑的人——潘多尔福·彼得鲁奇。1513年,马基雅维利在流放中撰写他的著名作品《君主论》时,正是以这位潘多尔福·彼得鲁奇为榜样阐述了理想中的君王。

若各位允许的话,我想在这里插几句话,讲讲为什么我认为一位圣人和一位政治家给现代艺术带来了一场深刻的变革。一幅画并不是画完就好,画家要维持生计,还要想办法把作品卖掉。圣方济各让世人对人生有了新的认识,由此改变了绘画内容。马基雅维利描绘出理想的君王形象,艺术家们因而有了新的资助人——意大利北部及中部各个小城的独裁统治者,这些人肯为自己的宫殿、藏画、雕塑、私家乐团和唱诗班花费巨资,这样的大手笔是教会连想都不敢想的。

锡耶纳是这种新趋势的最佳实例。它和阿西西一样,坐落在一片低矮的山丘上,自古罗马时代就是文明发展的一个重要区域。这片山

① 莎士比亚剧作《罗密欧与朱丽叶》中的两个意大利贵族家庭。

间有音乐，有欢乐，所以画家和雕塑家的作品里都流淌着旋律和节奏。锡耶纳所在的地方是伊特鲁里亚人的家园，这里的人们受益于文明的发展时，后来征服他们的罗马人还是粗笨的农夫，在贫瘠的土地上辛苦劳作着。佛罗伦萨突然崛起之前，锡耶纳一直是意大利北部金融业及制造业的第一重镇。到了中世纪，教宗与皇帝争夺主导权时，这座城市被卷入了权力较量，支持皇帝的皇帝党和站在教廷一边的教宗党争斗不休，白白耗尽了锡耶纳的政治能量。不过，昔日积累的财富并没有太大损失，因此这里吸引了众多文人、画家和雕塑家，这些人毕竟和世上所有人一样，渴望得到美味的三餐和舒适的居所。

在这样一座充满欢快气息的城市里，在乐天的当地人中间，艺术家无一例外地把这种情绪融入了自己的作品中。从那时到现在，锡耶纳的"快乐派"艺术一直以其完美的色彩以及感染力名扬全球。

"快乐"这个概念通常与活力联系在一起，所以在锡耶纳的绘画作品中，我们会看到很多喜庆场面，与后面将要讲到的许多荷兰及佛兰德绘画大师的作品十分相似。但另一方面，锡耶纳人的身体里依然流淌着旧时镶嵌画匠的血液。当他们调配颜料时，在教堂墙上绘制湿壁画时，拜占庭和拉韦纳的艺术传统依然牵引着他们的手。锡耶纳维护独立主权的斗争失败后，被纳入当时迅速扩张的佛罗伦萨版图，从此与外面的世界失去了密切的联系。中世纪在古老的城墙内徘徊不去，在人们忙于各种创新尝试的年代，锡耶纳犹如一座留存了中世纪传统的小岛，孤零零漂浮在文艺复兴的汪洋之中。

说来奇怪，当地的雕塑及木刻艺术家，还有制作远近闻名的锡耶纳陶器的工匠，都比画家早一步觉察到了时代的变化趋势，其中尼古拉·皮萨诺和乔瓦尼·皮萨诺（父子）、雅各布·德拉·奎尔恰以及洛伦佐·迪·彼得罗等雕塑家尤其敏锐。圣方济各为他们提供了新的创

作内容，任他们施展才华。方济各会的修士们将布道变成了礼拜仪式的一个固定组成部分，过去大小教堂里面空空荡荡，现在中央区域摆满了长凳，信徒可以坐下来，聆听前方讲坛上的人宣讲教义。讲坛在新的仪式中扮演了至关重要的角色，因此布置得极为用心，教会一向很清楚，眼里看到的与耳中听到的东西有着同等重要的意义。由于此前教堂里没有讲坛，雕塑家们找不到可以借鉴的同时代样本，便将目光投向了久远的过去，向古罗马大师学习，也因此为一个思想观念基本停留在中世纪的社会注入了一点文艺复兴的元素。

至于画家，各位恐怕多半只听过他们的名字，并不了解他们的作品，因为湿壁画很难传播到其他国家。不过，他们之中有一位杜乔·迪·博宁塞尼亚，大家一般都叫他杜乔，他画的圣母像散发出一种无比温柔的魅力，因而影响了同时代所有的画家，包括更为活跃的佛罗伦萨画派的大师们。西莫内·马丁尼和他的内弟利波·梅米，还有洛伦采蒂兄弟①的作品都如当时泥金装饰手抄本中常见的画一样富有诗意。

锡耶纳曾是一座自成一体的微型都会，政治、文化和艺术活动缤纷多彩，但是被并入佛罗伦萨之后，过去的样子不复存在，画家和雕塑家失去了原有的市场。建筑师也被迫离开，因为这里没有钱再建新的房子。本地的古老家族勉强支撑了几年，终于无力继续按照祖先的标准维持他们的豪华宅邸，于是有的去了其他城市，在那边即使过穷日子、丢掉继承权也无所谓；还有的搬到了自家的农庄，回归家族发迹之前的阶层，变成了自耕农。

① 西莫内·马丁尼（1284—1344）、利波·梅米（1291—1356）及洛伦采蒂兄弟均为意大利锡耶纳画派的画家。

这座城市——近两百年来极具吸引力的欧洲艺术重镇——就此陷入了长年的沉寂。荒凉的街道上野草丛生；华美的古老教堂成了乞丐聚集的地方，他们可以为一点小钱杀害路人；人们一天天痛苦的生活全靠仅存的几座修道院接济。整个城市如同一座散乱陈列着哥特式建筑和绘画的博物馆，废弃的豪宅为中世纪的幽灵提供了安全的港湾。

第二十五章　佛罗伦萨崛起为全球首屈一指的艺术中心

另外，保罗·乌切洛在透视方面有了一些有趣的发现。

在美国人心里，伟大的橄榄球、棒球运动员以及电影明星们占据了重要的位置，说起他们的时候，大家总是用亲昵的绰号。如果某个群体能让全体国民这样亲切称呼，那么可以肯定，他们所做的事在同胞眼里是头等重要的大事。

在佛罗伦萨，艺术家成了获得这份特殊礼遇的群体。所有人都知道他们，而且知道与他们有关的一切，知道他们住在哪里，最近完成了什么作品（有没有顺利拿到酬金），刚刚开始画哪幅画（画完之后能得到多少钱），在家里是不是受太太的气（或是反过来），他们的太太有没有给学徒吃饱饭（还是总让他们饿肚子），以及凡此种种大大小小的事情，可见佛罗伦萨人非常热心关注这些类似于今天好莱坞小道消息的事。

说到昵称，当时有一个人叫保罗·迪·多诺，是佛罗伦萨一位理发师兼外科医师的儿子。十岁那年，他到洛伦佐·吉贝尔蒂手下做了学徒，吉贝尔蒂是雕塑家及青铜艺术家，乔托的大教堂附近那座奇

特的八角形建筑——佛罗伦萨洗礼堂——的大门就是他的杰作。在这之后,多诺到威尼斯做了一阵镶嵌画匠人,而后转行从事绘画。他本人的兴趣是画鸟,于是佛罗伦萨人叫他保罗·乌切洛,意思是"鸟人保罗"。

前面我已经讲过,菲耶索莱的乔瓦尼如何变成了弗拉·安杰利科。还有一个人,名叫多纳托,他的父亲尼科洛·迪·贝托·巴尔迪与美第奇家族一样,是羊毛商行会的成员。多纳托年少时做过金匠的学徒,但后来随吉贝尔蒂到罗马去研究古罗马文物,在那里停留了相当长的一段时间,回到佛罗伦萨后,他的名气越来越响,人们渐渐不再用他的本名多纳托,而是亲切地叫他多纳泰罗[①],意为"我们的小多纳托"。

另一位著名画家也有类似的改名经历,只不过原因不太一样。他叫托马索·圭迪,是佛罗伦萨一位公证人的儿子。不管是日常生活,还是与面包店和杂货店结账的方式(准确来说没有方式可言),他一向都马虎懒散,结果大家给他取了个绰号叫马萨乔[②],意思是"笨汤姆"。正是这样一位马萨乔,作为现实主义绘画的先驱,让所有来到佛罗伦萨布兰卡奇礼拜堂参观的人赞叹不已。

现代人很难深入了解这些14、15世纪佛罗伦萨人的内心世界。也许有人认为他们是不同于凡夫俗子的一个群体,每天到了中午就不再工作,余下的时间要么欣赏但丁的十四行诗,要么带着孩子去看看乔托大师那座美丽的钟塔进展如何。然而这是完全错误的认识。这些人

[①] 多纳泰罗(1386—1466),本名多纳托·迪·尼科洛·迪·贝托·巴尔迪,意大利文艺复兴早期画家及雕塑家。

[②] 马萨乔(1401—1428),意大利文艺复兴绘画的先驱,其代表作《纳税银》等湿壁画位于佛罗伦萨的布兰卡奇礼拜堂内。

其实与现代的生意人一样，都希望尽可能多赚些钱。他们也做买卖，讨价还价，耍花招，说谎话，做这些事的热情劲头与现代意大利画商拿着一幅拙劣的仿制品却坚称是拉斐尔真迹的时候一模一样。他们参与的政治活动，与我们国家在"老板"特威德①那个年代的选区政治类似。但丁在他们眼里是一名逃犯，因为判断错误站在了不该支持的一方。与同胞做交易时，他们只有一个原则，就是尽全力为自己争取最大的利益，除了绝对必要的部分，不会多付出一分一毫。如果他们活在今天，应该会是墨索里尼的狂热支持者，大体来说，尼科洛·马基雅维利迄今最忠诚、也最成功的追随者，就是墨索里尼先生了。简而言之，生活在璀璨的 15 世纪的这些佛罗伦萨人，在政治上，在日常活动中，与今天他们的后代没有任何区别，正如伯里克利时代的希腊人在暗中谋划算计、把个人利益置于国家利益之上这类事情上，与今天的希腊人一模一样。

不过，佛罗伦萨人在极端自私的同时，对一切美丽的事物有着发自肺腑的、最为真挚的热爱。如果艺术教育的根本目的在于培养一种辨别能力，让人能分辨出真正的好作品，见到二流作品会认为这称不上是艺术，那么我们可以说，佛罗伦萨人（就这一点而言，那个年代的大多数意大利人）堪称有史以来文明程度最高的人。这或许与美第奇家族不无关系，在追求最伟大的一门艺术——生活艺术——的道路上，他们从来没有一丝踌躇。一个人如果从小到大听的都是巴赫、贝多芬、勃拉姆斯的上乘之作，那么相比于只听过浪漫小调等通俗音乐的人，他要养成良好的音乐品位无疑容易得多。但这种事也不能讲得

① 威廉·M.特威德（1823—1878），美国政客、议员，曾执掌坦慕尼协会，全面控制纽约的城市规划及建设，人称"老板"特威德，是都市腐败的代表人物。

太武断，因为，除非你有一双善于发现美的眼睛，否则周围有再多美好的事物也无济于事。在文艺复兴时期启迪了世人的神庙、雕塑和绘画作品，依然围绕在现代的意大利人和希腊人身边。可是就艺术而论，这些人却是当今最无可救药的野蛮人。纽约人或芝加哥人眼里的垃圾作品，他们不仅能接受，甚至可能由衷赞赏。这实在是一个很令人费解的问题，我无法解释为什么会出现这样的状况，还要请更高明的人来为我们找出答案。

从1337年乔托去世到1494年多梅尼科·吉兰达约①去世，罗马迅速富足繁荣起来，最终取代佛罗伦萨，成为艺术家会聚的地方。但在中间这段时间里，有形形色色的画家、雕塑家、珠宝匠人、金匠、银匠、锡匠、铜匠、玻璃匠聚集在阿尔诺河上的佛罗伦萨，在各自的领域里勤奋工作，我不可能一一列举他们的名字，详细讲述他们的事迹。在这里我简单讲讲其中几位，各位感兴趣的话，可以再去了解其他人。

首先，马萨乔。在佛罗伦萨，布兰卡奇家族在卡尔米内圣母教堂捐资修建的礼拜堂里，可以看到马萨乔的重要代表作。这项工作原本交给了马索利诺·达·帕尼卡莱，一位信誉良好的药剂师行会（自己制作颜料的画家都属于这个组织）成员。马索利诺未能完成任务，礼拜堂由他的学生马萨乔接手。结果，马萨乔绘制的湿壁画成了街头巷尾热议的话题，因为它们呈现出前所未有的新意，完全不同于乔托的作品。传统的壁画必须是建筑物的一部分，不能看上去像是独立的画作，而马萨乔的这几幅画明确脱离了传统。它们是纯粹的绘画作品。因此，它们震惊了当时的艺术界，后来的几百年里，布兰卡奇礼拜堂

① 多梅尼科·吉兰达约（1449—1494），意大利画家，米开朗琪罗的老师。

变成了学堂,年轻艺术家们都要到这里学习绘画技艺。礼拜堂承担了今天艺术学院的职能。

马萨乔不到三十岁过世,比老师马索利诺早了二十年。他也没能完成礼拜堂的装饰,余下的工作交给了菲利皮诺·利比。菲利皮诺的父亲叫菲利波·利比,他虽然立誓修行,加入了加尔默罗会,却不像同为修士的弗拉·安杰利科那样恪守修道会的规矩。他因为行为不端意外得子,孩子长大以后也做出了一番成就,几乎与父亲齐名。我们对孩子的母亲并不陌生,菲利波·利比修士最擅长的迷人圣母像,有许多都是以她为模特的。今天人们当然不会认可这样的事情,但那时在佛罗伦萨,"伟大的洛伦佐"①在一切有关礼仪道德的问题上有着最终发言权,这件稍稍偏离常轨的小事在他看来根本不算什么,1469年菲利波去世时,他还命人修建了一座威严十足的墓碑。如今这位有罪的画家依然长眠在这里。他曾有一次落入巴巴里海盗手中,于是发挥所长为海盗画像,最终换回了自由。他是15世纪无可争议的色彩大师,他画中的天堂充满了愉悦的人间气息,让许多人看过之后觉得,或许去那个世界也不错。

还有几个名字值得一提。安德烈亚·德尔·卡斯塔尼奥,他的佛罗伦萨乡亲们都叫他"吊亡者的安德烈亚",因为在1453年,佛罗伦萨结束了又一轮永无休止的争斗,安德烈亚接到委托,为所有被判处绞刑的领导者绘制肖像。完成后的画像要挂在行政长官官邸,也就是现在所说的巴杰罗宫。这不是一份愉快的工作,但说起来,安德烈亚一生有许多不幸的遭遇。他被人怀疑谋杀了竞争对手多梅尼科·韦内

① 即洛伦佐·德·美第奇(1449—1492),意大利政治家、外交家,文艺复兴时期佛罗伦萨的实际统治者,被同时代的人称为"伟大的洛伦佐"。

齐亚诺,理由就是他认为韦内齐亚诺可能也掌握了凡·艾克兄弟配制油画颜料的秘方。这件事其实很有意思,由此可以看出,佛兰德人的这项发现在意大利绘画界引起了多么强烈的震动,谁都希望独霸秘方赚大钱,为此连杀害同行的念头都冒了出来。不过这件事并不属实,事实是,多梅尼科·韦内齐亚诺在卡斯塔尼奥死后四年,才在自己家中安然过世。

贝诺佐·迪·列齐,大家一般都叫他贝诺佐·哥佐利[①](也许是因为他有甲状腺肿大)。他在入行之初做过弗拉·安杰利科的助手,其最著名的作品是在比萨墓园中创作的大量壁画,可惜未能全部完成。

还有安德烈亚·韦罗基奥,他是画家、雕塑家及金匠,也是列奥纳多·达·芬奇的老师。一件用他创作的泥塑翻模铸成的作品,是存世的骑士雕像中最为杰出的。这是为一名意大利雇佣兵队长制作的雕像,即著名的巴尔托洛梅奥·科莱奥尼骑马像,世上恐怕再没有比这更高贵的土匪面孔,比这更出色的骏马了。

有一个人的名字我特意留到最后才讲,因为这是我们都知道的一个人。他就是亚历山德罗·迪·马里亚诺·代·菲利佩皮,大家都叫他波提切利,意思是"小圆桶",这原是他的哥哥乔瓦尼的绰号。乔瓦尼是一名调解人,在双亲过世之后担起了照顾弟弟、让他受教育的责任。波提切利身体不是很好,起初被送到一名书籍装订匠人那里当学徒,因为做这一行不会太劳累。但渐渐地,他在绘图方面显露出过人的天分(他为但丁《神曲》绘制的插图足以说明这一点),于是转到性情温和的修士菲利波·利比门下学习。

他吸纳了老师的绘画风格,不过,请允许我在这里借用一个提琴

[①] "哥佐利"(Gozzoli)这个名字可能源自意大利语中"甲状腺肿大"(gozzo)一词。

艺术的名词，他的作品中包含了大量的"颤音"，比同时代的任何画家都要多。颤音是一些乐曲中的必要元素，只要不是太长，听起来十分悦耳。它往往会为音乐增添一点情绪色彩，激起听者对更强的音符的期待。这完全符合波提切利那种敏感而神经质的性情。他一直体弱多病，但和许多身体羸弱的人一样，他相当长寿，在1510年六十六岁时去世。在生命的最后几年里，他成了一名神秘主义者，终日沉浸在宗教冥想中。大概就是因为这个缘故，他受到维多利亚时代英国人和美国人的狂热追捧。我相信再过二十五年，《维纳斯的诞生》以及《春》的复制品一定不会再像今天我们看到的这么多。

　　我还想额外介绍一个人，我们的老朋友乌切洛，"鸟人保罗"，因为他与透视法则的发现有着不可分割的关系。透视法作为一种科学方法，可以帮助我们呈现出"由一个明确的视点看到的某一物体，并在二维平面上赋予它三维效果"。说来有点奇怪，在长达几千年的时间里，人们不懂科学的透视法，却依然创作出了无数至今令人赞叹的艺术品。不过，这种说法不是很准确。其实在透视法诞生之前，已有很多艺术家画出的风景和人物都符合透视原理，他们说不出其中的道理，但直觉地认为应该这样画。可惜他们只是少数。那时多数画家在创作中犯过各种严重的错误，如果他们对灭点和前缩透视稍有了解，就可以相当轻松地避开这些问题。当然，也可能有某位画家深谙透视原理，按照精确的比例画出一片风景或一篮子洋葱，结果和不讲透视的作品一样惨不忍睹。

　　所以自乌切洛往后，优秀的画家作画就像一流的船长驾船一样，充分利用一切可利用的科学辅助工具，同时加上一点自己的天赋，二者结合得出正确的结果。透视的秘密一经发现，各个领域的艺术家，尤其是像德国的阿尔布雷希特·丢勒那样有数学头脑的人，纷纷开始

埋首探索这个让人着迷的难题，终于有一天，所有的疑问都得以解决，从大象翻筋斗到飞机俯冲，无论多么复杂的画面都能做到百分之百符合透视法则。

今天，只有中国的画家和年幼的孩子不会费心去考虑透视的问题。他们的画之所以吸引人，原因大概就在于此吧。

第二十六章　小天使

这些快活的婴孩在佛罗伦萨雕塑家的手中获得了新生。

罗马帝国崩塌后的六百年里，从事雕塑这一行的人仿佛从世界上消失了一般，直到11世纪中期，雕琢石头的匠人才重新崭露头角。不过，没人要求他们去研究大自然，根据自己对大理石或花岗岩的实际认识构思作品。雇主对他们的要求就是一丝不苟地模仿君士坦丁堡的画家及镶嵌画匠给出的样本。这些拜占庭匠人受到行业规则的严格约束，稍稍偏离传统就会遭到强烈的反对。

当中世纪的人们接触到哥特式艺术，当人们新近摆脱了单调繁重的田间生活，成为城市居民，开始倾听我在前面讲过的"残酷世界里流传的美丽童话"，罗马风格教堂里那些严肃而冷峻的雕像，由此渐渐被全新风格的作品取代。新作多了几分温暖人性，而在刚刚过去不久的年代，在俯瞰十字军踏上征程的雕像身上，很难见到这样的气质。

这种改变与哥特式教堂的新造型也有一定关系。罗马风格的教堂四壁厚重，给雕塑创作留下的空间极其有限。但如果一座宏伟建筑几乎完全由立柱和正面结构组成，主旨是以精雕细琢的天国景象

及天国居民取悦民众、吸引民众——这样一座建筑可以从上到下全部用大大小小的雕塑填满。屹立至今的兰斯大教堂和亚眠大教堂以事实告诉我们，这一曲"石头交响乐"能达到多么完美的境界。

到了13世纪，基督教迎来复兴。圣方济各赋予现代绘画的那份纯真快乐，这时开始在雕塑中显露出来。佛罗伦萨自然而然地成了发展的中心，将风格焕然一新的雕塑艺术推上了巅峰。我不是指米开朗琪罗等已达到旁人无法企及高度的文艺复兴晚期的伟大艺术家，当你生平第一次走进他们打造的某处殿堂，面对他们用石料创造出的奇迹，那种震撼的感觉会让你忘记呼吸。我在这里要讲的雕塑作品没有那么宏大，但有着触动心灵的力量，上一次出现这样的作品还是古罗马人的时代，那时人们也很喜欢快乐舞蹈的少年群像。

我要说的是卢卡·德拉·罗比亚、狄赛德里奥·达·塞蒂尼亚诺以及多才多艺的多纳泰罗创作的儿童和圣人像。既然抛弃了先辈严肃教条的风格，这几位大师认为不妨尝试一种特殊的材料，一种已有近十个世纪没人用过的材料——陶土，或者说焙烧黏土。

10世纪，这种材料在欧洲北部再度得到应用，那里有大量黏土，而其他建筑材料都非常稀少，因此一些教堂在建造时就使用了焙烧黏土。在15世纪的意大利，雕塑家借用了建筑师的想法，开始用陶土制作人像画，很久以前希腊人和罗马人也曾这样做过。不过，他们在古代技法的基础上做了一些相当有趣的改进——他们给陶土画涂了一层釉，并且上了色。至于具体的操作方法，我就无法告诉各位了，因为我从未亲眼看到过，而我很不喜欢从外行的角度谈论这类问题。

第二十七章　油画的诞生

凡·艾克兄弟向根特的同行们展示了一种调配颜料的全新方法。

油画不是灵光乍现的产物，绝大部分发明都不是。希腊画家曾苦苦寻找用来调配颜料的可靠物质，希望能让色彩长久稳固，保持鲜亮。他们试过醋，试过蛋清，试过各种古怪的混合物，然而没有一次实验成功。他们的探索持续了几百年，在此期间，画家们不得不坚持用湿壁画的笨拙技法创作。

这确实是一种笨拙的方法，尤其是作品完成之后需要搬到别处，不能直接画在墙上的时候，更显得麻烦。这时首先要选一块木板，覆上一层亚麻布。然后，在亚麻布上涂几层掺有胶的熟石膏——意大利人称之为石膏粉。接着，学徒可以开始干活了，时间完全不是问题，他们要把石膏表面打磨得像大理石一样平滑光亮。下一步是将草图复制到处理完毕的画板上，类似于石版画的铅笔底稿。在这之后通常要用一层绿色或棕色颜料打底。这一步也要花费很长时间，完成后，画家才开始用混合了鸡蛋的颜料正式作画。不过这种画不

同于油画，一旦落笔就不能再改，画家不可能从这种石板似的表面刮掉一块，也不可能再上一层颜料盖住出错的地方。

打底的绿色和棕色颜料也是一个问题。画本身的颜料过一阵就会剥落，于是整个画面都仿佛蒙上了一层绿色或棕色，看上去暗淡阴郁，很难让人喜欢。但除此之外，画家们也没有别的办法。直到15世纪30年代，意大利的画室间流传着一个消息，说在遥远的佛兰德，有人发现了一种全新的绘画方法，以前那些麻烦的中间步骤——给木板覆上亚麻布，再给亚麻布涂上石膏——可以统统省略掉了。很长一段时间里，没人知道这究竟是一种什么方法，因为像这样的秘密要么掌握在个人手中，要么归艺术家所属的行会所有，而行会一向严密守护着这类职业秘密。

但后来，人们终于知道了秘密的发现者是谁。这是一对兄弟，海布雷赫特·凡·艾克（1366—1426）和扬·凡·艾克，来自比利时的马塞克。海布雷赫特是哥哥，扬比他小了近十五岁，曾在他手下做学徒。我们一直未能查明这对兄弟师出何门，他们没有留下任何记录。但我们知道这两人所属的画派，完全不同于意大利艺术大师们创建的画派。

意大利画家是在镶嵌画匠人当中产生的，而这些佛兰德人原本所学的谋生技能是为书稿做装饰。这种手抄书在低地国家的南部地区十分抢手，虽然价格极为昂贵，但根特和布鲁日的居民并不在乎，因为他们的财富仅次于佛罗伦萨人，在欧洲也是数一数二的富裕群体。这些城市与海洋相通，但又离海边有足够的距离，不至于遭到海盗的袭击。因为有几条大河直接通向欧洲内陆，它们成了不列颠诸岛与欧洲北部之间的理想中转站。

那时候的英格兰孤立于世界边缘。几百年里，不畏艰险跨越北

海的斯堪的纳维亚及北德部落掌控着这片土地。直到后来，有一位诺曼底公爵征服了英格兰。这位征服者不仅在新建的王国推行他的语言和法律，还将欧洲大陆领地上的建筑和艺术带到了新归顺的子民当中。因此，在黑斯廷斯战役①结束仅二十七年后，1093年破土动工的达勒姆大教堂是一座罗马风格的建筑。但一个世纪过后，终于落成的大教堂也随着当时的潮流变了模样，染上了哥特式风格。在这之后兴建的所有大教堂——韦尔斯、彼得伯勒以及威斯敏斯特——都是哥特式建筑，只不过地处如此偏远的国度，难免掺杂了当地建筑师的喜好，在设计上都有不少改良。

被诺曼人征服之后，英格兰在艺术方面取得了不错的发展，但商业方面依然十分落后。在各方封建势力整天忙着吵架的国家，要想发展实业简直是不可能的事。总的来说，中世纪的英格兰只有一样出口商品——羊毛。同一时期的佛兰德正享受着相对祥和的好日子，佛兰德人针对英格兰邻居的困境想出了一个聪明的办法。他们架起织机，把那些羊毛织成毯子和衣物，再销售到欧洲北部和西部的各个角落。换句话说，他们垄断了羊毛贸易。

伊普尔的哥特式纺织会馆曾在"一战"中被毁，但现已重建，此外还有布鲁日的纺织会馆，以及比利时西部各地的许多市政建筑，都显示了这一行业在当时占有多么重要的地位。而且这些地方与佛罗伦萨一样，当财富积累到一定程度，让少数人成为资本家，他们就要想办法把手头积攒的钱投资到其他地方，因为藏在保险柜里的钱没有任何实际价值。

① 1066年，英王哈罗德二世与诺曼底公爵威廉一世率军在英格兰东南部的黑斯廷斯交战，最终哈罗德战死，威廉征服英格兰。

国际政策也牵动着佛兰德这片土地的命运。很久以前,在欧洲的中心曾有一个奇特的国家。当年查理大帝的儿子将父亲留下的遗产分给自己的三个儿子时,这个国家身价倍增。这就是勃艮第。一个极富才干但做事不择手段的公爵家族成为这里的统治者,意图将它建设成一个从地中海一直延伸到北海的王国。这样一个王国若能维持独立至今,欧洲将受益匪浅。它可以在德法之间起到缓冲国的作用,我们也可以因此免受几个世纪的战争之苦。这些计划并没有实现,但在最强盛的那段时间,大致在14世纪及15世纪,勃艮第王国在国民福祉方面远远领先于欧洲其他国家,只要充裕的国库允许,统治者更是在生活上追求极致的奢华。

这种偏好往往世代相传。在欧洲,有些统治家族拥有天下财富,日子却一直过得俭省而单调,因为这样的生活方式对他们来说刚好合适。相反地,有些王公虽只有一点点可支配的财产,却培养出了不凡的品位和鉴赏力,真心热爱一切艺术,并结交各类艺术家,与这些朋友在一起才觉得快乐。勃艮第王公们如果生活在今天,想必会是非常热衷于社交的人,"社交"这个词如今经常被误用,在这里当然是指积极的一面。这些人喜欢缤纷色彩,喜欢寻求刺激,是极少数真正活得精彩的中世纪家族。最终由于法国历史上极其卑鄙可憎的一个国王暗中捣鬼,他们不幸败落[①]。尽管如此,在家族兴盛的年代里,他们还是做出了了不起的成绩。各位如果有机会去布鲁日或根特,虽然这些地方已沉寂了几个世纪,但置身其中,你依然可轻松想见昔日王公们曾

[①] 为打败最后一位独立的勃艮第公爵——"大胆"查理,法国国王路易十一以金钱拉拢其英国同盟,后又资助与其交战的洛林-瑞士联军,致使公爵在1477年的南锡战役中阵亡,勃艮第公国瓦解。

在怎样辉煌的背景下引领中世纪的时尚潮流。

就是在这样一个舞台上，15世纪伊始，凡·艾克兄弟登场了。我前面介绍过，他们出生在一个叫马塞克的小地方。但后来，两人都在佛兰德度过了大半生。他们画画很慢，很谨慎，作品数量有限。兄弟二人的风格极其相近，哥哥在根特为古老的圣巴沃大教堂绘制了著名的祭坛画，但尚未完成便去世了，而后人根本分辨不出他在哪里停下，弟弟从哪里接手画完了这件作品。他们的才华在当时深受赏识。海布雷赫特做了宫廷画师，效力于勃艮第公爵，他的宫殿位于布鲁塞尔。扬起初是荷兰伯爵（这位伯爵大半时间都待在他的狩猎行宫，后来那块地方发展成了海牙）的宫廷画师，在哥哥去世之后接替了他的职位，为勃艮第公爵服务。扬还曾出海远行。1428年，"好人"腓力①派使节前往里斯本向葡萄牙的伊莎贝拉求婚，扬随行出访，并为未来的新娘画了一幅像。海布雷赫特于1426年在根特辞世。在他长眠的教堂里，现在还可以看到他受一位名叫约多库斯·维茨的人之托创作的一幅画，也是他最著名的代表作——《羔羊受崇敬》。1441年，扬在布鲁日去世，被安葬在当地的圣多纳特教堂。

我们对兄弟二人的了解大致上就是这些，虽然不多，但足以清晰地勾勒出他们的形象。他们是本分的匠人，满足于生活现状，但同时不失专业自信，知道自己作品的价值，坦然接受业界佼佼者应得的尊重。

以上所讲的事情都很清楚，那么其他问题呢？这对兄弟不仅发明了一种新的绘画方式，而且几乎没有经过磨合期，在新材料的运用技术上就已登峰造极，后来很少有人能够超越，这是怎么做到的？我在

① 即腓力三世（1396—1467），第三代勃艮第公爵。

前面其实已提到过答案。我们知道在 14 世纪，勃艮第的历任公爵收藏有全欧洲数量最多、制作最精美（同时也是最值钱）的一批泥金装饰手抄本。我们还知道在 15 世纪的头十五年里，法国打了几次败仗之后，有大量珍贵的法国手抄本流入了佛兰德，因为法国贵族的夫人们纷纷把这些藏品拿出来换钱，赎回被俘的丈夫。这样一来，整个手抄书稿行业就转移到了比利时。生活在这种环境下的凡·艾克兄弟于是想到一个主意，他们画出的作品实际上相当于放大了许多倍的书籍插画。在这个关键时刻，好运降临，他们不知怎的想到把调配颜料的蛋清和醋换成了亚麻油。这个解释也许听起来过于简单，但这种事往往都很简单。

凡·艾克兄弟起初只画宗教画。没过多久，两人就走出了这个狭小领域，开始尝试肖像画。他们又一次大获成功，不过从《拿石竹花的男人》《阿尔诺芬尼夫妇像》等举世闻名的作品仍可以明显看出，创作者对细节的热爱必定是在微型画家的工作室里培养出来的。他们的风景和静物依然是整体构图中的附加部分，但这些零星的背景点缀都离不开日常的细致观察，每一笔都包含了爱和理解，细节的处理极其用心，为我们呈现了大量有关中世纪生活的信息，比整本书的文字描述还要丰富。

与凡·艾克兄弟同时期或年代稍晚些的其他佛兰德画家也是如此。罗希尔·凡·德·魏登是布鲁塞尔官方聘用的画师，也是第一个走访意大利的佛兰德人。胡戈·范德格斯在画画之余，也为布鲁塞尔和根特的哥白林织毯厂以及彩绘玻璃生产商工作。赫拉德·戴维是第一个在画坛闯出名声的荷兰人，也是佛兰德画派的最后一位大师。还有一位画家同是外来移民——才华横溢的德国青年汉斯·梅姆林在科隆做短期学徒之后来到布鲁日，在这里度过了后半生，他为当地医院绘制

了精美的圣乌苏拉神龛，今天看起来仍与1480年刚完成时一样鲜艳迷人。

有一点可以确定，这些早期油画家在调配颜料方面有他们的独到之处，与几百年后的油画相比，他们的作品能够更好地抵御时间和气候的影响。当然了，那时的画家拥有最理想的创作条件。他们有足够的助手协助工作，有充裕的时间精雕细琢。他们可以让作品慢慢地干，不会有人一天打来五个电话询问那幅画是不是完成了。他们仍是匠人，对扎实的手艺怀有一份虔诚的敬意，这种传统精神早在做学徒的时候就深深印刻在他们心里，永远不会忘记。

这些佛兰德开拓者很快名扬四海，影响了全世界。在德国，特别是莱茵河流域，人们重新燃起了绘画的热情。在荷兰，第一批油画因此而诞生，不久之后在这一领域占据了极其重要的地位。在意大利，绘画界发生了一场翻天覆地的变革，我在下一章里会专门介绍。

与此同时在佛兰德，伟大先驱们像当初轰轰烈烈崛起一般，忽然沉寂下来。后来的佛兰德地区仍有许多佳作诞生，还将有勃鲁盖尔父子、鲁本斯和凡·戴克等画家陆续出现。但眼下，默兹河与北海之间的这个小小角落暂时进入了艺术创作的停滞期。至于原因，等讲到这一时期发生在意大利的事情时，我再来向各位解释。

第二十八章　意大利绘画工厂开工了

"给我们来一打最好的佛罗伦萨画派和半打中等价位的威尼斯画派。"

这一章的标题也许会引起一点误会。我这样说似乎不太尊重意大利辉煌年代的艺术大师们，不太尊重那些如雷贯耳的名字、那些伟大的画派以及更加伟大的艺术传统。我对这一切都有着最真切的敬意。这其中有一些我个人非常喜欢的艺术家，还有不少是我相当欣赏的。但是也有很大一部分人，实话实说，让我觉得无聊透顶。

对于刚刚步入艺术行业的人，我建议最好不要抱着这种态度去学习。如果把眼光局限在高水准的作品，你永远无法真正学到本领。各个艺术领域里都有大量毫无特色、普普通通的常规作品。学艺术没有捷径。如果你真心想学钢琴，或谱写奏鸣曲，或做雕像，或写出好文章，你就要一遍遍不断地重复做同一件事，一天又一天，一年又一年地坚持下去，因为一生的时间或许都不足以让你达到绝对完美的境界。另外，所谓品位实际上就是一个人的鉴赏能力，如果你想成为真正的一流行家，就必须把所有能看到的作品一一看过，能听到的一一听过。

如果能做到上述这些,而且仁慈的主格外善待你,那么或许有一天,你真的能成为一名了不起的艺术家。不过,这意味着努力工作,不停地工作,这种强度的工作就连运煤或挖沟的工人都会拒绝接受。

你为自己设定的任务中,将有一项是去看或去听前辈们留下来的作品。没有别的办法,你只能自己一点一点地去完成这件事。直至到了我这样的年纪,你才可以停下来,不必再忙着去看博物馆和藏品,这时候,你就可以在记忆宝库的陪伴下开启幸福的生活了。

幸好,通常情况下只有杰出的作品能够留存后世。不然的话,这个星球上的生活恐怕会变得不堪忍受。试想所有的五流画作、六流交响乐都被悉心保存下来,世界将会怎样!那情景足以让人不寒而栗。不过,如果某地历史上曾有一个艺术兴盛的时期,当地的每一座公共建筑以及博物馆里多半会挂满那时的绘画作品,而这其中至少有四分之三都应该被塞进阁楼或干脆扔进垃圾桶。

意大利一向是艺术爱好者的探索乐园,直到今天,这里仍有很大一部分税收来自于旅游业。在这个勤劳忙碌的半岛,凡是有年代、有名目的东西,都被精明的当地人极其小心地保存起来。这样积累的结果有时实在吓人。但这不能怪他们,只能怪他们的先人,或者说先辈当中的一部分人,是那些人让正常的买卖迅速堕落成了一项产业——向全欧洲供应意大利大师绘画真品的产业。

那些画当然有很多并不是很"真",不是今天我们所理解的"真"。画上的签名足以让现在的每一位艺术家屏息惊叹:"啊,他可了不起了!"但是,有签名并不一定表示大师本人画了这幅画。他何必亲自画呢?这不合当时的惯例。就以伟大的"画圣"拉斐尔来说,大师会自己画好草图,勾勒出人物轮廓,余下的部分,从实际的绘制到最后的处理,则是全部交给学徒去完成,交给挤满工作室的"影子画师",

而他们也在这一过程中全面掌握了绘画技能,在这之后再也没有人能学得如此深入细致。

这与绘画方法本身有很大的关系。首先,过去的蛋彩画法(使用油以外的各种媒介剂调配颜料、使其固着在基底上的画法,我们笼统地称之为蛋彩画)——这种从罗马时代开始流行的古老技法,一般来讲还只是"彩色的素描"。各位回想一下小时候得到第一盒颜料、第一本涂色书的情景,就能理解我这么说的意思了。涂色书里整整齐齐印好了一幅幅黑白的画。于是你坐下来,照着旁边那一页的示范,在空白的部分填上颜色。树木涂成绿色,屋顶涂成漂亮的红色,天空当然要涂成蓝色。这时候稍不小心,天空的蓝色颜料就可能混到屋顶的红色颜料里去,变成一种炫目的紫色,就像文森特·凡·高的一些小画,他不在乎自己画出的天空是什么颜色,只要大家知道那是天空就可以了。

另一种绘画方法则是用色彩来表达一切,在画面中看不到任何轮廓线的运用,正如我刚刚讲过的,这是佛兰德画家采用的方法,直到后来威尼斯画家学习掌握之后,才算传入了意大利。其实他们开始学习这种技法时,油作为一种媒介剂已被普遍用于调配颜料。这是一个相当漫长的过程。凡·艾克兄弟去世一百年后,意大利人还在用蛋彩画法,按惯例把蛋清当作调和剂,只用一点点油润色,达到提亮整个画面的效果。油画颜料远比蛋彩颜料明艳、有光泽,作品因而显得更加鲜亮,更容易吸引普通买家,让他们心甘情愿地多掏一点钱。

其次,那时画家面对的市场不像今天我们的这样挑剔。意大利绘画成了时尚,所有人都想要名家的作品。然而名家只有那么可数的几位,怎么也不可能完成来自全世界的订单。就像现在的大多数爵士乐创作者,要么因为太忙,要么能力有所欠缺,自己都不做配器(他们当中有很多人甚至不会为最简单的曲调配和弦),因此身边有大批专业的编曲

人提供服务，为他们写的歌编排钢琴部分或管弦乐部分。16世纪的"油画巷"居民们也是这样，把具体工作全部交给助手去做，他们只负责总体上的监督指导，做出的作品刚好能让一般客户觉得这笔钱没有白花。

看到这里各位也许会问，为什么我一直在讲绘画和雕塑，就好像被称为"文艺复兴"的这一时期没有其他形式的艺术了。其他艺术在这段时间里的确没有明显的发展。因为艺术的重生是新型社会诞生的直接产物，每一次社会形态改变之后似乎都有这样一个时期，人们的兴趣基本都集中在绘画艺术上。

当然了，男人的需求是房子，女人的需求是首饰，所以率先活跃起来的艺术家总是建筑师和珠宝匠人。不过，紧随其后的就是画家和雕塑家。要等到这些人再也无力进一步美化大众的生活，音乐家、演员和作家才有机会引起关注。

整个15世纪以及16世纪前半叶，意大利人只热衷于绘画。直到16世纪过半，从伟大的作曲家帕莱斯特里纳开始，音乐家才终于有了地位。这一时期的文学界诞生了彼特拉克和薄伽丘，不仅为我们带来了短篇小说，还让西方世界重新认识了被遗忘近千年的荷马。但他们两人以及众多肩负起复兴古典文化这项艰巨任务的学者，都没有像画家那样引起普通大众的强烈兴趣。这本书不可能——介绍所有的画家。我可以简单讲讲其中名气最响的几位，其余的人还要请各位自己设法去了解。

提 香

他的父亲是军人及政治家，名叫格雷戈里奥·韦切利。他原本叫作蒂齐亚诺·韦切利，但他舍弃了全名，后来人们就一直简单地叫他

"提香"。我们不知道他出生在哪一年。世上有很多人在七十岁高龄还能骑马,能跑一英里,能把碎肉馅饼当晚餐,看书不用老花镜,提香就属于这一类人,他几乎是痴迷于自己的年纪。他比所有的同辈人都长寿,年长时他还能在画架前长时间工作,那些五十岁的年轻人全都比不过他,这是让他无限骄傲的一件事。到后来,只要有机会跟资助人谈到年纪,他总会给自己加上几岁。1571年在写给西班牙国王腓力的信中(一封常规的讨债信,因为陛下从来不记得付账),他告诉国王自己已经九十有五了。现代人深入研究威尼斯的档案资料后发现,大师似乎给自己整整多算了十岁。即便如此,那也是足以让人羡慕的高寿了,老人有这么一点点无伤大雅的虚荣心更是情有可原。

提香大约在九十九岁那年去世。若不是输给了瘟疫,他说不定能实现愿望,在一百岁生日的时候还拿着画笔。他的家也在这场瘟疫中败落了。提香的酬金一直很高。他在一幢气派的豪宅里度过了大半生,一位艺术家如果同时也是神圣罗马帝国的伯爵,拥有金马刺骑士称号,甚至曾有一次在家中设宴款待了法兰西国王,这样一幢宅第也算是与之相称了。

提香染病去世后,他的儿子紧接着撒手人寰。有两三天时间,他的宫殿空无一人。威尼斯的乱民趁机闯了进去,把所有能搬走的东西洗劫一空。那时的风气就是这样,人们早已见怪不怪,就像现在我们已经习以为常的规定,国家在我们的父母过世之后,要拿走家中全部遗产的百分之七十。

提香去过不少地方,但从孩提时代起,威尼斯就一直是他的家。他与这座城市的生活完全融为了一体,无论是没有提香的威尼斯,还是脱离了威尼斯的提香,说起来都让人觉得难以想象。这位绘画大师如此完美地呈现了家乡的文化百态,假如有一天,有关16世纪威尼斯

第二十八章　意大利绘画工厂开工了

的文字记载全都不见了,我们仍可以借助大运河边这间画室里诞生的肖像画、祭坛画,轻松拼凑出这座城市当时的日常生活。

提香的职业生涯从很多方面来看都非常有意思。在意大利,威尼斯是最后一个受到文艺复兴影响的大城市。严厉的地方权贵把自己心爱的城市建设成了中世纪第一大殖民帝国的中心,一直到15世纪临近尾声,他们都顺利维持着稳固的地位。严厉的总督住在离里亚托桥不远的宏伟宫殿里(这里自公元814年起就是他们的官邸),十分了解治下百姓乐天的性情。他们发现在这片欣欣向荣的潟湖地区,只要有一点小事,就能让无忧无虑的居民们把每一天都当作狂欢节。这些坚守祖先美德的统治者于是制定了一系列极其严格且有效的法令,结果在他们的管辖范围内,近三百年里几乎看不到公共活动。艺术家与斯基亚沃尼滨河大街那些懒洋洋的流浪汉一样害怕总督的秘密警察(这一点无可厚非),所以他们在创作中一直乖乖延续着当权者青睐的拜占庭传统。正因为这样,虽然作为基督教都城的君士坦丁堡早已不复存在,拜占庭艺术却在亚得里亚海边的这座城市里得以存续。

远近闻名的穆拉诺岛今天依然是威尼斯玻璃产业的中心,也是中世纪一个很值得研究的艺术家族——维瓦里尼家族——的故乡,诞生在这座岛上的画派在当时主宰了绘画界,而且拒绝一切创新。形势如此,现代绘画在威尼斯根本没有立足之地。渐渐地,有才华的年轻人都聚集到了帕多瓦之类的小城镇,像多纳泰罗、曼特尼亚等人原本完全可以在威尼斯开设画室。

压制久了,势必会有反弹。15世纪后半叶,变革终于开始了。老一辈人陆陆续续走到了生命尽头。最后一名专制的守旧派也告别了人世,构成这座城市的一百一十七座小岛上分布着数不清的教堂,其中一间成了他的长眠之地。第二代、第三代的孩子们至此开心地、长长

地出了一口气。他们的父辈、祖父辈严肃执拗，始终一丝不苟地遵从教宗和苏丹的意志，对于在床上咽气而非战死沙场的总督，他们其实有点信不过。过去的几百年间，他们积累了大量财富，现在，孩子们可以尽情享用了。

从这一刻起，这座可爱的城市就成了欧洲的时尚和享乐中心。接下来的两个半世纪里，确切来讲，直到法国革命军的一支小分队瓦解了古老的共和国，威尼斯的地位一直相当于两百年来的巴黎，或期待中的明日纽约——世界上有这样一个独一无二的地方，每一个财力雄厚、追求享受的人会来到这里，任何愿望都能得到满足。

这种消息一向传得很快，欧洲各地的艺术家、准艺术家们立即行动起来，会聚到这片欢乐的沼泽地。不单是画家和雕塑家收入不菲，糕点师、歌剧演员、职业赌徒以及所有能为这个花花世界添一点舒适、一点享乐的人，都一样获得了丰厚的回报。

第一批涌入这片乐土的人当中，有一个来自西西里的年轻人，名叫安东内洛·达·梅西纳①，此前他曾游荡到佛兰德，在那里学到了新的油画技法。不久之后，本地人也开始展露才华。这就是大名鼎鼎的贝利尼——或者应该说，贝利尼家族。他们为威尼斯贡献了连续两代一流的艺术家，其中名气最响的当属真蒂莱·贝利尼，他的色彩运用极为赏心悦目。他和乔尔乔内②、卡尔帕乔③等许多了不起的威尼斯艺术家一样，擅长将圣徒刻画为高贵的淑女和绅士，比起拯救灵魂的枯

① 安东内洛·达·梅西纳（约1430—1479），意大利画家，将油画与佛兰德画派技法引入了威尼斯。
② 乔尔乔内（1477—1510），第一位真正意义上的意大利威尼斯画派画家。
③ 维托雷·卡尔帕乔（1450—1525），意大利威尼斯画派的画家。

燥工作，他们似乎更乐于欣赏眼前的城市风光。

这样处理宗教题材并不会有危险，因为威尼斯共和国不允许宗教裁判所在自己的领土上行使权力。即使可能有道德问题需要审查，威尼斯总督也希望亲自来办，他们拥有足够的实力，不怕惹恼教廷。就这样，大家继续开开心心地过日子，艺术行业可谓财源滚滚。踏上欧陆游学之旅的年轻人离开亚得里亚海边的这座城市时，都要带走一两件威尼斯画派的迷人画作。这一行业的发展速度实在惊人，甚至在今天的博物馆里，恐怕除了法国现代派，就数威尼斯大师的伪作最多了。

提香就是在这样的环境中度过了漫长而忙碌的一生。刚入行时，他的经历很平常，起初在一位镶嵌画匠人手下做了一阵学徒，接着先后师从两位贝利尼（先是真蒂莱，之后是乔瓦尼，即雅各布·贝利尼的两个儿子）学习绘画。尽得两位老师真传后，他与乔尔乔内结成了工作伙伴，乔尔乔内是他的同龄人，可惜年纪轻轻就过世了。两人受侨居威尼斯的日耳曼商人雇用，合作为他们的货栈画了一系列壁画。贝利尼去世后，提香还接手完成了老师为总督府创作的画。

这可以说是当时刚刚兴起的新职业。提香是第一批完全脱离了固定资助人、可以独立谋生的大艺术家。他当然也有一些主顾，会按他们的要求提供作品。但是，他从来不会因为生计所迫而长年为某位教宗或王公服务，做他们的"宫廷画师"。这是一个听起来很光鲜的头衔，实际上与宫廷厨师、宫廷小丑、宫廷乐师并没有太大差别。提香就不一样了，他拥有自己的画室，顾客不论身份贵贱，都可以来这里看他的画，买下自己负担得起的作品。不过他毕竟还是那个时代的人，对于自己的独立地位略感局促，因此法兰西国王亨利三世到访时，他认为王族驾临是莫大的荣耀，于是将陛下屈尊询价的画作全部奉上，恳请国王收下这份礼物。

这是年轻时的习惯使然,只是偶尔的小插曲。其余的日子里,他喜欢什么就画什么,凡事都是按照自己的想法去做,不管客户是不是满意——当时很少有哪位艺术家能做到这种程度的独立自主。

他的创作题材涵盖了人生的每一个阶段,今生来世都包括在内,但所有的作品都流露出一种对生命的热爱,正是因为这份深切的爱,文艺复兴时期的艺术家与哥特时期的前辈们截然不同。除此之外,提香的绘画作品还多了一种前所未有的元素,我认为应该称之为心理元素。他画的人物五官也许很像本人,也许不像。这些都是几百年前的画,我们无从求证。但是,提香为客户画的肖像往往极其准确地揭示了某种内在的气质,即使没有其他材料可供参考——没有当时的记载,没有回忆录,没有官方文件,我们依然可以从中了解到这些历史人物的真实性情。

他为教宗保罗三世及两个孙子画的肖像就是一个很好的证明。画面清晰呈现了这位老人的悲哀,他野心勃勃,全力争取能为教廷增光的一切,但他也知道自己来日无多,知道自己走后,一生心血的积累都将毁在没出息的孙子手里。还有提香为神圣罗马帝国的皇帝查理五世绘制的骑马像。画中的人是那个时代权倾天下的帝王,也是千百万臣民簇拥下的最孤独的人。阿雷蒂诺①的肖像同样是传神之作,完全符合我们对那一类恶棍的预期。

简而言之,提香不仅是一位十分伟大的艺术家,在艺术家重获社会认同后,他以自己一生所为,为艺术得到应有的尊重做出了巨大的贡献。也许我的观点并不正确,也许另有人适合这个头衔,但我一直觉得,提香可以说是画坛的弗朗茨·李斯特——只不过相比之下,这

① 彼得罗·阿雷蒂诺(1492—1556),意大利文学家,擅写讽刺文章。

位威尼斯人与女性相处要自如得多。我不单是指那些有幸在他的画中获得永生的女性。

说来奇怪，我们常常忘记某位名人的生平事迹，却偏偏记得一些微不足道、就连他本人也不在意的小细节。比如，大家都知道"提香红"这个词源自提香画中许多女子的发色，一种隐隐泛红的特殊色彩。但实际上，这种红与提香并没有关系，他只是如实画出了自己看到的颜色。这其实是一种由时尚决定的红色。

威尼斯是 16—18 世纪的享乐中心、奢华之都，这里的流行时尚自然会让全世界效仿。威尼斯人似乎极度偏爱红色头发的女子，就像大约二十年前，我们都喜欢金发女郎，为此甚至发明了一种淡金的发色。我们不知道威尼斯的美容师用了什么古怪药水染出这样的效果，配方早已经失传了。不过可以肯定，阳光在其中发挥了作用，因为当时的高雅女士们在阳光下一坐就是几个小时，她们将长发穿过大草帽顶上的洞，仔细地披散开，就这样让头发颜色变浅，同时自己小心翼翼地避免晒伤。面部的皮肤绝对不能晒黑。黑黝黝的脸是时尚淑女的大忌。那时人们认为奶油般的皮肤与这种泛红的头发最相称，所以女士们都有着白皙的肤色，或是贿赂画家，让画中的自己拥有白皙的肤色。今天的女性恐怕会额外付一千块钱，让自己看上去像是刚在西印度群岛晒了一个月的太阳。

列奥纳多·达·芬奇

我要讲的第二个意大利人是列奥纳多·达·芬奇。这是大家更熟悉的人物。对于这位令人敬重的长者，这位奇才，我们可以说了解得很少，也可以说知道得很多，我们可以随意发挥想象，根据自己的理

解在心中勾勒出他的形象。稍后我会介绍他一生取得的成就,大师本人曾将其中一部分列在写给米兰公爵"摩尔人"卢多维科的信中,希望能为这位财力雄厚的艺术资助人效力。

这位卢多维科是15世纪意大利最有意思的专制统治者之一。他来自著名的斯福尔扎家族,开创家族历史的人名叫贾科莫·阿滕多洛,在14世纪末一个值得纪念的日子里,他决定转行去做土匪,这个行当比在罗马涅的贫瘠农场里养十几只山羊和绵羊更赚钱。从那以后,他们一步步攀上了权力高峰。斯福尔扎家族非常成功,卢多维科在法国国王协助下,正式成为米兰的统治者。但是,他在新领地上的位置并不稳固,所以他想了各种手段,力求赢得臣民的忠诚与爱戴。

要树立一心为民的好名声,有一个办法几乎百试百灵,那就是给予百姓某种免费的福利,或者更准确地说,以恰当的方式让百姓觉得自己得到了免费的福利。于是有一天,卢多维科公开宣布,他要拆除那些给首府抹黑的穷街陋巷,以大片漂亮的、崭新的廉租公寓取代原来的脏乱棚屋。他发出公告招募一位精通城市规划及土木工程的能人,达·芬奇当即去信表示,他就是公爵要找的人。结合这封求职信以及各种类似文件,我可以如前面所讲,大致列出他的成就。

首先,列奥纳多大师是画家、建筑师、哲学家、诗人、作曲家、雕塑家、运动员(跳远和跳高是他擅长的项目)、物理学家、数学家、解剖学实习生。除此之外,他不但会演奏多种乐器(其中最偏爱鲁特琴),还能自己制作这些乐器。他很擅长组织安排正式的聚会和宴会,在外国贵宾面前凸显主人的富有和品位。他在工程学方面也小有造诣,他发明了一种新型灌溉系统,借助他自创的水车和闸门可以浇灌大片农田。不过他最感兴趣的还是飞行器和潜水设备,在研发这些装置的过程中,他还想出了制造起重机和钻机的新方法。这个不可思议的人

肯定还有其他创举，只是我一时想不出更多。

现在人们都敬重行业专家，非常信不过所谓"全才"，凭着五花八门的才能去求职的话，怕是很难找到工作。因为我们认为，一个人即使只是涉足这其中一半的领域，也绝不可能做到样样精通。可是以达·芬奇来说，这种结论完全不对。他是画家、雕塑家、音乐家以及工程师，除绘画之外（这大概是他最弱的一项），他在这些艺术及科学领域里一样得心应手。至于他到底是如何挤出时间来做这么多事，而且都做得这么出色，这是关于他的许多未解谜题之一。当然，他和所有的全能天才一样，工作起来废寝忘食。他住在自己的工作室，但他似乎属于那种幸运的人，稍微睡几个小时就能精力充沛，因此他一天可以有二十个小时专心投入无穷无尽的数学计算，解他的几何难题，设计他的飞行器（如果当时有合适的发动机，他的飞行器真的可以飞起来！），或是用各种颜料和建筑材料没完没了地做实验。

这种多面性也有缺点，其中之一就是思维过度活跃。刚开始做一件骑士的巨型雕像，他就分了神，觉得有必要设计一种新型的攻城炮。火炮的设计刚开了一个头，他又很想试着调配一种新的油画颜料，要比当时市场上出售的佛兰德颜料更好用。不安分的大脑一刻不停地驱动着他，所以列奥纳多做事总是有头无尾，没有一项工作能够彻底完结。他享年六十七岁，但是，相比一些寿命远不及他的人，他的作品简直少得离谱。

其中一件是《蒙娜丽莎》，为扎诺比·德尔·焦孔多先生的美丽妻子（所以人们一般称她焦孔多夫人）绘制的肖像。这是一幅世人皆知的名画，时常被誉为"永恒女性"的理想典范。画中女子略带惆怅的微笑，不正透露了她深谙完美女性的一切奥秘？也许吧。她面带微笑也可能是因为她是丈夫的第三任妻子，男人比她年长许多，已立下

遗嘱将所有的财产全部留给她,将来有一天,她也许会是一位美丽的孀妇,带着享用不尽的财富重回故乡那不勒斯。还有一种可能,就是列奥纳多描画嘴唇的功力欠佳,结果画出了这样的微笑。他虽然精通实用解剖学,人脸却是他的弱项。大师被高难度的唇形难倒了,于是,我们在古埃及和希腊雕像上经常见到的古风式微笑立时显现出来。

不论原因为何,总之这幅肖像尚未完成的时候,就引起了异乎寻常的关注。彼得罗·阿雷蒂诺,这位15世纪的社会新闻专栏作家,和今天的同行们一样精于搜罗各种小道消息,至今人们还记得他试图勒索米开朗琪罗的事。他跳出来评论这幅画,兴奋得就像现在的同行听说好莱坞又爆出了新闻。他暗示达·芬奇以画像为借口,让迷人的女士为他做模特达四年之久。他还讲述了这位画家如何请来乐师,用音乐让客人心中充满温柔的愉悦情绪,继而映照在那双微微垂下的眼睛里。这的确是新闻炒作的好材料,不过关于这件作品,我们能确定的事实只有价格这一项——四千弗洛林金币。曾让提香为自己画像的法国国王弗朗索瓦一世买下这幅画,带到了巴黎。各位应该都记得,从此以后它一直被收藏在那里。几年前有一位爱国的意大利人把它藏在外衣下偷走,想让这件杰作回到他深爱的祖国。各方焦急地找了几周,终于在他的箱子里起获了赃物①。《蒙娜丽莎》于是回到了卢浮宫,这一次大概再也不会离开了。

在这座博物馆里,还可以看到列奥纳多的《岩间圣母》以及《圣母子和圣安妮》。而他的作品中,最著名的一件还是1494年为米兰圣马利亚感恩教堂创作的《最后的晚餐》。天晓得出于什么考虑,在油画

① 1911年意大利人佩鲁贾偷走《蒙娜丽莎》,在箱子里藏了两年,并带回了意大利,直到1913年,这幅画才回到卢浮宫。不明白作者为什么说是"几周"。

诞生七十多年后，列奥纳多画这幅作品时竟然选择了蛋彩画法。不过，他似乎认为自己发现了一种绝妙的、在灰泥上作画的新方法。这有可能算是"新"方法，但效果非常糟糕，因为作品完成还不到半个世纪就开始剥落，最终墙上只剩下一大片暗淡发霉的颜料。达·芬奇一向是个神神秘秘的人，没对任何人透露自己究竟用了什么东西调配颜料。在17世纪和18世纪，被请来修复这幅画的专家们决定把它当作油画处理，便用油浸透了墙面，希望这样能让画面恢复原有的色彩。结果可想而知，用了油之后，情况更糟了。接着，任务交给了清漆专家，他们给整幅画涂上了一层又一层厚厚的清漆。漆面开裂的时候，连带着进一步损坏了下面的画。直到1908年，终于有一位卡韦纳吉教授正确分析出达·芬奇使用的媒介剂，保住了原作残留的部分，我们也因此得以看到，为什么达·芬奇那个时代的人们把这幅画奉为世界七大奇迹之一。

　　介绍列奥纳多的时候，一不小心就可能写出一整本书来。所以在这里我只能非常简单地讲讲他那躁动的职业生涯。他是佛罗伦萨一位公证人的私生子，1470年，他十八岁那年拜韦罗基奥为师。学成之后，他开始为"伟大的洛伦佐"效力。但没过多久，他就对这份工作失去了兴趣，希望能转行试试做工程，于是搬到了米兰，一住就是将近十六年。他在米兰创办了一间工作室，做得很成功，不必忙着画图纸的时候，他就在这里教授绘画和雕塑。

　　为消磨闲暇时间，他开始创作有史以来最大的骑士雕像。作品尚未完成，教宗和法国国王结成同盟，计划瓜分米兰公国。列奥纳多不得不离开这座城市。他把自己的积蓄托付给佛罗伦萨的美第奇做投资，但做了一半的雕像只能留在原处。法国士兵在异国土地上爱玩闹，雕像被国王路易的弓箭手们当成了练习的靶子。从当时留下的一点零零

碎碎的描述中，我们才得知它大致的样子。

离开米兰后，列奥纳多先去了威尼斯，打算在那里专心研究数学。但消息传来，昔日的资助人卢多维科不幸被瑞士雇佣兵出卖给法国国王，将在监狱里度过余生，列奥纳多彻底放弃了有朝一日重返米兰的希望，决定到佛罗伦萨定居。他在佛罗伦萨生活了整整三年，除了画画，偶尔也思考一些简单的工程问题，比如想办法拦住附近山谷里的山体滑坡，解救当地岌岌可危的几座村庄。

这段时间里，他还曾有机会做一件雕塑。佛罗伦萨不知从哪里得到了一块巨大的大理石，形似白色的大象，大家想不出该拿它怎么办，便交给了达·芬奇，请他随意发挥，把它雕刻成任何东西都可以。可是和往常一样，他的脑子里塞满了各种创意，始终没能从中选定一个。那块大理石于是又被搁置了。这或许也算是好事吧，因为三年后，米开朗琪罗将它雕成了《大卫》。

列奥纳多为这些事忙碌的时候，教宗亚历山大六世的儿子切萨雷·波吉亚正忙着在罗马涅创建自己的帝国。他全力争夺每一寸土地，很快拥有了堪称一流强国的势力。这时他觉得有必要聘请一位优秀的军事工程师，达·芬奇正好厌倦了佛罗伦萨，便欣然接受了这个职位。为了这份新工作，他走遍了意大利中部地区。乌尔比诺是他到访的城市之一，这是拉斐尔和布拉曼特的故乡，他在这里受到感染，又想拿起画笔画些素描和油画。但是突然间，切萨雷的父亲意外离世，他的宏图大业眼看要成泡影，达·芬奇见此情景默默退出，回到了自己出生的地方。他回来得正是时候，家乡正在招募画家绘制一幅巨型战争画，以纪念英勇的佛罗伦萨军队在1440年对敌作战中取得的辉煌胜利。他要面对的首要竞争对手是米开朗琪罗。达·芬奇以一贯的周密风格投入了竞争。他首先着手撰写一篇有关绘画艺术的深奥论文（最

后当然没有全部写完），在文中大段阐述了战争场面的表现手法。接着，他用两年时间画出底稿，完成了这幅画的草图。至此，佛罗伦萨人终于可以对比两套完整的草图了，一套出自达·芬奇之手，另一套是米开朗琪罗的作品。

这件工作进行期间，列奥纳多还在做一项实验，又一次尝试研制新的颜料。那似乎是一种蛋彩颜料，理论上讲可以通过加热的方式与墙面融合。他把他的颜料涂在了议会厅墙上。然后用了他的加热方法。实验失败了，熔化的颜料顺着墙面流了下来，佛罗伦萨人的议会厅在此后五十年里，一直有一面墙看上去像是抹了一层脏兮兮的、棕色的豆子汤。后来他们实在忍无可忍，请来那位著书介绍艺术名家生平的瓦萨里先生[①]，在这面被毁的墙上画满了壁画。

至于那些草图，据说殊死搏斗的人和战马构成了相当令人震撼的画面。拉斐尔非常认真地看过之后，坦言自己从中学到了很多。许多年轻的画家都表示深受启发。然而任何年代都有热衷搜罗纪念品的人，那些气势恢宏的草图后来被分割成小块，不知所终。

1506年春天，达·芬奇向佛罗伦萨的雇主告假三个月返回米兰，为当时法国国王委派的伦巴第总督做一点事。这三个月的假一延再延，直到1507年，国王路易十二亲临他的意大利领地，在征得佛罗伦萨地方长官同意后，正式聘请达·芬奇担任宫廷画家及总工程师。可是对于列奥纳多这样躁动的灵魂，公务成了难以忍受的束缚，于是他去了罗马。这时教宗尤利乌斯二世终于开始修建圣彼得大教堂，可以为所有信奉基督教的建筑师、画家和雕塑家提供稳定的工作。拉斐尔、布

[①] 乔治·瓦萨里（1511—1574），意大利画家、建筑师、文艺理论家，米开朗琪罗的学生，著有《艺苑名人传》。

拉曼特、米开朗琪罗都已在这里，现在，达·芬奇也来了。1513年，尤利乌斯二世去世，利奥十世接任教宗，他是美第奇家族成员，也是列奥纳多的同乡，大师往后的日子似乎有了保障。

然而可怜的人没过多久便心灰意冷。达·芬奇此时六十一岁；米开朗琪罗三十八岁；拉斐尔还要再年轻八岁。老一辈人与年轻一代之间难免会有冲突，列奥纳多觉得自己已经没用了。晚辈们对他非常尊敬，但做事自有他们的想法，根本不理会他的建议。

幸好，他在关键时刻结识了法国国王弗朗索瓦一世。这是一位有头脑、兴趣广泛的君王，他十分崇拜这位佛罗伦萨老人的多样才华，承诺只要他肯离开罗马到法国宫廷生活，就可以满足他的任何要求。于是，在大多数同龄人都已告别人世的年纪，列奥纳多试着在异国土地上开始了新的生活。他此前有过一次中风，导致右臂瘫痪，不过这对他来说不是问题，因为他很快学会了用左手画画。就这样，他又开始为国王策划华丽的宴会。顺便说一句他的这位雇主，他正是喜欢热闹的年纪，本身也很擅长组织聚会，在同辈之中无人能及。另一方面，达·芬奇也在继续做他的数学实验和解剖学研究。1519年5月2日，他在仁慈的资助人怀抱中安详离世，弗朗索瓦一世亲自将他的遗体送到了圣弗洛朗坦教堂，达·芬奇生前曾表示，希望将来能在这里长眠。

他在遗嘱中将自己的海量手稿全部留给了年轻的学生——弗朗切斯科·梅尔茨。这位高尚的青年一直小心翼翼地守护着这份遗产，可是，他的子孙对这些东西完全没兴趣，结果有些手稿丢失，有些被盗，但没人在意。这其中只有少量达·芬奇在绘画艺术方面的心得得以出版，仅此而已。

后来，大革命爆发——法国的大革命，一位名叫拿破仑·波拿巴的将军进军意大利的广阔平原，要解救长年受哈布斯堡家族压迫的人

民,传播"自由、平等、博爱"的思想。波拿巴将军毕业于布里奥讷军校的炮兵专业。他也许对艺术了解不多,但是很了解他的火炮。如果有人发明了一种能用压缩蒸汽发射的大炮,那自然会是他十分欣赏的人。据说达·芬奇真的试过自己的这项发明。波拿巴因此下令,把现存的达·芬奇手稿都送到巴黎去。于是在1796年,凡是当时还能找到的达·芬奇手稿,全部被送到了位于巴黎的法兰西学院。这位历史上最著名的左撇子从右至左写下的笔记原来并没有那么神秘,经过多年的解读、分类、编辑整理,世界终于渐渐对这个佛罗伦萨人有了清晰的认识。他不仅是古今最了不起的绘图大师之一,而且,从蒸汽机到飞机等各种几百年后才投入应用的机器,其实都已在这位老人不可思议的脑子里有了雏形。他曾有一次表示想要探索整个宇宙,希望这能丰富他的想象力,创造出更加美好的事物。

拉斐尔

要了解那个时代,这也是必须详细介绍的一个人物,那时候艺术家享有重要地位,是社会的必要组成部分,而不是多余的奢侈点缀。那是1520年耶稣受难日的前一天。一周以来,城里一直流传着一个可怕的消息,伟大的拉斐尔——拉斐尔·桑西,那位"画圣"——染上了一种神秘的怪病,高烧不退,医生们都束手无策。病人的肺原本就弱,而对于容易感染风寒的人,圣城罗马的天气相当危险。

这座城市里的确聚集了许多著名艺术家。多年来,欧洲北部地区不断有消息传出,各种异端邪说在那里大行其道,甚至有一名德国修士极其嚣张地反抗宗教权威,这些事让几任教宗不胜烦恼,他们认为教会必须挽回急速恶化的局面,重新掌控世人思想,将基督教世界的中心打造成一座名副其实的上帝之城,让卑微的朝圣者觉得,自己已

然踏入了天国的大门。

艺术大师们被召集到罗马，为基督教中心的荣耀贡献力量，我们来看看这些响当当的名字：佩鲁齐[①]，著名工程师及画家，此时正忙着雕琢圣彼得大教堂的细节部分。佩鲁吉诺[②]，拉斐尔敬爱的老师，也曾有一小段时间在这里效力。但他觉得自己年纪大了，没有足够的体力完成教宗尤利乌斯二世新住所（通常被称作"客房"）的墙壁及天花板装饰。他把这项任务留给弟子，自己回到了佩鲁贾，于七十八岁时辞世。接替佩鲁吉诺的是他的另一位学生及助手——贝尔纳迪诺·迪·贝蒂[③]，大家一般都叫他平图里乔。他也是一个非常有才华的人，不过他后来有很多年备受质疑，因为瓦萨里（他提供的资料很不可靠，却是了解这些画家生平的重要信息来源）提出一种没根据的说法，说他为锡耶纳大教堂藏书楼绘制的壁画中，人物的头部其实并不是他画的，而是拉斐尔的手笔。

来自威尼斯的代表人物是洛伦佐·洛托[④]，伦巴第的代表则是乔瓦尼·巴齐[⑤]，人们更熟悉他的小名索多马，据说他曾随大师达·芬奇学画。达·芬奇本人也在这时来到了罗马，但他很快发现，这项工程汇聚了大批年轻人，并没有适合他的位置，于是决定回家去。路加·西

① 巴尔达萨尔·佩鲁齐（1481—1536），意大利画家、建筑师。
② 彼得罗·佩鲁吉诺（约1446—1523），意大利翁布里亚画派的画家，韦罗基奥的弟子，拉斐尔的老师。
③ 贝尔纳迪诺·迪·贝蒂（1454—1513），意大利画家，绰号"平图里乔"，意为"小画家"。
④ 洛伦佐·洛托（约1480—1556），意大利威尼斯画派的画家，以现实主义肖像画见长。
⑤ 乔瓦尼·巴齐（1477—1549），意大利画家，锡耶纳画派成熟时期的代表。

诺雷利①遇到了类似的问题,他也发现周围全是精明强干的晚辈,自己似乎有点过时了。当他听说教宗吩咐拉斐尔,将他——西诺雷利——不久前为梵蒂冈画的内部装饰全部重画一遍,便愤然离开了罗马。

还有,米开朗琪罗也在这里。他很想做雕塑,却被迫接下了画画的任务,为发泄内心的失望和怒气,他在西斯廷教堂的天花板上画满了古代的英雄和圣人。他们高居虔诚信徒的头顶上方,各自沉浸在无关信仰的思绪中,仿佛这里并非教堂,而是一座异教的神庙。

以上这些人都曾有一段或短或长的时间与拉斐尔朝夕相处,现在这位年轻的画家不知染上了什么,竟一病不起。假如16世纪那个时候就有艺术评论,我敢说,当地记者在1520年耶稣受难日的前夕一定都很忙碌,他们会忙着在报馆的资料室里翻找档案,搜集这位伟大人物的各项事迹,万一他不幸离世,写出报道还能赶上郊区早报的发行。他们的笔记本里大概记录了如下内容:

> 拉斐尔·桑西,父亲桑提同为画家……似乎未曾取得令人瞩目的成就……但在家乡乌尔比诺作品颇丰。生于1483年4月6日。父亲在当时的地方统治者蒙泰贾尔特罗公爵的宫中有一份差事。他在拉斐尔十一岁时过世,但似乎从孩子能握住画笔的时候就带他进入了这一行。男孩由继母和一位担任神职的叔叔抚养。他们发现他相当有天赋,或许将来能画得和父亲一样好。
>
> 十六岁那年,他们把他送到了佩鲁贾,拜佩鲁吉诺为师。在当时,佩鲁贾似乎是年轻人学艺的最佳地点——翁布里亚画派

① 路加·西诺雷利(约1445—1523),意大利画家,为奥尔维耶托教堂绘制的壁画是其代表作,对米开朗琪罗影响颇深。

的中心。其开创者正是这位佩鲁吉诺先生,他的本名叫万努奇。1500年前后开始独立创作。圣母像是他的专长。回到乌尔比诺家中小住。

1504年前往佛罗伦萨。抵达时,达·芬奇与米开朗琪罗正为绘制战争画一事展开竞争,艺术成了全城热议的话题。投入大量时间在礼拜堂观赏马萨乔的壁画。几个月后,来此地学习的目标全部达成,随即返回佩鲁贾。之后赴锡耶纳,协助平图里乔为当地藏书楼绘制草图。此时仍以宗教画见长,但也开始画少量肖像画。

1506年回到佛罗伦萨。安居数年。其间创作大量圣母像。

1508年,布拉曼特建议他到罗马来。这些翁布里亚人在各种实际问题上真的很抱团!教宗正极其认真地推动大教堂的建设。工程两年前奠基。这对有才华的青年来说,也许是一个大好时机。如有兴趣,尽快前来。

布拉曼特亲自将他引荐给教宗。教宗对他颇有好感,当场决定聘用。他想必有他的独特魅力,因为没过多久,当地的显赫人家纷纷邀请他赴宴,请他画像,他得到的报酬也很可观。不过,他的第一份工作有点扫兴。波吉亚家族在梵蒂冈新建的寓所中,墙面已装饰有西诺雷利等很多人绘制的壁画。现任教宗不喜欢这些画,吩咐他新提携的画家用自己的作品把它们全部盖住。年轻人照做了,但他为人正派(大家似乎一致认为,说到做事公正,没有任何人能与他相比),所以保留了他的老师佩鲁吉诺画的壁龛。

这项任务完成后,还有很多工作等着他。不久,他的作品遍布梵蒂冈各处,在此期间他还挤出时间,为意大利的几乎每一座

教堂都画了圣母像。1513年1月，最初庇护他的尤利乌斯二世去世。继任的教宗来自佛罗伦萨的美第奇家族，似乎比尤利乌斯更欣赏他，而且，身为洛伦佐·德·美第奇的儿子，他出手更大方。

还有那些富有的银行家，只要见他闲下来五分钟，就会来拜托他做事。他就是这样为法尔内塞别墅绘制了壁画。

公元1514年，布拉曼特辞世，教宗利奥十世选中拉斐尔接替他的职位，担任圣彼得大教堂的首席建筑师。真是可惜，就在站上世界之巅的时候，他却告别了人世。而且偏偏是在基督受难日这天，今天没人关心这种事。算了，我们可以等到周六再发报道，正好给艺术组留点时间整理图片，会有很多图片，很适合周日的特刊。

乌尔比诺的乔瓦尼·桑提的儿子，拉斐尔·桑西的遗体被郑重安置在他未完成的作品《基督显圣》前，供公众瞻仰。整个罗马城的人都来了，人们从他的灵柩旁走过，最后看一眼他的俊美面容，想到与他订了婚但永远无法成为他妻子的女孩，大家都忍不住落泪。现在，四百多年过去了。在这四个世纪里，他的名声时好时坏，一连串的起起落落对于他这样一位天才来说实在是莫名其妙。

他的朋友，与他同时代的米开朗琪罗曾说，拉斐尔能取得如此成就，主要原因并非才华过人，而在于他无比勤奋。这种评价听起来像是客气的赞扬，其实暗含贬损。乔瓦尼·贝尼尼设计了圣彼得大教堂前的柱廊，这位生活在大约一个世纪之后的建筑师警告所有画画的年轻人，不要模仿"画圣"，这对他们没有任何助益，因为拉斐尔已经过时了，他的画太陈旧了。西班牙的伟大画家委拉斯开兹也发表了同样的观点。

萨克森国王买下拉斐尔的《西斯廷圣母》后，德累斯顿的鉴赏家们抱怨说，母亲怀里的孩子看上去非常"普通"。温克尔曼，这位沉闷的德国人被誉为"考古学之父"，不过一般人对他印象最深的一点，就是因为他的缘故，我们的博物馆里摆满了古希腊和罗马雕像的石膏模型，那些糟糕的复制品保证会让人从此厌恶古典雕塑。他对拉斐尔的雕塑才能有过几句称赞，但认为他的绘画水平远不及同时代的德国大师，那些人的作品才真正让人爱不释手。

然而一百年前，随着浪漫主义时期的开始，这一切都改变了。当歌德以伤感的絮语刻画出一位名叫维特①的忧愁青年，在青春美丽的年纪迎接死亡就成了一种时尚。拉斐尔无疑是一个典范，而他笔下的圣母面容恬美，让人联想起赫尔曼的那位可爱的多罗泰②，女性魅力的完美化身。人们将他作品中安详的圣人，与粗鲁的同辈画家——米开朗琪罗——画中相貌粗犷的耶利米和约拿放在一起比较，相形之下，在西斯廷教堂天顶上沉思的先知们不是很有优势。那时凡与国民德行有关的大小事务，都是以维多利亚女王的判定为准绳。女王认为拉斐尔是一位"令人愉快的"、高雅的画家，而且喜欢在身边摆满他作品的复制品。当时的一片赞扬声中，唯独有一个批评的声音。这是一群唯美主义者组成的古怪团体，他们由衷相信只要全力以赴，就能扭转历史，回到从前。作为坚定的前拉斐尔派③，他们认为桑西先生"空洞的精湛技艺"毫无意义。他们获得了一位意想不到的支持者——约翰·拉斯

① 德国作家歌德的小说《少年维特的烦恼》中的主人公。
② 德国作家歌德的叙事长诗《赫尔曼和多罗泰》中的人物。
③ 亦称"拉斐尔前派"，19世纪中期在英国兴起的艺术改革流派，反对当时刻板的学院派风格，认为艺术应回到文艺复兴初期，即拉斐尔之前的样子，存在时间不长，但对后来的象征主义、新艺术运动等产生了很大的影响。

金①。他一向非常注重道德伦理，但是对所有不属于哥特时期的艺术家都很严厉。他不赞同拉斐尔刻画《圣经》人物的方式，认为这违背了事实。他指责说，画中迷人的女子和器宇不凡的男子，与他们的希伯来原型没有一丝相似的地方，他们不过是没有灵魂的美丽躯体。马奈，卢浮宫收藏的名画《奥林匹亚》的创作者，绘画界最离经叛道的一个人，他的评论还要更直率："拉斐尔让我反胃。"这算是他难得委婉地表达自己的看法。

那么今天呢？我不知道。拉斐尔的作品呈现出令人惊叹的纯熟技法，深厚的草图功底，赏心悦目的色彩搭配。他的画没有太多深度。但是，一幅供人在几百英尺开外欣赏的画，其实很难有多么深奥的含义。这就好比要在纽约中央车站办一场音乐会，你在选择合适的乐器时，恐怕不会选择羽管键琴。当时打造全新的基督教中心只有一个目的，即展示教会的权力与辉煌，让虔诚的信徒为之折服。拉斐尔接受委托画的画，实际上是为这个大舞台创作的部分背景装饰。他按照要求完成了任务，并且完成得极其出色。这难道不是最好的赞美吗？

米开朗琪罗

我们再来了解一个名字，米开朗琪罗——这是他在一份手稿中写下的名字，世上没有哪个人的笔迹中，流露出如此强烈的骄傲、反抗，以及最深沉的孤独。这是一个很难介绍的人，对这样一位举世无双的天才而言，任何日常的修辞都显得苍白无力。谈到他的时候，既没有米开朗琪罗画派可讲，因为这个画派根本不存在——也不可能存在，

① 约翰·拉斯金（1819—1900），英国作家、艺术评论家，著有《现代画家》《建筑的七盏明灯》等。

也没法以《米开朗琪罗的时代》为题，围绕他写一个章节，因为没有这样一个时代。他孤立于世间，傲视所有同辈，犹如平原上突兀耸立的一座雄伟高山。

那些适用于普通人的常用词句，诸如"伟大""完美""优秀"等（引语辞典里全都是这类形容），忽然都黯然失色，甚至变得有点可笑，就像一个傻头傻脑的人站在泰姬陵前，开心地拍着手大叫："哦，多好看啊！"面对米开朗琪罗的作品也是如此。一定要亲眼看看，才能明白那是什么样的作品。它们无法单纯用语言来评述，因为总归要有对照参考才好做评价，而这些作品根本没有可供参照的地方。我可以这样告诉你：他有大量未完成的作品集中收藏在佛罗伦萨，当你第一次走进那间展室的时候，感觉就像听到了一支巨人组成的管弦乐队在演奏贝多芬的《葬礼进行曲》。可是，除非你真的听过巨人管弦乐队演奏的《葬礼进行曲》，否则还是不知道这究竟是怎样一种感受，毕竟我们的管弦乐队里没有巨人，只有加入了音乐家工会的凡夫俗子。

所以我能做的，就是为各位简单梳理一下他的人生经历和职业生涯。以他来讲，事业即是生活，历史上真正的伟人都是如此。各种情感在一般人的生活中占据了极其重要的位置，大多数人因此没有更多精力顾及其他，而米开朗琪罗在六十岁过后，才开始花一点心思在这些事上。不过，即便怀着对维多利亚·科隆纳①的炽热感情，他也没有太大的改变，只是稍稍调整了日常活动。有那么一段时间，他的绘画和雕塑进度都慢了下来，因为他专心投入了另一种形式的艺术——诗歌。他大刀阔斧地修改自己的十四行诗，粗暴得犹如当初大刀阔斧

① 维多利亚·科隆纳（1490—1547），意大利女诗人，出身贵族，大约在四十六岁结识了当时年逾六旬的米开朗琪罗。他们因宗教和艺术而成为挚友。

地劈砍那块巨型大理石，最终雕凿出了他的摩西像。他在这些文字里表达的情感超越了一般的诗歌，就像他在西斯廷教堂天顶上画的人物，下方的众人只能抬头仰望。

下面我们就来大致看看他在人世间度过的九十年岁月：

米开朗琪罗生于 1475 年。他的家人无论在当时还是现在的意大利，都属于最常见的一个社会阶层。这类人家世良好，但很少有机会吃一顿像样的美食。如果能勤勤恳恳地工作养家，他们其实可以过得相当不错，但是，社会地位不允许他们这么做。米开朗琪罗的父亲是那个时代绅士的典范，宁肯饿死也不会屈尊去工作赚取酬劳。

这种古怪的生活态度并未影响米开朗琪罗，他依然深爱不思进取的家人。当他学有所成，有了自己的收入之后，便将早年受过的苦全都抛在脑后，慷慨地供养着全家。家里有他的父亲，还有几个兄弟。母亲在他出生后不久便去世了，他被寄养在乳母家，她是附近村子里一名石匠的妻子，或许米开朗琪罗就是因此而爱上了雕塑。他本人曾这样说过。这也可能是开玩笑。果真如此的话，这就是他在历史上留下的唯一一个玩笑。他的人生太忙碌了，没有开玩笑的时间。

他的职业生涯正式开始于十三岁那年，当时他被送去做学徒，老师多梅尼科·吉兰达约原是珠宝匠人，后来成为画家，在佛罗伦萨开设的画室享有极高的声誉。不过，米开朗琪罗在这之前早已显露出天分，还是小小顽童的时候就向世界宣告，将来他要做一名了不起的艺术家。他的父亲一向看重自家的优良出身，对于他选择了一种完全配不上博纳罗蒂这个姓氏的职业，心里十分不满。但他没办法为儿子提供更好的出路，也没有更好的机会从天而降，所以在身为人父的骄傲惨遭打击后，他只能尽量往好处想。"有些很好的人也进了艺术这一行，"他肯定曾这样安慰自己，"而且有的人还赚了大钱。"对他这样的

人来说，还有什么比儿子有朝一日名扬天下、重振家门更值得期待的前景？

不过，这一切要很久以后才会实现。首先，年轻人要学习专业技能。米开朗琪罗和其他学习绘画的佛罗伦萨青年一样，入行之初先要临摹布兰卡奇礼拜堂里前辈大师马萨乔的作品。一天，他和另一名学员发生了争执。对方动起手来，打断了他的鼻子。伤处再也没能复原。这让米开朗琪罗脸上仿佛总带着一丝古怪的神情，他的敌人因此四处散播谣言，说他有黑人血统。

离开吉兰达约的画室后，他进入美第奇家族开办的艺术学校深造，学校所在的庄园，正是美第奇家族收藏古典雕塑的地方。校长是一位德高望重的老先生，因为终日与古代神祇相伴，已经彻底变成了异教徒。他执掌的艺术学校更像是一所文学院，而且柏拉图这个名字出现的频率远比圣保罗或圣奥古斯丁高。从这一点可以看出，人文主义思想在文艺复兴时期已深入人心。那时没人再为这类事情大惊小怪。梵蒂冈本身也变得越来越像旧时罗马皇帝的宫殿。一位柏拉图和阿那克萨哥拉的追随者也只有在这种环境下，才可能为宣扬有着异教思想的绘画艺术倾尽七十年心血，并在八十九岁高龄安然离世，没人质疑他传播异端邪说，人们依然尊敬他、缅怀他，奉他为教会的忠实栋梁。

伟大的洛伦佐·德·美第奇于1492年辞世，他的儿子皮耶罗却是个蠢材，作为君主软弱无能，佛罗伦萨的局势日渐动荡。趁着民众还没开始搭建街垒，米开朗琪罗决定离开这座城市。他为什么如此突然地下定了决心？因为这个古怪又充满矛盾的人坚信，他拥有天赐的预见力。没来由地感觉害怕时，他会忽然扔掉手里的锤子和凿子，不停地冒汗，自言自语道："我再待在这儿，马上就会发生可怕的事。"他甚至顾不上收拾仅有的一点行李，当即买一匹马就绝尘而去，直到跑

出几百英里、到达另一座城市才肯停下来。

第一次发生这种事是在1492年,后来同样的场景又一再上演,我们在这段简短的总结里将会看到,大师投身自己选择的行业七十年,规定的工作时间很少对他起到约束作用。

第一次因为恐慌逃离佛罗伦萨后,他来到博洛尼亚,为当地的教堂做了几件雕塑。但一年后他得到消息,佛罗伦萨大议会要建议会大厅,自己被选定为负责这项工程的艺术家之一。于是他回了家,就是在这段时间里,他参与了一场恶作剧,整个事件听起来很有现代感,简直就像昨天刚刚发生在我们身边的事。

那时和现在一样,人们总觉得过去的东西比现在的好得多,遥远国度的舶来品比本地的产品更高级。一件两千年前的雕塑,虽然很一般,在人们眼里却比一件完美的当代作品更有吸引力。米开朗琪罗知道这种情况,他有种尖酸的幽默感,于是仿照纯正的古罗马风格做了一尊丘比特雕像。作品被送到一位鉴定古董真伪的专家那里,如获至宝的人们惊叹连连,有一位自信很了解古典大师的枢机主教出高价买下了这尊雕像。不过,这种骗局大都瞒不住,后来事情还是败露了。枢机主教大为恼火,写信要求退款。他拿回了钱,但事情并没有就此结束,从后续来看,16世纪与20世纪的艺术收藏家其实有很多共同之处。

这件事过后不久,米开朗琪罗又一次感到莫名恐慌,在佛罗伦萨一刻也待不下去。他决定去罗马,拜会那位买下赝品丘比特的枢机主教。"因为,"他心想,"如果这个人真的懂艺术,那么他对我的技艺应该是十分欣赏的,毕竟我雕出的作品让所有人一致认定,这是一件来自公元前3世纪的真品,他应该会热情接待我。"

他真的去了罗马,但是并未享受到预期的待遇。博纳罗蒂先生登

门拜访时，枢机主教不在家，之后也没有屈尊接待他，要知道地狱烈火都比不上鉴赏家被人愚弄之后的怒火。

不过在罗马，对艺术感兴趣的人不止枢机主教一位。这样的人成千上万，米开朗琪罗很快就接到了做不完的订单。从1496年到1501年，他一直生活在罗马。但后来，他的父亲丢掉了微不足道的官职（大约是海关的一个闲职），一下子失去了活着的意义，于是米开朗琪罗立即回到了佛罗伦萨，因为他在家里是极其尽职的儿子和兄弟。他用心照顾所有没出息的家人，直到他们离世，而后，像后来的贝多芬一样，他把全部的关爱给了一个侄子，一个完全没有天分的男孩。

不久之后，他被召唤到锡耶纳，在当地大教堂内设计一座纪念教宗庇护二世的祭坛。他完成了两座主要的雕像。另外两座尚未做完，他就返回了佛罗伦萨，投入了那座流传后世的巨型雕像——《大卫》——的创作。为防止风雨侵蚀，完工后的大卫像被移到了室内。这很可惜，因为这座雕像放置在露天才能真正展现出它的美。但不管怎么说，这都是一件了不起的作品。四十年前，佛罗伦萨买下了这块巨大的大理石，准备交给一位名叫阿戈斯蒂诺·丹东尼奥的雕塑家。可怜的丹东尼奥临阵退缩，巨石就此被搁置，直到米开朗琪罗终于赋予了它形态和生命。

这段时间里，米开朗琪罗还创作了一件圣母像，后来被送到佛兰德地区，今天我们在布鲁日的圣母教堂里仍可以看到这件作品，它看上去与周遭环境不太相称——一件文艺复兴时期的雕塑，摆在了早期佛兰德居民的聚会场所。

也是在这一时期，米开朗琪罗又拿起了画笔，由于新建的议会厅计划用战争场景装饰墙面，他和列奥纳多·达·芬奇展开了一场竞争。正如我前面所讲，这件事最终不了了之，不过，米开朗琪罗画的草稿

留了下来,人们称之为"游泳的人",因为画面呈现了佛罗伦萨战士们在河里游泳时遭遇敌人突袭的场景。

后来,罗马方面来了一封信。教宗希望在有生之年为自己建一座气派的陵墓,为此邀请米开朗琪罗回去。

但在罗马,各个画室之间的钩心斗角非常严重。掌管圣彼得大教堂工程的建筑师布拉曼特很不喜欢身边多出这么一位伟大的艺术家,而且,看到教宗尤利乌斯二世如此青睐这位佛罗伦萨同行,他心里很是嫉妒。于是他向教宗提议,把西斯廷教堂的天顶画交给米开朗琪罗,这样才能让他更好地发挥专长。首先,米开朗琪罗对绘画的兴趣远不及他对雕塑的热情,这是众人皆知的事。其次,如果他接下这项工作,往后起码有五六年时间无暇顾及其他。第三,在晃晃悠悠的脚手架上工作的人,多少有一点掉下来摔断脖子的危险——这一点纯粹是我个人的想法,不过我花了大量时间研究这些缪斯女神的追随者,知道他们彼此间有着多么"深厚"的感情。米开朗琪罗想必也和我一样起了疑心。他再度陷入恐慌,等教宗再问起他时,他已经回到了佛罗伦萨。

这样一来,教宗陛下的计划全被打乱了。他似乎很清楚这位性格别扭的仆人多么有天赋。常有人说,教宗其实也不是特别欣赏这位来自佛罗伦萨的大师,因为他总是忘记支付大师的酬金。可是这并不能证明什么。人们一向觉得,医师和艺术家(包括文人)应该都是靠别人的供养过活,不管条件怎样,他们好像总归都能活下去,既然如此,又何必再给他们钱呢?虽然心有恐慌,米开朗琪罗最终还是答应回去。他带着路上可能用到的各种通行许可,启程返回了罗马。

等待他的第一项任务是为教宗本人做一座大型雕像。这是一座青铜雕像,计划安放在博洛尼亚主教堂的正门上方,就在不久前,博洛尼亚人民经历了一场极其惨烈的战斗,教宗终于将这块土地纳入自己

的版图。后来铜像没能留存下来，也是缘于这一事件。等到反抗机会来临，博洛尼亚人立即行动起来，将教宗的驻守部队从城里赶了出去，同时毁掉了这座过于传神、一下子让他们联想起敌人的铜像。

不过，米开朗琪罗日后还将再次造访博洛尼亚。他花了将近四年时间绘制西斯廷教堂的天顶画，脖子从此落下毛病，再也没能痊愈。创作过程中，他不得不经常追着雇主要钱，至少要拿到购买材料用的现款。虽有波折，这项工作总算赶在尤利乌斯去世前四个月完成了。米开朗琪罗随即拿起锤子投入了陵墓雕像的创作，这将是有史以来为一个还在世的人修建的规模最大的陵墓。

如果还有人相信传说中那种绚丽多彩的艺术家生活，我建议他们认真了解一下米开朗琪罗在下面这一时期的经历。教宗刚一去世，他的亲属马上开始跟大师在各个细节上讨价还价。"陵墓的造价必须降下来"，或者"要是你把它做得稍微小一点，就能省下一半的钱"，如此等等。最后，米开朗琪罗只完成了三座雕像——两座裸体奴隶雕像现收藏在卢浮宫，还有就是那件令人赞叹的《摩西像》，如今安放在罗马的圣彼得镣铐教堂。

但这几件作品都还没有完成的时候，米开朗琪罗便又回了佛罗伦萨。新上任的教宗来自美第奇家族，他恳请自己的这位同乡回家乡去，为佛罗伦萨的圣洛伦佐教堂外立面添些装饰。尤利乌斯的家人表示同意，允许雕塑家暂时放下合约，于是他匆匆奔赴卡拉拉，亲自挑选合适的大理石。可是他赶到那里，正拼命苦干的时候，开采合同就被当地贪官转给了彼得拉桑塔的采石场。整个计划就此告吹，没日没夜的辛劳全都白费了。

在此期间，法国国王发来极尽溢美之词的邀请，力邀他去巴黎。另外，博洛尼亚的地方长官提出，希望他能再去做一件雕塑——根据

当地居民的意愿做一件雕塑。同时,教宗想让他回罗马,将拉斐尔未能完成的遗作画完。米开朗琪罗一时间难以抉择,就在这时,意大利突然陷入大规模内战。皇帝的军队在罗马横冲直撞时,佛罗伦萨人不声不响地驱逐了美第奇家族。但没过多久,教宗与皇帝达成协议,将矛头一致对准了佛罗伦萨。每一位佛罗伦萨的好公民都应该为保卫家乡而战,米开朗琪罗肩负起了统管防卫的任务。身为总工程师,他设计了各种极富创意的新方法加固城墙。但是,恐慌情绪又一次袭来,他逃离了这座城市。当事态平息(革命派和以往一样内部争斗不休,不可能构建有效的防御),他回到佛罗伦萨,继续遵照美第奇家族的嘱托,为圣洛伦佐教堂内的家族礼拜堂设计陵墓雕塑。这其中有一组举世闻名的作品,即两尊斜倚的人像,名为《夜》与《昼》。

这批雕塑还有很多件,但做到半途,米开朗琪罗就回了罗马,接着履行他与尤利乌斯二世的后人签订的合约。不过,这些人恐怕还要等一等,大师刚回到这座不朽之城,教宗就命他在西斯廷教堂的祭坛上方重新画一组壁画,盖住那里原有的佩鲁吉诺作品,因为陛下不喜欢那些画了。米开朗琪罗答应了,《最后的审判》就这样诞生了。

壁画还没画完,梵蒂冈就有一些格外虔诚的人提出了激烈的批评。教廷司礼长的指责尤其严厉。各位要想知道这位司礼长的相貌,在画面最下方就可以看到他。米开朗琪罗把他画成了冥界判官米诺斯,站在冥河摆渡人卡戎的船边。

但还有其他人,远比司礼长更有权势、更让人惧怕的大人物,他们也认为在基督教中心圣地出现这样一幅巨人厮打的壁画实在不妥。事实上,教宗保罗三世差一点就命人把整幅作品毁掉,幸好有人提议说,其实给画中的裸体人物添一点遮体的衣物就好了,可以节省不少花费,教宗这才改变了主意。一位名叫达尼埃莱·达·沃尔泰拉的平

庸画家接下了任务,第一次亵渎了这幅杰作,近两百年后,余下的几处裸露部分也被重新上色遮住了。如今虔诚的朝圣者来到这里,再也不必担心受到惊吓,几个世纪的蜡烛香熏给这幅画蒙上了厚厚的一层烟灰,画中圣洁的人和有罪的人都变得一样面目模糊。

《最后的审判》完成于1541年。在这之后,米开朗琪罗又夜以继日地工作了二十三年,有时做雕塑,有时画画,偶尔也化身工程师或建筑师。他的世界越来越寂寞。同辈人渐渐都走了,至亲也都已故去。世上与他有牵连的人只剩下侄儿洛伦佐,他的全部亲情都倾注在了这个孩子身上。他一生之中唯一一段深切的爱恋发生在六十岁过后,但这是一段理性的感情。他深爱的人——维多利亚·科隆纳夫人——有着极其虔诚的宗教信仰。这让人不禁有些好奇,不知她如何评价米开朗琪罗满怀激情写下的诗句,在这些诗中,他以同等热烈的情感赞美柏拉图的智慧、基督教信仰的真谛以及艺术的奥秘。1564年,年届九十的米开朗琪罗完全不顾自己的身体状况,依然在工作。他手头的任务异常艰难,要将罗马皇帝戴克里先[①]的古老浴池改建成一座基督教堂。就在这时,这位老人突发中风。几天后,他告别了人世。能像这样在工作中死去,他应该会觉得很理想。

写到这里,作为本书作者,我理应简单总结他的成就。对于这个人,我每次面对他的作品,总是不由自主地想要上前膜拜,心里生出一种连自己都觉得陌生的谦卑。唯有一点,我想我可以讲一讲,想必这位老人也会理解。

米开朗琪罗的伟大,在于他内心里不同于常人的不满情绪——不是对他人的不满,而是对自己的不满。正如世间所有伟大的人,如贝

① 戴克里先(约244—312),罗马帝国皇帝,推行改革,建立四帝共治制。

多芬、伦勃朗、戈雅、约翰·塞巴斯蒂安·巴赫,他站在那样的高度,真正懂得了何谓"完美"。他像摩西一样,满心渴望地看着远方那片若隐若现的应许之地,认识到那是一个无可超越的终极目标,是我们这些凡夫俗子永远也不可能到达的地方。这种不满不仅是一切智慧的源头,所有伟大的艺术也都源于此,终于此。

THE ARTS

艺术的故事

下

[美]房龙 著

黄 悦 译

THE ARTS

Copyright © 2021 by SDX Joint Publishing Company.
All Rights Reserved.
本作品版权由生活·读书·新知三联书店所有。
未经许可,不得翻印。

图书在版编目(CIP)数据

艺术的故事/(美)房龙著;黄悦译.—北京:生活·读书·新知三联书店,2021.1
(房龙作品精选)
ISBN 978-7-108-06937-5

Ⅰ.①艺… Ⅱ.①房…②黄… Ⅲ.①艺术史-世界-通俗读物 Ⅳ.①J110.9-49

中国版本图书馆CIP数据核字(2020)第157743号

责任编辑	刘蓉林
装帧设计	蔡立国
责任校对	常高峰
责任印制	宋　家
出版发行	生活·讀書·新知 三联书店
	(北京市东城区美术馆东街22号 100010)
网　　址	www.sdxjpc.com
经　　销	新华书店
印　　刷	北京图文天地制版印刷有限公司
版　　次	2021年1月北京第1版
	2021年1月北京第1次印刷
开　　本	800毫米×1230毫米 1/32 印张24.5
字　　数	586千字 图153幅
印　　数	00,001-10,000册
定　　价	128.00元(上下册)

(印装查询:01064002715;邮购查询:01084010542)

目 录

第二十九章 美 洲　357

旧世界发现了新世界。新世界对旧世界的艺术并无直接影响，但这里的财富造就了新一代艺术资助人，这些人继而影响了整个时代的艺术审美，由此对中世纪的终结起到推动作用。

第三十章 孕育了新绘画的地方开始呼唤新音乐　368

这是属于帕莱斯特里纳以及荷兰音乐大师的时代。

第三十一章 欧洲心脏地带迎来新的繁荣时代　384

纽伦堡的阿尔布雷希特·丢勒和巴塞尔的汉斯·荷尔拜因这两位大师让意大利人认识到，阿尔卑斯山那一边的野蛮人也跟上了时代的脚步。

第三十二章 上主是我坚固保障　401

新教与艺术。

第三十三章 巴洛克　405

教会和国家的反击以及这一切对艺术发展的影响。

第三十四章　荷兰画派　　425
一股不寻常的绘画热潮影响了一个国家。

第三十五章　伟大的世纪　　445
在法国国王路易统治下，专制制度实现了最后的辉煌，艺术在其中功不可没。

第三十六章　莫里哀先生去世并长眠在圣地　　464
国王路易十四让人们重新爱上了看戏。

第三十七章　演员再度登台　　471
关于国王的演员们演出的剧院。

第三十八章　歌　剧　　474
凡尔赛宫廷的新奇音乐享受。

第三十九章　克雷莫纳　　489
我们绕一点路去看看伦巴第提琴世家的故乡。

第四十章　一种时髦的新娱乐　　498
蒙特威尔第和吕利以及在路易十四宫廷里诞生的法国歌剧。

第四十一章　洛可可艺术　　512
潮流迎来必然的逆转。造作的华贵气派风行一个世纪后，世界有了新的理想，并告诉小孩子们，人生只有三件重要的事——要自然，要质朴，要培养魅力。

第四十二章　再谈洛可可　　522
欧洲其他地方的18世纪风貌。

第四十三章　印度、中国以及日本　535

欧洲在这些意想不到的地方发现了很多值得借鉴的东西。

第四十四章　戈　雅　557

最后一位有普适意义的伟大画家。

第四十五章　音乐超越了绘画　564

继绘画之后，音乐成为最流行的艺术，欧洲的音乐中心由南方转移到了北方。

第四十六章　巴赫、亨德尔、海顿、莫扎特和贝多芬　568

指挥官们率领无名音乐教师组成的大军取得了辉煌胜利。

第四十七章　庞培、温克尔曼和莱辛　625

一座不久前重见天日的古罗马小城，两位博学的德国人共同推动了"古典复兴运动"。

第四十八章　革命与帝国　630

有人想把艺术家变成政治宣传工具，就此终结了古典风格的流行。

第四十九章　混乱年代：1815—1937　640

艺术与生活分道扬镳。

第五十章　浪漫主义时期　646

大家躲进了一个远离现实的世界，这里只有荒弃的城堡和穿着格子裤的心碎诗人。

第五十一章　画室的反抗　649

现实主义画家拒绝再逃避，奋起展开了反击。

第五十二章　庇护所　662
　　博物馆的出现让古旧藏品有了理想的去处，但这里并不适合成为鲜活艺术的避风港。

第五十三章　19世纪的音乐　671
　　音乐在其他艺术衰落时崛起，稳稳占据了自己的领地。

第五十四章　艺术歌曲　678
　　也可以称之为"歌曲"，但二者并不完全相同。

第五十五章　帕格尼尼和李斯特　691
　　专业演奏家的出现及艺术家的解放。

第五十六章　柏辽兹　704
　　现代"流行音乐"的开端。

第五十七章　达盖尔　711
　　达盖尔先生的"日光相片"成了画家的强劲对手。

第五十八章　约翰·施特劳斯　714
　　以及舞曲如何重新成为鼓励人们跳舞的音乐。

第五十九章　肖邦　719
　　现代民族主义"蓝调音乐"的鼻祖。

第六十章　理查德·瓦格纳　727
　　他造就了阿道夫·希特勒的德国。

第六十一章　约翰内斯·勃拉姆斯　737
　　用音乐思考的亲切的哲学家。

第六十二章 克劳德·德彪西 742

印象主义从画家的画室传播到作曲家的工作室。

第六十三章 结束语 746

写在最后的告别与祝福。

后记 关于如何读这本书 751

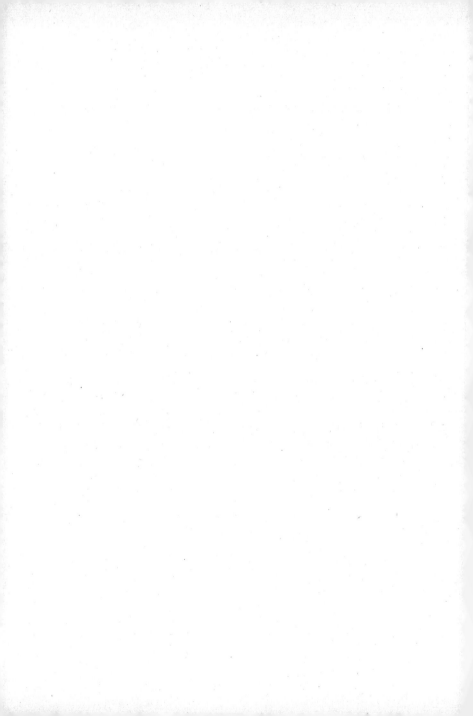

第二十九章　美　洲

旧世界发现了新世界。新世界对旧世界的艺术并无直接影响，但这里的财富造就了新一代艺术资助人，这些人继而影响了整个时代的艺术审美，由此对中世纪的终结起到推动作用。

1493年春天，哥伦布结束了第一次远航，从西印度群岛归来。这位热那亚共和国的名人通常被归类为探险家、发现者。但从根本上说，他是一个擅长推销的人，一个古怪的梦想家，既是神秘主义者，也是探险家，他把自己的想法包装成有利可图的方案，推销给王室雇主，告诉他们这样可以赚到钱，重新填满快要耗空的西班牙国库。

从巴哈马回来后，他依然没认识到自己在不经意间发现了一块无人知晓的新大陆。的确，他带回来的原住民看上去不是很像中国人或日本人或印度人，欧洲居民通过马可·波罗以及其他中世纪旅人的描述，对那些人已经有点了解。不过，说不定这是"百万先生"马可[①]从

[①] 马可·波罗在描述东方景象时，常以"百万"形容，也有不相信这些描述的人称他讲了百万谎言，他因此得了一个绰号叫作"百万先生"。

没见过的一个民族。过了很多年，欧洲人才开始觉得有问题，真相怕是有点扫兴，那些海岛也许跟亚洲完全没关系，向西航行去日本国享受奢侈生活似乎是无望了。哥伦布那一代人多半一辈子都蒙在鼓里，压根没意识到新大陆的存在。即便有人听说了这样一个地方，也不会有什么反应，就像现在偶尔看到新闻报道说，新几内亚腹地有几千平方英里的珍贵林场，我们会觉得：这挺有意思，可是关我什么事？

大约三十年后，情况就不一样了。这时科尔特斯^①征服了墨西哥，而墨西哥遍地黄金，欧洲人一下子明白过来。

又过了十年左右，又一条振奋人心的消息传来，最卑鄙的西班牙征服者皮萨罗^②入侵了秘鲁。成千上万穷困潦倒的冒险家急忙行动起来，远渡重洋。他们的目的是掠夺，等到口袋装满，也就各自回家去了。这样过了几百年之后，欧洲人才发现，当地那些涂着油彩装饰的野蛮人常被早期殖民者形容为两只脚的昆虫（并且被当作昆虫一样对待），但实际上，他们是技艺高超的工匠，修建了许多非常值得研究的纪念性建筑，而当初人们只顾着争抢黄金白银，完全忽略了这些。

以编织篮筐和制作陶器而言，他们的一些作品丝毫不比古埃及和古巴比伦的器物逊色，只可惜绝大部分都没能保留下来。中美和南美气候湿热，放在室外的东西转眼就会坏掉。美洲北部被冰川覆盖的时间似乎比欧洲长得多，由于人口稀少，从没出现过具有传世价值的艺术品。

这里之所以不曾孕育出伟大的艺术，气候是原因之一，另外还有

① 埃尔南·科尔特斯（1485—1547），西班牙军事家、征服者，1519年率队入侵墨西哥。
② 弗朗西斯科·皮萨罗（约1471—1541），西班牙冒险家、航海家，开启西班牙殖民南美洲的时代，征服秘鲁印加帝国。

一个重要因素：除中美和南美的个别地方之外，印第安人一直过着居无定所的生活。他们没有马，没有骆驼，也没发明出轮子，行走在外，全部家当都要靠族里的女性背负，因为男人是战士，提着包袱有失尊严。对他们来说，除了几件武器和捕鱼工具，其他物品都是多余的累赘。我们目前发现的少量前哥伦布时期的印第安艺术品，完全是史前艺术的水平。只要有芦苇，有黏土，就能做出篮子、罐子和锅具，而这两样必备的材料在美洲大陆各处都能找到。所以印第安部落在迁移时，没必要在意他们的厨房用具。旧锅旧罐子都扔在废弃的营地里，等他们到达新地点扎营之后，马上就会做一套全新的。因此关于阿尔贡金族、莫霍克族以及大约两万年前拥有这片大陆的其他印第安部落，篮子、罐子之类透露的信息极其有限，不足以让人们了解他们的早期历史。我们只能从中美和南美印第安人留下的建筑中寻找线索。这些建筑物呈现出无比精湛的技艺，就连热带植物（自然界最强大的毁灭力）也未能将它们彻底摧毁。

不过，就像我前面讲过的，建有这类金字塔和神庙的地方并不多，当地必须有适宜的气候和土壤条件，能让大群人在这里维持稳定的生活，不必四处寻找狩猎场。这些地区的政治发展与埃及、美索不达米亚以及地中海沿岸各地十分相似。强者征服弱者，建立起高度集权的帝国，被征服的民族辛苦劳作，而征服者享受着类似地方贵族的奢华生活。即使当年西班牙人没有见到临近倾颓的帝国构架，我们一样可以推断出这一切，因为要修建墨西哥和秘鲁的这些神庙，必定需要周密的规划，还需要源源不断的劳动力。

关于墨西哥神庙的具体建造时间，目前还没有太多线索，但可以肯定是相对较近的年代，因为一直到法兰克人建立统一王国的时候，也就是公元6世纪，玛雅人才占领了尤卡坦半岛。至于后来征服墨西

哥的阿兹特克人，他们大约与征服者威廉同属一个时代。太阳的子孙印加人在安第斯山上建起宏大的帝国时，圣方济各正在意大利开创一个不一样的帝国。

不难想见，原本以养猪为生的皮萨罗不会有兴趣深究考古学上的问题，所以，他的手下大肆宣扬自己毁掉了"千年的帝国"也是很自然的事。他们如果有心了解更准确的信息，其实看看玛雅人的日历就知道了。玛雅祭司发明的历法，从很多方面来说远远胜过我们沿用的罗马历法。

然而很不幸，西班牙征服者的队伍中有一些神职人员，他们肩负着拯救灵魂的使命，心中燃烧的热情与征服者对黄金的贪欲一样强烈。为了拯救新世界这些未开化的可怜人，帮助他们摆脱邪恶迷信的影响，满腔热血的修士们仔仔细细地展开搜索，将所有与当地古老文明相关的文字和图画搜集到一起，在虔诚信徒的赞美声中烧得一干二净。前不久有人破译了玛雅象形文字，当初那些人哪怕只是把一小部分珍贵的手稿送回西班牙，现在我们也能全面了解那片土地最初的历史了。可惜在狂热的传教士大肆破坏之后，侥幸躲过浩劫的玛雅古卷寥寥无几。由此看来，往后我们恐怕亦很难再有更多了解。

玛雅人和墨西哥人像古罗马人一样，始终没有掌握拱顶技术。他们会建屋顶，但从来不用圆拱造型。他们的屋顶的建造方式十分奇特，将石料一层层堆叠起来，逐步向中间聚拢，最后用一大块结实的板状材料封顶。在此过程中，他们遇到的难题与过去罗马风格教堂的建筑师一样。墙壁要承受住沉重屋顶的外向推力，必须建得格外厚。不过，这样的墙非常适合雕刻艺术家发挥所长，一些古代玛雅神庙上的带状装饰极具特色，足以与古希腊或印度神庙的饰带相媲美。

玛雅神庙通常没有立柱。墙壁同时起到了柱子的作用，但有些墙

（只要跨度不是太大）形似女神柱像，墙面覆满了装饰，只不过这里的装饰不是希腊女神，而是蛇——在当地被奉为神的动物。

这些建筑物完全没有使用砂浆，结果大都因为树根的侵入而遭到严重破坏。除了大块的花岗岩无法穿透，树木的根系简直无孔不入。原先前来朝拜的人全都皈依了基督教之后，这些神庙就彻底荒弃了，如今我们不得不从原始森林中把它们重新发掘出来，正如此前发掘婆罗浮屠和吴哥窟。

关于印第安人用什么办法运来了如此沉重的石料，又是怎样雕刻出如此精美的装饰，我们都没有多少了解。知道这些事的人要么已不在人世，要么记忆衰退，已忘记了祖先曾经的辉煌。白人到来后，当地人吸纳了外来的技术。他们把白人带来的器物样式融入自己制作的篮子和陶器，不时加以改良，但是，这不再是纯粹的本土艺术。原住民不再是自己土地上的主人。他们仍住在这里，却变成了贱民，其生存权掌握在白人主子的手里。集中营一般的环境里，很难孕育出充满活力、独立不羁的艺术。

综上所述，单就艺术而言，新世界对欧洲社会没有丝毫贡献。但从另一方面来看，美洲彻底改变了旧大陆的经济结构，间接引发了16世纪的文化变革，而这场变革对各种形式的艺术都产生了深远的影响。

我并不是说，假如哥伦布没有远航，欧洲就不可能在这个时候告别中世纪风格的绘画、演唱、饮食以及服饰。其实延续到这时的哥特风格已经失去了实际价值。在这种情况下，它与全盛时期相比，自然只剩下一个可笑的空壳。

哥特艺术讲究纵向的流畅线条。提起"哥特"这个词，我们就

埃及人建造的金字塔是国王的陵墓

佛教的窣堵坡不是陵墓，也不是寺庙，而是安置圣者遗物的圣地

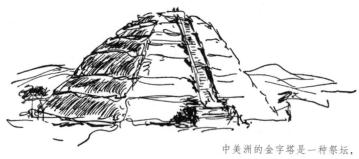

中美洲的金字塔是一种祭坛，人在这里被当作祭品献给阿兹特克神明

这些民族互不相识，却不约而同地建起了金字塔，因为需要登高的时候，自然会想到修建这样的建筑

会下意识地想到尖拱，但这不过是万千外在表现中的一种。当时人们有种强烈的愿望，想把所有东西都做成针形、峰形、犬牙形、芦苇形（这些都是字典里的词）——到后来，就连所有的帽子和锅子都变得尖尖的。哥特艺术围绕着这种理念发展了很多个世纪，以古怪的尖细样式为基础，做了各种各样的尝试，直到再也想不出更多的新花样。当尖细狭长的尖拱窗夸张到极致，犹如墙上的一条裂缝，当女士的帽子在一系列怪异创新之后，无论高度还是造价都开始向沙特尔大教堂的尖塔靠拢，哥特艺术也算是走到了尽头，注定要退出舞台了。

新的风格必将诞生，至于具体会是一种什么样的风格，则是由多种因素决定的，而经济环境就是其中之一。即便是菲狄亚斯或米开朗琪罗这样的人物，如果被流放到格陵兰的某个村庄，一样没机会用大理石做出雕像。切利尼如果生活在草原上的小村子里，周围没有客户拿来宝石供他创作，他说不定能凭一双巧手成为成功的盗贼，但很难成为世界顶级的珠宝匠人。正因为如此，新世界在这时发挥了决定性的作用。新大陆的发现让一批一直都很穷的人富裕起来，有了钱，这批人就可以投资艺术，可与中世纪的教会、文艺复兴时期的王公贵族一较高下。

这种改变不会突然发生，而是需要很长时间，也并非同时出现在各地。有些国家的王族势力非常强大，一时无法撼动。还有一些国家在新型经济出现之后，仍有几个世纪无法摆脱教会的掌控。但最终，一个新兴的公民群体手握新积累的财富，彻底改变了社会的面貌。这时就连那些谨小慎微的人，也因为实现了封建时代从未梦想过的经济独立而挺直了腰杆，开始强烈要求艺术家为他们服务，创作他们喜爱的作品。

过去，比他们"地位更高的人"决定了他们能欣赏到什么样的艺

术,决定了他们在生活中所能拥有的一切。如今他们银行里有了钱,面对那些"地位更高的人",他们的态度也变了。有史以来第一次,普通大众向艺术家提出了自己的需求。

没人会说这对艺术本身是百分之百有益的事,因为大众的品位多半还很糟糕。而且,此后很多个世纪里一直都是这样糟糕。但这并不重要。这种改变的关键意义在于:第三类有能力投资艺术的人出现了。他们是商人、企业家,在海外交易中获得了意想不到的巨额财富,现在他们可以走进艺术家的画室或建筑师的工作室说:"做这个,我喜欢这个,我付得起钱。"

在文艺复兴后半段,也就是16世纪下半叶,这种"新风气"引发了一股今天仍可以效仿的家居潮流。那时新崛起的消费人群不但有钱订购昂贵的材料,还有许多上一个时代培养出的一流手艺人为他们提供服务。这些匠人把贵重的材料制作成椅子、桌子、床、烛台、橱柜等,从他们手中诞生的每一个物件都能自然而然地融入商人家中,构成一个和谐的整体,像住在那幢房子里的人一样,仿佛生来就属于那个位置。

假如让我们住进文艺复兴时期的房子,最难适应的一点大概是所有住宅都散发出威严庄重的气息——每个房间、每处楼梯都有种静穆的氛围,置身其中的感觉就好像再过一个钟头,法兰西国王就会带着四万朝臣驾临这幢"中产阶级"豪宅。然而当时的氛围就是这样,在那个年代,每一幢房子都被当作宫殿用心打造,每一位侍者都郑重其事地为客人上汤,犹如年轻的公爵在为君王奉上一杯甜葡萄酒。

1537年的人们依然认为,唯有合乎正规礼仪的生活才是真正有意义的生活,要让1937年的美国人去理解这种心理简直是不可能的事。我们讨厌一切刻板规矩,几乎把不拘礼节当成了一种不成文的规矩。

在欧洲却不是这样。在过去两百年间历经动乱和革命之后，欧洲传统的处世方式、传统的婚丧嫁娶、传统的待客之道仍得以完好地保留下来。有人提出，这是因为在17世纪，即伟大的巴洛克时代，路易十四和凡尔赛宫廷对民众思想有着巨大的影响力。我个人认为其根源在于更久以前，源自文艺复兴时期遗留的影响。因为那时曾有一小段时间，人们的生活就像时刻在接受检阅，一举一动都被邻居们看在眼里，仿佛稍稍违反了礼仪规范（这个词原本在法语里只是"标签"的意思），第二天就会在全城各个沙龙里被人议论。

那些可怕的沙龙，或者说会客厅，现在在大多数欧洲住宅里还可以看到——那些房间密不透风，窗户很少打开，窗帘从不拉开，免得露西姨婆留下的漂亮绣花靠垫被晒褪色。第一次登门造访的客人在这里会受到隆重的礼遇。

当年波兰大使前去拜访威尼斯共和国大议会议员卡萨·艾普西隆伯爵，伯爵在大运河边的豪华府邸为他举办了盛大的招待会。那是一场考究而堂皇的假面演出，每一个人都清楚自己该说的台词，各自扮演的角色无不威仪十足，整个场面华美至极。笨重的椅子、华而不实的沙发与我们的现代公寓完全不相称，但这些花费了巨资、用尽心思打造出来的家具，在当时还发挥着它们应有的作用。精雕细琢的镜子里，烛光熠熠生辉，枝形烛台是当代顶尖艺术家的作品。宾客身上的服饰是专为这场喜剧表演而设计的，为的是让演员们尽可能充满自信地站上舞台。

修长的哥特式服装已经过时了。在文艺复兴时期，横向的流畅线条取代了中世纪的纵向线条。无论男女，身上都沉甸甸地披挂着厚重的绸缎、厚重的丝绒、厚重的织锦。为了让身形看起来更壮硕，女士们还要在腰部缠上厚厚的一卷棉花。

我不太擅长这类描述。或许各位小时候曾跑到祖母的阁楼里乱翻，偶然发现铁艺衣架上挂着一个怪模怪样的衬垫。问起大人，他们说那是祖母的裙撑，在19世纪70年代，祖母还年轻的时候，穿上它就能让身体的这一部分呈现出漂亮的曲线，不像现在人们希望这里越平越好。这种荒唐的装饰有点像肉卷一样环绕髋部一圈，在16世纪受到热烈追捧。为此当时的裁缝做衣服要用掉很多很多的布料，这也算是一件有益的事，在那个年代，丝织厂老板是最有钱也最有势力的政客。几年前，法国裁缝曾尝试重新推出这种款式，为急需帮助的里昂产业提供一点动力。可惜其他国家的人们都不想再要烦琐的棉垫，那些填充物能把袖子撑到原来的四倍大，再普通的女子穿上之后也会平添几分气势。

我们自然不会喜欢这种累赘。这个时代属于年轻的女孩和少妇，在文艺复兴及巴洛克时期，最受关注的则是三十多岁的成熟女子。她们自己也知道这一点，所以精心维持着人们期待中的形象，她们坚守着传统意义上的"端庄"，这份沉重的体面在很大程度上决定了她们作为妻子、作为社交活动的主导者能否拥有成功的未来，而这在现代人看来简直不可思议。如今这类女子几乎已像渡渡鸟或恐鸟一样绝迹了。"女士们先生们"成了电台播音员惯用的称呼，无所谓节目面对的听众是什么人。提香及其他16世纪画家笔下的金发朱诺①被电影塑造成了女英雄，变得有点好笑。

文艺复兴时期的世界，已经完完全全地从这个星球上消失了，甚至好像从来没有存在过。但无论如何，当时艺术大师的作品终究还是有少量留存下来。在历史的奇妙变幻中，这些绘画和珠宝（除非法律

① 罗马神话人物，主神朱庇特的妻子。

严格禁止出售）现在正渐渐向新大陆转移。

当年，新世界的财富让欧洲沉浸在这些奢侈的物质享受中。今天，依然是因为新世界的财富，它们脱离了那片古老的土地，来到被视为蛮荒之地的美洲。

第三十章　孕育了新绘画的地方开始呼唤新音乐

这是属于帕莱斯特里纳以及荷兰音乐大师的时代。

用文字介绍音乐有一个很大的难点。对比帕特农神庙和婆罗浮屠的雕塑艺术时,我首先可以描述一番,然后展示相关的照片,最后,如果各位还是有疑问,我可以说:"好吧!那就坐上船亲自去看看吧。"

可是音乐在尚未演奏出来的时候,就是一种没有生命的艺术。我知道有些人可以到图书馆去,找一份贝多芬交响乐或施特劳斯小品的乐谱来看,就像棒球迷研究1879年某位著名投手的个人得分记录表一样,把这当作一种乐趣和享受。但这样的人毕竟只是极少数。对于音乐,大部分人都需要亲耳听过之后,才能做出自己的判断。

现在市面上有几套非常好的古代及中世纪音乐唱片。我可以肯定地说,为这些希腊及希伯来作品注入新生的学者,一丝不苟地为我们复原了古老的旋律。不过,这并不意味着我们听到了三千年前德尔斐或耶路撒冷的居民听到的音乐。

每一个时代都有其独特的表达方式,蕴含在当时所有的歌唱、绘画或建筑作品中。对于过去某一代人的艺术,无论我们多么努力(我

们的确非常努力地做了尝试），仍不可能捕捉到它的精神内涵。要理解这一点，各位身边就有很多实例。我们有一些中世纪教堂的详细设计图，即便没有图纸，也还有建筑本身，我们可以去那里花上几年时间，仔细测量每一根木料、每一块石头。测完之后，我们可以回来，把每一块材料准确安放到各自原本的位置上。最终的成品在外观上的确是一座哥特式教堂，可是怎么看都带着一种现代气质，就像一座荷兰风车摆在好莱坞那样不协调。如果有足够的资金，我们完全可以在北美大草原的中央照原样建起一座牛津或剑桥，但结果肯定会像世界博览会或百老汇餐厅里的"旧时巴黎"复制品一样惨不忍睹。

我认为与绘画艺术相比，可能音乐中包含了更多年代和地域的影响。有时出于某种恶趣味，我会故意请匈牙利的乐队演奏美国爵士乐，请美国的伴舞乐队试试匈牙利的查尔达什舞曲。理论上讲，这应该是很简单的一件事，因为乐谱完完整整地摆在他们眼前，节拍都清楚地标示在上面，但他们的尝试还是以惨败告终，让人不忍卒听。乐手的演奏技艺不输给任何现代伴奏乐队，可偏偏《迪克西真相》听起来像《布达佩斯谎言》，《心碎提琴》不如改名叫《古老萨克斯的哀号》。

所以讲到真正的中世纪音乐时，我们会遇到各种意料之外的难题。首先，我们——1937年的"现代人"，生活在一个以器乐曲为主流的时代；而对于1337年——也就是纪尧姆·德·马肖的"新艺术"时期的"现代人"，"音乐"这个词依然与"歌唱"是同一个意思。

那时候的乐器种类非常少。有一管风琴要用拳头按下去，一次一个音符。除了流浪乐手的即兴演奏以及这些名声不大好的流浪团体用小提琴、绞弦琴（最初的绞弦琴是一种弦乐器）、鲁特琴演奏的音乐，没有任何值得一提的弦乐。不过，当时有很多歌唱音乐，如今我们虽然做了各种努力想要挽回，但那种独特的音乐基本已从西方世界消失了。

> 关于一首歌该怎么唱，起初没有任何明确的标注方法
>
> 后来出现了"纽姆符"，或称"换气符"，标在歌词上方协助歌手演唱
>
> 复调音乐诞生后，纽姆符无法满足多声部演唱的需求，于是在此基础上增加了字母标记，形成了一套很复杂又很不好用的记谱法

<center>寻求准确的记谱方法</center>

中世纪的人们信仰同一种宗教，各地的社会及经济环境也都大体相同，因此他们可以做到今天已无法实现的事。他们可以拥有共同的情感体验，有共同的情感表达，大教堂、绘画、歌唱等都可以是他们的表达方式。而且他们可以坦然表达真情实感，不像现在，总有种莫名其妙的羞耻感在生活中作怪。

前面提到的那位纪尧姆·德·马肖曾为卢森堡的约翰[①]（他来自一个有才干但略显偏激的中世纪家族，他们差一点就在欧洲中部建起了

[①] 卢森堡的约翰（1296—1346），神圣罗马帝国皇帝亨利七世之子，波西米亚国王。

自己的王朝，一统德国和奥地利）效力，担任大臣。他早在1350年就有了清楚的认识，用一句话为我们阐明了行为准则，当今所有的艺术学院、音乐学院都应该把这句话刻成不朽的碑文，嵌在校门上方。我将法语原文抄录在这里，因为它很难准确翻译：

<center>Qui de sentiment ne fait

Son dit et son chant contrefait.</center>

我们可以这样理解："一个人在写作或作曲时，如果内心里没有真正的激情，没有感受到自己正在描述的情感，那么他最好什么都不要写，因为那样一来，他将永远是一个骗子。"

不过，中世纪并没有这样的困扰。人们心里充满了各种真挚而深切的情感。基本上人人都能通过歌唱抒发内心感受，但只有极少数人能借助绘画或雕塑达到同样目的（这需要漫长的专业训练），所以，中世纪的人们选择了唱歌，满腔热情地唱歌。

现代人应该不太欣赏那种歌，因为近两百年来，我们已经听惯了和声，而和声直到18世纪后半叶才出现。但这并不妨碍那时的人们唱歌，他们喜欢自己的歌，正如巴厘岛的居民有自己的加美兰音乐，并热爱这种音乐，而我们却完全听不懂。

中世纪教堂里的演唱更加正式，没有自由发挥的余地。古老的格里高利圣歌是基督教发展初期盛行的素歌，也是教会唯一接纳的一种音乐。但规矩再严，不知不觉中，还是有一些外来的影响开始悄然渗入。民间唱法渐渐传到了教堂里，就像如今爵士乐正渗透到我们的交响乐里，并且影响了感情充沛的黑人兄弟，极大地改变了他们的宗教歌曲演唱。过去格里高利圣歌式的单调唱法被复调音乐取代（至少世

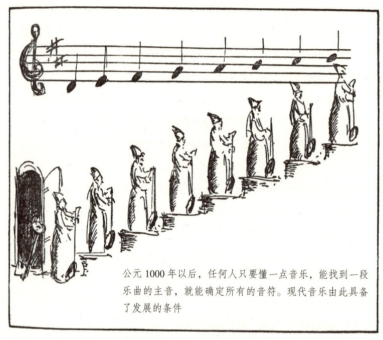

阿雷佐的圭多为现代音乐做出的贡献

俗歌曲如此)。阿雷佐的圭多发明的记谱法已经传播到各地,没人再用以前那种麻烦的文字谱。音乐的书面语言就这样成了一种国际语言,欧洲各国的人们都能轻松读懂。这时候,本身与音乐不相干的几件事,对这种艺术的进一步发展产生了影响。

一些实力雄厚的封建领主各自建起了小小的独立主权国。他们需要动用一切手段提升王室的威望,为此决定创办专门的学校,将有才华的年轻人培养为王室教堂的歌手。与此同时,游吟诗人及歌手的成功也在一定程度上改变了人们对音乐的印象,很多人一直对严肃的教

会音乐有些畏惧,现在也渐渐喜欢上了这种艺术。

艺术教育与自然科学、人文科学教育一样,一所真正的好学校一方面要有优秀的老师,另一方面要有聪慧的学生。老师的教学能力和学生的学习意愿及能力决定了一切。可惜,那时虽然好学生比较常见,但好老师实在太少了。我们之所以能这样肯定,是因为一旦有这样一位好老师出现,必定会造成轰动,引来无数登门拜访的人,哪怕他住在偏远的地方,比爱默生先生[①]讲过的完美捕鼠夹匠人的家还要难找一千倍。

中世纪第一位优秀的音乐教育者名叫约翰·邓斯特布尔,关于他的生平,我们只知道他于1453年过世,葬在伦敦。他在欧洲大陆远比在英国更有名,所以他很可能主要在大陆教学。1415年,英国在阿金库尔打败法国之后,其政治中心又从不列颠群岛转移到了欧洲大陆,英格兰国王娶了法兰西国王的女儿,成为法国王位的继承人,邓斯特布尔或许就和那时许多英国人一样,追随君王到了法国。

当时的历史学家常把邓斯特布尔誉为音乐创作之父,但在任何艺术领域里,这样的头衔多半都有很大水分。同一时间里,总有很多人在做完全相同的事,我们不可能挑出其中某一位来说:"这项创新完全是他一个人的功劳。"不过以新唱法来说,邓斯特布尔确实是公认的先驱之一,正是新的歌唱方式为我们带来了现代的复调音乐,也摆脱了中世纪早期唱法特有的那种单调低沉。与他同时代的人们认识到了这一点,因此从四面八方赶来向他求教,可以肯定地说,他开创了著名的英式唱法,并且流传到了今天。

[①] 拉尔夫·爱默生(1803—1882),美国思想家、文学家,确立美国文化精神的代表人物。他曾说:"做出一个更好的捕鼠夹,全世界都会找上门来。"

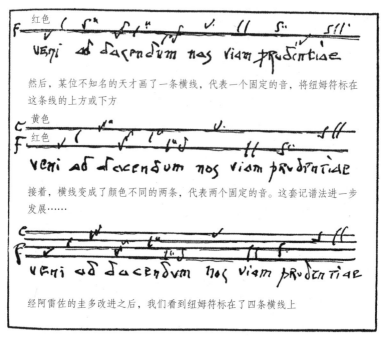

寻求准确的记谱方法

我没有提到器乐。英国人好像一直对纯粹的乐器演奏不太感兴趣，但教堂唱诗班始终保持着极高的水准。今天也是如此。或许这与当地的气候有点关系。意大利培养出了许多优秀的独唱歌手，在欧洲北部地区找不出像他们这样的大师。语言本身是一个很重要的因素。日常讲意大利语的声带，不管是感叹"女人善变"①还是开口买一盒香烟，发出声来就像是在唱歌，可以相当轻松地驾驭华丽的咏叹调，而在寒

① 威尔第歌剧《弄臣》中的一段著名歌曲。

在 11 世纪和 12 世纪，原本像速记符号的纽姆符渐渐变成了有棱有角的哥特式字符模样

接着，有人在乐谱上添加了竖线，把横线分隔成时长相等的小节

最后，到了 17 世纪，第五条横线出现了，这就是今天在使用、并将一直用下去的五线谱，直到我们发现更好的记谱法

寻求准确的记谱方法

冷北方讲荷兰语或芬兰语的声带就要困难许多了。

另一方面，北方的居民比南方人更习惯于服从规则，他们能在合唱中有更好的表现，这大概也是原因之一。我承认这只是我的猜测。但我知道，如果要听《马太受难曲》，在瑞典、德国或荷兰的某个村子里可以听到很好的演唱，水平远高于米兰或罗马；而要欣赏《丑角》[①]

[①] 莱翁卡瓦洛创作的二幕歌剧，表现意大利南方的平民生活，1892 年首演。

的话，比起更靠近北极圈的某处豪华皇家剧院，在博洛尼亚之类的小地方找一间本地歌剧院，你很可能会看到更加精彩的演出。

15世纪的意大利人想必也认识到了这个问题，因为早在1400年，他们就开始从低地国家聘请唱诗班指挥。第一批老师来自法国，当时以康布雷大教堂为核心，在纪尧姆·迪费①的引领下，兴起了一个非常出色的音乐流派。意大利人甚至说服了迪费本人，把他请到罗马指导教宗的唱诗班。但1437年，迪费因思乡心切返回了康布雷，1474年在那里去世。

接替迪费的人同样来自低地国家（在中世纪，荷兰和比利时同属尼德兰），这位约安内斯·奥克赫姆出生在安特卫普，但在巴黎生活多年，担任王室教堂的唱诗班指挥。奥克赫姆是尼德兰乐派最早的音乐教师之一，将近一个半世纪的时间里，这个流派一直是欧洲音乐的主宰。其成员要么是比利时人或荷兰人，要么和奥克赫姆最出色的弟子若斯坎·德普雷一样，来自法国北部地区，当地的佛兰德人早已融入法国人当中，大家都习惯了两种语言混用，没人关心语法和发音之类的细节问题。

这些人在家乡完成专业的音乐训练之后，多半都不甘于留在佛兰德或荷兰的小城镇，希望到外面去追寻更加宽广的舞台。于是整个15及16世纪，他们一直活跃在罗马、那不勒斯、威尼斯、奥格斯堡、尼姆、巴黎，甚至西班牙的重要城镇。

17世纪伊始，他们的辉煌时代结束了。我们偶尔还能看到某位年迈的荷兰人在国王或大公的唱诗班担任指挥，但这批可敬的老先生过世之后，空出的职位就都交给了意大利人或德国人。荷兰人在音乐上

① 纪尧姆·迪费（1397—1474），法国作曲家，作品主要为弥撒曲等宗教题材的音乐。

显露的耀眼才华就此黯淡下去,将来,他们将以画家的身份再度受到瞩目。不过,在他们向各国传授音乐技艺的两百年里,荷兰人为这门艺术做出了几项非常重要的贡献。

说到这几项贡献——不能直接以钢琴演奏来说明的话,这也是很难阐述清楚的问题。

历史上的这些荷兰人生性讲究条理,遵守规则和秩序的观念深深根植在他们心里,这样的人自然会力争让小音符们以前所未有的精确度执行任务。他们没有舍弃过去的复调和声,因为现代意义上的和声这时还没有诞生。但他们为音乐增添了一个新的元素,或者更准确地说,他们完善了前人的一个想法,早在中世纪,就有几位民歌创作者无意间想到了这种对位法。

所谓对位法就是字面上的意思——punctus contra punctum,即"音符对音符"。各声部演唱的曲调都经过了精准的计算安排。第一声部以某个音开始,第二声部也以同一个音开始,或高五度,延后几个小节。第三声部同样以这个音开始,以此类推。

这样解释听起来很笨,但多少能帮助各位理解我的意思。我想说的是:这种音乐更接近于数学题,而不是情感题,完全符合荷兰人、德国人以及欧洲北部其他民族的喜好。对于稍有点学究气的当地大师们,这些数学谜题犹如取之不尽的快乐源泉,因为他们现在可以"建造"曲子了,就像建筑师建造教堂,工程师建造大桥。只不过建筑师和工程师以坚固的物质为材料,而作曲家用的是人类的声音——用这种最虚幻的材料,筑起最恒久的杰作。

到后来,尼德兰乐派的大师们和所有做学问的人一样,因为才能出众,反而被自己困住了。举例来讲,他们会借用一段大家都熟悉的

音乐的发展历程

简单曲子,某段 16 世纪的名曲,比如《武装的人》①,他们会一而再、再而三地用这段曲子,变着花样地改来改去,直到把它改得面目全非——虽然还是那首《武装的人》,但已经完全被扭曲了。

这些歌的歌词也很难幸免,因为满腔数学热情的作曲家们根本不在乎歌词的意思。他们依照自己的需要,任意拉长或缩短音节。严肃的信徒都觉得这太不像话,对他们来说,歌词比曲子重要得多,现在这样,他们简直一个词也听不懂。但是,另一部分人认为好听的旋律比枯燥的文字更重要,所以很高兴看到这样的改变。在长篇的精神食粮中,他们听出了作曲家掺杂进去的流行曲调,唱诗班倾情演唱《荣归主颂》的时候,教众当中不那么虔诚的人可以跟着轻声哼唱《到派克大街闲逛》。

知道这是怎么做到的吗?各位有没有参加过管弦乐队的演奏?有过这种经历就会记得,为什么可以把鲁宾斯坦的名曲《F 大调旋律》叠加到《友谊地久天长》中,让德沃夏克的《幽默曲》贯穿儿歌《斯旺尼河》,从卡尔·马里亚·冯·韦伯的《自由射手》②中选一段曲子,为《我亲爱的奥古斯丁》完美伴奏。

以推进教会改革为主旨的特伦特会议在 1545—1563 年(其间曾有几次短时中断)召开,面对这种情况,难怪会议强烈反对所有的音乐创新,因为再这样下去,神圣的礼拜仪式恐怕要变成歌舞演出了。

与此同时,有一个问题让部分真心热爱音乐的人越来越反感,这

① 文艺复兴时期流行于欧洲各国的一首世俗歌曲,当时迪费等多位作曲家都曾以它为主调创作弥撒曲。
② 德国作曲家卡尔·马里亚·冯·韦伯(1786—1826)创作于 1819 年的歌剧,1821 年首演。

簧管小风琴，又称圣经风琴。演奏者用左手操作风箱，右手弹琴

圣经风琴非常小巧，可以托在手上

坐式管风琴放置在桌上，风箱由另一人操作

便携式管风琴可以用一根皮带挂在颈上，演奏者用左手鼓风，右手弹琴

风琴

是当时有着数学头脑的作曲家们钟爱的一种技巧,很可能对音乐艺术的未来发展造成非常不利的影响。我是说,这些15世纪的唱诗班指挥总喜欢拿一些本来挺好的小曲子做文章,把本来挺好的小曲子硬塞到根本不适合它们的位置上。我来举一个例子说明。

大家都知道那首流传了很久的儿歌《三只盲鼠》。16世纪的荷兰人会把这样一首歌改编,改到看不出原来的样子,变成《鼠盲只三》。旁边镇上的同行当然想比他做得更好,于是大胆地从中间动手,改出了《盲三只鼠》。第三个人绝不甘心落在两位同行之后,便拿出身为"作曲大师"的本领,创作出《鼠三只盲》。但没过多久,又一位优秀的作曲人再度让这首歌改头换面,全新的版本可以从后往前唱,可以从前往后唱,也可以从任何地方开始,听起来依然是一首歌。

这种没意义的小游戏一直持续到18世纪。说实话,我还记得自己曾有一次玩得很开心,当时为了奖励我认真练琴一个月,提琴老师带来一部海顿或莫扎特的作品(应该是莫扎特),可以把乐谱放在桌上,玩二重奏的游戏,一个人从开头演奏,另一个人从末尾开始,两人像比赛一样拼命拉琴,直至演奏到对方开始的那个音符。这大概算不上好听的二重奏,但是对十岁的孩子来说非常好玩。

可怜的"盲鼠"到最后被改得七零八落,只剩下歌名维持了原样。发展到这一步,就连最狂热的"新艺术"爱好者也觉得够了,应该适可而止了。对于靠这种音乐成名的人,这无疑是沉重的打击,但坏消息不一定对所有人都不利,起码有一个人从中受益。这个人名叫帕莱斯特里纳,现在他终于可以告诉世人,音乐并非庄重就不能欢乐,欢乐就不庄重,音乐其实可以二者兼备。

帕莱斯特里纳原名叫作乔瓦尼·皮耶路易吉,1526年,他出生在罗马附近一个名为帕莱斯特里纳的村庄,后来大家就叫他帕莱斯特里

纳了。他在家乡的教堂学习音乐,二十五岁那年被任命为圣彼得大教堂朱利亚唱诗班的音乐指导。1555年,他在西斯廷教堂的教宗唱诗班谋到一个职位,但教宗保罗四世很干脆地辞退了他,理由是发现他已有家室。这次打击险些让他一蹶不振,不过他离开教宗唱诗班后,这个著名的音乐团体也差点就此解体。所以,不管婚姻状况如何,帕莱斯特里纳还是被请了回去,担任拉特兰圣约翰大教堂的唱诗班指挥。在这之后又过了一段时间,他晋升为圣彼得大教堂的唱诗班总指挥。

帕莱斯特里纳与16世纪的许多伟大人物一样,一直在不知疲倦地工作。他的作品数量或许比不上当时的一位尼德兰人——大名鼎鼎的罗兰·德·拉特,巴伐利亚公爵阿尔贝特五世的音乐学校总指挥,他还有一个大家更熟悉的名字,叫奥兰多·迪拉索,他的作品至少有厚厚的六十卷。但在历史上,帕莱斯特里纳是远比奥兰多·迪拉索重要的一个人物,因为他及时挽救了音乐,当时罗马的西班牙保守派在特伦特会议上提出,尼德兰乐派严重威胁了格里高利风格,应该在所有教会设施被禁止。

这种措施已有过先例。14世纪初,教宗约翰二十二世在位期间,曾禁止在宗教仪式中演奏任何当代作曲家的作品。不过,人们并没有很严格地遵守这条法令,过了不到一个世纪,一切便又恢复了原样,在世的大师与先辈们享有同等的机会。

这一次,西班牙势力希望确保万无一失。为证明自己的观点,他们把教宗唱诗班里的西班牙成员全部带到了特伦特,让参加会议的人亲耳听听他们想要揭示的问题,以及他们反对新音乐的原因。幸好,教宗庇护四世与约翰二十二世很不一样,他喜欢新音乐,便假称无法独自一人做出如此重大的决断,把这件事交给了枢机团。经过多年的商议,枢机主教们终于决定,教堂仪式中的歌曲只能使用拉丁语,并

且宗教音乐中绝不允许有任何"淫邪的、不纯洁的"元素。这时教宗提出了一个折中的建议。他邀请枢机主教们听一部作品，新旧音乐似乎在其中融合出了最动听的声音。他选的是帕莱斯特里纳的著名作品 *Missa Papae Marcelli*——《马塞勒斯教宗弥撒》。争议双方听过之后都非常满意，于是下令将这部弥撒曲当作典范，无论歌词还是音乐，教会希望创作者往后都能以此为标准。

这项决定意味着克里斯托瓦尔·莫拉莱斯[①]和路易斯·托马斯·德·维多利亚[②]在罗马开创西班牙乐派的愿望落空。另外，宗教音乐与世俗音乐也因此有了明确的区分。在这之后，有许多从事世俗音乐创作甚至不关心宗教的作曲家写出了优秀的教堂音乐，教会很明智地接纳了他们的作品，而演唱或演奏的人以及教堂会众都非常喜欢。不过，教会再也没有干涉过另一类音乐的发展——单纯为美的享受而创作的音乐。

这是很合理的安排。教堂不会再有变身音乐厅的危险，音乐厅也可以摆脱神职人员的监管，自行举办娱乐活动。总的来说，世俗音乐与宗教音乐的分离，与大致始于同一时间的政教分离一样，是一件对双方都有益的事。

① 克里斯托瓦尔·莫拉莱斯（约1500—1553），西班牙作曲家，作品多为宗教音乐。
② 路易斯·托马斯·德·维多利亚（1548—1611），16世纪西班牙最著名的作曲家，反宗教改革运动的重要人物。

第三十一章 欧洲心脏地带迎来新的繁荣时代

纽伦堡的阿尔布雷希特·丢勒和巴塞尔的汉斯·荷尔拜因这两位大师让意大利人认识到,阿尔卑斯山那一边的野蛮人也跟上了时代的脚步。

意大利北部,吱吱呀呀的板车满载各种货物,缓缓行进在尘土飞扬的路上。负重的骡子灵巧地踩着石头走着,不时嚼几片草叶,沿着狭窄的小路在阿尔卑斯山间攀登,穿过一个个怡人的蒂罗尔小村庄,将珍贵的货物送交给留着大胡子的北方人。赶车的意大利人很瞧不上他们讲的方言,无奈他们付钱痛快,那些白花花的银币出自波西米亚的约阿希姆斯塔尔,在文明世界深受认可,无论走到哪里,"泰勒银币"这个词都是价值的保证。

这种买卖越做越大,住在南北干道沿线的人们都想分一杯羹,把生意引到自家门口,所以一直在不停地修路造桥,就像现代的铁路公司为了在竞争中获胜,会尽力提供更舒适的环境、更好的服务。

布伦纳山口自古就是欧洲北部与意大利之间的第一要道,从查理大帝在位时期到圣女贞德的时代,大约六百年间,神圣罗马帝国的历

代统治者由这条高耸又便捷的山路往来不下七十次。现在，连接南北的这条古老捷径不再独享几千年来的垄断地位。它依然是所有通道中最为便利的一条。在因斯布鲁克和奥格斯堡，即中世纪银行巨头富格尔家族的家乡，还有这条贸易要道上的其他城镇，今天仍可以从当地的建筑和艺术收藏看出他们在中世纪后半叶积聚了多么雄厚的财富。纽伦堡作为德国北部地区的集散中心，财力和影响力更是盛极一时，那份著名的《金玺诏书》[①]颁布后，每一代皇帝都必须在这座法兰克古都举办登基后的第一场帝国会议。

公元10世纪临近尾声时，芒东的圣伯纳德在后来以他名字命名的山口修建了一个旅客休息站。这条新路（这些都只是山间小径，直到拿破仑时代才因为军事行动的需要而被拓宽成大路）经由罗讷河谷和日内瓦湖，直接连通了法国和意大利。

瑞士中部的四个州也看中了贸易带来的丰厚利润，因此在政治上实现独立之后，立即开始整修贯穿圣哥达山的旧马道。过去人们一直觉得这条路上常有雪崩，用作商贸通道的话，风险太高了一点。

路修好后，罗讷河流域的城镇无须再依赖蒂罗尔以及瑞士南部的竞争对手。巴塞尔坐落在罗讷河向北急转、流向北海的地方，由此发展成了一个重要的集散地，来自东方和地中海的物资经过这里，被运往北海沿岸各国。

商品从一个地方到了另一个地方，随之而来的往往是思想的传播。与大包肉豆蔻或波斯地毯相比，书和画占不了多少地方。中世纪的商业模式强调长时间深入的学徒训练，所以北方日耳曼语地区和南

① 此处指1356年，神圣罗马帝国皇帝查理四世在纽伦堡颁布的诏书，确立了日后皇帝的选举方式，因用金印而得名《金玺诏书》。

方拉丁语地区之间，不断有大批青年来来往往。这些年轻人在威尼斯或热那亚工作四五年后，终于可以返回各自的家乡，接管父亲的货栈或办公室，踏踏实实地度过余生。返乡的他们带回了许多无形的行李，任何海关官员都无法拦截的行李，从遥远的异乡旅行回来，再没有比这更有益的纪念品。当这些青年安顿下来，成了亲，决定建一个自己的家，他们的房子和房子的内部装饰便会明确呈现出印刻在他们记忆中的风格，那时的他们正享受人生中最快乐的时光，学习复式记账的复杂技巧，这是意大利人发明的一种奇妙记账法，后来传播到欧洲各地。

假如家庭遭遇不幸，需要他们为当地教堂送上一份郑重的礼物，与上帝解开小小的误会，他们在挑选雕塑或绘画的时候也是一样，在南方大教堂里见过的类似作品会在很大程度上左右他们的决定。假如一切顺利，到了为家里越来越多的孩子请老师的时候，他们偏爱的家庭教师一定有点非主流思想，通晓荷马和维吉尔的优美文字，而不会是一个能将《教理问答》倒背如流、讲解一句西塞罗[①]却要出五个错的人。

不过，这种思想和艺术的输出绝不是单向的。论生活的高雅品位，意大利人的确遥遥领先。但从很多方面来看，北方民族都称得上是更出色的匠人，他们能够更认真地学习专业技能，或许略显刻板迂腐，但做事更为细致周全。大家对这样的分工并无不满，认为这对生意有利，而且双方都从中受益匪浅。这种状况持续了几百年，直到17世纪宗教战争爆发，终结了愉快的合作关系，也让欧洲中部地区退回到野

[①] 西塞罗（公元前106—前43），古罗马政治家、演说家。

蛮时代，回到了人类被迫吃人肉充饥的时代（我是指三十年战争[①]期间，因物资匮乏而出现的人吃人现象）。

这一章开头提到的两位人物在世时，当然不可能有人预见到这样的未来，预见到不久之后席卷大半个欧洲的灾难。这两个人都生活在富足的年代。今天我们所理解的"富足"往往等同于铺张浪费，而那时的"富足"意味着一个人只要勤劳节俭、不求奢华，满足于粗茶淡饭，得到的回报就足以让他安稳生活。

两人之中，丢勒较为年长，他与小汉斯·荷尔拜因的父亲——汉斯·荷尔拜因爵士是同辈人，我们就先来讲讲他吧。

阿尔布雷希特·丢勒在家中十八个孩子里排行第二，应该算是出生在一个健康的家庭，要知道他那位匈牙利裔的父亲四十多岁才决定成家，娶了雇主的女儿。这位姑娘当时刚过完十五岁生日，名叫芭芭拉·霍尔佩尔，她的父亲希罗尼穆斯·霍尔佩尔是纽伦堡首屈一指的金匠。

丢勒的父亲有几幅画像留存下来。那时候肖像画已相当流行，从中可以看出新的绘画风格，文艺复兴时期的风格，但人物面部仍完全保留了中世纪画风。丢勒的母亲有一幅六十三岁时绘制的肖像，画面如实反映了那个年代女性的苦难生活。多年生育儿女、抚养后代的重负之下，这个可怜的人已是形如枯槁。当时画像中的男人也一样沉重，深陷恐惧的人才会有那种狂乱扭曲的神情，仿佛未来的厄运时刻在他们眼前闪现。

[①] 三十年战争（1618—1648），由神圣罗马帝国内战引发的欧洲各国混战，推动了欧洲近代国家的诞生。

没有什么比这些肖像画更清晰地透露了世界即将迎来的巨变。看看慕尼黑绘画陈列馆收藏的丢勒的使徒画像，以及在他过世不到五十年后出生的鲁本斯创作的圣人像，将二者做一个对比，就能理解这句话的意思了。但也正是因为这一点，这位早期绘画大师的作品格外值得研究。他是连接新旧风格的桥梁。他从来没有推翻前人画法的念头。然而不经意间，他像先知一样揭示了不久之后将要发生的事。

他深受中世纪熏陶，从最基础的学徒做起，一步步学艺。父亲很快发现自己最喜欢的这个儿子有天分，于是十五岁那年，丢勒被送到纽伦堡众多艺术家中最著名的一位——米夏埃尔·沃尔格穆特门下学习。沃尔格穆特大师可不单单是画家。他建立了完善的工作室，从事各种艺术的创作和培训，大批求学心切的弟子在这里日夜忙碌，整理老师待售的作品。沃尔格穆特是一个了不起的人，为圣路加公会①做出了很大的贡献。

单凭几位顶尖艺术家的精湛技艺，并不足以成就伟大的艺术，这是成千上万忠实的匠人共同努力的结果，这些人深知以自己的才能，永远不可能达到完美的境界，尽管如此，他们还是愿意为这份工作全力以赴，因为对他们来说，世上没有比这更有意义的事。在艺术这片土地上，他们是辛勤耕作的人，一生任劳任怨地做着单调繁重的工作，偶尔收获的果实就是对他们最好的报答。

后面要讲两百年来的德国音乐时，我还会谈到这样默默承担苦差的人。在丢勒生活的年代，音乐还没有太大发展，不过，有形的艺术已受到人们的广泛关注。正是沃尔格穆特这种具备多样才能、勤奋又有头脑的人，成就了中世纪晚期德国画室独有的出众品质，由这里诞

① 始于15世纪的欧洲城市行会组织，成员主要为画家。

生的作品件件都是上乘之作。

与今天的同行比较，当时的艺术家多半都像古怪的人，因为那时候还没有一道难以逾越的鸿沟，将艺术家与普通大众分隔在两边。一位一流的诗人，可能同时也是鞋匠，为邻居们修补鞋子维持生计，比如汉斯·萨克斯[①]。我非常敬重的前辈塞巴斯蒂安·弗兰克[②]在1531年撰写了第一部通俗历史，他的日常工作是制作肥皂。丢勒的同辈纽伦堡人卢卡斯·克拉纳赫[③]是一位有执照的药商，也曾涉足新兴的印刷业。至于丢勒，他从来不必为无人赏识担心，得到的报酬也比当时多数意大利画家高得多，所以用不着为了多赚一点钱而去做理发师、屠夫或律师事务所的文书。

不过，这并不妨碍他学习各种技艺，从油画到木刻，他样样精通。为此他花了很长时间，他不着急，他的父亲这时已相当富有，不介意为他提供财力支持，只当是做点投资。就这样，他几度外出游历，像年轻学子一样去了欧洲许多地方。

现在从事艺术或音乐的人在美国的大学学习几年后，如果能去伦敦或慕尼黑待一段时间，或到巴黎美术学院、柏林音乐学院深造，大家会觉得这是一种成功的标志。但与中世纪学子的漫长游学经历比起来，我们今天做的这些只能说是小儿科。

那时候书籍仍很稀罕。学生们所学的一切（他们需要全方位地汲取知识）都要靠老师当面传授，而且必须是优秀的老师。大多数学生似乎都有种灵敏的嗅觉，总能发现好老师在哪里授业。一旦决定了要

① 汉斯·萨克斯（1494—1576），德国著名的大众诗人。
② 塞巴斯蒂安·弗兰克（1499—1543），德国思想家、人文主义者。
③ 卢卡斯·克拉纳赫（1475—1553），德国画家，擅长肖像画及版画。

去听课,他们就会排除万难达成目的。走路对他们来说不算什么。

像这样四处游历的学生多半都是一贫如洗,但他不在乎。他的全部家当都装在一个随身的小包袱里,他的素描簿和笔记本也在里面。一路上,他风餐露宿,有时找个草垛过夜,有时某位好心人想起自己的游学岁月,允许他在阁楼借宿。教会一直在向人们强调"善行"的重要性,这关系到死后能否获得救赎。因此每座城镇里都有那么一些人家,饥肠辘辘的年轻人上门一定能要到食物,偶尔还会得到一点钱——几个铜板,可以去鞋匠那里修补鞋子。

当他来到一座正在修建大教堂的城市,或是某位著名画家、金匠或铜匠的家乡,年轻人便会在当地找一份工作,做瓦工,或石匠,或一连半年为雇主调配颜料、清洗画笔。这段时间里,他会留心看,留心听,把看到、听到的一切都记在笔记本里。将来,等到他独立开业当上"老大"(那时这个词还没有沾染政治色彩),这些笔记将成为他的教科书和日常工作指南,指导他对比木梁和石拱的强度,或在画一幅9英尺×12英尺的油画时,估算自己需要订购多少洋红和金色颜料。

丢勒是一个非常讲条理的人,习惯把各种事情白纸黑字地写下来,由此为后人留下了几次游历的旅行日记。我认为现在学画的有志青年都应该读一读。

在沃尔格穆特门下完成基础训练后,丢勒立即告别父亲,踏上了旅程。他计划前往德法交界的阿尔萨斯,到科尔马的梅尔廷·施恩告尔[①]那里学习一段时间。这位梅尔廷·施恩告尔的父亲也是金匠,来自

① 梅尔廷·施恩告尔(约1450—1491),德国雕刻家、画家,其版画作品对后世有很大影响。

奥格斯堡——意大利至德国北部的主干道上一座交通便利的城市。梅尔廷生于1445年，所以他学画时，正好是佛兰德人的作品刚开始传入这一地区的时候。

科尔马坐落在连接斯特拉斯堡与巴塞尔的主路上，行会在当地一直很有势力，早在14世纪就在市政府占得了一席之地。这一点是高水准技艺的保障，业界大师们对此要求非常严格，以免水平不足的匠人以次充好，损害行会利益。这是至关重要的背景，这样的大环境从一个方面解释了为什么在当时的大画家中，梅尔廷·施恩告尔成为第一个对版画产生兴趣的人。拿着铜板和金属雕刻刀试了一阵之后，他觉得，这种创作也许比画油画更有前途。

要知道，这时印刷机刚刚问世。约翰·古腾堡的家乡是美因茨，离科尔马很近。他似乎和许多伟大的发明家一样不善管理资金，因为钱的问题与地方官发生了争执，这场不太光彩的官司结束后，他就搬到了斯特拉斯堡。但没过多久，这个不安分的人又回到了家乡，1454年，他在那里做出了世界上第一份印刷文件——一张空白的赎罪券，按照常规格式印制，空白处可以填上认购金额以及购买者和销售者的名字，这是中世纪通行的资金筹集方式，有各种正当的名目（这一次是为出征协助塞浦路斯国王对抗土耳其人集资）。在这之后不久，他便开始印制那本著名的对开本拉丁文《圣经》。

种种新尝试在15世纪涌现，而施恩告尔就生活在这样一个激动人心的时期。这一地区从古罗马时代起就是一个东西方大熔炉，宣扬"种族纯粹性"的狂热分子也关注着出现在这里的新事物，约翰·古腾堡的伟大发明这时成了他们的工具，被用来传播他们在种族难题上的怪诞思想。不过，看中这项发明的不只是他们，虽然古腾堡本人在济贫院辞世，但他开启了一个利润丰厚的全新产业，所有人都想挤进来，

木刻版画

蚀刻版画

把书籍变成一种大规模生产的产品，而不再是少数有钱藏家的昂贵嗜好。施恩告尔对这门生意不感兴趣，但他意识到，印刷机既然可以用活字在纸上印满文字，应该也可以把艺术家在铜板上刻好的画印到纸上去。

此前的版画全部都是木版画，雕刻在木块上。木块上的画不需要用印刷机来印，直接手工拓印或用木质滚轮就可以了，效果一样好。为金属材料设计的新型印刷机很可能把这些木块压碎。所以，印版画需要另找一种材料。金子太贵，银子太软。结果，铜被选中了。

最早的铜版画有非常明确的实际用途，是专为批量生产的纸牌创作的。最古老的画上显示的年代是1446年。在此八年前，"印刷"这个词出现在一份书面陈述中，当时古腾堡正与最初的三个合伙人——安德烈亚斯·德里茨恩以及海尔曼兄弟——为利润分配打官司。然后，忽然之间，版画雕刻师不但遍布德国各地，也出现在了低地国家的许多城市。

意大利人起初没太关注这种新的复制工艺。这很正常，毕竟他们面对的市场完全不同。意大利的富人住在宽敞的豪宅里，有大片空白的墙面可以随意挂上几十幅画。他们有条件住这样的房子，因为当地没有取暖问题。除了12月和1月可能有一两天比较冷，其余的日子都没有生火的必要。但是，北方的条件不同，一年当中起码有五个月，人们只能聚在狭小的房间里，靠近砖炉取暖。这样的住宅就像现代纽约的公寓，可供挂画的空间非常有限。版画就不一样了。你可以把版画保存在画夹里，在漫长的冬夜拿出来欣赏，或者选几幅配上画框作为装饰，让客厅的镶板墙面不至于太单调。而且，版画的价格远远低于油画或蛋彩画，这些本分的市民很在意这一点，他们早就懂得了本杰明·富兰克林多年以后讲的那句话：省下一分就是赚到一分。

铜版画在意大利还没引起关注的时候,在德国和尼德兰已经发展到了很高的水平。不过,意大利人很早之前就掌握了另一种雕刻技术,我们称之为"蚀刻"。

蚀刻(这个词在英语里与"吃"的词根相同)要靠酸来完成。首先,在一块铜板或锌板上,涂一层蜡、沥青和琥珀的混合物。这时要将金属板充分加热,确保蜡能够熔化。完成之后,找一个尖细的工具(我用的是旧唱针),把画画在这层膜上,就像平常在纸上画画一样。接着,把金属板浸入酸性溶液中,通常是混合了盐酸和氯酸钾的溶液,也可以是任何能达成最佳效果的物质。这些溶液对眼睛和手指的伤害都很大,腐蚀金属的过程要花很长时间,需要技术,也需要耐心。酸一点点"吃掉"(也就是侵蚀掉)铜板上没有蜡膜保护的部分——换句话说,侵蚀掉你画的线条。当你觉得线条已被侵蚀得足够深,就可以清洗金属板了,把蜡膜除掉,涂上油墨(熟练掌握这些不会花太久,大概二十到三十年就够了),然后开始印刷。

意大利人熟悉这项技术,但在将近一个世纪的时间里,一直只是用它在盔甲上雕刻精致的花纹装饰,从来没想过还有其他可能,比如把一幅画复制上百幅。

15世纪,这种蚀刻技法终于传到了阿尔卑斯山另一边,在施恩告尔父亲的故乡奥格斯堡受到盔甲工匠的热烈欢迎。珠宝匠人也开始将它运用在贵金属上。这时,也许是一个名叫汉斯·布克迈尔的人,也许是奥格斯堡的另一位画家,决定试试用酸把画蚀刻到铜板上,不再需要金属雕刻刀,不再需要依靠右手的力量生生雕刻出线条。

施恩告尔随父亲学习,掌握了这些技法,但在那个年代,人们对化学的了解还非常有限,很难控制各种酸的比例,配出刚好合适的金属腐蚀剂,因此他始终坚持直接在铜板上雕刻。1492年丢勒到达科

尔马时，梅尔廷刚刚过世，三个弟弟继承了他的事业，年轻的阿尔布雷希特想必是从他们那里学到了这门艺术，并成为超越所有同辈的版画家。

版画雕刻与素描一样，其中蕴含的理性成分多于感性成分，可以说是日耳曼人表达情感的重要手段。现在想起来，好像没有任何一位德国画家在色彩运用方面格外出色。他们没有色彩天赋。版画雕刻需要极大的耐心，并需要大量细心的计划。不过，这是一种相对简单的工作，因为用不着准备一间很大的画室，甚至在家里做也没问题，在自家厨房的炉火旁，可以随时加热金属板，不必额外花钱在画室里装一个炉子。

丢勒试过在铁板上做蚀刻。但不论创作者的技艺多么高超，蚀刻在很大程度上仍要看运气，他不喜欢这一点。后来的日子里，他一直专注于雕刻版画。与他在油画领域的成就相比，很多人认为他的草图和版画更加出色。他的油画色彩始终略显生硬，明显少了一份自然的美感。但是在他的版画作品中，一朵紫罗兰、一片草叶都让人觉得，他画的仿佛是亲密的好友，仿佛它们埋藏最深的点滴秘密，他都一清二楚。

这些铜版画被大量印制。只要花很少的一点钱，就能得到一幅印刷精美的画。有机会的话，各位可以买几幅回来，摆在经常可以看到的地方。抛开艺术因素不谈，它们也是非常有价值的历史资料。要了解中世纪精神，这些画就是最好的图片介绍。它们呈现了哥特风格，正如拉韦纳呈现了拜占庭风格，格什温[①]的爵士乐呈现了美国现代风

[①] 乔治·格什温（1898—1937），美国作曲家，创作了大量流行歌曲及歌舞剧，开创了美国独有的音乐风格。

格。它们讲述着一个时代的精神，尽管那是一个永远不可能再现的时代，但今天我们面对的社会形态，正是那个时代的产物。了解自己的过去，全面深入地了解自己的过去，我们才有可能构筑坚实的未来。

巴塞尔的几位荷尔拜因与德国北方的巴赫一样，相互间都有关联。他们来自同一个工匠家族，大半个世纪里，荷尔拜因家族成员在各自所属的领域中，一直是无可争议的佼佼者。老汉斯·荷尔拜因是奥格斯堡人，生于1460年。他的父亲是一位鞣制皮革的大师，中世纪文明推崇皮革（就像今天我们喜欢丝绸和棉布），所以制革大师享有很高的社会地位，相当于现在的丝绸厂厂长。老荷尔拜因在当地深受敬重，当年皇帝在前往意大利的途中驾临故乡，他也是官方接待委员会的成员之一，虽说不是最重要的成员。重要席位留给了市长、高级市政官和地方贵族，老荷尔拜因是作为"优秀市民代表"、高尚人士入选委员会的。

这位老皮匠有两个儿子，汉斯和西吉斯蒙德。两人都成了有名的画家，长子汉斯自己的两个儿子，安布罗修斯·荷尔拜因以及小汉斯·荷尔拜因，也都成长为一流的艺术家。后来，儿子的知名度远远超过了父亲，人们常常忽略了老汉斯的作品。巴赫家族也是如此，由于其中五六位成员名气太响，我们忘记了历史上出现过数百位巴赫，每一位都为日耳曼民族的音乐发展做出了自己的一份贡献。

老汉斯·荷尔拜因晚年似乎生活拮据，他的儿子们也许就是因为这个缘故离开奥格斯堡，搬到了巴塞尔。那是1515年。四年后，伊拉斯谟①从伦敦前往巴黎，处理他的著作《愚人颂》的出版事宜，不太

① 德西德里乌斯·伊拉斯谟（1466—1536），尼德兰人文主义思想家、作家及神学家。

确定这本危险的社会讽刺作品会得到怎样的反响。结果，他大获成功。因为书卖得实在太好，巴塞尔的出版商约安内斯·弗罗本认为可以再推出一个配图的新版本，要有趣，也要让所有人都买得起。年轻的荷尔拜因似乎是这项工作的理想人选。他创作的插画完美融入了伊拉斯谟的作品，像克鲁克香克①的插画与查尔斯·狄更斯的小说一样密不可分。

这项工作也显示了荷尔拜因性格中极其讲求实际的一面。他是一位非常忠实的肖像画家，什么都逃不过他的眼睛。人物面部和服饰的每一个细节都被他认认真真地画了下来。荷尔拜因可不是推崇艺术至上的空想家！他娶了亲，太太为他生了几个孩子。孩子们需要一个家，需要受教育，他想尽力为孩子们提供最好的条件。他在巴塞尔及周边城镇接了一些差事，为私宅和公共建筑的墙面设计装饰，同时，他创作的《死神之舞》更是让他名声大噪，这组可怕的画在当时的流行程度不亚于今天的墨西哥壁画，画中的死神开心地与各种人跳舞，上至教宗和一国之君，下至村里的傻子。完成这些委托之后，他认识到，当地的市场已经差不多饱和了，他应该去别处找找更赚钱的工作。

这个决定有可能受到1520年前后席卷欧洲的大萧条的影响。西班牙从新世界掠夺的大批黄金突然涌入旧大陆，彻底扰乱了原本单纯的中世纪经济构架。各地物价飞涨，人们劳动换来的钱却还是那么多，甚至变得更不值钱。农业遭受的打击最为沉重，农民缺衣少食，他们的不满情绪极大地推动了马丁·路德的改革。他倡导的宗教改革运动主张没收所有教堂及修道院的财产，对不幸的穷苦人来说有如天赐的福音，所以他们拥护这位来自维滕堡的著名反叛者，给了他最热切的

① 乔治·克鲁克香克（1792—1878），英国画家、插画家。

地位尊贵的画家
鲁本斯离开家乡随外交使团出访

墨西哥
西班牙人将当地的建筑成果夷为平地……

墨西哥

在那里建起了这样的建筑

舞蹈的起源：印第安巫医

巴洛克风格的祭坛

设计主旨是让信徒为之折服,而非启迪心灵

委拉斯开兹

钟声

最古老的一种社区音乐

支持。

巴塞尔作为地中海商品的集散地,率先感受到了经济萧条的影响。艺术家要有人资助才能维持生活,荷尔拜因敏锐地觉察到,再过不久,德国南部各个城镇都将出现大量等待救济的人,于是他收拾起自己的银针笔和颜料,启程去了英国。因为他知道,英国有法律、讲秩序,欧洲其他地方都混乱不堪的时候,英国君主带头推行影响深远的教会改革,避免了内战的爆发。

青年荷尔拜因的第一次英国之行取得了绝对的成功。今天去温莎堡参观,可以看到荷尔拜因那次创作的至少八十七幅画,这些画俨然构成了一个肖像陈列馆(有些也可以说是罪犯画像集),英王亨利八世在位期间参政的男男女女都在这里了。

1528年,荷尔拜因回到家乡。他带回了一幅托马斯·莫尔爵士[①]的素描,爵士托他把这张画像交给老友伊拉斯谟,当时伊拉斯谟正住在巴塞尔,在欧洲大陆,只有这座城市能让他这样一个宽厚的人远离纷争。对于那位慷慨给予他保护的人,伊拉斯谟将在画像中最后一次见到他的面容。几年后,英明豁达的托马斯·莫尔人头落地,下令将他处死的,正是他曾忠心辅佐的君王。

不过,坚韧的瑞士人荷尔拜因对政治不感兴趣。他极为谨慎,绝不做任何可能惹恼国王的事。因此1530年,他再度来到英国,整天忙得团团转,享受着"好国王亨利"的恩宠。这位国王虽有恶棍无赖的一面,但也有一些做人的基本品质,赢得了一批爱戴他的臣民。

第二次旅居英国期间,荷尔拜因完成的作品比第一次多得多。他

[①] 托马斯·莫尔(1478—1535),英国政治家,欧洲空想社会主义学说创始人,著有《乌托邦》。

完善了绘画技艺，在这一领域无人能够超越。他的作品让人觉得，画中的人如果与画家呈现的样子不太像，那一定是他们自己有问题。同时代的人们非常赏识他的画，荷尔拜因实现了当初踏上危险旅途时的愿望，让妻儿过上了安稳的生活。家乡城市授予他官方画家的荣誉头衔。英国最有权势的家族向他敞开了大门。然而荣誉再多，他的作品中从来没有一丝一毫的疏忽或漫不经心。直到辞世，他始终是一个踏踏实实工作的人，尽自己所能为主顾们服务，就像他的祖父，那位老皮匠，交到客人手上的一定是钱能买到的、硫酸能做出的最好的皮革。

1543年秋天，汉斯·荷尔拜因最著名的木版画系列忽然变成了现实。伦敦暴发瘟疫。"死神之舞"跳得正热闹时，年仅四十六岁的汉斯也被拉进了这场狂欢。他还来不及反应，死神就开开心心地把他送到了墓园。

第三十二章　上主是我坚固保障[1]

新教与艺术。

那是1517年的10月31日。在维滕堡（萨克森的一座乡间小城，在欧洲几乎没人知道），虔诚的居民正准备去做弥撒。可是来到旧公爵府附设的教堂大门前，人们惊讶地停下脚步，陷入了慌乱。自从当地最有名的神学教授从罗马归来，很多人就担心会发生这样的事，现在果然成了真。木头大门上贴着两张纸，上面严肃地列出了九十五条观点，指责某些神职人员滥用权力，讲出了所有人心知肚明、但没人敢公开谈论的问题。要理解这两张纸在正直的维滕堡人心中点燃的情绪，试想一下，假设哈佛或耶鲁大学的校长到华盛顿去向最高法院提出，我们的宪法、我们的整个政府构架亟须彻底改革，大家会是什么感受！

关于马丁·路德博士的这一举动如何改变了历史进程，我在另一

[1] 马丁·路德创作于1529年的一首赞美诗，取材自《圣经·诗篇》，在德国广泛传唱，被称为"宗教改革的马赛曲"。

本书里已经讲过。这位倔强的德国修士坚信，凭着上帝的支持和内心的良知，一个人可以挑战教会及国家的一切权威。在这里，我只想探讨他的叛逆之举对艺术产生的影响。

一个深谙人类本性的人——德国哲学家弗里德里希·尼采曾说，路德对教会内部腐败的憎恶其实只是表面，从更深层次来讲，他反感教会创造的所有美的事物——所有的雕塑、绘画以及大教堂的精致建筑。我认为这种观点有一定的道理。对于自己无法理解的事物，欧洲农民一向抱有很深的怀疑，而路德在本质上始终是一个单纯的德国农民，有着这一阶层所有的优秀品质以及缺点。

从现有资料来看，他是一位福音传教士一样的演说家，讲话很有说服力。终其一生，他的演讲一直非常受欢迎。他想必去过当时的许多大教堂，但是，关于那些建筑的美，彩绘玻璃窗的迷人，还有教堂里的绘画和雕塑，他一个字也没提起过。他只注意到有些教堂内部的音响效果格外好，所以在 A 市大教堂演讲比在 B 市大教堂更容易吸引听众。

他经常旅行。1511 年，他翻越阿尔卑斯山，到罗马去觐见教宗，途中经过了基督教世界最美的城市——佛罗伦萨。这位务实的德国农民眼里却只看到高效的公共健康服务。他认为当地医院的管理水平比其他地方都要高，这是人民的福气。他抵达罗马的时候，历任教宗推进的建筑及绘画工程正迅速将大片中世纪的破旧街区改造成文艺复兴时期的伟大艺术家们亲自设计规划的一座城市。正直的德国修士坐在建造圣彼得大教堂用的一堆堆大理石上，默默计算着这座宏伟建筑消耗的巨额资金里，有多少是来自家乡农民的口袋。

整个人生历程中，他的周围一直有不少杰出的德国画家。卢卡斯·克拉纳赫曾在维滕堡工作多年，担任萨克森选帝侯的宫廷画师。

他的一个儿子当上了维滕堡市长，他不仅为路德的父母画过像，还曾画过这位了不起的改革家本人，路德的那句名言仿佛生动地呈现在了这幅画像中：这是我的立场。我不得不如此。愿上帝助我。阿门。

马蒂亚斯·格吕纳瓦尔德虽是德国人，但其对色彩的运用令人惊叹。他在相隔不远的布兰登堡做御用画家，以他在民众当中的感召力来说，他也是和路德一样的叛逆者。可是，路德好像从来没注意到这两位艺术家的重要性。

路德读书不多。他对历史的了解几乎与阿道夫·希特勒一样有限，说起来，他们两个其实有很多相似之处。在他看来，亚里士多德有点像骡子，像骡子一路走一路沾上越来越多的刺蓟似的，不停地收集没用的知识。他更喜欢西塞罗，曾提出西塞罗的作品是德国男孩学习拉丁语语法的理想教材。这位伟大的改革家认为恺撒是马戏团的猴子，认为古罗马诗人当中，只有能像伊索那样借寓言讲道理的人才是有用的人，他们的寓言可以教导孩子们堂堂正正做人。

所有需要用眼睛去欣赏的艺术，他全都视而不见，但是，他却热衷于所有需要用耳朵去欣赏的艺术。他热爱音乐。他曾说，除神学之外，这世上只有一样重要的东西，那就是音乐，"上帝赐予人类的诸多礼物之中最为美妙的一件"。他会演奏长笛和鲁特琴，有时还会拿起纸笔，自己写几首赞美诗。他创作的《上主是我坚固保障》成为虔诚新教徒的国歌。因为路德的缘故，音乐重新享有了在早期基督教堂里的荣耀地位，聚集在这里的每一个人都可以加入大合唱。

关于马丁·路德，我们就讲到这里。

他不是艺术家，而是宗教改革家。但他似乎以一种不寻常的方式，为德国艺术的发展带来了一场巨变。绘画艺术曾在德国各地展现出非常值得期待的潜力，然而进入16世纪之后就逐步衰退，直到基本上销

声匿迹。后来德国仍出现过一些不错的画家和建筑师,但其作品很少有独特的新意。他们在创作上都只是模仿外来的技法。

但是,就在德国画家退出舞台的时候,音乐家开始崭露头角。从那以后,音乐一直是德国人的专长,在音乐世界里,德语甚至成了通用的语言。

至于为什么会变成这样,我也不清楚。我不过是陈述事实而已。

第三十三章 巴洛克

教会和国家的反击以及这一切对艺术发展的影响。

要了解宗教改革运动爆发后的一百五十年,我认为这一时期的肖像画是很好的参考。宗教战争的时代在这些作品中得到了清晰的呈现,任何相关书籍的讲述都没有那么生动。

这其中有几点原因。首先,人们有了不受天气影响的新手段,可以用油画技法来画肖像了。中世纪前半叶的画家在创作湿壁画时,作为基底的灰泥很快就会变干,所以他们总是匆匆忙忙,没有多余的时间精雕细琢,以便画出更好的作品。所以,油画的诞生对肖像创作起到了极大的推动作用,虽然教会起初很反对人们画像,但终究阻挡不了潮流,肖像画家渐渐赢得了相当高的社会地位,收入也远远超过了专注于宗教画的同行们。

不过,好的肖像画有两个必备条件。其一,要有技艺精湛的创作者。其二,要有值得画家全力以赴的创作对象。而16世纪正是一个理想的年代,人们的面孔足以激发肖像画家的创作欲望。因为,那时的人非常直率,个性极其强悍。在那个暴力横行的非常时期,这样的人

才有生存的希望。战争和瘟疫可能在不到半年的时间，将一座城市甚至一个国家的人口抹去九成。高人一等的出身和教养几乎体现不出优势。面对杀戮，唯有以杀戮还击。在如此恐怖的环境中能承受住折磨，才有机会活下去。

今天能应对这种局面的硬汉似乎都出身中下阶层，但在16世纪，领袖人物往往诞生在农民当中，或出身贵族底层——这些人除了有个头衔，其实日子过得并不比他们照看的牲畜好多少。农民发动了革命，农民征服了世界。农民统领了雇佣兵，这些军队可以建造帝国，也可以颠覆帝国。那时的王公们也像是有很强的农民意识。他们出生的城堡里弥漫着火药味。他们过着马背上的生活，不论走到哪里，身上都带着一股马厩的味道。他们讲的笑话来自乡村酒馆，听他们聊天，感觉像是到了营地，实际上他们在那里比在安顿家眷的公寓里惬意得多。战火几乎不间断地燃烧了一百年，他们因此得以在军营里度过大部分时间，这种生活对他们来说再合适不过。他们喜欢皮革，不喜欢绸缎。需要正装出席官方活动的时候，他们穿着厚重的织锦礼服总是浑身不自在，在人群中显得格格不入，就像卢卡斯·克拉纳赫那幅传神作品中的马丁·路德——一个粗壮古板、脚踏实地的乡下人。而那时候的女性也和男人差不多。

巴洛克时期是胖子的天下。不过，或许说他们壮实更妥当，因为这些人大都非常好动。体重超标的原因并不是懒惰，是忙于生活、尽情吃喝、饱餐之后酣睡的结果。这一切为肖像画家营造了一个施展才华的理想年代。

现代画家需要花很多时间"装扮"被画的人。在16世纪和17世纪，被画的人自己就装扮齐全了。就连跟仆人说话的时候，他们也像是摆好了姿势请人画像的样子。因为，他们在日常生活中本来就是这

样，做事从容，慢条斯理，一举一动都透着威严。

各位可以去参观一座巴洛克风格的宫殿，试想一下用什么办法能把它改造成一个舒适的家。在中世纪的房间里，现代人可以过得很好。一旦适应了那种空荡荡的感觉以及卫生设施的不足，你会发现自己从来没有过这样平和安详的心境，没看到过美与实用性达成如此完美的平衡。一座洛可可风格的宫殿，不论大小，只要添加一点现代的便利设施，马上就能变成一个惬意的家。置身这样的氛围，你会觉得自己可以表现出最好的一面——哪怕客人讨人嫌也能客客气气地亲切接待，甚至可能发现自己比过去风趣了很多。但是，巴洛克风格的宫殿却只适合建造它的人，即便换上最好的现代装饰，它也依然像是一座不宜居住的巨型谷仓，一点也没有"闲适"的感觉。

文艺复兴时期的人们眼看着这些庞大又沉闷的石头建筑逐渐兴起，"巴洛克"这个词本身就表明他们并不欣赏这种风格。"巴洛克"在西班牙语里是指形状不规则的大珍珠，在生长过程中出了问题裂成两瓣，怪模怪样的，并不好看。这个词没有赞赏的意思，类似于过去意大利人讥笑北方传过来的艺术，把它们统称为"哥特风格"或"匈奴风格"。我在前面提到过巴洛克风格的建筑在欧洲的传播，但还没讲过巴洛克时期的思想观念，这决定了当时的艺术发展方向，所以比任何问题都重要。

关于巴洛克时期的起止年代，我很难给出确切的日期，但可以这样说：这一时期始于16世纪中期，宗教改革运动爆发的时候，到1700年过后不久，随着路易十四之死宣告终结。它在欧洲部分地区持续的时间更长一些，在其他地方早已经消失。在这一百五十年里，基督教世界的大部分重要事件都明显与宗教有着直接或间接的关系。

路德和加尔文打破了中世纪全民一致的宗教体验。现在每个人都要自己做出选择，哪一位救世的先知最有可能确保未来的幸福。没过

多久，天主教、路德宗、加尔文宗、浸礼宗和重浸宗、堕落前预定论派和堕落后预定论派、宽容主义者和拯救有限论者、三位一体论者和圣体遍在论者，还有另外十几个宗派开始争相宣传自己的主张，都想成为民众思想的主宰。

在这些争吵和辩论中，世界迎来了史上罕见的百年冲突，最终发展为长达三十年的毁灭性战争。各个教派还没有认识到，他们之中永远不可能有哪一派战胜所有对手，没有认识到他们必须妥协，达成折中的方案。在他们认清这一点之前，整个欧洲变成了一座巨大的战场，基督教世界因此目睹了天主教将军统率新教军队，新教将军统率天主教军队，新教雇佣兵掠夺新教国家，天主教雇佣兵蹂躏天主教国家，天主教指挥官有意投靠新教阵营，新教国王接受了罗马红衣主教提供的资金援助。

到最后，这场混战彻底陷入了僵局。打仗打了三十年，其中八年里，外交官们一直在为和平奔波，终于，双方达成了停战协议。但这份协议糟糕透了，因为它肯定了1555年《奥格斯堡宗教和约》的第三条，每一位统治者都有权将自己的信仰强加于领地内的所有臣民，不管多数人意愿如何。

这样一来，欧洲从此不断分裂、再分裂，形成了无数个小公国，各有各的信仰，凡是信仰不同的邻国都互视为死敌。基督教会不得不比以往更加努力地扮演它的经典角色——"好战的教会"。

这是对欧洲文明影响最为深远的一场变革，也在所有艺术中留下了深刻的印记。画家、雕塑家、建筑师、音乐家都不再是平和的匠人，不再是为共同的上帝增添荣耀而创作。他们被迫加入了不同的战斗部队，要为各自的神明去重新征服世界。画作不再是单纯的画作，而是一件宣传工具。教堂不再是敬拜上帝和静心沉思的地方，而是同属一个教派的人聚会的场所。人们唯一能唱的歌，就是能够激励守护者去

战斗的歌,守护他们这一派的教义规定的所谓"真信仰"。

在这场可怕的、无情的战争中,信仰天主教的南方以看得见的艺术为武器,信仰新教的北方以听得见的艺术为武器。这是一场怪诞的自由式摔跤,一方是绘画和建筑,另一方是音乐。巴赫与委拉斯开兹大战十个回合!

不过,我这样讲是想把事情尽量简化,因为历史上从来没有哪个时期像巴洛克时期一样错综复杂。这时出现了一个参与竞争的新角色。这就是君主专制国家,国家的权力全部掌握在一个人的手中,或是国王,或是首相。专制政体不是当时宗教发展的结果。它的诞生是因为在各国疯狂争抢欧洲、亚洲、非洲和美洲资源的时代,需要这样一种高度集权的政体。

但这样一个国家建立之后,其统治者还是必须与教会携起手来,因为这些君王不但要防范外敌,也要时刻警惕自己领地上的敌人。这些人也许只是持有不同信仰,或是有这种倾向,但毕竟不能放任不管,还是要尽力把他们拉回信仰的正途。于是,世俗君王们借鉴教会惯用的手段,认为最有效的办法莫过于营造一个让人由衷敬畏的华美世界。所以在巴洛克时期,教会和国家都在向普通百姓大力展示他们的辉煌,他们的魅力,他们的权势,他们的财富,直到那些可怜的子民彻底被震撼,折服于精神及世俗统治者的威严和光彩,甚至觉得自己何其幸运,能够交纳税金出一份力,能够分享眼前这绚丽的景象,虽然只是微不足道的一点点。

面对这幅宏伟的时代画卷,我们没有足够的篇幅深入探讨细节。我只能挑选在巴洛克悲剧中登场的几个主要角色,非常概括地讲讲他们在这一时期的经历。首先必须要讲的是一个国家,它站在反宗教改革运动的最前列,因此走向了自我毁灭。

这个国家就是西班牙。为争夺国土，西班牙人与摩尔人打了八百年，战斗让他们的宗教热情愈烧愈旺。在这场漫长的磨难中，教会一直是他们的重要后盾，所以当教会遭到新出现的异教威胁时，西班牙人自然要站出来坚定地捍卫信仰。

文艺复兴对伊比利亚半岛的影响不是很深，只是给原有的哥特风格增添了一点躁动的色彩。一种新的风格由此出现，被称作"银匠式风格"，这与"巴洛克"一样是源自银器行业的一个词。正如名称所示，它在哥特式建筑相对简单的轮廓上，叠加了非常繁复的装饰。它在西班牙并未得到充分的发展，因为没过多久，新旧哥特式风格就都被巴洛克风格取代了。倒是有一种稍加改良的银匠式风格传播到了大洋另一边，所以拉丁美洲的许多教堂都有着造型古怪的外立面。话说回来，即使这种风格在欧洲还有一点延续的希望，在国王腓力二世登基之后也会彻底破灭。

像这位君王一样拥有至高权力的人，以一个人的力量就能创造出一种形式的艺术，也能毁掉一种形式的艺术。这位狂热信奉天主教的国王是约翰·加尔文式的人物，试图通过一座无比庞大、同时也无比乏味的建筑物表达自己的理念——这是离马德里不远的一大片冷冰冰的灰色石头建筑，被称作埃斯科里亚尔修道院。可惜，就连拥戴他的臣民也没法理解他的这种审美，埃斯科里亚尔修道院呈现的风格始终只有这一个样本；这是一个适合宗教狂热分子自我囚禁的地方，而不是适合人类生活的居所。腓力二世后来被葬在修道院的地下墓室，长眠在儿子旁边，他的一任妻子原先曾许配给这个儿子（在这个家族里，什么事都有可能发生）。国王死后，人们就把埃斯科里亚尔风格抛弃了。

不过，要说西班牙从此引领了巴洛克风格未免言过其实。西班牙人为巴洛克精神在欧洲各地的传播做出了最大的贡献，但他们已不再

像过去那样热衷建筑。建筑需要钱，而西班牙已经没钱了。一个国家如果海外资产的管理存在根本性错误，因种族优越感而清除了西班牙人以外的所有外族（摩尔人和犹太人原是最勤劳肯干的群体），完全忽略了小农在经济体系中的重要作用——这样一个国家就算拥有新世界的全部金矿也不可能维持下去。

西班牙虽不再是经济强国，但因为一位宗教领袖的突然出现，它仍对世人的精神生活有着巨大的影响力。这是一位极富个性的领袖人物，品行高尚，本名叫唐·伊尼戈·洛佩斯·德·雷卡尔德，但大家都称他圣依纳爵·罗耀拉。

我前面提到过，在巴洛克时期，引领潮流的人都是农家出身。严格来讲，依纳爵来自西班牙贵族家庭，年少时曾以侍童的身份在费尔南多与伊莎贝拉①的宫廷中接受基础教育。不过，他祖上留下的罗耀拉堡说是一座城堡，其实与拉曼查那位高尚的唐·吉诃德降生的"府邸"是一个意思。

他在青年时代经历过坎坷，又在潘普洛纳战役中被炮弹击中，落下终生残疾，之后便大彻大悟，放下了一切世俗野心，曾经为国王战斗的他决心从此献身宗教，后来终于成为一名坚定不移的领导者，率领日益壮大的队伍，说服世人回归唯一的正统教会。他创办的耶稣会更像是一个军事组织，而不是宗教机构。在对抗异教徒的战斗中，他们不惜动用任何武器。要激发、引导人们的情绪，艺术是最强有力的手段，因此建筑师、画家和音乐家都被调动起来，为上帝服务。

有些建筑师是意大利人，可能是乔瓦尼·洛伦佐·贝尼尼的弟子，

① 指阿拉贡国王费尔南多二世（1452—1516）与卡斯蒂利亚女王伊莎贝拉一世（1451—1504），两人婚后联手治理国家，创建统一的西班牙王国，资助哥伦布航行，驱逐异教徒。

这位伟大的艺术家为罗马的圣彼得大教堂增添了一系列巴洛克风格的华丽装饰,从某些方面来看,他可以说是首开先河,将巴洛克艺术引入了教堂建筑。不过,当时核准建筑计划、提供必要资金的人都是耶稣会成员。当你来到奥地利、波兰、葡萄牙或巴伐利亚的某座城镇,看到特色鲜明的巴洛克建筑,感受到那种无论如何都要打动世人、征服世人的强烈欲望,结果很可能会发现,那是耶稣会会士的杰作,而且当地人十有八九仍叫它"耶稣会教堂"。

西班牙人虽然负担不起建筑工程,但为画家提供一点画布和颜料的钱还是有的,于是这些艺术家也加入了最高宣传阵营,却不知自己为之奋斗的事业正将这个可怜的国家进一步推向毁灭。

最早加入这一阵营、成就最高的一位艺术家是外国人,他是来自克里特岛的希腊人,名叫多米尼科斯·塞奥托科普罗斯,在罗马(他于1570年抵达那里)人们叫他多梅尼科·塞奥托科普利,西班牙人搞不清这一长串复杂的希腊文,干脆叫他埃尔·格列柯,意思是"希腊人",而且正如名字所示,始终把他当作一个"外国人"。

我们不知道他出于什么原因、在什么时候从意大利搬到了西班牙,但可以确定1575年的时候,他正为托莱多的一座教堂画画。之后他到了马德里,为腓力二世绘制一幅祭坛画,但国王并不打算将其安置在埃斯科里亚尔的私人礼拜堂里。埃尔·格列柯对这幅作品寄予了很高的期望。他在托莱多的工作很不顺利,教会当局在他的画里发现了一些"不合宜"的地方,他搞不好要接受宗教裁判所的审查,那将是非常不愉快的经历。现在国王买了他的一幅画,这位希腊大师总算有了保护伞。至于国王为什么不肯把这幅画摆在私人礼拜堂里,我们也不清楚,也许只是因为不喜欢,如果是这样,那其实有很多人与陛下观点相同。埃尔·格列柯的画就像阿拉伯或中国的音乐,慢慢地接触多了才会越来越

喜欢。他的色彩运用与其他人都不一样,刚开始可能让人觉得有点单调、过一阵也就看惯了。但要学会欣赏他画的人物,恐怕需要相当长的时间。一般认为,这是因为埃尔·格列柯身为希腊人,必然受到了拜占庭艺术的影响。虽说他出生时,拜占庭帝国灭亡已有一百年,他的家乡干地亚当时是威尼斯属地,但在长达几个世纪的时间里,人们仍延续着古老的拜占庭传统。这种风格之所以在格列柯的作品中显得格外突出,似乎与困扰他的某种病痛有关,尤其到了晚年,他因此只能以这样的方式执笔,画出的人物都是有点僵硬、有棱有角的样子。他处处给人一种狂妄的感觉,挥手的姿态仿佛一位大老爷随手抛几个钱给车边乞丐,有关生病的猜测也能很好地解释这些行为。

像这类琐碎的小事可不单单是闲聊时的谈资,它们对一些大艺术家的创作产生了很大的影响。近视的迅速恶化严重干扰了伦勃朗的后期蚀刻版画;失聪影响了贝多芬在1812年以后创作的每一件作品;帕斯卡若不是深受面部神经痛的折磨,或许会是一位更快乐的哲学家。

不过,不管是什么原因让埃尔·格列柯画出了颠覆常规的画,他的健康状况倒是没有因此受到太多损害。他去世时已算是高寿,而且是那个年代最富有也最受敬重的画家之一,理应享有隆重的葬礼。当时人们的观感很特别:"就好像他生前是贵族,而不是画家。"

就这一点而言,他比另一位伟大的西班牙画家稍稍逊色了一点,那位画家不但葬礼"好像贵族一样",而且在放下画笔前就已享受了贵族待遇,之后还因为对国家的杰出贡献正式获封。他就是唐·迭戈·罗德里格斯·德·席尔瓦·委拉斯开兹。委拉斯开兹是他母亲的娘家姓,后来人们都以这个名字称呼他,按照西班牙风俗,母亲在生儿育女的问题上享有与父亲同等重要的地位。

委拉斯开兹起初学的是法律,按计划应该继承父亲的事业,成为

塞维利亚的法律专家。但他在绘画方面显露出过人的才华，于是被送到画室学习。他和大多数拥有天赋的人一样，在那里并没有学到太多东西。客观来讲，老师们对他帮助不大，但以他们的学识足够引导他全面掌握这门艺术的基本方法。

正如列奥纳多、米开朗琪罗以及其他的伟大艺术家，委拉斯开兹也是不折不扣的工作狂。他六十一岁去世，生前有很长一段时间在宫廷任职，十分忙碌。他是王室居所的总管，不仅掌管着王室成员居住的各处宫殿，还要负责照顾经常出巡的国王，为陛下和他的大批随行人员在当地安排适当的住处。他侍奉的这位国王真的很喜欢旅行。

这种任务有时相当麻烦，其中一件众人瞩目的大事发生在1660年，也就是委拉斯开兹辞世那年。当时西班牙国王的女儿准备嫁给法国国王路易十四。两位君王显然都不大信任对方，不愿意踏上邻国的土地，于是在法国与西班牙交界处的河上选了一座水中央的小岛作为举行仪式的地点。这是一场世纪盛典，安置王室成员的帐篷以及仪式所需的一切都交由委拉斯开兹全权负责，结果，他的各项安排赢得了世界的称赞，他甚至获准出席了官方晚宴和招待会。

要对17世纪有深入的了解，才能体会到一位艺术家获得这种资格有多么光荣。这就好比现在一位初次进入社交界的富家小姐在丽兹饭店参加富豪聚会，却邀请承办宴席的人与她一同出席晚宴。当然了，委拉斯开兹本身也具备一定的条件。他的雇主为表示感谢，在此之前已封他为贵族。这件事很不简单。委拉斯开兹不但要证明他和他的祖先没有任何犹太人或摩尔人的血统，还要证明他的家族从来没有过异教嫌疑。最后还有一项要求很有西班牙特色——他必须保证自己家中绝没有人沾染过商业或贸易。当所有人都审核过这些问题、彻底满意之后，当他证明了自己从不曾出售过一幅画，始终和其他公职人员一

样，为雇主工作赚一份薪水，这时他的贵族封号才终于获得批准。

在伦敦的英国国家美术馆，各位可以看到这桩小小的奇特交易为后世子孙留下的福利。作为蒙受王室恩宠的人，本身又有贵族头衔，委拉斯开兹得以放手创作，画出了那幅令人赞叹的《镜前的维纳斯》。若不是有这样的身份保护，他必定要面对宗教裁判所的轮番审问，即使最终自己能保住命，他的画也难逃被毁的厄运。但现在没人敢来找他的麻烦，因为国王偏爱他，就连宗教裁判所也不得不在他的门外止步，尽可能给予他关照。

他的第二次意大利之行也是受国王之命，去为西班牙王室采购雕塑。不知为什么，西班牙人在雕塑方面一直没有很好的表现。国王腓力四世觉得自己的王宫里需要添置一些雕塑，于是委拉斯开兹被派到意大利去看看能找到什么。他的主业是绘画，因此购买了大量提香、丁托列托[①]等意大利名家的作品。梵蒂冈热情地向他敞开了大门（这样一位西班牙国王的好友理应受到礼遇），他借此机会为教宗英诺森十世画了一幅像，称得上是肖像画中一流的佳作。

委拉斯开兹多数作品的主题都是宫廷，或是与宫廷有直接关系的人物——宫女、小丑、形形色色的驼背侏儒（这些可怜的小东西被养在有钱人家里，就像今天人们养狗养猫当宠物，只是他们的待遇比猫狗差远了）、为国王攻下城镇的得胜将军（名画《长矛》，又名《布雷达投降》）、多位王室成员的妻子（可怜女士们总是在生孩子的时候不幸死去）、王室后代（骑马的唐·巴尔塔萨·卡洛斯）、御用雕塑家（马丁内斯·蒙塔涅斯）、王室海军将领、宫中大臣（奥利瓦雷斯伯爵），还有他的最后一件，也可以说是寓意最高尚的作品：《纺纱

[①] 丁托列托（1518—1594），意大利威尼斯画派的代表人物之一，师从提香。

女》——在王室织毯厂干活的纺织女工。所有的作品都带着浓重的"王族"色彩，与他这样的身份十分相衬——国王是他的雇主，几乎每天都要到他在宫中的画室来看看，据传说，他还曾教这位尊贵的主人画画，后来为腓力的小女儿玛格丽特画像时，委拉斯开兹把自己也画了进去，他胸前那个圣地亚哥骑士团的十字纹章就是国王的手笔。

我要向各位特别推荐这幅作品，通过它可以很好地了解委拉斯开兹的工作环境。画中有国王腓力四世和他的妻子，一面镜子巧妙地映出了他们的身影。近处是几个可爱的女孩，穿着华丽但不舒适的宫廷侍女服装，正忙着哄小公主，而这个帝王家的孩子似乎已经懂得"西班牙的女王绝不能露出腿"。画面中还有一个细节，一个让我们猛然意识到这是巴洛克时代的细节——一男一女两个令人反感的侏儒正站在这群孩子的前方。这些人被认为是西班牙公主的理想玩伴，将来的某一天，公主说不定要肩负起统治半个世界的重任。至于最终结果如何，各位可以留意报纸上来自马德里和毕尔巴鄂的消息。

这些事表面看来荒唐，其实做事的人有一个明确的想法，一个绝对实际的想法，非常符合巴洛克时代的人们。牟利罗[①]、阿隆索·卡诺[②]和胡塞佩·里贝拉[③]用各自的画笔呈现教会的辉煌，打动广大民众。委拉斯开兹则是专注于宫廷，与之相关的一切被他描绘得那么美好，按说足以让所有人为王室的魅力倾倒。然而事与愿违，他的画并未达成预期的效果。西班牙统治下的荷兰人一刻也没有停止反抗，一直在为

[①] 牟利罗（1617—1682），巴洛克时期的西班牙画家，作品多为宗教画，也有不少描绘下层人民生活的佳作。

[②] 阿隆索·卡诺（1601—1667），西班牙画家，17世纪早期塞维利亚的三大画家之一。

[③] 胡塞佩·里贝拉（1591—1652），西班牙画家，早年移居意大利，曾任那不勒斯总督的宫廷画师。

争取政治和宗教上的独立而战斗。他们已经打败了国王的陆军和海军，荷兰北部地区在捍卫新教的斗争中成为极其强大的一股力量。不过，南部地区依然忠于教会。这种分裂状态对两地的艺术发展造成了很大的影响。这是一个奇妙的变化，因为在此之前，北方基本上没有艺术家，有志从事绘画或音乐创作的年轻人全都去了南方，到佛兰德老师门下学习。从 16 世纪中期开始，这种状况却反了过来。艺术世界里真是有些让人搞不懂的怪事。

整个 15 世纪，荷兰艺术没有任何建树，佛兰德艺术却引领了潮流。16 世纪，两方的发展大致相当，但佛兰德人仍保持着领先地位。到了 17 世纪，荷兰人把南方的竞争对手远远甩在了后面。18 世纪，无论南北都一无所成。如果有谁知道这是为什么，还望不吝赐教。

油画诞生在佛兰德地区，这让佛兰德人占得了先机，比北方的邻居领先了将近一个世纪。中世纪的建筑热潮早已经消退。过去的哥特式教堂一天天老化，不久将成为现代火炮练习瞄准的靶子，旧世界的公共建筑似乎都难逃这样的命运。布鲁日、根特之类的城市繁华不再。资本家与劳动者打得难解难分，直到两败俱伤。但是，过去积累的财富还有很大一部分留了下来，藏在各个中世纪家庭曾经引以为傲的精美箱子里，用七把锁头牢牢锁住。一户人家是否有钱，家里的画是最明确的衡量标准之一，所以这时画家依然生意兴隆。

当年采用"新画法"的先驱们，如凡·艾克兄弟、梅姆林、凡·德·魏登父子等，早已被郑重安葬在教堂的地下墓室，那些教堂也因为他们的作品而被世界永远铭记。一个同样出色而且极富创造力的艺术家族填补了他们留下的空白，那个年代似乎盛产这样的奇妙家族，一种技艺由父亲传给儿子，再传给孙子，始终充满活力。我要讲

的这一家人就是勃鲁盖尔父子——老彼得·勃鲁盖尔以及他的两个儿子，小彼得和扬。

我发现直到不久前，很多编写艺术史的人都忽略了这些朴实的佛兰德农民，几乎没有提及。我可以大胆地而且是非常确定无疑地说，尤其是老勃鲁盖尔，堪称有史以来最伟大的艺术大师之一，因为他是那样鲜活，那样富有现代气息，他的一些画看起来就像是前天刚画好。要了解全盛时期的他，一定要去维也纳看看，因为哈布斯堡家族不知出于什么原因买下了他的大部分名作，全部运到自己的首都收藏。

老彼得·勃鲁盖尔1525年（？）出生在布雷达附近的一个村庄，现在布雷达是荷兰的一座城市，但那时算是属于佛兰德地区。他的父亲是农民。他的母亲也是农民。他本人也一样，看他的画就会发现，他对乡村婚礼的细腻描绘中充满了爱意，他对各个季节的不同面貌有着敏锐的感触，他对食物怀有一份深深的敬意。"天赋"这个词在中世纪还没有被滥用，所以当彼得这样一个男孩小小年纪就显露出不寻常的绘画天赋时，自然会有人乐意资助他，送他到法国和意大利去学画。学成归来后，他先在安特卫普安顿下来，但后来搬到了布鲁塞尔，那时候布鲁塞尔和今天一样，是尼德兰南部地区的中心。此后他一直生活在这里，从事油画和蚀刻画创作，培养他的两个儿子。大儿子得了一个绰号叫"地狱"勃鲁盖尔，因为他擅长奇幻场景，作品中充斥着古怪的小魔鬼、会自己演奏的单簧管等各种怪诞的想象。这类题材因为他的同胞希罗尼穆斯·博斯的关系，在当时已相当受欢迎，博斯也是布拉班特人，这位艺术大师创作的神怪世界原本无人能及，直到有一天，我们的年轻画家小彼得来到世上。

小儿子的画风走向了另一个极端，他画的玫瑰、桃子、杏子都呈现出一种丝绒般的质感，于是大家都叫他"丝绒"勃鲁盖尔。虽然个

人喜好各不相同，但勃鲁盖尔父子都是非常了不起的艺术家，在自己赖以为生的这个行当里，他们精通每一项技艺，可以说起到了承前启后的作用，连接起凡·艾克兄弟那个时代的画家，以及即将在不久之后震惊世界的佛兰德大师——雅各布·约尔丹斯（三人之中才华稍逊的一位）、彼得·保卢斯·鲁本斯和安东尼·凡·戴克。

过去五十年里，彼得·保卢斯·鲁本斯似乎声誉大跌，作品遭到了很多批评：他画的女人太臃肿；他的天使飘在半空的姿态是在挑战引力法则；他的女神看上去有点过分健美。但我觉得，现在他正渐渐重新得到认可。他作品中的女性肯定没听说过海氏节食法，到了好莱坞想必会遭到百般嘲讽。但是，过去的某个时期对理想体形有不同的定义，今天胶片构筑的虚幻世界里设定的标准，并不是历史上唯一的标准，17世纪更喜欢实实在在的女性。鲁本斯作为巴洛克艺术家的典范，他的作品要为气势恢宏的教堂或宫殿服务，他不可能借鉴梅姆林、迪里克·鲍茨①或昆廷·马赛斯②的风格，这些人的作品多用来装饰私人小教堂，那里人不多，可以细细地观赏画作，仿佛那是从《祈祷书》里裁下来的一幅微型画，镶了镀金的画框。

鲁本斯能在以英里计算的画布上作画，而且画得那样出色，这简直是一个奇迹。我在稍являться年轻一点的时候，还很喜欢验证那些听起来不可思议的事，有一次我拿了一张纸，统计了鲁本斯现存的作品总数，用他独立创作的四十二年时间除了一下，算出的结果让我非常惊讶：他平均每二十天就画出一幅画。虽说基础工作都交给了弟子们，但毕

① 迪里克·鲍茨（1410—1475），荷兰早期油画家，作品多为宗教画，人物纤瘦，色彩丰富。
② 昆廷·马赛斯（1466—1530），佛兰德画家，早期作品多为传统宗教画，后期有一些描绘市井风俗的杰作，成为安特卫普画派的代表人物。

竟最后的润色都要由他亲自完成，以他用的巨幅画布来看，单是润色的工作量就抵得上画六七张小型肖像了。

不过，他是佛兰德人，和大多数佛兰德人一样热爱生活。怀着这份热情的人，在工作上往往也是干劲十足。做音乐的人有一个专门的说法，叫 con brio——意思是"充满活力"，从字面上讲就是演奏这段音乐时，要像火焰燃烧，要喧腾热闹，贝多芬的多部奏鸣曲里都有这样的段落，后来柴可夫斯基的交响乐也是如此。

鲁本斯画画的时候就是这样——像火焰燃烧。拿起一支画笔，让它自由挥洒！我不建议初学绘画或演奏、或是经验不足的人尝试这种风格。但如果技艺纯熟，能够忘我地投入创作，这种充满活力的节奏则是一种愉快的调剂，可以让人摆脱日常生活的单调。

激情创作的画家不止鲁本斯一位。弗兰斯·哈尔斯就是一例。伦勃朗有时也是如此。戈雅偶尔会有这样的表现。但很少有人和鲁本斯一样，从始至终充满激情。他的画因此呈现出一种独特的气质，明显不同于大多数人的作品。他的画有生命，甚至是狂热的生命。

鲁本斯的经历很有意思。他差一点点就生在了监狱里，事实上，他的哥哥就是在牢里出生的。这件事说来话长。

老鲁本斯在家乡安特卫普是加尔文教派的领导人之一，在天主教会重掌大权之后被迫逃到了德国。他在科隆安顿下来，受雇做了一名法律及财务顾问，雇主萨克森的安妮①是沉默者威廉②的妻子，与丈夫分居，有点疯疯癫癫。当地有传言说，这位佛兰德平民与萨克森选帝

① 萨克森的安妮（1544—1577），萨克森选帝侯莫里斯的女儿，沉默者威廉的第二任妻子。
② 威廉·范·奥伦治（1533—1584），尼德兰政治家，荷兰共和国的缔造者，听闻西班牙国王要清除尼德兰的新教徒时震惊不语，因此人称"沉默者威廉"。

侯的女儿关系暧昧。当时是1568年，这种事可不是小事，老鲁本斯被当地政府逮捕，判处了死刑。但他的妻子是一位非常优秀的女性，当即来到他的身边，要求与丈夫一同入狱服刑。这一举动无疑救了他一命。最终他们全家获准离开，移居到拿骚家族统治下的德国小城锡根。

老鲁本斯在这里度过了余生，直至1587年去世。他的妻子重归天主教，带着四个孩子回到了安特卫普。这时彼得·保卢斯·鲁本斯十岁。在母亲娘家（他的母亲出嫁前名叫玛丽亚·佩别林克斯）的帮助下，他到一个贵族家庭做了侍童。但是他想画画，后来被送到了当地一位小有名气的画家——亚当·范·诺尔特——的画室学习。

1598年，彼得·保卢斯正式成为画家，并加入了圣路加公会。在这之后，他的地位迅速攀升，各项荣誉接踵而来。他很有贵族气派。无论从相貌、风度还是举止来看，他都是一位出众的绅士。当时有些关系微妙的外交任务需要交给可靠的人，这位英俊的青年画家数次被选中担任使团团长。这是非常高明的安排，对艺术家来说更是极有利的美差。带着枯燥的外交照会和其他公文去拜访某位君王时，他会主动提出为对方画像，这样就可以边画边谈正事，免得场面无聊。对方如果喜欢他的画，还会付给他丰厚的报酬。一般来说，他去拜访的人都会被他的风度迷倒（在那个年代，"风度"在人们眼里要比一般的"礼仪"重要得多），对于他提出的请求往往全部应允。由此往后，他们会一直记得他。1637—1638年，他有一百幅巨型油画从安特卫普运送到马德里，这让我们充分感受到了赢得一国之君的青睐意味着什么。

他成为一个非常富有的人，但是，他从来没有因此而忘乎所以，从来没有在工作中敷衍了事。从他的画室出去的每件作品都已细心完

成,质量与数量一样令人赞叹。

至于他的个人生活,他与大多数佛兰德人一样生活幸福。他不像低地国家北方的人们,总是在审视内心,深陷在自我怀疑中。他有一幢大房子,里面摆满了漂亮的物件。他有两任妻子(第一任年轻时就去世了),两个都是他深爱的人,从他为她们尤其是第二任妻子画的肖像不难看出这一点。欣赏他的朋友和邻居们都夸他是一个很好的人,将来一定能成大器。

三年没有交租的阁楼或顶层破公寓里诞生过杰作。汇聚三百年精品的艺术工作室里也诞生过杰作。事实告诉我们:关键在于你有没有这份才能,要说环境的重要性,大概与你用什么样的纸画草图、画画时站着还是坐着差不多。

现在我们要再讲一位比利时画派的大师——安东尼·凡·戴克。他出生在安特卫普,在意大利游历多年,在三十三岁那年永远地告别了祖国,定居伦敦,1641年在那里去世,年仅四十一岁。

他离开家乡的原因很简单:国外有更好的谋生机会。荷兰打败西班牙之后,占据了斯海尔德河口,关闭了安特卫普的港口。安特卫普依然是一座宏伟的城市,但昔日繁忙的街道上,渐渐开始长出了荒草。就在这时,英国国王以贵族封号以及两百英镑的年金为条件,请尊贵的凡·戴克先生来担任宫廷画家。凡·戴克接受了邀请。有何不可呢?他生在一个算不上富有的商人家庭,在十二个孩子当中排行老七。还在求学的时候,这个俊美的年轻人就被好友们戏称为"爵爷",因为他举止迷人、品位高雅。他有肺病,身体不是很强壮。他在创作数量上不可能与鲁本斯那样的人相比,所以他选择了一条轻松的路,去了英国,在北海对面的怡人海岛上开启了新的事业。

总的来说,这是一个极为明智的选择。英国人在绘画方面并不

挑剔，在这之前很少有优秀的画家，因此非常欢迎这位新人的到来。向来看重仪表的他们十分欣赏他的翩翩风度。他从没有一丝邋遢。他会邀请委托他画画的人共进晚餐，在享用美酒的同时留心观察他们的个人特点。他不像多数外来的画家那样，画像时让客人没完没了地端坐在不舒服的椅子上。一旦画完了脸部，他就会让客人离开。稍后画到双手的时候，他会找来专业的模特。因为采用了这种方式，凡·戴克的很多作品都有一个缺憾，即画中人物的脸和手很不相称。请他画像的权贵们大概从未注意到，手往往比脸更容易反映出一个人的性情。既然他们觉得这样挺好，凡·戴克又何必告诉他们呢？他节约了时间，也省掉了很多麻烦。假如他是伦勃朗，一定不会这么做！可他不是，他是安东尼·凡·戴克。他受到所有上流家族的认可。他拥有爵位。他的住宅在比利时堪称宫殿。他娶了一位贵族的女儿。他的幸运经历很快传到了国外，听到消息的艺术家们都坐不住了，纷纷从各国奔赴英吉利海峡对面的这块福地。

他们当中有极少数人的确成功了，比如彼得·范·德·费斯，也就是后来的彼得·莱利爵士。他是威斯特伐利亚一名军人的儿子，后来在哈勒姆学画，到英国之后赢得了很高的声誉，还被写进了《佩皮斯日记》[①]。另一些艺术家的发展只是一般，他们天资不足，画不出凡·戴克笔下人物的高贵姿态，也画不出莱利擅长的那种慵懒神情。还有一部分画家境遇惨淡，或是干脆转行去做蚀刻画——说起蚀刻画，凡·戴克在这方面也有很深的造诣。但无论个人经历如何，这些艺术家都为英国画派的形成做出了自己的一份贡献，近一个世纪之

[①] 英国作家、政治家塞缪尔·佩皮斯（1633—1703）留下的日记，记录了日常见闻琐事，是反映17世纪英国社会及生活风貌的重要文献。

后，雷诺兹、庚斯博罗、康斯太勃尔、透纳将成为这一画派的代表人物。

到英国找机会的艺术家犹如手执画笔的冒险家，形形色色，水平不一。他们找到了新的雇主，不管酬劳怎样，总会全力予以回报，所以两方都没有怨言。这是公平的交易，大家都很满意。

第三十四章 荷兰画派

一股不寻常的绘画热潮影响了一个国家。

现在我们要跨过一道无形的边界线（从地理意义上讲，低地国家的南北两方没有什么不同），进入尼德兰王国，17世纪和18世纪人们更喜欢称它为荷兰，也就是这里第一大省份的名称。

这里的氛围与南方完全不一样。宗教改革运动爆发后的头一百年里，北方诸省看起来注定要走向灭亡。他们面对的敌人实在太强大。包括妇孺在内的区区一百五十万人，要对抗整个西班牙帝国，这是一场力量非常悬殊的战斗。然而最终，荷兰人不仅守住了家园，还扭转了不利的局面，狠狠打击了敌人，西班牙由此元气大伤。

要赢得这样一场了不起的胜利，人们必须汇聚起巨大的力量，当和平到来的时候，这股力量不可能瞬间消退。它借着原有的势头继续向前冲，转化成一种"对成功的渴望"，体现在生活的各个方面。荷兰几乎是一夜之间变了样，仿佛一座经济、文化和艺术的蜂巢，成千上万只小蜜蜂快乐地飞来飞去，带着各种新鲜的战利品回到家里。这其中，最忙碌的莫过于画家。

至于为什么会这样，原因很难讲。也许是因为这里的壮美风景。说到"风景"，如果各位联想到的是高山和奔腾的溪流，那么荷兰根本没有风景可言。这个国家就像一块巨大的泥饼，静静漂浮在北海的水面上。但是，这里有天空，有水域，有了这两样，擅于发现美的眼睛就会看到迷人的景色无处不在。我甚至可以说，低地国家是世间少有的地方，在这里，每一扇窗都可以成为一个画框，清晰呈现出一小片绝对值得入画的风景，而在房子里面，那种奇特的光线，扫过被一场场暴风雨洗刷干净的天空之后照射进来，显得那样清透耀眼，照在最普通的日常器物上——一个锡盘，一个黄铜的水桶，一片砖地，一条死去的鲱鱼，一罐啤酒——给它们染上了一层神秘的色彩，让它们褪去平凡，莹莹闪烁着彩虹的缤纷颜色。

我不知道这是为什么，因为在康涅狄格州这里，我们也有海，也有天空，可是橙子看上去仍是橙子，锡盘也完全是锡盘的样子。把这些橙子、这个盘子放到我在泽兰省的老家厨房里，同样的东西一下子就会鲜活起来。这也许是因为四面环绕荷兰的广阔水域反射的光，也可能是因为那层薄薄的湿气，即使在夏天最热的日子里也包裹着罐子、锅子，包裹着人和牲畜，风湿病在这片潮湿的土地上是最常见的一种病。但是在这里，如果有一大批人拥有发现美的独到眼光，还有一大批人乐意为他们发现的美花钱，买下一份永恒的记录，这就足以掀起一股绘画热潮。

结果的确如此。当时水平不一般的画家那么多，简直没法一一列出他们的名字。每个村庄都有自己的画家，就像19世纪的每座美国城市里都有机械天才，梦想着有朝一日为世界制造出不用马拉的车，或是能飞起来的奇妙装置。画家和那些不急不忙的机械发明家一样，似乎兴趣都在自己的工作上，不会太多考虑将来能靠这个赚到多少钱。

当然，要是万一发了大财也不错……不过大多数人都很清楚，为此投入的钱恐怕永远没有希望再赚回来。但他们还是执着地继续向前，因为只有做自己喜欢做的事，他们才感到快乐。

在这种情况下，我们很难把数以百计的画家划分成明确的流派，或是按他们各自的长处予以分类。有些人很有天资，也很勤奋。另一些人有天资，但并不勤奋。还有一些非常勤奋，但天资差了一点。但是所有人，包括最平庸的那些，无一例外有一个共同点——他们都有精湛的专业技艺，都是各自领域里的行家。他们也许想象力不足，也没有意大利画派在销声匿迹之前保持的那种鲜明特色，追求表面的华贵。他们选择的作品主题谈不上发人深省。但是，他们的技艺始终无可挑剔。荷兰画家必须做到这一点，因为他们面对的市场很不寻常。

他们的顾客不是想要装扮自家宫殿的富裕贵族，也不是想为某座教堂献上一份厚礼的王公。这些人是有钱的绸缎商（比如西克斯家族，他们曾有一段时间与伦勃朗关系很好，所以现在大家还记得他们），或是有钱的酒商、木材批发商，或是某个殖民地大公司的经理，整天与丁香、肉豆蔻和胡椒打交道的人。当他们想要为自己画一幅像，或者想在起居室那一大面空白的墙上挂点什么的时候，买画的方式与买桌子、箱子、厨具没有两样。他们关注的是质量，花钱买东西一定要物有所值。由于顾客抱着这种高度务实的态度，多数荷兰绘画大师的社会地位并不高，与卖给他们花椰菜的果蔬商、卖给他们画静物需要的那条死鱼的鱼贩相差无几。

这些顾客偶尔会遇到伦勃朗这样的画家，一个面粉经销商的儿子，家境很普通，对待生活的态度却像大老爷，面对这种状况，精打细算的商人可不会帮忙。他们从来没有伸出援手，只是一声不吭地看着他一步步走向破产，因为这样解决问题最简单。不过，虽然当时形势如

此，而且大多数艺术家的日子过得都很艰难，艺术的发展倒是并不太坏。不说别的，这起码有一个好处——二流、三流的画家都没有了立足之地。专业技艺不过关，结局必定是被淘汰。但这种环境毕竟太苛刻，有时就连霍贝玛[①]和哈尔斯之类的艺术家都被迫另谋出路——或像哈尔斯一样去救济院，或像霍贝玛，在家乡税务局谋一个小文员的职位。还有伦勃朗的女婿，发现画画无法养家糊口时，到巴达维亚[②]的监狱做了看守。但一般来说，这些都是深爱艺术的人，并不会因此就放弃他们的调色板或铜板印刷机。尽管很多人在痛苦和贫穷中挣扎，背了一身债，借酒浇愁，但他们依然坚持创作，直至生命走到尽头，在行会兄弟的资助下得以体面安葬。

我想，我来讲一两个例子，各位就能对这些画家的激情人生有一个比较清晰的了解。

弗兰斯·哈尔斯

弗兰斯·哈尔斯是最早成名的荷兰绘画大师之一，但是严格来讲，他并不属于荷兰画派。他和小达维德·特尼尔斯[③]、阿德里安·布劳沃[④]、隆布·费尔胡斯特[⑤]等二十来人经常被归类为荷兰艺术家，但实际上他们都是佛兰德人。信奉新教的尼德兰北部地区打败坚守天主

① 迈因德特·霍贝玛（1638—1709），荷兰画家，擅长田园风景画，作品中的透视技法被视为典范。
② 印度尼西亚城市雅加达旧称。
③ 小达维德·特尼尔斯（1610—1690），佛兰德艺术家，在油画、版画、微型画等多个领域均有成就，描绘大众生活的油画作品尤为出色。
④ 阿德里安·布劳沃（1605—1638），佛兰德画家，作品生动刻画了农民、士兵等普通大众。
⑤ 隆布·费尔胡斯特（1624—1698），佛兰德雕塑家，将巴洛克风格融入了雕塑创作。

教的南方之后，他和其他人一样被迫离开了家乡。他之所以选择北上，纯粹只是因为那里有更适合他的市场。

哈尔斯出生在1580年前后，迁居哈勒姆之前，在家乡安特卫普已开始学画。后来，他到卡雷尔·范·曼德①门下继续学习，这位老师可以说是荷兰的瓦萨里，他写了一本书，记述了同时代的所有著名画家。哈尔斯学成之后便开始自己接订单，为客人绘制肖像。

他的很多作品自完成以来从未辗转去过别处，所以和委拉斯开兹的画一样，保存状态非常好。不过，这两个人的职业生涯真是天差地别！委拉斯开兹在宫廷任职，一国之君对他以礼相待，要知道这位君王统治着成百上千万棕色、黑色、古铜色皮肤的子民，在他的宫殿外面聚集的乞丐多如苍蝇。至于可怜的哈尔斯，他一辈子辛辛苦苦地工作，在七十二岁的时候却发现自己不得不变卖家产还债，据当时的可靠文件记载，他的全部家当包括一张桌子、一个五斗橱、三个床垫，还有几条旧毯子。委拉斯开兹为娇嫩纤弱的王室后代画像，哈尔斯画的是率直的商人，他们洋溢着健康的生命活力，兴致勃勃地盘算着来年春天自己在殖民地的投资怎么才能赚到三成的收益，而不是以往的两成。但是说实话，这些老实的哈勒姆市民是在跟一个很不一样的人打交道。哈尔斯可不是西班牙绅士。假如朋友们忽然决定聚到他的画室来热热闹闹地玩一场，他的十个孩子会立即被全部派出去，赊回啤酒来让所有人开心，这基本上是白来的酒，因为欠的账很可能永远也还不上。这种事在荷兰不会轻易了结，因为在这个国家，一个人如果在每个月的第一天没有结清自己的账单，在公众眼里就是犯了重罪，比杀人放火还要严重。话虽如此，当地市长和议员之类的大人物

① 卡雷尔·范·曼德（1548—1606），佛兰德画家、诗人、艺术评论家。

们,偶尔也会表现出相当宽宏大度的一面。所以当哈尔斯在七十二岁这年落得一无所有的时候,他们出钱帮他解决了房租和取暖费,在他八十四岁时,每年发给他不少于两百盾的公民养老金。老画家对此十分感激。

如果各位有机会去荷兰(希望大家都能有这个机会),不必为那些巨幅的油画花太多时间,那是弗兰斯在年轻的时候,大约四十到六十岁之间完成的作品,他以一贯的精湛技艺呈现了当地民兵组织的军官以及各种其他团体的重要人物。但是,请务必到好心的哈勒姆市民为老年人建的救济院去看看,在那幢舒适又气派的房子里待上一个下午。这里有两个小小的房间收藏着这位绘画大师最后的作品,坐在寂静无声的屋子里,你会感受到一种近乎神奇的气息。画中几位可敬的年长女士和先生是"上帝之家"(今天人们依然这样称呼慈善收容院)的董事会成员——他们大概一直在认真核对为什么少了半便士,看上去仿佛随时可能合上账簿,从画框里走出来,回家去看看厨子是不是在晚餐的葡萄干面包布丁里加了太多糖。

哈尔斯的这一组"董事会肖像"无疑是世间少有的作品,它们如此的生动传神,而且是出自一位八十四岁高龄的老人之手!看画中人物的手,看那些手套,看几位老妇人镶着花边的衣领。虽是普普通通的日常衣物,但画家在其中融入了一份生机,将它们变成了一段色彩谱写的旋律,如同《第九交响曲》中最后的颂歌一样欢欣,超越了物质的局限,贝多芬(他也是安特卫普人的后代)在写这部作品的时候,应该感觉到了死神已经离自己不远,也许几个月,至多几年。

最神奇的一点在于,这种效果并非因为老画家用了缤纷浓重的颜料,画这些画的时候,哈尔斯已不再用一般涂抹颜料的手法,用色更像是点到即止。曾有人说这是因为他太穷了,但这似乎不大可能,当

时画肖像所需的颜料都是由客人自己出钱购买，以这组作品中的人物来说，他们并不在乎花钱，只要结果让人愉快，或是他们自己认为合适就没问题。表面看来最简单的艺术手法，往往能够制造出最震撼的艺术效果，历来伟大的作品莫不如此。巴赫或莫扎特如果能用几个音符写出不朽的作品，何必非要用上几十个呢？如果哈尔斯用或黑或白的几个颜色就画出了自己想要表达的一切，又何必把时间和金钱浪费在那些完全没必要的绿色、红色、蓝色上？

可能有人觉得我讲得过于激动了一点。毕竟只是一幅画而已，何必这样兴奋？亲眼看过他最后的作品，你就能理解了。那时候哈尔斯的视力已非常糟糕，画出的人物都有些比例失调。而且，这个人在创作"董事会系列"时已经年过八十，体验过贫穷的深渊，也尝尽了辛酸和失望。再看看我在前面某一章里讲过的那种对生命的真诚热爱，以及创作带来的深切喜悦，每一件伟大的艺术作品中，无不蕴含着这样的情感。哈尔斯的画清晰呈现了这一点，整个图书馆的书都没办法解释得更明白。

伦勃朗

哈尔斯于1666年去世。此时另一位荷兰大师正在阿姆斯特丹市郊的一所小房子里徘徊，在他的身上看不到那种燃烧的生命力，那似乎是佛兰德血统才有的特点，佛兰德人和当地的马都是如此。他一整天都在忙着画油画、做蚀刻版画。长时间雕刻铜板对他的视力造成了严重的伤害。他破产了，还没偿清债务，完全想不出该怎么养活自己的孩子，他的儿子与死去的母亲一样染上了肺结核，眼看来日无多。他还有一个年幼的小女儿，孩子的母亲并未与他正式结婚，往后也没有可能，一方面是因为他债务缠身，无力解决，另一方面，前任妻子留

伦勃朗

给儿子的一笔遗产是更加麻烦的难题。

从这个人在一张纸上草草勾勒的自画像来看,即使在事业鼎盛的时期,他的样子也仍是一个平凡无奇的荷兰中产男人。他出生在莱顿,当时这座城市是荷兰共和国的制造业重镇,还有不少居民亲身经历过那场著名的围城之战①,为了突围,荷兰人打开堤坝,把周边乡村变成了一片汪洋,让舰船过来对抗驻扎在城外的西班牙军队。

关于他的父母,我们了解得很有限,只知道他们是做面粉生意的普通中产家庭,在城墙边开了一间小磨坊,自己加工粮食。伦勃朗有几个哥哥姐姐,没有一个出人头地的。多数伟大的艺术家都有或远或近的显赫亲友,让人觉得他们与不平凡有点联系。巴赫、贝多芬、莫扎特都有才干出众的家人,或是父亲或祖父,或是某位叔伯。他们本人更是让家族天赋全面绽放。以大部分画家来说,要么他们的父辈是珠宝匠或金匠,要么家里原本就有这方面的兴趣,不会整天只是讨论来年的收成或本地鱼市上的鱼价。有人喜欢强调家庭条件的作用,认为每一个人都是儿时环境的产物,可是,他们的观点到了伦勃朗·哈尔门松·范莱茵这里就说不通了。"范莱茵"是后来加上的名字,因为他家的磨坊坐落在老莱茵河岸边,这条河在古罗马时代经由此地汇入北海。

伦勃朗出生的时候,家境还算宽裕。他看起来像是兄弟姐妹当中最聪明的一个,于是家里决定送他去深造。他顺利进入本地的大学读书,这是为奖励莱顿市英勇抗击西班牙人而修建的一所学校。可是他对律师这个职业没兴趣,后来还是转行学了绘画。他的老师斯瓦宁堡曾远赴意大利研习绘画,因此在当地深受敬重。伦勃朗在斯瓦宁堡的

① 1574年5—10月,荷兰独立战争期间,莱登被西班牙军队围困,后来奥兰治亲王下令打开堤坝,淹没城外的西班牙营地。

画室待了三年，又到彼得·拉斯特曼①门下学习了六个月，学成之后回到莱顿。

这个年轻人的才华得到了广泛认可，有人为他提供了去意大利继续进修的机会，但他婉言谢绝了。他写信给资助他的人说，他认为一名优秀的画家完全可以在家乡学习所有的专业技能。旅行只会白白浪费宝贵的时间，有什么必要呢？事实上，除了跨过须得海到弗里德兰去结婚，还有一次步行去邻近的城市乌得勒支，伦勃朗从未离开过阿姆斯特丹周边地区。他在1631年移居阿姆斯特丹，1669年在那里去世。他被安葬在这座城市，但半个世纪前，人们打开他的墓穴时，却发现里面是空的。他就像莫扎特，在世时曾有很多年寂寂无闻，似乎死后也宁可继续这样。

不过，我很谨慎地用了"曾有很多年"，免得给人留下错误的印象，以为伦勃朗一辈子都不曾有过声名远扬的荣耀时刻。在阿姆斯特丹从事绘画的头十年里，他是城里名气最响、最炙手可热的画家。这座城市不但有明确的喜好，还有充足的财力，只要是自己中意的东西，不管是雅各布·范·坎佩设计建造的市政厅（他们为此花了近九百万荷兰盾），还是哈得孙河口的一块地产（这个要便宜得多），他们出手都非常大方。

然而这种态度——"我们知道自己喜欢什么，如果我们看中了你的作品，就会花大价钱买下来"，对艺术家来说其实是好坏参半的事。因为这样一来，手里掌握着钱的人在一件他们根本不懂的事情上，拥有了唯一的也是最终的决定权。

① 彼得·拉斯特曼（1583—1633），荷兰画家，作品多为历史题材，注重刻画人物面部及手脚。

伦勃朗在悲惨的经历之后才明白了这一点。为那些追求时尚的同胞画像时，只要美化他们的形象，让他们得意，伦勃朗就能赚到花不完的钱。可是，当他渐渐厌倦了这种创作方式，开始用画笔真实呈现他们本来的模样，而不是他们期待中的模样时，他一下子就没了生意。客人都跑去找他的同行画像了，按他们的说法，那些画家不像他那么"任性"，"太有主见"。这是他遭遇的挫折之一，还有更加严重的之二，进一步把他推向了谷底。

他爱上了一个女孩。那是一个好女孩，甚至可以说很漂亮。但朋友们应该及时劝劝他，两人的结合对他的事业没有任何助益。首先，女孩有家族病史，而在那个潮湿的国家，起码在当时，一个人得了肺结核就等于被判了死刑。其次，女孩来自一个曾经风光的家族，在昔日风光的时候拥有一定的社会地位，但现在正迅速走向没落。

伦勃朗这样一个中产家庭出身的单纯青年，哪是这些冒牌贵族的对手。他的可爱新娘有兄弟、表兄弟，他们纷纷以创业为名向他借款，拿着他辛辛苦苦挣来的钱去投资一些不可能成功的商业项目。可怜的伦勃朗，这些姻亲高人一等的派头大概让他很是钦佩，于是他做了一件很多优秀青年在这种情况下都会做的事——他开始讲排场。他买了一幢自己负担不起的房子。他可是欧洲最富有的城市里的一位有钱又有人气的画家。大家都知道他画画所得超过了以往任何一个人，而且有传言说，他的夫人从父亲那里继承了四万盾，对于这样一个人，借钱是再容易不过的事。夫人这时当然还没拿到钱，不过，等房产交易一完成就能拿到了——一分不少！

等到交易完成，四万盾却没出现，连四千都没有。土地倒是有不少，可那时候土地一文不值。凡是想要卖掉的土地，好像从来都是一文不值。但再等一阵，地价总归会涨上去吧。正在兴头上的伦勃朗

开始了一场疯狂大采购——买油画、铜版画，买精美的波斯地毯和瓷器——买各种质感和色彩让他喜欢的东西。他不停地买来珠宝和丝绸装扮他的新娘，仿佛她是一位真正的贵妇，而不是一个羞涩的小城姑娘。她父亲做过地方行政官，在当地很有威望。在这个磨坊主的儿子的宏伟梦想中，自己变成了优雅的贵族，举起一杯莱茵白葡萄酒（这种时刻当然应该举起香槟，但那时香槟还没被发明出来），为自己的美丽新娘祝福，他甚至想挑战全世界，看有谁敢说世上还有比这个女孩、比他引以为傲的妻子更可爱的人。

他的邻居们对此很不以为然，都说这样的日子不会长久。他们果然说对了，这种时候邻居的话往往没错。1642年，伦勃朗接到委托，为班宁·库克上尉和他的民兵队画一幅像。他没有采用17世纪常见的形式，让所有人物在宴席桌边围成一圈，而是将他们定格在正午时分离开军械库、准备上城墙巡逻的那一刻。他在这样的构图中得以充分展示控制光影的精湛技艺，让正午高悬的太阳充当聚光灯，明晃晃照在已经走到外面的军官身上，余下的人因为宽大的门洞遮挡，在阴暗处活动的身影显得有些模糊。

这幅画今天还在，但已不是原本的样子。完成后的画太大，没法挂在大厅里预留的位置，所以那些优秀的军人裁下一部分，烧掉了。他们做这件事的时候没跟画家商量，这种野蛮行为彻底破坏了画面原有的平衡。另外，他们把画挂在一间烧泥炭取暖的厅里，连年的烟熏给整幅画蒙上了厚厚的一层煤烟，18世纪的人们看到之后，还以为画中是夜晚出击的队伍。一幅描绘正午场景的画，由此得了《夜巡》这样一个古怪的名字。

如今这幅画单独享有一间展厅。面对它，仿佛能感受到生命的搏动，就像在伦勃朗的裸体人像中，仿佛能看到血液在皮肤下面的血管

里奔流。

伦勃朗从未讲过他的创作意图,我想,他应该不知道现在艺术史中经常提到的 *chiaroscuro*。这个看起来有点怪的词意思是"明暗对照",类似于表示声音强弱的 *pianoforte*,起初是指木版画专用的一种技法,部分画面用浓重的黑色,另一部分用很轻淡的黑色,以明暗反差为最终印出的版画增色。从列奥纳多·达·芬奇的时代开始,"明暗对照法"就成了画家营造环境效果的一种手法,这样的画面给人一种错觉,里面的人物看上去像是置身立体的现实空间。大多数中世纪的绘画作品中,人物都显得过于扁平,好像被生硬地粘贴在背景中。从列奥纳多开始,每一位画家都在尽力让人物从背景中脱离出来,让他们"自由"站在立体的空间里,就像演员站在舞台上(前提是有一位合格的舞台监督告诉他正确的站法)。

在这方面,伦勃朗是技艺超群的大师。以《夜巡》为例,看画的人会觉得自己可以走进这幅画里,从那个举旗的人和不知为什么带着一只公鸡的小女孩中间穿过去,不会碰到他们。这很了不起。我是说,在学会了欣赏这种手法的我们看来,这很了不起。但在伦勃朗的主顾们看来,这一点也不好。他们每人出了同样的一份钱画这幅集体肖像,可是,有些人好像被放在了最前排,另一些人(他们出的钱一点不少)却在暗处看也看不清。这些人很不满意,叫嚷着"没有画像不许收钱",拒绝付款。

这件事引发了很多议论,伦勃朗也因此再也没有了机会,不会再有人来找他画这种大型群像。事情正闹得沸沸扬扬的时候,他的妻子萨斯基亚在生下儿子后不久去世了。她全心全意地爱着浮夸的丈夫,为表达爱意以及对丈夫的全然信任,她指定伦勃朗为唯一执行人,全权管理她留给儿子的钱,却不知这是伦勃朗日后潦倒的祸根。妻子走

后，他不得不雇一名保姆来照顾年幼的儿子。他像日本的葛饰北斋[①]一样"为画痴狂"。如果碰上了他喜欢的工作，他可以在画室里一连待上几个星期，衣服不脱不换，食物都靠别人送来，偶尔在沙发上小睡一会儿。最终他找到了一个朴实的农家姑娘，她连自己的名字都不会写，虽然干活有点粗手粗脚，但知道家里有哪些事需要她来做。她成了伦勃朗的厨娘、管家、育儿保姆、肖像模特，直到后来有一天，她为伦勃朗生了一个孩子，惊呆了那些堂堂正正嫁给雇主的厨娘、管家和保姆。

阿姆斯特丹全城震惊，但又很开心。画家钟爱的题材——"奸情败露的女子"忽然出现在了现实中。这种事让民众很兴奋，但加尔文教派的正派牧师们绝对不能容忍。当地所有教堂都在布道时严厉谴责了亨德里克耶·施托费尔斯[②]。接着，伦勃朗身陷风暴，由此往后，他不可能再有任何主顾了。

债主，拿着票据的高利贷放贷人，首次、二次、三次抵押的债权人，大家一窝蜂地找上门来。1657年，了不起的伦勃朗，自认绘画技艺无人能及的伦勃朗，无奈卖掉了自己的房子抵债。家具卖掉了，油画和版画卖掉了，与昔日风光岁月、与萨斯基亚在他身边共享荣华的那段日子有关联的一切都卖掉了。这位画家和他的儿子蒂图斯以及亨德里克耶·施托费尔斯和小女儿科尔内利娅搬到了城郊一幢简陋的小房子里，几个人一无所有，就连伦勃朗的内外衣物和亨德里克耶煮饭的锅都被拍卖了，他们拿着借来的钱，打算在这里重新开始。

[①] 葛饰北斋（1760—1847），日本江户时代的浮世绘画家，曾号"画狂人"，对欧洲画坛影响深远。

[②] 亨德里克耶·施托费尔斯（1626—1663），伦勃朗多年的伴侣，两人育有一女，但无法正式结婚。

这时的伦勃朗迈入了事业的第三阶段，如果能在痛苦中承受住厄运的考验，这将是至关重要的一个阶段，伟大艺术家的人生几乎都是如此。

第一阶段是发现自我的阶段。世间万物缤纷，无论他想要什么，愿望都有可能实现。在第二阶段，他成名了，站在了人生巅峰。他志得意满，高声喊道："命运，我倒要看看你能奈我何！"命运最喜欢这种自负的挑战，每一个人都必须时刻警醒，不然的话，命运可以有数不清的办法打击我们。总归会有那么一天，打击正中要害，而且沉重得猝不及防，可怜的人被打得踉踉跄跄，找不到方向，最终有很多人就此倒下，再也没有起来。但是，如果这个人重新站了起来，他将从这场经历中得到一份独一无二的收获。他的吹嘘被揭穿了，他学会了客观看待自己的成功。从那一刻起，在褪去表面的一切虚伪之后，他将创作出有生以来最伟大的作品，因为从此他只要让一个人满意就好——那个人就是他自己。

伦勃朗人生的第三阶段，也是最后一个阶段，就是这样成就了辉煌的结局。在最后这十二年里，他画的油画，直到临终前还在做的蚀刻版画，无不蕴含着一种以往作品中没有的精神力量。以16世纪的标准来说，伦勃朗不是虔诚的教徒。他不去教堂，也没有加入哪个教派。但在持续近八十年的战争之后，这个国家到处是穷人，失去家产的人、腿脚残疾的人、双目失明的人——这些人不断出现在他的各类作品中。为了给他们添上相称的背景，融入当时的大环境，伦勃朗为他们穿上了《圣经》人物的衣袍。小时候在莱顿，他就已熟悉《旧约》和《新约》里的人物，现在他要让自己作品中的这些人享有同样的尊严。不过，从他偶尔创作的自画像里，不难看出他境况的改变。他已经很少接到委托了。其中一件是他在去世前五年，为布商行会的理事

们画的一幅集体肖像。委托人对结果并不满意。画很怪，人物的姿态好像都"不端正"，花了那么多钱画像，这一点总该有保证吧。这件作品和《夜巡》一样被冷落在角落里，直到今天才重见天日，也让我们欣赏到伦勃朗用画面讲述的又一个故事——五位围在桌边的诚实布商，神情中没有一丝对世界的不满，而世界对他们也没有别的要求，只要做诚实的布商就可以。

在这之后，没人再来找伦勃朗画像，他渐渐习惯了为自己、为女儿、儿子或妻子画像。这批肖像大都保留了下来。我不知道为什么。按说这是那个时代的人们最不感兴趣的一类作品。我怀疑他们可能有点怕这些画。这种事并非没有先例。某些绘画、雕塑或音乐作品因为个人色彩太强烈，往往让人感觉有点不舒服。伦勃朗这一时期的画呈现出一种特殊的个性，无论之前还是之后，没人能用一点颜料、一块画布创造出同样的效果。有人将其归结为"伦勃朗光"，这常常被说成是大师的一项发明——一种巧妙的绘画小技法。但这种说法并不正确，后来伦勃朗已简化了用光，形成一套非常简单的方法，可是至今没人能完全掌握。

著名的伦勃朗式用光法究竟有什么秘诀？秘诀就在于他领悟了一个道理，过去也曾有人想到这一点，但没有付诸实践——黑暗只是另一种形式的光，每一种颜色都与小提琴奏出的一个音符一样，不会违背振动法则。在他人生最后的作品中，有一幅是为儿子和他的新娘画的肖像（被后人错误地命名为《犹太新娘》），如今收藏在阿姆斯特丹。这是伦勃朗对光的最终阐述。这已不是一幅画。这是流动的光。

现在再来了解几个我随意选出的人。如果详细介绍他们的作品，恐怕几本书都写不完。他们的生平经历没有那么复杂。但也有

少数例外，比如赫拉德·特尔·博尔希①，他去过马德里，亲眼看过委拉斯开兹的作品，甚至曾受到腓力四世的接见，去世时是代芬特尔市议会的议员。不过，大多数画家都只是匠人，每天做着自己该做的工作，与优秀的木匠或管道工没有什么差别。他们倒是不用再像以前那样加入木鞋工匠行会了，这在过去是无奈之举，那时他们人数不够多，无法成立自己的行会。他们的收入和社会地位与高级铁匠或泥瓦匠大致相当，很少有人取得更高的成就。但是，他们的创作量非常大，而且始终维持着稳定的高水准。

举例来讲，维米尔②，也就是大名鼎鼎的代尔夫特的维米尔，他的画如约翰·塞巴斯蒂安·巴赫的音乐一样清透纯净。他去世后，他的遗孀面临破产，打算将丈夫画室里尚未出售的二十六幅画卖掉。这笔遗产的托管人名叫安东尼·范·列文虎克，他也是代尔夫特公民，因发明显微镜而声名远扬。这位杰出的科学家、务实的商人苦心劝说来讨债的人，现在花点小钱买一幅画，就是为子孙后代留下一笔财富，可债主们根本不买账。可怜的扬·维米尔渐渐被人们彻底遗忘，他的画被误认作别人的作品，胡乱标上特尔·博尔希、伦勃朗、彼得·德·霍赫③（另一个将室内光线运用得出神入化的人）或特尔·博尔希的大弟子加布里埃尔·梅特苏④的名字。

巴塞洛缪·范·德·赫尔斯特是这些人里境遇较好的一位，起码

① 赫拉德·特尔·博尔希（1617—1681），荷兰风俗画家。
② 约翰内斯·维米尔（1632—1675），与哈尔斯、伦勃朗并称荷兰三大画家，代表作《戴珍珠耳环的少女》。
③ 彼得·德·霍赫（1629—1684），荷兰画家，擅长描绘普通人的日常生活。
④ 加布里埃尔·梅特苏（1629—1667），荷兰画家，风格多样，作品生动呈现了当时的生活场景。

有一段时间过得不错。在公众眼里,他画的民兵队比伦勃朗的《夜巡》高明多了。伦勃朗名声扫地后,他成了最受阿姆斯特丹富商喜爱的肖像画家。相比伦勃朗,还有一些画家的作品在当时得到了更高的评价,比如霍弗特·弗林克,一个在阿姆斯特丹度过了一生的德国人;尼古拉斯·马斯,他和费迪南德·博尔是伦勃朗门下最出色的弟子;卡雷尔·法布里蒂乌斯,他曾显露出耀眼的才华,但不幸英年早逝;赫拉德·道,他尝试了一件没人做成过的事——画出人造光的效果,结果非常成功;还有精力旺盛的扬·斯滕,他技艺精湛,而且有种拉伯雷式①的性情,当时的人们很喜欢他。

不过那个时代的绘画作品中,现代人最偏爱的还是风景画,有很多作品如今几乎成了各家各户客厅和餐厅里必备的装饰。这类画家包括雅各布·范·勒伊斯达尔,他为我们描绘了哈勒姆的迷人景色;迈因德特·霍贝玛,就是那位因为画树而出名的霍贝玛;还有扬·凡·德·海登,他可以说是荷兰的卡纳莱托②。前面两个人在贫困中辞世。最后一位,扬·凡·德·海登相对幸运,他发明了一种救火车,赚到一大笔钱。他自己为产品做广告宣传,创作了一系列精美的铜版画推广这件笨拙的古怪装置,他用图画讲解救火新机器的优点,证明自己的发明比过去救火队员排成一列拿着水桶救火的笨办法更优越。

在这个有水有天空的国家,水景画家自然与描绘陆地景色的艺术

① 弗朗索瓦·拉伯雷(1483/1494—1553),法国文艺复兴时期著名作家,语言根植民间,在戏谑讽刺中揭示基本的真理,代表作《巨人传》。
② 乔瓦尼·卡纳莱托(1697—1768),意大利风景画家,作品多以家乡威尼斯为主题,细腻真实。

家一样出色。阿尔贝特·克伊普和扬·凡·霍延一辈子没有离开家乡的河。凡·德·费尔德父子（两人的名字都是威廉）擅长开阔的海洋景色，他们画得极好，名声传到了国外，后来应邀去了英国。英王查理二世和詹姆斯二世都曾以一百英镑的年薪聘请他们画海战，展现国王的舰队战无不胜的场景。

伦勃朗于1669年辞世，绘画艺术史上的一个辉煌篇章随即开始落下帷幕。荷兰画派就要退出舞台了。之后有一小段时间，还有几位画家——威廉·范·米里斯、阿德里安·凡·德·韦夫和卡雷尔·杜雅尔丁（他是保卢斯·波特的追随者，波特那幅著名的公牛或许可以说是古今最出色的动物画像）延续着传统风格的创作。但是，借用荷兰语里一句很形象的话来说，他们的画里没有了音乐。灵性的火花熄灭了。

争取自由的战斗看起来异常艰难，有时候，就连沉默者威廉那样的人也不再对结局抱有希望。胜利终究还是到来了，但意外地引发了商业的迅猛发展，面对突如其来的财富，大家一时间都有点不知所措。

年轻一代选择了最轻松的路，认为没必要太辛苦。他们的父亲、祖父当年在账房、在船甲板上、在画室、在热带某个偏远海岛的荒凉要塞里勤勤恳恳地工作，满足于现状——他们是直率诚信的商人，是脚踏实地的本分公民，通晓人情世故，大体上希望大家和睦相处、互不干扰，只要不是自身利益受到威胁，他们一般都还算慷慨大度。到了他们的孩子这一代，年轻人为自己买下漂亮的庄园，他们的妻子和儿女把那位优雅的安东尼·凡·戴克爵士绘制的肖像当作榜样，模仿画中美丽女士和英俊绅士的衣着装扮，就像今天的日本人和中国人热

衷于模仿他们在好莱坞电影里看到的俊男美女，只不过那个年代的好莱坞叫作凡尔赛宫，那个年代所有的明星角色都由一个人扮演——一个极具表演才华的人。

他的名字叫路易，是家族中第十四个登上王位的同名之人。

第三十五章 伟大的世纪

> 在法国国王路易统治下，专制制度实现了最后的辉煌，艺术在其中功不可没。

关于伟大的国王路易，大多数人似乎只记得他总是过分强调自己的重要性，而且他个人的铺张浪费致使国家经济加速衰退，最终引发了那场闻名世界的暴力斗争——法国大革命。

不过，这样的印象未免太片面，这个戴着一顶巨大的假发、脚下一双红色高跟拖鞋、气质高贵风雅的人绝非那么简单，不然他也不可能取得那些成就，缔造了一个属于他的世纪，所谓"伟大的世纪"。今天每一个自认具备一定文明素养的人，他的举止礼仪、基本的生活方式都源自那个时代。

路易生于 1638 年。

卒于 1715 年。

他在位七十二年，创下了至今无人打破的纪录。维多利亚女王对世界的影响足以与他媲美，但在位时间仍比他少了一点，实际掌权不过六十四年而已。

一个四岁的孩子，即使像这位卓越的君王一样年少老成，毕竟不可能对国家大事有太多兴趣。但他比一般人早熟许多，长大成人以后立即表明了亲自执政的意愿。历史上很少有哪位君王能以如此完满的手段、如此坚定不移的意志兑现自己早年的承诺。

有人说（我个人认为说得很有道理），世上的好事不会去找那些等待它们或有资格得到它们的人，而是刚巧碰到谁，也就降临到这个人身上了。在这里我必须补充一句，请坚守正统观念的人宽心：当命运女神忽然出现的时候，预先认真做了准备的人或许比完全听天由命的人更容易抓住机会，能更好地加以利用。但不管怎么说，最关键的还是机缘，要在这位捉摸不定的女神某时经过某地时，刚好在那个地方才可能与她相遇。

以路易十四的经历来说，每一件事发生的时机都恰到好处。他的父亲路易十三是一个性格软弱的人，巴不得把管理国家的事情都交给当时的首相——枢机主教黎塞留。这位才智超群但毫无道德原则的权臣摧毁了封建贵族的势力，赋予法国国王任何一个朝代都不曾拥有的强大权力。黎塞留死后，枢机主教马萨林接替了他的职位。路易十四在二十三岁那年亲揽大权时，发现自己面对的是一个繁盛的国家，有一支百战百胜的军队保护，有一批忠心耿耿的官员管理，大自然对这个国家的厚爱更是让所有邻国羡慕。

轰轰烈烈的投石党运动[①]平息后，法国贵族终于承认了旧封建势力的失败，至于往后的日子将会怎样，全看那个英俊的年轻人如何决定，他高兴的话，可以赐他们一份前程，他若皱眉，他们就要人头落地。但实际上，路易十四并不是一个嗜血的暴君。与先前的统治者相

① 1648—1653年发生在法国的一场政治运动，反对专制王权，以失败告终。

比，他算是相当温和可亲的君主，很少把自己的敌人送上绞刑架。他可以用别的手段达成目的。他曾公开反对手下一名官员，结果那个可怜的人就此一病不起，心碎而死。他凭着他的个人魅力将许多人吸引到身边，为他效力。

就连他的死敌也不得不承认，国王陛下确实有治国天赋。历史也证实了这一点。他喜欢自己扮演的"路易大帝"，为了演好这个角色，他展现了一流的才华，甘愿费心尽力，几乎称得上是天才。当然有人会觉得，做一流独裁者的天赋并不是值得赞赏的品质。单纯从民主的角度来看，的确是这样。但路易十四的世界不是一个民主的世界。在那个世界里，人们信任——真心诚意地信任——他的一切举措。他的表现比同时代的任何人都要出色，而且远远胜过他的大多数先人，所以人们对他不仅仅是畏惧，更有一份出自内心的尊敬。一直到他晚年，臣民都待他以世间少有的忠心，那是一种近乎于神明才能享有的赞美。

一个人如果能给当时的政治生活、社会生活烙下鲜明的个人印记，必然会对他身边的艺术产生同等深刻的影响。我们现在讲的这位君王对自己的王宫很不满意：墙上只有几幅装饰画，各处零零落落地摆着些椅子和沙发，还有几件祖先的半身雕像，所有物件都是父辈的遗产，而且都毫无美感可言。他也不喜欢耐着性子观看礼宾大臣安排的音乐晚会和默剧表演，客人们在十八道大菜的晚宴之后，要利用这段时间醒醒酒，玩纸牌游戏的时候才好记住自己输了多少钱。

年轻英俊的路易可不能这样将就。他认识到，在这部名为《国家》的宏大戏剧中，他是耀眼的主角。宫廷即舞台，一幕幕场景就在这里上演；国家是观众席，国民聚在这里分享喜悦。

国王路易是一位非同一般的好演员。他知道要留住观众，就一定

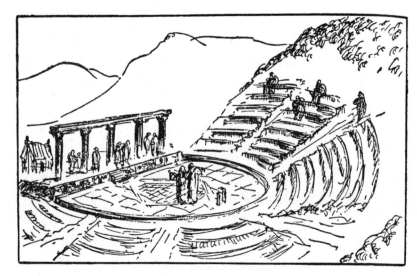

希腊的剧场是一片露天场地

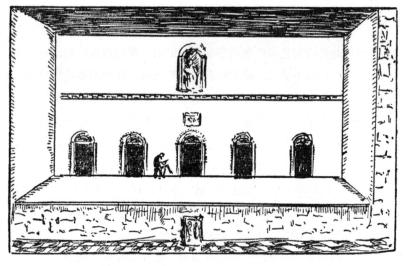

罗马人为舞台加了遮盖,传统的罗马舞台后方设有五个出入口

到了16世纪,中央台口被大幅扩大,露出向远处伸展的街景

这个位于中间的出入口越做越大,街景布置得越来越精致。今天,中央台口成了舞台本身,而那片街景发展成了现代的舞台布景

要给他们物有所值的回报。他们必须花钱来看戏，必须花大价钱才能享有这份殊荣。要让这些可怜的家伙忘记自己的收入有一半都缴了税，用来供养宫里的默剧演员，唯一的办法就是让他们觉得钱花得很值，让他们觉得这样一来自己也亲身参与了演出。

我完全不懂剧本创作。这对我来说是一个永远解不开的谜。不过，有这种文学天赋的孩子们告诉我，最成功的戏剧作品有一个特点，就是剧中人物能引起观众的强烈共鸣——能让再普通不过的普通人对自己说："哎呀，我也可能碰上一模一样的事啊，因为换成是我的话，我的做法肯定跟那个穿棕色大衣的男人一模一样！"

一位巴黎糕点师在大约半英里开外，看到国王带着贵宾犬在凡尔赛宫的露台上散步，他很清楚，自己一辈子也不会有机会在更近的距离目睹君王的真容。但地位卑微的他可以安慰自己说："假如我是国王，我也会那样优雅地带着贵宾犬散步；我也会那样谦逊和蔼地向园丁点头问好；我也会用那样潇洒的手势向欢呼的群众致意。"一位德国的王子应国王之邀参加了一场较为私密的招待会（大概只有两千宾客），回到父亲的城堡时，他已决心效仿法国国王，等亲爱的父王长眠在家族墓地之后，立即着手实现这个愿望。中间这些年里，他会为将来扮演"大帝"的角色做好充分的准备，只是在花费上可能要节省一点。

简而言之，路易十三与奥地利的安妮①的这个儿子以自己创造的一切，向生活在17世纪后半叶及18世纪前半叶的人们明确展示了何谓完美。他一举划定了有效的标准，直到今天，我们依然深受那个"伟

① 奥地利的安妮（1601—1666），西班牙国王腓力三世的女儿，法国国王路易十三的王后，在儿子年幼时担任摄政，为路易十四的专制政权奠定了基础。

大世纪"的榜样影响,在很多方面依然在向"太阳王"学习。

是他教导我们该怎样生活,房间该怎样布置。是他告诉我们如何用餐,在什么时候吃些什么。是他为我们设定了礼仪规范。我们现在的娱乐方式——我们的戏剧,我们的音乐节目,我们的歌剧,我们的芭蕾舞剧——这一切都可以直接追溯到路易十四统治下的宫廷。

各位恐怕不会喜欢凡尔赛宫的管道系统。你会发现在这里洗漱只有小小的洗脸盆可用,很难保持个人卫生,最终只能和宫里其他人一样,用好闻的香水掩盖身上的各种气味,从那时起,香水就一直是这个国家的特产。你也不会喜欢这里无处不在的一种动物,如今虫害防治公司已将这种动物从我们身边彻底清除,但在路易十四的年代,它们大肆繁殖,人们被迫把头发剃光戴上假发,不然自己可能会变成行走的昆虫饲养室。

国王陛下的宫廷生活中,还有一些方面是各位绝对不会喜欢的。王宫里总是人满为患,有时身份尊贵的大人物也不得不缩在楼梯下面的角落里睡觉,用一道丝绸帘子与外界隔开。另外,由于王宫建在沼泽地带,巨大的建筑里阴冷潮湿。虽然各处取暖的火都烧得很旺,但12月或1月里举行官方晚宴时,国王桌上的烩水果仍难免结冰。潮湿也引发了各种各样的肺病和风湿痛,对于有时需要一连站上六个甚至七个小时的人,这实在很痛苦。宫里还有数以千计的仆人,每一个仆人每次为你做一点事(不管做没做成)都等着打赏——这点小钱累加起来可是不得了,到王宫拜访的花销几乎抵得上在英国的庄园过一个周末,或是与一个荷兰家庭共享一顿晚餐。

但除了这些不太方便的小问题,以及王宫日常的庄严氛围,现代人在这里不会太强烈地感觉来到了另一个时代,因为就我们的基本生活框架而言,"伟大的世纪"实际上是现代的开端。可以说,今天我们

每一个人依然在享受路易十四的馈赠。

国王路易出生时，法国的艺术还处在文艺复兴浪潮中。其实法国人对这股新潮流并不是很有兴趣。作为最具独立精神的西方国家，尽管欧洲其他地方早已接受了文艺复兴思想，法国仍不慌不忙地坚持着自己的中世纪建筑风格。一般的法国人都有自己的日常活动范围，不到万不得已绝不离开。他们习惯把自己所在的省称作"国"，即使搬到巴黎生活，基本上也是同乡聚成一个小圈子。不过，一般百姓虽是这样，法国的国王们却有些不安分起来。

1494年，查理八世率军远征那不勒斯和罗马时，曾有一段时间占据了佛罗伦萨的美第奇宫。弗朗索瓦一世也对异国生活有不少了解，虽然方式不算很愉快，但被皇帝查理五世长期囚禁异乡的经历起码让他认识到，世界很大，走到看不见巴黎教堂塔尖的地方并不是到了世界尽头。后来他把布拉曼特、切利尼、列奥纳多·达·芬奇等艺术家请到枫丹白露宫为他工作，表明了他对新风格的欣赏。

法国的建筑率先呈现出新的艺术风格。专制王权的崛起终结了旧封建势力间的争斗，私人府邸没必要再建得有如武装堡垒。于是，围墙和护城河开始渐渐消失。围墙先不见了，护城河被保留了一阵，因为家门口有一片水很方便。周五的固定菜单是鱼，除此之外还有很多吃鱼的日子。去过枫丹白露的人应该都记得，在这种闲适的水域里，鲤鱼能长到小鳄鱼那么大。

在其他方面，法国的宫殿当然要与意大利的宫殿有所区别。法国人需要尖屋顶，方便集水，那时候雨水是唯一安全的饮用水来源。法国人还需要壁炉和烟囱，以及最为关键的窗户——窗户越多越好，因为这里冬季的白天非常短。不过，在布洛瓦堡、香波堡、昂布瓦斯堡、

舍农索堡之类的著名城堡里待上几个钟头，你会真切感受到当年住在这里的人们要忍受多少生活上的不便，那时女人和孩子的死亡率高得吓人，原因很可能就在这里。

现代社会已基本没有了"讲究门面"的观念，其目的自然是尽可能以最好的角度，将个人、家庭以及最重要的一点——个人社会地位——展示在外人面前。如今流行的格言是"富不过三代"，所谓"固定的社会地位"对我们来说是一个完全陌生的概念，所以美国的普通民众很难理解，为什么"门面"这样一种古怪的观念能持续影响欧洲的生活和艺术，直到今天。尤其在欧洲南部国家以及罗马、马德里等城市，当地家族的一代又一代人宁愿自己节衣缩食，在大而无当的拱顶房子里冻得瑟瑟发抖，也要坚持在家里保留一间宽敞气派的待客大厅。这间冰冷阴郁、散发着霉味的厅堂一年顶多用上三四次，但可以让邻居们心生敬意，让他们知道这个家族的光辉历史可以追溯到罗慕路斯与雷穆斯①的年代。

到了欧洲北部，祖传的待客场所缩减为家里"最好的房间"或会客厅。那是一个非常糟糕的小隔间，家具奇丑又不舒服，墙上挂着祖父母的画像，屋里摆着从1889年巴黎世博会买回来的假花，每一位现代建筑师都试过拆除这个有害健康的房间，可惜都不成功。这本来应该是一块居住空间，却偏偏舍弃了最合理的功能，导致一家人起居、煮饭、洗漱、睡觉的地方都不够用。但要让欧洲的普通中产家庭放弃最后一块维持"体面"的空间——放弃赢得别人敬仰和尊重的权利——就像让一个英国人想象在晴朗的洛杉矶扔掉雨伞的感觉一样困难。我想，16世纪的这点残留物恐怕还会继续存在很多很多年。

① 罗慕路斯与雷穆斯，传说中罗马城的创建者。

不过，我们至少在一个方面有了很大改观。如今汽车取代了马匹。当年法国城堡里的马厩建在厨房和起居空间的正下方。由于全世界都开始以法国为榜样，这种奇妙的设计渐渐传播到欧洲各个角落。在一个不知纱窗为何物的年代，马蝇会对一个人的食物做些什么，各位可以自己想象一下。但当时的生活就是这样。人们都已习以为常——这并不奇怪，就好比一百年后，我们的后代会想，为什么我们能安心住在充斥着刺耳噪声的城市里，能忍受丑陋的广告牌破坏乡村公路的美景。

1871年的巴黎公社对巴黎旧城区造成了很大破坏，也摧毁了路易十四时期的几处古迹，但变身博物馆前曾是法国王宫的卢浮宫，还有巴黎荣军院，以及由各类学术机构组成的法兰西学院，全都完好无损，后人因此得以欣赏到昔日宏伟的官方建筑。那时的几代法国国王一心要把首都打造成文明世界的游览胜地，建筑师们——参与卢浮宫设计的佩罗，建造法兰西学院的勒沃，影响了这一时期所有建筑的利贝拉尔·布吕昂——在工程中遇到了许多有趣的难题。

说来奇怪，法国建筑师大放异彩的时候，画家们却没有什么创新。这也许跟法国人当时迷恋哥白林挂毯有关系。哥白林家族原是兰斯有名的羊毛染色世家，在15世纪中期迁到巴黎，事业发展十分顺利，特别是家族中有一个人调配出了一种新的颜色，一种足以让所有画家和染工羡慕的猩红色。到了16世纪初，新的建筑方式扩大了室内空间，被人们用作壁纸的装饰挂毯一下子供不应求，哥白林家族看准商机，在染色作坊的基础上增建了织毯厂。财源滚滚而来，没过多久，他们就为自己买下了堂皇的贵族头衔。身份改变之后，他们对生意没有了以往的热情，于是路易十四的财政大臣——精明的科尔贝——收购了他们的工厂，改造为经营至今的国有织毯厂。

我刚才提到当时的城堡和住宅里，招待客人的大厅极其宽敞，另外，模仿古罗马花园的规则式园林也在这时流行起来，这些都为雕塑家提供了大量创作空间。同时，巨大的厅堂促使家具制造商开始推出一些式样繁复的豪华家具，每一件都用了大量镀金，看上去都是十分昂贵的样子，大致上与过去俄国皇族送给西欧亲戚的孔雀石花瓶一样华而不实。

我们还是回过头来讲讲法国的画家，不过他们的名气都比不上皮热[①]、德雅尔丹[②]（本名范·登·博盖尔特）以及其他为国王提供大理石雕像的雕塑家。

让·古尚和弗朗索瓦·克卢埃曾是为卢瓦卢王室服务的肖像画家。在他们之后，深受王公贵族喜爱的画家是克洛德·洛兰和尼古拉·普桑，无论从处世态度还是风景画技法来看，他们简直可以说是两位意大利人。此外，当然还有勒纳安三兄弟，他们的作品风格极为相近，但很难赢得王室的青睐，因为他们多是以那些凄凉郁闷的农户为题材，不喜欢画潇洒的青年骑士或美丽的宫廷女子。

虽然法国绘画将在不久的将来引领世界潮流，但要实现这一点，首先需要有相应的环境条件。这时一切都在迅速酝酿之中，快得有如凡尔赛宫的建造速度，工地上汇集了三万六千人和六千匹马，正忙着将周边沼泽的水排干，平整地面修建园林，铺设总计九十英里长的引水管道，把河水引入国王陛下的喷泉池及供水系统。

关于这座闻名天下的王宫，谁也说不清建造它到底花了多少钱。有人说至少一亿美元。但这些数字听起来都太离谱，让人没法相信。

[①] 皮埃尔·皮热（1622—1694），法国巴洛克时期的画家、雕塑家。
[②] 梅尔廷·德雅尔丹（1637—1694），出生于荷兰的法国雕塑家。

我曾在凡尔赛镇上住了整整一个月,计划走遍宫廷园林的每一个角落。然而一个月过后,我还能不断发现从没到过的地方,或有露天剧场,或有雕像、华丽长椅和古老喷泉组成的一片复杂景观。

至于王宫内部有多大,这样讲或许可以给各位一个大体上的概念:在路易十四时代,有一万余人常住在这座王宫里。如此恢宏的建筑,在诞生之初其实很普通。历代法国国王都是出色的猎手。路易十三在森林中央为自己建了一座小规模的狩猎行宫。那是1624年的事。路易十四这样一个把生活当舞台的人,很快发现这块地方非常适合举办各种户外聚会、音乐演出,或上演莫里哀的新剧。这位莫里哀先生本名叫让·巴蒂斯特·波克兰,最初是国王路易十三的侍从,现在他身兼数职,是很了不起的演员、舞台监督以及剧作家。不过,直到几年后的1668年,路易十四才决定彻底告别巴黎的王宫,搬到这个不算远的地方长住下来,与动荡的首都保持安全的距离。

因此,凡尔赛宫不仅是王室的住所,同时是整个国家的政府所在地,更是史上最伟大富强、最绚丽迷人的君主政体的中心。

艺术家们听说了这个消息。他们还了解到,这项工程有花不完的资金支持。于是大家匆匆收拾起仅有的一点家当,赶往那块宝地。

下面这段故事的主角是我们大家都知道的人,因为他的名字成了一个专有名词:芒萨尔式屋顶,一种四面都是斜坡的高耸屋顶,每一面沿折线分为上下两种坡度,下半段坡度较陡。不过,大名鼎鼎的芒萨尔只是将这种设计发扬光大,这并不是他的原创。他的法国同胞们生性节俭,一直很喜欢建这样的屋顶,打造出宽敞的阁楼作为佣人的房间,虽然空气不流通,没有阳光,没有暖气,但非常经济实用。

我还想补充一点。在一般人的印象里,凡尔赛宫是芒萨尔规划设计的,但实际上,参与这件事的建筑师并非只有他一位。凡尔赛宫和

罗马的圣彼得大教堂一样,建造过程耗费了许多年,一个人穷极一生的时间和精力也不大可能完成整个工程。此前为卢浮宫建设做出不少贡献的路易·勒沃设计了最初的方案,在路易十三的行宫基础上,增建几座与之"相匹配"的新建筑。另外有几位不大出名的建筑师也提供了一些建议。不过,芒萨尔制定了凡尔赛宫教堂的建造方案(当时他刚完成巴黎荣军院教堂圆顶的设计),他还设计了著名的镜厅,1871年,俾斯麦①在这里宣布普鲁士国王加冕为德意志帝国皇帝,1919年,协约国也是在这里迫使德国人签下和平条约,终结了这一帝国。

另外,芒萨尔完成了主体建筑的设计,这是后来王室居住的地方。他还建造了大特里亚农宫,路易的情妇就曾经住在这里,稍后我还会讲到这位女士。不远处的小特里亚农宫是大约七十年后才修建的,当年曾是玛丽·安托瓦内特②的避难所,每当她觉得大特里亚农宫的喧嚣不堪忍受时,便会躲到这里来。以那时候的趋势来看,如果不是大革命爆发,这些法国王族说不定要爬上树去才能找到一块清净地方。

但这只是我个人的猜想。我们刚才讲到朱尔·阿杜安·芒萨尔。他出生在1646年。他的父亲是画家,父亲的一位叔叔是有名的建筑师,设计建造了不少教堂和乡村别墅。小朱尔到了合适的年纪就开始在利贝拉尔·布吕昂——设计巴黎荣军院的建筑师——门下做学徒。后来这位年轻人不知怎么引起了国王的注意,命他为蒙特斯庞侯爵夫人③建一座庄园。

① 奥托·冯·俾斯麦(1815—1898),德意志帝国首任宰相。
② 玛丽·安托瓦内特(1755—1793),法国国王路易十六的王后,在法国大革命中被送上断头台。
③ 蒙特斯庞侯爵夫人(1640—1707),法国国王路易十四的"正式"情妇,一度在宫廷中有很大影响力。

蒙特斯庞夫人为国王育有七个孩子,她想必是一个很有头脑的人,因为当她放弃自己的特殊身份时,不但让所有子女获得了王室的正式承认,还为自己争取到五十万法郎的年金。她因此得以继续资助那些有前途的年轻艺术家,比如拉辛①、高乃依②,以及给大家带来很多欢乐的拉封丹③,他为王公贵族的孩子们写了许多动人的童话故事。

蒙特斯庞夫人把子女的教育交给了一位有着高尚节操和虔诚信仰的朴素女子,她名叫弗朗索瓦丝·奥比涅,儿时生活在马提尼克岛——这是一个无关紧要的细节,我只是想借此说明除了拿破仑的约瑟芬④,还曾有来自美洲的人对法国政治产生过影响。父亲死后,身无分文的弗朗索瓦丝嫁给了当时最受欢迎的一位才子及剧作家——保罗·斯卡龙。他比妻子大二十五岁,婚后不久,弗朗索瓦丝就成了寡妇。不过,依靠国王母亲给她的一笔津贴,她可以继续主持小有名气的文学沙龙,另外她还被蒙特斯庞夫人相中,担任国王子女的家庭教师。

这原本是很好的安排,直到有一天孩子们的母亲发现,国王渐渐冷落了她,却对家庭教师越来越感兴趣。一番吵闹之后,事情以常有的方式结束了。蒙特斯庞侯爵夫人从此离开了宫廷,空出来的位置由斯卡龙的遗孀接替,她这时已受封成为曼特农侯爵夫人。

我讲这些的目的不是翻出旧时的丑闻来消遣,而是希望各位能对当时的世界有更好的了解,因为艺术史上最有趣的一章就发生在这里。

① 让·拉辛(1639—1699),法国剧作家。
② 皮埃尔·高乃依(1606—1684),法国剧作家。
③ 拉封丹(1621—1695),法国寓言诗人。
④ 约瑟芬·博阿尔内(1763—1814),拿破仑的第一任妻子,出生在当时法属西印度群岛的马提尼克岛。

我刚才说过，弗朗索瓦丝·奥比涅是一个非常虔诚的人，她决心要成为国王生活中"积极的影响力"。国王当初迫于国家利益迎娶的西班牙妻子古板无趣，但她曾公开表示，自己一生中仅有的快乐时光，就是曼特农侯爵夫人成为国王正式情妇的那些年。告别这个不曾善待过她的世界时，她在按说应该是情敌的女人怀抱里安然死去。

两年后，来自马提尼克岛的女孩忠心耿耿付出的一切得到了回报，路易十四与弗朗索瓦丝·奥比涅结为了夫妻。这件事进行得极为机密，至今没人找到相关的文件。两人结婚后的三十年里，她不仅是他的妻子，也是他心目中最值得信赖的顾问。接见某位大臣前，国王总要询问曼特农夫人的意见。要在国家大事上做出最后决策时，他通常要先与"公主的第一侍女"——这是这位无冕王后在宫中正式的头衔——商议。

她不关心头衔，也不贪图外在的权力。她只有一个强烈的愿望，要坚定地守护生活中的行为规矩。在伤风败俗的问题上，她像维多利亚女王一样严厉。她发现，一些正派的法国女孩因为没有陪嫁，处境十分艰难，于是在离凡尔赛宫几英里的圣西尔专门为她们开办了一所学校。为了让她们学习戏剧，她请拉辛写了两部著名的悲剧——《以斯帖》和《亚他利雅》。孩子们长大以后，她像当年照料蒙特斯庞夫人的儿女一样事事为她们操心。

她没能说服国王将王位传给与他一样有才干的私生子曼恩公爵。结果路易十四死后，执政大权落入了无能且放荡的奥尔良公爵[①]手中。不过，虽然公爵在一个罪恶时代称得上头号恶棍，他对这位正直的老

[①] 奥尔良公爵腓力二世（1674—1723），法国国王路易十四的侄子，1715—1723年任法国摄政王，辅佐当时年幼的国王路易十五。

妇人却是真心敬仰，不但让她享受全部王室待遇，还给予她一笔丰厚的年金。丈夫去世几年后，曼特农夫人在她心爱的圣西尔女校告别了人世。和意大利人一样轻视"知识女性"的拿破仑当上皇帝后，立即下令关闭这所学校，把这里改建成一所军校，从那以后，圣西尔军校一直是法国军官的摇篮。

凡尔赛宫的美，以及每到秋天格外让人心醉的王宫花园——这一切有很大一部分是芒萨尔的功劳。他是一个非常杰出的人，有才华，做事勤奋，日常工作中的任何问题都难不倒他。他的工作效率足以让大多数现代建筑师汗颜。不过话说回来，他只有一位雇主，而这位雇主认定芒萨尔是最理想的人选之后，就放手让他去做了，没有提出无数问题要他解释，没有不时插手干预，没有要求他接受愚蠢的建议。但即便是芒萨尔这样的人，也不可能独自承担全部工作。他有几位非常能干的助手，协助他建造王宫，特别是打造宫苑。园林是安德烈·勒诺特尔的专长，他是历史上最著名的景观设计师之一。

古时候的人喜欢在户外活动，热爱他们的花园，在迈锡尼时代，希腊国王们也都在自己的王宫周围精心造园。在蒂沃利的哈德良离宫，罗马式的园林堪称古代世界的一处奇观；庞培房屋里的壁画清晰表明，对于当时住在郊区的罗马人，花园在他们的生活中占了很重的分量，与今天的城郊居民没有两样。

中世纪时期，由于外面的世界不安全，人们只敢在城镇或城堡的高墙里面活动，只有修道士建了少量花园，但都是用来培育药草的。在十字军东征的年代，璀璨的波斯文明让粗野的欧洲人再次见识了人类应有的生活，重新点燃了各地对园艺的兴趣，西班牙的摩尔人尤其热衷此道。从公元9世纪到15世纪，他们把整个西班牙南部建成了

一座巨大的花园。这股热潮从西班牙蔓延到了意大利。文艺复兴时期的富商都为自家新建的别墅配上了花园，今天我们依然可以从中看到，当时的建筑师已领悟了这门深奥艺术的精髓，让大自然创造的景物与人类根据自身需求所做的改造达成了完美的平衡。

16世纪初，当消息传出，法国王室准备大举搬迁到乡间生活时，许多一流的意大利园林建造师立即启程奔赴法国。他们在工作中培养了法国同行，到了为凡尔赛宫规划园林的时候，这项任务已经可以全部交给几位法国人了。这几个人当中，最了不起的就是我刚刚提到的安德烈·勒诺特尔。

他为国王建造的园林不止凡尔赛一处。他还设计了枫丹白露宫、圣日耳曼城堡和圣克卢城堡的花园，也为汉诺威选帝侯做了不少工作。

这些17世纪的艺术家真是一群非常坚韧的人。他们根本不在意卫生。他们吃的食物有问题，喝的水有问题，他们一天工作十六个小时，从来没有休假，却能和勒诺特尔一样，为一位要求极为严格的雇主效力长达半个世纪，最终在八十或九十岁高龄安详离世。

芒萨尔不可能一人完成全部任务，勒诺特尔也一样。他为规划凡尔赛宫苑花费了足足十一年，其间召集了一百余位雕塑家夜以继日地忙碌，创作用于装点园林水系的雕塑，这些作品将摆放在各处人工池塘边，包括由宫殿通往花园的大型阶梯下方那片著名的水池，起雾的日子站在那里望出去，花园仿佛无穷无尽地向前延伸，消失在一片虚空里。

路易十四是一个头脑清晰的人，但他做事喜欢大张旗鼓，所以无法像西班牙国王腓力二世或奥地利皇帝弗兰西斯·约瑟夫那样一板一眼。他不喜欢听凭事情任意发展，这也体现在他对艺术的态度上。

当时已有专门的机构负责维护法语这种语言的纯正。那么，何不

建立一些类似的机构，为画家、雕塑家、歌唱家、舞蹈家以及所有努力为法国增添荣耀的匠人设立明确的行为规范呢？1662年，哥白林家族的织毯厂被改建为王室家具厂，成为第一个这样的规范机构。一年后的1663年，国王创办了一所绘画及雕塑学院。接着，学院新添了一个分支，后来发展成为著名的法兰西铭文与美文学术院。又过了一年，国王在法国北部建立了博韦织毯厂。两年后，他创办了罗马法兰西学院，这是设在意大利的一所法国学校，有政府资助，其宗旨是让从事绘画及雕塑的法国青年在古典大师的家乡研究他们的作品。与此同时，一所科学院在巴黎成立。四年后，一所建筑学院宣告诞生，旨在培养年轻的建筑师、工程师和公路建造师。正是从那时起，法国渐渐成为全欧洲唯一拥有优质公路和坚实桥梁的国家。

国王发现，这些学校都建在了首都，法国其他地方还没有符合当地需求的学校，于是他开始制订计划，在不同省份建立几所规模较小的专科院校。1672年，他创建了一所音乐学院。1674年，国王有心办一所戏剧艺术学院，但最终未能如愿。他的大部分外交政策都出了问题，他忙得无暇顾及其他。不过，新建的各类学校和研究机构足以证明艺术所受的重视，国王把它当作最有效的辅助力量，力图将法国宫廷打造成文明世界的中心。

至少站在法国的角度来说，这是非常值得称颂的抱负，而国王路易的确成功实现了理想。但在政治上，他却犯了大错。他把一位法国王子推上了西班牙王位，继承他的岳父——西班牙国王腓力四世——的部分遗产，致使欧洲其他国家联合起来与他为敌。他的将军们一次次率领军队四处征战，然而每一场仗打完，他们自己也损失惨重。到最后国库终于被彻底掏空了，长年无休止的战争是主要的原因，他的大兴土木倒在其次。他不得不放弃为深爱的凡尔赛宫添加新设施。

1715年9月1日，他离开人世的时候，想必觉得自己在政治上可谓一败涂地。但他毕竟是个聪明人，应该知道自己在其他领域留下了不朽的美名。他理想中的美好生活或许不太合常理，但他竭尽全部的力量，坚定不移地实现了自己的想法。年轻时，他立志成为伟大的国王；当这一生走完，他为扶植艺术倾注的才智和心血，从此再也没有哪位君王能够超越。

第三十六章　莫里哀先生去世并长眠在圣地

国王路易十四让人们重新爱上了看戏。

君士坦丁大帝是罗马皇帝之中相当卑劣的一位。在他执政的公元325—337年，发生了两件大事，改变了整个欧洲的历史进程。其一，罗马不再是帝国的首都，拜占庭，也就是后来的君士坦丁堡，取代了它的位置。其二，基督教获得了罗马帝国的官方认可。

新的宗教信仰随即掀起了一场大整顿。过去留下的规矩习惯都遭到严厉的打压。到剧院看戏一直是大众非常喜欢的消遣，于是成了新教会的第一个攻击目标。城里的剧院被全部关闭，演员被禁止演戏，违者将被处死。这些可怜的人没有别的活路，只能转入地下。正是从那时起，戏剧表演渐渐变成了一种流浪艺人的非法活动，他们游走在各个村庄城镇，偶尔找一处隐蔽的地窖或废弃的谷仓，确定不会有警察突袭并把他们送进监狱，然后悄悄办一场演出。

但是，民众依然热爱这种娱乐活动，所以在中世纪早期的几百年里，时运不济的默剧演员们得以维系传统，延续这种存在已有一千余年的艺术。当胜利之初的狂喜渐渐平息，基督教会终于开始认识到，

在毁掉戏剧舞台的同时，他们也失去了一种大众宣传工具，在正确的引导下，戏剧说不定能发挥很大的作用，可以向普通民众传播一些他们觉得深奥难懂的教义。

因此，从 10 世纪开始有迹象表明，戏剧正悄然回归，只是在形式上与索福克勒斯和普劳图斯①的繁盛时代截然不同。这一点在英国尤为明显，虔诚的修女和修士这时变成了剧作家，他们创作的奥迹剧帮助信徒了解了圣人和殉道者的生平，为他们再现了这些圣人在尘世创造的神迹。

在欧洲大陆，戏剧也开始绽放新的生命。不过，职业演员的处境并没有因此好转。在世人眼里，他们依然是贫穷、受欺压的丑角，地位与马戏团演员、受过训练的狗、流浪的民间乐手一样。这一时期的戏剧演出全部由神职人员自己承担，教堂就是他们的舞台。渐渐地，这些演出的编排越来越精致，后来每到复活节和隆冬的愚人节都会有整部戏上演，中间往往穿插着一些圣歌片段。

为确保这种娱乐节目完整呈现圣人的形象，当时的戏剧都采用了拉丁文。到了 11 世纪初，法国率先抛开拉丁文，使用了本国语言，另外，由于前来观看演出的人逐年增加，教堂里面已无法容纳那么多观众。于是，教堂门外搭起了一个不高的木头舞台，教士们就在这里演出他们的道德剧，这种剧类似于缩略版的《世人》②，即马克斯·赖因哈特③每年在萨尔茨堡推出的那部名剧，其内容源自英国及荷兰，明确劝

① 普劳图斯（约公元前 254—前 184），古罗马喜剧作家。
② 奥地利作家霍夫曼斯塔尔以中世纪道德剧及 15 世纪英国同名宗教剧为基础创作的一部戏剧作品，1911 年由赖因哈特导演，在柏林首演，自 1920 年起，每年在萨尔茨堡音乐节上演。
③ 马克斯·赖因哈特（1873—1943），奥地利著名戏剧及电影导演，1920 年创办萨尔茨堡音乐节。

搭建在教堂外面的中世纪舞台

诫人们多读圣书,像圣人一样静思,自私、违背教义的人生不可取。

这种新颖有趣的艺术出现后,法国再次走在了世界前列。当年初始形态的音乐娱乐在法国南部的普罗旺斯率先得到发展,如今,整个国家热烈欢迎职业演员的回归,演员在这里是受人尊敬的有用之才。所有演出依然受到教会的严密监管,不过,世俗作家重新获得了创作剧本的权利,而且原先剧中角色全都由教士扮演,现在大学生和普通公民也开始参与演出了。这些平民演员在舞台上赢得了越来越高的地位,也有了底气与神职演员展开竞争。他们发现,演宗教故事的时候偶尔掺入一点搞笑内容,总能引来全场的掌声,于是他们开始一点点

增加荒唐的滑稽戏。不知不觉中,法国观众迎来了闹剧的重生,开始看着台上的演出捧腹大笑了。

从宗教剧到普通戏剧的演化则发生在英国,而非法国,改变之后的戏剧已完全看不出过去道德剧的影子。就在同一时期,英国出现了由格里高利圣歌演变而来的新音乐。这两件事的发生无疑与思想观念的改变密切相关。新思想的诞生一方面是因为中世纪的思维和生活方式已逐步瓦解,另一方面是因为商贸发展造就了新兴中产阶级,人们不必再依靠教会或地主的恩赐维持生活。

一个名叫约翰·海伍德的人为戏剧带来的改变,与当年若斯坎·德普雷①的音乐创新有着相同的意义。他让戏剧摆脱了传统宗教题材的局限。海伍德在戏剧创作中借鉴了法国前辈的许多手法,抛开圣人和殉道者的悲伤事迹,代之以普通人的故事,剧中的男男女女与观众平常在家乡大街上碰到的人没有两样。

与此同时,意大利兴起了一阵复古热潮,人们对古典时代的一切重新产生了兴趣,也因此开始关注几处修道院图书馆里尘封了一千余年的大量戏剧文学作品。早在 14 世纪初,帕多瓦就有一位阿尔贝蒂诺·穆萨托,借助戏剧舞台告诫乡亲们当心自由不保,威胁就来自邻城维罗纳的强大领主——但丁的朋友和保护者德拉·斯卡拉。这种手法其实是借鉴了彼特拉克和教宗庇护二世的作品,据说庇护二世在当选教宗之前也曾写过一些很有意思的喜剧。

油画技艺在诞生初期就已发展到了巅峰,戏剧领域也是如此,在这种娱乐重新得到认可、成为艺术的一个分支之后不久,史上最伟大

① 若斯坎·德普雷(约 1450—1521),法国文艺复兴时期的复调音乐大师,在宗教音乐中融入新意,为后来的作曲家开辟了新路。

的剧作家就诞生了。当然，我是指威廉·莎士比亚。

这并不是说他的前辈们水平拙劣。正相反，其中一些作家，比如约翰·黎里、克里斯托弗·马洛和托马斯·基德，都是非常有才华的人。不过，他们都对自己身处的环境有清醒的认识，那时国会正式颁布了法令，从事表演的人若非受雇于贵族，一律被视为流氓和无业游民，绝不姑息。

幸好当时许多贵族钟爱戏剧，有几位甚至联手建起了一座正规的剧院，这就是1576年落成的肖尔迪奇剧院，即环球剧院的前身，莎士比亚大师的所有作品都在后来那座著名的剧院公演。

尽管如此，戏剧在那个年代仍是一个不光彩的行业，舞台是女性的禁地，剧中的女性角色全部由年轻男子扮演，或许正是因为这个缘故，在当时的不少作品中，女主人公登场时都是假扮成翩翩少年的模样。

然后，莎士比亚出现了，以他的天赋才华成就了不朽的功绩，自罗马帝国陨落以来一直被轻视的悲剧和喜剧，因为他而获得了新生，达到近乎完美的境界。它们自然而然地赢得了赞赏和喜爱，吸引了所有思想开明、没有完全被宗教偏见左右的人。

不过，戏剧的再度流行要归功于三个法国人：高乃依、拉辛，以及其中最杰出的一位——莫里哀。他最突出的成就还不是他的作品，而是他为戏剧这一行业赢得的尊严。

如果说今天表演艺术在社会上备受尊重，那么首先应该感谢的就是当初莫里哀不懈的努力，以及路易十四给予他的支持。这位国王本身非常喜欢戏剧，有时甚至亲自上台演一点戏，也知道这样公开支持戏剧演员有风险。他自认在文学评论方面有所欠缺，于是找来一位私人导师、顾问，也是朋友，请他帮助自己判断作品的优劣。这个人名

叫尼古拉·布瓦洛-德普雷奥。布瓦洛原是律师，后来渐渐转入有点危险的行当，撰写讽刺政治的作品。他精明老练，处事周到，得到了国王的赏识，被正式任命为史官。这无疑为这位文人省去了很多麻烦，正如西班牙国王赐予委拉斯开兹贵族头衔，为大师挡住了宗教裁判所的魔爪。那时候很擅演讲的莫城主教波舒哀谴责他是宗教的敌人，但布瓦洛蒙国王恩宠，顺利当选法兰西学院院士，从未受到警方骚扰。

布瓦洛本人并没有一流的才华，但作为国王的私人文学顾问，他拥有一定的影响力，总体而言对他的同行是很大的帮助。布瓦洛和所有优秀的法国同胞一样，具备清晰理性的头脑。他对艺术只有一个要求，就是要有意义。这个要求还算不错，就我所知，人们可是为绘画、为戏剧、为小说、为音乐，甚至为政治艺术设定过各种糟糕的标准。

在宫廷里有这样一位重要人物支持，拉辛、高乃依和莫里哀可以放心大胆地搞创作，这在其他国家是不可能的事。作为那个时代最辛辣的批评家，莫里哀因此得到了前人享受不到的机会。尽管巴黎大主教下令禁演他的《伪君子》长达一年半，但后来经国王授意，他的这部作品终于得以公演，让巴黎人欣赏到他以最巧妙的手法抨击"伪善"这种恶行。继《伪君子》之后，他创作的讽刺喜剧《唐璜》也遭遇了相似的命运，这一次又是国王出手解决了难题，他把莫里哀的剧团升级为正式的"国王剧团"，为减轻这位剧作家背负的债务，还赐给他六千里弗尔[①]的津贴。就连医生这个敏感又有点小心眼的群体也拿莫里哀没办法，只能任由他拿他们的职业开些无伤大雅的玩笑。

这不是一本讲文学的书，我无法一一介绍莫里哀的作品。但我希望各位了解，当一位艺术家想要创新，而他做的事足以让百分之九十

[①] 法国旧时货币单位，1795年被法郎取代。

的人震惊时，一位专制君主对他会是多么巨大的帮助。有国王做后盾，莫里哀想做的事都能做成。他需要配乐时，吕利先生①可以满足他的要求。他需要更华丽的舞台布置时，有凡尔赛宫的室内设计师勒布朗先生②听他调遣。他需要找人合作设计一场芭蕾舞时，高乃依先生接下了任务。他需要精巧的诗句时，请拉封丹先生过来帮忙就好。有一件事最充分地说明了一个统治着江山的人给予的呵护，提高了戏剧演员和剧作家在民众心目中的地位，这件事发生在莫里哀去世的时候。

莫里哀不是一个体格强壮的人，但即使生病他也仍坚持上台演出，他曾说，如果因为他自己肚子疼就害得五十个人没了工作，这未免太不公平。然而1673年2月17日这天，他的表演再滑稽，观众也看出了他身体很不舒服。演出结束后，他回到家便去世了——走得很突然，还来不及完成临终圣礼。

巴黎大主教因此有了足够的理由，拒绝以天主教仪式安葬这位没有忏悔的演员。莫里哀的妻子告到了国王那里，最终大主教不得不让步。

莫里哀的葬礼很简单，只有两位神父参加，没有送葬人群，全部仪式在日落之后静悄悄地完成了。但不管怎么说，一位演员终于被葬在了神圣之地！第二天，全巴黎都知道了这个了不得的消息——一位演员，没有郑重声明放弃他的职业，身为演员和剧作家的罪没有得到宽恕，却被葬在了圣地！

因为，那是国王的旨意。

① 吕利（1632—1687），意大利裔法国作曲家，法国歌剧创始者。
② 夏尔·勒布朗（1619—1690），法国画家，路易十四的首席宫廷画师，王室家具内饰的总设计师。

第三十七章　演员再度登台

关于国王的演员们演出的剧院。

古希腊的戏剧演出都在露天剧场进行。看戏曾是希腊人和罗马人最钟爱的户外活动，所以在欧洲南部到处都能见到这样的早期剧场遗迹。这些剧场多半都很大。在法国南部的阿尔勒就曾有一座非常大的剧场，中世纪时被改建成一幢公共住宅，结果规模惊人，竟成了一个独立的小社区。

古代诸神退出舞台后，剧场也渐渐消失了。在中世纪重生的戏剧实际上是一种教堂活动，就在教堂里面演出，后来因为观众越来越多便将演出移到了外面，靠着教堂外墙搭起一个木头的台子。

到了文艺复兴时期，这种状况被彻底改变。教堂不再承担舞台的功能，各地纷纷建起了剧院，特别是专为戏剧演出而设计的剧院。在这件事上，建筑师有前人的样本可以参考，因为维特鲁威留下了古代剧场的详细资料，他们只要照做就可以。不过，情况有了一点改变。现代的剧场必须建在室内。观众可以继续坐在排成弧形的观众席上，但舞台变成了一个与建筑本身同宽的四方平台。

现代意义上的舞台布景这时还没有出现。舞台背后的一面墙充当了背景，因此添加了各种漂亮的建筑装饰，但这也不算是新事物，在法国南部的奥朗日，古罗马时代的剧场里就有这样的装饰。

接着，剧院迎来了近现代史上最伟大的创新——可变换的舞台布景。1580年，意大利建筑师帕拉第奥想到一个绝妙的主意，在舞台上搭建当时所谓的"透视景观"，给观众一种真实感，让他们觉得景物到了背景幕布那里还在继续向远处延伸。其设计主旨是增加舞台的空间感。但是文艺复兴时期的传统舞台上，后方的出入口很小，做不出这种效果。过了一段时间，一名年轻的建筑师（据说是著名的英国建筑师伊尼戈·琼斯，他曾为国王詹姆斯一世统管王室建筑）想到，如果将中央出入口尽量扩大，他就可以在其后方做出一条宽阔大道，宏伟的建筑排列在两边，利用简单的透视手法制造出景物向无限远处延伸的假象。

随后，更进一步的改变出现在意大利的帕尔马。背景中华丽的中央出入口被纳入舞台本身，古希腊式景屋的余下部分则变成了台口，以一道厚重的帘子与舞台隔开。与此同时，原本排列为半圆形的观众席被改造为V形，这样一来中间就空出了一块场地，可以安排当时正流行的芭蕾舞，不会干扰台口和舞台上的活动。

观众对这样的安排非常满意，因此舞台在接下来的几百年里一直没有再变样。有时舞台后方会加装一个阳台，并在高处专门设置一个出入口，让朱丽叶可以站在阳台上，在月下哀叹自己的命运。莎士比亚、莫里哀等戏剧大师拥有的舞台条件基本就是这样。真正的舞台布景——硬纸板做的树木和纸做的秋日红叶，画在一张很显眼的网上的景物，每次有人打喷嚏就会颤一颤的花岗石立柱——这些都要到18世纪末才会渐渐出现。当时作曲家希望他们的歌剧在演出时看起来不至

于太尴尬，便想出了这样的办法。剧作家和演员并没有想要营造更逼真的舞台环境。但这些东西出现之后，他们也只好跟上潮流。长达一个世纪的时间里，可怜的观众一直被迫看着这种根本骗不了人的舞台。

直到新一代戏剧导演诞生，带来了现在我们熟悉的舞台布景——活动景物与固定景物相结合的布景。这是很大的进步，但只是一步而已。我们还有很长的路要走。

第三十八章　歌　剧

凡尔赛宫廷的新奇音乐享受。

提起让·巴蒂斯特·吕利这个人，今天大多数人都不太了解，顶多知道近年弗里茨·克莱斯勒①和威利·布尔梅斯特②根据他的作品改编了几首小提琴曲。也许医生们还对他比较感兴趣，因为他死于一个极为离奇的小事故。1687年，他在指挥乐队演奏《感恩赞》时，不小心被指挥棒（那时候的指挥棒几乎和拐杖一样长）戳伤了脚趾，伤势恶化后，常被莫里哀嘲讽的医生们认为那是一种"恶性肿瘤"，几天后，他因败血症去世。不过，吕利在路易十四的时代深受世人敬重，被誉为法国歌剧之父，意大利人发明的这种名为"歌剧"的新奇音乐在当时正受到狂热的追捧。

在欧洲中部各地，小国王公们纷纷在自家巴掌大的领地里建起了歌剧院。在关系到王室气派的事情上，法国国王向来是大家眼里的典

① 弗里茨·克莱斯勒（1875—1962），美籍奥地利小提琴家、作曲家。
② 威利·布尔梅斯特（1869—1933），德国小提琴家。

范，这时候他当然要建一座比谁都大、比谁都好的歌剧院。最终的成果或许算不上最大，但绝对是最好的。钱不是问题。如果一个人死时留下超过二十亿法郎的债务，为了好听的音乐再添上几百万也没有太大差别。就这样，法国有了第一座歌剧院，优雅的凡尔赛王公贵族对歌手们的演唱表示了赞赏，那些迷人的女歌手发现，歌剧事业为她们打开了社交的大门，她们也拥有了此前正统戏剧演员独享的机会。各种形式的艺术中，唯有歌剧离普通民众最远，我们这一代人或许就将看到它的没落，所以在这里值得单独用一章来讲讲这种艺术。

我前面介绍过中世纪末期突然兴起的音乐热潮。美好的音乐不再是教会的专利，人们又开始唱自己的歌，他们忠实地、一丝不苟地按照一批英国及荷兰作曲家确立的规则，创作了经文歌、牧歌等各种曲调复杂的音乐。教会也曾试图遏制这股潮流，但发现那是白费力气，也就接受了这种"新音乐"，算是对传统格里高利圣歌有益的补充。

音乐领域终于全面开放，可以做各种尝试了。所有人都可以拿起鲁特琴或小提琴，创作自己真心喜爱的音乐。当年普罗旺斯的游吟诗人和德国的吟游歌手弹奏鲁特琴和竖琴，他们的即兴表演似乎就是现代管弦乐队最初的雏形。同样地，这时出现的许多形式新颖的音乐，都是有才华的男女业余乐手凑在一起探索出的成果，他们从没想过追求专业上的成就，音乐对他们而言只是一种消遣，一种快乐——纯粹是出于兴趣。其实对待所有艺术都应该是这样的态度。

这些人为塑造现代音乐贡献了力量，他们当中，有一个十分奇特的人物——有点像基督教世界里的苏格拉底，他终日游荡在罗马的大街小巷，找陌生人聊天，他讲话很有技巧，总能让对方认识到自己根本称不上真正的信徒，如果不想背负罪孽、至死得不到宽恕，最好立即遵照教义的指引生活。他比穷困的苏格拉底幸运得多，被尊为"罗

马的圣徒",他一生圣洁,安详辞世,而且死后仅二十七年,教宗格里高利十五世便封他为圣徒,以大多数圣人获此殊荣的时间来看,这可以说是创下纪录了。

这个人名叫菲利波·内利,但在英语国家通常被称作圣斐理伯。1548年,他创办了一个修会,照料罗马城里的穷苦人和朝圣者。为此,他获准使用当地的一所医院,每周有几晚在那里主持祈祷会。这项活动欢迎所有人参加,不过,圣斐理伯睿智风趣,他知道单凭讲道收效甚微,因此除了向在场的人宣讲教义,他还请来了音乐界的朋友(帕莱斯特里纳就是其中之一),配上音乐为听众讲述《圣经》中的故事。

他的祈祷会办得非常成功,不久,全罗马都在谈论圣吉罗拉莫慈善医院里的音乐活动。由于集会在医院附设的小礼拜堂举行,人们把这种新型的音乐演出称作礼拜堂音乐,或称清唱剧。

从16世纪末开始,大多数著名作曲家都尝试过清唱剧创作。清唱剧实际上相当于配有音乐的中世纪奥迹剧,但没有任何表演动作,只有音乐,所以对新教教堂来说也非常适合。在伟大的新教作曲家手中,清唱剧将成为捍卫信仰的有力武器。

就在同一时期,还有一种元素也开始发挥作用,对音乐的未来发展将产生相当重要的影响。这就是"面具"。面具在15世纪后半叶已非常流行,到了伊丽莎白一世统治时期更是风靡各地。

古时候,希腊和罗马的演员从不露出真容。他们总是戴着面具登台。那时的剧场很大,他们不得不采用这种办法,不然后排的观众根本看不见演员是在哭还是在笑,或者只是在打哈欠。最早的面目用厚帆布绘制而成。后来悲剧角色穿上了专门的厚底高筒靴,加高的鞋底使得演员身形更加高大,原本简单的面具也随之变得精致了许多。新式面具为

黏土制成，把头部整个罩住，这样一来让演员从头顶又增高了几寸。

基督教兴起后，面具消失了，演员也退出了舞台。但到了中世纪后半段，人们渐渐意识到自己的日子过得多么乏味，于是开始不时地举办假面舞会，邀请左邻右舍"适当化装并戴上面具"前来参加，为夜晚的欢聚增添几分悬念和惊喜。

一个人戴上面具之后，会做很多平时绝对不敢做的事。连降 B 调和升 G 大调都分不清的人，可以开开心心地加入《铁砧合唱》①，用一块黑缎遮住脸，就敢自告奋勇去唱《卢克雷齐娅》②里的爱情二重唱。更糟糕的是，哪怕懂音乐的朋友极力反对，他们还是会坚持一展歌喉。对于 15 世纪那些不太懂礼节的粗野贵族，面具简直是天赐的礼物。他们终于不用喝到酩酊大醉才能表露真性情，这也令女士们轻松愉快了许多；他们还可以无拘无束地参加即兴表演，不必担心自己出丑。

大家应该都有过亲身经历，在这种场合必定会有一名喜欢戏剧、也有天分的年轻人出面主持全局。四百年前也是一样。这些业余的舞台监督能在临时起意的情况下组织起一场常规的演出。他们有的擅长乐器，能为演出伴奏；有的擅长唱歌，能当场献上一首讽刺歌曲，拿一些不大受欢迎的客人开玩笑，俏皮地嘲讽他们的古怪习惯。女孩子可以跳跳舞，甚至盛装打扮起来，扮成水泽仙女，看上去很美，所以也很危险。小伙子们头上装饰着青藤叶子，像半人半兽的森林之神一样吼叫着冲上台来，如传说中那样追逐仙女。

每当业余爱好者开始做某件事，专业人士一定会很快加入他们的行列。没过多久，一些一流的专业剧作家便开始为王室或王公贵族的

① 威尔第歌剧《游唱诗人》第二幕的开场合唱曲，吉普赛人一边打铁一边高唱，故有此名。
② 意大利作曲家多尼采蒂创作的一部歌剧。

"假面剧"撰写剧本。本·琼森①就是这样闯出了名号。查普曼②和弗莱彻③也在假面剧市场赚到了大笔外快,因为在他们那个年代,假面剧比正统戏剧更流行。

该了解的元素各位全都了解了——吟游诗人的诗歌、清唱剧、假面剧三者相融合,一种全新的、奇特的音乐表演由此诞生,这就是歌剧。

谁第一个想出了歌剧这个主意,那是一部什么样的歌剧——这些都是至今无人能够明确解答的问题,因为在当时并没有引起关注。那是一些业余爱好者的成果,而他们完全没意识到自己正在创造历史。他们只不过是想开发一种新的娱乐方式,就好比几百年后,很多年轻人喜欢自己鼓捣奇形怪状的雪茄盒子、电灯和其他古怪的小玩意,他们把这些东西凑到一起试来试去,直到终于听到了远方某个无线电台发出的信号。我们现在用的收音机正是从这些七拼八凑的实验中诞生的,也许一百年后,编写科技史的作家会掀起一场激烈的论战,非要弄明白到底是谁发明了收音机。

有一点可以确定。同一时期在多个意大利城市里进行的各种尝试,共同促成了歌剧的诞生,其中,那不勒斯和佛罗伦萨可以说立下了最大的功劳。在那不勒斯,杰出的音乐家、犯过谋杀罪的韦诺萨亲王④的王宫是当地音乐爱好者聚会的地方,他们以托尔夸托·塔索⑤的诗歌为

① 本·琼森(1572—1637),英国剧作家、诗人。
② 乔治·查普曼(约1559—1634),英国戏剧家、诗人。
③ 约翰·弗莱彻(1579—1625),英国剧作家,继莎士比亚之后成为国王剧团的剧作家。
④ 即卡洛·杰苏阿尔多(1561—1613),意大利文艺复兴晚期的杰出作曲家,因妻子不贞而将其杀死。
⑤ 托尔夸托·塔索(1544—1595),意大利诗人。

基础，在音乐上尝试创新。这位诗人创作了著名史诗《耶路撒冷的解放》，也曾专门为牧歌写诗。意大利牧歌是一种多声部演唱的歌曲，但没有乐器伴奏，非常适合歌剧式的娱乐表演。

塔索十分钦佩帕莱斯特里纳，两人也是很好的朋友，帕莱斯特里纳似乎也考虑过，是否有可能为自己创作的无伴奏牧歌配上器乐伴奏。托尔夸托·塔索是文艺复兴时期极不安分的一个人，常常因为讲话太直率而惹祸，一次次与雇主闹翻。但他的才华在当时少有人及，所以从来不愁找不到工作，除了被囚禁在疯人院的七年，他一直四处游荡，曾多次造访佛罗伦萨。

这里也有一群年轻人正以业余爱好者特有的热忱投入研究，在新音乐的领域里探索各种可能性。他们的"新音乐"其实仍是中世纪晚期发展起来的那种"新音乐"，因为所有城市中，唯独佛罗伦萨始终拒绝接受尼德兰乐派的影响。对于阿尔诺河上的这座欢乐之城，那样的音乐太死板了。佛罗伦萨的音乐爱好者大都属于有闲阶级，有不少人是贵族，他们定期在韦尔尼奥伯爵乔瓦尼·巴尔迪的府邸聚会。这位乔瓦尼·巴尔迪出生在一个极其富有的银行世家，与当时许多有钱的时尚青年一样，一直非常热心地支持那些成就了文艺复兴的新思想。对他来说，得到一件新出土的古希腊雕像，或是一份被世代勤奋的读书人看得破破烂烂的古罗马手稿，那份喜悦就像现在某个华尔街金融家族的儿子得知自己的马球队赢了比赛一样。

巴尔迪想必曾在某位穷文人的指引下发现了古希腊悲剧的魅力，有那么一段时间，他放下了所有事情，一心要把这些被埋没的经典重新搬上舞台，并且要"原汁原味"地忠实呈现其原貌。这就意味着剧中的合唱一定要有音乐伴奏，因为在欧里庇得斯和索福克勒斯的年代，这一部分台词的吟诵都有伴奏。要知道即使是今天，在数百位严谨的

音乐学者苦心调查研究之后，我们依然不清楚古希腊人的合唱具体该怎么唱，所以不难想见，佛罗伦萨音乐爱好者要"原汁原味"地呈现"正宗的"希腊悲剧，结果只能是勉强七拼八凑。但这并不重要。这些年轻人对自己所做的事非常着迷。他们的"同好会"活动引起了周围所有人的注意，整个上流社会都为之欣喜，因为，真正的古典精神终于复苏了。

参加过业余管弦乐队的读者应该都记得，在正式演出前几天，乐队必定会请几位专业乐手加入，毕竟很少有业余爱好者能很好地演奏双簧管、圆号或低音提琴。在16世纪的最后十年里，佛罗伦萨的情况也是如此。巴尔迪每次都会聘请一些专业音乐家，为满腔热情但往往技艺欠佳的业余乐手们助阵。这样过了没多久（这种事说起来太有现代感了！就像发生在昨天一样），每周一次的同好会活动都会有两组人参加。他们的聚会因为是在一间拱顶大厅里举行，所以取名为camerata[①]。

在场的学院派认为应该坚持当时已被广泛接受的音乐，即复调音乐，几个声部同时演唱或按对位法整齐编排。但是，业余爱好者们想尝试一点新东西，想要更动听的旋律，比起北方蛮族强加给他们的这种数学公式一样的音乐，那才是更符合意大利人口味的音乐。

在这些音乐爱好者当中，有一些非常受人敬重的名人，比如温琴佐·伽利雷，伽利略·伽利雷的父亲。他是著名的数学家，还会作曲，曾为但丁《地狱篇》的一些段落谱上曲，变成独唱曲目，并配有古大提琴伴奏——这是一种小型低音提琴，夹在膝间演奏。由于演出费用

[①] "camerata"一词为巴尔迪文艺圈成员所创，源自意大利语中的"camera"，即"会议厅"。现在通常指四十至六十人组成的小型室内乐团或合唱团。

都是由业余爱好者支付，所以最终他们占了上风，大家决定演一场正宗的希腊悲剧，以主调音乐取代原来的复调音乐编排。

不要被这些听起来很高深的词吓住。这只是表示在部分段落中，主旋律由单独一个人演唱，效果类似于今天我们所说的"宣叙调"，听过清唱剧的人对此应该都不陌生，宣叙调在剧中起到了很好的戏剧效果。雅各布·佩里是当时非常受欢迎的一位佛罗伦萨作曲家，他被请来作曲，看看用主调音乐能做出什么样的作品。于是他投入了创作，将咏叹调（这种优美的独唱一直是意大利歌剧中最重要的组成部分）与宣叙调结合在一起，在宣叙调部分让一个人的声音如同述说一般，将咏叹调未能唱出的情节解释清楚。这样的编排方式完全是模仿过去的经典杰作，因为在希腊戏剧中，合唱部分的作用就是讲述故事情节。年长一些的读者或许还记得在电影诞生之初，我们的早期影院里也有非常相似的安排，一位声音浑厚的男士充当了希腊合唱队的角色，为跟不上情节的观众讲解女主角为什么要开枪杀死她的丈夫，或丈夫为什么要杀死妻子。

在巴尔迪府邸聚会的人里，还有一位名叫奥塔维奥·里努奇尼的专业诗人，他为这部奇特的大杂烩写了剧本，作品名为《达佛涅》。据说讲的是不幸的希腊女孩达佛涅的故事，她的母亲大地女神担心她逃不过阿波罗的诱惑，将她变成了一棵月桂树。

这部作品于 1597 年在佛罗伦萨的科尔西宫首演。观众满意而归，认为自己见证了古希腊戏剧的重生。其实，他们刚刚欣赏了世上第一部歌剧。

有关这场盛事的消息很快传遍了各地，不过，这并不是说歌剧一下子赢得了大众的喜爱。普通民众只是听说了这件事而已，就像今天生活在贫民窟的人们或许会听说某位富家千金第一次参加了社交聚会。

像这样一场演出，乐器要花很多钱，要付给专业人员足够的报酬。演出服装和现场照明也都非常昂贵。所以这种音乐是专为富人服务的，而且说实话，自出现以来，它一直是现在所谓的"特权阶层"的消遣。只不过中世纪和16世纪的特权阶层并不满足于坐在那里听音乐，他们积极地亲身参与，非常认真地研究各种乐器，向最好的老师学习演唱技巧。

我们的教科书总是把这个时代归结为"贵族享乐"的时代。当时的音乐和戏剧的确是富人的专属享受。但是别忘了，那些富人同时也创造了他们享受的音乐，大部分歌唱、戏剧表演和舞蹈都是他们亲力亲为。甚至伟大的国王路易也曾在宫廷里的芭蕾舞演出中亲自登台，并不觉得这是有失身份的事。他的搭档，年轻的吕利先生是一个不知名的意大利点心师的儿子，人生第一份工作是在蒙庞西耶小姐[①]家的厨房里刷盘子。假如美国国家芭蕾舞剧团在大都会歌剧院演出时，一位纽约的顶级银行家身穿粉红色紧身裤，戴着鸵鸟羽毛的头饰（路易十四当年的演出服饰），上台表演了一段单人舞——即使发挥全部的想象力，你能想到这样的场景吗？

时代不同，人也不同。不过他们确实做到了身体力行，热心参与当时的音乐演出，也有很好的表现。如果对他们说，独占这些美好的事物、不与平民百姓分享未免不公平，他们大概会回答说：平民百姓有平民百姓的音乐和舞蹈，而且他们乐在其中，根本看不上这些上等人的音乐和舞蹈。我敢肯定，最赞同这种观点的莫过于被称作"平民百姓"的人们。他们的确有自己的音乐，有自己的歌舞。要让他们

① 即蒙庞西耶女公爵（1627—1693），奥尔良公爵加斯东的女儿，法国国王路易十四的堂姐。

去欣赏巴尔迪府邸的那些高雅演出——那可绝对不行！他们一定会觉得无聊得要死。所以还是随他们去吧，随他们去唱自己喜欢的歌。这样大家各得其所，另外那群人也有自己的世界，有自己喜欢的歌，不要强迫他们去做他们不想做的事就好。因此在我们讲到19世纪之前，如果我说某件事"非常成功，广为流传"，实际上是指在一个社会阶层——上流阶层——中广为流传。

这些幸运的青年男女狂热地迷上了歌剧风格的新娱乐，里努奇尼完成下一个剧本之后，有两位作曲家争相为其谱曲。佩里和卡契尼①都为这部《欧律狄刻》创作了音乐。《达佛涅》的剧本保留了下来，但音乐部分除了一两首咏叹调，其余的都已失传。这倒也不是坏事，不然肯定会有人把它当作音乐古董重新推出，从我们了解的乐谱来看，这应该是一部相当枯燥的作品。《欧律狄刻》则不同，乐谱被印刷出版了，因为当时威尼斯有一家出版社发明了一种方法，可以像印刷文字一样把音符印出来。如今可以买到这部歌剧的现代版本，不过各位不会太有兴趣，因为这仍是一部比较初级、比较简单的作品。

中世纪的传奇故事作为最早的"娱乐文学"出现时也很吸引人，但是，今天再读读看是什么感觉！同样地，现在还有人真心喜欢沃尔特·司各特爵士的《沼地新娘》吗？还有人迫不及待地想要翻阅歌德的《少年维特的烦恼》吗？然而就在不到一百年前，司各特爵士的小说还让人们激动不已，甚至有人坚持要等到《珀思丽人》大结局出版再咽气；而维特的悲惨经历启发了数十位饱受相思之苦的青年，学着维特的样子举枪自尽终结了烦恼。现在我们看《欧律狄刻》，可能觉得它平庸乏味得难以忍受，但在1600年的佛罗伦萨人心目中，它有着极

① 朱利奥·卡契尼（1551—1618），意大利歌唱家、作曲家。

其重要的意义,当托斯卡纳大公的侄女玛丽·德·美第奇(自我们上次谈到美第奇之后,这个家族发展得很兴旺)嫁给法国国王(出色的路易十四的出色祖父亨利四世)的时候,佛罗伦萨人认为祝福这对新人的最佳方式,就是在皮蒂宫的大型宴会厅举办一场佩里名作《欧律狄刻》的特别演出。

每一位会唱歌或演奏乐器的贵族青年都自告奋勇为这场盛会效力。如今为舞蹈音乐编曲的人总在不断探索新的音调组合,对他们来说,当时的乐队编排应该格外有意思——乐队里有三管长笛、一把双首琴(有二十根弦的双颈鲁特琴,其中八根为空弦)、三把长双颈鲁特琴(类似于大吉他),还有一台羽管键琴。

乐谱采用的记谱法在意大利被称作 *basso continuo*,也就是我们所说的"通奏低音",或更通俗地叫作"数字低音"。这种记谱法原本只用于管风琴,但因为这样记录音乐实在很方便,从17世纪初开始,所有键盘乐器都采用了通奏低音记谱法。乐谱由音符和数字组成,音符只用于记录低音,音符上方的数字标明了需要添加的和弦。17世纪和18世纪,大多数作曲家记谱只是草草写一个概要。那时候演奏提琴、吉他、长笛的乐手都是技艺过硬的行家,觉得有这样简单的记录也就够用了,大家都看得很明白。如果让今天的乐手们看着这样的乐谱演奏,音乐家工会的代表肯定会发起一场罢工,因为这是大多数人都已不再具备的一项技能。

歌剧确立地位之后,很快传到了阿尔卑斯山另一边,在巴黎发展起来。出生在威尼斯的让·安托万·德·巴伊夫[①]带领众人成立了一

① 让·安托万·德·巴伊夫(1532—1589),法国诗人,他所属的文学团体"七星诗社"对法国诗歌和戏剧有深远影响。

所正规的音乐学院，力争像佛罗伦萨的文艺同好会一样，在法国首都发挥同样的作用。诗歌与音乐在当时仍密不可分，皮埃尔·德·龙萨[①]的作品对德·巴伊夫有很深的影响。龙萨被同时代的人尊称为"诗人王子"，曾有一段时间在德·巴伊夫家中做辅导教师。他享有很高的威望，在诗歌创作方面小有造诣的国王查理九世还曾亲自邀请他住进王宫。

这一举动代表了王室的认可，法国的新教徒因此非常生气，他们原本希望这位卓越的诗人能站在自己这一边。可是，偏偏这又是一位被撒旦收买的艺术家，不肯把神赐的才华用在加尔文博士揭示的宗教正道上，反而为基督的敌人效力。1552年，艾蒂安·若代尔[②]创作出第一部法国悲剧《被俘的克娄巴特拉》，龙萨给予了鼓励，这下新教徒们更是火冒三丈，甚至要策划谋杀龙萨。从这件小事可以看出，16世纪前半叶的人们对待文学和音乐的态度多么认真。

今天的人们只是知道龙萨的大名，很少读他的作品。但实际上，他诗歌呈现出的清新意味及动人韵律至今仍影响着我们。

后来德·巴伊夫尝试将他的诗歌韵律融入音乐。很可能就是在这样的尝试中，诞生了音乐领域的又一项重要创新——规整的音乐小节。我们因为看习惯了，觉得音乐本来就该是这样，但在那个年代，这还是闻所未闻的新事物。早在中世纪晚期，音乐家就已经开始探索各种方法，希望能准确呈现他们当时所谓的 *musica mensurata*（有量音乐），简单来讲就是音符长度不由演唱者肺活量和耐力决定的音乐。他们用

[①] 皮埃尔·德·龙萨（1524—1585），法国诗人，"七星诗社"主要人物，提倡用本国语言写诗。
[②] 艾蒂安·若代尔（1532—1573），法国剧作家、诗人。

圆点和横杠建立了一套复杂的标示方法，怎么看都很像如今火车时刻表上的怪异符号，告诉你这列车有没有餐车，或是闰年的周日隔周才发一趟车之类。现在，他们总算可以摆脱这套标记了。在标着音符的四条或五条横线上，简简单单地画一道竖线，就能把两个相邻的小节分开。

新方法出现后，最积极采纳的就是新教音乐家，他们正在忙一件大事，为新兴的新教社区创作大家可以一起唱的赞美诗。根据新的教义规定，礼拜仪式中不能再有职业歌手，每一位信徒都要用自己的声音歌颂全能的主。因此这时新教国家迫切需要大量简单实用的赞美诗集，一些早期赞美诗集的再版次数几乎赶上了《圣经》。出版商见此情景全力支持音乐家投入创作，写出所有公民——哪怕是身份最卑微的人——都能跟着一起唱的歌。

这是一项有风险的工作。克洛丹·勒热纳是当时非常受欢迎的一位作曲家，也是第一个被任命为御用作曲家的人，在圣巴托洛缪大屠杀那晚，他险些丧命，因为他曾经为胡格诺派教徒[①]工作，给一些赞美诗配上音乐。他还算幸运，同行雅克·莫迪救了他一命。莫迪是那个时代的鲁特琴大师，信仰极为虔诚，没人会对他产生怀疑。就这样，勒热纳侥幸活了下来，也因此有机会与莫迪和德·巴伊夫合作，共同创作了最早的一部芭蕾舞剧，可惜如今已很难找到确切的相关资料。

芭蕾舞的发展历史很有意思。这种舞台表演艺术不用语言，完全借助舞蹈来讲述故事。它有可能是从哑剧衍生出来的一个分支。哑剧是最古老的艺术形式之一，起源于宗教祈祷仪式，可以上溯至混沌的史前时代。哑剧演员用手势和脚步表达情感，另外，哑剧还有音乐伴

① 即法国的基督教新教加尔文派教徒。

奏。芭蕾舞剧纯粹通过舞蹈揭示演员的感受、思绪或意图。这种舞蹈当然也有音乐伴奏，因为没有音乐伴奏的舞蹈难度很大，而且往往显得枯燥乏味。

讲到这里，我们又一次坠入了迷雾，似乎没人确切知道芭蕾舞在什么时候彻底脱离了哑剧。我怀疑又是业余爱好者的功劳，因为绝大多数情况下，他们总是比专业人员先行一步，就像哲学家总能提前几年预见到科学家的新发现。

不过我们知道凯瑟琳·德·美第奇，即法国国王亨利二世的妻子，曾组织小型芭蕾舞演出安慰体弱多病的儿子，免得他为国事过度操劳。历史没有告诉我们当时上演了什么样的芭蕾，以帮助这个可怜的男孩忘掉圣巴托洛缪大屠杀的恐怖场景。那是他的母亲为摆脱新教敌人授意实施的一场杀戮，短短一周时间里，有五万胡格诺派教徒遇害。但我们可以确定，第一部正式的"芭蕾舞剧"于1581年在巴黎卢浮宫上演。演出异常成功，风头甚至盖过了歌剧，随后几代人的时间里，歌剧一直未能在法国取得进一步的发展。

最终还是路易十四注意到了歌剧，并将其引入法国宫廷。这时候的歌剧已经有了很大的进步，不再是当年佛罗伦萨上流社会借以消遣的余兴节目。大部分改良要归功于一个名叫克劳迪奥·蒙特威尔第的年轻人。他出生在克雷莫纳——提琴制作大师的故乡，入行之初自然而然地选择了中提琴演奏。这一点很重要，因为在他之前，所有作曲和从事音乐教学的人都是歌手出身。现在音乐界终于出现了这样一位有才华、关键是以乐器演奏见长的人，他在创作时会习惯性地从乐器的角度而非人声的角度编排音乐。

一般认为，蒙特威尔第为现代器乐曲奠定了基础。这是事实，但要创作出优秀的器乐曲，首先要有像样的乐器。这并不是说乐器必须

完美无缺，贝多芬创作交响曲和奏鸣曲的时候，管弦乐器和钢琴的音色肯定不能与今天相比，但那些乐器已具备了足够的水准，为他开辟了创作的空间。蒙特威尔第的成功可能也与这一因素有关。他本人无疑拥有器乐创作的天分，但另一方面，当时有一种乐器的工艺水平有了大幅提高，而他刚好是率先得以享受这个优越条件的作曲家之一。正因为意义重大，我们有必要单独用一章来讲讲这种乐器。

第三十九章　克雷莫纳

我们绕一点路去看看伦巴第提琴世家的故乡。

现代的乐器大都是在优胜劣汰法则下层层筛选出来的结果。巴比伦人、亚述人、埃及人都有自己的乐器，做出过形态各异的竖琴、长笛或小号，但就我们所知，他们的制作技术也是从更古老的民族那里学来的。希腊人将这些原始的乐器加以改良，之后又传递给了中世纪的人们。不过，那时候还没有现代意义上的正规管弦乐团，所以大家也不要求乐器有标准的形制。

每一位提琴制作者都有过自己的创新，做出新样式的提琴，维奥勒琴、中音维奥尔琴、高音维奥尔琴、中提琴、雷贝克琴、抒情维奥尔琴、古大提琴、低音维奥尔琴、低音提琴等数十种大的、小的、不大不小的琴。

制作吹奏乐器的人尝试过长笛、小横笛、短笛、双簧管、低音管、倍低音管，还有英国管——它其实与英国没关系，只是一种略带弧度的双簧管。在这之后，他们又开始研究低音大号、克鲁姆管、单簧管以及萨克斯管（这本是源自中世纪的单簧管替代品，一百年前由比利

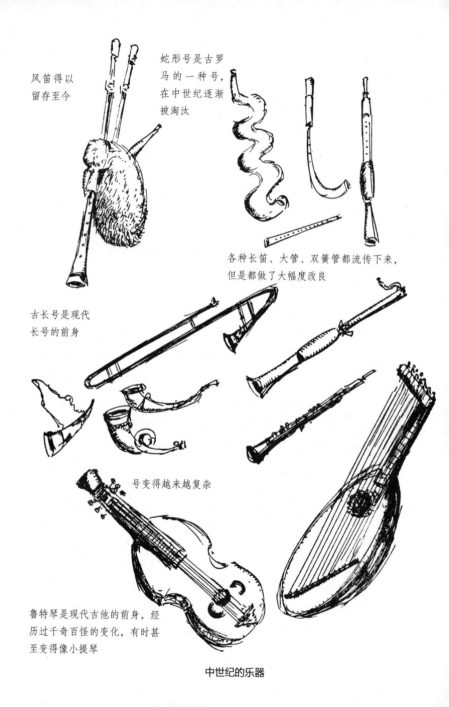

中世纪的乐器

时乐器制作者阿道夫·萨克斯做了全面改良）。此外，制作键盘乐器的匠人也期待着自己的创新能赚到大钱，从独弦琴到绞弦琴，还有几百种类型的钢琴，他们在不断改进之后终于做出了强音弱音都能演奏的键盘乐器。

这么多发明和改良，有百分之九十九最后都不了了之。人们试用后发现了缺陷，就把它们扔到一边，渐渐遗忘了。能够留下来的，都是最经得起考验、最有价值、最实用的乐器。

以提琴家族来说，小提琴、中提琴、大提琴和低音提琴留了下来，其余的全都成了博物馆里的音乐古董。这四种乐器在此后的音乐发展中一直扮演着最为重要的角色。它们共同构成了理想的核心，有了这个核心，就可以构建起完整的作品。直到提琴家族的这四个成员发展完善，能够满足任何演奏要求，作曲家才开始认真创作适合管弦乐队的音乐，这一点充分表明了它们的重要地位。

这件值得高兴的事——四种现代提琴的诞生——发生在 17 世纪初。至于为什么它们会出现在伦巴第平原上一座毫无特色的小城，我也不清楚。我怀疑这跟当地的气候有点关系。克雷莫纳的空气又干又热，安东尼奥·斯特拉迪瓦里[①]等人因此可以在自家房屋顶层建起露天工坊，全部工作都在这里完成。另外，克雷莫纳坐落在一条东西方贸易古道上，要从亚得里亚海对面进口合适的木料非常方便。巴尔干半岛有很多树供匠人们尽情选用，而且，没人来干扰他们工作。

能否做出好的提琴，在很大程度上取决于时间。我们都听过很多故事，把过去提琴制作师的技艺讲得神乎其神。其实他们最大的秘诀就是从不着急。他们可以把木料挂在太阳下晾晒，直到干燥程度刚好

① 安东尼奥·斯特拉迪瓦里（1644—1737），意大利提琴制作大师。

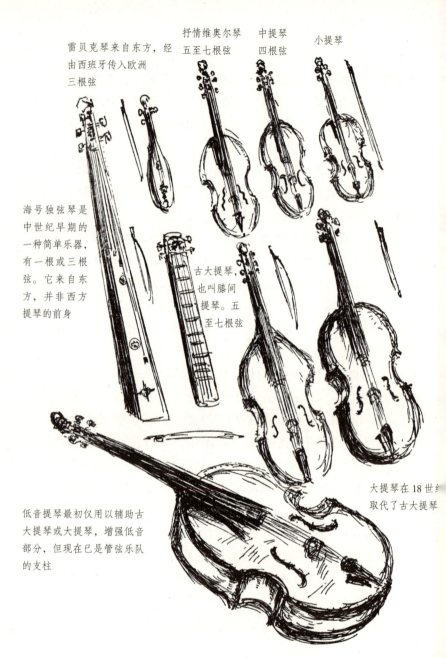

提琴族谱

让他们满意。他们可以耐心地等着清漆渗到木头里。我们能分毫不差地做出瓜尔内里和阿马蒂当年使用的清漆,但我们做小提琴的首要目的不再是打造一件乐器。现代的小提琴和现代的所有东西一样,首先是一件商品。我们负担不起时间成本,等着漆料慢慢渗透。如果遇到心急的顾客,斯特拉迪瓦里会告诉他要么等半年,要么去别处买。听听现在米滕瓦尔德提琴工厂里的电锯声,各位就明白我的意思了。但只要有理想的气候条件,并抛开一切时间限制,就能创造出一个理想的工作环境,真正的匠人可以在这里倾尽一生做一件事——用人类的全部聪明才智打造出最好的作品。

我们就以伟大的安东尼奥·斯特拉迪瓦里为例,他在世九十三年,有七十年是在做琴,其间他的家乡在战火中经历了三次围城,他丝毫不为外界所扰,始终专心工作。打仗的事就由别人去做好了。他只想待在工作台前,做他的提琴。

斯特拉迪瓦里是克雷莫纳最著名的乐器制作大师,他做出的小提琴音色特别,对现场演奏而言格外理想,但同时代的人并没有特别关注他。他只是众多提琴制作匠人中的一个,大家待他们也和平常人一样,就像中世纪的人对那时的石匠和画师也没有另眼相看。不过,这些匠人并非完全默默无闻,他们制作的每一件乐器上都端端正正地贴有工坊标识。我们可以从中了解乐器的年代,也因此知道了与抛光木料和清漆打交道的几大世家里,阿马蒂是第一个崛起的家族。

这些住在圣多梅尼科广场周围的手工艺人潜心工作,日子过得平静祥和。晚间他们便聚在一起,拿着一杯葡萄酒边喝边聊,讲讲自己刚发现了调配清漆的新方法,或是把琴身宽度从传统的八英寸改成了八又四分之一英寸,或是把侧边从早期提琴的一英寸加高到了一

又三十二分之七英寸。在这样的交流中，他们相当于建起了一所非正式的提琴制作学校，对认真对待工作的人来说，这是一所再好不过的学校。

继阿马蒂之后，瓜尔内里家族也闯出了名声。安德烈亚是这个兴旺大家庭的创始人，曾与安东尼奥·斯特拉迪瓦里一同在杰罗尼莫[①]的儿子尼科洛·阿马蒂门下学习制琴工艺。瓜尔内里家族的工坊外面挂了一块带有圣特蕾莎修女像的招牌，但这家的一个儿子彼得罗从克雷莫纳迁到曼托瓦时带走了招牌，挂在自己的新工坊。

瓜尔内里想必是一个非常虔诚的宗教家庭，他们当中成就最高的一位——朱塞佩·瓜尔内里——曾在作品的标识上刻上救世主的缩写，I.H.S.（*Iesus Hominum Salvator*，即我们常在地下墓穴中看到的铭文"耶稣，人类救主"）。于是人们开始叫他"朱塞佩·耶稣"，后来他也被称作"耶稣－瓜尔内里"。

这位朱塞佩是一个古怪的人，精神不是很稳定，时而陷入严重的抑郁。状态好的时候，他或许可以说是有史以来最伟大的提琴制作大师。从来没有人能让一个小小的木头盒子发出那样的声音。在他那个时代，人们比较偏爱阿马蒂和斯特拉迪瓦里小提琴更为柔美的声音。但19世纪初，在帕格尼尼[②]让世界领略了瓜尔内里小提琴的魅力之后，朱塞佩一下子备受青睐。虽然斯特拉迪瓦里的作品有着公认的完美水准，但我想，如今专业的小提琴演奏家都认为，巅峰时期的朱塞佩远非任何人所能比拟。

[①] 杰罗尼莫·阿马蒂（1551—1635），意大利提琴制作世家阿马蒂家族的第二代传人，与哥哥安东尼奥并称"阿马蒂兄弟"。

[②] 尼科洛·帕格尼尼（1782—1840），意大利小提琴演奏家、作曲家。

最后再来讲讲了不起的大师安东尼奥·斯特拉迪瓦里。1666年，二十二岁的他离开了尼科洛·阿马蒂的工坊。1684年，他开始大胆创新，制作琴身更大的小提琴，因此享誉世界。他于1737年辞世，他的两个儿子也是提琴制作师。不过，卡洛·贝尔贡齐[①]后来接手了他们的生意，创立了自己的名号。八年后，朱塞佩·瓜尔内里告别人世。阿马蒂家族大约四十年前就已销声匿迹。到了18世纪中期，克雷莫纳提琴世家的伟大时代结束了。灵感的火花熄灭。他们已耗尽了天赋。

在那之后，蒂罗尔的雅各布·施泰纳、巴黎的吕波和维尧姆、英格兰的希尔兄弟等乐器匠人做出了许多品质卓越的小提琴、中提琴、大提琴和低音提琴，只是再也没有哪件作品能达到克雷莫纳大师们鼎盛时期的水准。

不过，这些人都发挥了各自的作用，完成了他们的使命。焕然一新的小提琴、中提琴和大提琴，还有新型的琴弓（自科雷利[②]在17世纪后半叶明确小提琴演奏技法后，琴弓的制作工艺有了很大提高）——在一系列改进之后，弦乐器成为所有纯音乐作品不可缺少的坚实基础。专为弦乐四重奏创作的室内乐（一种不以公开演出为目的、供业余爱好者在家中消遣的音乐，过去仅适用于声乐）作品这时渐渐多了起来，也有了比较固定的形式。市面上印刷发行的乐谱中，"演唱及提琴演奏均适用"的字样越来越常见。

[①] 卡洛·贝尔贡齐（1683—1747），意大利提琴制作大师，风格受朱塞佩·瓜尔内里及斯特拉迪瓦里等人影响。

[②] 即阿尔坎杰罗·科雷利（1653—1713），意大利作曲家、小提琴演奏家，现代演奏技巧的奠基人。

与此同时，键盘乐器也有了重大发展。这类乐器起源于中世纪的独弦琴，曾被阿雷佐的圭多用来向学生演示音符之间的音高关系。独弦琴后来演化成了击弦键琴。击弦键琴又逐步发展为羽管键琴，进而衍生出很多样式各异的键盘乐器，但基本原理都是拨动琴弦发出乐音。这些乐器的名称五花八门，比如斯皮耐琴、维吉纳琴、拨弦大键琴（或简称大键琴）。一直到18世纪晚期，它们都还没有被淘汰。由于羽管键琴之类体积很小，又轻便，可以像大提琴一样被轻松搬运，因此被纳入了乐队，为管弦乐增添了一种前所未有的声音。

正如船舶建造技术的发展带来了海上活动的大爆发，更精良、更可靠的新乐器出现后，作曲家们都热情高涨地投入了创作。舞曲在此之前都是农民的音乐，在父子间代代传递。现在舞曲也有了乐谱，有各种乐器编排，由此渐渐发展形成了多种固定的传统风格，例如萨拉班德舞曲、风笛舞曲、布雷舞曲、阿列曼达舞曲、库兰特舞曲、里戈东舞曲、吉格舞曲、铃鼓舞曲、帕萨卡里亚舞曲和恰空舞曲。如果这让你大吃一惊，觉得巴赫一下子变得和写舞曲的格什温一样了，我很抱歉，但我改变不了事实。18世纪伟大作曲家的大部分作品实质上都是舞曲，虽然包装得华丽了一点，但终归还是舞曲。

业余爱好者当中也有些人喜欢比较严肃的音乐，奏鸣曲更合他们的口味。在16世纪，所有用乐器演奏出来的曲子都被统称为"奏鸣曲"，与之相对地，所有演唱出来的曲子被统称为"康塔塔"。特殊情况下，"器乐曲"，即许多乐器的合奏也可能被称作"奏鸣曲"。但一般来讲，奏鸣曲都是为两三件乐器合奏而创作的曲子。这种音乐被划分为两类：一类叫作"教堂奏鸣曲"，带有宗教色彩；另一类叫作"室内奏鸣曲"，起初必定包含有一组舞曲。第一个专门为羽管键琴创作奏鸣曲的人是约翰·库瑙，他在莱比锡的圣托马斯教堂担任风琴师，是巴

赫的前任。库瑙了解本地居民，也尊重他们的宗教偏见。他用奏鸣曲来为人们讲述《圣经》故事，听过他那部巧妙的作品《大卫与歌利亚之战》的人应该都有印象。

但是到了现在我们所讲的时代，大家都开始创作这样的音乐。所以，我们也该结束这次拜访，回到本书的主线上来了。

第四十章　一种时髦的新娱乐

蒙特威尔第和吕利以及在路易十四宫廷里诞生的法国歌剧。

身为小提琴技法大师、第一位精准掌控了琴弦和琴弓的人，阿尔坎杰罗·科雷利坚定地认为，自己手中的乐器用到第三把位也就到头了，任何比一弦 D 音更高的音都不可取。绝对不要让小提琴发出那样的声音，因为听起来很刺耳。蒙特威尔第于 1643 年去世，十年后科雷利出生。蒙特威尔第虽有一些创新的技法，比如将和弦以及乐手们最初非常抵触的拨弦（用右手或左手拨动琴弦）引入弦乐，但严格来讲，他当时创作的音乐还比较简单。

不过，有一项成就让蒙特威尔第成为那个时代最值得研究的作曲家。关于他对单音音乐和复调音乐的运用，我在这里就不讲了，反正那对大多数人来说都没意义。我想说的是在他的指挥下，管弦乐队变得有如一支训练有素的军队，作为一个团体，他们严格服从一名领导者的意志，面对乐谱没有任何自由发挥，一丝不苟地按照上面标示的内容演奏。

我们有幸掌握了准确的资料，知道他当时雇用了多少人，用的

都是什么乐器。他的乐队由四十件乐器构成,就连几个世纪之后的贝多芬都没指挥过这种规模的乐队。这四十件乐器中,有两架小型风琴(今天我们大概会用手风琴代替),两架击弦键琴,一架簧管小风琴(有时也叫"圣经风琴",因为它可以像书一样折起来,看上去像大开本的《圣经》)。此外,还有十把臂式维奥尔琴(相当于次中音小提琴,比普通提琴略大,德语里的"中提琴"一词即由此衍化而来),一把古大提琴,或夹在膝间演奏的提琴(一种小型大提琴),两把袖珍小提琴(可以放在口袋里的小提琴,直到一百年前,舞蹈教师还把它们放在大衣口袋里携带,托马斯·杰斐逊出门旅行时也要将其带在身边),两把大鲁特琴(相当于现代舞曲乐队里的吉他)。其余的乐器包括普通小提琴、长笛、双簧管和单簧管,但各位大概注意到了,乐队里没有大鼓和定音鼓这两种为现代管弦乐队增色不少的乐器。

管弦乐终于呈现出了从未有人听过的丰满质感。那么,人们喜欢这种音乐吗?有少数人喜欢,大多数人都不喜欢。他们说这样的管弦乐队声音太嘈杂,不符合文雅绅士的品位。蒙特威尔第在歌剧院的演出中启用这种大型乐队时,人们提出了同样的异议。他们批评他的音乐"感情色彩太浓烈",大家听惯了羽管键琴和斯皮耐琴的平淡声音,那些琴没有踏板,弹不出渐强或渐弱的音调变化,所以,当他们听到蒙特威尔第利用提琴、双簧管和单簧管的配合演奏出极弱或极强的乐句时,难免震惊不已。

有头脑的艺术家从不理会这些批评的声音,蒙特威尔第也是一样。他继续自己的创作,直至1643年在威尼斯去世,他在这座城市生活了多年,在圣马可大教堂担任唱诗班指挥。他的创新演奏方式在当时让很多人难以接受,就像现在我们(包括我本人)觉得很难欣赏欣德

米特①和肖斯塔科维奇②的作品。歌剧在最初的成功之后，到了其他国家却一直发展缓慢，蒙特威尔第的创新或许正是造成这种奇怪现象的原因。

在意大利，歌剧已经从私人府邸转入了公共歌剧院，早在1637年，威尼斯就专门为这种音乐演出修建了一座剧院。事实证明这项投资非常赚钱，因此很快又有六七家歌剧院相继建成，满足公众的新爱好。人们对古代神祇与女伴的美丽故事不太感兴趣，更钟爱热闹激烈的"情节剧"（他们最初把歌剧称作音乐情节剧），这个名称后来特指一种大团圆结局的舞台剧，讲述男主角帮助女主角逃脱悲惨命运的英勇故事。

法国人在艺术方面向来有自己的明确喜好，不管国王亨利四世怎么想，他们反正看不上歌剧。生于意大利的枢机主教朱尔·马萨林接替了黎塞留的职位，在路易十四未成年时掌控着国家大权，他出于政治考虑，曾全力在巴黎推广意大利歌剧。这位政治家家财万贯，却是出了名的吝啬。据说他极度贪婪，手里的每块金币都要称一称，晚上去赌钱消遣的时候就挑出最轻的那些带去，这样即使输掉也算是少输一点。但如果是为自己热爱的歌剧花钱，他却完全不计成本。他从那不勒斯找来最优秀的阉伶歌手，请当代最伟大的画家做舞台布置，还组织了蒙特威尔第那种规模的乐队。然而一切努力都是白费。法国人说什么也不接受这种"外国"娱乐。他们抱怨说，它太吵了，有那么多音符乱哄哄地混在一起。一个世纪以后，约瑟夫二世对莫扎特的音

① 保罗·欣德米特（1895—1963），出生在德国的作曲家，因作品在纳粹时期遭禁移居美国。
② 德米特里·肖斯塔科维奇（1906—1975），苏联作曲家、钢琴家。

乐做出了同样的评价。法国人于是照旧欣赏他们的芭蕾，谨慎地避开那些意大利人开办的剧院。

直到17世纪中期，这种状况才有了改变。事情是这样的：

1646年，吉斯爵士[①]在某地遇到一个流浪的意大利小孩，跳舞和编歌的本事令人称奇。他名叫乔瓦尼·巴蒂斯塔·卢利，出生在佛罗伦萨。他的父亲碌碌无为，可怜的孩子从来没上过学。他被带到了蒙庞西耶小姐家，在厨房里干活。这位17世纪著名的"大小姐"蒙庞西耶非常富有，先后与路易十四和查理二世有过婚约，在投石党运动中是最活跃、最积极的领导者，她最终与一位身份比她低很多的加斯科涅贵族订下了终身。这位加斯科涅人随即被关进了监狱，直到多年以后，他的情人将大部分财产赠予国王的私生子，才获释放。

小乔瓦尼·巴蒂斯塔是一个非常聪明的孩子，很机灵，很会察言观色，有种意大利人擅于奉迎的劲头，很多意大利男孩女孩的眼睛里都闪动着这种热切的眼神，仿佛只要有一双像样的鞋子，有百万分之一的机会，他们就能征服整个世界。他新找到的保护人正有意给他这个机会。小乔瓦尼被送到一位出色的提琴老师门下学习，不久，他的小提琴就已经拉得很好了，不比他在意大利自学的吉他技艺逊色。这个孩子心里非常清楚，大好的机会降临到自己头上，要尽全力好好利用。

开始自己创作歌剧时，他希望能让法国人满意，所以仔细观察了宫廷里的名演员们如何念诵诗句，即使到了今天，法国人对优美诗句的喜爱依然远远超过世上任何一种歌曲。然后，他将诗歌朗诵融入自己的音乐里。不过，一切权力都在国王手中，不管他有什么打算，首

① 即罗歇·德·洛林（1624—1653），法国贵族吉斯公爵的儿子。

17世纪的歌剧
这一幕讲述了法厄同之死

先必须博得陛下的青睐。

1653年，吕利（这时他已改名叫吕利，因为卢利一听就是个意大利名字）为一部新的芭蕾舞剧创作了音乐，结果国王非常喜欢，任命他为宫廷乐长。掌管王室乐队后，他惊讶地发现，宫廷乐手们竟然都没学过识读乐谱。他们只是听过曲子之后大致记下来，再按照自己喜欢的方式演奏。于是他先将识谱这项实用的技能传授给法国人，然后便开始努力为自己创造声名和财富。

在此期间，意大利歌剧在法国首都上演后，也得到了一定的认可。

1669 年，两名法国人获准成立一所国家音乐学院，在国内各个城市举办法国歌剧（但还是意大利风格）演出。他们的事业大获成功。康贝尔[①]与皮埃尔·佩兰神父[②]共同创作的歌剧《波蒙娜》连续上演了八个月，赚到的收益足以让他们建起一座专为这种新型娱乐活动服务的剧院——这就是第一座正规的巴黎歌剧院。

吕利先生也注意到了他们的成功。这段时间里，他加入了法国国籍，专心致志地创作芭蕾舞音乐，排练并指挥演出，国王陛下对芭蕾舞剧的兴趣有增无减，甚至经常亲自登台。这些舞剧和巴洛克时期的各种作品一样拘谨而刻板，但同时也有着缤纷的色彩，不但演员们个个身着华丽的演出服，就连乐手们也都是盛装打扮，吕利作为乐队指挥，有时扮成土耳其人出场，第二天又变成了希腊牧羊人或是意大利渔夫。

不过，大师同时也密切关注着歌剧的动向，看着竞争对手发了财。他开始说服国王让他来掌管国家音乐学院，把那两个法国人打发走。这时路易十四对这位精明能干的意大利乐队指挥已十分信赖，佩兰和康贝尔真的被解雇了。康贝尔移居英国，当时亨利·普赛尔[③]的事业刚刚起步，他三十七岁便英年早逝，但他创作的《狄多与埃涅阿斯》成为英国 17 世纪歌剧史上唯一的杰作。

可惜康贝尔先生的歌剧事业已彻底结束了。他被聘为国王查理二世的乐队指挥，但一起意外事件突然终结了他的生命。而在巴黎，康贝尔痛恨的敌人还在为歌剧和芭蕾舞剧作曲，一如既往地享受着王室

① 罗贝尔·康贝尔（1628—1677），法国作曲家、羽管键琴演奏家。
② 皮埃尔·佩兰（1620—1675），法国诗人，与康贝尔合作创作了法国第一部歌剧。
③ 亨利·普赛尔（1659—1695），英国作曲家。

恩宠。世上还有哪个地方的妒忌和小阴谋比歌剧世界里更多？看看音乐舞台上这些光鲜的人，相比他们对待同类的方式，犬舍里的狗可以说是教养良好、友好相处的榜样了。

关于吕利，有一件事需要特别讲一讲。他是第一位允许女性参加芭蕾舞演出的指挥。之前所有的女性角色都由少年扮演。但在凡尔赛宫，一些有抱负的贵族女子主动要求参与表演——能在陛下面前展示美丽身段的好机会，她们怎么肯轻易放弃。就这样，女性登上了芭蕾舞台。不过，要让女性担任歌剧中女高音的角色，就算是吕利也没有那么大的权力。他只能继续用那些不幸的男孩，为维持尖细的假声，他们不得不接受残忍的手术成为阉伶。

这也是为什么早期歌剧如果不做全面改编的话，再也不会被重新搬上舞台。如今那些角色已经没人能唱了。而且，即使吕利先生的作品原样呈现在我们面前，我怀疑很少有人能够欣赏。至少以歌剧来讲，现代人的审美能力已有了很大提高。在17世纪和18世纪，一直到19世纪前半叶，最让人们痴迷的就是音调超高的假声。甚至在英国，各种艺术都在清教徒统治时期受到严格规范，奥利弗·克伦威尔[①]的影响从未消失——在这样一个地方，男性扮演的女高音仍在近两百年里一直是舞台上最耀眼的主角。1687年，詹姆斯二世的王后从意大利请来了第一位阉伶，而最后一位——著名的韦卢蒂[②]在1861年辞世。

这是让人难过的一个章节，那时的意大利该是多么穷困无奈，父母竟会把自己的孩子送去做手术，盼着也许有一天（虽然只有千分之一的希望）他能成为伟大的歌剧演唱家。可是不这么做，他们还能有

① 奥利弗·克伦威尔（1599—1658），英国政治家、军事家，清教徒革命的领袖。
② 乔瓦尼·韦卢蒂（1780—1861），意大利歌唱家，被誉为最后一位伟大的阉伶。

什么办法？对于一个怀着音乐梦想的意大利男孩，当时哪有别的路可走？

通往东西印度群岛及美洲的新航路开通后，地中海变成了一片内陆海。在这之后的两个世纪里，意大利一直在靠中世纪的积蓄过日子，一点点消耗当年作为东方商品集散地积累的财富。现在，钱花完了。意大利北部和南部的土地都落入了异国统治者手中。教宗领地的管理更是混乱到难以想象，人们时刻在饥荒的边缘挣扎。一些人家有祖辈传下来的大批藏画，刚开始还能卖些画给英国贵族。但艺术潮流年年在变。有很多画作，尤其是年代久远的那些，根本无人问津。还有一些画，比如乔托的作品，都是画在教堂墙上，不可能移动。卖完了画，他们开始卖家具。然后是家传的银器。到最后意大利只剩下两样能输出国外赚钱的特产。一样是烟囱清扫工，身手灵巧的意大利男孩非常适合爬上爬下，为英国以及欧洲北部的豪华宅邸清扫烟道。如果哪个孩子不幸窒息死去，总会有很多人等着补上空缺。另外一样，就是音乐。所以欧洲各国的首都都聚集着来自巴勒莫、那不勒斯、皮亚琴察的可怜人，他们想尽办法找一块立足之地，建起一个歌手和乐手组成的小团体，希望有朝一日天降好运，他们能得到贵族甚至是王室的资助，发展成一个正规的意大利歌剧团。

但这一行的竞争异常残酷。当时的报纸和回忆录里写了很多这类事情。凡是稍有规模的城市，其中必定会有一部分人只听意大利歌剧，还有一部分人发誓宁可死掉也不愿意听一晚上的意大利歌剧，另有一些人愿意倾尽所有去法国歌剧院看一场演出，到了18世纪中期，还有一些人全心全意地热爱德意志歌剧作曲家的作品，希望干脆来一场瘟疫带走所有法国人和意大利人。

巴黎人至今记得这样一场争斗。它后来被称为"小丑之战"，发生

在国王路易十四辞世大约三十五年后。

吕利那时已长眠地下,接替他的人叫让·菲利普·拉莫。拉莫本身是管风琴演奏家,也曾为伏尔泰等同时代作家的剧本配乐,创作了多部歌剧。但他还有更多成就。他归纳整理了当时有关和弦的所有理论,写了一本书,这是第一本正式的相关教材,不久之后,和弦就将显示出至关重要的意义。就在他维护了法国音乐、确立了自身地位的时候,一个意大利团体出现在法国首都,带来了一种全新的歌剧——喜歌剧,也就是滑稽歌剧,完全颠覆了过去沉闷的形式,不再有牧羊人和神明在古代神庙的废墟间嬉戏。

这是乔瓦尼·巴蒂斯塔·佩尔戈莱西创作的《女佣做主妇》。整个巴黎为之陷入了争吵。国王支持法国歌剧。来自波兰的王后莱什琴斯卡支持意大利歌剧。人们各有各的音乐喜好,去看演出买票时都会谨慎地说一句,要"国王席"或是"王后座"。那时的著名学者——格林[1]、狄德罗[2]、达朗贝尔[3]等都无心继续编辑他们的百科全书(编辑这部巨著的目的是帮助人类摆脱愚昧的束缚),纷纷站出来为自己喜欢的歌剧说话。

"小丑之战"就在这两派人之间爆发了,每一处沙龙都变成了一片战场,将巴黎分裂为两大敌对的阵营。让·雅克·卢梭倡导的"回归自然"运动是点燃法国大革命的关键因素,当时就连这位思想先驱也不顾身份,亲自创作了《乡村占卜师》。这是一部意大利风格的歌剧,在凡尔赛宫上演时大获成功。国王本打算赐给他一笔津贴,但是他热

[1] 弗里德里希·梅尔希奥·冯·格林(1723—1807),德国作家、艺术评论家。
[2] 德尼·狄德罗(1713—1784),法国启蒙思想家、哲学家、戏剧家。
[3] 让·勒朗·达朗贝尔(1717—1783),法国数学家、物理学家、天文学家。

爱"原始状态下良善的人类",鄙视"违背自然法则"的王室,因此拒绝了进宫的邀请。为防止人们对自己的立场有误解,他又写了《论法国音乐的公开信》,在文中明确表达了他对意大利音乐的支持,这一来更是给"小丑派"和"反小丑派"的争吵火上浇油。

最后,还是在家乡土地上的法国歌剧赢得了胜利,但意大利人并没有就此放弃,只是暗暗等待着重启战火的机会。他们得到了完全意想不到的支援。这件事在我们听起来大概很不可思议,不过在意大利半岛,真的有一位剧作家写出了故事合情合理的剧本!这就是大名鼎鼎的彼得罗·特拉帕西,笔名梅塔斯塔齐奥①。他是一个很长寿的人,在几乎贯穿整个18世纪的人生中,写出了至少一千二百部歌剧脚本。他是那个时代顶尖的即兴诗人(这种艺术如今已消失了),并且有极好的音乐鉴赏力,这对于同他合作的作曲家当然非常有利。

巴黎的两大阵营总算暂时休战,小心翼翼地避免再起冲突,直到有一天,克里斯托夫·维利巴尔德·里特尔·冯·格鲁克②出现在舞台上,带着他的维也纳歌剧来征服巴黎。这下可不得了,积怨大爆发,不过这次吵起来的是法国歌剧爱好者和德意志歌剧爱好者。玛丽·安托瓦内特尚未嫁入法国王室时,格鲁克做过她的音乐老师。他的成名作是《奥菲欧与尤丽迪茜》及《阿尔切斯特》,现在他准备推出另外两部作品:《阿尔米德》和人们熟悉的《伊菲革涅亚在陶里斯》。

格鲁克此次是应法国王储的邀请来到巴黎,这正好给了大家借口,可以趁机宣泄政治上的不满。对于不久之后将成为他们王后的迷人女子,大多数法国人都叫她"那个该死的奥地利女人",现在,讨厌她

① 梅塔斯塔齐奥(1698—1782),本名彼得罗·特拉帕西,意大利诗人、剧作家。
② 克里斯托夫·维利巴尔德·里特尔·冯·格鲁克(1714—1787),德国作曲家。

流浪艺人像江湖骗子一样被人瞧不起,在社会上很少得到尊重

的人可以借着里特尔·冯·格鲁克的音乐，让全世界都知道自己对这位美丽王妃的评价。王妃展开了反击，和平常做事一样轻率莽撞。抵制格鲁克的人请来了尼科洛·皮契尼[①]，让他以格鲁克已经用过的故事"伊菲革涅亚在陶里斯"为题材，重新创作一部歌剧。皮契尼是一位高效多产的作曲家，一生创作了大约一百三十部歌剧，但在如此巨大的压力下工作，加之反对他的人不停地捣乱，他最终沮丧地退出了这场竞争。

不过，格鲁克后来也没能成功。在日常生活中，他是一个非常好相处的人，但他对待工作极其严肃，一旦站在乐队面前，他就变成了奥地利军事教官，稍有不满就大发脾气，责骂歌手和乐手，现在大概除了从米兰斯卡拉歌剧院来到美国的某些人[②]，已经很少有谁用这种方式批评人了。每次参加排练，演员们都要忍受他那夹杂着维也纳和巴黎粗话的训斥，所以每次都要求加薪补偿。指挥先生最后终于放弃与他们纠缠，回维也纳去了，在那里度过了晚年。关于意大利、法国和奥地利音乐的争吵在这之后又持续了半个世纪，而且不仅仅是巴黎，从圣彼得堡到马德里的每座城市都被卷入其中，凡是聚集着贫穷的意大利歌手、乐手、指挥的地方都免不了这种争吵。这些人想努力赚够钱就回家乡去安享余生，他们聚在一起，讲讲自己去过的某处宫廷里的丑闻，互相鼓鼓劲，一致认定世上只有一个国家——"我们的意大利"——真正懂得欣赏那种无可比拟的音乐表现方式：年轻、清新的那不勒斯嗓音呈现的美声唱法，那是最纯粹的歌声——纯粹的歌

[①] 尼科洛·皮契尼（1728—1800），意大利作曲家。
[②] 意指意大利指挥家托斯卡尼尼，他曾是斯卡拉歌剧院首席指挥，后担任美国纽约爱乐乐团等著名乐团指挥，工作中不苟言笑，要求极为严格，人称"暴君"。

声,没有乱七八糟的朗诵效果、戏剧效果干扰,只有清澈的、甘美的歌声!

讲了这么多,很可能让人觉得17世纪的人们完全沉浸在唯一的兴趣——歌剧——中。其实不然。当时人们的生活与以往并没有太多不同。不过,巴洛克时期的歌剧热潮的确有一项惠及后世的成果——用今天的话来说,它唤醒了世界的"音乐意识"。它让音乐脱离了教堂和富豪的私人音乐厅,在大街小巷传播。它让赶骡子的人哼起了流行的小调,音乐伴着他们赶着倔强的牲口走在尘土飞扬的托斯卡纳小路上,沐浴在那不勒斯的灿烂阳光里。它让牛津和剑桥的年轻人开始饶有兴致地演奏亨利·普赛尔的优美旋律。它甚至让德国人忘记了数学演算一样的对位法,忘记了三十年战争的苦难,听起了赖因哈特·凯泽[①]的作品。1703年,年轻的亨德尔移居汉堡时,凯泽刚开始在这里推出歌剧演出,为亨德尔创造了学习作曲艺术的好机会。

歌剧热潮鼓舞了各地成千上万的青年男女学小提琴、羽管键琴,或是学唱歌,在欧洲北部的漫长雨夜里,他们可以即兴演出一场"凡尔赛之夜",每个人都倾力演唱或演奏,就好像那位伟大的君王正看着他们。它促使众多德意志小邦国君主建起了自己的歌剧院,起码在那一刻陶醉于华丽的假象,仿佛自己的宫廷与莱茵河对岸的强大亲戚一样重要、一样辉煌。

音乐其实最适合制造这种愉快的假象。没有哪位王公有足够的财力为彰显王室威望再建起一座凡尔赛宫。没有哪位王公能请到贝夏梅尔骑士那样的烹饪大师掌管自己的后厨,当年贝夏梅尔是路易十四的

① 赖因哈特·凯泽(1674—1739),德国作曲家,德国歌剧的早期代表人物。

大管家，也是最称职的人选，在他之前有一位倒霉的瓦泰尔，原是孔代亲王的侍者总管，有一次为款待国王订购的鱼没能按时送到，他便拔剑自尽了。

但是，任何一位君主都可以从忠实的臣民身上多挤出一点税金，在宫里维持一支薪水不高的德国乐队，再加上一个很有表现力又同样薪水不高的意大利歌唱团。这种风气持续两三代人之后，人们对待艺术的态度发生了非常明显的改变。在16世纪末之前，画家是最受关注的艺术家。从17世纪初开始，音乐家取代了画家，从那以后一直占据着这个第一的位置。

第四十一章　洛可可艺术

　　潮流迎来必然的逆转。造作的华贵气派风行一个世纪后，世界有了新的理想，并告诉小孩子们，人生只有三件重要的事——要自然，要质朴，要培养魅力。

　　音乐可以阐述很多事。提起洛可可时期，人们就会联想到波凯利尼的小步舞曲或莫扎特的小夜曲。这一时期从1715年路易十四离世，延续至1793年路易十六被处决，为我们带来了历史上最后一种广泛传播的风格，不仅体现在绘画、建筑和音乐领域，也体现在生活艺术中。

　　一种风格的诞生，必然是源自整个文明世界流行的某种一致想法。法国大革命摧毁了残留的一统基督教世界的中世纪思想，并彻底否定了国际主义思想，认为软弱无能的人才会有这种不切实际的可笑梦想，它所宣扬的是一种极端狭隘的、自大的民族主义思想，每一个欧洲国家都因此变成了一座武装堡垒。所以自法国大革命以来，我们看到了许许多多各不相同的地方潮流，但再也没有一种普及世界的艺术风格诞生。

　　我认为总体而言，历史学家对洛可可的评价一直有失公允，我相

信这个时期绝非如他们所说的那样轻佻、愚蠢，徒有迷乱人眼的表面奢华，实际上从很多方面来看，这都是有史以来文明程度最高的一个时期。然而人人享有权利和机会的梦想被无情地打破，很多人谈起洛可可时期，都仿佛那是一段愉快但毫无价值的幕间曲，在那段日子里，一小群好心但又无能的绅士淑女悠闲地听着莫扎特和戈塞克的音乐，或是聊聊穷人的悲哀，感叹一下可怜的小女仆未来堪忧，因为她打破了女主人心爱的迈森①杯碟。

这只是多年以后一些人夸张片面的描述，希望借此让世人牢记大革命的惨痛教训，不要再相信人类有了基本常识，依靠18世纪哲学家所谓的"启蒙"，就能一举清除自身的种种弊病。

这些评论家忽略了一个事实。洛可可时期的人们最终以失败收场，正是因为他们的"人文主义"思想。如果他们没有接受那么多的"启蒙"，如果他们能狠下心来处死个别带头闹事的人，而不是怜悯那些人，同情他们的际遇，那么，法国大革命根本不可能发生。这让人不禁产生了一个疑问：究竟是什么让当时的上流阶层彻底改变了思想观念，几乎可以说是为了另一个阶层的利益而牺牲了自己？是什么事或什么人让他们如此轻率地走上通往绞刑架的路？历来任何一场运动都有一个带头人，是什么样的领导者让这些男男女女接受了一种有悖常理、不理智的感性思想，抛弃了原先合理的、实际的思想，曾激励他们肩负起重任，在"自由、博爱、平等"的基础上重塑人类文明的思想？

这位领导者名叫让·雅克·卢梭。正如近六百年前的圣方济各，他也对当时的艺术产生了深刻的影响，所以，虽然我很不情愿，但还是有必要讲讲这个人。

① 迈森为历史悠久的德国瓷都，以奢华精致的皇室品质闻名。

卢梭出生在日内瓦，那是瑞士西部一座令人生畏的城市，两百年前，约翰·加尔文博士就是在那里创建了他的宗教新领地。卢梭的父亲是德国一个钟表匠，母亲是一名牧师的女儿，生下他就去世了。他和约翰·加尔文一样，自幼身体不好，但常年病痛的折磨对两人的影响截然不同。加尔文由此深信人的命运很可悲，一出生就走上了歧路，可能永远也不会有改观。卢梭的观点与他正相反。他认为人来到世上的时候，有着与生俱来的美德与善良。长大以后人变坏了，是因为他接受了文明教化。所以说文明是人类一切问题的根源。不过，他可以为世人指出一条返璞归真的明路。至于让·雅克本人实现这一理想的方式，说起来倒是很有意思。

　　他的成长过程很坎坷，断断续续地受过一点零星教育，年轻时做过各种工作勉强糊口，包括律师行文书、雕刻匠学徒、仆役、神学院学生、无业游民、希腊修道院院长的随从、音乐老师、乐谱抄写员，他还曾学习化学，被贵妇包养，做过家庭教师，发明了一种写诗的新方法，给法国驻威尼斯大使当秘书，创作过歌剧，不定时参与法国百科全书的编写工作。他想必有些特殊的才能，因为到最后，与思想泰斗伏尔泰生活在同一个世纪的他成为当时最强大、最有影响力的思想宣传家。

　　关于这个不寻常的人物，人品方面还是尽量少讲为好。他改过两次宗教信仰，两次都是纯粹为了谋求私利。做仆役的时候，他曾因为偷盗险些被抓，结果他诬陷了一个同在那户人家做厨娘的无辜女孩，侥幸逃脱牢狱之灾。他与一位性情不定的夫人有过一段不愉快的恋情，他当时是夫人的秘书兼情人，很可耻地欺骗了她。所谓一报还一报，他自己也曾被一个同居多年的法国女仆骗得团团转。每次他威胁要离开，姑娘的母亲就会跟他说，他们有了一个孩子，但已被悄悄送到附近一所育婴堂去了，免得年幼的儿子哭闹干扰了

他工作。从来没有什么孩子。母女二人编出这些谎话只是为了让卢梭继续供养她们。但是，在种种无奈的生活困境中，他依然写出了一本名著，所有相信"启蒙"能让人类摆脱旧思想束缚的人都将这本书奉为新式教育的"圣经"。当多愁善感的人们为他的《爱弥儿》和《忏悔录》感动落泪时，卢梭则在忙着诋毁伏尔泰，那个在他需要帮助的时候慷慨伸出援手的人，或是写信给腓特烈大帝，言辞激烈地批评这位在他走投无路时好意相助的国王。他公开拒绝接受国王压榨百姓得来的不义之财，私下里，没人知道的时候，倡导博爱的他却不介意接受这类礼物。

他被法国警察追捕，逃到英国避难，在那里受到苏格兰哲学家休谟的热情接待，后来却为满足私心，将这位恩人描述为社会公害。他曾在一位瑞士女士提供的别墅住了几年，当这位好心人有事要去日内瓦时，他却意有所指地暗示所有人："大家应该知道她去做什么吧。"

简而言之，所有在历史上留名的恶棍、背叛者、骗子之中，这个宣扬仁慈、善良、纯朴、道义和美德的人堪称最佳代表，很难再找出一个像他这样集所有卑鄙行为于一身的"全才"。

伏尔泰在那次恼人的经历之后，仍将忘恩负义的卢梭当作朋友，他的评价或许是很好的总结："可怜的卢梭应该去换一次血，他的血管里流淌的是砒霜和硫酸。他是世上最不快乐的人，因为他是最恶毒的人。"

然而这个卑鄙的小人却成了当时最受欢迎的作家。近半个世纪的时间里，在政治、教育、艺术、道德领域，他一直掌握着最高话语权。为什么会这样？这不是偶然形成的局面。原因在于当时的社会努力维持着表面风光，虚假的生活已让人们渐渐难以忍受，而他倡导的信条正是这个社会需要的并且是非常乐意聆听的话——呼吁世人回归"自然的生活"。时尚男女们已经玩遍了各种聚会，享用过各种晚宴，尝过

了各种稀有年份的美酒,出席了所有新剧的首演,听过了所有新推出的歌剧,看过了所有新上演的芭蕾舞剧,这样的日子过了不是一两年,而是近三代人的时间,突然要他们颠覆以往三代人做过的所有事,开启一种完全与之相反的新生活,这些人觉得无比兴奋。卢梭是他们的领路人,是他们的哲学家,是他们的朋友。凡尔赛宫前厅里熙攘的聚会成了过去式,现在流行听着悠扬的牧笛静静享受夜晚时光,与没有被文明污染的纯真孩童共度一个愉快的下午,那些孩子住在简朴的村舍里,在潺潺小溪旁吃点面包、喝点牛奶就是简单的一餐。

这一时期的油画和版画作品也反映了这种突如其来的思想巨变。音乐的改变没有绘画那么简单,需要很长一段时间才能脱离传统,逐步为另一种创作形式打下基础。因此新生代作曲家如拉莫、勒克莱尔[①]和达坎[②]的创作风格,与吕利时代的音乐家几乎没有差别。但是,画家和版画家这时创造出了一种全新艺术——洛可可艺术。

当年蒙特威尔第开创了现代管弦乐团,成功的关键是当他个人技艺成熟时,克雷莫纳的提琴制作匠人已经能够为他提供所需的乐器,让他组建起编排复杂的乐队。现在画家的情况也一样,新近诞生的一种工具刚好能帮助他们实现此时的创作想法,这就是色粉笔。它刚在市面上出现的时候被称作"粉笔",并不是铅笔那样的笔。它由原始状态的纯颜料与适量的胶混合而成,并且有一个很大的缺点:它画出的画不持久,而且很容易被擦掉。虽然可以用固色剂补救一下,但这样一来画面往往会变得暗淡。而色粉画的优势就在于不必像画油画那么麻烦,就能达成绚丽迷人的色彩效果。

① 让·马里耶·勒克莱尔(1697—1764),法国作曲家、小提琴家。
② 路易·克洛德·达坎(1694—1772),法国作曲家、管风琴家。

严格来讲，色粉画不是一项新发明。早在17世纪就已有类似的绘画手法。但直到18世纪后半叶法国画家开始用色粉作画，它才算是自成一体，后来有一段时间甚至比油画更流行。

谈到色粉画，我们终于有机会介绍一位瑞士的艺术家，作为纯朴的山区居民，瑞士人很少为音乐或绘画做出贡献。不过，最杰出的一位色粉画家——让·艾蒂安·利奥塔尔是瑞士人。人们都叫他"土耳其画家"，因为去过一次君士坦丁堡之后，他日常总是一身土耳其装束。美国人知道这位画家是因为他的一幅色粉名作——《端可可的女孩》，现收藏在阿姆斯特丹，这是最早被用在广告里的一幅严肃艺术作品。至于其他色粉画，我们其实看得很少。用色粉画画效果很好，但需要非常细致小心，不适合现代的生活、工作以及急着赶出作品送进印刷厂的匆忙节奏。

法国绘画整体而言经历了与法国歌剧一模一样的争执。有些人喜欢意大利画风，另一些人支持纯正的本土画风。两派人甚至为此吵了起来，与当年的"小丑之战"非常像。法国人向来不大关心地理问题，追随意大利画家的这一派被称为"鲁本斯派"（那位健壮的佛兰德画家要是得知此事，恐怕不会太高兴），本土风格画家则以入土已有近百年的尼古拉·普桑命名，被称作"普桑派"。最终普桑派在这场对抗中胜出，18世纪中期过后，法国艺术家已是完全按自己的意志创作，再也不必模仿他们的意大利同行了。

评判这一时期的艺术时，有一点不能忘记：路易十四统治的最后十五年与前面的五十年有很大不同。年迈的国王受王后影响，变得相当严肃，凡尔赛宫笼罩在一种怪异的甚至有点清教徒味道的静谧气氛中。意大利歌剧演员都被遣散了，想得到王室认可的作曲家必须专注于谱写庄严的弥撒曲和安魂曲。与此同时，画家们听到风声，陛下如

今偏爱华丽的大幅战争画，不再喜欢美丽女子的画像，那只会让他忆起年少轻狂的岁月。

对于趋向严肃的宫廷喜好，法国国民表面上没有异议，但老国王终于归西后，大家没有哀伤难过，转头就去看烟火了。在这之后，华托①、朗克雷②、布歇③、弗拉戈纳尔④等人迸发的才华为法国带来了一大批缤纷明朗的作品，描绘了一群群欢笑的男女。但我们不能根据这些画作就武断地认为，这时整个法国摆脱道德约束，开启了一场狂欢。这些变化对普通大众其实并没有太多影响。对他们来说，凡尔赛宫里上演的一切犹如绚丽的舞台表演，看过也就算了，他们不会让那些事干扰自己的日常生活。而且，即便是社会上层那些有权有势的人，传统教养已经渗透到他们骨子里，再怎么样也不会做出离经叛道的事来。

当然也有人坚持认为，上帝创造出人类之后，对自己的这件作品很不满意，所以人类除了脸和双手之外，全身都应该包裹起来，不能露在外面。这些人肯定对洛可可艺术有很多意见。不过，他们可以去欣赏夏尔丹⑤等绘画大师的静物画，格勒兹⑥的作品也很适合他们，有天真可爱的女孩（有的带着打破的水罐），还有一幕幕家庭生活场景。

但所有这些作品，不管是谁画的，不管主题是什么，我们在每一幅画里都能发现一样东西，也是我在前面几章里着重强调的——路易十四

① 让·安托万·华托（1684—1721），法国画家，洛可可时期的重要代表。
② 尼古拉·朗克雷（1690—1743），法国画家，继华托之后成为当时画坛的领军人物。
③ 弗朗索瓦·布歇(1703—1770)，法国画家、版画家，曾任首席宫廷画师及法兰西美术院院长。
④ 让·奥诺雷·弗拉戈纳尔（1732—1806），法国洛可可时期画家。
⑤ 让-巴蒂斯特-西梅翁·夏尔丹（1699—1779），法国画家，西方绘画史上的静物画巨匠。
⑥ 让-巴蒂斯特·格勒兹（1725—1805），法国画家，擅长风俗画及肖像画。

的漫长统治对法国生活的方方面面产生的巨大影响。16世纪的农民、体力劳动者以及他们的妻子看上去都很丑，笨拙粗鄙，目光呆滞空洞。但18世纪的绘画作品中，这些人都有了几分优雅。他们的住处依然简陋，没什么装饰，但屋里的厨房用具和桌椅都做得有模有样，他们身上的衣服虽是棉布的，但在样式上模仿了宫廷里美丽的绸缎服饰。简单来讲，1650年与1750年的百姓面貌差异，要比1650年与公元450年的百姓面貌差异大得多，就好比以美国家庭的内部装饰来说，1937年与1907年的差异要比1907年与1707年的差异大得多。在法国，造成这种情况的根本原因无疑是宫廷的影响，而在我们这里，则是因为过去三十年里各大百货公司的精明推销员们极大地提高了大众的审美眼光。

要欣赏洛可可艺术的精华，我们不能把目光聚集在当时的绘画和建筑上，而是应该去看看室内装饰艺术。室内设计师过去没有太多展示本领的机会，因为他们的主顾整天在巴洛克式豪宅的接待大厅里消磨时光。但"洛可可"这个词本身就带着小巧细腻的意思，它源自法语里的rocaille，一种贝壳，所以洛可可起初用来形容一种小巧精致的庭院，它们取代了旧式园林，里面有人造的小型石头花园，还有卵石铺成的狭窄小径。与以往新风格的诞生一样，这些新事物忽然一下就冒了出来，没有明显的过渡期。老派建筑师如特辛父子[①]（1700—1760年，他们在斯德哥尔摩建成了那座宏伟的王宫，后来成为欧洲大陆的

[①] 老尼科迪默斯·特辛（1615—1681）和小尼科迪默斯·特辛（1654—1728），瑞典建筑师，位于斯德哥尔摩的卓宁霍姆宫是父子二人的代表作。卓宁霍姆宫主体建筑由老特辛设计，小特辛后来接手完成建造，英国大百科全书显示的建造时间为1662—1686年。老特辛于1681年去世，小特辛于1728年去世，与书中时间对不上。

一处游览胜地）好像一夜之间从地球表面消失了,他们的位置被新一批建筑师取代,这些人和前辈一样有才华,但理念完全不同。他们眼里的房子不再是一个用来向公众炫耀的巨型空壳,而是一系列房间,在这些房间里,人们可以舒适愉快地生活,用不着在意不相干的外人是否羡慕。

新一代建筑师的首要目标是营造一种温馨私密的氛围,因此把注意力集中在内部细节上,比如如何处理墙面,如何摆放镜子,让屋里在烛光照耀下更加明亮,还有各种杯盘碗碟的选择。这时万塞讷、圣克卢、塞夫尔、迈森、宁芬堡、维也纳、弗兰肯塔尔的瓷器工坊都已有很高的水准,足以与英国切尔西、德比、布里斯托尔、普利茅斯以及韦奇伍德瓷器的产地——斯塔福德郡——的同行们展开竞争。

等这些都安排妥了,他们还要选匙子叉子,以及最关键的——咖啡壶,因为咖啡豆终于征服了全世界,此时正与墨西哥对手可可豆争夺第一的宝座。在这之后,他们可以开始专心挑选大烛台和枝形吊灯。那个年代的人们大都喜欢社交,真心喜欢有人做伴。他们可以晚上开开心心地聚在一起,欣赏荷兰人达尼埃尔·霍多维茨基[1]或是英国人贺加斯[2]的版画,也有不少人热衷于为缎子、丝绸和棉布设计图案,巴洛克时期厚重的毛料和织锦都已被抛弃,取而代之的这些布料非常适合眼下时兴的服装样式,新时尚首先强调的是自然大方,同时想尽了办法凸显个人魅力。

如果说所有艺术都应该对最高形式的艺术——生活的艺术——有所贡献,那么洛可可时期与之前和之后的各个时期相比都毫不逊色。

[1] 达尼埃尔·霍多维茨基(1726—1801),德国启蒙时代最重要的版画家及插画家。
[2] 威廉·贺加斯(1697—1764),英国版画家,欧洲连环漫画的先驱。

一个致命的错误——要知道不管无意还是有意犯下的错，结果都是一样致命——最终导致了这座美丽的纸牌屋轰然倒塌，原因就在于这些人全然无视哪怕最基本的经济学原理。他们忽视了一个问题，我们也是最近才开始认识到这一点：任何社会中，如果富人占了一成，穷人占了九成，这个社会绝无可能维持下去。在18世纪的欧洲，这个比例还更悬殊。另外，严格的等级制度逐步形成后，出身好的人已不可能出去工作养活自己。这样一来社会上有一部分人注定要永远做苦工，而另一部分人的命运更糟糕——他们被迫无所事事地度过每一天。

我们都知道洛可可世界最终瓦解的原因。那些文雅的人在洛可可风格的漂亮会客厅里，谈着"自由、平等、博爱"的理想，谈了近半个世纪也没有太当真。渐渐地，这些理想传入了贫民窟，数百万人在那里过着黑暗痛苦的日子，他们生下来就要为别人服务，为上流阶层的幸福安康服务。正是这些人——这些在厨房、洗涤室里忙碌的人——对待"自由、平等、博爱"的理想很认真。直到有一天，在远方一片蛮荒土地上，农民和商人发布了一份独立宣言[①]，将洛可可世界从自我沉醉的美梦中突然唤醒，法国人试图做点补救，发表了自己的《人权宣言》。

然而一切都已太迟。他们的世界必将崩塌。

① 1776年7月，美国发表《独立宣言》，摆脱英国的殖民统治。

第四十二章 再谈洛可可

欧洲其他地方的 18 世纪风貌。

传统不会轻易被打破。路易十四把法国首都建设成了艺术中心，但仍有千百万人觉得，要追求真正的好品质，音乐和绘画还是要选意大利的，就好比现在的女士们，不管有多少反面证据摆在眼前，她们还是认定只有巴黎牌子的衣服才是好衣服，其他的都是冒牌货。

所以，如果要演奏小提琴或演唱或创作歌剧，隐隐约约地带上一点意大利味道会有很好的成效。比如说，可能会有一位普福尔茨海姆的海因里希·勒斯伦从家乡消失一段时间，再次出现时，他已是德累斯顿歌剧院的著名男高音演唱家——来自那不勒斯的恩里科·罗塞蒂先生。再比如可能有一位平凡的威廉·穆勒，他的父亲曾在某个不知名的城市剧院里吹小号，有一天他送来的精美节目单让家人目瞪口呆，他变成了刚从威尼斯圣科西莫剧院载誉归来的古列尔莫·穆利瓦里大师，即将举办一场音乐会。

但诸如此类的事情只是出于小小的虚荣心，无伤大雅，今天纽约大都会歌剧院发布下一个演出季的歌手名单时，依然可以看到这样的

情况。天性使然，没有哪个聚在一起工作的团队比歌剧演员更爱争吵，日耳曼血统的女士们与拉丁血统的女士们整天摩擦不断。每个城市里都有一群群市民兴奋地聚在一起，一边不停地喝着咖啡，一边为自己心目中的天才歌剧演员争得面红耳赤。

如果巴黎摄政咖啡馆里发生了一场最高规格的争吵，支持格鲁克的人和支持皮契尼的人挥起象棋棋盘砸向对方脑袋，这条报道起码会在《法国信使报》占据十行版面。能在一份发行量高达一万三千份的报纸上占据十行，这可是绝好的免费广告。但从另一方面来说，这种报道也不能太过分，因为真正值得重视的、有财力的艺术资助人不喜欢这种"多余的噪声"——这个词直到不久前还指各种形式的广告。总之大体而言，画家、提琴演奏家、歌唱家，甚至建筑师，这些人可能彼此看不上，但他们与普通人的世界几乎没有联系，可以说是生活在一个独立的文学艺术共和国里——那里有自己的法规，有自己的习俗，有自己的礼仪。但那个世界早已经消失了，如今只有巴黎城郊几处不大体面的区域还有一点当年的遗风。

在18世纪，人们还保持着这样一致的兴趣，所以才有了最后一种广泛传播的风格——洛可可风格，才出现了绘画和音乐人才在各地不断来来往往地交流。当时有一些非常出名的法国画家，比如亚历山大·罗斯林和尼克拉斯·拉弗伦森（巴黎人叫他拉弗兰斯），实际上都是瑞典人，同样被当作法国人的利奥塔尔其实是瑞士人，亨德尔和约翰·克里斯蒂安·巴赫在18世纪称霸英国乐坛，但两人都是德国人。这样的例子还有很多，不过有这几例足以勾勒出当时的世界，那时候艺术家面对的问题是"你会什么"，而不是"请出示你的护照"。

在下面这段简单的概述中，我们将到各国去看看这个艺术极度繁

盛的时期。首先来谈谈建筑。与一般人想象的不同,其实大部分洛可可风格的建筑都在法国以外的国家,法国本土反而要少得多。这一方面是因为凡尔赛宫全面主宰了法国人的世界,几乎没有给其他风格留下发展的空间。另一方面,贵族们每年至少要有一段时间住在王宫里,这样一来很难再有余钱修整自己的住宅。

奥地利的情况就不一样了。这里不但有一位非常有钱的皇帝,还有一批远离宫廷的地主,拥有的土地大得惊人,以他们的实力,完全可以把自己的府邸建得比哈布斯堡宫苑更豪华。这倒不是说哈布斯堡家族为了赶上凡尔赛宫而大兴土木时眼光太差。绝对不是这样!短短几年时间,在1683年围城之战中被土耳其人烧毁的狩猎别墅废墟上,一座舒适的皇家行宫即宣告建成,宫内有一千四百四十一个房间和一百三十八个厨房。一个名叫尼科洛·帕卡西[①]的意大利人设计了这座美泉宫。他是一个爱国的人,把宫殿建得比凡尔赛宫稍稍大了几英尺。

洛可可风格在奥地利取得了良好的开端,一跃成为最受欢迎的艺术风格。它似乎刚好契合奥地利人的性情。在这个无比虔诚的国家,就连教会也为新建筑的魅力倾倒。条件具备之后,奥地利主教和大主教们(这些人都和贵族一样富有)立即挥别了笨重沉闷的巴洛克风格,开始为自己的教堂和修道院换上鲜明的洛可可装饰,来到这里的人们如果看到天花板和扶手上那些快乐的小天使忽然动了起来,随着海顿的小步舞曲为圣子和祭坛上的威严圣人献上一段舞蹈,他们一点也不会感到惊讶。

在整个多瑙河流域,在波西米亚南部,从雅各布·普兰陶尔[②]设计

[①] 尼科洛·帕卡西(1716—1790),意大利古典主义建筑师,曾任奥地利宫廷建筑师。
[②] 雅各布·普兰陶尔(1660—1726),奥地利建筑师,作品多为宗教建筑。

的梅尔克本笃会修道院，到阿萨姆兄弟①在慕尼黑建造的圣约翰教堂，我们在各处都能看到这样一种风格的呈现，在洛可可式轻松愉悦的华丽装饰中，融入了当地天主教信仰特有的真挚虔诚。北方来的朝圣者难过地摇着头小声抱怨，人们要是能在这样的环境里获得精神上的满足，那一定不是虔诚的信徒。但是，另一些人没有忘记基督也有快乐的一面（喜欢孩子的人必定都是如此），因此并不赞同这种观点。他们将会发现，莫扎特的很多音乐原本就是为这样的环境创作的。这位大师脱离苦海迎来死亡时，正是他最后的作品《安魂曲》诞生的时刻，这难道不是接近神的最好方式？

我在本书开头的某个地方曾把"污物"归结为"与环境不相容之物"。这个道理同样适用于艺术。在奥地利，洛可可艺术虽是从外国传进来的外来事物，但从不曾给人格格不入的感觉，因为它已深刻影响了国民的人生观。事实上，奥地利在法国王室势力的百般折磨下依然顽强生存了下来，很可能关键就在于洛可可精神的鼓舞。我有时觉得，正是因为洛可可的乐观精神点亮了约翰·施特劳斯和弗朗茨·莱哈尔②的心灵，世界才得以欣赏到迷人的维也纳华尔兹舞曲和维也纳歌剧。你可以说这些音乐轻松肤浅、缺乏深度，我完全同意。但洛可可本身就是一个轻松肤浅、缺乏深度的时代，洛可可风格也是因此而被广泛接受，魅力经久不衰。世上大多数人都是情感用事，没有什么思想深度。这样的两个人碰到一起能够相互理解，能够接纳对方的优点

① 德国的艺术家兄弟，科斯马斯·达米安·阿萨姆（1686—1739）擅长绘画，埃吉德·奎林·阿萨姆（1692—1750）擅长建筑和雕刻。
② 弗朗茨·莱哈尔（1870—1948），奥地利轻歌剧作曲家。

和不足。至少我能理解。不过,这大概是因为我的身体里有那么一点点南方血脉。作为一个合格的荷兰人,我绝不应该说出这种话。试想文森特·凡·高拿着一个弗兰肯塔尔出产的精致杯子喝巧克力,喝巧克力!不是因为饿了或渴了,纯粹是因为他觉得这样很享受!

> 人生是真切的!人生是实在的!
> 它的归宿绝不是荒坟:
> "你本是尘土,必归于尘土",
> 这是指躯壳,不是指灵魂。①

洛可可艺术在其他国家发展如何呢?德国人多少吸纳了这种风格。波茨坦的无忧宫是腓特烈大帝在建筑师冯·克诺贝尔斯多夫协助下,亲自设计的杰作,在风格上带有那个时代的特色。他的姐姐②嫁给一个恶名昭著的粗鄙之人后,在拜罗伊特及周边建造的一系列建筑也对他有一定的影响。窥伺波兰王位的萨克森选帝侯不能不紧跟有可能为他们提供支持和资金援助的法国国王,看到路易十六给凡尔赛宫添加了一点洛可可装饰,他们连忙照办。

不过,一旦离开欧洲,进入俄罗斯的广阔平原,洛可可风格一下子变得荒谬可笑,那些建筑与它们所在的土地完全没有关联,一切看上去都带着"舶来品"的印记。彼得大帝曾赴阿姆斯特丹学习,那段愉快的日子让他受益良多,因此当他在波罗的海边建起新首都时,或

① 美国诗人亨利·朗费罗(1807—1882)创作于1838年的著名抒情诗《人生颂》节选,此处为杨德豫译本。
② 即普鲁士公主、布兰登堡-拜罗伊特侯爵夫人威廉明妮(1709—1758)。

木偶戏

中世纪的人们住在这样的屋子里……

而我们的祖父母那一代人住上了这样的漂亮房子，屋里一尘不染

洛可可风格

许有意将这座城市打造成类似的样子。但这位君王有一个出了名的毛病，跟着他去开拓荒地的人很难拿到陛下承诺的工钱。他没法说服荷兰人离开家乡的沼泽地到涅瓦河畔去。结果，圣彼得堡的城市规划交给了一个法国人、一个意大利人和一个德国人。

这几人发现，自己面对的这个国家完全没有欧洲意义上的艺术。这里仅有的画家都是圣像画家，在创作手法上依然延续着几百年前的拜占庭传统。雕塑在这里更是闻所未闻，裸体雕像肯定会遭到那些莫斯科人的严重质疑，他们不久前刚把国内第一口教堂大钟沉入了水底，怀疑钟声是魔鬼发出的声音。本土艺术中，唯一像点样的是农民的刺绣。但是面对这一切，彼得大帝丝毫没有退缩，他决心让自己的国家赶上世界的步伐。他在艺术领域的第一项举措是1717年在圣彼得堡创建了一座哥白林织毯厂。之后，他又建了一座皇家陶瓷厂。他原本还有更多计划，但是都没能实现。当地人要么太懒，要么不感兴趣。后来需要画家或雕塑家或建筑师的时候，他干脆全部从国外聘请。

在这些外来移民当中，有一个名叫卡洛·巴尔托洛梅奥·拉斯特雷利的佛罗伦萨人。他是一位雕塑家，曾在巴黎学艺。他有一个儿子叫巴尔托洛梅奥·拉斯特雷利，俄国18世纪建造的大多数宏伟建筑都是这个儿子的作品，包括圣彼得堡的冬宫、皇村夏宫等。

这两个意大利人是第一批艺术领域的冒险家，之后又有许多人陆续来到这片斯拉夫人的土地。俄国人很少在建筑上表现出创造力。他们对"恐怖的伊凡"[①]那些丑陋的巨型建筑没有异议。现在对彼得的巴洛克-洛可可风格也没有异议。但是话说回来，他们显然对任何人为他们建的东西都没有异议。他们把年轻当作永远的理由。他们的国家

① 即伊凡四世（1530—1584），俄罗斯历史上的第一位沙皇。

刚刚起步。我们姑且接受这个理由好了。这是最宽厚的做法。

英国的状况比较奇特。17世纪前半叶,除查理一世和王后之外的整个宫廷道德败坏、无能到极点。不过,他们非常热爱美的事物。严肃的英国人由此将美的概念与腐败、伤风败俗、软弱无能联系在一起。他们忘记了,也有很多热爱美的人性情高尚、勤勉刻苦、生活品位高雅。他们只知道全盘否定国王和他做的每一件事。可怜的查理(无辜的牺牲品)被处决后,他们认为这样的状况绝对不能重演,为防止旧日风气死灰复燃,这些清教徒将所有愉悦感官的事物列为禁忌。从此以后,通向救赎的道路必须干干净净、笔直向前,每一个人在每一刻都能看清自己的方向。漂亮的建筑、美丽的绘画和雕塑可能遮挡视野,所以都要清除,凡事按照简单、正直、基督徒的方式去做就好。

幸好英国的木匠和石匠的技艺水平非比一般,不管应不应该,他们照旧为房子和家具增添了很多美感。然而,那些不是很实用的艺术都陷入了一个黑暗时期。这时的英国就像古代的犹太王国,一个国家的文明完全以一本书为核心,而这本书依然是《旧约》。耶和华反感外来者。清教徒也一样。过去的一百年里,来自佛兰德、荷兰、法国和德国的艺术家在英国享受着优越的生活,现在他们收拾起画架,消失了。为清教徒市场服务的是几位平庸的本土画家。偶尔会有某位大人物需要画一幅像。仅此而已。

不过,绘画遭冷落的这段时间也带来了另一种机遇。在斯图亚特王朝统治初期,诞生了一大批原本可能没人重视的建筑。有一个了不起的人以他的满腔热情成就了这些工程,在17世纪前半叶建成的所有英国建筑上留下了自己的印记。他热爱意大利的一切,梦想把自己的家乡建设成另一个托斯卡纳。

他的名字叫伊尼戈·琼斯，生于1573年，死于1651年。他是伦敦一个织布工的儿子，曾在一位细木工手下当学徒，在那个年代，细木工是比较高级的木匠。一个有钱的贵族看到他画的图，觉得这孩子有天分，于是送他到意大利去学风景画。但没过多久，他发现比起绘画，自己其实更喜欢建筑，便去了威尼斯。在那里学习期间，他拜读了1570年在威尼斯出版的一本专业名著——安德烈亚·帕拉第奥的建筑学论述，由此成为古典主义建筑风格的先行者之一，将古罗马精神重新推向全世界。

他在丹麦接到了第一份重要工作，为国王克里斯蒂安四世修建了腓特烈堡和罗森堡宫。项目竣工后，他回到祖国，1612年，国王詹姆斯一世任命他为王室工程总监。1620年，他应国王要求呈交了一份有关巨石阵起源的报告，清晰反映出他对古典主义精神的崇拜。他在报告中明得出结论：这片古老的凯尔特遗迹实际上是一座古罗马神庙！

他是一心执着于一个理念的人，这自然会体现在他的创作上。凡是他的作品，至少在外观上必须是意大利风格，而不能是英国风格。查理一世请他设计一座新王宫，琼斯于是为陛下画了一份总体规划图，那是一座意大利文艺复兴风格的宏大建筑，总计有七个巨大的庭院，处处呈现出真正的古罗马气势。白厅是第一期工程，其中的国宴厅今天依然矗立在原处，但这一部分建成后，接连发生了几件事，余下的计划再也没能实现。首先，国王破产了。接着，随后爆发的大叛乱中上演了残忍又有点可笑的一幕——国王从他的新王宫里走出来，被砍掉了脑袋。

伊尼戈·琼斯曾为斯图亚特王室设计了几场大受好评的假面剧演出，在虔诚的清教徒眼里成了十恶不赦的人。他们指控他是献媚的

侍臣，他交了一大笔罚金才保住了命。但这样一来他落得身无分文，1651年在贫困中死去。

然而他的厄运并没有就此结束。1666年9月的伦敦大火中，他的三十年心血被烧得所剩无几。说起这场大火，伦敦人如果听从了国王的意见，这本来可以变成一件因祸得福的事。火灾过后，国王马上找来了著名的数学家及天文学家克里斯托弗·雷恩，请他规划设计一座崭新的城市，建起布局合理的现代化道路，过去那些弯弯绕绕的小街小巷是永远的火灾隐患，而且空气不流通，日照不足，影响了居民寿命。可是，谨小慎微的伦敦店铺老板们坚决不接受这个方案。一切必须保持原样。每一条曲折的老街和小巷子都必须原封不动地恢复成火灾前样子。克里斯托弗·雷恩这时已彻底告别了数学和天文学研究，市民们接受了他设计的许多新教堂，一点不差地建在它们各自一直以来的位置上。这就是为什么第一次游览伦敦时，你会觉得克里斯托弗爵士的杰作非常难找。直到无意中走到某座教堂跟前，你才会发现原来它在这里。如果当初能多给它们一点空间，这些建筑看起来会漂亮百倍。可是人们会说，中世纪的时候不是那么建的，现在为什么要改呢？

伊尼戈·琼斯设计的圣保罗教堂被烧毁后，克里斯托弗爵士在原址上建成了他的代表作，但就连这座圣保罗大教堂也被四周建筑紧紧包围，仿佛喘不过气来。它已经成为英国历史的一个组成部分，意义非凡，所以我们很难从纯粹的技术角度去评判它的内部设计和整体轮廓。教堂正面高贵典雅，立柱和柱廊的布局匀称协调。但是，两座形似柬埔寨佛塔的塔楼显得很突兀，另外还有一些细节问题不尽如人意。不过，这座教堂完全没有罗马圣彼得大教堂那种压抑感，而且，它的内部氛围比多数大教堂更显安详恬静。

克里斯托弗爵士和同时代的其他建筑师，比如亚当兄弟（约翰、罗伯特、詹姆斯和威廉）①，他们还有许多作品完好保存到了今天。这些建筑结构坚固，在这个极重传统的国家，往后它们必定还将长久屹立。要想了解它们，最好是去看看当时一些占地广阔、威严气派的乡村庄园。迪斯雷利②在19世纪30年代曾说，英国是一个属于"少数人——极少数人"的国家，18世纪的英国更是如此。布伦海姆庄园（国家为感谢马尔伯勒公爵③而建的庄园）、汉普顿宫等——除了外观都带有一点文艺复兴色彩，这些建筑还有一个共同点：它们存在的目的都是彰显主人的权势和财力。

为达成这个目的，住在这里的人甘愿连同仆人一起放弃生活上的舒适。几座著名的庄园在修建过程中，发现阁楼上的仆人房会影响到屋顶的线条，于是那些可怜的人都被安置到了地下室。不过，庄园主人在冷风飕飕的宽敞大厅里，其实过得并不比仆人舒适多少，就算身边摆满了漂亮的桌椅沙发也无济于事，那些精致的家具是齐彭代尔、赫普尔怀特、谢拉顿④等名家专为权贵们打造的，其中有不少还是根据罗伯特·亚当的详细指示特别打造的款式，他是一位伟大的建筑师，但他也精通木工技艺，对这一行的了解不亚于当时经验最丰富的木匠。

我要再讲一个非常古怪、极具英国特色的现象。这时英国的建筑风格可以说融合了大量文艺复兴、少量巴洛克、一点儿原样照搬的古

① 苏格兰著名建筑师威廉·亚当（1689—1748）的四个儿子，老大约翰以管理家族生意为主业，罗伯特和詹姆斯共创了"亚当风格"。
② 本杰明·迪斯雷利（1804—1881），英国政治家、作家，两度出任英国首相。
③ 即约翰·丘吉尔（1650—1722），英国政治家、军事家，第一代马尔伯勒公爵。
④ 托马斯·齐彭代尔（1719—1779）、乔治·赫普尔怀特（？—1786）及乔治·谢拉顿（1751—1806）均为英国著名家具设计师，在西方家具发展史上享有盛誉。

希腊，再加上些许洛可可。但在这种新风格发展的同时，英国人依然明显偏爱他们近五百年来习惯了的那种风格——诺曼时代的哥特风格。英国因此成为全世界独一无二的国家，哥特风格在这里仍保持着鲜活的生命力，没有过气，没有过时。即使到了今天，英国人生活在充满哥特色彩的环境里，这种过去与现代的融合一点也不会给人不协调的感觉。

这是一个奇怪的国家。或许以这个国家来说，全世界都觉得它不合常理才是最正常的事。举例来讲，为什么英国偏偏在那个时候涌现出一大批卓越的画家？在17世纪，所有绘画和大部分雕塑都是外国艺术家的成果。可是进入18世纪以后，英国忽然就有了雷诺兹[①]、庚斯博罗[②]、罗姆尼[③]和霍普纳[④]，以纯熟的技艺为美丽的女士们、为那个非凡时代的非凡男士们绘制肖像。

贺加斯用画笔揭示社会上的种种丑陋行为，自认这是服务于大众的高尚工作，漫长一生中，这个堪称画坛塞万提斯的人一直在勤奋创作。此外还有威尔逊[⑤]、约翰·克罗姆（他开创的诺里奇画派非常推崇水彩画）以及康斯太勃尔[⑥]、科特曼[⑦]和透纳，他们为世界带来了全新的风景画理念。当然，严格来说透纳不算是18世纪的画家，他生于1775年，1851年去世。虽然他在晚年画的火车是独一无二的杰作，没

① 乔舒亚·雷诺兹（1723—1792），英国肖像画家。
② 托马斯·庚斯博罗（1727—1788），英国肖像画家、风景画家。
③ 乔治·罗姆尼（1734—1802），英国肖像画家。
④ 约翰·霍普纳（1758—1810），英国肖像画家。
⑤ 理查德·威尔逊（1714—1782），英国风景画家。
⑥ 约翰·康斯太勃尔（1776—1837），英国风景画家，深刻影响了19世纪的绘画。
⑦ 约翰·科特曼（1782—1842），英国风景画家，与约翰·克罗姆共同成立诺里奇艺术家协会，开创了诺里奇画派。

人能像他一样画出那个铁路巨兽的灵魂，但以他对英国土地的真挚感情来说，他本质上仍是一个18世纪的人。

我想，这其实是所有英国艺术的核心问题。一旦英国人离开丑陋到无以形容的城市和工业中心，来到乡间，他就进入了一片广阔的花园，我从未在世界任何地方看到过同样的景色。我真心喜欢我们康涅狄格州的山丘，喜欢这里的老式农舍，工匠们以扎实的手艺建起这些房屋，呈现出匀称协调的美感，就算马萨诸塞州的清教牧师也无法剥夺这份视觉上的愉悦享受。但是，英国历经岁月沉淀形成的气质，我们大概还需要一千年才可能拥有。英国的风景，借用一个音乐名词来说，英国的风景已完全变成了浑然一体的"联篇创作曲式"。它早已不是上帝在短短六天里创造整个宇宙时匆忙造就的模样。它在一代代人手中不断地被修改，再修改。有时仿佛被改写成典雅的牧歌，有时又像清教徒的挽歌。贝丝女王[①]的红色鞋跟曾轻盈地踩过这片绿茵，克伦威尔的队伍曾唱着阴郁的赞美诗，骑着马纷乱地踏过这里的乡间小路。

一代又一代男男女女在这里生活，在这里死去，在探索过世界的每一个角落之后回到这里。这片土地因他们的深爱而改变了面貌。它有了一种内在的灵性，不过相比绘画，文学似乎能更好地描绘这种灵性。法国、德国、意大利等各个国家都有一流的诗人和文学家，但英国人写诗的挥洒自如，就好比荷兰人画画，或德国人创作音乐，或法国人设计新时装。

国家其实很像孩子。给一群孩子每人一枚二十五美分的硬币，结果他们有的拿着钱去买糖，有的把钱存了起来，有的买了一个球，还有的去看了电影。如果把天赋平均分给十几个国家，那么有的国家会

[①] 即英国女王伊丽莎白一世（1533—1603）。

把自己这一份投入绘画,有的则是投入音乐,也有的投入诗歌,还有的国家把天赋用在宗教辩论上,或是用在完善律法上。这似乎是很聪明、也很有趣的做法。

一个国家如果有一位歌德、伦勃朗、约翰·塞巴斯蒂安·巴赫或芒萨尔这样的人,就是拥有了一份宝贵的财富。至于威廉·莎士比亚先生,就更不用说了吧?

第四十三章　印度、中国以及日本 [1]

欧洲在这些意想不到的地方发现了很多值得借鉴的东西。

我这个年纪的人刚好赶上了中国风流行的尾声。在我还很小的时候，在某条景色怡人的运河边，同样景色怡人的道路旁，偶尔还能看到一间完美诠释了18世纪中期中式洛可可风格的小茶馆。听大人说，当年我们的高曾祖父母在难得不太热、湿气不太重、正好适合散步的日子里，就会步行整整五分钟到这处喝茶圣地来。

到了这里，他们便披上飘逸的中国丝绸长袍，郑重地品尝昂贵的中国茶。用精美的中国茶具喝茶时，一定要将茶倒在茶碟里喝，端起茶杯直接喝是非常无知的表现，一点也不了解正宗的中国饮茶礼仪，而那时如果不懂中国的做事规矩，就是明明白白暴露了这个人没有良好的教养。

到了我们这一代，小小的茶馆已经变成了存放渔具的地方，昔日

[1]　房龙对中国乃至亚洲文化艺术的了解显然不足，鉴于本书也并非艺术史教材，姑且保留其当时的论说。从中亦可了解20世纪上半叶的西方社会对中国乃至亚洲文化的普遍印象。

的辉煌只剩下几件漆器屏风和墙上的中国画。但是，18世纪末的许多文学作品都描述了在那种宝塔式建筑里会面的浪漫场景，当时的画家也很喜欢这个题材，所以对于我那些可敬的、极为平凡的先人，我可以相当轻松地再现他们人生中那段奇特的经历。身为平凡的体面人，他们必须和平凡的体面邻居们保持一致，所以才有了那笔喝茶的额外开销。那时候大家都在效仿中国人。那股疯狂的热潮发展到后来，荷兰人（以及瑞典人、法国人和丹麦人，因为中国热席卷了整个欧洲）彼此说话都变得怪腔怪调，据说那种腔调与天朝的语言十分相像——听起来类似于"艾莉萨米爱汤汤"，很像我们大概七岁时候自己发明的交流暗语。

是的，这就是中国热的尾声，而这股风潮其实很早以前就开始了，可以一直追溯到1667年，法国国王路易穿着半身波斯服装、半身中国服装出现在一场宫廷舞会上，开启了新时尚，欧洲大陆的各个小国君主马上有样学样。

我们没必要谴责这些与大君主同时代的人，说他们趋炎附势。我们自己并没有好到哪里去。温莎公爵（就是英国的爱德华八世）钟爱奥地利，每年冬天都要到奥地利的蒂罗尔住一阵，在那里滑雪，还喜欢穿蒂罗尔当地的服饰，于是我们的时尚女性和不太时尚的女性全都穿上了那种阿尔卑斯束腰裙，原先没人知道的萨尔茨堡成衣企业一下子发了财。男士们也紧跟潮流，戴上了蒂罗尔帽，穿上了农夫式外套和皮裤，一身装扮看不出是在本地高尔夫球场消磨了一天，倒像是刚从福拉尔贝格打羚羊回来。

一百年后，某位专攻20世纪文化发展的历史学家会很惊讶地发现，30年代兴起过这样一股荒唐的蒂罗尔热，与我们现在看着18世纪30年代中国热的感觉没有两样。不过，当年的中国热还有一个特

点，研究社会事务的人应该会很感兴趣：就在欧洲为中国疯狂的同时，中国也迷上了欧洲。凡尔赛宫里有中式宝塔和瓷片装饰的房子，而在中国，康熙皇帝和乾隆皇帝命人仿照凡尔赛宫建起了法国洛可可式的宫殿。

现在我们开始认识到，这一切并不是巧合，这种局面的形成有非常合理的原因。当时的中国和法国都是高度集权的君主制国家，两国的君主同样雄心勃勃，希望把自己的首都打造成整个大陆的文化中心。要了解洛可可风格对18世纪中国的影响——至少是精神上的影响有多么深刻，各位可以去看看那时的绘画、茶杯、漆器以及造型奇特的象牙和玉石雕刻。这些作品花哨好玩，透着俗世的智慧，那种奢华仿佛在说，做这件东西的人不在乎花多少钱，也不关心钱从哪里来，只要有钱可以挥霍就好。另外，从中也可以看出在当时的社会，女性——通常是活跃的、很有头脑的女性——主导着上流阶层的社交和政治生活。

从经济角度来说，这么做当然不对。但是，这却成就了大量精美的艺术品。今天这些作品还在，而创造它们的人应该都已不在了。所以我们不妨接受这份馈赠，至于那些人，就留给深受中国人喜爱的神明观世音去做最后的评判吧。这个民族拥有最为悠久的历史，原因就在于他们一直秉持着基本的宽容原则，这显然比战舰、火药和刺刀更有效。

可惜我们的先人穿上漂亮的中式衣袍，却完全不了解中国的历史以及中国的事物。他们热切接受了来自那个神秘国度的一切，从来不问可能让人为难的问题。从中国广东和宁波来的精明商人见此情景很高兴，觉得自己终于找到了理想的客户——这些不懂文化的人根本看不出真正的宋朝花瓶和现代仿品有什么区别，既然仿品一样受欢迎，

而且能卖出一样的高价,那何必给他们真东西呢?结果,18世纪的欧洲市场上充斥着大量三流甚至末流的货品,三代汉学家动用了全部学识,才算把最糟糕的一部分清理出去。

如今再出现这种不幸状况的可能性微乎其微。专家对中国艺术的了解,已不亚于他们对代尔夫特瓷器或希腊钱币的了解。直到半个世纪前还没人知道的中国历史,现在也不再是个谜了。中国人喜欢把最早的统治者上溯至基奥普斯①的年代。但据研究历史的朋友说,伏羲实际上只是神话人物。不过,他是一个很有意思的人物,不同于我们在世界其他地方看到的英雄,多数国家歌颂的民族始祖都和他不一样。他没有把杀戮当作统治同胞的手段,而是一心帮助子民摆脱愚昧的束缚。他教大家打猎、捕鱼、驯养动物。他确立了家族划分,制定了明确的婚俗礼节。他发明了日历,让人们能够更加规律地耕种土地。他创造出文字,让人们积累的智慧能够世代传承,虽然这种书写体系在我们看来很难很复杂,但它完全满足了当时的需求。

除了这些实用的发明,他还考虑到人们的精神生活,制作出几种弦乐器,这样人们闲暇时就有了美妙的音乐相伴。

六百年后,舜帝统治时期,一位高官的女儿开创了绘画艺术。很遗憾,我们无从了解这个名为嫘的美丽女子画过什么样的画,用了什么样的技法。以目前能大致判定年代的中国绘画来讲,最早的画创作于公元前1800—前1200年,基本都是线条粗糙的鸟或人形,浅浅刻在龟壳上,比不上西班牙山洞里的岩画。中国人认为他们的毛笔是公元前3世纪的发明,纸诞生于公元前1世纪,由此推断,我们现在熟

① 基奥普斯,又名胡夫,古埃及第四王朝的第二位法老,大约公元前2590—前2568年在位。

悉的中国画大约出现在公元初年,而那时埃及人和希腊人在绘画方面已取得了相当高的成就。

确切的中国编年史与这种猜测并不矛盾。从秦朝开始,中国历史就不再是混杂了神话成分的记述了。秦朝始于公元前256年[①],到公元前207年结束,之后是公元前206年至公元220年的汉朝。在汉朝,陵墓上渐渐有了一些简单的雕刻装饰,有点像早期埃及陵墓里的绘画。也是在这一时期,中国人开始尝试肖像画。

山水画诞生在一个所谓的"分裂时期",从公元264年开始,一直到公元618年唐朝建立。但是要到进入宋朝以后,古代中国最伟大的艺术才会出现。这个朝代从公元960年延续至1279年,最终被蒙古人建立的元朝取代。蒙古人先是征服了北方各地,接着占领了南方,将整个中国纳入一个庞大的帝国,从太平洋岸边一直延伸到波罗的海。

元朝之后是明朝(1368—1644),再后来的清朝从1644年开始统治中国,1912年被民主革命推翻,中国就此陷入几方势力割据的局面。就在我写这本书的时候,他们正在对抗邻国日本的侵略,战争形势不是很乐观。

我列出这些年代只是方便各位参考,因为做中国古董生意的人和博物馆馆长们似乎都很喜欢把清朝、明朝、宋朝挂在嘴边,明知道我们大多数人连历届总统的名字都搞不清,更不要说这些名词了,这样会让外行人听得一头雾水。

我在这方面没有多少研究,有人说过一句话,我认为是非常睿智的观点——中国代表了一种文明,而不仅仅是一个国家。若非如此,

① 公元前256年,秦灭西周,但秦朝的正式建立应为公元前221年。

中国人不可能经受住如此漫长的历史考验。国家有兴亡沉浮，但文明不同，即使缔造者早已不在，它依然可以传承千年万年。

我无法用短短几页文字详细讲述一段延续数千年的文明，只能简单讲几个重点。在我们看来，中国人首先是幸运的，因为他们一直是一个以小农为主体的民族。与土地保持联系能给人以强大的力量。农民无论多么贫穷，生活多么艰难，总归比我们这些城市居民更长寿，而我们刚开始认识到这个问题。今天凡是有条件的美国人都在想办法买一小块土地。在田野里踩着湿润的泥土走一个小时会让人充满活力，在城里的柏油路上走一百个小时也达不到这样的效果。

其次，中国人从不曾被某种令人沮丧的宗教束缚，要时刻反省自身的罪。社会下层的人们和其他地方的下层人民一样，形成了自己的一套鬼神信仰，那些神怪恶灵经常出现在他们的艺术作品中。中国人画鬼怪的水平一点不输给希罗尼穆斯·博斯。

中国人深谙世事，似乎早就看清了"平等"不过是一个适合国庆演讲的主题，在人世间根本不存在。所以他们承认某些人生下来就比别人更聪明，现实本来就是如此，不能强行要求所有人都做一样的事、有一样的想法，这就好比要求所有的狗都像俄罗斯猎狼犬一样优雅、安静、擅跑跳，这未免太荒谬。在这样的观念下，农民可以有自己的纯朴想法，人生视野更广阔一点的人也可以选择能满足自身精神需求的信条或哲学。他们似乎从没想过强迫某个阶层的人接受另一个阶层的信仰。每个人都要自己决定如何与造物主相处。如果他决定和千百万中国人一样皈依佛教，那很好——那是他的选择。如果他想成为基督徒，也没有法律禁止他这样做。这种方式好像有点笨，没必要浪费这份精力，平添思虑，但是，人必须听从自己的良心指引。正因为这样，全世界似乎只有中国在四千年的漫长历史中，从来没有遭受

过宗教战争的荼毒。但要说其他形式的冲突和争斗，这个国家却是全都经历过了，这大概算是一种平衡吧。

中国的文字要花半生时间才能全部掌握，这里的上流阶层也可以说是有文化的阶层，西方意义上的宗教——由严格的信条构成的严格的信仰体系——在这些人当中似乎从未发挥过太大作用。取而代之的是两个主要的思想流派，诞生较早的一派是儒家，后来的一派叫道家。

儒家思想出现的时候，中国人刚开始摆脱原始形态的信仰。那种信仰明显带有野蛮时代的色彩，在各地原始人类的早期仪式中都可以看到同样的特点，今天仍保留着这类习俗的，只剩下新几内亚的一些内陆地区，可能还有婆罗洲①。不过，那时人们已去掉了仪式中的杀戮部分。他们不再要流血和杀生，不再用牛羊之类献祭，而是代之以做成牲畜模样的工艺品。

唐汉时期有许多陶土制作的马、其他动物、日常家具等迷人物件，这些都源自早期丧葬仪式。当时人们曾宰杀动物陪葬，还有一两名殉葬的女子被一同埋进墓里，让死者在阴间也能得到照料，生活舒适。孔子就出生在这样一个世界。

那是公元前6世纪。中国腐败横行，政治引发了很多不满。富人越来越富，穷人越来越穷，一切都延续着过去的老样子，往后也很可能一直都是这样。但是，孔子满怀希望，他相信由上而下实行社会改革起码可以带来一点改变。他认识到，这件事如果由底层做起不可能成功。底层人群太庞大，听不进理性的声音。但上层或许可以。因此他和后来的柏拉图一样，构想了一个由"超人"统治的社会。中国人从来不崇尚暴力。军人是下下之选。在孔子眼里，军人的社会价值排

① 加里曼丹岛旧称。

世事真是奇妙,在欧洲,法国国王倾力打造王室的住处,建起了华美的凡尔赛宫……

婆罗浮屠

爪哇岛上的一座佛寺,建于一千年前。在中国演变为佛塔的建筑,在另一个国度的另一个民族这里发展成了环绕山丘而建的宏伟寺庙

在中国,窣堵坡演变成了佛塔

在爪哇,同样是建一处圣地保存佛陀遗物的想法,造就了婆罗浮屠

印度教神庙

几乎就在同一时间,在遥远的中国,天朝皇帝也在做一样的事,只是方式不同,相对低调

在非常靠后的位置。而"超人"应该是公众的头号保护者,应该是一个心地善良、温厚平和并且诚实的贵族,他应该全力以赴,以严格的、公正无私的态度管理他的同胞,像他在家里做一家之长那样,成为国民之父。

这位仁慈的智者似乎从来没想过,这样的构想对普通人来说终究是虚幻的精神理想,他们的愿望很具体,只想要那种许个愿、上上供就能沟通、安抚的鬼神。他最终壮志未酬,带着深深的遗憾离开了人世。不过,他的智慧还是零零星星地流传下来,被大众接纳。人们大体上仍奉行古老的自然崇拜,但是在他们相对原始的人生哲学中,融入了孔子讲的许多道理。这位先知从未被奉为神,为他修建的庙里也只是供着一块他的牌位,然而后世的艺术创作却处处体现出他的深远影响。

道家是另一种深刻影响了中国人的生活和艺术的哲学思想,经常有人把它当作一种有意针对孔子思想的学派,其实并非如此。它与儒家思想不同,没有把解救人民的希望寄托在一个理想的统治阶级身上。道家的创始人老子认为,对社会底层加以引导,或许能让人类变得快乐一点。他向大众传播知足常乐的观念,告诉穷苦的人民,如果能笑着面对命运的安排,不要执意与早就注定的不利形势抗争,他们的生活一定会幸福得多。或许正是因为道家思想的熏陶,人们在当时恶劣的环境下仍保持着一种很特别的乐观精神,在到访天朝的外人看来,这是中国人最令人惊叹的性格特点。

除此之外,中国人在思想上还受到了第三种力量——佛教——的影响。印度历史上至少有二十余位真正的佛,或者说"觉者",但其中只有一位被人们尊为觉者中的觉者,他就是释迦牟尼佛。

其实释迦牟尼离我们并不是很遥远。他出生在乔达摩家族,父亲是一位善战的国王,生活在喜马拉雅山脚下。人生的头三十年里,身

份尊贵的他极尽奢华享乐，直到有一天，他走进宫殿时突然醒悟，认识到了这个世界的邪恶与罪孽。这个有着坚定信念的青年当即告别妻儿离开了家，从此开始了静心冥想和肉体的苦修，他希望这条路走到最后，痛苦的灵魂终能得到解脱。

他本人从不认为自己是神，一直到生命最后仍叮嘱世人不要把他当作神来敬拜，但他的同胞当时和中国人一样，还处在相当粗蛮的自然崇拜阶段，无法像这位言行如圣徒的人一样，有如此崇高的想法。在他圆寂后，人们立即将他奉为神，开始在亚洲中部各地宣扬他的教义。他们刚开始还很顺利，佛教不仅传遍了印度，还传播到爪哇和巴厘那样的偏远海岛。但是对印度的普通人来说，释迦牟尼的理想有些高不可及，六百年后，他们不声不响地重新拜起了旧日的神明。曾经全力改革宗教陋习的释迦牟尼渐渐被人们遗忘。不过，这时他的思想已跨过喜马拉雅山，公元67年，汉朝时期，佛教成为中国官方认可的宗教。

从最初的形势来看，释迦牟尼似乎终于找到了真正的精神家园。这位觉悟真理的人讲的每一句话都包含了对众生的宽容和怜悯，世间有了他的慈爱笑容，大自然的无情肆虐也不再是那样让人痛苦。艺术尤其深受这位仁慈的先知感染。在唐朝，佛教思想是盛行于所有文学、绘画及雕塑创作的一股力量。但是到了公元9世纪，这股力量日渐式微，除了气候干燥的戈壁沙漠里留有一些文物，中国的早期佛教艺术现在都已消失了。

不过，佛教在亚洲其他地方得以继续发展，在日本也以本土化的形式留存下来。但在确立神的威慑力这一点上，它和后来的基督教一样遭遇了令人沮丧的惨败。诞生于文明之初的远古神祇又一次证明了它们在普通民众心目中的分量。不久，印度人重新开始宰杀山羊献祭，焚香敬拜古老的神像，为了安抚恶灵不惜做出各种伤害自己的事，因

为他们对邪恶鬼怪的畏惧远远超过了他们对良善神明的敬爱。

或许正是因为这个缘故，第一批去印度的欧洲人很少关注当地的艺术，几乎没有在游记里提及。眼前看到的景象让他们反感，觉得可怕，这是很自然的反应。但如果他们能耐下心来仔细看看，就会发现印度的雕像其实与希腊雕像有很多相似之处。他们基本上不关心也不了解这些，以至于今天还有很多人认为印度的艺术非常神秘，有着几千几万年的历史，甚至比金字塔还要古老。这完全是错误的印象。西方在荷马时代已有大量文学作品诞生，而最早的印度建筑出现在公元前6世纪的释迦牟尼时代。到了公元5世纪，佛教在印度销声匿迹时，佛教艺术的发展也陷入了停滞。传统的印度教神灵占据了整个艺术领域，直到10世纪伊斯兰教徒到来，也将他们的艺术带到了印度。

莫卧儿帝国的统治延续了整整两个世纪，其建筑遍布印度西部各地。要了解他们的建筑发展水平，看看泰姬陵就知道了。17世纪中叶，伟大的皇帝沙贾汗为过世的妻子——被封为"宫廷贵人"的蒙塔兹·玛哈——修建了这座陵墓。

按说在这种环境下，本土艺术多少会染上伊斯兰艺术的色彩，但实际上，信奉印度教的民众坚定地忠实于传统，他们的神庙依然有宽敞的内庭，有沐浴用的蓄水池，有镀金的塔，建筑表面雕满了他们敬奉的各种各样的神（伊斯兰教绝不会容忍这样的行为）。他们还有黑黝黝的石窟（样子很像石造的墓），还有各种狰狞的神兽以及看起来不太圣洁的神和他们的女眷。

这些神庙规模庞大，占据了整个城市街区，相形之下我们的哥特式教堂有如简单朴素的小房子，西方人很难欣赏这样的建筑。大多数神庙从远处看过去，让人想起站在新泽西山丘上远远望见的曼哈顿。但置身其中，心里便会有种末日临近的感觉，仿佛听到神庙在说：在

无情的自然力量面前，人类的一切努力终将是徒劳。庙里沐浴用的水池洒满阳光，本来可以与幽暗的内部空间相映成趣，可惜人的视线总是受到其他干扰，不能不去看镀金的屋顶和神像上镶嵌的宝石，这些东西要是用来建医院该有多好，起码可以治愈一部分爬行在阴沉庙宇中的残疾人。

遍布各处的雕塑都呈现出刻意扭曲的造型，创作者像是有意要把闲杂人等吓跑。单从技法上讲，这些作品无可挑剔。但是雕刻的内容——梵天、毗湿奴、湿婆以及他们的众多表亲、叔伯、兄弟姐妹等，很难说他们比庙里随处可见的一群群坏心眼的神猴、饥肠辘辘的神牛更吸引人。

一旦进入佛教艺术的领域，感觉就完全不一样了。我对这方面的了解实在有限，但据可靠的专家介绍，在亚历山大大帝进军印度河流域之后，印度人接触到希腊文明，才开始真正掌握石雕艺术。事实上，直到释迦牟尼涅槃几百年后，他的忠实信徒阿育王①统治旁遮普时，佛教雕塑才进入蓬勃发展的时期。释迦牟尼头顶覆满螺的禅定形象就是诞生在这一时期——相传佛陀修行入定时没有树荫遮蔽，于是头上爬满了螺为他挡去暑热。另外，佛像的耳垂变得格外长，暗示佛陀年轻时也曾戴过沉甸甸的珠宝耳饰。这时佛像的前额上还添了一个印记，代表第三只眼——天眼。

在此之前——在印度人见到亚历山大带来的古希腊神像之前——任何形式的艺术都没有呈现过释迦牟尼的真身，仅描绘过他的一些前世化身，例如鸟、大象，也有时是一团熊熊火焰，代表他的思想永恒不灭。

① 印度孔雀王朝第三任国王，约公元前273—前232年在位，古代印度历史上最伟大的国王，并为佛教发展做出了巨大贡献。

匠人们掌握了佛教雕刻艺术之后，并未满足于雕刻佛像，他们和13世纪的意大利画家一样，很喜欢呈现救世主生平的各种事迹，其中最有代表性的杰作分布在亚洲两处精美绝伦的遗迹中，要知道亚洲是古代遗迹保存最完好的大陆。这两个地方，爪哇中部的婆罗浮屠和柬埔寨的吴哥窟，都是从上到下覆盖着一幕幕雕刻出来的场景，以这样逼真的画面、这样细致入微的观察来说，从来没有哪位西方雕塑家能够超越他们的成就。

吴哥窟大约建造于12世纪，来自印度支那①的一个民族在这里建起了高棉王国，在12世纪繁盛一时。到了15世纪，这个王国就像当初崛起时一样神秘地瓦解了，留下了大片宏伟的遗迹。吴哥窟在建造之初似乎是佛教建筑，但后来受到了印度教的影响。印度教徒将佛教徒赶走之后，把这里变成了敬拜毗湿奴的场所。我们不知道这片建筑在何时被荒弃，也不知道是否有一些虔诚的僧侣继续在这里居住修行，在漫长岁月里看着辉煌的庙宇在孤寂中被柬埔寨的绿色丛林湮没。

婆罗浮屠的遭遇与吴哥窟一样。葡萄牙人在16世纪初登上爪哇岛时，整座建筑已被大树和灌木彻底掩埋，很久以后才有人发现它的存在。直到几年前，它才真正得以重见天日，人们终于意识到，被误认作山丘的那块地方，其实是一座巨大的佛教圣殿，雕工精美的墙壁层层叠叠，里面还有数以百计的佛像。

无穷无尽的画面讲述了早期传扬佛法和皈依佛门的人经历的种种风险，没人知道这些浅浮雕具体创作于什么年代，但肯定要比伊斯兰教徒征服爪哇的时间早得多，这样算来，婆罗浮屠大约与查理大帝同

① 即中南半岛。

属一个时代。看看这片遥远土地上诞生的作品，再看看加洛林王朝[①]的建筑师和雕刻家的拙笨手艺，我们的先人真是丢人，而且他们的子孙也没有多少长进，不然怎么会在这片佛教信仰圣地与几英里外的门杜寺——佛祖静静盘坐了千余年的幽暗殿堂——中间，生生建起一座丑陋至极的基督教小教堂？

不过，这大概也无所谓了。当年下令建造教堂的王公们早已不在了，甚至没有在历史上留下他们的名字。无数带着满篮缤纷的鲜花水果聚集在这里朝拜的信徒也不在了，他们早已化作尘土，与附近火山喷出的烟尘混在了一起。

留下的，唯有无边的寂静、深沉的孤独、忍耐和理解的笑容，还有那位骑着脚踏车的牧师，他正要去门杜寺另一边的白色木屋做弥撒，途中停下来点起了一根雪茄。

印度教寺庙与西方人概念里的教堂不一样，它们更像是希腊和埃及的神庙，是神的居所。庙里的圣所只有祭司可以进去（就像在耶路撒冷那样），这间空荡荡的小屋子足以承担起它的职能。比起印度教寺庙，佛教的窣堵坡与基督教堂就更不一样了，它甚至不是寺庙。这是一种实心结构的建筑，不像埃及金字塔那样，内部还深藏着一间小小的密室。它通常以一座小山为基底，婆罗浮屠就是这样，如果没有现成的小山，就人工堆起一座，然后在上面加盖砖石结构的建筑，添加雕塑装饰。但要真正成为窣堵坡，这堆土或石头里面至少要埋有一件佛舍利，比如一束头发、一段手指、一颗牙等。但是，舍利不能像基

① 自公元751年统治法兰克王国的王朝，在查理大帝（742—814）统治时期达到鼎盛，在他死后逐渐解体。

印度

印度教徒的一座圣城

督教圣人的锁骨或脚趾那样受人膜拜。它必须在窣堵坡里，但具体位置绝对保密。信徒们知道它埋藏在这座神圣建筑的某处，这样就够了。

窣堵坡可能和金字塔一样，起初只是在陵墓上方垒起的一个小圆冢，后来也像埃及那些建筑一样，越建越大，有些达到了令人惊叹的规模。不过，这本来就没有严格的规定。窣堵坡也可以建在常规的寺庙里面，我们在印度的佛教石窟里就发现过小型的窣堵坡。另外，它的样式也并非局限于一种。比方说，窣堵坡传入中国后，演变成了佛塔。顶端造型奇特的中国塔让18世纪的西方人非常着迷，实际上这些塔就是窣堵坡，用木头或石料建造而成，但在功能上与锡兰的圆顶佛塔、中国西藏的四方佛塔、暹罗①的尖顶佛塔都是一样的。中国的佛塔与这里的其他建筑一样，明显带有最初木造结构的特点。宋朝的塔建得非常高，从上到下覆盖着彩色瓦片，但我们从没见过圆形的塔。木头不适合圆形结构，而中国的艺术家很少做创新的尝试。他们崇尚两点——忠实于专业技艺，恪守传统。

除此之外，或许还应该加上中国人的一项传统美德——耐心。他们的青铜器、玉器、景泰蓝、瓷器以及陶器无不体现出中国人特有的耐心，只有完全不在意时间的人才可能培养出那样的性情。

他们的绘画作品也是如此。这并不是说画这样一幅画要花很长时间，他们的绘画源自书法，可以说他们是"写"出一幅画，就像写字一样，大概几分钟足矣，而西方人画一幅油画可能需要几个星期，甚至几个月。但是，能将毛笔用到如此出神入化的境地，这恐怕是花一辈子才能练成的功夫。中国艺术家的寥寥几笔，与西方画家用一大桶颜料和上千种深浅色调表达的意思一样丰富。

① 泰国古称。

任何一种艺术的形成都与技术条件有直接的关系。用一根火柴在粗糙的纸上画画，自然与你用一支好笔、瓦特曼热压水彩纸和上好的希金斯墨水画出来的效果完全不同。所以要想真正理解杰出的宋代和明代山水画家传递的思想，理解这些世间不曾有过的娟秀作品——就连欧洲绘画大师都无法企及的画，就请抛开你的笔和现成的墨水，去找几支中国画笔，再找一块中国的墨，在加水的砚石上磨出浓淡合适的墨，然后自己试试看。关于这种代表了中国艺术最高造诣的画，你拿着他们的画笔在五分钟里得到的感悟，要比在博物馆里看上几年的体会还要多。

你经常会听到有人说，不懂透视科学是中国画家的一个大问题。他们的确不懂透视，但首先，他们钟爱的题材是从小山顶上看到的风景，因此完全避开了透视的问题（透视在平原国家的绘画中更为重要）；其次，他们从来不考虑什么灭点，画出的效果一样很好。话说回来，巴赫从没学过现代的和声学，却也创作出了和谐悦耳的音乐。对真正的大师而言，这些细节全都不是问题。不过，其他人可不能不小心！

如果你从没看过中国画，第一次看的时候不要期望太高，因为你也许会很失望。另外，也不要一下子看太多，那样最终只会留下一片模模糊糊的印象。你会觉得这些画有点单调。欣赏任何东方艺术的时候，千万要记住，东西方的"室内装饰"的理念可谓天差地别。大多数西方人生活在器物堆积的世界里，我们的房子里塞满了两三代人积累的杂物，我们的墙上挂着祖父母传下来的画。中国人和日本人乐于生产各种最廉价、最难看的工艺品满足"洋鬼子"的市场需求，但在自己的家里，他们主张适度的装饰。即使拥有十几幅画，他们也只是选出一幅来挂在墙上，其余的都装进盒子，妥善存放在储藏室里。他们对待插花也是一样。比起在一堆花瓶里胡乱

插上几十朵玫瑰或上千朵郁金香，摆在钢琴和各处柜子上，单独一朵玫瑰或郁金香如果摆放得恰到好处，看上去反而更美。

但东方和西方的最大差异，或许体现在人们对杰作的定义上，即一幅画要具备哪些要素，才真正称得上是杰作。欧洲人（除了推崇现代画法的人）强调以细致入微的手法达到逼真的效果。古典时代的中国人和日本人认为，只要画出一点基本的轮廓就可以了，完全不在意西方人如此看重的细节。他们并非鄙视我们通常所说的那些"细节"，必要的时候，他们的细腻观察无人能及。但是，比如说一个英国人画了一幅珠穆朗玛峰，假如他省略了某条裂隙或某个山尖，其他见过珠穆朗玛峰的英国人就会对此提出严厉的批评，理由是画家没有如实呈现山峰全貌。

东方人会觉得这种批评很可笑，他们本身不是从科学角度思考问题的人，认为西方科学除了在制造便宜汽车的时候有用，基本上没有意义。他们画出了山的灵魂。看过这座山的人一眼就能认出来。既然如此，何必要去在意右边坡上的一小片雪或左边坡上的一小块黑色石头呢？这毕竟不是在画一幅地质勘测图，要告诉登山的人该走哪条路登顶。他们的画类似于一份精神记忆，画家希望把自己珍爱的一小片风景放在心里，时刻陪伴，但他需要一点提示——不像照片那样写实，想要那种东西的话，大可以去买一张手工上色的雷尼尔山照片，他的同胞做了上百万张供应美国市场，每十二打可以赚一美分。那是很漂亮的照片，完全符合美国人的需要，但是以他来说，至少目前他还是喜欢宣纸上简简单单几笔勾勒出的画。除非，有人给他一张葛丽泰·嘉宝或克拉克·盖博[①]新出的照片。那恐怕就不一样了。

① 葛丽泰·嘉宝（1905—1990）和克拉克·盖博（1901—1960）为当时的好莱坞电影巨星。

我想，那肯定是不一样的！

公元6世纪，传扬佛法的人踏上了日本的土地。在那之前，日本一直是几座无人了解的海岛，游离于文明世界之外，有点像传教士到达前的爱尔兰。即使在佛教出现后，日本与大陆的交流仍很有限。他们倒也不是敌视外来的人，只是疑心比较重。后来基督教传教士来到岛上帮助当地人摆脱错误的佛教思想，他们的经历就是一个很好的例子。这些基督教徒带着几分傲慢，一上岛就开始在管理国家的问题上指手画脚。日本人非常生气，干脆把所有外国人（包括那些传教士）全部赶了出去，禁止他们再到这里来。有一位此前只是军事统帅的幕府将军，大约就在这时掌握了国家实权，天皇被彻底架空。将军家族在治国方面比正统皇族做得更出色，因此得以掌权数百年。他们的统治时代，即德川幕府时代，从1603年延续至1868年日本重新打开国门，在此期间诞生了一种新的艺术，对西方艺术产生的影响远远超过了中国的绘画和漆器。这就是浮世绘版画，不值几个钱的木版画，任何人都买得起。

这些画起先都是黑白的，后来开始陆续添加一些颜色，长久以来的手工印刷也变成了机器印刷。发展到最后，这套印制图片的流程已十分完善，艺术家可以随意使用自己喜欢的颜色。

欧洲艺术家对东方绘画最初的了解，正是来自于这些不值钱的小画片，而不是昂贵的中国画（中国人非常珍视他们的画，很少有作品流传到海外）。浮世绘让欧洲人耳目一新。他们已经学了太多的透视知识。各种琐碎的学术理论快要把他们淹没了。现在忽然出现了这样一批画家，他们完全不懂透视原理，却一样可以用画笔表达喜怒哀乐，生动呈现大自然的种种美景，而且他们的创作方式看起来轻松省力，不必为了画布和颜料浪费那么多钱。

在这一点上，日本长期与世隔绝的状态是最有利的条件，日本人因此渐渐形成了自己独有的风格，抛弃了从中国学来的一些东西。不过，他们始终与中国前辈保持着一个共同点：对自然的热爱。18世纪后半叶以及19世纪的前五十年里，日本的绘画大师——喜多川歌麿[①]、葛饰北斋和歌川广重[②]拿起画笔，调好彩色的颜料，把他们看到的所有人、所有事都画了下来——无尽的风景，花鸟、桥梁（他们似乎和西方的中世纪画家一样很喜欢画桥）、道路、瀑布、海浪、树木、云朵，他们心目中的神山——白雪覆顶的富士山——更是从各个角度被画了无数遍。此外还有男女演员、放风筝的小男孩、逗弄小狗的小女孩等。事实上，神创造的万事万物都是他们喜爱的题材。

一般人经过一点入门指导，基本都能感受到这些画的"韵味"。它们当然与西方绘画截然不同，但这并没有关系。我们可以学着欣赏巴厘岛的传统音乐，一样可以学着看懂这些画。只要有诚意、有耐心，这完全不是问题。另外，学习任何艺术的时候都要记得，尽可能去看最原汁原味的作品。不要读别人的评论。自己去看，做比较。比如说，找一幅老勃鲁盖尔或帕蒂尼尔[③]或尼古拉·普桑的风景画，与范宽[④]画的一幅冬日景色做个对比，范宽比他们早了四百年，大致上与征服者威廉同属一个时代。或者，将尾形光琳[⑤]的花卉与荷兰画家德·洪德库

① 喜多川歌麿（1753—1806），日本浮世绘画家，开创了着重脸部特写的"大首绘"。
② 歌川广重（1797—1858），日本浮世绘画家，擅长山水花鸟。
③ 约阿希姆·帕蒂尼尔（1480—1524），佛兰德画家，风景画先驱。
④ 范宽（950—1032），宋代的"北派"山水画大师。
⑤ 尾形光琳（1658—1716），日本画家、装饰画家。

特[1]或法国人雷诺阿[2]画的插花做比较,也可以将他的渡鸦与17世纪某位荷兰大师画的珍稀鸟类做比较。还有,可以对比葛饰北斋代表作中的海浪与法国人居斯塔夫·库尔贝[3]或美国的温斯洛·霍默[4]画的海浪。这样看过之后你会发现,中国和日本的绘画本质上是一种写意艺术,你很可能会想,不知当年的舰队司令佩里[5]算不算是为人类做了贡献。1853年7月14日,他强行要求日本天皇接下美国总统菲尔莫尔的亲笔信,建议日本向西方国家敞开国门。

也许他做的事没错,这是无可避免的发展趋势,因为人类不能没有进步!

那么,人类也不能没有艺术吗?

是的,不能没有。

但我们必须为拥有艺术而奋斗,正如生命中一切美好的事物都需要我们为之奋斗,并且是尽最大的努力去奋斗。

[1] 梅尔希奥·德·洪德库特(1636—1695),荷兰画家,擅长画鸟。
[2] 皮埃尔·奥古斯特·雷诺阿(1841—1919),法国印象派画家。
[3] 居斯塔夫·库尔贝(1819—1877),法国写实主义画家。
[4] 温斯洛·霍默(1836—1910),美国风景画家、版画家。
[5] 马修·佩里(1794—1858),美国海军将领,1853年率领四艘军舰抵达日本,向德川幕府提出开国通商要求,次年正式与幕府签订《神奈川条约》,封锁二百余年的日本国门就此打开。

第四十四章 戈 雅

最后一位有普适意义的伟大画家。

绘画艺术的发展当然没有在 18 世纪后半叶就宣告终结。今天巴黎仍有大约三万名画家,从美国公共事业振兴署的统计来看,单是纽约市的画家数量就有巴黎的十几倍。在 19 世纪诞生的画作,足以给整个撒哈拉沙漠盖上厚厚的一层缤纷画布。但与过去不同的是,艺术与生活分离之后,画家不再用他们的画来诠释某种明确的理想,让所有西欧国家的人看到之后都能理解和体会——因为这理想源自大家共同的精神遗产和社会传统。

宗教改革是朝这个方向迈出的第一步。不过,尽管这时新教徒和天主教徒势不两立,而且经常相互屠杀,惨烈程度只有不久前世界大战①的大规模杀戮能与之相比,但是,他们依然生活在同样的文化环境中,延续着同样的绘画风格,建同样的住宅宫殿,穿同样的衣物(新教徒的服饰颜色或许比天主教徒的略微暗淡一些),创作同样的音乐。

① 指 1914—1918 年第一次世界大战。

信奉天主教的统治者在王宫里建有一座私人小教堂，遵照天主教仪式在那里做弥撒，信奉新教的王公们也在宫里有自己的礼拜堂，很仔细地抹去了所有与旧信仰相关的痕迹。但如果有一位火星来的访客，不了解这些宗教矛盾，那么当他从欧洲北部游览到南部，或从凡尔赛到波茨坦，一路上并不会感受到明显的差异。欧洲文化仍是一个整体，经济和社会结构犹如一座精心搭建的金字塔，农民构成了庞大的基底，在大多数国家，他们的日子过得还不如中世纪的农奴，金字塔中间的一小层是处境稍好的商人和制造商，靠奴仆们劳动供养的贵族高踞金字塔上层，而在这一切的上方，云端的塔尖上，镶嵌着一小块与众不同的贵重材料，名为"国王"。

法国大革命的目标就是颠覆这个自古形成的体系，最终的确带来了巨变，此后试图恢复旧秩序的种种举措都以失败告终。民族主义思想取代了理想中的文化国际主义，伟大的德国文学家、科学家歌德是这种古老理想的最后一位也是最杰出的捍卫者及倡导者。

欧洲地图上出现了一条条红色、绿色、紫色的边界线，把这块历史悠久的大陆分割成上百个相互仇视的武装阵营。所有形式的艺术中，唯有音乐不太在乎这些线，仍不时地跨界来来往往。但绘画就没有这么幸运了，一来有搬运问题，二来绘画语言本身不是人人都能欣赏，所以变得越来越像一种地方性艺术，本国以外的人很难理解，创作者也不在意外人能否理解。

戈雅与委拉斯开兹、埃尔·格列柯一样有着鲜明的西班牙风格，不可能有人把他误认作佛兰德或意大利的画家。但同时，其作品又独具一格，他因此成为那个时代所有文化风格的代表。你可以说他是一位巴洛克艺术家，我没有理由反对。你也可以指出他的作品中有洛可可元素，事实的确如此。但除此之外，一种抛开人工美化痕迹、如实

呈现大自然本来面貌的强烈愿望,一种源自17世纪荷兰画派、在18世纪后半叶盛行的艺术理念——写实主义思想——在戈雅的一些画里得到了最忠实的体现。还有,我们一向认为"印象派"画法是19世纪最伟大的艺术成就,可是戈雅的部分作品,比如描绘1808年马德里处决起义者的那幅画,其实已是非常出色的实例,也许将来我们的艺术理论可以做些修改,印象派的开创者应该是这个了不起的西班牙人。

他本人并不关心这些事。他属于那种老派的画家,工作时和衣而睡,至死都放不下手里的调色板。在世的八十二年里,他大部分时间都过得很艰难。虽然他赢得了周围人的赞赏,被信奉天主教的国王授予了宫廷画师的荣耀头衔,而且从来没有沦落到当掉衣服买食物的境地,但是,他的性情太像米开朗琪罗、伦勃朗和贝多芬,一生无法获得内心的安宁。

戈雅生活的时代与我们这个时代有一个很大的共同点,同是璀璨的开端。启蒙的曙光已在远方的地平线上亮起。人类将携手开创一个新的时代,每一个孩子来到世上即享有自由和绝对平等的机会。"前进,祖国的儿女!"① 然而现实出了一点差错。前进的队伍没有来到自由女神脚下,或许是途中哪里转错了弯,一抬头发现眼前竟是通往断头台的阶梯。"光荣的日子已经到来!"公民先生们女士们,麻烦各位向前一步,我们会干净利落地砍下你们的脑袋,把你们的尸体扔进生石灰坑里!一切都是为了高尚品德的捍卫者——公民罗伯斯庇尔②——立志在人间建起的天堂乐园。他亲自设计的蓝图和另外几张纸放在一

① 法国国歌《马赛曲》的歌词。下同。
② 马克西米利安·罗伯斯庇尔(1758—1794),法国政治家、革命家,法国大革命时期的领袖人物。

起，从他的口袋里露出了一角。那几张纸可不是规划图，而是一份名单，列在上面的人明天将要亲吻断头台的铡刀。

这一切在巴黎上演时，戈雅正在马德里为西班牙王室画肖像。他1746年出生在丰德托多斯，在那里度过了吵吵闹闹的童年时光。在萨拉戈萨学习绘画之后，他开始了流浪生活，跟着一群斗牛士走遍西班牙各地，最后到了罗马。这时他生着病，口袋里没有一分钱。好在他体格健壮，平安渡过了难关，继续画画，在帕尔马的某个绘画竞赛中赢得了二等奖，后来勉强凑够路费，回到了萨拉戈萨。

先前的一场街头斗殴中，邻村的三名青年不幸身亡，戈雅有重大嫌疑。在他离家的这段时间里，事情渐渐被淡忘，对戈雅的指控也撤销了，他恢复了自由，于是决定到马德里去找机会。当时拉斐尔·门斯[①]正在马德里忙着装饰王宫，在宫殿的墙上、天花板上画满了他很擅长的希腊诸神。他是德国犹太人，出生在捷克斯洛伐克，父亲是丹麦人。他的画在那个时代非常受欢迎，但现在我们看起来会觉得很没意思。

门斯虽然画画不太高明，为人却不错，乐于帮助一个时运不济的年轻人。戈雅此时已和绘画老师何塞·巴耶乌[②]的妹妹结婚，他得到了一份工作，为拉斐尔·门斯掌管的皇家哥白林织毯厂设计图样。在这之后的几年里，他与岳父一同潜心创作，根据当时流行的题材画了一系列图样，用于制作装饰王储宫殿墙面的挂毯。这些画带有浓重的门斯风格，不算是很好的艺术作品，但作为装饰看起来很漂亮，因此引起了王室的注意。戈雅的事业从此一帆风顺。他被任命为皇家美术学

[①] 安东·拉斐尔·门斯（1728—1779），18世纪德国画家，新古典主义艺术代表人物。

[②] 即弗朗西斯科·巴耶乌（1734—1795），西班牙画家。

院副院长，不久之后又被聘为宫廷画师。

他为聘用他的国王以及王后和他们的子女画像时做了一件事，古今艺术史上很难再找出如此让雇主丢人的举动。肖像画家如果碰上让他厌恶的客人，当然可以稍稍发挥创作自由，暴露一点对方的缺陷。但是戈雅，以一幅画——国王查理四世的全家福——对王室威望造成的损害，比法国大革命初期所有底层记者的抨击加在一起还要严重。这件事最可悲的一点，就是当时的宫廷愚蠢且无知透顶，无论国王、王后还是大臣们，竟然没有一个人发现这幅肖像画毫不留情地背叛了神赋王权的思想。

这是一件极其巧妙的作品。毕竟戈雅技艺纯熟，只要客人给他两三个小时的时间，他们的画像就完成了。这样的本事在关键的时候很有用，曾有一件沸沸扬扬的传闻，说戈雅为阿尔瓦女公爵画了一幅裸体画像，她的丈夫听到消息勃然大怒，扬言要亲自到画家的工作室去看看传闻是真是假，要是事情果真如他听到的那样，他一定要捍卫西班牙贵族的名誉，予以严惩。第二天当他赶到画室，的确看到了一幅妻子的画像，可画里的人却是穿得整整齐齐。原来巧手的画家为安抚这位暴怒的丈夫，连夜重新画了一幅像。

我之所以讲这段好玩的小插曲，是因为过去的大艺术家有很多诸如此类的逸事，就算他们的作品已经没人记得，这些故事还是会在民间广泛流传。阿尔瓦女公爵可能的确曾是戈雅先生的情人，不过第二幅画像，就是赶制出来为画家抵挡了公爵大人[①]怒火的那幅，实际上是在女公爵寡居之后才画的。所以说，这桩趣闻其实是人们的杜撰。第

① 阿尔瓦女公爵的丈夫为第十五代梅迪纳-西多尼亚公爵，这是西班牙的一个古老公爵封号，第七代公爵（1550—1619）曾率无敌舰队远征英国。

一幅画像题为《裸体的玛哈》,唯一一次引起轩然大波是在 1928 年,当时西班牙政府为纪念大师逝世一百周年,将这幅画印在了邮票上。我国的善良女士们对此非常不满,当即行动起来阻止这些邮票出现在美国。要不是有《万国邮政公约》,她们很可能就成功了,那样也算是为可怜的公爵出了一口气,说起来,她们祖上正是当年公爵一位声名狼藉的先人立志要消灭的那些清教徒。

此时法国走上了历史发展的寻常轨道。革命的《马赛曲》淡去,《皇帝进行曲》响起,1808 年,查理四世把王位让给了法国皇帝拿破仑的哥哥——约瑟夫·波拿巴。西班牙由此陷入了长久的内战,忠诚守护国家的人得到了英国军队的大力支持,阿瑟·韦尔斯利爵士[①]是这支英军的统帅,在塔拉韦拉打败法国人后,他获封成为惠灵顿公爵。戈雅不知出于什么原因,起先站在了篡夺王位的人一边,继续担任宫廷画师。不过,这一时期的几幅油画和一系列蚀刻版画透露了他内心的真实想法,也是他对战争这种愚蠢行为的严厉控诉。尤其是他的蚀刻画,容易做噩梦的人最好不要去看,因为多数作品本身就是噩梦——变成了画的噩梦,充满了恐怖的气息,看过之后就再也难以忘记。这些画在今天看来仍像刚完成的时候一样鲜活,与我们几乎每天都能在报纸上见到的照片有种说不出的相像——成堆的死尸,残缺的肢体,内战带来的必然的苦果。

1822 年,年过七旬的戈雅忽然离开了故乡,独自一人跨过比利牛斯山脉,在波尔多住了下来。他在那里见到了很多老朋友,因为拿破仑垮台后,波旁王朝复辟,成千上万西班牙人被迫流亡国外。不是因

① 阿瑟·韦尔斯利(1769—1852),英国陆军元帅及两任首相,在滑铁卢战役中击败拿破仑。

为他们曾支持国王约瑟夫，而是因为他们作为真正的爱国者，力主建立君主立宪制的国家，反对国王和教会的专制统治，正是那些人的专制让这个国家沦落到如此悲惨的境地，将昔日摩尔人造就的繁华美景变成了凄凉的荒原。

1828年，戈雅在波尔多去世。最后那些年里，他已完全失聪，但目光敏锐依旧。那双眼睛看到的一切，被他用双手忠实呈现在画布上、纸上，为后人留下完整而精准的现实图卷，让我们看到了一个因无从实现理想而凋落的社会。

第四十五章　音乐超越了绘画

继绘画之后，音乐成为最流行的艺术，欧洲的音乐中心由南方转移到了北方。

中世纪的艺术就像是为不识字的人们准备的一本图画书。每一幅画、每一件雕塑、每一份泥金装饰的手稿、每一块挂毯的诞生都是为了帮助目不识丁的民众进一步熟悉《圣经》，了解故事中讲述的某个细节。

要把大约五千万野蛮人变成不算成熟、一知半解的基督徒——但好歹是基督徒，这项工程简直庞大得让人绝望。教会开始做这件事之后，很快发现单纯宣讲教义的效果不够理想，人们要亲眼看到才会相信。于是教会抛开了先前的成见，不再把艺术当作异教传承，找来画家、雕塑家以及制作金银铜器和丝绸、羊毛织物的各路匠人，请他们用人人都能理解的简单画面，讲述好牧人[①]的故事和他行走人间的事迹。在这之后，教会又引入了音乐作为宣传工具，到了15世纪末，正

[①] 即耶稣，《圣经·约翰福音》记载了他的话："我是好牧人，好牧人为羊舍命。"

如我们前面看到的，音乐脱离了教会的约束，有了自己的前进方向。

回到日常街市和乡村集会的人群中，音乐的发展可谓突飞猛进。对普通民众而言，音乐带来的快乐远远超过了礼拜堂墙上挂的画，超过了大教堂顶上俯瞰众生的花岗岩圣像。因为，音乐可以随时随地陪伴他们。一首歌与一幅画不同，是大家共同拥有的财富。一个梳羊毛的贫穷工人，每天工作十五小时仍买不起一张最便宜的小画片，但这不妨碍他欣赏一段格鲁克的咏叹调，在这一点上，他与一位财大气粗、能把作曲家请到家里来办歌剧晚会的奥地利贵族享有一样的权利。

总之比起绘画，音乐更是一种面向所有人的艺术。当各种乐器终于趋于完善，管弦乐具备了创作条件，有了无穷的变化和编排方式，这时音乐便展现出了全面的优势。绘画在新教教堂没有立足之地，只剩下私宅和博物馆可以容身。音乐却毫无顾忌地活跃在文明世界的大街小巷，如今在收音机和有声电影的帮助下，更是有望征服整个世界。

讲到这里我们有一个疑问。当初音乐为什么离开了地中海区域，朝着大西洋方向转移到了北方？答案其实很简单，各位想想就能明白了。地中海不再是商业和贸易中心，也就失去了文明中心的地位。大西洋成为全球最重要的海洋，沿岸各国因而渐渐富裕起来，地中海周边各国则越来越穷。

维也纳是南方天主教势力的最后堡垒。不过，维也纳是个独一无二的地方。这座城市处在东西南北各方的交会点上，而且城中住着18世纪和19世纪欧洲最有势力的统治家族，他们凭着日耳曼风格的管理手段，迫使众多混乱的斯拉夫国家俯首听命，进而榨干其资源，将自己的首都打造成中欧地区的经济、交流及文化中心。

我想我在前面已经讲得很清楚，自古哪里有最好的工作机会，画

四重奏

家们就会聚集到哪里。机会降临时，音乐家同样如此。他们收拾起尚未润色的康塔塔和奏鸣曲乐谱，扔下尚未结清的账单，踏上了北上的路。在北方，在音符和雄心抱负画出的彩虹尽头，埋藏的宝藏正等待着他们去发掘。

第四十六章　巴赫、亨德尔、海顿、莫扎特和贝多芬

指挥官们率领无名音乐教师组成的大军取得了辉煌胜利。

我们就从最伟大的一位讲起好了。这是他的儿子帮他写的一份履历:

1685年3月23日生于爱森纳赫。

1. 在魏玛任约翰·恩斯特公爵的宫廷乐师。
2. 1704年在阿恩施塔特的新教堂任管风琴师。
3. 1707年在米尔豪森的圣布莱修斯教堂任管风琴师。
4. 1708年在魏玛任室内乐及宫廷管风琴师。
5. 1714年升任宫廷乐长。
6. 1717年在安哈尔特-科滕亲王宫中任管弦乐及室内乐队指挥。
7. 1723年前往莱比锡,在圣托马斯教堂任唱诗班指挥及音乐学校乐监。

附:1750年7月28日辞世。

这是一份很平常的履历，没有什么不得了的成就。那个年代成千上万"城市乐师"中的任何一位都可能有这样一份讣告。不过，最后一行的附注是菲利普·埃马努埃尔·巴赫添上的，他写的这个人是他的父亲。

巴　赫

家人都叫他塞巴斯蒂安，他的家族在过去两百年里培养出了许多音乐家，其中多数都在德国中部地区任职，"巴赫"这个名字在当地已经成了 spielmann（乐师）的同义词。他的父亲约翰·安布罗修斯·巴赫从爱尔福特迁居爱森纳赫，1685年，塞巴斯蒂安就出生在这里。图林根州的这座小城在德国历史上扮演过相当重要的角色，马丁·路德曾在城中唱歌换取食物，当地一户姓科塔的人家注意到他，后来给了他很大的帮助。离城不远的地方（步行几个小时）矗立着那座雄伟的罗马风格的城堡——瓦特堡。中世纪早期，吟游歌手曾在这里举办歌唱比赛，瓦格纳的歌剧《唐豪瑟》再现了当时的场景。1521年，路德在城堡中避难时完成了《圣经》的翻译。

塞巴斯蒂安的父亲安布罗修斯有一位孪生兄弟，叫约翰·克里斯托夫，被阿恩施塔特聘为官方乐师，他不仅相貌与兄弟一模一样，连他们的太太都分不清，而且演奏小提琴及作曲的风格也和安布罗修斯极其相似，没人能区分两人的作品。这对孪生兄弟，还有16世纪及17世纪在德国中部各个村庄城镇担任地方乐师的许多位巴赫，全都是法伊特·巴赫的后代。法伊特是一位面包师兼磨坊主，闲暇时喜欢弹齐特琴，据说弹得非常好。

他曾有一次发现改善处境的良机，毅然移居匈牙利。但宗教改革运动爆发后，匈牙利坚定地站在了天主教会一边，新教徒只有两条路

可走：要么改变信仰，要么离开这个国家。法伊特于是带着他的齐特琴回到了故乡，一切都要从头再来。朴拙正直、绝不妥协似乎是巴赫家族所有成员的两大特点。他们之中有几位受时代风气影响，最终沦落为酒鬼。不过就算贪杯，他们在写赋格曲或做买卖的时候还是能做到对错分明。

塞巴斯蒂安十岁丧父。哥哥约翰·克里斯托夫把他和另一个弟弟约翰·雅各布带到自己做管风琴师的村庄一同生活。塞巴斯蒂安就是在这里学会了拉小提琴。在此期间还发生过一件很出名的事，充分表明了这名少年学音乐的决心，我认为这对有志走上这条路的孩子们是很好的榜样，值得特别讲一讲。

塞巴斯蒂安想研究当时羽管键琴大师们的作品。他的哥哥有手抄的乐谱，但是不让他看，因为他总是问太多问题。这些弗罗贝格尔① 和巴哈贝尔② 的作品乐谱被放在一个柜子里，格子柜门上了锁，钥匙在哥哥约翰手里，不肯给塞巴斯蒂安。结果每天晚上，等大家都睡着之后，男孩便偷偷溜进房间，用小手把乐谱一页一页从柜门格子里掏出来。他借着月光（谨慎的德国人家可不会让小孩子碰烛火！）抄写乐谱，直到光线暗到什么也看不清，再把乐谱塞回去。他就这样抄了六个月。眼看快要完成时，哥哥在他溜进房间的时候发现了他，结结实实地打了他一顿，没收了他的宝贝。

事情就这么过去了。此刻哥哥大概正在但丁先生的地狱里，在最黑暗的一个角落抄写塞巴斯蒂安的小提琴奏鸣曲。可怜的弟弟塞巴斯蒂安比较不幸。那六个月的抄写严重损害了他的视力，以至于之后还

① 约翰·雅各布·弗罗贝格尔（1616—1667），德国作曲家。
② 约翰·巴哈贝尔（1653—1706），德国管风琴大师、作曲家。

不到年纪，他的眼睛就看不见了。他试过手术治疗，但没有成功。去世时，巴赫已是一个盲人。

塞巴斯蒂安·巴赫是我最乐意详细介绍的一位音乐家。可是说起他，简单的介绍写三页纸就够，但要细说的话，可以写上三大本书。他的音乐作品经巴赫协会整理之后，足有六十卷。这个组织在他辞世一个世纪之后才成立，那时候他的大部分作品都已被人们遗忘了。不过，这不能怪当时的音乐出版商。19世纪初，布赖特科普夫与黑特尔音乐出版社（这家出版社虽创建于1540年，但此前五十年才开始出版音乐读物）推出了一套巴赫作品选集，但是销量惨淡。1837年，罗伯特·舒曼①发表了贝多芬的两封信，路德维希在信中对另一位德国出版商"即将刊印约·塞·巴赫的作品"表示了祝贺。可惜这件事后来不了了之。于是巴赫爱好者们效仿英国亨德尔学会，在费利克斯·门德尔松－巴托尔迪②的领导下成立了巴赫协会，以保护大师的音乐成果。

收集整理巴赫的作品时，他们遇到了重重困难。有些手稿被卖掉了，有些已赠送他人，更多的是被偷走或遗失了。各位下次听到《布兰登堡协奏曲》③时，要记得巴赫本人从未听过这组作品的演奏，在布兰登堡选帝侯去世后，它们就以一首十美分的价格被贱卖了。

以各个尘封角落里抢救出来的约翰·塞巴斯蒂安·巴赫的作品而言，除了现代意义上的歌剧，它们基本涵盖了所有形式的音乐。一生

① 罗伯特·舒曼（1810—1856），德国作曲家、音乐评论家。
② 费利克斯·门德尔松－巴托尔迪（1809—1847），德国作曲家、钢琴家，创办了莱比锡音乐学院。
③ 巴赫于1721年选出自己创作的六首协奏曲献给布兰登堡选帝侯，即《布兰登堡协奏曲》。

在巴赫和亨德尔的时代，除羽管键琴和弦乐器之外，作曲家只有这些乐器可用

的大部分时间里，巴赫都享有理想的创作环境。可怜的现代作曲家总想躲到某座太平洋岛屿的荒僻山里"去完成第七号作品"，他们想必会羡慕巴赫那时的清净吧。

巴赫与第一任妻子——他的堂姐玛丽亚·芭芭拉·巴赫育有七个孩子，有四个活了下来：一个女儿和三个儿子，其中两个儿子——威廉·弗里德曼和卡尔·菲利普·埃马努埃尔——后来成长为出色的音乐家。在十四年幸福而忙碌的婚姻生活之后，芭芭拉去世了。一年后，塞巴斯蒂安娶了安娜·马格达莱娜·维尔肯，一个有着女高音般动人嗓音的年轻女子，其父是魏森费尔斯一位为宫廷及军队服务的小号手。巴赫

为她写了精致迷人的《钢琴小曲集》，凡是学钢琴的人应该都不陌生。

这也许是为了感谢安娜在工作上给予他的帮助。巴赫是一个幸运的男人，娶到了一位贤内助，不但能辨认他的笔迹，而且乐于帮他抄写手稿。除了照顾丈夫的音乐事业，安娜·马格达莱娜余下的时间都在忙着为他养育儿女。他们接连生了十三个孩子，不过六个男孩当中，只有两个顺利长大。

其中一个名叫约翰·克里斯蒂安，在巴赫大家族中，他也许不算最有才华，但绝对是最多彩的一个人物，做出了一番不同凡响的事业。他擅长创作符合大众口味的歌剧。他在米兰、那不勒斯、巴黎、伦敦指挥歌剧演出。在英国首都，巴赫先生是深受贵族名流喜爱的音乐老师。他驾着自己的马车，到各个学生家中去给他们上课，半小时的音乐指导费用是半几尼。他在巴黎导演一部歌剧的报酬是一万法郎。他的父亲在事业巅峰的时候，同时做六七份工作，一天忙碌十二小时，这样一年下来总计赚到了七百银币，其中有一部分来自婚礼和葬礼上的"特别服务"。如果某一年大家都格外健康（1729年对他而言是很艰难的一年），拒绝告别人世，他的收入至少会减少一百银币。

至于在蒙昧的18世纪备受重视的各种头衔，巴赫争取到的最高职位是萨克森选帝侯的宫廷作曲家。为此他不懈努力了三年，写了很多言辞卑微的信，读起来让人不禁为他心痛。但在巴赫生活的年代，现实就是如此——这个头衔极大地提高了他的社会地位，面对圣托马斯音乐学校那些糟糕的雇主，他终于可以在无休止的争执中多少占到上风。

巴赫与上层总是有这样那样的矛盾，而且往往是因为一些无关紧要的琐事。年轻的时候，他曾让一位外来的姑娘进入管风琴楼厢，遭到了严厉的批评。幸好这一次他理直气壮，因为"他已事先告知当地

牧师，这位姑娘是他的堂姐，也是他未来的妻子"。他还曾有几次告假到大城市去听某位大师的作品演奏会，结果因为逾期不归而被训斥。

不过，这些事与日后的困难比起来都不值一提。巴赫在科滕过得还算愉快，而且拿到了相当不错的报酬。后来他离开科滕到莱比锡，接替约翰·库瑙担任托马斯音乐学校的乐监，有生以来第一次，一架上乘的管风琴摆在了他的面前供他使用。无论虔诚的市政长官还是莱比锡的良善市民，没人真正赏识他的才华。他在当地正式上任后的第一部作品《约翰受难曲》，以及六年之后，他在1729年创作的《马太受难曲》都没有引起什么反响。当时只有一位评论家发表意见说，这种作品应该放到音乐厅去演奏，不适合教堂。大概就是因为这个缘故，巴赫从此再也没写过受难曲。

但他创作的小品一样遭到雇主们的百般挑剔。他们不停地抱怨他"自作主张"，篡改要在礼拜仪式上演奏的曲子，没完没了地抨击他的"不可原谅的坏毛病"，"不合宜的即兴发挥"。为了充分表达他们的强烈不满，这些狭隘的人极力阻挠他们"雇来的"音乐老师整改唱诗班，不让他采取有效措施剔除不合格的人，全部聘用称职的歌手。用谁不用谁要由他们决定，巴赫只能在此基础上尽力而为。要是他不喜欢这种安排，那就收拾行李辞职好了，带着他的一大群孩子随便去哪里。

面对这一切，他有没有发火或气得动起手来？没有。他对自己的价值有着非常清醒的认识，更何况他是极为虔诚的基督徒。既然上帝有意让他经历这些磨难，想必这都是他应得的。再说，这片土地上的王者不是认可了他的才华？伟大的普鲁士国王不是向他发出了邀请？没错！巴赫的儿子菲利普·埃马努埃尔是一名宫廷乐师，国王听说了他那位大名鼎鼎的父亲，于是请他到波茨坦来见一面。踏上这段旅程时，巴赫已经六十有二，但他还是不辞辛苦来到了普鲁士王国的首都。

假如你能和中国艺术家一样,一生专注于这类题材,或许最终也能练就一样的画功

中国

一种注重写意的绘画艺术

莱比锡的巴赫工作室

艺术往往体现在我们珍爱的物件上。在海上活动的新几内亚人从没见过金属，他们珍爱自己谋生用的木船，为装扮船头花费了许多心思……

欧洲水手在寻找生存物资和一点额外财富的过程中发现了他们。来自地球另一端的欧洲人和他们一样,也希望把自己赖以生存的船装扮得漂漂亮亮

克雷莫纳

制作提琴的匠人

莫扎特

唱诗班领唱
约翰·塞巴斯蒂安·巴赫曾靠这类工作维持生活

国王接到通报说老人到了,随时可以前来觐见陛下。

这时,非同小可的一幕发生了——这是宫廷里闻所未闻的一件事,几乎与路易十四赐座给好友莫里哀一样颠覆传统,一样震撼。国王说:"马上请老人进来!"随即热情欢迎他的到来,带着他一一欣赏自己新近收集的钢琴。巴赫当然对这些很感兴趣,他可是《平均律钢

琴曲集》的创作者,对后世的钢琴学子而言,这部作品相当于他们的《圣经》和《公祷书》。接着,在所有人面前,国王陛下给出一段主旋律,请萨克森的指挥先生即兴创作一曲。指挥先生的出色发挥让国王和在场的人都非常高兴,陛下甚至打消了亲自办一场长笛演奏会的念头,整晚专心聆听这位来自莱比锡的音乐老师的演奏。

莱比锡的居民听说这件事了吗?听说了。那么,人们对他的态度改变了吗?基本没有。在他们眼里,在当时大多数人眼里,塞巴斯蒂安·巴赫依然只是巴赫家族的一个成员,依然只是一个领着七百银币年薪的教堂唱诗班指挥。

到了晚年,他的最高杰作《赋格的艺术》出版发行(他在世时只有极少数作品得以出版),最终仅售出三十本,铜版就按照它们本身的价格——铜的价格——卖掉了。不过,世上很少有人能像老约翰·塞巴斯蒂安这样一辈子平平静静,毫无怨言,更少有人能以如此体贴的善意对待所有初学者,以如此宽容的心原谅与自己为敌的人。终其一生,他一直是早年那个单纯的乐手,那个在月光下偷偷抄写巴哈贝尔乐谱的小男孩。

他不知疲倦地工作,他是杰出的羽管键琴演奏家,是那个时代最著名的管风琴大师,也是优秀的小提琴和中提琴手。他的声乐和各种形式的器乐作品多到让人不敢相信,仔细看过之后才不再质疑。无论多么简单或多么宏大,每一件作品都带着巴赫特有的风格。要假冒巴赫创作一曲康塔塔,难度堪比伪造一幅伦勃朗的蚀刻画。

比起单纯用文字揭示绝对真理的哲学大师们,巴赫给了我更多的启迪,所以在告别他之前,我还想再随便谈一点感想。人生的魅力在于一切都无法预知,世事并无逻辑可言。当欧洲的北部地区超

越了南部，发展得更加繁荣，南方的一流艺术家和音乐家便纷纷启程北上。巴赫出生在17世纪战后的德国，德意志大地刚刚经历了漫长的三十年战争，硝烟过后的创伤直到两百年后才痊愈。但是，巴赫和他的音乐同行没有离开各自的小镇或村庄，虽然日子过得清苦，才华无人赏识，他们却缔造了一个美的世界，那是任何国家在全盛时也难以企及的美好。偶尔有个别人，比如亨德尔和巴赫的儿子约翰·克里斯蒂安，禁不住繁华诱惑去了伦敦或巴黎，但大多数人都满足于已有的生活，勤勤恳恳地工作，一刻也没有忘记为自己最心爱的事业——音乐——的发展尽一份力。

1750年7月28日，巴赫相当突然地离开了人世。几天前，这位双目失明的老人还在向女婿口授一首赞美诗的管风琴乐谱。他起初选定的作品名称为《在最需要的时刻》。但是，预感到大限临近，他要求将题目改为《走向主的神坛》。当他终于来到这座神坛前，所有曾经站在这里的人，没有谁比安哈尔特·科滕的宫廷乐长、莱比锡圣托马斯教堂的唱诗班指挥约翰·塞巴斯蒂安·巴赫更有资格获得主的怜悯。

常常有人问：如果巴赫知道自己不同一般，为什么能在他的音乐受冷遇时如此平静？除了腓特烈大帝，真的很少有人欣赏他的作品。而且他肯定知道，他在小城做着默默无闻的乐师，他的竞争对手——不愿与他有来往的亨德尔——却是风光无限，享受着几份美差的丰厚待遇，名声也越来越响，甚至一向无所畏惧的汉诺威王室，在这位宫廷乐长闹情绪的时候也要怕他三分。真正伟大的艺术家也许不在乎公众的冷落，但看着水平不如自己的人收获各种荣誉，这才是最容易让人心痛的事。

关于这个问题，首先，塞巴斯蒂安·巴赫是非常了不起的人，也是极为虔诚正直的基督徒，不会被嫉妒蒙蔽了心灵。这也是为什么我

详细地介绍了他的个人经历,至少以这个人来讲,他和他的艺术是一个密不可分的整体。其次,身为一流的音乐家,他对自己从事的这一行了如指掌,必定认识到在当时的大环境下,他的作品很难得到普通大众的认可。

这是因为巴赫出生时运气不佳(后人却是因此受益),正赶上音乐处在一个新旧交替的时代。持续了两个世纪的宗教纷争渐渐平息,引发了必然的反应。面对大战过后无可避免的种种问题,大家迫切需要借助某种音乐放松一下,暂时抛开那些烦心事。旋律欢快流畅的意大利歌剧成了解忧的良药。终于有一种音乐可以让人在聆听时,不会禁不住去分析其中包含的复杂对位法。听者可以什么都不必想,专心享受音乐。

巴赫认识到,这是人们自然而然的反应,与这种潮流对抗没有意义。意大利歌剧刚好在这个时候迎合了大多数人的需求。严肃的德国作曲家如赖因哈特·凯泽和约翰·沃尔夫冈·弗兰克①非常努力地工作,希望纯正的德国歌剧能在国内最富有的城市——汉堡——绽放异彩,结果他们却在济贫院度过了余生。汉堡歌剧院建成不久就被迫关门了。意大利音乐就像是17世纪和18世纪的爵士乐,深受大众喜爱,在音乐领域有着不可动摇的地位。这种状况一直持续到一位德国大师出现,以他的才华为人们带来了现代风格的音乐。就巴赫而言,很不幸,那个人不是他。

在这种事情上,他与爱森纳赫的另一位著名公民——马丁·路德博士——非常相像。路德不算是新思想的先驱,他是中世纪信仰的最后一位捍卫者,最后一位伟大的中世纪英雄。巴赫也不是开创音

① 约翰·沃尔夫冈·弗兰克(约1644—1710),德国作曲家,创作了大量宗教音乐及歌剧。

乐新风格的人，而是最后一位伟大的中世纪音乐家。我们往往忽略了这一点，但这其实可以解释所有的疑问。如果不是专门研究音乐的人，初听巴赫的作品会有种耳目一新的感觉——觉得这是完全符合现代人口味的音乐。不过，以"新颖"来形容巴赫的音乐，与乔托或扬·凡·艾克画作的"新颖"是同样的意思。这些作品实际上是对一段逝去文明的总结，代表了那一时期的发展巅峰，但从任何意义上讲都不是开创新时代的先驱。

从这个角度再看巴赫，就能明白为什么当时的人们对他不感兴趣，叫他"戴假发的老古板"，用现在的话来说就是"怪老头"。他的确一直戴着过时的假发，紧跟潮流的时尚青年绝不会在公众场合戴那种东西。他的音乐也和他的假发一样，属于上一个时代，大多数人有意不再去听那样的音乐，因为那让他们想起过去几百年的苦难。大家都愿意活在当下。虽然他们知道这是一位才华横溢的音乐家，从来没人否认巴赫在创作和演奏方面的天赋，但还是不接受他的音乐。他是一个"啰唆的怪老头"——是上个时代的遗老。

我们没有那些人的偏见，他们吹嘘的"现代时尚"在今天看来陈腐而空洞，没有精神内涵，因此我们能够认识到巴赫在过去以及现在的真正价值——他是一位无可超越的代表人物，他以最完美的方式呈现了旧时音乐的全部精华——正是在旧时的坚实基础上，新一代音乐人创造出了未来的音乐。

亨德尔

格奥尔格·弗里德里希·亨德尔——加入英国籍之后改名为乔治·弗里德里克·亨德尔——出生于1685年，与巴赫同年，在这位同辈名人逝世九年后的1759年4月辞世。他生前曾是英王乔治一世的音

乐老师，身份尊贵，所以享受了最高礼遇，被隆重安葬在威斯敏斯特大教堂。

他的父亲是萨勒河畔哈雷的一名理发师兼外科医师，对这个聪明的孩子抱有很高的期望。得知儿子打算投身音乐事业，这位萨克森人斩钉截铁地说："不行！"儿子必须去学法律，将来才能在社会上出人头地。顺着阿雷佐的圭多那些音阶，一辈子也走不到哪里去。最终父子二人各自退让了一步。儿子进入大学学习法律，同时在当地教堂做一年的见习管风琴师。不过一年之后，他得到了正式任命，当即告别了法律。

几位颇有地位的艺术资助人注意到了他的才华，有意出资供他去意大利进修几年，在提高演奏技艺的同时学习作曲。类似这样的帮助，亨德尔都很干脆地拒绝了。这倒不是因为他初出茅庐，有崇高的理想。他其实受够了家里体面但贫穷的生活，打从心底厌恶餐餐吃土豆和煮圆白菜。但另一方面，他自尊心太强，不愿意就这样把他的未来卖给那些富人。因此他努力攒钱，直到凑够了路费，凭自己的本事去了意大利。

1705年冬季，他创作的歌剧《阿尔米拉》在汉堡上演，取得了不错的反响，也帮助他踏上了漫漫征程。他跨过阿尔卑斯山，在那不勒斯、罗马、佛罗伦萨和威尼斯游学三年，全面掌握了意大利流行音乐的精髓。带着意大利光环的亨德尔先生，这个了不起的萨克森人，归来之后处处受到热烈的欢迎。

在他游历期间发生过一件小事，反映出我们的乐器演奏技艺有了多么巨大的进步。当时科雷利在用小提琴演奏亨德尔的一首曲子，其中一段需要用第七把位。他提出了异议，拒绝演奏那么高的音。他说一旦超出第三把位，小提琴不可能有悦耳的音色。亨德尔接过科雷利

的琴，当场演示这么做没问题。不过从那以后，他在创作中一直很注意避开高音区。这也是亨德尔深受业余爱好者青睐的一个原因。他的作品对专业技巧没有太高的要求。巴赫从来不为演奏者操心，他作曲随心所欲，一件作品写出来，任由人们学着去演奏，或是不予理睬。亨德尔则不同，他了解公众的需求。到头来亨德尔名利双收，巴赫一生清贫。

但亨德尔在事业上也不是那么轻松。他做事有相当大的投机成分，他在歌剧领域的尝试并非一帆风顺。他回国后谋到的第一个职位是在汉诺威选帝侯的宫中担任宫廷乐长。这时他听说伦敦歌剧界求贤若渴，机会非常好，于是申请一年的假期，获准之后立即动身前往英吉利海峡对面。第二次伦敦之行让他收获了丰厚的回报，到了一年假满时，他干脆留了下来，拒绝回汉诺威去。

这回他却是运气不佳。安妮女王驾崩，亨德尔的老东家汉诺威选帝侯当上了英国国王。在这种时候，开小差的人大都没有好下场，但是，乔治·弗里德里克·亨德尔（这时他已改名）胆量过人，从不会惊慌失措。他以一部新作欢迎昔日雇主的到来。这是专为泰晤士河上的王室盛会创作的音乐，后来被命名为《水上音乐》。新王乔治非常喜欢这部作品，原谅了任性的宫廷乐长，还赐给他四百英镑的年薪（不久之后涨到了六百），亨德尔可以继续安心写他的歌剧了。

不过，在商贸行业通行的供求法则，在音乐领域里一样适用。英国人乐意花大价钱享受意大利风格的轻松歌剧，这个消息很快就传开了。于是，博农奇尼先生[①]带着他的歌剧团出现了！一场作曲家之间的

① 乔瓦尼·博农奇尼（1670—1747），意大利作曲家、大提琴家，作品包括近五十部歌剧以及大量弥撒曲、清唱剧和室内乐。

较量由此展开,被约翰·拜罗姆①以优雅的诗句永久记录下来:

> 有人说,与博农奇尼比起来
> 那位亨德尔先生纯属笨瓜

这首小诗结尾的一句流传很广:

> 多奇怪,竟然这样天差地别
> 叮当兄弟明明就是双胞胎

至于叮当兄最终如何战胜了叮当弟②,说起来更是离奇。博农奇尼是一位相当优秀的作曲家,风格较为轻松,有人揭发他有一首获奖的牧歌抄袭了威尼斯圣马可大教堂的管风琴师——安东尼奥·洛蒂——的作品。博农奇尼拿不出合理的解释,不得不离开英国。

这件事最有意思的一点在于,亨德尔先生本人可以说是最狡猾的音乐窃贼,要有我们的音乐侦探西格蒙德·斯佩思③那样高超的专业本领,才可能搞清楚乔治·弗里德里克的战利品到底出自哪里。事实上,这是他引以为豪的手段,他喜欢把其他作曲家写的曲子拿来,加上一点漂亮的亨德尔式装饰,再把它们重新送上舞台。"有何不可呢?"他曾以日耳曼人那种直率反问,"那个讨厌的家伙不知道该拿这曲子怎么

① 约翰·拜罗姆(1692—1763),英国诗人。
② 英国儿歌中的一对双胞胎兄弟。
③ 西格蒙德·斯佩思(1885—1965),美国音乐理论家,致力于追溯流行曲调的起源,在民间或古典音乐中发掘其根源,绰号"曲调侦探"。

办。我知道。"这一点他倒是没说错。

他写乐谱的时候有点马虎。他没有塞巴斯蒂安·巴赫那套细腻精确的书写方式。乐谱写到能让乐手和歌手基本理解的程度,在他看来也就可以了。再多做一点他都认为是浪费时间和精力。

这绝对不是因为他懒惰。英国亨德尔学会整理出版的作品足有厚厚的一百卷,包括四十一部意大利歌剧、两部意大利清唱剧、两部德国受难曲、十八部英国清唱剧、五部赞美颂、四部加冕颂歌、三十七部奏鸣曲、二十部管风琴曲——除此之外还有数不清的作品,我就不一一列举了。一个人要像煤炭工人那样坚韧勤劳,才可能做出如此海量的成果。而且,他并不满足于创作歌剧、清唱剧,指挥演出,在幕间亲自上阵演奏管风琴。他还要掌管剧院的经营,照顾各种技术上的细节问题。最后他终于不堪重负,中风倒下了。一般人很可能就此一病不起,但乔治·弗里德里克·亨德尔不是一般人。他到欧洲大陆的一处温泉疗养地做水疗,泡在热水里治疗的时间是常人的三倍,但他咬牙坚持了下来。自认已经痊愈后,他马上返回了英国。他担心又冒出一个约翰·盖伊[①],再推出一部《乞丐的歌剧》嘲讽高尚的亨德尔先生。因此他放弃了科文特花园剧院和歌剧,集中精力投入清唱剧创作,在干草市场剧院专注于这种形式的音乐演出,直到他那颗不安分的心鼓动他接受了来自都柏林的邀请,那是他从没去过的地方,所以还没有任何与他为敌的人。

正是因为这个缘故,爱尔兰人第一个欣赏到了他的清唱剧《弥赛亚》。这并不是他本人最中意的作品,他更喜欢《参孙》。不过,英国

[①] 约翰·盖伊(1685—1732),英国诗人、剧作家,代表作《乞丐的歌剧》1728年在伦敦首演,以创新的叙事歌剧讽刺当时在英国流行的意大利歌剧。

人把《弥赛亚》奉为独树一帜的英国清唱剧,年迈的国王乔治听到剧中的《哈利路亚》合唱时,颤巍巍起身站着听完了全曲。从那以后,安坐在座位上听这段合唱就成了非常无礼的行为。我一直想弄明白,能静静坐着欣赏巴赫《G小调管风琴赋格曲》的人为什么会有这样的想法,后来我发现,在很多英国人心目中,《哈利路亚》合唱等同于天国的国歌。历史的惨痛经验告诉我们,国歌向来不容置疑。

请不要误会,我讲这些事不是要贬低乔治·弗里德里克·亨德尔的音乐。他拥有天赋的活力和才华,为音乐奉献了毕生的心血。虽然他经常抄袭(但大多数音乐名家都做过类似的事,再说有何不可呢?),而且作曲的方式草率又仓促,但他依然是绝对一流的伟大艺术家。他成功唤醒了英国人对音乐的兴趣。他延续并推进了普赛尔开启的事业。有了他,英国人才真正有了自己的音乐。

他过世六年后,一个在欧洲各地巡演的天才少年将自己的一首小提琴奏鸣曲献给英国王后夏洛特,并呈上了一封显然是他的父亲兼经纪人老莫扎特口授的信,在信中表示如能得到尊敬的王后相助,他希望将来有一天能成为与"亨德尔先生和哈塞先生"一样有名的音乐家。今天,除非你有一本很好的音乐百科全书,不然很难找到约翰·阿道夫·哈塞这个名字。但在18世纪,这个有才干的德国人致力于创作纯正的意大利风格歌剧,在人们心目中,他是同类作曲家当中最了不起的一位。他为世界贡献了一百余部意大利歌剧,但现代人一部也没听过。这表明人类的喜好时时在变,音乐几乎和女性的服饰一样,很容易在流行过后被抛弃。

这也表明塞巴斯蒂安·巴赫去世还不到二十年,就已经被人们彻底遗忘了。或许还有个别人记得气度不凡的克里斯蒂安·巴赫先生,

他的歌剧曾在国王剧院上演,据说他是大名鼎鼎的帕德雷·马蒂尼[①]的弟子,据说他的父亲在对位法和宗教康塔塔方面颇有造诣。

这位克里斯蒂安·巴赫在米兰大教堂担任管风琴师的时候皈依了天主教。在英国这样一个虔诚信奉新教的国家,这恐怕稍稍有点麻烦。不过,凡事不可能十全十美。再者说,他能有什么危害?国王的内阁大臣们被音乐界的争吵闹得心烦,为防止再出现类似的风格之争,不是已经决定把歌剧演员划入普通演员的行列?

没错,时刻警惕的内阁的确这么做了,由此往后,歌剧演员要与正规舞台上的朋友们遵守一样的规则,换句话说,在警察眼里,他们和哑剧演员、流浪汉、恶棍无赖是同一类人。

海 顿

弗朗茨·约瑟夫·海顿出生的时间比巴赫和亨德尔晚了近半个世纪,比沃尔夫冈·阿玛多伊斯·莫扎特第一次向世界展露迷人笑容早二十几年。所以,这个出色的人可以说在新旧音乐之间起到了承上启下的作用。虽然有人和这位朴实的克罗地亚农家子弟一样有才华,但这些人里没有谁像"海顿老爹"这样,如此宽厚和蔼地承担起前辈的角色。其实我不太理解为什么大家一直叫他"海顿老爹",他在七十七岁过世时,内心依然年轻,一如当年那个弗朗茨·约瑟夫,身无分文地流落到维也纳街头,因为圣斯德望教堂唱诗班的指挥太严肃,不喜欢这个过于活跃开朗的年轻学员。下面我们就来尽可能简单地讲讲他一生的平凡经历。

[①] 帕德雷·马蒂尼(1706—1784),本名乔瓦尼·巴蒂斯塔·马蒂尼,意大利音乐家,在博洛尼亚主持的音乐学院培养了多位音乐大师。

海顿兄弟姐妹共有十二个，其中三个在音乐领域做出了成就。他的父亲是修造车子的贫穷工匠，住在奥地利与匈牙利边境附近的村庄罗劳，今天也叫特尔斯特尼克。不过，海顿一家不是日耳曼人或马札尔人，而是克罗地亚裔。我没有查到海顿是否会克罗地亚语，但这不是很重要，不管他会不会讲祖先的语言，总之他首开先河，将克罗地亚民间曲调融入了西方音乐。就像李斯特第一个在作品中采用了故乡匈牙利的民间音乐，但他从没有流利地掌握匈牙利语。

四岁时，小弗朗茨·约瑟夫被送到一个远房亲戚家，在这位校长及音乐家门下接受唱诗班训练。在这之后，他加入了维也纳圣斯德望教堂的童声合唱团。后来他嗓音变了，又因为男孩子的无聊恶作剧与指挥闹了矛盾，结果就是他流落街头，身边没有一个朋友，口袋里没有一文钱。此后几年，他一直在贫困中挣扎，但好歹熬了过来。他是一个讨人喜欢的青年，困难时得到了很多人的帮助，给他零零碎碎的工作、旧衣服，还有一间通风良好的阁楼供他栖身。

现在总听到有人抱怨说，要不是没机会，我早就做出一番大事业了。我建议这些人都看看海顿的这段经历。这并不是说，像八十年前浪漫主义学派认定的那样，贫穷和饥饿一定能激励天分不足的人成长为伟大的艺术家。但对于真正有天赋的孩子，这样的困境似乎从来不是前进道路上的阻碍。

另外，相比后来的许多音乐家，海顿有一项巨大的优势。他出身农家，习惯了生活的艰辛。他顽强承受着所有的艰难困苦，哪怕饿肚子、穿破衣，他始终保持着快乐的性情。

古怪的剧作家梅塔斯塔齐奥与18世纪音乐界的大多数人都有点关系，时常突然出现在某人生活中，每次出现都像是好心的仙人。他在海顿寄宿的地方结识了这个小伙子，决定助他一臂之力。尼科洛·波

尔波拉是一位歌唱家及作曲家，创作了多部形式各异的歌剧，在当时非常受欢迎，但现在已没人记得。他走遍了欧洲，人生轨迹看起来简直像托马斯·库克[①]的欧洲大陆铁路指南。波尔波拉雇用了海顿做随从，同时教他作曲。就这样，年轻的约瑟夫一边为主人卷假发、熨外衣，一边抽空学习创作技巧。直到有一天，他在富有的奥地利大地主冯·菲恩贝格男爵那里谋到一份差事，在男爵的乡间城堡掌管私家乐队。

之后，海顿得到一个类似的职位，为一位名叫莫尔辛的波西米亚贵族效力，有一支五十名优秀乐手组成的乐队供他指挥。他开始忙着写三重奏、四重奏、交响曲、舞曲——雇主要求的各种音乐——并且都是时间紧迫，匆匆完成，许多艺术家的代表作都是在这种条件下诞生的。

两年后，他告别了冯·莫尔辛伯爵，成为保罗·安东·艾什泰哈齐亲王的宫廷乐长。这位匈牙利贵族对音乐的爱，与他拥有的土地一样广阔无边。约瑟夫·海顿在艾什泰哈齐家族服务了近三十年。

这段时间里，他娶了一名维也纳理发师的女儿。据所有认识她的人描述，这位女士粗鄙无礼，是一名让人无法忍受的悍妇。她好妒、愚蠢，时刻看管着她那可怜的丈夫。海顿一辈子也没能摆脱她。直到今天，离婚在这个国家都是禁忌，那时候怎么可能呢？他供养着妻子，但同时有他自己的生活，不让家中这位赞西佩[②]影响了自己的好心情。

艾什泰哈齐家族的乐队规模不大，但以乐手的精湛技艺而闻名。海顿不必再为生计发愁，专心创作出了大量音乐：五部弥撒曲、三十

[①] 托马斯·库克（1808—1892），英国旅游商，近现代旅游业的开创者。
[②] 苏格拉底的妻子，历史上著名的悍妇。

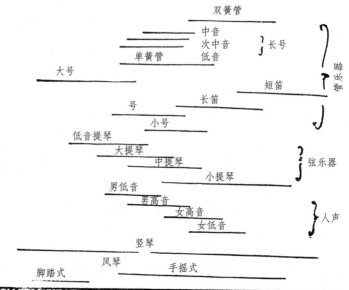

作曲家的调色板

部钢琴奏鸣曲、十二部歌剧、四十首四重奏、一百部交响曲，还有各种乐器的协奏曲以及一大批上低音提琴演奏曲。上低音提琴是古大提琴的一种，有一组共鸣弦。这种乐器在18世纪流行过一阵，海顿的

雇主非常喜欢，现在偶尔在较好的乐器博物馆里还能见到，但已十分稀罕。

当时《音乐信使报》的公告中出现了一个新说法，很值得我们注意。对海顿先生的介绍提到，他的作品已在欧洲各地"出版发行"。这一点意味着音乐创作者的生活发生了近乎于划时代的改变。我们批评亨德尔（我在前面一段也这样讲过）在创作时马马虎虎。我们认为巴赫的做法很奇怪，用一套速记音符似的符号写下最华美的康塔塔，在后人看来像天书一样难懂，而且让人觉得——至少以我们的理解来说——他似乎不是很重视自己的成果。但是，中世纪以及17世纪、18世纪的音乐大师们有什么必要采用其他方式呢？有什么必要为这种事操心呢？他们知道自己写出来的康塔塔或交响乐在演出过后，乐谱就会被扔到旧柜子里，再过一段时间，如果没有被拿到厨房生火用，最终的归宿就是塞进阁楼里。这些乐谱要出版的话，连千分之一的机会都没有。即使真的出版了，有谁会来买呢？没有人买。他们创作的每一件作品都是为了某个明确的目的，或是满足当时的某种需要。一旦目的达成，一旦婚礼或葬礼结束，或复活节后第三个周日过完，也就没人再对这件作品感兴趣了。

我们的匈牙利裔提琴手朱尔斯·兰德为活跃午餐氛围改编了《大坏狼》，他从没考虑过羽管键琴、两把小提琴及低音提琴合奏的这首G大调作品第497号《大坏狼的故事》，在演出过后将被收录到某个著名音乐出版社的乐曲集里，与拉罗[①]和奥兰多·迪拉索的作品享有同等待遇。对兰德而言，为迪士尼的故事配上自己改编的曲子只是一件日常小事。

① 爱德华·拉罗（1823—1892），西班牙裔法国作曲家，代表作《西班牙交响曲》。

音乐作品后来有了出版和获利的可能,但在那一天到来前,作曲家都知道自己写出来的曲子很快就会失去存在的意义,像瑞吉酒店午餐时间演奏的《大坏狼》一样被遗忘。正因为认识到了所有作品生命的短暂,他们当时才采用了那样的创作方式。也正是因为这个缘故,他们找到一份稳定的工作便会顽强坚守下去,确保自己和家人能有地方安身,礼拜天有牛肉可吃。除此之外,他们没有谋生的办法。要争取到某位王公或某处教堂的主教或教区委员的庇护,他们才不至于沦落至济贫院。

18世纪后半叶,他们的经济状况发生了巨变,社会地位也随之改变。海顿是第一位因此而受益的音乐家,不过他的主要收入依然来自艾什泰哈齐家族,作品版税顶多够他喝几杯新酒(这位很有节制的克罗地亚农家子弟从不喝更危险的酒),直到晚年,他才换了好一点的裁缝和假发制作师。

年轻气盛的莫扎特因为受不了他的雇主——愚钝的萨尔茨堡主教,干脆扔掉这种束缚,选择了"新的"谋生方式,想靠自己出版的作品维持生活,结果一败涂地,心力耗尽倒在了这条路上。作曲家还是和以往一样,离不开雇主支持。一直到大约三十年后,贝多芬终于成功摆脱了约束。他是第一位依靠作品销售养活自己的大音乐家。从某种意义上说,这是自阿雷佐的圭多发明了实用的记谱法以来,音乐界所有人生活中最为重要的一场变革。

关于约瑟夫·海顿的经济情况,我们就不再多讲了。他晚年有不少时间在外旅行,两次前往英国,这片土地已在亨德尔先生苦心经营下形成了良好的音乐环境。牛津大学授予他音乐博士学位。返家途中,他在波恩受到了隆重接待,一位名叫路德维希·凡·贝多芬的青年钢

琴师为欢迎他的到来，特意创作了一部康塔塔。海顿老爹非常喜欢这部作品，邀请年轻人到维也纳去，在他门下学习。他已经有一个弟子取得了不小的成就，那是一个讨人喜欢的萨尔茨堡青年，名叫莫扎特。

这是1792年的事。从1794年1月到1795年7月，海顿再度造访英国。之后，他在维也纳近郊的玛利亚希尔夫度过了余生。所有人都敬他、爱他，他是享誉国际的音乐家，拿破仑的军队占领奥地利首都时，总司令还派了一支仪仗队守卫在他的家门外，因为他是国歌的创作者，这首旋律迷人的颂歌取自他的《皇帝》四重奏。1799年，六十七岁的他完成了清唱剧《创世记》。两年后（只有创作能抚慰他的病痛），他写出了《四季》。1809年5月31日，海顿老爹静静地睡去，再醒来时——看！他已在天国获得了永生，在人间被永世铭记。

对于今天的我们，海顿有什么重要意义呢？首先，所有作曲家之中，他第一个把全部精力集中在促进管弦乐队的发展上。其次，他第一个注意到此前无人关心的民间音乐，开启了一片广阔的新天地。他出身乡村，熟悉克罗地亚农民的古老曲调。在歌剧和清唱剧方面，他仍属于老派作曲家，坚守着一个已然逝去的时代留下的传统模式。但在管弦乐领域，海顿是第一位伟大的现代音乐家。塞巴斯蒂安那个出色的儿子——菲利普·埃马努埃尔·巴赫——曾朝着这个方向做了非常努力的尝试，可惜没有一支很好的管弦乐队听他调遣。海顿比较幸运。艾什泰哈齐家族擅于发掘有天分的年轻人，而且财力雄厚，海顿有条件把演奏提琴、长笛、双簧管的优秀乐手都笼络到自己身边。

艾什泰哈齐家族的演奏会多半是私人活动，仅邀请一些喜欢音乐的好友参加。举办这类小型晚会时，海顿会专门写一部优美的四重奏或三重奏，因为这种形式的音乐最适合在不大的房间里、为小群听众

演奏。

评论家的观念通常要比作曲家落后二十五年,他们起初非常看不惯海顿把小步舞曲和民间曲调融入他的交响乐和四重奏。他们认为这是对音乐的亵渎,就好比一位伟大的现代作曲家,仿照贝多芬风格创作了一部自己的《第九交响曲》,却把《稻草里的火鸡》①编进了第三乐章。但是,海顿的创新受到了公众的热烈好评,他的乐手们对此更是赞赏不已。为一位完全信任你的亲王工作无疑有很大的优势。亲王殿下随时可以叫仆人去吩咐门房,把那些评论家赶出去。

如今海顿不及 18 世纪的其他大音乐家那么受欢迎。这也许只是一时的潮流,就像大家突然迷上凡·高的画一样。一位能干的指挥或舞台导演说不定一夜之间就能改变流行风尚。不过,即使是不会轻易受到精明的广告商影响的人,听海顿的音乐也觉得稍嫌单薄了一点。这很有可能。但是,就算他的作品彻底从演出节目单上消失(缪斯女神不会允许这种情况出现),我们仍会永远记得海顿老爹,记得他是现代交响乐和现代四重奏的开创者。

许多音乐家尝试过各种各样的乐器组合,希望能达成和谐的交响乐效果。但海顿是第一位在这方面取得辉煌成果的伟大作曲家,交响乐很快便成为所有音乐会上的主要节目,直到今天依然保持着这样的地位。而且,我认为现在也许还只是交响乐发展的开端。目前为止,我们一直拘泥于传统的曲式,要求交响曲必须和奏鸣曲一样,该有的组成部分一个也不能少——行板乐章、快板乐章、小步舞曲或谐谑曲、激昂有力的终曲等。

但是,我们正越来越深刻地认识到,音乐和生活一样,过去的事

① 美国 19 世纪初的一首经典民歌。

情就让它过去好了。也许有一天，某位作曲家会创作出焕然一新的交响曲，彻底抛开18世纪的乐章编排。现在流行音乐界的一些作曲家已经在做新的尝试。等到他们把注意力转向更严肃的音乐，或许会取得了不起的成就。到那时，最擅长切分节奏的音乐家路德维希·凡·贝多芬（他的《克莱采奏鸣曲》最后的乐章多么适合踢踏舞！）一定会从天国探出头来，粗声粗气地喝声彩，喊一句："再来一个！"当然了，这肯定又会引来专业评论家的批判。可是，历史上有哪件杰作是一边看着乐谱、一边看着评论家的评论写出来的？

荷马双目失明。他能写出那么精彩的诗，这大概也是一个原因吧。

莫扎特

我们前面讲过，意大利与德国歌剧的第一场大战发生在巴黎，当时格鲁克接受了奥地利资助人玛丽·安托瓦内特的建议，在法国首都推出了他的两部歌剧——《阿尔米德》和《伊菲革涅亚在陶里斯》。那时候莫扎特才十八岁。几年后，他的第一部广为人知的歌剧《伊多梅纽斯》上演，激烈的争执从巴黎转移到了维也纳，最终在这里画上句号。

由于反对方的领头人物是不择手段的安东尼奥·萨列里[①]，这必然不会是一场愉快的争执。长达半个世纪的时间里，这个急性子的意大利人在维也纳音乐界一手遮天，虽然现在已有确凿的证据证明，他并没有下毒谋害竞争对手（全世界都曾坚信他是凶手），但他无疑给很多人灌输了对莫扎特不利的思想，从这一点上说，昔日伟大作曲家中最

① 安东尼奥·萨列里（1750—1825），意大利作曲家，在奥地利任宫廷乐长，曾是维也纳音乐界的权威人物。

单纯、最可爱的一位英年早逝,的确与他有很大的关系。

后人写了大量文章分析究竟是什么病导致了莫扎特年仅三十六岁就离开人世。他被葬在贫民公墓,再也没人能在那片乱坟岗里找到他的遗骸,检验尸骨的专家能告诉我们欧洲的洞穴居民或美国的史前印第安人有过哪些多发疾病,但以莫扎特这种情况,就连最优秀的专家也帮不上忙。我个人认为,莫扎特的身体一向不算强壮,而他的工作量足以在几年时间里压垮十几个普通人,所以他很可能是因为劳累过度倒下的。

自从来到世上,莫扎特一点没有浪费时间,三岁便开始学羽管键琴。一年后,他第一次公开亮相,演奏自己写的一些曲子。他的音乐老师就是他的父亲——利奥波德·莫扎特,为萨尔茨堡大主教效力的一名小提琴手。他深爱的姐姐玛丽亚,他在信中亲昵称呼小名的娜奈尔,同样在年少时就展露出了音乐天分,和他一起随父亲学习。他的母亲则尽心尽力地操持家务。这是一个快乐的家庭,两个孩子坐在钢琴前,像纯种贵宾犬学着玩小游戏一样一学就会。

我们顺便来说说萨尔茨堡。这座城市如今借着莫扎特一家的名声赚到了很多钱,但当年他们住在粮食巷三楼那间幽暗憋闷的公寓时,却从来不曾被特别善待过。这是一座奇特的小城,三十年战争期间,它是德国南部少数几座躲过了战火摧残的城市之一。这要归功于统治这片小小领地的采邑主教。那段艰难的日子里,他们始终严格保持着中立,同时努力销售本地的各种物产,不偏不倚地卖给天主教和新教双方,用交易得来的巨额收益把自己的小城建设成了小型凡尔赛,堪称巴洛克时期的一处繁华胜地。

三十年战争结束后,大主教们想到了另一个赚钱的好办法。他们强行赶走了领地上所有的新教徒,禁止他们在离开家园时带走任何财

产。这些萨尔茨堡农民当中，有很大一部分在普鲁士找到了安身之处。他们还算幸运，布兰登堡选帝侯为他们主持公道说，这样对待良善公民是违背人性的暴行，要求奥地利的地方统治者至少退还部分侵吞的财产。不过，最终还是有不少钱留在了萨尔茨堡，足够采邑主教为他们的巴洛克式建筑添一点洛可可装饰，营造出美丽迷人的环境，小城因此成为举办年度音乐节的理想地点。如今这些活动是大多数当地人唯一的收入来源，每到这种时候，沃尔夫冈·阿玛多伊斯·莫扎特的名字就会出现在每一道围栏、每一块广告牌上。

看看这样一位"本地杰出人士"在世时受到的待遇是一件很有意思的事。要了解莫扎特，当然应该去听他的音乐，因为艺术家的作品最清晰地诠释了他是一个什么样的人。但另一方面，莫扎特的职业生涯有着鲜明的洛可可特色，而他本人淋漓尽致地体现了洛可可精神的全部精华和糟粕，所以我们还是要简单讲讲他在这个辜负了他的世界上度过的一生。

1762年，小沃尔夫冈六岁时，父亲利奥波德带着他和当时十一岁的姐姐娜奈尔第一次开始了巡回演出。在这之前，世人对"神童"还没有概念，因为一直到18世纪后半叶，欧洲各个城市间的驿站马车服务才初具规模，小孩子有了出远门的条件，不会在六个月的旅途劳顿之后夭折。

一家人先去了维也纳。玛丽亚·特蕾莎[①]非常喜欢这个可爱的小男孩，他和她的美丽女儿玛丽·安托瓦内特差不多年纪。他弹钢琴时，皇帝与他并排坐在琴凳上，夸他是个了不起的小家伙——简直是个魔

① 玛丽亚·特蕾莎（1717—1780），奥地利大公，匈牙利及波西米亚女王，神圣罗马帝国皇帝弗兰茨一世的妻子。

当小莫扎特弹起钢琴……

法师。演奏完毕,男孩径直扑进女王那母亲一样的宽阔怀抱,说她住的这幢房子可真漂亮,女王很开心,一点也不介意他的放肆举动。玛丽·安托瓦内特教他在宫殿的光滑地面上走路的诀窍,免得摔断脖子,男孩拉着她的手说:"啊,你真美!等我长大以后一定要娶你。"所有人都被他逗得说不出话来。

三十年后,10月的一个可怕日子里,这位不幸的公主在昔日子民的咒骂声中被送上断头台时,或许曾想起当年的那一幕。假如她真的嫁给了那个弹起琴来像魔法师一样的滑稽男孩,她的人生将完全不同。如今全世界都在唱他写的歌。他已在两年前辞世。她在身边世界崩塌的黑暗日子里听到了消息。哈布斯堡-洛林王朝的玛丽·安托瓦内特,还是平凡的莫扎特夫人?人生际遇真是很奇妙……

现在她已来到协和广场——就在她的面前,矗立着恐怖的断头

台。只要几分钟，这一切就可以结束了……在维也纳，一个小男孩在她母亲的羽管键琴上弹奏小步舞曲……是的，桑松①已经做好了准备……人群的咒骂声越来越响……《费加罗的婚礼》中的曲子很好听……怎么唱来着？……她的哥哥一直认为这部歌剧有问题……博马舍②是坏人，他和富兰克林先生③关系再好也改变不了这一点，富兰克林先生真是有趣，给她讲了好多美洲荒野里的奇妙故事……听说小沃尔夫冈写的这部歌剧，与邪恶的博马舍那部传播革命思想的原作很不一样……歌词是达·彭特④老先生写的……她对他还有印象……没错，这些人，她都认识……不知此刻他们在哪里？……这五年凶猛的革命风浪把他们全都刮跑了……说话气喘吁吁的达·彭特跑得最远，为了生计游荡到各种古怪的地方指挥歌剧演出。

木板放下来了。有人在唱《马赛曲》！鲁热·德·利尔上尉⑤是一名军人，却写出了那么可怕的曲子。小莫扎特绝对不会做出这种事。他是个温柔的孩子……他们把她架到板子上了……他们弄疼了她的胳臂，不过她已经麻木了……人群不再唱歌了……这种安静比刚才的喧闹更难受……桑松低声跟助手说着什么……莫扎特家的小男孩那么小，勉强够到钢琴……那是在她母亲的家里，那天她差点在滑溜溜的地板

① 夏尔·亨利·桑松（1739—1806），法国著名刽子手。
② 皮埃尔-奥古斯丁·博马舍（1732—1799），法国剧作家、思想家，代表作为《费加罗的婚礼》等费加罗三部曲。
③ 指本杰明·富兰克林（1706—1790），美国发明家、政治家，1776年作为美国第一位驻外大使被派往法国。
④ 洛伦佐·达·彭特（1749—1838），意大利诗人、歌剧剧本作者，与莫扎特合作创作了《费加罗的婚礼》等歌剧。
⑤ 鲁热·德·利尔（1760—1836），法国军事工程师、作曲家，《马赛曲》作者。

上摔个跟头……那"砰"的一声比她听过的任何音乐都要响……卡佩[①]遗孀的头颅被展示在公众面前……"前进,祖国的儿女!"……事实证明《马赛曲》的鼓声比《魔笛》[②]的提琴旋律更强劲有力。

维也纳宫廷的演出过去一年后,爸爸妈妈带着娜奈尔和沃尔夫冈又一次踏上了征服世界的旅程。这次小神童不只是弹奏羽管键琴,还表演管风琴和小提琴。除此之外,他还唱歌,还可以即席创作一首交响曲或协奏曲,或是为钢琴和长笛——或六支长笛——写一小段演奏曲。你可以随便给他出一道你认为非常难的题目,这孩子会马上完成,然后亲吻你的手,感谢你送给他父亲的礼物。

虽然他们大获成功,在凡尔赛宫演出,在各个大使馆演出,但旅行的开销毕竟不少,算下来并没有赚到钱。于是四个人决定到伦敦去碰碰运气。大家都知道,亨德尔先生(莫扎特太太认为自家的小天才比他强百倍)——那个不讨人喜欢的德国人——在英国的首都发了大财。英国热情款待了这对迷人的父母和他们的一双可爱又出色的儿女。小沃尔夫冈甚至获得殊荣,在王后唱歌时用钢琴为她伴奏,他非常有礼貌,说王后的嗓音很美。一家人此行又收获了许多勋章和荣誉,但收入仍是很有限。

他们接着去了荷兰,据说那里人人都像克洛伊索斯[③]一样有钱。在这个向来冷淡的国家,他们受到了同样热情的欢迎。小男孩演奏了当

① 即路易·卡佩,法国国王路易十六。
② 莫扎特创作的一部歌剧,1791年在维也纳首演。
③ 古国吕底亚的最后一代国王,相传富甲天下,因此英语中有一句谚语"像克洛伊索斯一样有钱",用以形容一个人富有。

年扬·斯韦林克[1]用过的管风琴，这位大师是现代管风琴演奏技法的奠基人，继承他风格的后辈包括布克斯特胡德[2]，还有约翰·亚当·赖因肯[3]，塞巴斯蒂安·巴赫小时候非常崇拜他，曾一年几次从吕讷堡徒步到汉堡去听这位荷兰人演奏。在荷兰，少年莫扎特创作了他的第一部清唱剧。他的歌剧创作尚未开始，要等到刚即位的皇帝约瑟夫二世邀请他去维也纳，为帝国歌剧院写一部喜歌剧。可惜这部作品后来未能公演。里特尔·冯·格鲁克成功后，支持意大利歌剧的人一直在寻找新的攻击目标，他们不能容忍莫扎特的歌剧。公演一次次推延，最后终于被彻底取消。

萨尔茨堡大主教与维也纳方面多年争吵不断，这下看到了机会。他让利奥波德·莫扎特把儿子带回家乡来，在本地的歌剧院上演他的作品。大主教对男孩的天赋赞赏不已，任命他为名誉宫廷乐长。小小年纪获此头衔是极其光荣的事，但这个职位没有薪水，于是父亲带着孩子开始了第三次巡回演出。

这次的目标是罗马。他们在圣周[4]的周三抵达不朽之城，直奔西斯廷教堂。这里正在演唱格雷戈里奥·阿莱格里[5]的九声部《主啊，怜悯我》。这部合唱曲从未公开发表。乐谱保密。看过演出后，莫扎特凭记忆把乐谱完整地写了出来。教宗十分欣赏他的才华，授予这个来自奥地利的小客人骑士称号。他从此可以将签名改为沃尔夫冈·里特尔·冯·莫扎特。获得同样骑士勋章的格鲁克就是这么做的。但沃尔

[1] 扬·斯韦林克（1562—1621），荷兰管风琴演奏大师。
[2] 迪特里希·布克斯特胡德（1637—1707），丹麦裔作曲家、管风琴家。
[3] 约翰·亚当·赖因肯（1623—1722），荷兰作曲家、管风琴家，作品对巴赫影响至深。
[4] 指复活节前的一周。
[5] 格雷戈里奥·阿莱格里（1582—1652），意大利神父、歌唱家。

夫冈更喜欢"莫扎特先生"这个简单的称呼。或许他觉得太张扬的话,父亲心里会不大舒服,除了天主,这世上没有谁比亲爱的父亲更值得他报以爱和忠诚。

之后,他们去了博洛尼亚,历史悠久的爱乐学院当时仍是深受敬仰的音乐知识圣地。按规定来说,学院的荣誉学位不能颁发给年龄不足二十的人,但莫扎特是个特例,他获得学位时才十四岁。帕德雷·马蒂尼将男孩纳入自己的羽翼下,他是帕莱斯特里纳风格的坚定守护者,也是当时收藏音乐书籍最多的人,去世时藏书已达一万七千卷。在结识海顿老爹之前,莫扎特最敬爱的人就是善良的马蒂尼神父了(当然了,还有他自己的父亲)。

在米兰,他接到委托写一首小夜曲,在来年10月斐迪南大公举行婚礼时演唱。于是他返回萨尔茨堡,准备静下心来为斯卡拉歌剧院完成这项工作。然而这时的萨尔茨堡已经变了样。仁慈的大主教去世了。继任的这一位愚蠢又自命不凡,而且讨厌音乐,把莫扎特当佣人对待。莫扎特想请假去巡演时,他一口拒绝,说他不喜欢手下仆从出门四处乞讨。面对这种侮辱,莫扎特一怒之下辞去了荣誉乐长的职务。大主教骂他忘恩负义,随即动用了各种手段打压他;在那个年代,一位手握大权的采邑主教可以有很多办法让一个穷音乐家日子不好过。

父亲利奥波德被迫留在萨尔茨堡,算是充当人质。沃尔夫冈与母亲去了巴黎。他们很快认识到,二十一岁的成年男子已经没有了天然优势,不再像穿着丝绒围兜的六岁孩童那样人见人爱。沃尔夫冈还发现,自己虽有天赋,但终究还是凡人。他疯狂地爱上了德国女孩阿洛伊西亚·韦伯,她是著名作曲家卡尔·马里亚·冯·韦伯的远房亲戚,不过她的父亲只是在巴黎歌剧院为演员提示台词的普通雇员。她和沃

尔夫冈都没有钱。远在萨尔茨堡的父亲警告儿子，不要让人家姑娘难过，要记住自己是有教养的人，是虔诚的天主教徒。年轻的沃尔夫冈在巴黎回答说，他爱得身不由己，但一刻不敢忘记自己对上帝、对父亲负有的责任，不会做任何不该做的事。

过了没多久，他再度提笔，但这次的信很不一样——他要向家里通报母亲过世的消息。可怜的莫扎特太太经过多年病痛折磨，在巴黎一间简陋的寄宿公寓里告别了人世。沃尔夫冈安葬了她，独自返回了家乡。

在此期间，无论在旅店还是颠簸的驿站马车上，他一刻也没有停止过工作。三十六岁辞世时，莫扎特至少给世人留下了六百二十六部作品。在这一点上，贝多芬远不及他，而且莫扎特的作品几乎件件是佳作，其中有相当一部分是在极其仓促的情况下一挥而就。莫扎特工作起来像记者报道重要审判一样紧张，纸上的墨还没干，歌剧院经理就命人加紧抄写，让乐手们半小时后就开始排练。在这种状态下，他自己形容得很奇妙——偶尔会有一些音符"掉到桌子下面不见了"。但和许多伟大的艺术家一样，时间只剩下十分钟、作品还差三页没写出来的时候，正是他状态最好的时候。

他一天十八个小时不停地工作、创作、演奏、排练。最终得到了什么呢？一块贫民墓地。采邑主教与维也纳宫廷闹翻后，他在萨尔茨堡的处境很尴尬。因为与皇帝关系好，他的薪水减了一半。这时莫扎特决定，像当初辞去荣誉职位那样，放弃他在萨尔茨堡宫廷的正式职务。他要到维也纳去试试独立闯荡。他可以把作品卖给出版商。与他有多年交情的海顿老爹会告诉他怎么做。

起初一切顺利。他应皇帝的要求创作了一部德语歌剧，在同类歌剧当中首创先河。在根深蒂固的传统影响下，1782年这部《后宫诱逃》

上演前,歌剧一直是按照意大利人坚持的意愿,全部以意大利语演唱。原因是他们唱不出那些艰涩的德语词。在他们的反对声中,《后宫诱逃》还是取得了巨大的成功。可惜收益并非如此,因为凡是与音乐相关的事,莫扎特样样在行,凡是与钱相关的事,他样样糟糕。不过,现在他名扬天下,应该会有很多人从各地赶来拜他为师。

于是他成家了,年轻的妻子与《后宫诱逃》的女主人公同名,叫康斯坦丝·韦伯,她的姐姐就是几年前莫扎特在巴黎爱上的那位阿洛伊西亚。这段婚姻维持了终生。康斯坦丝与丈夫一样不善经营。莫扎特夜以继日地忙碌,两人却总是缺钱,没办法跟维也纳的杂货铺、面包店、蜡烛商们按时结账。所有人都爱他,所有人都钦佩他,所有人都说要做点什么帮帮这个出色的年轻人——多么了不起的天才!——多么迷人的太太!——多么虔诚的天主教徒!——就算他加入了共济会、梦想着一个人人皆兄弟的美好世界也没关系。然而大家都只是说说,从没有人真的为他做过什么。

1789年,莫扎特随利赫诺夫斯基亲王前往柏林。普鲁士国王邀请他担任王室乐队的指挥,报酬十分可观,有将近三千泰勒银币,相当于今天的三千美元。这是一生难求的好机会。维也纳的皇帝听说了这件事。"我亲爱的莫扎特,"他说得很动人,"我亲爱的莫扎特不可能离开我吧!"亲爱的莫扎特被陛下的仁慈感动,留在了维也纳,直至因劳累过度而倒下。

城郊一座小剧院的经理找上门来,这个和善的人名叫席卡内德[①],有很多聪明的点子。于是莫扎特开始与他合作。在这位经理亲自编写

[①] 埃马努埃尔·席卡内德(1751—1812),德国演员、剧团经理、剧作家,为莫扎特的歌剧《魔笛》创作了剧本。

的剧本基础上，莫扎特一边以令人惊叹的速度谱曲，一边调整剧本，修修改改，最终做出了一部精彩的童话歌剧，《魔笛》。

接着宫廷方面又委托他创作一部歌剧，在波西米亚国王利奥波德二世举行加冕典礼时在布拉格上演。国王的妻子是西班牙国王的女儿，嫁过来之后还没有完全掌握这个国家的语言，但已经可以明确表达自己对这部作品①的看法。"还是席卡内德的日耳曼调子。"这位高贵的女士说。不过，布拉格像先前喜欢《费加罗的婚礼》《塞维利亚的理发师》《唐璜》一样喜欢这部歌剧。捷克人素有音乐天分，相比之下他们更欣赏这位日耳曼大师。其他日耳曼作曲家都摆脱不掉支持意大利歌剧的乐坛势力影响，萨列里大师带着这一派人搞各种小阴谋，他痛恨那位年轻的竞争对手，莫扎特曾有几次得到好职位的机会，可以在无休止的工作中稍稍停下来喘口气，结果都被他出手拦了下来。除了他，还有很多自身能力不足的小人，这些艺术世界里"庸碌无能的人"，与信仰世界里"谦卑恭顺的人"一样危险，他们嫉妒、畏惧也因而厌恶这个外省来的狂妄男孩，他好像从来感受不到挫折，他不停地写出歌剧、交响曲（有四十余部）、小提琴协奏曲、钢琴协奏曲——而且每一件作品都是他们一辈子也写不出来的杰作。

然后，生命的最后一年到来了。有一位雄心勃勃的贵族，人称瓦尔塞格伯爵，他喜欢搞点音乐创作，水平不高，但想在朋友面前炫耀自己的才华。他让一名中间人带话给莫扎特，他愿意出高价请莫扎特写一部安魂曲，买来充当自己的作品。这时的莫扎特疲惫不堪，持续发烧，认定这位身份不明的贵族雇主派来的仆人，这个传话的中间人，其实是天国的使者来通报死亡的临近。这件事传来传去，后来演变成

① 即《蒂托的仁慈》，莫扎特创作的二幕歌剧，1791年在布拉格首演。

了一个怪诞的故事，说在莫扎特大限将至时，一个神秘的黑衣人敲响了他的家门，告诉他："做好准备，时间到了！"但实际上那不过是一个仆人，黑衣也只是他们不当班时的传统装束，他遵照主人的吩咐来拜访作曲家，问问他们订的货何时能交付。《安魂曲》交付的日子是1791年12月4日。第二天，莫扎特的灵魂也安息了。

他下葬那天，雨大极了，来送他最后一程的几个朋友走到城门就被迫回去了。要葬在公共墓地的人，亲友不可能享受到马车接送服务。市政府为他们免费提供一口棺木。这笔花费还不够吗？最终只有莫扎特的狗陪在他身边，那是一只忠诚的杂种狗，踩着烂泥和积雪一路走到公墓，看着主人消失在底层穷人的乱坟岗里。

几天后，康斯坦丝去了墓地，想在丈夫坟前祷告，可是没人知道他究竟长眠在哪里。她或许没有莫扎特期许得那样完美，但她对丈夫很忠心。后来她嫁给了一个名叫尼森的人。两人后半生一直努力收集整理沃尔夫冈的所有作品，为出版他的传记准备材料。

在那之后，陆续问世的莫扎特传记足有二十来部。各种意想不到的地方为他竖起了纪念碑。维也纳和萨尔茨堡在需要的时候把这位本地名人当招牌，利用他的名气换来大笔收益。但是，在他儿时故居改建成的博物馆里，有一幅很平常的小画，作者是一位很平常的画家，但每一笔都饱含着虔诚的爱与敬仰。画里是一只小小的杂种狗在泥泞中陪伴着主人前行，免得他孤零零走完世间的最后一段路。

1906年1月26日，维也纳举办了盛大的活动庆祝莫扎特的生日。下午有演讲和音乐演出。晚间的灯火照亮了整座城。市政官员为这一高尚之举痛痛快快地拨款一万克朗，在帝国时代的奥地利，一万克朗可以照亮很多地方了。这笔钱分一半给莫扎特，足以让他多活十年。剩下一半可以买很多猪肝肠养活那只小狗的后代，在莫扎特像狗一样

被埋葬那天，唯有一身泥水的小狗表现得像个绅士。

在蒂罗尔、萨尔茨卡默古特和卡林西亚的城镇村庄，南北文化的交融持续了几千年。生活在这里的人们不是意大利人，也不是日耳曼人，而是两个民族融合成的一个独特群体。他们的语言，他们的礼仪习俗，他们的整个人生观都与周边地区的居民不一样。他们有自己的艺术。他们的教堂不管建成于什么年代，都有着这一带山区的鲜明特色，让人看过就很难忘记。当地画家探索出一种新的装饰风格，用世间独一无二的图样装扮他们的房屋和家具。每座村庄和小城里都有一个集市，周围环绕着几间店铺、一间药房和一间历史悠久的旅店。集市的中心区域有一座喷泉池，附近山上的清澈溪水被引到这里，为居民提供了饮用水。

当地石匠和铁匠拿出自己的全部本事打造这座公共喷泉，水池中央通常是一座圣母和圣子耶稣的雕像，风格完全不同于哥特早期那种简朴。从清晨到深夜，这座喷泉是社区生活的中心。赶牲口的人来这里饮马。男孩女孩拿着家里的水罐来这里取水。即使是空无一人的时候，清澈的水流也在不断涌出，小广场上回荡着悦耳的叮咚水声，给人一种无比安心、平和的感觉。这里没有匆忙，没有喧嚣吵闹。积雪的山峰挡住了外面的世界。祥和而静谧的气息主宰着这片天地，无论仁慈的上帝赋予孩子们怎样的命运，人们都欣然接受。

莫扎特的音乐就如同这些美丽的喷泉中涌出的水。它发源于周边某处孤寂的高峰，一路奔腾向下，穿过山间熟悉的森林和草地。然后，有人伸手将它掬起，驯服了它，重新塑造了它，希望它能够造福全人类，能够成为永不枯竭的灵感和快乐的源泉，激励那些尚未忘记儿时欢笑和童真乐趣的人。

贝多芬

了解了沃尔夫冈·阿玛多伊斯·莫扎特,我们再来看一位皇帝及国王陛下的子民,他叫路德维希·凡·贝多芬。

在小沃尔夫冈心目中,爸爸的地位仅次于上帝。对于小路德维希,"父亲"这个词等同于"魔鬼"。带他来到世上的这个人,是一个没出息、嗜酒、脾气暴躁的平庸音乐人,相对清醒的青年时代在科隆选帝侯的宫廷唱诗班里有一个小职位。他听说了小莫扎特的成功(谁没听过呢?),决定以同样的方式培养自家孩子。路德维希五岁时,父亲开始教他拉小提琴,但毫无成效。路德维希与沃尔夫冈不一样,他有十几头骡子加在一起那么倔强,终其一生坚守着精神上的独立,犹如一辆卡车在挤满小汽车的驿道上执着前行。

这样的品格是他的优点,来自他的家族传承。我在前面的一章曾经提到,安特卫普在绘画史上发挥过重要作用。昆廷·马赛斯、弗兰斯·哈尔斯、约尔丹斯、凡·戴克以及彼得·勃鲁盖尔父子都是在这座城市出生或生活。17世纪中期,凡·贝多芬家族的出现为当地有些单调的艺术生活增添了一点音乐。

路德维希的祖父从安特卫普搬到了科隆。他是音乐家,他的儿子也从事这一行,是一位醉醺醺的男高音。他的孙子同样会走上这条路,这与血脉和传统不无关系。1774年祖父去世,路德维希当时才四岁,但他会永远记得祖父的好。母亲也给他留下了美好的记忆,她是一位非常单纯的女性,在选帝侯府上做仆人,在路德维希最需要她的爱与关怀时,她也抛下他离开了人世。他生性骄傲、独立,知道自己才华出众,像他这样一个男孩看着父亲被周围人可怜又瞧不起,心里一定觉得非常羞耻。在波恩这种小城,大家彼此都熟悉,没有什么隐私可言,莱茵河上这座古老的城市热衷闲言碎语,想必所有人都知道年少

贝多芬

海利根施塔特的贝多芬故居

吟游歌手

詹姆斯·瓦特发明的第一台蒸汽机令人赞赏,因为它简洁合理……

巴赫《平均律钢琴曲集》的第一首乐曲很美,也是出于同样的原因

艺术领域的学者教授们也许有不同观点,但一幅画该怎么画,实际上并没有一定之规。举个例子说明:我在费勒生活的四年里,见过几百位画家画当地的小港湾。在我眼里,港湾是这样的……

另一些人眼里的港湾却是这个样子（这是受到了当代美国最伟大的艺术家之一——约翰·马林风格的影响）

游吟诗人

的路德维希掌管着父亲的薪水，管事的人很清楚，这笔钱如果不交给他，就会被他父亲全部拿去买酒喝。

家里还有另外几位亲戚，在路德维希的人生中扮演了相当重要的角色，因为对他而言，他们成了摆脱不掉的沉重包袱。这些人过得好的时候，从来没想过帮帮那个古怪的兄弟。有困难的时候，他们就毫不客气地把问题全部扔给他去解决，像嗷嗷待哺的小角雕一样尖叫索求，因为"他必须记住，他是他们的兄弟"。最后，他们留给他一个侄子，他或许不完全是后人形容的那么不堪的败家子，但他是一个愚笨又懒惰的人，所以不断地惹出各种麻烦——倒不是很邪恶的事，也不是多大的丑闻，只是一些让人生气的小事，比如花钱大手大脚，或是在不合适的时间娶了不合适的女孩。

诉讼案和治安法庭审讯会干扰交响乐和奏鸣曲的创作，但贝多芬家里似乎没人担心这种问题，他们对自家兄弟的卓越才华根本没概念。这些人只知道他与奥地利帝国的一些大人物往来密切。一个能出入帝国各大王宫的人，当然应该能为爱他的兄弟姐妹们做点事。他没必要住在穷街陋巷的几个破房间，没必要穿破旧的衣服，顶着一头乱发（他总不会付不起偶尔理发的钱吧！），脚下是破了洞的靴子。他应该雇一个仆人，家里不至于乱得像猪圈，也能按时吃上像样的饭菜。最关键地，他应该用他的影响力谋福利，为自己的亲友谋福利。向那些王公贵族献礼固然是好事，但作品如果能换来现钱会更让人高兴。

这是相当可悲的状况，但是自从18世纪末，艺术渐渐脱离日常生活，这就成了一种非常普遍的现象。

有一个词我必须在这里讲一讲，对于它，美国人永远不可能有欧洲人那样深切的体会。与欧洲相比，美国的经济目前还处在一个愉快的发展阶段，从我们的切身感受来说，当今社会并没有明确的"阶级"

之分。俗话说物以类聚、人以群分。年收入十万美元的人与年收入一千美元的人肯定过着不一样的生活。但是在美国,即使在今天,一周只有二十五美元的穷人也不是完全无路可走。虽说机会渺茫,但他并非没有机会。在18世纪的奥地利(或者说整个欧洲),这样的出路根本不存在。身处社会中下层的人们唯一能做的就是守住当前的位置,防止地位进一步下滑,跌入底层。在那里,人就只是 *Volk*——"人"而已。

王室资助很快成了一种过时的模式,艺术家开始经营自己的作品,像商品一样听凭所有人挑选。一旦选择艺术这条路,就是冒着极大的风险步入了不确定的领域。但是话说回来,对于任何一位诚信的店铺老板、职位不高的小官吏以及各行各业仍坚守着信念、要堂堂正正做人的公民,未来的不确定性是他们每一个人都要面对的噩梦。在奥地利,即使在经历过一系列有社会主义主张的政府之后,封建体系存续的时间仍比别处都要久。在这里,社会上层的一些人因为家族血脉就拥有了统治同胞的天赋权力,一位艺术家——一个有幸拥有天赋才华的人——偶尔也会被视为与他们地位相当的人。

洛可可晚期的许多贵族都是有品位、有鉴赏力的人,而且多少受到了卢梭有关"平等"的危险信条影响,所以贝多芬的处境要比后来的艺术家好一些。另外,虽然现代人可能觉得荒唐,但当时因为名字里有一个带点贵族味道的"凡",他在人际交往上的确比纯粹平民的莫扎特先生略微轻松一点。他的"凡"与我自己名字里的"凡"含义相同——完全没有任何意义。不过,"凡"可以缩写成一个小小的"v."。一部署名路德维希·v.贝多芬的交响曲,看上去要比署名约翰·库瑙的作品神气得多。各位或许还记得,就连塞巴斯蒂安·巴赫也一直抱着幻想,认为"皇家宫廷乐长"这个头衔能帮助他对付莱比锡的市政

议员和教会权威。

贝多芬的弟弟们拥有同样的姓氏，但你很可能觉得，这对他们一点好处也没有。当然没有。他们只是很平常的普通人。不过，小小的"v."加上天赋——这种组合在19世纪初的维也纳可是意义非凡。凭着这一点，贝多芬（他在今天肯定会被人怀疑有左翼倾向）就算态度粗鲁也没人跟他计较，有时他甚至在陛下面前表现得任性无礼，而不会因此而获罪。"还能怎么样呢？老贝多芬就是那个样子，不要想着改变他。毕竟他是天才。"于是奥地利贵族对老贝多芬（其实他年纪并不大，但他是一个从来没年轻过的人）十分宽容，在他的臭脾气让人难以忍受的时候，在他自认被冷落而格外蛮横的时候，他们一直待他很好。他去世时，他们调来了军队，在灵柩经过的街上维持秩序。所有人都来为他送行。因为，路德维希为他们报了仇，那个篡夺王位的科西嘉人带给奥地利的耻辱，他帮他们全都还了回去。

年轻的时候他曾满腔热情，对自由和平等的事业充满希望，还专门创作了一部交响曲向革命新思想的倡导者波拿巴将军致敬。后来波拿巴将军变成了拿破仑皇帝，共和国战旗不再为自由和平等挥舞，一个人的意志成为整个大陆的法律。于是激进派路德维希·凡·贝多芬找出了交响曲的手稿（按现在的编排来说是他的第三交响曲），原本作品中提到那个背叛了全民政府理想的犹大，现在他把相关的内容全部划掉了。他在手稿封面草草写下一行字："为纪念一位伟人而作的英雄交响曲。"就这样，距拿破仑在滑铁卢惨败还有十几年，他的讣告却似乎已写成了。

贝多芬在1792年来到维也纳。身为选帝侯的科隆大主教把他送到了这里，希望这个有才华的年轻人有机会接受最好的音乐教育。维

也纳是当时的音乐中心,所以他必须到维也纳深造。他的老师有海顿,这位总是带着亲切笑容的老爹一直在坚持工作,还有萨列里,曾经被他那样痛恨的莫扎特此时已长眠在无名的坟墓。

选择海顿做老师是出于个人原因。老人在往返英国途中曾经过波恩,在那里听过路德维希的一些作品。大主教借机向他推荐了自己扶持的年轻人,那时海顿是世界公认的"新音乐"开创者。

在这里我要稍微讲讲这种新音乐,它引入了(在我看来)极其难懂的和声。首先,什么是和声?常规的定义对我没有太大帮助,它们只是用一组专业名词代替了另一组专业名词。例如有一本标准的音乐辞典这样解释和声:"和声,一般是指和谐悦耳的乐音组合,更确切地说是无关旋律的任意一组同时发声的乐音,或相对不协和而言的协和音。"如果这是正确的解释,如果和声是"任何和谐悦耳的乐音组合",那么,我们该如何定义欣德米特或勋伯格[1]的音乐?这两人都算是"和声派"(因为他们不是用对位法创作的一派音乐家),可是,对于同时代的大多数人认为"悦耳"的乐音组合,两人显然完全没兴趣。

我并不是要批评这种风格,因为我发现,有时候乍一听觉得很刺耳的曲子,我们其实很快就能适应并接受。我第一次听德彪西[2]的《沉没的教堂》时,感觉与听斯特拉文斯基[3]的《火鸟》一样,简直是一种折磨。但现在我已经可以愉快地欣赏这些作品,觉得它们和佩尔戈莱

[1] 阿诺尔德·勋伯格(1874—1951),美籍奥地利作曲家,十二音体系创建者,表现主义音乐的代表。
[2] 阿希尔-克劳德·德彪西(1862—1918),法国作曲家,现代印象主义音乐的代表。
[3] 伊戈尔·斯特拉文斯基(1882—1971),俄裔美国作曲家、指挥家。

西或罗西尼[①]的咏叹调一样温柔动人。假如我能再活三十年，说不定也会这样改变观点，接受最近一些无调音乐大师的新作，目前听这些曲子只会让我联想到现代学校里三四岁的孩子，学校鼓励他们"表达自我"，于是可爱的小家伙们一手拿着蛋糕，一手在钢琴键上猛敲。我可以学着去欣赏。但另一方面来讲，这些都是与个人喜好有关的问题，不是用美学标尺划定一道标准就能解决。

说了这么多，对我们理解"和声"这个词的定义并没有帮助。我姑且试试这样解释。假设我们把音乐想象成线条的样子，那么早期的复调音乐，即诞生之初直到巴赫（最后一位复调音乐大师）时代的音乐，可以用横向的线条表示：

比较现代的音乐，也就是从巴赫之后到现在的和声音乐，这样画出来就是纵向的线条：

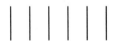

或者说，相对于过去多个声部各自独立演唱（但每个声部都要遵守非常严格的规则，并时刻保持准确的音程关系），现在各声部以和音形式同时推进。这样一来创作手段更丰富，自由度更大，但音乐听起来没有过去那么纯净。正是因为这个缘故，巴赫、亨德尔及其前辈们创作的音乐总带着一种严谨、郑重的感觉，而在后来和声大师们的作品中就感受不到这一点。不过，我认为最好的办法还是请音乐家用钢琴演奏来说明这个问题。他可以用五分钟演奏几段实例给你听，效果

① 焦阿基诺·罗西尼（1792—1868），意大利作曲家，代表作歌剧《塞维利亚的理发师》。

截至贝多芬时代的音乐家

纯属个人观点。你看到的也许是另一番景象

顺便画一幅历代画家在我心目中构成的图景

比我写出一百万字的解释强迫各位阅读好得多。

自古以来,同样的故事在世间一遍遍重复,但讲述的方式在不断地改变。莎士比亚和乔叟传递的思想与尤金·奥尼尔[①]和辛克莱·刘易斯[②]一样丰富,只不过他们用以表述的语言不一样。

和声当然不是某位音乐天才在某一天忽然发明出来的。它有一个极为缓慢的发展过程,经过几个世纪,人们才对它有了明确的认识。在中世纪的音乐中,我们偶尔会听出某种非常近似于和声的效果。但现代意义上的和声直到18世纪后半叶才出现,在当时被归功于"伟大的巴赫",这是同时代的人们对卡尔·菲利普·埃马努埃尔的称呼,相比于他的父亲约翰·塞巴斯蒂安,人们对他更为熟悉。

菲利普·埃马努埃尔是一个尽职尽责的好儿子,深知自己的父亲才华卓越,有一件小事就可以证明:他曾把老巴赫的著作《赋格的艺术》送去刻版印刷——可惜这次出版尝试以惨败告终,总共只卖掉了三十本。父亲将他培养成了优秀的羽管键琴演奏家,他在腓特烈大帝的宫中谋到了职位,在陛下吹长笛时担任伴奏。后来他从柏林去了汉堡,接替格奥尔格·菲利普·泰勒曼[③]出任教堂乐监,1788年在那里辞世。

那时候有很多人非常恨他,因为他撰写了有史以来第一本有关钢琴演奏的指导手册,在书中将这种乐器的演奏技法(起源于鲁特琴或提琴技法)归纳为针对手指动作的一系列明确规范,例如左手和右手的均衡发展,音阶演奏的常规方式,还有数不清的各种小规矩,没有

① 尤金·奥尼尔(1888—1953),美国剧作家,1936年获诺贝尔文学奖。
② 辛克莱·刘易斯(1885—1951),美国作家,1930年获诺贝尔文学奖。
③ 格奥尔格·菲利普·泰勒曼(1681—1767),德国作曲家、管风琴演奏家。

这方面天分的孩子从此对客厅里那个巨大的黑盒子产生了一种强烈的厌恶。

另外,这位菲利普·埃马努埃尔·巴赫常被誉为"和声派"音乐创作的先驱,而且给予他这项荣誉的人无可挑剔——海顿、莫扎特和贝多芬三位大师异口同声地赞扬他,称他为这种新音乐的创始人。

关于这一点,我们并没有那么百分之百确定。所有形式的艺术当中,唯有音乐可能发生突然的、无法预料的改变。即使某种绘画风格不再流行,作品本身也不会随之消失。你当然可以把它们都烧掉,或是发动一场西班牙风格的革命,把前面十五个世纪的成果全部毁掉,但毕竟极少有人会采取这种极端手段。这些画有可能被贬到客房去(比如凡·艾克的《阿尔诺芬尼夫妇像》,后来还是一名在滑铁卢负伤的军官在布鲁塞尔重新发现了这幅画),也可能被送进博物馆的地下室(各大博物馆的地下库房里塞满了这类作品),但需要的时候,马上就可以让它们重现光彩。音乐就不一样了,一件作品除非有人演奏,不然不会有人注意到它,因为十万人里,顶多能有一个人把读乐谱当作乐趣。曾经回荡着欢乐歌声和乐声的地区就这样渐渐被冷落,湮没在时光里。需要有人去发掘,才能找回昔日的音乐文化,就像被人们遗忘的缅因州牧场,我们会不时在那里发现一些漂亮的老宅和迷人的旧式庭院,虽然表面破败不堪,但依然能让人清晰感受到,在不算久远的过去,这里曾是一个有文化修养和品位的社区。

在这种理念指引下,专家在音乐世界里发掘出了意想不到的成果,我们也因此开始认识到,15 世纪和 18 世纪的音乐发展其实远远超出以往的假设。我们一直以为音乐的早期发展集中在大致呈三角形分布的意大利、巴黎、维也纳这三个地方,除此之外佛兰德-荷兰乐派和中世纪英格兰乐派做出过一定贡献,紧邻三角形的莱比锡也曾因为塞

巴斯蒂安·巴赫而大放异彩。但现在我们可以确定，在这个三角形的里面和外面，还有许多地方在音乐发展史上发挥的作用与莱比锡不相上下，包括汉堡、吕贝克、哈勒姆，以及最重要的一个——曼海姆，伟大的波西米亚音乐家约翰·施塔米茨（1717—1757）在这里创建了一支管弦乐队，可谓那个时代的纽约爱乐乐团，他在乐队编排中增加了号、单簧管等过去不被接纳的新乐器。直到最近才有观点认为，对于后来由海顿、莫扎特和贝多芬完善的"新音乐"，施塔米茨和他的儿子们（与巴赫家族一样，施塔米茨也是一个音乐人才辈出的家族）也在其传播过程中起到了促进作用，他们的功劳可能不亚于菲利普·埃马努埃尔·巴赫或其他被誉为"和声之父"的音乐家。

要问这其中的缘由，这是如何发生的，我希望能借助下面这样的名单，大致呈现出这些人奇特的漂泊轨迹，他们都受到了曼海姆乐派的直接影响，然后像某种珍稀音乐果实的花粉一样，散播到了欧洲的各个角落。

施塔米茨本人出生在波西米亚，在选帝侯的宫中任职时去世。格奥尔格·克里斯托夫·瓦根塞尔①曾任玛丽亚·特蕾莎皇后的音乐老师，他是施塔米茨风格的忠实追随者。约翰内斯·朔贝特②也是如此，他是西里西亚人，在巴黎的孔代亲王宫中演奏羽管键琴。还有路易吉·波凯利尼，他出生在意大利的卢卡，做了一辈子宫廷乐师，先是在马德里，然后到柏林，之后又回到马德里，直至1805年在那里去世，海顿老爹称赞他是当时最优秀的作曲家之一。除了他的"著名"

① 格奥尔格·克里斯托夫·瓦根塞尔（1714—1777），奥地利作曲家，早期古典主义风格的代表。
② 约翰内斯·朔贝特（约1735—1767），德国作曲家。

小步舞曲，现在我们对波凯利尼已没有印象，但他在世时创作了大量奏鸣曲、四重奏和交响曲，作品如凡尔赛园林里的喷泉一样源源不断地喷涌而出，每一部在演奏时都为普及和声的新理念做出了一点贡献。巴赫的另一个儿子，我在前面也提到过，就是人称"米兰巴赫"或"伦敦巴赫"的约翰·克里斯蒂安，他曾在六七个国家任职，他创作的五十八部交响曲都推动了新风格的传播。卡尔·迪特斯·冯·迪特斯多夫[①]的喜歌剧和交响曲也发挥了同样的作用，他从维也纳迁居波西米亚，因在创作中融入了民间音乐而被视为海顿的有力竞争对手。

上述作曲家和他们的乐队从本质上说并未脱离室内乐。他们创作音乐都是为了在某处私人宅邸的大厅里演奏，不是为普通大众服务的，这种场合当然也不会邀请大众。不过参加这些活动的人里，有相当一部分是很有造诣的业余演奏家，通过他们，音乐由上而下逐步传播，最终传入了广大民众当中。今天的人们恐怕无法认同这样一种传播途径。这一点也不民主。可是看看结果！真的，看看当时的结果，再看看今天的状况，一位严肃音乐家能否维持生计、赢得赞誉，要由收听无线电广播的大众来决定，而电台节目主持人会请他在贝多芬协奏曲的最终乐章之后，紧接着演奏拉赫玛尼诺夫[②]的"布朗克斯"升C小调前奏曲。

贝多芬很幸运，因为新旧两种风格的音乐，他都学得很扎实。在波恩，他的第一位老师尼费[③]让他学习巴赫的《平均律钢琴曲集》，直

① 卡尔·迪特斯·冯·迪特斯多夫（1739—1799），奥地利作曲家、小提琴演奏家。
② 谢尔盖·拉赫玛尼诺夫（1873—1943），俄裔美国作曲家、指挥家、钢琴演奏家。
③ 克里斯蒂安·尼费（1748—1798），德国作曲家、宫廷乐师。

真正留名史册、让后世敬仰的艺术家,几百人里也难有一个。这幅图中的人大都已被遗忘,但他们在当年都曾经红极一时

到他把整部作品牢记在心。后来到了维也纳，萨列里和阿尔布雷希茨贝格①两人都是出色的老师，贝多芬经过他们的严格训练，对新旧各种形式的音乐样样精通。所以他与莫扎特之类早慧的孩子不同，他在掌握了专业技艺——并且是完完全全地掌握之后，才真正开始自己作曲。

他和巴赫、康德②、伦勃朗一样，从不觉得有必要到海外游历，开阔眼界。他有时会到维也纳附近的某个村庄隐居一阵子，免得他喜欢的朋友或不喜欢的崇拜者跑来干扰他的创作。但其余的时间，他满足于活在自己的精神世界里。这也许可以解释现代人为什么这样热衷旅行。如果身边的世界太贫乏，人们总要去看看远方的风景，从中寻找慰藉。

纵观贝多芬的一生，他其实过得很简单。他始终不是很富裕，但也没有人们想象的那样贫穷。他为他的弟弟和弟媳以及后来他疼爱的、不成才的侄子花了很多钱，他本身又不善理财，所以生活总是很拮据。另外，很遗憾，他也不太擅长与资助他的人打交道，特别是英国那些真心支持他、对他很慷慨的人。不过，他抱怨自己受冷遇，抱怨身上衣服破旧，抱怨一天天饿着肚子连块面包也吃不上——这些话都应该算是，姑且这么说吧，算是"音乐家的专利"。

他的行为习惯，他的日常生活方式都和酒鬼父亲一样邋遢。他的房间永远乱作一团。钢琴上堆满了脏盘子和《第九交响曲》手稿，床铺一连几天甚至几个星期都不整理，只剩下三条腿的脸盆架像是随时要倒，外套和衬衫（没有一件干净的）胡乱扔在椅子和唯一的沙发上，

① 约翰·阿尔布雷希茨贝格（1736—1809），奥地利作曲家、音乐教育家。
② 伊曼纽尔·康德（1724—1804），德国哲学家、作家，德国古典哲学创始人。

地板上也扔着手稿，还有大量别人送来请他过目的乐谱堆在柜子顶上，蒙了厚厚的一层灰。屋里很少开窗通风，因为大师认为新鲜空气对他的支气管炎非常不利。一名懒散的女佣偶尔过来一趟试图打扫，让乱糟糟的屋子起码表面上像点样子。可路德维希总会跟她纠缠一些小事，比如觉得她买泡菜的时候多花了一块钱，结果女佣怒气冲冲地高声叫骂转头就走。贝多芬这一阶层的人家经历了几代窘迫的生活，外人看来在金钱方面斤斤计较有损体面，但他们早已习以为常，最让贝多芬生气的事，就是雇来做事的人骗走他辛辛苦苦赚的钱。可另一方面，只要是为自家亲戚花钱，他从来都是毫不吝啬。在那个正派规矩的中产阶级小世界里，家人永远是第一位的。

在艺术史上，艺术家住陋室是常有的事，而孤独对于真正拥有艺术天赋的人来说，是他要为自身的与众不同付出的代价。尽管如此，还是很少有人像这位终日眉头紧皱的粗鲁艺术家一样，以如此不寻常的方式度过一生。他的外在举止像佛兰德农夫，他的内在心灵却如同一个敏感的孩子。他的天赋创造出了一种前所未有的音乐，那种震撼人心的美、那种恢宏的气势足以席卷天地，相形之下，我们身边这个渺小的尘世就像包裹在豆荚里的一粒小小豌豆。

我不想过多讲述他在最后十几年里完全失聪的经历，他后来写出的伟大作品，他自己从没听到过。早在1800年，他就开始感觉到听力出了问题。没人知道是什么导致了他的耳聋。贝多芬身体上的不适都没有准确的诊断，三十岁之后，他很少能健健康康地过上一个月，耳聋只是困扰他的病症之一。这对他而言是最糟糕的厄运，但他勇敢地与之抗争，直到1822年，他在自己创作的歌剧《费德里奥》总彩排时亲自担任指挥，却完全听不见台上在唱什么。这场梦魇过后，他再也没参加过自己作品的公演。有很多听力完好的大音乐家从不愿意出席

演奏会，但敏感如路德维希·凡·贝多芬，他是因为失聪才刻意避开同行。从本性来说，他其实是一个很合群的人，喜欢跟朋友们在一起，也很喜欢参加聚会，喜欢结识各种人，而且（愿上帝宽恕他的灵魂！）爱搞些恶劣的恶作剧。

昔日的柏林皇家图书馆里，有几个盒子里存放着近一万一千张纸条，上面都是路德维希·凡·贝多芬的潦草字迹。这个可怜人只能用这种方式与外界沟通，一张张小纸片上写满了问题和回答——都是一个因为与社会断了联系而恼火的人匆匆写下的话，字迹紧张而不安。这些纸片的年代可上溯至1816年。贝多芬于1827年去世。人生最后的那些年里，他一直生活在永恒的寂静中。然而由这寂静中，诞生了世人从未听到过的旋律。

或许造物主赋予他写出这些音乐的灵感，算是对他的一种补偿。因为他尝尽了尘世间的苦。他一次次恋爱，一次次被残忍地拒绝。这不能怨他爱上的女子太无情。有的人对他很有好感，但绝对不可能嫁给他。一位奥地利贵族可以与一位世界公认的天才保持友好关系，他们的大门向作曲家和钢琴演奏家贝多芬敞开。这个人有着令人惊叹的能力，当他用他的语言讲话时，就连皇帝和国王都不能不听。但是，要说让这样一个人做女婿，那未免太荒谬。他的中产出身，他的酒鬼父亲，他的令人厌恶的弟弟们，永远没出息的侄子，他与弟媳们没完没了的官司，他与资助人的争吵，还有更糟糕的，他总是疑心别人看不起他，他内心傲慢，一旦觉得自己的才华受到质疑就会愤愤不平——这一切综合在一起，使他成了一个值得尊重和敬仰的人，但这仅限于他的小圈子里。

就整个社会而言，诸如冯·布罗伊宁、圭恰迪、冯·不伦瑞克之类的上流家族要嫁女儿的话，宁可选一名男仆也不会选择他这样的人。他

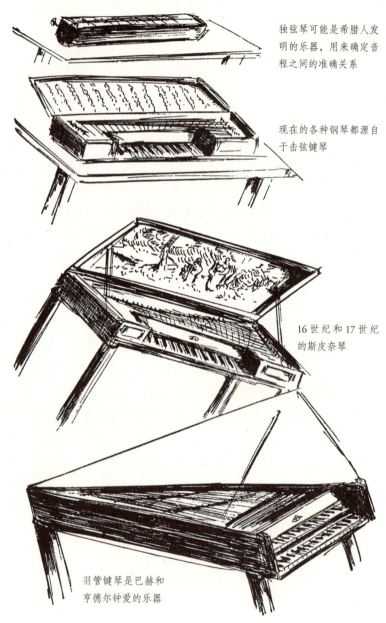

独弦琴可能是希腊人发明的乐器，用来确定音程之间的准确关系

现在的各种钢琴都源自于击弦键琴

16世纪和17世纪的斯皮奈琴

羽管键琴是巴赫和亨德尔钟爱的乐器

现代钢琴的前身

时而满腔激情，在痛苦的煎熬中将作品献给自己倾慕的人（他的《月光奏鸣曲》写着献给朱列塔·圭恰迪），一转头却又做出完全不合礼仪的事，让在场的人都怒不可遏，或因为怜悯他而难过。不行，女儿绝不能嫁给他。失去听力之后，贝多芬意识到自己已无望。他的爱没有变，但他学会了克制。从那时起，他的音乐代他说出了所有不敢说的话。

大多数贝多芬传记将他的人生分成了三个阶段。第一阶段从1783年到1803年。这时他还处在学习阶段，深受海顿和莫扎特的影响。他自己也有一点创新。海顿和莫扎特都认为小步舞曲是交响曲中必不可少的组成部分，而他把这一部分换成了谐谑曲，但除此之外，他的作品还不具备人生第二阶段——也就是截至1815年的这段时间里，他在创作中表现出的极其鲜明的贝多芬风格。在这之后有几年，他似乎达成了使命，完成了他自己想做的事。但与此同时，这个不幸的人内心发生了一些奇妙的变化。

他与当时密切关注时事的所有人一样，一度摆脱了深沉的沮丧，对未来充满希望。然而法国大革命爆发后的政局突变，又将他抛入了更加黑暗的绝望深渊。换作是普通人，遇到这种事会变得愤世嫉俗，会任由他的同胞们随便怎样走向毁灭。他却从打击中恢复过来，准备继续战斗。他就像在上次大战中夺得决定性胜利的法国将军[①]，他的左翼折断了，右翼被碾碎，中央主力暴露无遗，但正是在这样的时刻，他做好了进攻的准备。当周围所有人都向无可避免的命运低头时，贝多芬孤身奋战，拒绝屈服。他吸纳了前辈大师的艺术精髓，内心有巴

① 指法国陆军元帅亨利·贝当（1856—1951），在第一次世界大战中取得凡尔登战役的胜利。

赫和莫扎特一般的坚毅勇气支撑,他重振士气,明明白白地再度宣告他的坚定信念,相信人类必将取得最后的胜利。就这样,他写出了《第九交响曲》。

不再有《第五交响曲》中的命运前来敲门。他不再像创作《英雄交响曲》时那样,关心心目中英雄的成败和结局。他不再像创作《田园交响曲》时那样,全身心地沉醉于大自然的美。他也不再述说对舞蹈的赞美,他的《第七交响曲》已经是最高礼赞。他抛开了这一切凡尘琐事。在《第九交响曲》中,这位在创作手法上无人能及的交响乐大师,选择了回归最古老的乐器。他选择了用人类的声音表达心中不可动摇的信念——他坚信灵魂的自由。终其一生,这是他最珍爱、也最引以为傲的财富。

第四十七章　庞培、温克尔曼和莱辛

一座不久前重见天日的古罗马小城，两位博学的德国人共同推动了"古典复兴运动"。

1594年，一位名叫多梅尼科·丰塔纳的意大利建筑师在那不勒斯附近修建一条引水渠，开凿地道时挖出了很多古罗马时期的雕像、罐子、锅子、台灯、工具等，他认为有必要把这些发现报告给他的雇主。可是，庞培和赫库兰尼姆这两座古城早在中世纪就已经被彻底遗忘，所以人们听说这件事之后，觉得他不过是碰巧挖到了一座古罗马时代的庄园，并没有太在意。但在接下来的一个半世纪里，就在同一块地方，陆陆续续出土了大量各式物件，而且明显都来自古罗马时期，人们终于认识到应该全面探索整个区域，看看这层厚厚的火山灰下面到底埋藏着什么。

发掘工作于1763年正式开启，至今还在进行，我们因此得以走进一座古罗马小城，穿行在城中的街巷，除屋顶之外，这里看上去仍是被火山灰掩埋时的样子。公元79年维苏威火山喷发，这座城市瞬间被吞噬，早在伊特鲁里亚人的时代，它就已是繁荣的村落，到了公元前

1世纪,它开始在罗马历史上扮演相当重要的角色。

发现古罗马雕像及其他艺术品当然不是什么新鲜事。文艺复兴时期非常热衷于寻找古物。但16世纪的考古发掘毫无章法,只是在各处随意挖一挖。世人从未见过这样的景象——一座正常运转中的城市,定格在了那个厄运降临的早晨,部分居民乘船逃走了,余下的躲进了地窖里。这些人被地里涌出的毒气熏死,一千八百多年之后被发现时,他们仍保持着那一刻的姿势。

在18世纪,消息传播得很慢,但终会渐渐传开。配有精美图片的书籍向全球各地的人们讲述了一个古典世界的重生,完整呈现了它的古朴之美。

大约在同一时期,诞生了一部学术味道很浓但写得很好的巨著,凡是对艺术稍有研究的人都争相拜读——要知道18世纪可是各路业余研究者、爱好者最活跃的时期。这部巨著的作者名叫约翰·约阿希姆·温克尔曼。他是布兰登堡人,但出于对古典艺术的挚爱,他在罗马找了一份工作,在一名枢机主教手下做藏书管理员,甚至为巩固自己的地位皈依了天主教。他的早期文章没有引起太多关注,但1764年《古代艺术史》的出版让他享誉世界。今天我们对希腊艺术的了解已增进了许多,发现这书错误百出。被温克尔曼列为古希腊典范的雕塑作品,多半是罗马帝国最后两百年里出产的劣质仿品,而他认为太粗俗的那些实际上是真正的精品。尽管如此,这还是一部非常有用的著作,因为这是第一次有人尝试抛开感性因素,撰写一部严肃的艺术评论。

至于作者,这个不幸的人享受公众赞誉的时间并不长。《古代艺术史》出版四年后,他在的里雅斯特与一个做古董生意的黎凡特人发生争执,被对方杀害。不过,他的书还在,依然被奉为古典艺术的权威论著,一直到下一个世纪的40年代被后人的研究取代,这些人实地探

访过希腊,也不再单纯靠西方博物馆里的石膏模型了解菲狄亚斯和普拉克西特列斯的作品。

戈特霍尔德·埃弗拉伊姆·莱辛是那个年代最著名的评论家,在18世纪的德国人当中大力宣传古典艺术,他的确不曾踏上希腊的土地,但凭着真心的热爱,他在这一领域超越了所有前人。他非常博学,而且满腔热忱,所以他能在温克尔曼的研究基础上继续向前推进。

莱辛是萨克森人,父亲是路德宗牧师,家里原本要培养他做神职工作。但他没兴趣用自己的一生去向家乡的农民宣讲福音,因此借着人文科学的功底进入了新闻出版界。他不是做记者,而是成为一名撰文探讨严肃话题的严肃作家,欧洲各大报刊都会留出大幅版面给这类半学术性质的论述,其内容不仅涵盖整个文学、音乐和绘画领域,也涉及历史和哲学方面的很多问题。

单凭报社的工作不足以糊口,莱辛大半生都在努力寻求一个正式的小职位,起码三餐和住处能有保障。不过,腓特烈大帝没有理会他的请求,因为莱辛在谈及"新文学"的一封信中,竟宣称莎士比亚是比伏尔泰更伟大的剧作家。于是莱辛只好继续漂泊,也没有太明确的目标,直到最后遇上一位资助人,可以安下心来写他想写的东西。

他在纯文学和戏剧方面的成就不是这里要讲的内容,但他的《拉奥孔》是任何艺术史研究都不可忽视的著作,他在书中从希腊诗歌谈起,到结尾呼吁世人增进对希腊雕塑的理解。

从庞培城和温克尔曼教授,到博学的莱辛博士,以及新近在帕埃斯图姆和阿格里真托重新发现的神殿,在这一切的推动下,18世纪的人们终于对古代艺术展开了系统的评估研究。这项研究继而引发了一场新的运动,被称为"古典复兴运动"。请不要把它与16世纪的文艺复兴运动混为一谈。文艺复兴以意大利为核心,而这场古典艺术的复

兴是欧洲北方人的成果。它带有条顿民族的鲜明特色，显然诞生于某些条顿教授的沉闷书斋，而不是亚平宁半岛的土地。

这也是第一场发生在欧洲但影响到美国的大规模艺术运动。因为美国的缔造者崇尚古典艺术。他们喜欢以古罗马英雄的正统后裔自居，喜欢把自己想象成辛辛纳图斯[①]那样的人物，全世界都知道他的事迹，他放下农活赶去为共和国解围，打败敌人之后便匆匆卸职归田，回归到玉米糊和水便是一餐的简单生活中。

美国的缔造者赢得独立之后，立即为国家的首都规划了蓝图。他们认为古典时代的罗马有着无可比拟的优越性，而首都应该清晰呈现出这一理念。他们不要议会大厦，那样旧世界专制君主的色彩太浓了。他们想要一座规整的国会大厦，建在一座规整的卡比托利欧山[②]上，建筑物的外形要像一座巨大的希腊神庙，要有许多许多柱子，因为在那个年代，立柱基本上是神庙必不可少的组成部分——而且越多越好。他们还想给这座大厦盖一个钢铁圆顶，与圣彼得大教堂的圆顶隐隐有几分相似，不过最高处的装饰是一座自由之神雕像，看上去很像昔日守护雅典卫城的女神雅典娜。

习惯一旦形成，就很难纠正了，华盛顿这座城市从此成了一个古典与半古典建筑的奇特混合体。只要有可能，建筑物就会被加上成排的柱子，其实没有这些多余的装饰反而好看得多。可怜的亚伯·林肯在简陋的小木屋里长大，现在被迫像宙斯似的端坐在大理石的希腊神庙式建筑里。最高法院的老先生们被安置在另一座希腊神庙里。财政

[①] 辛辛纳图斯（公元前519—前430），罗马共和国时期的英雄，曾在危急时刻担任罗马执政官，击退敌人之后便辞官回家继续务农。

[②] 意大利罗马的七座山丘之一，是罗马建城之初的宗教与政治中心。

部在又一座希腊神庙里守卫着国家财富。这样一来,全国各地的银行也纷纷效仿,一座座希腊神庙(其中有相当一部分配上了很不古典的窗户)敞开大门欢迎美国公民进来投资。

不过,这股热潮并不仅限于城市。绝对不是!一批新风格的住宅在各地冒了出来,外观上明显受到了古典主义理念的影响。人们已看不上新英格兰地区的朴素木屋,还有哈得孙河流域那些未经建筑师设计,但由英国和荷兰木匠以精湛的传统手艺打造的石屋,觉得它们与一个傲然跨入世界强国行列的国家不相称。于是,不幸又是立柱被选中担起重任,为建筑物增添一点古典气势。

如今我们总算开始有了一点自信,认为(本来就该这样认为!)我们在各个艺术领域都有了自己的丰硕成果,因此可以回过头去客观地审视这一时期。我们有时会觉得奇怪,为什么深受敬重的先辈们如此谦恭地顺从欧洲的潮流。事实上,有一点不能忘记:美国的前七任总统出生时都是英国子民,而且大西洋沿岸的富商们并不觉得自己是美国人,他们一向自视为移居美国的欧洲人,他们的书籍、妻子的服饰、女儿的羽管键琴全部来自伦敦或巴黎,从不在波士顿或费城的商店购买。

另外,欧洲的古典主义风格比此前的任何一种风格都更合他们的心意。巴洛克风格太昂贵,他们没有那样的财力。以清教徒的正派眼光来看,洛可可风格又太轻浮。但是,温克尔曼和莱辛等人带来了模仿古希腊及罗马艺术的风格,刚好契合了他们秉持的勤奋工作、适度享受的人生理念。因此他们毫无保留地接受了这种风格,吸纳了飞檐、立柱、门窗框缘等所有特色,看着餐厅挂钟上方傲然展翅的皇家雄鹰装饰,他们认为——准确来讲,他们坚信——自己在新旧世界之间实现了完美的平衡,假如恺撒忽然来到华盛顿特区的国会山,一定会觉得像是回到了自己出生的城市。

第四十八章　革命与帝国

有人想把艺术家变成政治宣传工具，就此终结了古典风格的流行。

雅克·路易·大卫是法国大革命及拿破仑帝国时期的艺术权威，他出生于1748年，九岁时，父亲在一场决斗中被杀。监护人带着他离开了学校，把他送到弗朗索瓦·布歇那里学艺术，这位画家擅长画美丽的女子肖像，将迷人的洛可可画风发挥到了极致。

不过，艺术家像水一样，总是自动流向适合自己的位置。没过多久，年少的大卫就转到了维安门下。约瑟夫·马里·维安是法国古典主义画派的开创者之一，在世的时候非常有名，但现在已经很少有人记得他了，大多数介绍艺术的书籍只是偶尔在脚注里提到他的名字。他对当时的大卫来说正是理想的老师。维安被任命为罗马法兰西学院院长后，大卫跟随他前去赴任，来到了梦中天堂的中心，这里有门斯在尝试古典风格的绘画，有温克尔曼在研究他的古典主义理论，还有一座座收藏了大批古典雕塑的博物馆。这次罗马之行促成了第一批真正具有大卫风格、并配有大卫式标题的大型油画：《苏格拉底之死》

《布鲁图》和《荷拉斯兄弟之誓》——这些是有着浓郁好莱坞色彩的古代历史题材绘画，史实在其中所占的分量与好莱坞出产的大多数历史题材影片差不多。

回到巴黎后，大卫注定要在这座城市的艺术生活中担当重要角色。人们这时正抵制一切与"坏蛋"（也就是国王与宫廷）有关联的东西，全面转向了古典风格。女性换上了希腊外袍式样的衣裙，仿照罗马后宫用散沫花染剂染头发，脚下像撒罗米[①]一样踩着凉鞋。这是一个生性骄傲又爱自由的民族，既然如今不再有服饰大臣（路易十四曾赐给御用裁缝"服饰大臣"的头衔）指导他们如何穿衣，史上第一份时装报——创办于1770年的《时尚画廊》也已被禁（一个名叫海德洛夫的德国人干劲十足地把这份报转到了伦敦，换上英文名继续发行），巴黎的时装设计师们开始尝试各种各样的新创意，就像政客们构想了各种新形式的政体想要实践。

他们的尝试带来了五花八门的有趣结果。不过，让·雅克·卢梭的忠实追随者罗伯斯庇尔执掌政权后，仿照希腊和罗马样式设计的漂亮服饰全部被抛弃。日常女装完全简化成了瑙西卡[②]所穿衣袍的样子，奥德修斯在那个美好的早晨遇见她时，她正和侍女们在海边玩球。

原本处处效仿贵族的人们，现在开始到贫民窟去找灵感，穿着打扮变得有如流浪汉。如果有人公然穿着昔日暴君那种式样的长裤，那无异于自寻死路。真正爱国的人永远不会碰脂粉和肥皂这类东西。走到哪里都穿着一条脏兮兮的旧裤子，这已经成了正直公民

[①] 又译"莎乐美"，《圣经》中希律王的女儿，以美貌著称。
[②] 希腊神话中淮阿喀亚国王的女儿，睡梦中得到女神雅典娜的启示，第二天早晨在海边救起了遭遇海难的奥德修斯。

的标志性服装。这种长裤起初是船上奴隶的装束，准确来讲，他们划船的时候，全身上下的衣物就只有这一件。后来，这种宽松的长裤也受到英国水手的青睐，在湿漉漉的甲板上走动时，这是最舒服的裤子，沾水之后远比17世纪的紧身裤干得快。它在英语里的名称"pantaloons"源自16世纪总在意大利闹剧中出现的一个人物，他名叫潘塔洛内，每次他穿着一条肥肥大大的长裤登场，总能让观众哄堂大笑。

男士的上装是一件宽松的短上衣，在英语里的名称"carmagnole"得自皮埃蒙特的村庄卡尔马尼奥拉，当初马赛的激进派认为立法机构做事太温和，便匆匆赶赴巴黎为行动注入一点力量，也把这种样式的上衣带到了首都。帽子显得太文雅，这时也没人戴了。男男女女都换上一种宽松的便帽，据说是源于希腊，叫作弗里吉亚帽。大革命爆发后，法国物资紧缺，陷入了前所未有的悲惨境地（旧制度下的日子再难也没有这样糟糕），于是人们穿上了各处搜罗出来的旧衣物。为了稳稳保住脑袋，采用条纹装饰不失为一个好办法，尽量在所有能用的地方都用上代表国家的新颜色——红、白、蓝。

至于女性，她们如今都是女性公民了，为体现平等，她们牺牲了拖拽的衣裙和造型用的衬垫，也算摆脱了这些累赘。不过，不管是革命时期还是什么时期，从来没有哪条法律能改变女人爱美的天性，她们总归希望展现出最好的一面。所以没过多久，她们就想出了其他凸显魅力的办法，最流行的一种就是在领口点缀小块轻柔的薄纱，这倒是与那个时代很相衬，因为那时脖子已经成了人身上最值得珍惜的部位。公民桑松轻轻拉一下手上那根夺命的绳子，再漂亮的脑袋也会落进断头台夫人的篮子里。

这些做法完全符合革命的优良传统，马克西米利安·罗伯斯庇尔

却看不上。不管他有过什么样的身份，总之卡莱尔博士①笔下这位"不可收买的海绿脸"绝不是无产者。当时几乎只有他一个人坚持穿戴得文雅体面，胡子刮得干干净净，头发梳理得整整齐齐，而周围的人全都是一副百分之百革命群众的打扮。过去的保皇派都穿及膝套裤，现在这些人穿的是长及脚踝的长裤，因此被人们称作"无裤党"，意思是"不穿及膝套裤的人"。

公民罗伯斯庇尔找到公民大卫，请这位古典绘画大师为法国设计一款纯古典风格的服装，要以此向全世界宣告，朴素无华的罗马共和国时代重回人间了。大卫满腔热情地投入了这项工作，几周之后就拿出了他设计的复古服饰让朋友马克西米利安过目。他的男装很失败。大多数男性认为这些希腊式短袍、外袍、插着羽毛的帽子让人看起来像小丑，除非迫不得已，免得专横的领导者不高兴，不然他们绝对不会自愿加入这场尴尬的化装舞会。但是，女性却非常感激公民大卫帮她们摆脱了平民装扮。大卫设计的女装只是照搬了他在古希腊花瓶上看到的人像服饰，因此在恐怖统治以及五人执政内阁时期，法国女性的服装基本上就是一件古希腊长袍——类似于宽大的长裙，只是在剪裁上做了改良，变得很修身。

欧洲其他国家并不欣赏这种新时尚，唯一的例外是德国，不过话说回来，这是温克尔曼和莱辛时代的德国，正沉浸在新古典主义的热潮中。新时尚也带动了披肩的流行。女士们穿着希腊式或罗马式的衣裙多半都会觉得冷。斗篷不太适合在室内穿，所以她们喜欢上了披肩。

① 托马斯·卡莱尔（1795—1881），英国历史学家、哲学家、评论家，著有《法国大革命》，在书中写到罗伯斯庇尔时将其脸色形容为"海绿色"，后来在英语国家，"不可收买的海绿脸"就成了罗伯斯庇尔的绰号。

这种披肩源于印度，最初都是从克什米尔进口。眼看市场利润丰厚，英国制造商很快加入了这项产业，但在图案设计上一直很谨慎，仍沿用了华美的东方花样。

当时服饰的简化还带来了一种新事物，即女用手提包。中世纪曾有一个时期，女士的裙子紧紧裹在身上，她们会把各种随时要用的零碎物件装在一个挂在腰间的小口袋里——这原本是装施舍金的小钱袋。现在人们把这种袋子做成了收口的手提袋，后来进一步演化成了女用手提包，今天如果我们发现自己的烟抽完了，就会到这样的包里去翻找太太的烟。

不过，这些额外的工作并没有影响到正业，公民大卫在此期间创作了大量历史题材的革命宣传画，同时非常积极地参与社会事务。1792年，他入选国民公会，是三百六十一位投票赞同处决国王的代表之一，这项攸关生死的决议最终以仅仅一票的优势获得通过。他极其坚定地支持激进派，甚至一度肩负起国民公会主席的职责。他幸运地逃过了朋友罗伯斯庇尔的命运，拿破仑掌权后，他不仅进入宫廷成为御用画师，还协助这位笨拙的小个子君王仔细排演了仪式，确保他顺利前往巴黎圣母院，将查理大帝的王冠戴在自己的庸俗头颅上。后来拿破仑倒台，大卫被迫离开巴黎。波旁家族始终没有原谅他在合法谋杀路易十六这件事中扮演的角色。1825年，流亡中的大卫在布鲁塞尔辞世。

这个人有着无可否认的才华，素描功力尤其出众。他的作品颂扬了古代的英雄精神，那时候人们的生活被各种古典时期的典故和寓言包围，所以一定会被这些画深深打动。但在其他方面，他却带来了非常不利的影响。他极度崇拜一个消亡已有一千六百多年的世界，对其他的一切都不屑一顾。"古典，原原本本的古典"是激励他一生的口

号。他迷恋纯粹的古典风格,甚至提议将佛兰德画派和荷兰画派的所有作品都清除出去,不只是清除,应该干脆全部销毁,因为它们的现实主义风格太直白,简直是在嘲讽全人类。他还希望出台一项法规,将绘画创作严格限定在爱国主义题材,其他内容一律禁止。他认为只有一个例外可以通融,即普鲁塔克在他的著作《希腊罗马名人传》里提到的事件。但除此之外,必须要求艺术家为国家的荣誉服务,做不到的话,后果由他们自负——作品没收,画家入狱或流放。

大卫不是第一个想要实施严格管理的人,也不是最后一个。不论类似的方针遭遇了多少失败,那些真诚的爱国者似乎都视而不见,他们相信缪斯女神可以穿上利落的小制服,与身穿褐色、黑色、粉色上衣,手持玩具枪,意气风发的青年男女一同迈着整齐的步伐前进。

但是,作为才华横溢的绘画大师,大卫做的另一件事对这门艺术造成了更加严重的伤害。我前面讲过,他技艺精湛。他熟悉所有的专业技巧。正因为在这方面格外出色,他可以按照自己的想法,将作品要表达的内容置于绘画艺术之上,并让人们觉得这样的画很好。简单来说,他比任何人都更彻底地将油画变成了一种彩色插图。大卫与大革命这个血腥舞台上的许多演员一样,内心其实是极严厉的道德卫士(是可以为消灭世间罪恶而杀人的人),他要求绘画作品讲述的故事必须是美好的,符合道德规范的,有教育意义、传扬美德或爱国主义精神的。

在路易·大卫这种大师手里,这样的画依然可以保持杰作的水准。但如果是只会模仿的三流画家,他们的拙劣作品完全是浪费画布。可惜没人胆敢公开说这种话,因为被批评的人会马上疯狂反击。

"哈!"这些冒牌货会含沙射影地说,"看来你不喜欢我们的画!你大概是不喜欢画的主题吧?这可是没人能质疑的主题,有端正的思

想意义。所有正直的人都会认可这样的画。所有爱国的人都会欣赏这样的画。所有具备国家使命感的公民都会为我们所做的努力喝彩。所以，我们是不是可以请教你对一些问题的看法，比如说……"然后："你的脑袋不保啦！"

路易·大卫的名字不仅与法国大革命联系在一起，也和法兰西帝国时代密切相关。我们所说的"帝国风格"通常是指1799年拿破仑夺取政权、五人执政内阁倒台（从艺术角度来说不算是损失），到1814年拿破仑被流放厄尔巴岛这一小段时间里的艺术风格。19世纪初的许多椅子、钟表、床架、水罐等都带有帝国鹰或字母N的装饰，因此人们往往以为帝国风格是那位全能天才的又一项创意，毕竟王国、法律、陆军、海军、和平、战争都是他放在手心里摆弄的玩具，就像小狗玩球一样。不过，这件事倒不是这样。帝国风格实际上只是新古典主义运动造就的风格，在诞生之初与洛可可风格并存，到后来完全将其取代。所以它可以上溯至1774年登基的路易十六执政初期，但被冠以"帝国"这个名称是因为它是皇帝拿破仑最偏爱的风格。这个人在自我审视的时候（这是他一天二十四小时都在忙的一件事），很喜欢把自己想象成古罗马帝王的后裔，继承了他们的血脉和精神，假如给他足够的时间建起广阔帝国，他甚至可能将首都选定在罗马。

18世纪的人们自身有良好的修养，遵循古典风格制作出了很美的日常用品。拿破仑时代刚一结束，这种风格就在德国和奥地利复苏，在当时被称作毕德麦雅风格。同样的风格也风靡了乔治王时代的英国，巧妙呈现在当时出产的几乎所有器物中。

拿破仑时代的宫殿却不一样，全都给人一种"科西嘉岛忽然有了一百万美元"的感觉。事实也的确如此。一个黑头发、小个子的意大

利男孩发了财,要为全世界重新树立榜样。他的成果在我们眼里实在没有美感,但在当时赢得了乌合之众的赞赏,这些人原先是酒保、帮厨小厮、洗衣女工,如今换上了轻软雅致的华服,簇拥在查理王座的新主人身边。有一个人很好地总结了他们对奢华享受的理解:"有钱的时候,就要把钱花掉。"

黄金一直是"有钱"的一个标志,所以那时所有的东西都要厚厚地镀上一层金。需要订购一个写字台的时候,你不会选择普通的木头桌面。那种东西太廉价了。你一定要选大理石桌面或其他贵重的石材。这种桌面也许不太方便写字,可是,还有那么多更重要的事情要做,何必把时间浪费在写字上呢?再说,大理石不容易损坏,把湿手套、手枪、军刀或脏靴子扔在上面也没关系。

要说帝国风格的优点,就是它的出现终结了一大批比它还要糟糕的创新风格。古典主义热潮兴起之初,人们完全仿照庞培刚出土的那些住宅建造自己的家。这样的房子里当然不能挂画,因为墙上画满了纯正庞培风格的壁画,家具也是如此,看起来就像公元1世纪某位庞培贵族家里的摆设。

大革命爆发后,法国为求生存,开始了与整个欧洲的对抗,这时的古典风格明显染上了军事色彩。所有人——或者说所有体格健全的人——不是在前线,就是刚从前线回来,或是正准备再度上前线。留在后方的人一样是满腔战斗热情,不甘落后。他们在家里增添了各种布料装饰,把起居空间变得有如帐篷。他们的床换成了行军床,他们的衣服做得像军装,他们的孩子只玩玩具兵和大炮模型。他们唯一认可的绘画题材就是无畏的将军在枪林弹雨中骑马冲锋的英姿。

拿破仑时代古典风格的回归,实际上是对大革命时期的古典主

义潮流加以改良的结果。不过艺术依然没有摆脱政治活动的影响。拿破仑从埃及回来，第一次以真实可信的见闻让人们认识了这个沉寂了一千六百年的国家。于是，此前纯粹希腊和罗马风格的装饰中，逐步融入了一些埃及元素。斯芬克斯开始在餐具柜上展露谜样的笑容，狮鹫的爪子稳稳支撑着桌椅，然后，蜜蜂出现了——被拿破仑选为帝国象征的蜜蜂，它代表了勤奋，以及为一个最终目标——为建设共同的家园——而不懈努力的精神。到了统治末期，拿破仑名字中的字母 N 渐渐取代了蜜蜂装饰。

这一时期有出色的音乐家吗？虽然有，但是宫廷里没有他们的位置。皇帝陛下花了很大力气打造他的军乐队，可种种迹象表明，他对音乐一窍不通。

那么艺术呢？任何一种艺术都没有军中裁缝设计的新军服图样那么受重视。不过偶尔也有例外。比如安东尼奥·卡诺瓦[1]，即教宗亲封的伊斯基亚侯爵，五百年来最优秀的雕塑家之一，他就赢得了皇家青睐，在创作《维纳斯》时甚至请到了皇帝的妹妹做模特。格罗[2]一直在画他擅长的战争场景。普吕东[3]仍专注于乏味的寓言故事。安格尔[4]曾是提琴手（不入流的提琴手），后来成为大卫的弟子，这时创作出了一系列令人惊叹的素描肖像，作品线条之美，至今很少有人能够超越，而且这些作品的水准远远高于他自己的油画。

还有一件小事，从中可以看出这个时代的人们多么执迷于古典主

[1] 安东尼奥·卡诺瓦（1757—1822），意大利新古典主义雕塑家。
[2] 安托万-让·格罗（1771—1835），法国古典主义历史画家，拿破仑的御用画师。
[3] 皮埃尔·保罗·普吕东（1758—1823），法国画家，古典主义风格中带有浪漫主义的色彩。
[4] 让·奥古斯特·多米尼克·安格尔（1780—1867），法国新古典主义画家。

义理想。安格尔画《荷马礼赞》(各位到卢浮宫可以欣赏到这幅希腊旅游宣传画似的作品)的时候非常谨慎,没有把莎士比亚和歌德画进那一群向希俄斯的盲歌手致敬的"现代人物"中。这两个人的"古典主义倾向"并不是十分坚定,所以要排除在外。这种事在历史上屡见不鲜,艺术被限定在一个框框里,成为政治规划的一部分。它从来没有成功过,往后也永远不可能成功。这么做必定会引起反弹。艺术被压制一段时间之后,总归会迎来重生,取得不曾有过的辉煌成就。

第四十九章　混乱年代：1815—1937

艺术与生活分道扬镳。

歌德说对了。他刚巧在现场目睹了著名的瓦尔米战役①。以今天这种系统屠杀的规模来衡量，这几乎称不上是一场战役。但这是法国大革命的杂牌军第一次在军事冲突中成功抵挡住了训练有素、为奥地利和普鲁士君王效力的正规军。这是反派势力第一次被一群乌合之众打得无奈止步。这是一群吃不饱饭、没有像样武器的平民，带队的军官是刚从士兵中选拔出来的，而且因为痢疾肆虐、看不到希望，这支队伍已经损失了很多人。当君王的部队沿着凡尔登雨后泥泞的道路撤退时，那天晚上，歌德在日记中写道：世界历史翻开了新的篇章。

1792年9月20日的这场火炮之战已永载史册，我无法一一详述其后二十五年间发生的事，所以，这一章就从1815年6月18日拿破仑在滑铁卢战败讲起吧。消息传到巴黎，穿着代表旧秩序的文雅装

① 1792年9月20日，法兰西革命军与奥普联军在法国的瓦尔米交战，经过十天的炮火攻击，联军撤退。这是法国革命军对封建君主势力的第一次胜利，成为人民争取自由的象征。

束——及膝套裤——的大人物们立即重揽大权。他们认识到服装的重要意义，有几个国家为此颁布了新规，把穿长裤列为严重的犯罪行为。不过，这类规定没过多久便不了了之。因为，虽然有一半人认为马克西米利安·罗伯斯庇尔是残暴的、思想败坏的恶魔，最后总算罪有应得，但是另一半人仍难掩对他的敬爱，觉得他是为一项神圣的事业献出了自己的生命。

这些人当然很小心，不会大肆宣扬自己的观点。反对革命的势力现在全面掌握了政权，带领欧洲捍卫旧体系的总指挥梅特涅①的密探时刻监视着每一个家庭、每一场公共集会。但革命的信念并没有因此而熄灭，它还在暗处继续燃烧。就像很多地方的森林大火，表面看来早在几个星期之前就被彻底扑灭了，一旦没人再去注意它，或是它悄悄蔓延到某个荒弃的角落，碰到大片只需一根火柴就能点燃的干燥落叶，转眼之间就会像先前一样熊熊燃烧起来。

各国的皇帝、国王们聚集在维也纳，建立了一个类似政治救火队的组织，可以称之为"神圣同盟第一消防队"。他们彼此保证以基督教的仁爱之心对待所有邻国（签署了确保永久和平的书面协议），同时承诺保护全能的主托付给他们的子民，不能再让某些人打着"自由、博爱、平等"的旗号作恶，犯下恐怖的罪行。

唉，虽说历史上发生过无数让人失望难过的事，但从来没有谁像维也纳会议之后的一代人一样，经历了那样残酷的一场幻灭。皇帝、国王、大公们坐着马车离开了维也纳，留下一座因耗费巨资招待这些贵人及其家眷而元气大伤的城市。他们刚一走，所有关于

① 克莱门斯·冯·梅特涅（1773—1859），奥地利首相、外交家，维护君主政体的"神圣同盟"的核心人物。

"永久和平"的高尚誓言和承诺就统统被抛在了脑后。宪法得不到认可。说好的公民权利无一兑现。原有的种种特权全部得以保留。受关爱的子民又回到了1791年之前的状态。他们当然还有一定的价值，可以纳税，必要的时候可以充当炮灰。至于其他方面，他们必须服从社会上层的意志，必须面带微笑地欣然服从。

最初的十年里，他们接受了这个卑微的角色，比以往任何时候都要恭顺。他们安慰自己说，在新制度下的日子再糟糕，起码他们享受到了长久的和平。但是当统治者背叛了国民，种种行径都表明多年的流亡生活中，他们完全没有忘掉过去，也没有长进，这时人们便开始失去耐心，又忆起自己的年轻时代。那时法国人虽然管得很严，但曾让他们（至少有一段时间）生出一种自豪感，也曾鼓励他们勇敢面对他人，坚定维护基本的人权。可现在，这些可怜的人遇到每一个黑白装饰的普鲁士王室岗哨都要正步走，对待每一位政府官员都要毕恭毕敬。

此外还有一件雪上加霜的事：世界正悄然迎来一场巨变，只是绝大多数人还没有意识到，这在近期内将会产生怎样的影响。大约三十年前，一个名叫詹姆斯·瓦特的苏格兰人改良了笨重的老式蒸汽机（那时候叫火力发动机），这样一台机器能够承担起一百个人的工作。这一百个人在封建社会的简单农业体系下，总归能确保自己有一个住处，有黑面包果腹。但如今，他们面临着失业。他们变成了失去劳动工具的劳动者。这些名为"机器"的现代工具价格高昂，要有很多钱才买得起。这些有钱人当然不打算亲自干活，不过，既然他们有足够的闲钱购买昂贵的工具，雇人来干活也不是什么难事，而且工钱多少任由他们决定。进工厂工作的人要么接受，要么没饭吃，没有别的选择。

英国的建筑与自然环境和谐相融,很少有哪个国家能做得更好

这种新模式呈现出令人费解的特点,让那些怀念旧时社会秩序的人很不高兴。他们自有一套从小就被反复灌输的处世道理,深知世上一定有一部分人是富人,另有一部分人是穷人。从世界伊始就是如此,到世界终结也一直会是这样。但是在过去,有钱也意味着要担负很多义务,不管多么自私的富人都不敢无视这些义务。

比如说,他应该用他的钱去享受生活。可是现在这个新兴阶层(天知道这些新富是从哪里冒出来的!)从来不做这种事。他们的乐趣就是不停地积累财富。自古以来富人都是花钱收藏精致的画,或雇乐队来演奏,或出资修建华美的教堂,这些人却和前人不一样,对这类事情几乎一无所知,有人推荐的话,他们会非常明确地表示,这对他们来说没意义。他们其实也有很强的虚荣心,很乐意向邻居们炫耀自己家更有钱。但他们并不重视传统,刻意不去了解这些事。他们在意的是房子、女人,以及三餐要丰盛,绝不能太便宜。他们没兴趣扮演梅塞纳斯①。一座座城市因他们而日渐穷困,被他们以无情的剥削手段榨干——他们把幽静的乡间变得丑陋不堪,让整整一个阶层自尊自立的公民沦落到乞丐一样的境地。他们似乎从没关心过这些问题,作为新一代统治者,他们延续了旧君主的全部恶行,其优点却是一点也没继承。

过去的五十年里,我们对这个问题的看法发生了彻底的改变。如今我们认识到,机器并不能说是美的毁灭者,恰恰相反,正因为有了机器,只要花很少的一点钱,千千万万不曾拥有过任何美丽物件的人就可以为家里增添一份美。机器本身没有美丑偏好。它花费

① 盖乌斯·梅塞纳斯(约公元前70—前8),古罗马贵族、外交家、艺术保护人,在西方已成为文学及艺术赞助者的代名词。

同样的时间，可能做出一个很好看的玻璃杯，零售价五美分，也可能做出一个很难看的玻璃杯。结果如何，完全取决于画出设计图、再让机器照着图去做的那个人。今天有这样的人，但一百年前，他们还没出现。所以19世纪初是一个审美品位极差的时期，在历史上绝无仅有。当时旧秩序没有足够的实力摧毁新秩序，新秩序也没有足够的实力摧毁旧秩序，有一股力量左右着二者的未来，这是任何一方都不知该如何面对的一股力量，因为完全没有经验，而且它源自一种谁也不了解的新事物——应用于大规模生产的蒸汽机。

各位大概很好奇，不知艺术家在新的经济环境下过得好不好。答案很简单，他们过得糟透了。在此之前，他们一直在用艺术表达所有人共通的情感。但现在，这种共有的经历不复存在。旧时文化理想的普适性消失了，艺术家被迫独自摸索前行，就像一名没有罗盘和六分仪的水手航行在海上。他无法再阐述大家的一致想法，也没有更好的选择，只能用作品来表达个人思想。过去的艺术资助人没有了，过去的出路都关闭了。他创作的画或文字变成了纯粹的商品。曾经的信仰都已成空，哪怕比不上从前，他也要自己确立新的信条。他必须相信自己，不然只能在虚无中创作。大体上讲，这种状况一直延续到今天都没有多少改观。我们刚开始隐隐看到一点曙光，期待着黎明到来后，生活与艺术能够再度融为一体。

第五十章 浪漫主义时期

> 大家躲进了一个远离现实的世界，这里只有荒弃的城堡和穿着格子裤的心碎诗人。

19世纪初的文明起码如实表达了自己的好恶。它简单明了地告诉画家和音乐家："你对社会一点用处也没有，没有你，我们会过得更好。"这些年轻人于是明白了自己的处境，可是除了写写画画，他们也没有别的谋生手段，完全不知道自己该去哪里。他们和所有被社会抛弃的人一样迷惘，漫无目的地漂泊在各地，唱唱歌给自己鼓劲，画几幅小画装饰难看的墙壁，他们住在漏风的阁楼里，与各自的咪咪和穆赛塔①做伴，在普契尼②和雅克·奥芬巴赫③的精彩作品中，我们都曾看到过这种别致的陋室。

① 普契尼歌剧《波西米亚人》中的两个女性角色。
② 贾科莫·普契尼（1858—1924），意大利歌剧作曲家，代表作《波西米亚人》《托斯卡》等。
③ 雅克·奥芬巴赫（1819—1880），德籍法国作曲家，法国轻歌剧奠基人。

这些人最后去了哪里呢？没有明确的去处，除非他们运气好，得到了父母的原谅（原谅他们选择了赚不到钱的绘画行当），后半生就在父亲的五金店里帮忙，或是向生活宽裕的朋友们推销保险。

艺术陷入了一个萧条时期。轰轰烈烈的拿破仑时代过后，世界需要稍事休息。但是，这样停滞不前对身心两方面都没益处。在德国，文学和音乐领域绽放出新的活力，但精神世界的繁荣对画家并没有帮助。他现在的工作就像在画布上画插画，为托儿所讲述可爱的故事，或颂扬家庭生活的美好。

在法国，从大卫那个时代开始，绘画就成了一种公认的政府宣传手段。如今大卫已逝，但宣传依旧。政府像走马灯似的换了一个又一个，就连习惯了这种事的法国人都觉得换得太快了一点。大批画家因此找到了饭碗，用宣传画帮新上台的统治者阐明最近一次武装政变的理由，或是描绘他们参加某项活动时的风采，展现他们身为基督徒的虔诚之心，比如发放救济粮、修建排水渠，或者（最糟糕的一项）举办当代画展。

结果，这一时期的法国画家制造出了无数惨不忍睹的画作。假如浪漫主义时期的丰硕成果一夜之间消失了百分之九十九，没人会觉得有什么损失。能摆脱它们是件好事，正好腾出位置给真正有想法的后起之秀。有一点很幸运：当时的颜料生产商已在不经意间解决了这个问题，大部分浪漫主义时期的画作都将轻轻松松地自行消失。他们出售的颜料质量很差，那时的多数作品都会慢慢褪色分解，变成模模糊糊的一片棕褐色，再忠诚的子孙也难分辨出祖父的面容，以及他的爱妻身上那件用掉四十码上等丝绸的裙撑。

在我们的总统官邸，在公民道德的圣殿、政治家商讨国家命运的国会大厦里，挂在墙上的很多画都面临着类似的结局。

古埃及人在这方面比我们出色,其陵墓墙壁上的画直到今天仍像刚完成时那样鲜艳。

不知为什么,提到浪漫主义时期,我总会联想到煤气灯,联想到沉闷的房间,塞满了沉闷的家具和沉闷的人。也许是杜米埃[①]的画给我留下了这种印象。我们熟悉的煤气灯来自电灯即将诞生的年代,已做得相当好用。但19世纪三四十年代的煤气灯不一样,比巴洛克及洛可可时代的蜡烛差远了。它原本将自己标榜为先进的新产品,结果却只是营造出了忽明忽暗、让人不安的氛围,而这种不安很快渗透到生活的各个角落。难怪画家们终于忍无可忍,拒绝再顺应潮流,描画一幅幅极端浅薄、矫揉造作的景象。他们在沉闷的画室里推开了窗,高声说:"看在上帝的份儿上,给我们一点光明和空气吧!"音乐家多年前就已经这么做了。现在,轮到手握画笔的先生们了。

① 奥诺雷·杜米埃(1808—1879),法国画家、讽刺漫画家。

第五十一章　画室的反抗

现实主义画家拒绝再逃避，奋起展开了反击。

居斯塔夫·库尔贝因风格过于激进，被1855年的巴黎世界博览会拒之门外。于是，他自己办了一场作品展。在展室入口上方，他大胆地刷上了几个字：现实主义。在一个虚伪的时代，一个女人绝不能露腿、男人抛弃了良知、孩子爱听布道的时代，这块牌子代表了公开的反抗，他的行为值得我们所有人尊敬。他很快赢得了一批追随者，到了19世纪中期，他掀起的叛逆行动已全面展开。

风景画家率先带着画架和画笔告别了城市，去描绘没有煤气灯照亮的大自然。在那个年代的虚假氛围中，艺术家们险些忘记了"天地之初，就有了光"。上帝在创世第二天[①]赐予人类的这份珍贵礼物，现在被一群人重新发掘利用起来，比如柯罗[②]、米勒[③]、杜比

① 根据《圣经》，上帝创造光应该是在第一天，不知作者在这里为什么要说第二天。
② 让·巴蒂斯特·柯罗（1796—1875），法国风景画家、肖像画家。
③ 让·弗朗索瓦·米勒（1814—1875），法国画家，因《拾穗者》等乡村题材的现实主义作品而深受人民爱戴。

尼①、杜佩雷②、阿皮尼③、卢梭④（与荷兰画家勒伊斯达尔很相近的法国人），还有迪亚兹⑤，那位曾在塞夫尔画瓷器的画家。

他们在巴黎没有任何收获，同时也觉得自己很难为巴黎做出什么贡献，所以大多数人决定搬到乡下去。巴比松是一座景色怡人的小村庄，坐落在枫丹白露森林的边缘，正适合这些人安家。他们没有太多物质需求，而且大都乐意像农民一样生活，唯一的要求就是能随心所欲地创作，不必向当下流行的庸俗审美低头。他们对英国画家康斯太勃尔和透纳怀有一份敬意，对于每年以大量平庸之作填满官方美术展的学院派，他们却是一直公开挑战其权威。学院派回敬他们的（这也是人之常情），是三餐不继的艰难生活，严重损害了他们自己以及妻儿的健康。

不过，不久便有其他反抗权威的团体来到巴比松，加入了画家的行列。在巴黎有一群年轻人——作家、画家、雕塑家和音乐家——连移居乡村的钱都没有，他们渐渐地不安分起来。巴尔扎克已开始撰写他的鸿篇巨制，将构成法国社会的每一种人都写进了书里。维克多·雨果坚决反对一切专制统治，此时他流亡到海峡群岛的一座岛上，正不遗余力地抨击拿破仑三世建立的所谓帝国，揭露种种蒙蔽人民的行径。

还有其他人，成千上万人，也觉得整个社会构架明显出了问题，这个古怪的体系完全以物质积累为根基，而社会要想进步，首先必须

① 夏尔-弗朗索瓦·杜比尼（1817—1878），法国画家，作品多为自然景色及田园风光。
② 朱利安·杜佩雷（1851—1910），法国画家，擅长描绘乡村景色和农民生活。
③ 亨利·阿皮尼（1819—1916），法国风景画家。
④ 西奥多·卢梭（1812—1867），法国风景画家，巴比松画派领导者。
⑤ 纳西斯·迪亚兹（1808—1876），法国画家。

摧毁这些没有生命的物质。有的人借喜剧表达内心不满，有的画讽刺漫画，也有的办地下报刊，在国外印刷。他们之中有很多人每天全部的时间就是在一间间咖啡馆里侃侃而谈，谴责、揭露各种不平事，沉醉于自己的高谈阔论和朋友的白兰地。

很少有哪个社会充斥着如此之多的各方密谋以及反制计划，但最奇怪的一点在于，爱丽舍宫里那个人①竟与发誓要推翻帝国的人暗中勾结，可能的话，那些人恨不能把他和他的西班牙夫人一同发配到最偏远的太平洋小岛去。当年为意大利的自由而战时，他曾看着兄长死去。后来他为了心中渴望的王位，两次率军征讨两位法国国王，结果都以失败告终。现在他终于成功了。不过，他一向能准确感知自己在别人眼里的形象。他非常清楚自己背叛了革命大业。新的身份要求他扮演保守派，但直觉告诉他应该摆出相反的姿态。这种处境实在很尴尬。于是他又点起一根长长的香烟，说着："看吧，看吧……"跟夫人开起了玩笑，他的妻子很美，但脑袋空空，认为席里柯②和德拉克罗瓦③是伟大的画家。

1863年发生了一件很不愉快的事。巴黎每年都要举办一场大规模画展，称为沙龙展。谁能参展、谁没资格，要由评审委员会决定，而委员们无一例外都是学院派的老古板。年轻人如果不顺从他们的意见，作品入选的机会大概和斯大林成为联邦同盟俱乐部④的荣誉会员差不

① 即法兰西第二帝国皇帝拿破仑三世。
② 泰奥多尔·席里柯（1791—1824），法国画家，浪漫主义画派的先驱。
③ 欧仁·德拉克罗瓦（1798—1863），法国浪漫主义画家，代表作《自由引导人民》。
④ 美国著名的私人俱乐部，1863年以支持联邦统一事业为目的而创建，成员包括罗斯福总统等。

多。每年，老先生们都很干脆地拒绝给年轻人机会，每年，这都会在塞纳河两岸的咖啡馆和沙龙里引发激烈的争论。1863年，同样的事情再度上演，不过这一次评审委员会比往年还要狭隘。为此皇帝陛下决定亲自插手。他带着拿破仑式的嘲讽提议办一场"落选者沙龙展"，被学院派拦在门外的人可以在这场展览中公开展示自己的作品，让大众做出最终的评判。

落选者沙龙展上的大部分作品都画得非常糟。这种情况在所难免。但是，有几幅画让那个年代一本正经的巴黎人大为震惊。其中有一幅怪异的作品，一幅带着神秘气息的白衣肖像，作者是一个没人听说过的美国人，名叫詹姆斯·麦克尼尔·惠斯勒。这倒也可以理解，美国人什么事都做得出来。可是，有一位爱德华·马奈画了一幅《草地上的午餐》（画里有两位赤裸的女士和两位穿戴整齐的男士），一个法国人竟创作出如此可耻的画——这简直让整个法国为他感到羞愧。

不久之后，这样的法国被埃米尔·左拉毫不客气地呈现在他的作品中。不过，这时进攻的一方已经很好地组建起队伍。矛盾双方展开了对峙。防守方的指挥部是《费加罗报》等保守报刊的编辑部，另一方则热热闹闹地聚在吉尔贝咖啡馆或库尔贝的画室里。库尔贝为表达对学院派的蔑视，遣散了所有模特，不再让学生们画传统的裸体人像，而是找来一头活生生的牛给大家当模特。尽情嘲笑、讥讽敌人之后，他们重新投入了工作。这群人当中，大部分是勤奋的年轻人，也有少数库尔贝和柯罗这样中年或上了年纪的画家，现在总算能零零星星地卖出几件作品。

这并不是因为大众真的看懂了他们的画，原因在于艺术经销商终于发现，在正经报刊上搞一场巧妙的宣传，对他们的生意很有帮助。法国一向是一个对评论非常敏感的国家。一本书、一部交响乐或一

场音乐会应该评为优、最优还是特优，评论家们自有一套固定的评定标准。

不过，叛逆的新一代彻底颠覆了老一辈评论家维护的平衡体系。他们公开宣称库尔贝的追随者、支持现实主义绘画的人只有一个目标，就是要与资产阶级作对，要让他们的敌人——果蔬商之类的中产阶级中间商——不得安宁。他们并不是无理取闹。1866年，马奈的《奥林匹亚》在沙龙展上亮相，惹恼了公众，不得不出动警察保护这幅画。正如六十年后，凡·东根①和凡·高的作品展出时也加强了防护措施，防止他们故乡的愤怒民众用雨伞把画戳坏。

四年后，拿破仑三世的帝国突然崩塌。可是在艺术创新的问题上，随后诞生的共和国表现出了更不宽容的态度。一年一度的沙龙展现在把持在梅索尼埃②和他的朋友们手中，他们极其强硬地打压所有不符合纯正学院派标准的人，为巴黎先贤祠绘制壁画的著名画家皮维·德·夏凡纳一怒之下辞掉了工作。热心守护年轻人的库尔贝去了瑞士。他做了一件大艺术家不该做的事，他卷入了政治，结果流亡他乡。他的财产被没收。他的画被没收。他的家也充公了。他落得一无所有，但这时的年纪已不允许他从头再来。

在这之后发生了一桩奇事，很有巴黎特色。19世纪60年代初，一名叫作纳达尔③的巴黎摄影师玩热气球玩出了名。他做了一个巨大的袋子，里面充上二十万立方英尺的气体，下面挂着一个设施齐

① 凯斯·凡·东根（1877—1968），荷兰裔法国画家，野兽派代表人物。
② 让-路易-埃内斯特·梅索尼埃（1815—1891），法国画家，擅长历史和军事题材。
③ 费利克斯·纳达尔（1820—1910），法国摄影师、漫画家，在19世纪中期为巴黎的许多作家、艺术家拍摄肖像，被誉为第一位名人摄影师。

备的吊舱，类似于现代的齐柏林飞艇。这个巨型装置带着十三名乘客飞上了天空，引起的轰动不亚于布莱里奥[①]第一次飞越英吉利海峡。这位纳达尔在多努大街有一间闲置不用的摄影工作室，画家们被1872年的沙龙展以同样的理由——"作品未达到学院规定的标准"——拒绝后，他提议说，不如利用这块地方自己办展览。参加这场画展的人当中，有一些后来名扬世界的画家：马奈、莫奈、德加、塞尚、毕沙罗、布拉克蒙和雷诺阿。参展作品中有一幅克洛德·莫奈以全新手法画的日落，题为《印象》[②]——没有明确的景物，只是一点印象。

杜米埃的老东家《喧声报》因此戏称这些画家为"印象派"。这个名字就此传了下来。今天我们非常严肃地探讨印象派绘画，已经忘记了在1874年，他们的第一场画展曾遭到巴黎人怎样的嘲笑。那时候人们觉得最好笑的就是把这些画倒过来看，边看边问旁边的人："你说说，这画的是什么？"

那么，是什么呢？其实不过是一种尝试。伦勃朗、委拉斯开兹和戈雅也曾偶尔做过这种事——让人像或物体从背景中脱离出来，仿佛完全被光环绕。为达成目的，莫奈等画家认为首先要对光的特性有一定的了解。他们意识到自己用以创造光的方法，肯定不同于万能的主创造奇迹的方法，所以他们只求画出"假想中的光"。他们想出的方法是细碎的笔触拼凑出画面中的各种色彩。正是这一点让当时的人们觉

[①] 路易·布莱里奥（1872—1936），法国发明家、飞机工程师，1909年驾驶飞机第一次成功飞越英吉利海峡。

[②] 莫奈在同一地点画了一幅日出和一幅日落，当时都送去参展，但印象派的开山之作一般是指《日出·印象》。虽然也有人认为这幅日出画画的是日落景象，但没看到过《日落·印象》的说法。不明白这里为什么要说"日落"。

18 世纪气势宏大的皇家艺术

印象派画家笔下的港口大约是这个样子,不过他们用的色彩更丰富,画面显得更绚丽……

现代的现实主义画家在色彩和手法上追求极简,整体效果却大致相同

非具象艺术的大师们自然画得最轻松,其实他们在俱乐部酒吧里画也一样,说不定还画得更好

得实在"滑稽",印象派画家也由此被当成了一群疯子。这样一幅画必须站在一定距离以外才能欣赏,从近处看起来就像透过放大镜看本戴制版法①印出来的画。不过,看这样的插图本来就不该用放大镜,而是应该稍稍站远一点。印象派的绘画作品也是同样的道理。

印象画派以莫奈为开端,止于修拉②以及图卢兹-罗特列克③,他用色非常薄,看上去近乎于色粉画。这段时间里,还有一些法国人在尝试其他画法。欧仁·卡里埃是最接近英国前拉斐尔派画风的法国画家,但他出身平民,思想贴近大众,坚持用他的画反映真实的生活,在同辈英国画家的作品中完全看不到这样的元素。

此外,还有那位古怪的亨利·卢梭。他不是风景画家西奥多·卢梭的亲戚,只是法国海关一名默默无闻的小职员,所以后来人们叫他"关税员卢梭"。画画对他来说纯属个人爱好,终其一生,他从没想过自己有多么了不起。马西米连诺一世在墨西哥称帝的那几年里,他曾踏上那片遥远的土地。包围着皇家军队的热带丛林深深印刻在他的心里,在他的作品中得以重现。

他的画很容易让人觉得可笑,但是说来奇怪,要喜欢上这些画也很容易。以我本人来讲,我觉得它们比另一位擅长描绘热带景象的画家——保罗·高更④的作品更讨人喜欢。也许我对高更这个人了解太多,对他做的任何事都有点抵触。可是话说回来,我对理查德·瓦格纳的了解也不少(很难说这两个人谁更恶劣),可我还是很喜欢他的音

① 以网点的疏密排列或重叠制造出光影及色彩浓淡变化的制版技术,1879年由美国插画家及印刷商小本杰明·戴发明。
② 乔治·修拉(1859—1891),法国画家,后期印象画派的代表人物。
③ 亨利·德·图卢兹-罗特列克(1864—1901),法国后印象派画家。
④ 保罗·高更(1848—1903),法国后印象派画家、雕塑家。

乐。肯定还有别的原因，但这种原因往往埋藏在潜意识深处，我不会想办法去把它挖掘出来。有那么多人的画可以欣赏，我何必为这种事费神？

提到高更，会让人马上联想起另一个人，若不是因为受到高更影响，年仅三十七岁就选择了结束生命，这个人也许能继续创作出很多美丽的画。

对于他一生的悲剧，世人一般都认为责任全在19世纪八九十年代的荷兰人。不过，即使文森特·凡·高完全是另外一种出身，以他那种执着于自我折磨的性情，不管在什么处境下他都一样能发掘出身边所有的不快乐。在他生活的年代，17世纪的伟大传统在荷兰已烟消云散。那时候依然有一些优秀的画家，比如布莱特纳、伊斯拉埃尔斯和魏森布鲁赫，他们的水平不输给当时的任何艺术家，还有马里斯兄弟，在他们的风景画里，那片天空和水域仍和过去一样迷人，深受低地国家人民的喜爱。凡·高当初如果多少显露出绘画天资，肯定有机会到众多艺术学校中的某一所去接受专业培养。可是，他的早期素描和油画都画得很不好。现在看起来也很不好。他在人生最后几年里的作品却让所有同辈画家望尘莫及。后来人们在阁楼和地下室里发现的这些画，在他的生命中有着非比寻常的意义，画这一幅幅风景、肖像和花卉的时候，他是一个不折不扣的"为色彩疯狂"的人。这份痴狂，加上他对贫穷、卑微、弱小的人那种近乎于病态的爱，对任何人来说都是无法承受的重负。高更背叛友情的恶意行为成了压垮他的最后一根稻草。然而他给我们留下了那些风景画，画中的一切都在太阳下、在耀眼的光线里绽放出活力，这个可怜的人曾成功卖掉了一幅画——赚到了整整二十美元！

世人打着审美的旗号，什么坏事没做过！凡·高三餐不继的同时，

另一个荷兰人在英国发了财，他的画风在今天很难有人欣赏。他的名字叫作阿尔玛-塔德玛①，英国人封他为爵士，以表彰他为艺术做出的贡献。对此，到伦敦看过皇家艺术学院年度画展的人应该不会觉得意外。这里有一幅又一幅盛装制服人物的生动画像，连星标、勋章的颜色都如实呈现。这是非常糟糕的展览，可是每次都能吸引成千上万的崇拜者，大家还兴奋地招呼朋友一同来欣赏这些毫无价值的东西。这样的评价也许太尖刻，但事实是透纳和康斯太勃尔过世后，英国人在文学领域展现出耀眼的才华，绘画和音乐却陷入了严重的衰退。所有人在画肖像的时候都极力模仿劳伦斯，从我们知道的情况来看，今天的英国肖像画家依然在延续这种画风。

在那之后，英国迎来了沃尔特·司各特爵士的浪漫主义文学和约翰·拉斯金的美学论述。拉斯金认为艺术是神圣的，但同时也有益身心，就像礼拜天享用的烤牛肉和约克郡布丁。我无意贬低他的影响力，而且我很欣赏他善待朋友、慷慨帮助贫穷艺术家的为人。（在这一点上，做得比他更好的只有透纳一人，透纳去世时，把自己的巨额财产全部捐给了穷困的英国艺术家——这是最值得赞美的一份真诚馈赠，可惜最终没能发挥预期的作用，他的亲戚们为这件事闹上了法庭，除去律师赚走的部分，余下的钱都被他们拿走了。）了解拉斯金与惠斯勒那场著名官司的人一定还记得，英国这位大名鼎鼎的评论家对当时艺术家的作品要求有多么严格。然而偏偏就是这样一个人，在长达近半个世纪的时间里主宰着英国大众对艺术的看法。所以终于有一批人忍无可忍，开始反抗学院派庸才的压制时，他们也并没有开创一片全新

① 劳伦斯·阿尔玛-塔德玛（1836—1912），荷兰裔英国画家，以描绘古代世界的华丽场景闻名。

天地，而只是试图重塑一个已经消失的世界。

这是一场退回从前的奇怪变革，发起者自称为"前拉斐尔派"，1848年成立之初，这个团体只有七名年轻人，他们郑重地相互承诺，要找回拉斐尔出现之前那个年代激励画家创作的精神，最关键的是，他们要致力于重扬中世纪崇尚的绘画技艺。这些人极其认真地对待自己肩负的使命，在19世纪50年代的确让英国市场上泛滥的粗劣产品少了一些。他们向中世纪的工艺大师学习，生活简单朴素。除了油画创作，他们还设计壁纸，画挂毯草图，印制精美的书籍（翻阅起来很不方便），为家具和布料投注了大量精力，甚至重新学习了彩色玻璃花窗的复杂工艺。

他们当中有一个叫威廉·莫里斯[①]的人发起了一场改革工业生产的运动，值得后人永远铭记和感激。这个团体中的另一些人，比如丹特·加布里埃尔·罗塞蒂[②]（一位那不勒斯流亡政治家的儿子），由诗歌创作转向了绘画，曾想把1860年的伦敦改造成1360年的佛罗伦萨——这样的雄心很让人敬佩，但注定会以失败告终。除此之外，还有福特·马多克斯·布朗[③]等人迷上了哥特风格，终日沉醉于《艾凡赫》和淡啤酒。

总之，这场变革运动有点古怪。化装舞会是很好的活动，但舞会结束了，大家也就该回家了，把刚才威风凛凛假扮洛伦佐·德·美第奇时穿的衣服换下来，放回原来的角落。你当然也可以第二天早上穿着这一身行头出门办事，只不过可能会有无礼的小男孩朝你大喊：

[①] 威廉·莫里斯（1834—1896），英国设计师、诗人，工艺美术运动发起人之一。
[②] 丹特·加布里埃尔·罗塞蒂（1828—1882），意大利裔英国画家、诗人、翻译家。
[③] 福特·马多克斯·布朗（1821—1893），英国画家、设计师。

"嘿，先生！这是要去做什么？"

我还可以再列出一些人——比如作品富含寓意的乔治·弗里德里克·沃茨①，还有情感细腻、在当时极受欢迎的约翰·米莱斯爵士②。但是，他们传递的理念对后世没有任何指导意义，甚至不会引起我们的兴趣。总的来说，大多数国家的画家都是如此。

匈牙利人蒙卡奇③曾像雅克·路易·大卫致力于描绘法国大革命那样，致力于《圣经》题材的创作，他一度享誉世界，如今却已彻底被人们遗忘。瑞典无论在过去还是现在都有一些极其优秀的画家，但几乎每一位都深受巴黎风格的影响。在利耶福什④和安德斯·佐恩⑤出现之前，他们在绘画方面基本没有新的突破，而一些次要艺术直到近年才开始以拉格纳·奥斯特伯格⑥设计的斯德哥尔摩市政厅为中心，呈现出非常活跃又有趣的新发展。

曾有一段时间，很短的一段时间，我们在欧洲中部国家看到了重振艺术的希望。阿诺德·勃克林⑦和费迪南德·霍德勒⑧都是瑞士人，拥有丰富的想象力和敏锐的色彩感。在我年轻的时候，他们的画风靡欧洲，家家户户都有复制品。面对那幅《死岛》，所有人都不由心生敬畏。可后来，那样的作品渐渐销声匿迹，一去不返。

欧洲各地几乎都是这种状态。当时的大部分画家都少了一点关键

① 乔治·弗里德里克·沃茨（1817—1904），英国画家、雕塑家。
② 约翰·米莱斯（1829—1896），英国画家，曾任英国皇家艺术学院院长。
③ 米哈伊·蒙卡奇（1844—1900），匈牙利画家，作品多以社会现实或宗教为题材。
④ 布鲁诺·利耶福什（1860—1939），瑞典画家，以描绘野生动物闻名。
⑤ 安德斯·佐恩（1860—1920），瑞典画家、雕塑家。
⑥ 拉格纳·奥斯特伯格（1866—1945），瑞典建筑大师。
⑦ 阿诺德·勃克林（1827—1901），瑞士象征主义画家，代表作《死岛》。
⑧ 费迪南德·霍德勒（1853—1918），瑞士画家。

的元素。他们技艺精湛，但他们的作品顶多流行几年，然后人们就没兴趣了。

塞冈提尼①是一位擅长描绘山区景色的意大利画家，在世时名气很响（他于1899年去世），可如今了解他的人越来越少。西班牙的苏维奥雷②和苏洛阿加③虽然画风相当现代，却也和同胞马里亚诺·福图尼④一样迅速被冷落，福图尼在19世纪70年代初曾被认为延续了另一位大画家——梅索尼埃——的风格。

不要忘了，还有俄罗斯，这里正全力开创属于自己的民族画派，尽管有一些非常值得一看的作品，但总是隐隐带着一点蝙蝠剧团⑤那种特殊的调子。毕竟，艺术创作的灵感不能来自于国王或皇帝的一道敕令。灵感自然而生，不能强求。法国专门办了一所学院鼓励纯文学创作，可是丹麦乡下一位身患结核病的穷鞋匠培养的儿子，却写出了全世界都在看的童话故事。罗马是雕塑艺术的中心，然而19世纪上半叶最伟大的雕塑家，却是冰岛一个木雕匠人的儿子。这两个人，一个是安徒生，另一个是贝特尔·托瓦尔森。

这种事的确是自然而然发生的，强求不来。唯一可以确定的是，它更容易出现在世界需要艺术的时候，假如艺术仅仅是一种肤浅的奢侈品，这种可能性就小得多了。19世纪，缪斯女神受到严厉的管束，还被批评说她们应该感到羞愧，因为她们从没做过一丁点儿实事，现

① 乔瓦尼·塞冈提尼（1858—1899），意大利画家，作品题材多为劳动者及乡村景色。
② 拉蒙·德·苏维奥雷（1882—1969），西班牙画家。
③ 伊格纳西奥·苏洛阿加（1870—1945），西班牙画家，作品带有浓郁的民族传统色彩。
④ 马里亚诺·福图尼（1838—1874），西班牙印象派画家。
⑤ 20世纪初，亚美尼亚演员尼基塔·巴利耶夫创办于莫斯科的歌舞剧团，1917年俄国革命爆发后，巴利耶夫在巴黎重组剧团，后来在英国和美国的巡回演出也大获成功。

在最好能去找份工作，做一个有用的好公民。面对这种情况，昔日的崇拜者不再前来拜访，不再拜倒在她们脚下，大家各自躲进了幽暗的角落，怨恨命运不公，为失去了最迷人、最可敬的朋友而陷入绝望，借酒浇愁，这难道不是人之常情？如果我们对缪斯女神不理不睬，再这样下去，她们或许会在孤独和痛苦中死去，这难道不可能吗？

说到底，女性"独立生活并且享受生活"对于身居事业殿堂的人来说，可能是一个很实用的口号，但不知为什么，这种理想在帕尔纳索斯山[①]上似乎从来行不通。

[①] 传说中太阳神阿波罗和九位缪斯女神的居所，被尊为诗歌与音乐的发源地。

第五十二章　庇护所

博物馆的出现让古旧藏品有了理想的去处，但这里并不适合成为鲜活艺术的避风港。

过去，绘画买卖的模式类似于"从生产商到消费者"。对艺术感兴趣的人知道该去哪里找艺术家。他们登门拜访，面对面直接做交易。艺术家为自己的商品定一个公道的价格。顾客乐意接受这样公道的价格。艺术在当时大多数人的生活中占有重要的地位，就好比今天的汽车和游艇。你不会到汽车展厅去跟人家讲价钱。你知道自己想买的车要多少钱。可如今有谁清楚一张好画值多少钱？正是因为这个缘故，一批新型中间人在19世纪出现了。他们就是专业的艺术经销商。

由艺术经销商以及音乐经纪人承担起这样的角色，可以说是艺术史上很悲哀、很让人难过的一个章节，因为精于杀价做买卖的人，多半没有在生活中发现美的敏锐感知力。当然也有极少数贡献突出的特例，有男性也有女性，他们全心全意为时运不济的画家或音乐家谋福利，其中有几位本身也是艺术资助人，孩子般不谙世事的艺术家把自己的命运交到他们手上。这些人理应得到最高的赞誉

和后人最真诚的感激，因为要不是有他们支持，许多艺术家根本熬不到功成名就的那一天。但是，大多数中间人都是那种最令人不齿的店铺老板——他们是庸俗的暴发户，只认得钱，一幅画、一件雕塑或一把旧提琴在他们眼里不过是一件商品。

他们的各种托词我全都听过——说他们要担很大的风险，说有次某某人一分钱也没有，多亏他们资助才画出了一张画（画家去世两年后，他们转手赚到了十倍的钱）。我知道他们的各种托词，我还知道希腊人对这种人只有一句话——"呸！"

如果听起来太刺耳的话，也只好请他们将就一下了。

在这种事上，我和当年夏尔·菲利庞①的感受完全一致。他召集杜米埃、加瓦尔尼②和古斯塔夫·多雷③，投入了一场持续近三十年的对抗，一方是艺术家，另一方是觉得人生只要有面包、有鱼子酱、有时髦的裙子就足够的社会大众。

《纽约客》刊登的一些漫画揭示了当今种种社会怪象，发挥了很好的作用。当年的《讽刺画报》（1835年被查封）以及支撑到大战第二年停刊的《喧声报》也是如此，两份刊物毫不留情地抨击世人的贪欲和偏执，都办得非常成功。这一方面是因为菲利庞的合作伙伴们技艺精湛，他的得力助手奥诺雷·杜米埃擅长创作尖刻的讽刺作品；另一方面，这也要感谢一位名叫阿洛伊斯·塞尼菲尔德的德国人。

塞尼菲尔德是侨居布拉格的一名德国演员的儿子，他尝试过铜版

① 夏尔·菲利庞（1806—1862），法国讽刺漫画家、自由记者，曾创办《讽刺画报》及《喧声报》等刊物。
② 保罗·加瓦尔尼（1804—1866），法国画家、石版画家。
③ 古斯塔夫·多雷（1832—1883），法国插画家、版画家。

印刷，可铜版的雕刻费用实在太高，他又试了另外几种材料，结果都不理想。一天母亲来他的房里找他，当时他正在磨墨，用的是一块索伦霍芬石板，这是一种有点油性的石头，很容易打磨出光滑的平面。母亲让他帮忙列一张清单，把这个星期家里要送洗的衣服写下来。他想找一张纸，一时找不到，就在石板上匆匆记下了衬衫、假领、袜子的数量。至于具体是什么原因让他想到把这块石板当作铜板来试试蚀刻，他自己也说不清。总之就是灵光一闪有了这个主意。他做了试验，结果成功了，他发现洗衣单就像刻在铜板上一样，可以印出来。

平版印刷术就在这项意外发现的基础上诞生了。起初（印洗衣单是1796年的事）他根本没想过自己的印刷新技术能对艺术家有什么帮助。塞尼菲尔德认为这会在乐谱印刷行业掀起一场不小的变革，因为此前乐谱只能刻在铜板上，很费时间，而且很贵，我在前面讲过，这在17世纪和18世纪极大地限制了音乐家发表他们的作品。纺织品制造商也由此受益，把平版印刷技术用到了印花产品上。1806年，慕尼黑成为一个王国的首都（这是托拿破仑的福，而不是上帝的恩典），迎来了大批外来访客，为此塞尼菲尔德和他的合伙人阿雷廷男爵决定翻印马克西米利安皇帝的祈祷书，这本书配有阿尔布雷希特·丢勒创作的插图，收藏在皇家图书馆。在那个摄影尚未诞生的年代，翻印本的推出受到了公众的热烈欢迎，不久，包括老牌商号汉夫施滕格尔在内的多家公司纷纷开始用平版印刷技术翻印古典名著。

在法国，韦尔内父子[①]和拉费[②]都采用了新方法宣传拿破仑的传

① 卡尔·韦尔内（1758—1835）与霍勒斯·韦尔内（1789—1863）父子，法国画家，擅长军事题材。
② 奥古斯特·拉费（1804—1860），法国插画家、石版画家。

奇，用大量绘画作品展现皇帝军团的种种战绩。正是因为这些作品，刚开始为《讽刺画报》及《喧声报》工作的杜米埃和加瓦尔尼注意到了平版印刷这种技术。

加瓦尔尼擅长相对轻松的题材，杜米埃则专注于刻画穷街陋巷，在这里勉强栖身的都是被社会新秩序抛弃的人。年迈的戈雅在流亡中学习了新的印刷技术，与此同时，加瓦尔尼和杜米埃针对现有秩序展开了正面攻击，他们的批判有理有据，极其尖锐，虽然偶尔会被抓去坐牢，被罚款，但他们和他们的《喧声报》其实让政府胆战心惊，比冲向街垒的大队贫民窟居民更有威慑力。

这两位了不起的画家勤奋工作却依然清贫，因为当时只有一个阶层的人有钱买画，而这些人恰恰是他们的敌人。他们只能和同辈艺术家一样，为赚钱糊口而画些俗气的画，或是想办法把自己的作品卖给博物馆。博物馆不是什么新鲜事物。在古希腊人眼里，这是"缪斯的神殿"，是传授文学和艺术的地方；而我们所了解的博物馆，是埋没了许多现代艺术家的地方。

古罗马人在一定程度上形成了艺术收藏的风气，后来一直到文艺复兴时期，收藏热才再度兴起。当时一下子有大批古物出土，有钱人自然想买些回来摆在自己家里，想看的时候就能看到，随时可以欣赏。不过那时和现在一样，基本上每一位藏家都有自己的偏好。有人喜欢钱币或勋章，有人喜欢希腊花瓶、罗马胸像或伊特鲁里亚陶器，还有些人只买古代手稿，或是自然界的奇珍异兽，比如双头猫，或四叶草，或酷似人形的曼德拉草根。这样一来，相当数量的私人收藏在16世纪渐渐积聚成形，不过，"博物馆"这个名称的使用要等到17世纪中期以后。

1682年，一位名叫伊莱亚斯·阿什莫尔的英国人有幸得到了特雷

老式博物馆里展品过多,让人无所适从……

现代博物馆去粗取精,仅以少量佳作呈现那个时代的精神,让参观者在这样的环境中真正欣赏到昔日之美

德斯坎特父子①多年收集的各种珍奇物品。这批藏品被人们称作"特雷德斯坎特方舟"。阿什莫尔将它捐赠给了牛津大学,建起了阿什莫尔博物馆,今天还保持着原样。大约四分之三个世纪之后,另外有两批数量可观的藏品以类似的方式,共同造就了著名的大英博物馆。

但一直到19世纪四五十年代,我们才迎来了一股兴建博物馆的热潮。在这一时期,世界开始重视教育,坚信如果能普及读写和简单的算数,一切政治和经济难题都将得以解决。

那时候艺术已经完全与生活脱节,所以博物馆就成了家长带孩子去了解艺术的地方,就像带他们去动物园看各种动物一样。在星期天(教堂活动结束之后)和节假日,可怜的孩子们被带到那些阴郁沉闷的巨大展厅里,眼前摆满了古希腊诸神蒙着灰尘的石膏像,以及相比之下不那么有伤风化的大师经典画作,每件展品都整整齐齐地贴了标签,列出详细说明,让人一眼就能看明白这个画派衍生自哪个画派,这位乔瓦尼·迪科萨什么时候在波托迪维诺出生,这位海因里希·施马尔茨从哪年开始随阿尔布雷希特·库普费尔施蒂赫学习雕版技术。

幸好,后来这种状况有了极大的改善,不只是博物馆本身的建筑和布局,各种展品的陈列方式也和过去不一样了。对于有心深入研究绘画和雕塑的人,专业的布置能让展品得到最好的呈现,帮助他们全面了解前辈艺术家留下的杰作。但另一方面,今天的博物馆已不仅仅是一座安全的宝库,用来存放无处可去的古旧藏品,以及从各处教堂和宫殿窃取的战利品;它同时也发展成为一个稳定接收当代作品的地方,许多仍在世的艺术家全靠博物馆偶尔收购他们创

① 老约翰·特雷德斯坎特(约1570—1638)及儿子约翰·特雷德斯坎特(1608—1662),博物学家、旅行家,曾任查理一世的御用园丁。

作的一幅油画、一件铜像或几张蚀刻画支撑着生活。

我知道这是无法避免的事,可这样实在不应该。各位大概也知道乐器被某位藏家放进玻璃盒子之后会变成什么样。这些可怜的小提琴就像不再有人佩戴的珍珠,摆放在当年玛丽·安托瓦内特、叶卡捷琳娜大帝或其他皇族——某位曾经也是有血有肉的女子——住过的房间里供人参观。这样的珍珠会死去。我不知道这是为什么。也许没人知道。但除非不时与活生生的人接触,否则珍珠就会渐渐失去光泽。小提琴同样如此。要不是经常有人演奏(没有大师手上的汗水浸润——要知道一个晚上的演奏的确会流很多汗),它们就会失去原有的音色。某种内在的东西不见了。就好比小狗如果被关在窝里太久,也会变得不一样。孤儿院里的婴儿即便衣食无忧,房间通风良好,受到精心的照料,但如果得不到爱抚,他们仍会夭折。后来孤儿院吸取了教训,每天都有好心的女士来看望孩子们,把他们抱在怀里,让这些被遗弃的小家伙切切实实地感受到自己不是没人要。

这听起来也许有点可笑,过于感情用事,可是每次在博物馆里待上几个小时,我就禁不住冒出这种想法。不管是《米洛的维纳斯》还是帕特农神庙的大理石雕刻,即使有年长的清洁工一天两次用羽毛掸细心拂去尘土,看多了仍会觉得它们像石头的尸体。这些艺术品本该沐浴在阳光下,它们的诞生是为了表达当时盛行的某种思想,为了成为古希腊日常生活的一部分。可如今,它们不过是被编入图录的藏品,是印制画片的好素材,可以做成公寓门房太太摆在楼下出售的那种明信片。

你当然也可以反驳说,这些东西要不是这样保留下来,肯定早就被毁掉了。事实的确如此,而且它们能完好地保存至今,能得到艺术部长和博物馆馆长的精心呵护,这是非常让人高兴的事。没人希望把

它们送回偏远的海岛，这些大理石要不是及时被抢救出来，当地的土耳其人或希腊农民会用它们在自家猪圈门口修一道台阶，或在新建道路的时候用来铺路。真是这样的话，可就太荒唐了。这一章讲得有点悲观，不过在最后我可以说，未来还是很值得期待的。现在博物馆迎来了新一代管理者——一批有头脑、有鉴赏力的知性青年，他们认识到艺术必须有生命，博物馆不能是陵墓般死气沉沉的地方。

我可以进一步解释我的观点，但我想，这个问题还是应该请各位通过观察得出自己的结论。选一座具有现代理念的博物馆去看看，在那里，不够好的作品都被送进了地下仓库，而真正的好作品重新拥有了与它们相称的位置。我们时常热情颂扬那些造福公众、将自己的收藏捐献给家乡城镇的人。以我个人而言，我要感谢那一小群敢作敢为的人，他们勇敢地打破了长久以来的传统，将自己掌管的博物馆建成了展现生动之美的地方。

第五十三章　19世纪的音乐

音乐在其他艺术衰落时崛起，稳稳占据了自己的领地。

1815年，维也纳议会彻底了结了法国大革命。1821年，拿破仑辞世。1827年，贝多芬也去了另一个世界。三年后在法国，波旁王朝的最后一代统治者被赶下了王位。在这之前的一年，利物浦与曼彻斯特之间开通了第一条客运铁路线，这种神奇的新事物预示着进步的到来，在当时引起了极大的震动，据说安哈尔特－科滕亲王（约翰·塞巴斯蒂安·巴赫当年雇主的后人）宣称："我一定要给我们国家也建一条这样的时髦铁路，哪怕花一千块钱也要建！"

工厂遍布各地，摧毁了传统的手工技艺。股票交易让一部分人发了财，他们只会买卖工业证券，甚至不知道棉花到底是结在树上还是长在地里。在英国，大群少年男女踏上乡间小路，到矿上或工厂里去做工，就像先前那个时代，大群牛羊曾沿着同一条路走向屠宰场。一些地方有类似约翰·拉斯金的人物站出来提醒大家，照这样发展下去，社会将陷入混乱和自我毁灭，可惜只有少数重感情的老妇人和初出茅庐的青年听得进他们的话。世界一门心思追求进步，没有什么能够阻

挡这股势头。

画家势单力薄,尽了最大的努力仍是被冷落。作家(除了巴尔扎克和狄更斯等个别例外)选择了逃避现实,沉浸在过去的美好回忆里。雕塑家根本没有活路。建筑师整天忙着设计规模更大、更丑陋的铸造厂和纺织厂。教士们见风使舵,开始认真研究《圣经》,希望能从中找出某段确凿的话,表明上帝认可这一切为建设理想世界所做的努力。善良的教区居民用善行安抚自己的良心,见到有人为了跟上新时代的步伐而累倒在半途,便为他们送去汤和炖猪脚。

就在这时,一小群不切实际的梦想家挺身而出,自己开辟了一片避风的港湾,并在大门上方大胆地刻上了这样一行字:"凡担劳苦重担的人,可以到我们这里来,我们就使你得安息。"①

这群怀着不切实际梦想的人就是音乐家。他们之中有许多人为自己的轻率行为付出了生命的代价,另一些人之所以幸存下来,完全是因为他们坚韧如犀牛皮,而且似乎有种不吃饭也能活下去的本事,其中还有几位在世时就已成名,有时甚至能还清债务。不过他们每一个人,不论是卡尔·马里亚·冯·韦伯,还是清贫、近视的舒伯特,那个能当上乡村学校的老师就心满意足的人——他们每一个人都倾尽才华,共同为世人开辟出一条便捷的路,逃离难以承受的现实世界。他们有时会采用古怪的极端手法达成自己的目的。他们非常喜欢小矮妖、水泽仙女、树精和报丧女妖。韦伯的大多数歌剧场景中都有小精灵迫克、仙王奥伯龙、仙后泰坦尼亚之类的角色,山鬼鲁贝扎赫是他最偏爱的一个人物。这些讨人喜欢的题材用光之后,梅耶贝尔②(一个非常

① 由《圣经·马太福音》中耶稣的话改写而来,原文为:"凡担劳苦重担的人,可以到我这里来,我就使你们得安息。"
② 贾科莫·梅耶贝尔(1791—1864),德国作曲家。

务实的人)等音乐家开始到墓地里找灵感,还有一些人去探访异国风情,在当地为自己的歌曲或歌剧创作寻找新素材。

我们应该先来讲讲歌剧,因为19世纪上半叶的音乐依然是以歌剧为重。当时的歌剧并不是很好,至少以现在的标准来说算不上优秀,因为管弦乐队很一般,合唱水平参差不齐,而歌手们由于劳累过度,薪水又太少,唱跑调是常有的事。不过,这些并不妨碍歌剧艺术兴旺发展。它没有像绘画、建筑、雕塑那样没落,依然活跃在成千上万人的生活中,满足人们最基本的精神需求。有一个例子可以证明这一点:今天许多耳熟能详的歌曲其实都是这一时期的作品,大家已经忘记了它们原本是歌剧中的咏叹调,因为这些歌早已成功化身为街头演出的固定曲目,常常被误认为民间歌曲。一首曲子能够这样,无疑是达成了它的使命。

说到浪漫主义歌剧在德国的兴起,有三个关键人物功不可没。他们是路德维希·施波尔、卡尔·马里亚·冯·韦伯和海因里希·马施纳。施波尔一生创作了一百五十余部作品,包括十五部小提琴协奏曲和六部歌剧,但如今人们对他的印象主要是他写过一本有关小提琴演奏的书,有四代可怜的孩子被迫把这本书当作入门教材,学习一门对普通爱好者来说难度过高的艺术。马施纳已被淡忘,流传下来的作品只有他的歌剧《汉斯·海林》(瓦格纳由此受到启发创作了《漂泊的荷兰人》),以及《吸血鬼》,这是最早讲述食人恶魔和鸟身女妖的恐怖悲剧之一,后来无论在歌剧舞台还是电影银幕上,这类故事一直深受观众喜爱。

三人之中,韦伯的音乐至今仍很流行。他在美国的名气或许稍差一点,但这是因为在歌剧方面,我们的喜好比较特别。以美国人对规模和成功的崇拜,我们只认可最宏大的歌剧院和最顶尖的歌剧演员,

其余的一概不予理会。

所有的剧院经理都知道，在美国的小城镇，一场音乐会除非有克莱斯勒或帕德雷夫斯基①这样的名家，不然大家根本不会来捧场。这一点有时被人拿来当证据，证明美国人是多么真心地热爱音乐。我实在看不出这种关联。这顶多证明了只要有人巧妙地做足宣传，任何东西都能成功推销给美国人。最近二三十年里，我们在这方面已有了很大的进步，但如果能大力扶植地方交响乐团以及自己有固定剧团的剧院，情况一定会有更大的改观。这样一来，每一个孩子在求学期间总归有机会把全世界所有的经典作品都听上一两遍。这么做肯定对他们更有利，如果一味强调要听就听最好的（这正是当前流行的主张），反而会导致孩子们在成长过程中没机会了解这么多作品。明星体系扼杀了舞台艺术。如今很少有哪家剧院能为新人提供学习成长的条件，毕竟现在的一场喜剧或悲剧演出只不过是结合了地产投资的一项商业活动。没有了这种培养新人的环境，将来的某一天我们会忽然发现，舞台上再也没有明星了，因为普通演员太少，不足以形成庞大的人才库，让我们从中选出闪耀的新星。

歌剧的状况也是一样。全美国只有一个真正称得上一流的歌剧团。所以，参加才艺表演节目的农场工人和店员姑娘一旦赢得了评委认可，便都认准大都会歌剧院这一个目标，一心要去碰碰运气。虽然极其少见，但这些等待登台机会的人当中，偶尔也会有一个入选（哪怕只是几个星期的演出），这时其余的人都暗想："啊，等到时来运转，我也会站在那里唱歌！"

这些事产生了不少有趣的报道，但是与歌剧艺术的发展没有什么

① 伊格纳齐·帕德雷夫斯基（1860—1941），波兰钢琴家、作曲家、外交家。

关系。与其为了吸引观众而聘请几十位爱沙尼亚、立陶宛、土耳其的首席女歌唱家以及男歌唱家（既然请来了女主角，再请几位男主角也无所谓），付给他们足以养活十几个国内歌剧团的高薪，还不如在全国各地打造十几座中上水准的歌剧院，在传播音乐知识、培养音乐兴趣方面一定能发挥更好的作用。

这些争取票房的手段不太适用于卡尔·马里亚·冯·韦伯的作品，所以他的歌剧被剧院经理们冷落，大众很少能听到。这是非常遗憾的一件事，除瓦格纳之外，卡尔·马里亚无疑是歌剧舞台上最杰出的大师。1786年，他出生在吕贝克附近的一个村庄，家里境况已大不如从前。他的父亲曾是一名军官，母亲是歌剧演员。比起训练新兵，他的父亲更喜欢拉小提琴，后来干脆投身音乐，在各个城镇间奔波，指挥乐队演奏或是组建新的歌剧团。从这一点来说倒与莫扎特一家有几分相似，这两家人也的确有一些接触。

男孩与同时代的两位名人——拜伦勋爵及塔列朗[①]一样是跛足，他在音乐领域接受了非常全面的教育，但由于从小居无定所，他有过很多位老师，约瑟夫·海顿的弟弟米夏埃尔·海顿是其中之一。此外还有教过梅耶贝尔的阿布特·福格勒[②]，以及观看父亲彩排时听过的所有歌手和指挥。

他的一生说起来很简单。为了生计，他必须勤奋工作，可是他保留了许多祖上的贵族习气，而这些要花很多钱。另外，他一直体弱多病，而且和拜伦一样非常在意自身的残疾，内心饱受煎熬。他寿命不长，尚未达到创作的巅峰就告别了人世，不过，《自由射手》《奥伯龙》

[①] 夏尔·莫里斯·塔列朗（1754—1838），法国政治家，曾任外交大臣及总理大臣。
[②] 阿布特·福格勒（1749—1814），德国音乐教育家、作曲家。

和《欧丽安特》这三部歌剧足以让他在音乐史上享有永恒的地位。

要评价一个人，不能只看他当红的时候多么受欢迎。举例来讲，各位是否听说过一个名叫加斯帕罗·斯蓬蒂尼的人？包括专业人士在内，一千个人里也不会有一个记得他是谁。然而，这个人却曾是拿破仑时代的托斯卡尼尼。皇帝和皇后（特别是皇后）认为他是古今最伟大的音乐家。教宗赐给他圣安德烈亚伯爵的头衔。普鲁士国王邀请他到柏林指挥皇家歌剧团，并为他颁发了功勋勋章。德国最高学府柏林大学授予他音乐荣誉博士学位。斯蓬蒂尼确实做出了一番成就，他继承了格鲁克，并开创了一种夸张的歌剧风格，后来由享誉法国的作曲家贾科莫·梅耶贝尔进一步完善。梅耶贝尔原名雅各布·迈尔·拜尔，父亲赫茨·拜尔是柏林的一位银行家，母亲叫阿马莉·伍尔夫。不过，斯蓬蒂尼的作品如今已被人们遗忘，要看他的《奥林匹亚》或《费迪南德·科尔特斯》，恐怕要跑很多家二手书店才能找出一本。

当年与他势均力敌的竞争对手——焦阿基诺·安东尼奥·罗西尼却不是这样。直到今天，我们仍可以在舞台上看到罗西尼的《威廉·退尔》和《塞维利亚的理发师》，有时还能欣赏到与他同时代的另一位著名作曲家——加埃塔诺·多尼采蒂[①]——的《军中女郎》和《拉美莫尔的露琪亚》。

但是，这一时期所有意大利作曲家的歌剧正渐渐淡出人们的记忆，原因正如我在前面一章里讲过的，现在没有人能唱这样的作品了。另一方面，韦伯的音乐却非常符合现代人的口味。他擅长利用乐器阐释戏剧场景——想让观众感觉孤零零一人置身广阔的森林，他便用双簧管、单簧管和圆号营造出静默林木间的氛围。

① 加埃塔诺·多尼采蒂（1797—1848），意大利作曲家，意大利浪漫主义歌剧的代表人物。

贝多芬也做过同样的尝试，但效果稍逊一筹，他需要用语言加一点解释，观众才意识到自己此刻正走过一片草地，一会儿就要匆匆找地方躲避突如其来的雷雨。而欣赏韦伯的《自由射手》和《奥伯龙》时，我们甚至不用看，就能在音乐中感知将要发生的事。

《自由射手》在滑铁卢战役六周年之际于柏林首演。这时韦伯已经意识到自己染上了肺结核。他没有理会，继续埋头工作。五年后，他前往伦敦指挥演出一部新歌剧，报酬有一千英镑。1826年6月5日，经纪人发现他已在睡梦中辞世。

1844年，他的遗骨被送回德累斯顿安葬。理查德·瓦格纳在葬礼上致辞。据说他讲得十分动人。对此我毫不怀疑。这毕竟是音乐史上最善表演的人在向前辈致以敬意。

第五十四章　艺术歌曲

也可以称之为"歌曲"，但二者并不完全相同。

我不知道《牛津词典》是否收录了 *Lied*（艺术歌曲）这个词，于是查了查——没有。这样看来，我不应该用它来做这一章的标题。可是，还有什么词可用呢？歌曲？但实际上"歌曲"与"艺术歌曲"有相当大的差别，就好比"艺术歌曲演唱者"与一般的歌手或法国的"香颂演唱者"并不是一码事。

唱歌是最古老的音乐表现形式之一，几乎与击鼓一样历史悠久。但是，艺术歌曲直到 18 世纪末才出现。*Lied* 这个词与我们日常使用的很多词语一样，很难给它一个确切的定义。游吟诗人、吟游歌手、工匠歌手等都是借助歌喉表达音乐情感，但严格来讲，他们从没演唱过艺术歌曲。18 世纪临近尾声时，我们才第一次听到了现代意义上的"艺术歌曲"。

在文艺复兴时期，每一个受过教育的人都要具备一定的音乐修养，能唱简单的歌，或能用某种乐器演奏简单的曲子。那时候很多有名的人文学者和改革家在音乐方面也颇有造诣。伊拉斯谟的老师是乌得勒

支的雅各布·奥布雷赫特①，这位大名鼎鼎的音乐家一生致力于音乐教育，在费拉拉到安特卫普之间的各个城镇奔波。马丁·路德擅长鲁特琴，创作或改编了大量歌曲。瑞士改革家茨温利②会弹里拉琴。加尔文当然不弹琴也不唱歌，但他言语里透露过对音乐的赞许。人称"最后的骑士"的皇帝马克西米利安一度被认定为当时最流行的一首歌——《因斯布鲁克，我不得不离开你》的作者。实际上，这首歌可能是海因里希·伊萨克③的作品，他曾掌管皇家礼拜堂的音乐创作，此前还做过洛伦佐·德·美第奇的管风琴师。不过，民众坚持认为他们敬爱的马克西米利安才是作者，由此可见在人们心目中，音乐和皇帝的地位有多么高。

我们现在所说的"艺术歌曲"出现在18世纪后半叶，当时约翰·亚当·希勒——一部著名德国歌唱剧的作者——以及彼得·舒尔茨开始尝试将民歌融入轻歌剧，结果大受好评，就连莫扎特有时也会效仿他们的做法。

这种新的艺术风格诞生后，引领发展潮流的不是巴黎，也不是维也纳，而是柏林（我没有开玩笑）。德国北部的诗人率先行动起来重振古老的民谣，北方的作曲家为它们配上了音乐。

歌德非常欣赏这种抒情的文体，但完全没认识到它的音乐潜力。舒伯特为他的诗《男孩看见野玫瑰》谱了曲寄给他，这位魏玛的圣人把包裹退了回去，没说一句感谢的话，没有任何评论。不过，一个大公国的枢密顾问有什么看法，其实已无关紧要。海顿、莫扎特和贝多

① 雅各布·奥布雷赫特（约1452—1505），荷兰作曲家。
② 乌尔里希·茨温利（1484—1531），瑞士宗教改革家、政治活动家。
③ 海因里希·伊萨克（1450—1517），佛兰德作曲家。

芬对艺术歌曲呵护备至,这足以确保它的未来。

到了19世纪初期,罗伯特·舒曼、弗朗茨·舒伯特、费利克斯·门德尔松–巴托尔迪(他在德语版本里将被称为 X 先生)非常认真地投入了艺术歌曲的创作,他们背后的推动力量当初曾让蒙特威尔第成为现代管弦乐的先驱。没有好的乐器,就不可能有好的器乐曲。艺术歌曲的发展离不开一种适合衬托人声的乐器。鲁特琴太难。小提琴的声音太单薄。羽管键琴音量不够大。然后,钢琴诞生了,问题得到了解决。

这是最流行的一种乐器,与其前身击弦键琴和拨弦大键琴一样是键盘乐器,但发声原理是用加了垫子的小槌敲击紧绷的金属琴弦。过去的键盘乐器发声是靠拨动琴弦,就像拨动曼陀林或吉他的琴弦。另外,这些老式乐器无法调节自身发出的声音大小。新的槌击式钢琴不同于拨弦式钢琴,弹出的琴声可以很响亮,也可以很轻柔。因此1709年巴尔托洛梅奥·克里斯托福利在佛罗伦萨发明出这种乐器时,将它命名为 *gravicembalo col piano e forte*,意思是"琴声可强可弱的大键琴"。这个名称太长,用起来不方便,所以被简化成了 *pianoforte*,意为"强弱音"。但这样还是有点复杂。后来这个词只剩下了代表弱音的 *piano*(钢琴),*forte*(强音)就留给演奏者去处理了。

克里斯托福利的发明并没有彻底取代各种旧式的琴。在这之后又过了一百年,钢琴的构造才充分简化完善,成为人人都能弹奏的乐器。

第一个做出重大改良的人叫施泰因[①],是奥格斯堡的一位乐器匠人。但在柏林,有一位雄心勃勃的乐器制作师名叫西尔伯曼[②],他多少借鉴

① 约翰·施泰因(1728—1792),德国钢琴及管风琴制作名家。
② 戈特弗里德·西尔伯曼(1683—1753),德国键盘乐器制作大师,出身乐器制作世家。

了克里斯托福利的想法，做出了新型钢琴，约翰·塞巴斯蒂安·巴赫应邀为腓特烈大帝试琴，结果非常满意。大约在1775年之后，柏林式样的钢琴传入伦敦，当地一个名叫布罗德伍德[①]的人开始尝试自己制造。这时大音乐家们都已开始弹奏钢琴，而且各有各的喜好。有些人狂热地迷恋音色冷硬的英国钢琴，另一些人独独偏爱轻柔优雅的维也纳钢琴，不然就拒绝演奏。莫扎特是维也纳派最杰出的代表。意大利人克莱门蒂[②]在19世纪头三十年里做过伦敦所有显赫家族的钢琴老师（正如与他同时代的车尔尼[③]在维也纳各大名门授课），他对布罗德伍德制造的钢琴赞不绝口。

不久，巴黎的埃拉尔[④]推出了一款钢琴，融合了上述两种钢琴的优点。从那时起，克里斯托福利的发明可以说进入了千家万户，比牙刷和汽车还要普及。在新大陆，一个名叫奇克林[⑤]的人从1823年开始制造钢琴，1853年，施坦威[⑥]也加入了这一行列。继他们之后，又有数十个钢琴品牌陆续诞生。

钢琴如此受欢迎的原因，在于它成功解决了一个难题，演奏者一人就能起到一个乐队的作用。在舒伯特之前，理想的歌曲伴奏必须动用管弦乐队。现在一种新的乐器出现了，过去要靠整个乐队实现的各种音调效果，它全都能演奏出来，而且不用花太多钱。这对歌曲的发

[①] 约翰·布罗德伍德（1732—1812），英国钢琴制造大师。
[②] 穆齐奥·克莱门蒂（1752—1832），意大利作曲家、钢琴家、指挥家，后半生致力于钢琴制造及教育。
[③] 卡尔·车尔尼（1791—1851），奥地利钢琴家、作曲家、音乐教育家。
[④] 塞巴斯蒂安·埃拉尔（1752—1831），法国乐器制作大师。
[⑤] 乔纳斯·奇克林（1798—1853），美国钢琴制造大师。
[⑥] 亨利·施坦威（1797—1871），美国钢琴制造大师。

展产生了不可估量的影响。舒伯特、舒曼和门德尔松率先认识到了这一点,因此全力投入了德国艺术歌曲的创作。

弗朗茨·舒伯特

弗朗茨·舒伯特是个一辈子都不走运的人。梅耶贝尔和奥芬巴赫私下里一定会叫他"倒霉蛋",因为从1797年出生到1828年去世,舒伯特确实一直是"倒霉蛋"。

他的父亲是小镇上的一名教师。除他之外,家里还有十三个孩子。尽管如此,这个男孩在音乐方面还是得到了培养。过去的人不管有一个还是十三个孩子,总归能想办法为所有子女提供良好的教育,至于他们到底是怎么做到的,这恐怕和斯芬克斯的微笑一样,会是一个永远无法解开的谜。看看当今培养音乐人才的机构,再看看巴赫、莫扎特或舒伯特那个时代的条件,我们至少应该能每年培养出十几位贝多芬。然而现在的结果是女孩子立志登上华丽的歌剧舞台,最终却是去为电台的轻泻药广告配音。

小舒伯特在爸爸的教导下学会了弹钢琴,消息渐渐传开,说郊外有一个孩子非常有音乐天分。没过多久,为皇家教堂搜寻音乐苗子的人就找到了他,把他带到了维也纳,就像今天一流大学的橄榄球队专门有球探到处物色体重一百五十磅、四肢发达、头脑简单的十六岁男孩那样。

入学以后,小舒伯特跟随奥地利首都最好的老师学习小提琴演奏和作曲,同时加入了教堂唱诗班,回报学校的栽培。

不过,少年弗朗茨已有一定的人生阅历,并不希望专职从事音乐工作。他决定选择一条比较稳妥的路,和父亲一样成为一名教师,这样他可以确定自己到四十岁的时候,一年至少能有两百美元的薪水。

他教书的水平想必不高，因为他一直没能得到正式的教职，可见冥冥之中自有一股命运的力量左右着世事。他没有别的事可做，无奈之下只能把全部的精力投入作曲。就这样，弗朗茨·彼得·舒伯特的创作才华开始如耀眼的火焰般燃烧，没过多久便吞噬了他的病弱身体。

他为争取"助理教师"这个小小的职位（他没有什么野心）努力了几年也没能如愿，这段时间里——1813—1817年——他不仅创作完成了几部大型管弦乐作品，还写出了几百首歌曲，包括至今广为流传的《魔王》和《流浪者之歌》。在这之后的六年，他在艾什泰哈齐家里教音乐，赚到了一点钱，这一家人是与海顿交好多年的艾什泰哈齐家族的一个支系。为了这份工作，他移居匈牙利，在当地听了许多匈牙利民间曲调，后来非常成功地将其融入自己的作品。

1825年，他回到维也纳，在随后三年里想尽办法谋求乐队指挥的职位。可惜，这次依然运气不佳。他是一个笨手笨脚的小个子，衣服总是穿得不得体。在这座城市里，优雅的生活已上升为一门艺术，一名近视的教师穿着皱巴巴的外套和劣质的鞋子，绝没有可能接替高雅讲究的萨列里。所以，弗朗茨·舒伯特始终没能实现他的目标。所谓"安稳的生活"——他这个阶层人人追求的终极理想，甘愿忍受屈辱、不畏艰辛追求的理想，这一生都与他无缘了。

总的来看，他似乎接受了命运的安排。艺术歌曲创作偶尔能给他带来一点收入。我没记错的话，他的歌曲集《沃尔特·司各特爵士诗歌选》得到了整整一百美元的报酬。他有一些忠实的好朋友，并不介意他在社交方面的不足，在大家心目中，他正如李斯特所说，是"古今最富诗人气质的音乐家"。朋友们有时为他提供食宿。他的要求很简单——一张睡觉的床，几张纸，一支笔，一瓶墨水，还有一瓶酒。有了这些，其余的事就简单了，可能一首歌还没写完，下一首已经在他

的脑子里酝酿成形了。他是一个为音乐痴狂的人，就像日本的葛饰北斋为绘画痴狂。

他每个星期都能写出新歌，少则一首，多则十几首，能找到出版商的话，就拿去出版，没有出版商的时候，就送给朋友。写歌之余，他还创作了各种类型的音乐——钢琴曲、管弦乐曲、歌剧、清唱剧、四重奏和五重奏，有些完成了，有些没完成，但即便是没完成的那些，也比大多数人的成品更精致。他总计写了六百首（我重复一遍：六百！）歌曲，随便拿出一首都足以让一般的作曲家成名。

所以说，他在短暂的一生中并非郁郁寡欢。弗朗茨·舒伯特虽然举止笨拙又腼腆，但有一群志趣相投的朋友在身边，他度过了很多快乐的时光。他喜欢那些被人们称作"舒伯特圈子"的晚间聚会，真心热爱音乐的维也纳人聚集在冯·朔贝尔①或约瑟夫·冯·施帕恩②的家里，围坐在钢琴边，听那位戴眼镜的教师弹琴为朋友福格尔③或其他歌手伴奏，演唱他的最新作品。莫里茨·冯·施温德④曾把这样一场聚会画了下来，看着这愉快的一幕，我们一下子明白了为什么弗朗茨·舒伯特有个绰号叫"Kann er'was?"，意思是"他会什么？"。每当有一名音乐界的新人被带进这个圈子，弗朗茨·舒伯特便会透过厚厚的眼镜片看着他，问道："他会什么？"这个老实人评判别人的标准只有一个：他的专业水平怎么样？

1828年11月，弗朗茨·舒伯特染上了伤寒。病倒不久，他就

① 弗朗茨·冯·朔贝尔（1796—1882），舒伯特的好友，家境殷实，曾资助他安心创作。
② 约瑟夫·冯·施帕恩（1788—1865），奥地利贵族，舒伯特的好友。
③ 约翰·米夏埃尔·福格尔（1768—1840），奥地利歌唱家。
④ 莫里茨·冯·施温德（1804—1871），奥地利画家。

在哥哥费迪南德的家中去世了。当他来到天堂门口，负责登记的天使拿出一支崭新的鹅毛笔，在他的名字后面写道："这个人……他是大师！"

罗伯特·舒曼

下面要讲的又是一位兢兢业业的德国人，他的名字叫罗伯特·亚历山大·舒曼。他是一位出版商的儿子，受家庭环境影响爱上了文学。二十岁之前（他出生于1810年），他的兴趣全在小说和散文创作，作曲只是闲暇时偶尔为之。父亲发现了他的才华，敦促他放下其他事情，专心投身音乐。母亲却盼着他能在法律行里找一份体面的工作。后来父亲去世，为满足母亲的心愿，罗伯特·舒曼前往莱比锡和海德堡研读法律。但是1830年的复活节，他去听了帕格尼尼的演奏。从那以后，法学书都被扔到了一边，他也要成为了不起的音乐大师。

他急于把失去的时间补回来，结果伤了自己的右手，再也没能恢复。他的钢琴演奏事业就此画上了句号。但一个人即使只有一只手完好，一样可以成为伟大的作曲家。舒曼开始潜心创作自己的第一部交响曲。

他爱上了克拉拉·维克，她是一位钢琴演奏家，由她诠释的舒曼作品后来成了广为流传的版本。女孩的父亲是舒曼的音乐老师，他不同意两人的婚事。有一个女儿走上音乐这条路就已经够糟糕了，还要加上一个女婿吗？坚决不行！相爱至深的两个人等了几年，然后私奔结婚了，留下老爹自己大发脾气，等到他渐渐气消了，大家便又重归于好。

在此期间，舒曼创办了一份期刊，这是音乐领域的第一份评论性杂志，名为《新音乐杂志》。它大胆地维护几个眼看要被遗忘的人，包

括莫扎特和贝多芬。它还积极宣传三位当时正努力争取认可的音乐家，他们是卡尔·马里亚·冯·韦伯、弗里德里克·肖邦以及埃克托尔·柏辽兹。这本杂志办得很成功，虽然一直没能完全收回成本，但是得到了所有有头脑的音乐爱好者的支持，也确立了舒曼作为音乐评论家的地位。

耶拿大学授予他名誉博士学位。莱比锡音乐学院聘请他任教。那是德国浪漫主义作家的鼎盛时期。海涅写的诗犹如化作文字的音乐。舒曼又将这旋律从文字的束缚中释放出来。短短一年间，他创作完成了一百五十余首歌曲。这种压力让他不堪负荷。他开始陷入间歇性的抑郁情绪，耳边时刻响着 A 大调的旋律。现在已由精神分析专家详细研究分类的各种恐惧症，集结起来轮番折磨可怜的罗伯特·舒曼。终于，他再也承受不住了。

他被送到杜塞尔多夫休养，"换换环境"，这是最后没有办法的办法，有时能发挥奇效。然而这一次奇迹没有出现。舒曼跳进莱茵河试图自杀。这时回响在他耳边的已不是 A 大调，而是整部交响曲了。大家把他救上岸，送进了波恩附近的一座私人精神病院。他在那里住了两年。1856 年 7 月 29 日，死神帮他摆脱了痛苦的折磨。

他的夫人在这之后又度过了四十年岁月。我记得——只是模模糊糊地记得，也许有误——我十岁的时候听过她与约瑟夫·约阿希姆[①]的合奏。我对约阿希姆印象很深，因为他长得像我的爷爷。对于克拉拉·舒曼，我不是十分确定。不过，肯定有很多人还记得她的演奏。她对勃拉姆斯作品的诠释很出名，那个孤独的人在年轻时曾梦想娶她为妻。他们始终没有走到一起，这样也许对两人更好。两位大艺术家

① 约瑟夫·约阿希姆（1831—1907），匈牙利小提琴演奏家、作曲家、指挥家。

的结合不一定是天作之合。幽冥之中为他们牵线的力量并没有安好心，魔鬼在那里调制着最邪恶的毒药——同行间的嫉妒。

费利克斯·门德尔松 – 巴托尔迪

就在我写这本书的时候，报上报道说，德国人把莱比锡音乐厅门前的费利克斯·门德尔松 – 巴托尔迪像拆了下来，熔掉了，大概打算在原来的底座上为《霍斯特·威塞尔之歌》[①]的创作者立一座像。就让他们自得其乐好了。不过，既然他们打败了一个早已长眠的敌人，可以再来试试难度更高的战斗。让他们试试全力以赴，把摩西·门德尔松[②]的孙子留在世间的作品全部清除，比如《仲夏夜之梦》、小提琴协奏曲、《以利亚》以及其他清唱剧、管风琴演奏曲、室内乐，还有最重要的——这位大师创作的艺术歌曲。假如他们真能做到这一点，那么我甘愿说一句："希特勒万岁！"

如果说音乐能反映出创作者的本性，费利克斯·门德尔松无疑是一个很好的例子。他的一生快乐、充实、平顺。他有一位杰出的母亲，由衷赞赏自己这一双儿女的才华。他有一位睿智的父亲。他有忠心的朋友。他年少成名，赢得了广泛的认可。他娶了一位法国胡格诺派牧师的女儿，婚姻十分美满。他从来不用为下个月的房租发愁，门德尔松一家虽然受洗加入了路德派教会，但一直与一家收益极好的犹太银行关系紧密，他们生活优渥，有思想，也有很高的文化修养。

① 德国纳粹活动家霍斯特·威塞尔（1907—1930）填词创作的一首歌曲，被选定为纳粹党党歌。
② 摩西·门德尔松（1729—1786），德国犹太裔哲学家，被誉为"德国的苏格拉底"，音乐家费利克斯·门德尔松的祖父。

那么，究竟是什么让这位上天的宠儿拼死拼活地工作，年纪轻轻就耗尽了生命？是什么让他如此勇猛地冲上帕尔纳索斯山，根本不把妒忌他的诸神放在眼里？

我认为，这是出于对朋友的忠诚，忠于那些不曾得到命运眷顾的朋友，其中有一位甚至是他从没见过的人，因为1809年费利克斯出生时，塞巴斯蒂安·巴赫去世已有半个多世纪了。那时汉堡被法国人占领。门德尔松一家忠心爱国，不愿在落入外国暴君统治的城市继续生活。小费利克斯出生后不久，他们就搬到了柏林。后来门德尔松旅行去了很多地方，但始终以柏林或莱比锡为家。1847年他在莱比锡告别了人世，这一年早些时候，他失去了同样才华出众的姐姐范妮。姐姐的突然离世对他打击很大，他再也没能走出伤痛。这对姐弟感情深厚，姐姐走了，弟弟便失去了独自活下去的力量。

我前面曾说他品格高尚。有一件事是很好的例子。这个犹太男孩坚定地奉行中世纪的骑士精神，认为有能力应对危难的人理应保护弱者和不幸的人。我刚才提到了巴赫。门德尔松年纪还小的时候，大多数德国人都已经忘记了约翰·塞巴斯蒂安这个名字。十二岁时，少年费利克斯偶然见到了巴赫的《马太受难曲》，当时这份手稿收藏在柏林皇家图书馆。他激动得吃不下也睡不着，最后母亲答应想办法为他抄一份副本。正是借着这本乐谱，巴赫的清唱剧杰作在门德尔松私宅第一次上演。

这只是行动的开始。终其一生，门德尔松一有机会就向同时代的人们介绍巴赫，告诉大家圣托马斯教堂这位谦逊的唱诗班指挥及管风琴师有多么了不起。他还为舒伯特做过同样的努力，或者说曾经尝试过。他在伦敦指挥乐队排练舒伯特的《C大调交响曲》时，乐手们觉得终曲部分太荒唐了，根本没法演奏。他们哄堂大笑，觉得这就是一

没有了雕像的基座

个笑话。

门德尔松很失望,不过,英国宫廷给予的礼遇对他是个安慰。虽然维多利亚女王在很多问题上有点守旧,女王的丈夫更像牵线木偶,但他们亲自接待了门德尔松,这个年轻人的父亲不久前才帮助犹太同胞挣脱居住区的束缚,他并非贵族,却自有一种贵族气派。

门德尔松记忆力超群。他是第一位不用乐谱就能演奏的音乐大师。这在今天很常见,大家并不觉得有什么稀奇。但是,当年门德尔松不用乐谱演奏贝多芬的《降E调协奏曲》,成了报纸头版报道的大新闻。这次访英期间还发生了一件事。门德尔松原本要在自己创作的三重奏中演奏钢琴,上了台才发现,钢琴部分的乐谱不见了。这其实并不妨碍门德尔松演出,因为乐谱早已烂熟于心。但他怕同台的两位演奏者

误会，觉得他有意卖弄。于是他没有声张，随便拿了一本摆在钢琴上的书，倒过来放在乐谱架上，请一位朋友坐在身边，在他弹琴时假装为他一页页翻乐谱。在那个领域里，大多数演奏家对待同行都仿佛同一个笼子里的狼，门德尔松的这个小小举动格外值得称赞。

现在有种盛行的风气，人们谈到费利克斯·门德尔松就含蓄地微笑，对他的音乐稍稍流露出一点蔑视，成了受过高等教育的体现，就好比说："哦，是啊，柴可夫斯基！可怜的柴可夫斯基！他大概也算是尽力了。"即使这两位大师的成就无可否认，还是会有人挑毛病说，可惜他们的音乐感情色彩太重。

我想，应对这种现象的办法总归是有的，但说实话，我不知道。我当然也可以提出我认为合适的回应，只是说出来恐怕不大好听。所以我们还是不再多说了，就把这个问题留给历史去评判吧。

第五十五章　帕格尼尼和李斯特

专业演奏家的出现及艺术家的解放。

音乐演奏家的诞生与驿站马车有很大的关系。中世纪有漂泊的吟游歌手,但他们出门在外都是靠步行或骑马,所以行踪不定,来来去去都说不准。再者,就算他们能做到准时,那时候也没有音乐厅供他们登台演出。他们只能到某座城堡或私人宅邸里演唱。这样的条件对一般的流浪艺人来说已经够好了,但是满足不了当时上流社会的一些人,他们对音乐的热爱不亚于当今贵族对障碍赛马的痴迷。

欧洲大陆经济好转之后,商人又可以带着货物行走各地,音乐人却还是脱离不了日常活动的小圈子。偶尔有其他城镇、教堂或修道院向他发出邀请,这时他才会从巴黎前往佛罗伦萨,或从乌得勒支前往威尼斯。但是一直要到18世纪末,演奏家才开始到各地巡演。

那时驿站马车线路已覆盖了整个欧洲,和现代公交线路一样,有固定的运营时间。马车在冬季里也许有点冷,有点漏风,但总的来说,这是一种方便又舒适的交通工具。在欧洲北部和中部,一场音乐会如果有了确定的时间,人们基本上可以按时到达现场。那时当然不可能

演奏家

像今天这样,在六天里开八场音乐会。不过,那时也没人有这么高的要求。一周有一场音乐会就足够了。

既然艺术家已不是问题,各个城市纷纷建起自己的小音乐厅满足市民需求。现在距离最后的成功只差一步,需要有一个才华出众或能够吸引观众的人来激发民众的兴趣,让大家心甘情愿掏钱来看演出。

19世纪的头四十年里,的确出现了符合这项条件的人物。他们就是这一章标题中的两个人——尼科洛·帕格尼尼和弗朗茨·李斯特。

初学音乐的人内心深处都有一个坚定的信念，认为只要自己有才华、不懈努力，终有一天能够轰动乐坛，打破珍妮·林德[①]或帕德雷夫斯基创下的纪录。年轻人坚信有心就能成功，我实在不忍打击他们的热情。我不希望他们因为我的缘故而产生哪怕一丝一毫的动摇，我不是说这个世界上有什么目标是不需要艰辛付出和过人天赋也能达成的，然而纵观近百年来的音乐舞台，单凭努力和天赋的确不足以成就辉煌。还有一个元素同样必不可少。我不是指运气，虽说有好运相助当然更好。要成为巨星，还要有必备的表演才能和一小点德国人以前常说的 *Bühnentalent*。这个词很难确切翻译。译成"舞台表演天赋"显得力度不够。它是指一种征服全场的能力，一种瞬间将现场的观众和聚光灯下的艺术家联系在一起的神秘力量。

艺术家在舞台上展现出的 *Bühnentalent* 各不相同，不能简单地认为它等同于帕格尼尼借以扬名世界的那种技巧的炫耀。李斯特和这位同时代的意大利小提琴家一样有名，他从来不屑于玩那些小伎俩，却受到更多民众的喜爱。

他们是怎么成功的呢？这实在不好说。珍妮·林德是怎么成功的？从各方描述来看，她的嗓音并不比今天大都会歌剧院的众多歌手更出色。帕德雷夫斯基是怎么成功的？他在七十七岁那年演出的时候，卡内基音乐厅里依然挤满了狂热的崇拜者。

帕德雷夫斯基拥有与生俱来的表演天赋。第一次到美国巡演之前，他的钢琴制造商为他做了一场声势浩大的宣传。另外，他本人作为坚定的波兰爱国主义者，半个多世纪的时间里一直活跃在公众视野中。弗里茨·克莱斯勒却正相反，他是不爱出风头的典型，演出之前不做

[①] 珍妮·林德（1820—1887），瑞典女高音歌唱家，被誉为"瑞典夜莺"。

任何宣传也无所谓,只要在报纸上登一小条预告就可以了。扬·库贝利克①是一位不同凡响的小提琴演奏家,了不起的艺术家,可是他对公众的吸引力并没有维持很久。艺术家不可能纯粹仰仗宣传成功,这是白费时间和金钱。他也许能得到一时的关注,就像游泳横渡英吉利海峡或在马拉松比赛中胜出的人。但这样的名气如同冰上的篝火,熊熊燃烧时能够照亮方圆几英里,一旦烧完了,便只剩下无尽的黑暗。

比我更懂行的人非常认真深入地思考过这个问题,毕竟这关系到他们的资金。但他们也没有得出定论。有些人把原因归结于仁慈的上帝。"有人得到了上帝赐予的表现力,有人没得到这份天赋。"他们说完就不再去想这个问题了。这样解释还是有些片面,因为一位有头脑的舞台监督(少数音乐经纪人同时也是极有头脑的舞台监督)能为上帝提供恰到好处的协助,确保自己代理的音乐家演出成功。

那么,他们究竟用了什么办法?好莱坞可以提供一个答案。他们把音乐家包裹在耀眼的光环里。他们借助神秘的心理学小招数,在数百万潜在观众的心里悄悄埋下好奇的种子,直到大家再也按捺不住,纷纷买票去亲眼看看。这听起来很刺耳,很无情,可事实就是这样。我怀疑当今绝大部分钢琴、小提琴演奏家以及所有歌唱家的最终"吸引力"都来自于这种包装手段。

观众之所以喜欢珍妮·林德,原因在于大家都知道她不仅是出色的歌手,同时也是一位尽心尽力照顾家庭的瑞典主妇。这是她独特的个人魅力。不过,莎拉·伯恩哈特②不论在哪里演出都是场场爆满,但没人会把她与家庭美德联系在一起。就在我写这本书的时候,舒曼 =

① 扬·库贝利克(1880—1940),捷克小提琴演奏家。
② 莎拉·伯恩哈特(1844—1923),法国著名演员。

海因克[①]去世了。这位老妇人一定会同意我的观点,世上有比她唱得更好的歌手。但是,她性格开朗,以满腔的热情拥抱生活。当人生陷入悲惨的困境,她昂首面对一切苦难,也因此征服了所有听众的心。

我想我无须再多说,每一位读者应该都记得类似的例子,大家回想一下就会发现,这些艺术家身上必定有一点与众不同的魅力,根本用不着剧院发放免费的入场券招揽观众。

字典对"魅力"的解释是"任何人或物具备的一种奇妙或假想的美——一种虚幻或诱人的吸引力"。魅力无关外貌美丑,与过人的才智也没有直接联系。精湛的专业技艺当然是必备条件。个人努力和甘愿承受无尽痛苦的决心同样不可或缺。但除此之外,关键还要有一种魔法般的力量——让人总觉得自己还没有看到或听到全部——让观众始终保有好奇心和兴趣,去探寻一个永远不可能找到的答案。

帕格尼尼和李斯特就拥有这样的魅力。19世纪30—50年代,这两个人在报纸上占据的版面不亚于今天的希特勒和墨索里尼之流。他们到一座城市演出时,那一天便是当地的公共假日。当他们乘马车抵达,马卸了套,大家就欢欢喜喜地送他们去下榻的旅店,到阳台上向欢呼的民众致意。

我们对帕格尼尼演奏的了解仅限于各种传闻,不过,现在还有很多在世的人听过李斯特的演奏,他们一致认为即使到了晚年,他的演奏技巧依然令人惊叹。技巧并不稀奇,大部分人都能练成,但他在这之上还添加了一点自己的风格,这么多年以来,留存在人们记忆里的正是这一点李斯特"特色"——他独有的"风格"。今天,我们的演奏技巧有了毋庸置疑的提高,我们的钢琴制造工艺实现了飞跃。但是,

[①] 欧内斯廷·舒曼-海因克(1861—1936),美籍奥地利女歌唱家。

会不会有人再度展现李斯特风格——这是现在没法回答的问题。我们也只能猜想而已。

至于帕格尼尼，我们知道他不单是用自己擅长的断音和左手拨奏打动观众。他的变格调弦很出名，但并不是独创的手法。在他之前也有一些小提琴手或吉他手在调弦时，有意调得比常规的合奏调稍高或稍低一点，以奇特的演奏效果震撼不懂行的观众。他还有一个最拿手的节目，即在演奏中途割断他的瓜尔内里琴上的三根琴弦，用仅存的一根弦完成余下的部分。其实近一个世纪前，巴赫等作曲家就创作过单弦演奏的咏叹调。另外还有一些不入流的小伎俩，比如登台的时候搞点花样，借用一般戏剧场景中让魔鬼从墓地中现身的机械装置——真正懂音乐的人不会因为这些就相信他是空前绝后、永远不可能被超越的小提琴演奏大师。

他是一个贪婪的人，嗜赌成性却又运气不佳，玩牌需要很多钱支撑，所以他不在意自己成为话题人物，任由大家的议论给他添几分神秘，他一辈子都带着一点这样的神秘色彩。他也有拉丁族裔那种生怕被骗的防备心，每次都会亲自到售票处看看下一场演出的门票销售。音乐会一结束，他马上就不见了踪影。他回到旅店的简陋房间，或许玩一会儿牌，第二天一大早便启程前往下一座城市，每一分钱都精打细算，这样等到告别人世时，能为他和妻子——著名舞蹈家安东尼娅·比安基——养育的儿子留下一大笔财产。

公众并不了解他私下里的节俭。他们对这种事也不感兴趣。这太平常了。人们坚持认为孩子的生母其实是一位贵妇，小提琴手曾与她在托斯卡纳的一幢孤寂城堡里神神秘秘地共度了四年，后来有一次一时气急勒死了她。另外还有传言说，他杀死了自己的母亲，据称有了

解内幕的人说这是真事，而且他为此被关进了地牢，在那里练成了用一根琴弦演奏的绝技，因为他只有一根琴弦。

这些传言都是无稽之谈。倘若属实，教宗不可能与帕格尼尼结下私交，更不可能授予他贵族荣耀。再说，一个杀人犯不可能赢得拿破仑的妹妹埃丽萨的青睐，身为卢卡公爵夫人，她起码在公开场合举止要得体。不过，传言吸引了大众的关注，为帕格尼尼带来了丰厚的收入。多么奇特的一个人！巡回演出获得巨大成功后，他试图在巴黎开一家赌馆，结果自毁前程。警方拒绝发放执照这件事让他备受打击。结核病已折磨他多年。1840年，他病重过世。

这一年，弗朗茨·李斯特二十九岁。九年前，他在巴黎听过帕格尼尼演奏。那场音乐会深深震撼了他，他暗自发誓，要将钢琴演奏技艺提高到那个意大利人拉小提琴的水平。从这一点也可以看出，帕格尼尼虽然喜欢搞些花哨的小把戏，但就专业而言，他想必是一位货真价实的音乐家，因为李斯特被誉为有史以来最伟大的钢琴大师，他本人对现场演奏的各种窍门也是一清二楚，不会这么轻易地被蒙蔽。在其他方面，这两个人没有任何共同之处。帕格尼尼是天生的江湖艺人，而李斯特是上天眷顾的大师，他以不懈的努力让艺术家成为一个对社会有用而且非常受人尊敬的群体。

他为钢琴演奏技巧的发展做出了重要贡献，也为世人留下了自己创作的乐曲（这些作品的价值在今天常常被低估）。除此之外，李斯特也是值得所有音乐界同仁永远感谢的一位伟大人物，因为他曾为艺术行业的荣誉而奋战。

搞艺术的人通常与上流社会无缘，过去当然也有一些特例，有画家与国王结下友谊，有剧作家和音乐家与君主私交很好。但在李斯特之前，艺术家一直没有稳定的社会地位。他们曾是罗马皇帝宫殿里的

希腊人，苏丹王宫里的杂耍艺人。来，给我们翻个筋斗，唱首歌，讲个笑话，或者变个纸牌魔术，总之露一手让我们开心一下，花钱雇你来就是为了找乐子！

游吟诗人出身统治阶层，在社会上受到礼遇，但是为游吟诗人伴奏的人，那些演奏鲁特琴或提琴的人，却只能与仆人一同用餐，出入只能走厨房门。在17世纪，巴赫这样的大师在一名路德派教堂执事面前还要忍气吞声，伦勃朗这样的画家不得不低声下气地向奥朗日大公讨债，像可怜的鱼贩追讨上个月的欠款。路易十四曾赐座给莫里哀，这件事在宫廷里被议论了五十年。

据说在美国南方，一般的种植园主都很宽容，对家奴很好。对此我毫不怀疑。但我也认识到，假如庄园主是个恶棍，他随时可以命人把老黑奴捆到树上抽五十鞭。老黑奴也知道这一点，所以没有一刻能完全放松，在主人善待他的时候也是提心吊胆。一直到李斯特那个时代，普通音乐家的状态都与老黑奴相差无几。如果能为艾什泰哈齐家族效力，他不会有什么不满。但是，他也可能迫于无奈为萨尔茨堡大主教做事。这时是怎样的情景，各位回想一下莫扎特的遭遇就知道了。

关于李斯特如何成功改变了这种状况，细说起来可就话长了。他是一位非常杰出的音乐家，但他的艺术作品当中，最伟大的一件其实是他自己的一生。即使人们忘记了他的音乐，他的生平故事仍会长久流传下去。

弗朗茨·李斯特出生在一座叫雷汀的匈牙利村庄，他的父亲是一块地产的管理人，土地的主人来自那个不时在音乐史上出现的艾什泰哈齐家族。李斯特的父亲是匈牙利人，母亲是日耳曼血统的奥地利人。在多民族混居、使用多种语言的地方，孩子必然是继承母亲的语言，

所以费伦茨这个匈牙利语名字变成了弗朗茨，后来他一直被视为日耳曼人，而不是匈牙利人。他能讲一点故乡的语言，但直到晚年才开始用匈牙利语写作，那时他在同胞们眼里已是国家的骄傲。

这一点很有意思，因为他生下来是匈牙利人，但在日耳曼文化背景下成长，我们很难明确地把弗朗茨·李斯特归到哪个民族。应该说他与之前的歌德一样，是一个优秀的欧洲人，只要发现有天分的人，他都乐于伸手相助，结果当时几乎所有的晚辈都受到过他的影响。年轻时，他大胆地在演奏会中加入贝多芬和韦伯的作品，没人想听也无所谓。在晚年，他是最积极维护理查德·瓦格纳的人。另外，他还坚定地支持肖邦和柏辽兹。他在魏玛担任宫廷乐队指挥的那些年里，这座德国小城不仅成为欧洲的音乐中心，同时也是每一位雄心勃勃的年轻作曲家心目中的圣地，他们认为自己空有一身才华，却找不到伯乐给他们一个展示的机会。

假如李斯特是一个普通人，我们会觉得他的人生有很多前后矛盾的地方。1835年，他（在那位女士的热情鼓励下）得出一个结论，如果没有迷人的艾古勒特伯爵夫人时时陪伴，生活将再也无法继续。伯爵夫人不但以笔名丹尼尔·斯蒂尔写书（很没意思的书），还开办了一间沙龙，巴黎文学界、音乐界、艺术界在这里会聚一堂，听海涅朗诵他写的诗，听肖邦弹奏小夜曲和圆舞曲。不过，世界上有那么多地方可去，李斯特偏偏带着心爱的女人去了日内瓦——约翰·加尔文的老家，对艺术家而言最难舒心的一座城市。

随后几年里，伯爵夫人为他生了三个孩子。其中一个女儿在后面七十年的音乐史上扮演了相当重要的角色，她不只是继承了母亲的聪慧头脑，强势的悍妇性情也和母亲如出一辙。她的名字叫柯西玛。1857年，她嫁给了父亲最中意的学生——汉斯·冯·比洛。他起初专

攻钢琴，后来成为那个年代顶尖的指挥家——"继贝多芬之后最优秀的一位"，听过两人指挥乐队的人都这样评价。当理查德·瓦格纳为赢得世人认可，开始了长达四十年的奋斗时，冯·比洛作为著名指挥家，为他提供了强有力的支持。瓦格纳满心感激，以极富瓦格纳特色的方式报答了他的朋友。他拐走了朋友的妻子，当上了李斯特大师的女婿。

伯爵夫人的脾气与她疼爱的女儿柯西玛一模一样，几年过后，她的爱人渐渐觉得再也无法忍受，1840年，两人终于分道扬镳。李斯特重返音乐舞台，伯爵夫人借写作平复心情，在书里愤愤讲述个人往事。这本书问世之后无人关注，她转而投身激进派，在巴黎主持一个革命沙龙。她的二女儿布兰汀嫁给了埃米尔·奥利维耶，拿破仑三世手下的一名大臣，普法战争的爆发与他有直接关系。

讲到这里，各位大概也发现了，李斯特是个才华不凡的人。与他接触过的一切，女人也好，音乐也好，仿佛立时散发出不一样的光芒。世上有些人有种伤人的"恶力"，被法国人称作"李茨先生"的他却好像有种"魔力"。别的演奏者弹钢琴要全力以赴弹上三个钟头，才有可能让观众认可他们的音乐才华。李斯特只需登上舞台，向观众微笑致意，大家就已为他倾倒。但在他触动琴键的那一刻，沉醉在喜悦中的人们便又被唤醒，聆听他那丝绒般的琴音。

现代评论家认为他创作的音乐略显肤浅，缺乏深度。他们解释——或者说帮他辩解说，这个可怜的人时间紧张，承受的压力简直不可思议，他不停地在各地奔波，不停地把赚来的钱都拿去接济值得帮助的穷学生，不停地创作自己的音乐，不停地把别人的作品改编成适合钢琴或管弦乐队演奏的曲子，不停地回复成堆的信件，不停地出席各种晚宴和招待会，不停地举办慈善演出，而且身为虔诚的天主教徒，他还抽出时间一丝不苟地履行信徒的义务。

李斯特想必是铁打的身体，能这样忙碌一辈子，在七十五岁高龄才告别人世。要是换作别人，能赢得一位艾古勒特夫人的芳心足以感到三生有幸。然而1848年，李斯特落入了另一名女子的情网。这次他爱上的人属于另一个阶层，有时人们称之为"有势力的"阶层。她是俄国公爵赛恩－维特根施泰因的妻子。李斯特和她在小城魏玛共度的十三年里，据警方报告显示，当地的小官员被两人离经叛道的行为吓坏了。可是他们拿这位普通公民没办法，因为他的接待室里总是聚着几位各国的王公贵族，他写给执政大公的信圆滑得体，堪称社交杰作。对大师的个人行为稍加指责，哪怕只是一点点批评，都会被认为是很失礼的事。虽然俄国宫廷表达了不满，但大名鼎鼎的李斯特只要写一封信，魏玛公国就会立即调集军队与俄国人对抗。

喜欢研究族谱的人可能注意到了，这时弗朗茨·李斯特已经变成了弗朗茨·冯·李斯特。不过，他以一贯的李斯特式慷慨，把贵族头衔送给了一位看起来更需要这个身份的表亲。皇帝、国王或教宗赐予的一个封号对他有什么意义呢？他护照上的官方备注写着："此证件持有者无须描述，因为全世界都已认识他。"没错，这个平民出身的匈牙利孩子在某些场合享受的礼遇，比傲慢的奥地利和匈牙利权贵还要高，这些人觉得必须找机会挫挫他的锐气。

有一次，匈牙利举办活动纪念一千年前的一场辉煌胜利，当时英勇的马札尔人打败土耳其人，拯救了欧洲文明（他们经常自认是文明的救星），李斯特应邀创作庆典音乐。他为这次演出亲自培训了乐手和歌手，带着大家乘船来到布达佩斯。一场盛大的晚宴将在皇宫举办。各地贵族纷纷赶到布达佩斯向君主致贺。唯独我们的艺术家不在受邀之列。他觉得这是有意怠慢吗？当然没有。音乐会上，他和往常一样温和亲切，不过皇家宴会当晚，他自己办了一场宴席，就在一行人来

匈牙利首都坐的那艘船上，他和"同事们"——和唱歌的、拉小提琴的、吹低音管的人欢聚一堂。

没错，要打压这个地产管理人的儿子可没有那么容易。他从来不发脾气。他在任何时候都能稳稳掌控局面。正因为这样，他一直到过世都享有很高的地位。

在人生的后半段，他基本告别了演出舞台。过去的岁月已成为过去，那时的他马不停蹄地长途奔波，与西吉斯蒙德·塔尔贝格①展开轰轰烈烈的竞争，以至于很多国家形成了水火不容的两大阵营：一个坚定地支持李斯特，另一个崇拜手指灵巧的西吉斯蒙德·塔尔贝格——唯一一位在瑞士出生、名扬全球的音乐家。年纪渐长的李斯特开始厌倦自己背负的盛名。他得到的荣誉足以满足一百个普通人的野心。渐渐地，就连忠心（过于忠心）跟随他的赛恩-维特根施泰因夫人都让他生厌。人到了五十岁，不喜欢再听身边的人唠唠叨叨——雨天别忘了穿雨鞋，晚饭以后喝白兰地不能超过两杯，不然会消化不良。李斯特暗示两人分手比较好，公爵夫人这时已是自由身，可以下嫁平民，再不尽快行动起来，他就要被绑定一辈子了。

这个难题最终以典型的奥地利方式解决了。枢机主教霍恩洛厄（他因为门第关系很不赞同两人在一起）做了安排，授予这位音乐家神职——悄悄地，一点没有声张，但非常有效地解决了问题。李斯特神父献身宗教，从此断绝了一切世俗诱惑。他与公爵夫人始终是心灵相通的好友，但再也没人提起结婚的事。

此后近三十年，欧洲人有幸欣赏了一幅奇特的画面——一位英俊的年长绅士一身神父装扮，往来于罗马、魏玛和布达佩斯三地，孜孜

① 西吉斯蒙德·塔尔贝格（1812—1871），瑞士钢琴家、作曲家。

中世纪的建筑师由于政治原因,不得不修建高楼以保安全

今天的建筑师因为经济成本的缘故只能向空中发展，建起摩天大厦

不倦地教导每一位有望成才的学生，所有的付出都是出于对这项工作的热爱，从不收取一分钱。

关于他创作的音乐，大家经常可以听到，所以我在这里不做任何评论。作品如何需要你自己去判断，其他人的意见都无关紧要。不过，现在的音乐家应该永远铭记弗朗茨·李斯特的恩惠。他凭着他的人格魅力打破了世人的偏见，多少个世纪以来，艺术家一直被这种歧视禁锢在社会底层，与马戏团的杂技演员、演节目的海豹等一同生活在属于他们的角落里。

性情粗鲁、恃才傲物的贝多芬也曾有类似的感受，有一次他在维也纳散步，途中偶遇一位来访的国王，贝多芬拒绝脱帽问候。"我在我的领域里不也是国王？"他傲慢地问道。他没有因无礼而获罪，因为他是贝多芬，一个满肚子牢骚的人，同时也是那个时代最伟大的天才。弗朗茨·李斯特从不拒绝脱帽打招呼。不过，他的态度举止带着一种特殊的气质，让对方不由自主地先摘下帽子，恭恭敬敬地向他问好。叛逆的贝多芬总是在大喊："嘿，你们这些人记住，我不比任何人差！"李斯特却早已暗自认定这是毋庸置疑的事实，他有这样的自信，对手的王牌武器也就失去了效力，他以自己的方式与他们对抗，不用长剑，不谈血统，只以才华和天赋论英雄。

弗朗茨·李斯特于1886年逝世。此后世上再未出现过第二个李斯特。有人几乎能与他比肩，但终究还是差了一点。

第五十六章　柏辽兹

现代"流行音乐"的开端。

如今的标题音乐①大有越走越偏的趋势,演出节目单的分量远远超过了音乐本身。照这样发展下去,再过不久每个小节都会有两大段文字说明,每听八分钟的交响乐,我们就要附带着听上九分钟的旁白解说。

标题音乐并不是近年出现的新事物。早在16世纪中期,就有人尝试用纯音乐表达非音乐的内容。库瑙曾经纯粹用声音重现了大卫与歌利亚的战斗,或许可以说是17世纪这一类型音乐的最佳代表。他的前辈,荷兰管风琴师斯韦林克擅长演奏以假乱真的雷雨音效,一位同行相当肯定地说,他用这架琴演奏的琶音能营造出逼真的场景,让听众仿佛真的看到了基督升天。

洛可可时期的作曲家相对温和,喜欢在音乐中模仿布谷鸟、夜莺

①　以文字或标题阐明全曲主题的器乐作品,源自16世纪,在19世纪浪漫主义运动中得以兴旺发展。

以及田野里发出各种有趣声响的小动物。贝多芬在作品中融入了潺潺溪水和暴风雨过后的彩虹。

当拿破仑粗暴地闯入这片人间天堂——让·雅克·卢梭笔下快活的牧羊人栖身的家园，不幸的仙女和她们的伙伴逃进了附近的森林，把培育新音乐的田地留给了皇家军队和大炮的隆隆巨响。战争主题的音乐一下子成了热门，作曲家们匆匆行动起来，趁着炮火纷飞赚一笔钱。

维也纳会议期间，欧洲外交界和贵族阶层的代表齐聚奥地利首都，贝多芬应邀指挥一场音乐会，招待大约五千位来访的宾客。他选择了演奏《英雄交响曲》或《田园交响曲》吗？当然没有。这批听众不可能听懂这两部曲子。贝多芬挑选的曲目是《战争交响曲》，他在作品中生动呈现了著名的维多利亚战役，当时惠灵顿公爵迎战儒尔当①和西班牙国王约瑟夫·波拿巴的军队，取得了辉煌的胜利。贝多芬的演出大获成功。现场效果想必有点像柴可夫斯基的《1812序曲》，我曾在帝国时代的俄国听过这部作品，野战炮的轰鸣贯穿了乐曲最后部分，为这一段的国歌旋律增添气势。

这些小手段在那个年代风靡一时，直到某位学者指出，音乐的主要作用应该是教育，而非娱乐大众。我有时觉得奇怪，为什么现在演奏《莱奥诺拉序曲》的时候，还允许指挥在乐队里额外增加一个小号手，这是有失庄重的做法。

鉴于"纯音乐"与"标题音乐"之争已持续了近四个世纪，没有

① 让·巴普蒂斯·儒尔当（1762—1833），法国指挥官，曾任拿破仑军队司令、马德里总督。

哪一方明确占了上风，我还是避开这个问题比较好。这种讨论不会有任何结果，就像我们一直在没完没了地、激烈地辩论现代绘画中各种"主义"的优缺点——后印象主义、超现实主义、达达主义、未来主义等，争来争去也没有一个定论。这其中可能有些流派的确不错，但大部分显然很糟糕。当塞尚或毕加索之类的大师采用这种画法时，不论画什么，起码有他的绘画功力做保证，能画出独树一帜的作品。如果一个功力不够的小傻瓜试图用同样的手法画画，结果肯定惨不忍睹。当理查德·施特劳斯①用他的音乐向我讲述厄勒特克拉的故事，或阐述他对死与净化②的理解，我认为我听懂了他要表达的意思。另有一些我不便说出姓名的人写过类似的作品，我只想找一个离我最近的出口逃走，跑得越快越好。不仅是他们的音乐，就连伟大的理查德·施特劳斯创作的《唐·吉诃德》也一直让我觉得无法理解，不过这证明不了什么，以后也许我会渐渐理解。

音乐中的幽默也是如此。施特劳斯或莫扎特搞笑的时候，我觉得非常好玩，我很喜欢他们这样逗人开心。其他作曲家也曾模仿《魔笛》和《蒂尔的恶作剧》，但写出来的作品充分暴露了他们在素材运用方面还做不到得心应手，根本不该尝试搞笑。对他们来说，从悲剧入手是更好的选择，因为悲剧简单得多。

今天有许多标题音乐可供我们欣赏。有布克斯特胡德借助管风琴揭示"行星的本质与特点"，也有反响更热烈的德彪西作品为人们讲述

① 理查德·施特劳斯（1864—1949），德国浪漫派作曲家，交响诗及标题音乐领域的代表人物。

② 厄勒特克拉为希腊神话人物，理查德·施特劳斯以此为题材创作了同名独幕歌剧，1909年于德国首演。《死与净化》是施特劳斯在1889年完成的一部交响诗。

牧神和那个著名的午后，题材可谓五花八门。我由衷认为如果评论员们能少发表意见，让音乐自己去阐释它的含义，这些作品大都能更有效地达成创作初衷。因为如果音乐本身很好，那么任何解释都是多余的；如果音乐本身很糟，那为什么要去听它呢？我吃碎肉馅饼的时候，不会边吃边拿着一本菜谱详详细细地了解它是怎么做出来的。欣赏雷斯皮吉[①]的《罗马的喷泉》或勋伯格的《升华之夜》时，又有什么必要做这种事呢？

我讲这些是为了更好地介绍埃克托尔·柏辽兹先生，他是一位出色的吉他演奏家，做过巴黎音乐学院的图书管理员，他为这种音乐的发展做出了不可磨灭的贡献，常被称为"标题音乐之父"。他的命运与善良的朱塞佩·威尔第——意大利最伟大的现代歌剧作曲家——有几分相似，他们差不多与理查德·瓦格纳生活在同一时代，因而备受压抑。瓦格纳的能力实在太巨大，太惊人，简直大到让人害怕（我眼下只能想到这几个多音节的好莱坞常用词），在他的《诸神的黄昏》等作品占据市场时，别人很难有机会推出自己的音乐。而且，理查德·瓦格纳自负傲慢、为人卑劣，这两种品性在他的身上达到了非同一般、超级无敌的程度，只要有他在，其他人再优秀也不可能得到出头的机会。别人对他稍有怠慢，他就大肆宣扬自己受了迫害；对待竞争对手，他却是毫不留情地恶毒打压，直到把对方彻底踩在脚下。但是没关系，柏辽兹和不走运的威尔第一样，不管怎样都是名副其实的伟大音乐家，他的作品至今在音乐会上稳稳占据着一席之地。

柏辽兹对李斯特有很大的影响，但这两人的际遇截然相反，柏辽兹的人生不快乐，也不轻松。他的父亲是一名乡村医师，不希望儿子

[①] 奥托里诺·雷斯皮吉（1879—1936），意大利作曲家。

学音乐。柏辽兹不肯学医，于是便离开了家，尽全力自谋生计，但过得十分艰难。好在巴黎与其他国家的首都相比，有一个最大的优点。在这里，你乐意的话，可以一周挥霍一百万；但如果你兜里只有两角钱，也可以用来过上一天。

1830年，二十七岁的柏辽兹以他崇拜的诗人拜伦勋爵的一首诗为题材，创作了一部清唱套曲，一举夺得罗马大奖。凭着这部《萨尔丹那帕勒斯之死》，他此后三年的食宿都有了保障。可是两年还没过完，这个年轻人就提出了退学回家的申请。他是典型的法国人，离不开家乡的林荫道。

另外，他对一位爱尔兰女演员的爱恋更是让他思乡心切。亨丽埃塔·史密森这时正在法国首都参加莎士比亚戏剧演出。柏辽兹属于那种天生运气不大好的人。他展开追求，赢得了女士的芳心。两人于1833年喜结连理。然而婚后不久，两人对家庭开支的乐观设想就被打破了。柏辽兹夫人遭遇了一点意外，不得不告别舞台。与此同时，她的丈夫创作完成了《幻想交响曲》，帕格尼称赞这是有史以来最杰出的艺术作品之一，甚至比他的《威尼斯狂欢节》还要出色。但是，公众并不赞同。柏辽兹（和后来的德彪西一样）只好去写音乐评论赚钱养家。这份不愉快的工作，他坚持做了二十六年，但同时，他的浪漫主义代表作都是在这些年里完成的，包括《哈罗德在意大利》《罗密欧与朱丽叶》，歌剧《本韦努托·切利尼》，还有《安魂曲》，以纪念不久前征战阿尔及利亚时死去的法国士兵。

1840年，他与曾经深爱的亨丽埃塔分手，同年，他的才华在德国得到了认可。罗伯特·舒曼在《新音乐杂志》上对他大加赞扬，他因此接到了邀请，到维也纳、柏林、伦敦和圣彼得堡指挥演出他的作品。他尝试在巴黎推出《浮士德的天谴》，结果遭到了同胞的无情嘲笑。这

时一向乐于助人的弗朗茨·李斯特挺身而出，向这位让他受益良多的大师伸出了援手，柏辽兹的《基督的童年》由此在魏玛首演，乐队仅有三十六人，魏玛宫廷还是第一次为他们的著名乐长召集到这么多乐手。

今天即使是一个三流的广播电台，如果乐队只有这个规模，都会自惭形秽。但在1850年，一个小小的德意志宫廷为此倾尽了全力。要知道，魏玛这种公国其实与美国一个中等规模的县差不多大小，三十六人的乐队已经算是非常了不得了。在19世纪前半叶，德国这些独立小公国为音乐和戏剧发展做出的贡献值得所有后人钦佩和感激。当时能在魏玛与李斯特同台演出是一种荣耀，就像五十年后，在萨克森-迈宁根大公的剧院登台能让演员身价倍增。大城市里倒是有规模更大的乐团和剧院，但就积累专业经验而言，新人在小地方反而能得到更多磨炼。老话说："照顾好学徒，老师傅可以自己照顾自己。"这是一句很实用的话，不仅适用于科学领域，在艺术领域也是一样。

我始终没能完全搞明白，为什么柏辽兹一生过得如此艰难。他有大批热情的崇拜者，还有几位颇有影响力的朋友，总是利用一切机会宣传他的作品。他不算是处境最糟的音乐家，不至于像塞萨尔·弗兰克①那样，一直盼到去世前几年才听到巴黎的管弦乐团演奏自己的杰作。不过，与柏辽兹作对的人也不在少数。这其中瓦格纳的敌意不难理解，毕竟他动不动就树敌，简直和他写军队进行曲一样快。柏辽兹似乎是一个谦恭有礼、性情随和的人。他的同事们都非常敬重他，大家待他很好，因为他尊重大家付出的劳动。然而，他仍是在忧郁和孤独中走完了一生，转眼成为一个遥远如传说的人物。其实说起来，他

① 塞萨尔·弗兰克（1822—1890），法国作曲家、管风琴演奏家。

离我们并没有那么遥远。他在晚年曾有机会与阿德利娜·帕蒂[①]结婚，帕蒂在大战初期还登台义演，几年前才去世。

或许应该说他生不逢时。他完全是属于浪漫主义时期的人。他的作品里时常出现蒙面的陌生人，在月夜里劫走年轻美丽的公主，划着小船离开古老的王宫，悄无声息地穿行在威尼斯水域。音乐本身极其出色，只是其中拜伦诗歌的味道稍重了一点，所以在现代人听起来，与那位迈索隆吉翁[②]英雄的诗歌一样有些陌生。

那位黑发跛脚的英俊爵爷，有百万年薪，有占地两千英亩的私家鹿苑，有一个倾慕的女子，却因为爱而不得伤透了心。他这样的人物已经退出了舞台，现在登场的是经济学教授，身边有妻子相伴，有两个可爱的小孩，在郊外价格适中的社区有一幢两层的房子，过着体面的生活，潜心研究有关金钱本质的新理论。像这样一位极度务实的公民为什么要关心浮士德会不会下地狱呢？至于葛丽卿[③]，他当然更不关心了，就算偶然想起也只会说："她是个傻姑娘，纯属自作自受。"说完便继续埋头去解决这个世界的经济弊病了。

就我自己而言，我依然很喜欢柏辽兹这种风格的音乐，不过我是老年人了，我还记得演奏标题音乐完全不带评论的年代，欣赏《罗马狂欢节》序曲[④]的时候不会有一个神秘的声音为大家做讲解："这一幕发生在罗马。罗马是意大利的首都。此时正值狂欢节。狂欢节一词源自两个拉丁词语，意思是……"

[①] 阿德利娜·帕蒂（1843—1919），意大利女高音歌唱家。
[②] 希腊中南部城市，希腊独立战争期间，拜伦曾在这里与当地人民一同战斗，1824年病逝于此。
[③] 《浮士德》中美丽善良的平民女孩，与浮士德相爱之后又遭抛弃，最终悲惨死去。
[④] 柏辽兹歌剧《本韦努托·切利尼》第二幕的序曲。

第五十七章 达盖尔

达盖尔先生的"日光相片"成了画家的强劲对手。

我们前面一直在讲音乐，离绘画艺术越来越远，这一章的出现好像打断了这种趋势，有点奇怪。实际上这是很自然的事。因为进入柏辽兹、李斯特、威尔第生活的年代以后，当我们觉得好奇："不知这些了不起的演奏家和作曲家会是什么样的人？"我们已不再需要从无名画师画的油画肖像或刻板的铜版画里寻找答案。

极少数讲究的人，比如克里斯托夫·维利巴尔德、里特尔·冯·格鲁克，有能力请来当时的著名画家为自己画像，正如肖邦以他在社会上的名气，有幸得到欧仁·德拉克罗瓦为他画像。但是其他人，贫穷的音乐教师，他们拿着六百块年薪养活妻子和十几个孩子，不会为这种不必要的奢侈品花钱。顶多有某位游走在各地乡村集市、半小时就能画张像的画师，匆匆为我们画下大师的样貌。这幅画被收进了阁楼里，一直到一百年后，大师的曾曾曾孙偶然看到，发现自己的曾曾曾祖父竟然是那么有名的人，当即决定好好利用他的名气生财。

这些小贩似的画师本本分分地做着自己的工作，突然间传来一

个消息，把他们吓坏了。据说有一个法国人完善了一套方法，借助机械和化学工具就能"拍"出人像，用不着再用颜料画了。这是 1839 年的事。早在 1814 年，另一个名叫尼塞福尔·涅普斯[①]的法国人就已开始用各种化学溶剂做试验，目标是拍摄人物、树木和风景，并且——按以前的说法，把影像"永久保留下来"。他的试验促成了透景画的发明，在 19 世纪 20 年代初期风靡欧洲各国，当时人们看这些小画片的兴奋心情，不亚于初看电影的我们。

涅普斯来不及完成自己的构想就离世了，最终是他的合作伙伴路易·雅克·芒代·达盖尔拍出了第一张真正意义上的照片。达盖尔原是画家，对化学很感兴趣，他希望能借助一些科学小窍门，把绘制肖像的成本降下来。

从达盖尔那时到现在，人们一直在争论摄影的地位问题。它到底算不算一门艺术？摄影当然是一门艺术，而且有望在不久的将来发展成一门伟大的艺术。

有一个现象很有意思，和当初的油画一样，最早的一批摄影作品也是最优秀的作品。这两种艺术表面看来没有什么关联，但实际上，它们有不少相似的地方。凡·艾克兄弟等佛兰德本土画家曾为手抄书画装饰，画了很多年，甚至是连续几代人投入这项工作。当这些人用油画材料开始新的创作，他们实际上是从一种即将发展到尽头的艺术，转向了一种刚刚起步的新艺术。第一批尝试银版照相技术的人也是一样。他们基本上都是画肖像出身，转入摄影这一行完全是因为这种新技术为他们提供了更好的谋生机会。这批人渐渐老去之后，新一代摄影师不像前辈那样，为学艺术做过多年的学徒，

[①] 约瑟夫·尼塞福尔·涅普斯（1765—1833），法国摄影家、发明家。

所以他们的专业水平大都一般。他们的作品影响了人们的观念，认为照片只是机械装置做出来的东西，不能归为艺术品。

不要忘了，摄影诞生的年代，正是欧洲的审美最糟糕的时候。比起家具、装饰花瓶或灰泥塑像，照片更有可能被保留下来，因为谁都觉得把爷爷奶奶的照片扔进垃圾桶是对他们的不敬。所以大量的家庭旧照留存到现在，我们经常看到祖辈的荒诞服装和粗俗饰品。照片这么难看，大家一般都是怪罪摄影师，不会想到问题在于生活在那个时代的人。

不过最近二十年里，摄影作为一种极难掌握的艺术，取得的进步可谓令人惊叹。我相信一百年后的艺术史研究者在著书立说时，将会给予摄影和绘画同等的篇幅。因为到那时情况必然已有改观，当今很多艺术家有种自命不凡的态度，似乎认为讲艺术史的书不该把阿诺德·根特① 收录进来，而是应该详细介绍17世纪和18世纪那些三流的风景画家——到那时，这种可悲的态度一定会遭唾弃，新的观念将取而代之，一个人不论借助什么手段，只要能呈现出自然世界在自己眼里的样子，他就称得上是一位艺术家。的确，大约百分之九十九的照片没有任何艺术价值。可是，从各大美术学院诞生的百分之九十九的作品不也是如此？从各大音乐学院毕业的百分之九十九的学生又怎样呢？

在音乐、绘画和建筑领域里，能够出人头地的永远只有顶尖的百分之一。我真心希望各位能找机会去参观一场国际摄影展，去看看最出色的百分之一，然后再告诉我，摄影究竟算不算一门艺术？

① 阿诺德·根特（1869—1942），德裔美国摄影师。

第五十八章　约翰·施特劳斯

以及舞曲如何重新成为鼓励人们跳舞的音乐。

19世纪上半叶是一个自我意识非常强的时代。新的社会统治阶层没有一刻能完全放下心来。他们派头十足地迈着步子，从豪华的公司账房回到同样豪华的家中，晚上派头十足地参加社交聚会，喝着波特酒，与客人礼貌交谈。他们看不上跳舞这种大众的娱乐活动，唯一能接受的是动作庄重舒缓的舞蹈，比如方阵舞，看起来依稀有点小步舞的影子，据说当年小步舞在凡尔赛宫流行过一阵，直到那些绅士淑女连同为他们演奏小提琴、羽管键琴的乐手，在革命的卡尔马尼奥拉舞曲中一起被送上了断头台。

我之所以说"依稀有点影子"，是因为方阵舞自成一体，有着独特的起源。它源自一种纸牌游戏。一种纸牌游戏是如何演变成了社交舞蹈，我们无从知晓。这世上本来就有很多古怪的事。至于卡尔马尼奥拉舞，它的音乐非常单调，大约从人类诞生之初就有了这种调子。在澳大利亚内陆的原住民居住区，卢梭先生赞美的天然无雕琢的大自然中，现在仍可以见到卡尔马尼奥拉舞原本的样子。美国的印第安人给

这种舞添加了一些自己的特色，在传统的庆典活动中保留至今。这与一般概念中的舞蹈不同。他们随着节拍不停地重复起起伏伏的动作，单调的鼓点和单调的动作让人渐渐陷入意识模糊的状态，此时的他们没有知觉，没有记忆，能毫不手软地做出最残忍的事。

不过，我们不必去那么偏远的地方。在老勃鲁盖尔以及17世纪许多荷兰画家画的乡村婚礼中，就能看到一模一样的舞蹈场景。律动的情感表达是一种古老的本能，在这一点上有很多动物和人类一样，猫、狒狒、鸟——它们偶尔都会跳起卡尔马尼奥拉舞来。

作为一种原始本能，它在法国大革命的可怕日子里自然而然地流行起来，那时候，对外来入侵的恐惧把人都变成了野兽。法兰西第一帝国取代革命政府后，凡是卡尔马尼奥拉舞之类的舞蹈，只要稍有可能让人回想起断头台阴影下的恐怖岁月，全部被警方明令禁止。甚至曾被巴赫、海顿和莫扎特融入作品中的乡村舞曲也无端被牵连，不再像过去那样受推崇。这番压制取得的结果恰恰与预期相反。那些排成方阵、围成圆圈的舞蹈消失了，但是，更不守规矩、更放肆的华尔兹出现了。

关于"华尔兹"一词，英语里的waltz来自德语，德国人是从法国人那里学来的，法国人称之为volte，而这个词其实来自普罗旺斯人所说的la volta。转了一圈，我们又回到了游吟诗人的古老土地，过去的许多个世纪里，这里作为古罗马文明的最后据点，起到连接古代文明与现代文明的桥梁作用。

当初可能是开朗优雅的国王亨利四世（他是欧洲南方人）把华尔兹引入了巴黎的王宫。这种舞随即从法国传播到欧洲各地，我们知道在18世纪的最后二十几年里，维也纳人曾伴着那首一百五十年后仍很流行的欢快乐曲——《我亲爱的奥古斯丁》——跳起华尔兹。不过，

这时华尔兹已不再是上流社会的时尚，而变成了一种民间舞蹈。一直到拿破仑战争临近尾声的年代，它还保持着这种大众色彩。

1812年，一些大胆的人尝试在伦敦推广华尔兹，结果引发了众怒。在讲究礼仪的社交场所，人们不能容忍华尔兹这种极其伤风败俗的舞蹈。但是1815年，各国代表为寻求永久的和平齐聚维也纳时，这些本性活泼的年轻人在过去二十年里只知道打打杀杀，这时忽然发现，《我亲爱的奥古斯丁》的魅力实在让人无法抗拒。他们掀起了一股热潮，在当时被称作"跳舞热"，利涅亲王[①]曾在日记中写道："大会忙着跳舞，正事全无进展。"

致力于拯救文明的俄皇亚历山大在伦敦——而且是在公开场合——跳起了华尔兹，从那以后，这种舞就以不可阻挡之势发展起来。人们想要跳舞，想随着正规的舞曲跳舞，想跟着节拍让舞伴转起来。这样的舞曲一经问世，华尔兹以及紧随其后的波尔卡（一种源自波西米亚的民间舞蹈，经由布拉格和维也纳传播到各地）立时成了全民娱乐，其狂热程度不亚于我们刚开始跳单步舞和狐步舞的劲头。

讲到这里，我们又一次（此前已有过几次这样的情景）看到了一种具体需求的产生，人们需要一种特定形式的艺术，这时必然会有一些艺术家投入相关创作，在满足大众需求的同时，自己也得以扬名（而且往往是名利双收）。以华尔兹来说，维也纳的三位音乐家——约瑟夫·兰纳、约翰·施特劳斯和他的儿子小约翰·施特劳斯有心为人们创作出最适合跳舞的音乐。他们就像一个不可拆分的团队，单凭其中任何一个人的力量都不可能实现三人共同努力的成果。相对而言，

① 查理·约瑟夫·德·利涅（1735—1814），比利时军官、外交家。

兰纳的创作条件比不上施特劳斯父子。他原是小提琴手，在普拉特游乐园的咖啡馆里演出，而老约翰·施特劳斯是为奥地利皇帝效力的宫廷舞会音乐指挥，他的儿子则追随李斯特的脚步，带领管弦乐队走遍了欧洲各国，所到之处人们无不陶醉在他的音乐中，把其他事情都抛在一边，甚至不再关心战争和政治。

这三位华尔兹舞曲之王都是单纯的人，虽然获得了那么多荣誉，受到那么多人的追捧，他们从没有一刻忘记本分。施特劳斯父子和兰纳一样，他们是平民音乐家，大众造就了他们，大概正是因为这个缘故，他们成功创作出了深受大众喜爱的音乐。我不知道兰纳的父亲从事哪一行，但知道约翰·施特劳斯的父亲曾是维也纳手套业者行会的成员，这个家族（据我所知今天还在延续）始终与孕育了自己的阶层保持着联系。

1849年老约翰·施特劳斯最后一次到访伦敦（他当时四十五岁，在这之后不久便去世了），一支船队在泰晤士河上为他护航，其中一艘船上还有乐队一路演奏他的音乐。一位作曲家要有不凡的成就，向来高傲的英国才可能为之折服，给予一个不曾为大英帝国争得过一寸疆土、不过是写了很多四分之三节拍的曲子的人如此之高的礼遇。在他的面前，英国人日常的矜持全都被抛到了一边。

关于两位施特劳斯的音乐，特别是创作了《蓝色多瑙河》和轻歌剧《蝙蝠》的小约翰·施特劳斯，过去八十年间的大作曲家们似乎一致认为，这两人在创作上足以与任何一位"古典乐派"的音乐家相媲美。作品的前奏部分尤其不能忽略，正如我们听贝多芬的交响曲时一个章节也不能少（这一点望各位广播节目主持人注意），施特劳斯父子在前奏中呈现的细腻情感和丰富想象，让听者仿佛一下子回到了洛可可艺术盛行的年代。

华尔兹在维也纳成了一项重要传统,延续了近一个世纪,将华尔兹之都转移到巴黎的每一次尝试,包括瓦尔德退费尔[①]等优秀音乐家的努力,全部都以失败告终。20世纪初,弗朗茨·莱哈尔创作的《风流寡妇圆舞曲》风靡各国,那情形就像七十几年前,全世界的人都曾跟着施特劳斯父子的《永远的维也纳》《一千零一夜》等数百首兰谢舞曲、圆舞曲、波尔卡舞曲的优美旋律跳舞。另一位施特劳斯(了不起的理查德·施特劳斯)也在他的歌剧《玫瑰骑士》中展示了实力,假如他当初立志让人们随着他的音乐起舞,而不是单纯地聆听欣赏,说不定他能和那两位同姓的前辈做得一样出色。

今天,维也纳没有了帝国时代的辉煌。荒弃的宫殿静默矗立。双鹰旗下的大军早已溃散。哈布斯堡王朝也已不复存在。再过一百年,这一切或许都将在人们的记忆里淡去:"哈布斯堡家族?让我想想……哈布斯堡。啊,对了,就是以前那些怪模怪样的人,留着连鬓胡子。想起来了!他们办舞会的时候,约翰·施特劳斯还去为他们演奏圆舞曲呢。"

[①] 埃米尔·瓦尔德退费尔(1837—1915),法国作曲家,代表作《溜冰圆舞曲》。

理查德·瓦格纳

美国草原小镇

在这里看不到任何艺术——一切都要为眼前的经济利益让步,因此毫无美感可言

新英格兰地区

这里的步调相对舒缓,能给人以静心思考的闲暇,因此在传统样式的基础上形成了明确的艺术风格

第五十九章 肖 邦

> 现代民族主义"蓝调音乐"的鼻祖。

哈莱姆①蓝调音乐不算是新事物。它只是将古老的希伯来语赞美诗、将诗歌中自哀自怜的哭号化作了音乐。事实上，它的历史可以追溯到更加久远的过去，因为哭号是痛苦和不安时的一种自然反应，人类和动物都是如此。不过，自我怜悯是民族自尊心受挫后的表现，西方人最初是在圣殿②建造者的影响下才有了这种意识。熟悉希伯来音乐的人或许能感受到，无论过去还是现代的旋律中都包含着这样的情绪。罗马帝国倾覆后的将近一千四百年里，西方世界一直没有"民族主义"的概念，各国携手构建一个"超级国际共同体"才是当时宣扬的理想（由皇帝负责人们的世俗需求，教会负责人们的精神需求）。在那种环境下，我们现在所说的"民族音乐"几乎没有发展的可能。

各地在此期间也有自己的发展。一位佛兰德的农民看上去就和西

① 美国纽约的一个区，是美国非洲文化的中心。
② 古代以色列人的最高祭祀场所。

班牙的农民不一样。他的日常三餐不一样。他的穿衣打扮不一样。他讲的是不一样的语言,住的是不一样的房子。因此当他在自家墙上添一幅画,或在女儿婚礼上演奏风笛的时候,采用的表达方式也不一样。他不会像西班牙人那样画画或演奏风笛。不过,要说他有什么明确的认知,顶多也只是意识到自己是一个农民,而不是绅士,所以他创作的只是"民间音乐",不是高雅音乐。尽管宗教改革打破了全世界信仰的统一,路德派的一首赞美诗或圣歌由加尔文派教徒谱上曲,听起来与帕莱斯特里纳的作品截然不同,但是以任何一门艺术来说,真正的民族主义色彩要到拿破仑时代之后才开始出现。

1812年,普鲁士人无法再忍受法国人的傲慢,决定奋起反抗;歌德曾公开宣称,他宁可让法国人或中国人来掌权,也不愿意接受德国人的统治。然而诸如此类的抗争实际上并没有太大的作用。推崇国际主义的人目光短浅,结果一手毁掉了构建世界共同体的事业。这就好比热爱自然本身是好事,但如果洪水来时,你仍拒绝用手推车和铁锹救灾,非说大水和房子所在的这片土地一样是大自然的安排,你在邻居们眼里恐怕会变成很讨厌的人。

民族主义的兴起让欧洲摆脱了外来篡权者的暴政。可是没过多久,为争取国家自由出生入死的英雄们发现,他们虽然取得了胜利,却不过是跳出油锅,又入了火坑。1815年维也纳会议的各国代表与1919年聚集在凡尔赛宫参加和会的人一样顽固不化,根本不了解国民的真实想法。这些只看眼前的政治家不顾神明早已做好的安排,把不同民族强行拉到一起,结果适得其反,极大地推动了民族主义的泛滥。他们的和谈结束一年后,欧洲各地乱象丛生,意大利人在奥地利人的统治下满腹牢骚,信仰天主教的比利时人毫不留情地抨击信仰新教的荷兰地方官做的蠢事,波兰人痛骂俄国总督残暴无情,希腊人发誓要报复

大权在握的土耳其高官。人们相互仇恨，相互厌恶，整个欧洲变成了汇聚这些情绪的大熔炉。要不是梅特涅和他的亲信们派出武装队伍和刽子手四处镇压，就连合理的自治要求都不放过，积压的矛盾肯定早已经爆发了。

弗里德里克·肖邦就生在这样一个年代，在这场争取民族自决的抗争中目睹了最黑暗的阶段。他的父亲原籍法国，从南锡来到波兰定居，与一位名叫尤斯蒂娜·克日扎诺夫斯基的波兰女子结了婚。在这样的跨国家庭中，孩子基本都是与母亲的民族更相像，弗里德里克也不例外，他成为了波兰人，而不是法国人。

1810年，他来到这个世界时，波兰人还对拿破仑抱有很高的期望，在波兰为他做出了那么多牺牲之后，盼着他能"为他们的国家做点什么"，能重新建立起过去那个独立的波兰王国。然而他们盼来的是一场空。拿破仑对他们遭受的苦难不闻不问。他掠夺波兰的资源。他把波兰人派到西班牙、德国、俄国去为他打仗。可是，他压根没想过解决波兰在18世纪惨遭瓜分的问题。拿破仑倒台后，维也纳会议把波兰西部的土地划给了俄国，很干脆地了结了这件事。因此在弗里德里克·肖邦成长的年代，他的国家恨透了自己曾盲目地、全心全意地效忠，到头来却背叛了波兰的那个人。

肖邦的启蒙老师是一名满腔爱国热忱的波兰人。他的母亲也是这样。他身边的所有人都是这样。肖邦本身是一个崇尚骑士精神的热血少年，对祖国昔日的辉煌充满向往，所以很容易接受当时流传的一些观点，相信波兰拯救了基督教信仰，相信国家失去独立地位是因为学不来周边各国那一套自私自利的做法。

事情的另一面，比如国家管理混乱、统治阶层没有爱国的开明思想等，这些因素要么被忽视，要么偶尔说说就不了了之了。

1829年，肖邦赴维也纳举办一系列演奏会。不久，波兰爆发了大规模革命。两年后，获胜的俄国人剥夺了波兰仅存的一点自主权，磨难由此开始。将近一个世纪的漫长岁月里，波兰在罗曼诺夫王朝驻华沙的代表、历任愚蠢的总督管制下，尝尽了一个国家可能遭遇的各种侮辱。

凡是有办法逃离（并且没有被帕斯克维奇将军①处决）的波兰人都移居海外了。思想自由的欧洲完全站在波兰起义者一边，在西欧各国的首都，都有流亡的波兰人和钦佩他们的当地人聚居的区域。

有几个历史悠久的波兰贵族世家，他们的领地位于划归奥地利的区域，因而保住了大部分祖传的家产。这些人有种营造华丽生活的天赋。现在国家有难，他们把自己在维也纳、巴黎、伦敦的豪华宅邸变成了宣传波兰的大本营，肖邦就在这样的氛围里生活，走完了一生。他在这里创造出独树一帜的音乐艺术，深深触动了欧洲的良知，这些作品的力量超过了数十万份抗议书，超过了各个官署针对俄国在维斯瓦河②流域的恶政发布的无数白皮书、绿皮书、黄皮书。

第一场起义爆发后，哥萨克骑兵被派到华沙平乱，他们深知肖邦的音乐极具蛊惑力，于是闯进他住过的地方，把他的钢琴从窗户扔了出去，当作劈柴烧掉了。这件事其实做得没意义，因为这时肖邦已经到了巴黎。

七十年后，经过他的同胞伊格纳齐·帕德雷夫斯基的出色演绎，饱含民族主义激情的肖邦作品成了最有力的呼号，号召波兰人重新建

① 伊万·帕斯克维奇（1782—1856），俄国陆军元帅、华沙亲王，任波兰总督期间实行独裁统治，镇压革命。
② 波兰最长的河流，流域覆盖了波兰约三分之二的国土。

立起独立自主的国家。

我认为艺术在人类文明发展过程中,始终扮演着一种"有现实价值"的角色。这也许是完全错误的认识,但我觉得一般而言,我的观点没有错。纯粹为艺术而创作的艺术从来称不上是杰作。相反,因实际需求而诞生的艺术、为实现某个明确目标而诞生的艺术却似乎能永久流传。

肖邦的个人生活经历早已广为人知,我无须在这里多讲。这位波兰青年在社交和艺术领域都非常成功,堪称"李斯特第二"。他走到哪里都很受欢迎。有钢琴的人家都会弹奏他写的曲子,要知道在19世纪40年代,很多人家都有钢琴。不过,有一件事无论对他还是对我们大家来说都很不幸。这个毫无防备的年轻人落入了杜德旺夫人的手掌心。相当长的一段时间里,杜德旺夫人以笔名乔治·桑[①]撰写现代派小说,大胆直白的风格让欧洲人震惊不已。阿芒迪娜·露西尔·奥萝尔·迪潘(肖邦简直可以把她的名字变成一段小夜曲!)起初肯定是对亲爱的弗里德里克一片真心,可是,大名鼎鼎的杜德旺夫人就像黑寡妇蜘蛛,一旦厌倦了一段关系,就会把爱侣吃掉。一般来说,她过不了多久便会厌倦对方。

肖邦满脑子崇高理想,比这位专断强横的女士小六岁,在她的面前毫无招架之力。为了让他在不受干扰的环境中安心创作(另一方面大概也是出于独占他的私心),杜德旺夫人拉着这个可怜的肺病患者南下去了巴利阿里群岛。岛上的这段日子让她积累了很多素材,撰写出版了《马略卡岛的冬天》。肖邦的收获则是死神的提前到来,在拉雪兹

① 乔治·桑(1804—1876),本名阿芒迪娜·露西尔·奥萝尔·迪潘,法国小说家。

神父公墓得到一块长眠之地。1849年他去世时,年仅三十九岁。

他和佩尔戈莱西、莫扎特、舒伯特、门德尔松、比才[①]一样英年早逝,但不像他们那样多产,留下的作品并不多。除两部钢琴协奏曲之外,他在创作中很谨慎地避开了管弦乐作品。但这也正是他的聪明之处,因为这样一来,钢琴从头至尾都是专属于他一人的乐器。钢琴于他而言,犹如牛仔的马。他已经与他的琴融为一体。这架钢琴适合什么样的曲子,承受力如何,演奏音调和频率的极限在哪里,他全都一清二楚。等到钢琴彻底被他驯服,可以任由他随性发挥,他从此——也许是有意地,也许是不知不觉地——只为一个目标努力:用琴声表达他和流亡同胞们对故土的那份深切的爱。

这种高于一切的情感有其危险的一面。它很容易发展成一种极端的偏执和狭隘,直接威胁到世界其他地区的和平安乐。这时它已不再是激励人心的力量,而是一种着了魔的执念。当今世界已形成了一定的格局,不可能所有人都是波兰人、匈牙利人、爱尔兰人或德国人。其他国家一样有生存的权利。可惜沉浸在民族主义感伤情绪中的作曲家往往认识不到这一点,他们心里只有自己热爱的祖国。

我认为还有一点应该在这里讲一讲。有一个问题一直很难有定论:究竟是艺术家塑造了民族风格,还是民族风格塑造了艺术家?美国的经典黑人歌曲是一个白人创作的,他叫斯蒂芬·福斯特。我们所说的经典夏威夷音乐其实是一位普鲁士乐队指挥的作品。大多数人认为《卡门》和《波莱罗舞曲》体现了典型的西班牙风格,可创作者比才和拉威尔都是法国人。最优秀的探戈舞曲出自德国人而非阿根廷人之手。德沃夏克写出了大家最熟悉的一部美国交响乐代表作,而他是

① 乔治·比才(1838—1875),法国作曲家,代表作歌剧《卡门》。

一个捷克人。

另外，深入了解一个国家的地理环境之后，你会发现纯粹的"民族音乐"的确体现了这片土地的整体气质，让人禁不住赞叹。但有时候，作品的标题很有迷惑性。《芬兰颂》[①]如果换一个名字，也许不会让你一下子联想起西贝柳斯故乡的森林湖泊。你眼前出现的可能是缅因州北部的风光。同样，如果不知道创作者是爱德华·格里格[②]，你不一定会觉得《培尔·金特》的主人公是挪威人，要说他是希腊人也没问题。

尽管如此，过去一百年里真正出色的民族音乐作品大都带有鲜明的民族烙印，明白无误地呈现出祖国独有的特色。柴可夫斯基不会去描绘非洲稀树草原或堪萨斯大草原的景色，他的音乐里只有广袤无垠的俄罗斯平原。鲍罗丁[③]、穆索尔斯基[④]、里姆斯基-科萨科夫[⑤]的作品也是这样。甚至斯克里亚宾[⑥]、斯特拉文斯基等现代作曲家的作品也有一种特殊的味道，让人一听就觉得："这肯定是俄罗斯音乐。"却又说不清为什么会有这种感觉。还有一些作曲家，比如拉赫玛尼诺夫和塞萨尔·居伊[⑦]，他们作品中的西欧元素多过俄罗斯元素，但斯拉夫文化

[①] 芬兰作曲家让·西贝柳斯（1865—1957）创作的一部交响诗，对芬兰民族解放运动起到了推动作用。

[②] 爱德华·格里格（1843—1907），挪威作曲家，民族乐派代表人物。《培尔·金特》是他为易卜生的同名诗剧创作的管弦乐组曲。

[③] 亚历山大·鲍罗丁（1833—1887），俄罗斯作曲家，同时也是颇有成就的科学家。

[④] 穆捷斯特·彼得洛维奇·穆索尔斯基（1839—1881），俄罗斯作曲家，俄国近代音乐现实主义奠基人。

[⑤] 尼古拉·里姆斯基-科萨科夫（1844—1908），俄罗斯作曲家，将民歌融入交响乐及歌剧创作。

[⑥] 亚历山大·斯克里亚宾（1871—1915），俄罗斯作曲家、钢琴家。

[⑦] 塞萨尔·居伊（1835—1918），俄罗斯作曲家、音乐评论家。

终究是他们的根,没有一人能完全脱离。

捷克人一向热爱音乐。在格鲁克、莫扎特、韦伯的作品无人理睬时,布拉格为他们送上了热烈的掌声。这些波西米亚人在绘画领域毫无建树,但他们有德沃夏克和斯梅塔纳①,在过去七十五年里通过富有民族色彩的作品,为音乐发展做出了巨大的贡献。不论这两位大作曲家在国外生活了多少年,他们的作品始终带着鲜明的捷克特色。

匈牙利音乐同样如此,不过让全世界认识了这种音乐的人,一个是有一半匈牙利血统的弗朗茨·李斯特,另一个是百分之百德国血统的约翰内斯·勃拉姆斯。但所谓正宗的匈牙利音乐恐怕也不是源自马札尔人,最初的创作者很可能是比萨拉比亚那些不识字的吉普赛提琴手。这一点无关紧要,在欧洲其他地方也出现过同样的情况。听到阿尔贝尼兹②和格拉纳多斯③的作品,所有人都会马上想到这是西班牙音乐,但实际上,经典的西班牙曲调起源于一种舞曲,摩尔人、吉普赛人和信仰基督教的当地人在其中都有贡献。

在欧洲北部,格里格和尼尔斯·加德④在创作中巧妙地运用了挪威民间曲调,克里斯蒂安·辛丁⑤在海峡对面的丹麦也在做同样的事。

不要忘了巴厘那座小岛,当地的加美兰音乐中蕴含着古老的印度教传统,比我们的西方文明早了几千年。

这是一个非常有意思的问题,可惜篇幅有限,我只能写到这里,余下的就留给各位自己去探索吧。

① 贝德里赫·斯梅塔纳(1824—1884),捷克作曲家、指挥家,捷克民族乐派的创始人。
② 伊萨克·阿尔贝尼兹(1860—1909),西班牙作曲家、钢琴家。
③ 恩里克·格拉纳多斯(1867—1916),西班牙作曲家、钢琴家。
④ 尼尔斯·加德(1817—1890),丹麦作曲家、指挥家。
⑤ 克里斯蒂安·辛丁(1856—1941),挪威作曲家。

第六十章　理查德·瓦格纳

他造就了阿道夫·希特勒的德国。

理查德·瓦格纳死于1883年，第三帝国建立于1937年。但这位音乐家与现代德国的建立有很大的关系，而正是这样一个德国，此刻又让世界笼罩在恐怖的战争阴云中。

我和大家一样清楚，这其中当然也有上一场世界大战以及凡尔赛条约的原因，克列孟梭①同样难辞其咎，另外，所有出席和会的协约国代表只顾眼前利益的报复心也是一个很重要的因素，他们商谈的结果就是这样一个最不幸的方案。但是，理查德·瓦格纳的精神从始至终左右着这场悲剧。

大革命时期的法国人在《马赛曲》的激励下征服世界，现在德国人准备迎向命运的决战，乐队演奏的却是伴着齐格弗里德②走向死亡的

① 乔治·克列孟梭（1841—1929），法国政治家，曾任总理，代表法国出席巴黎和会，是签订《凡尔赛条约》的关键人物。
② 理查德·瓦格纳根据北欧神话创作的音乐剧《尼伯龙根的指环》中的屠龙英雄。

曲子。而且，作曲的人很可能并不属于纯正的雅利安血统，要按他们的标准来说，这种人无法真正理解条顿民族的精神内涵。

我很抱歉提起瓦格纳家族的血统问题。但他很可能有部分犹太血统这一点可以解释他的一个特点，这也是他在当今德国备受推崇的原因。他和许多希伯来人与外族的混血后裔一样，深深厌恶自己身上的犹太血脉，其实没有这份遗传，他也不可能拥有令人赞叹的音乐才华。他从不掩饰这种厌恶，对于惹他生气或是看起来会妨碍他实现理想的一切，他向来毫不留情地攻击谩骂。要说笔下骂人的功夫，他称得上是世间少有的大师，在书信中、文章里，他的卑鄙恶毒达到了几乎无人超越的高度，其中针对希伯来人写的那些东西，让理查德·瓦格纳在现代德国成为了备受追捧的英雄。

关于这个人的生平，我还可以讲很多事，证明我写下这段文字的唯一目的是探寻真相，毕竟这个人为人们的生活增添了美好的享受，这样讲他并不是一件愉快的事。可是，再提这些乱七八糟的事情有什么必要呢？这个让人头痛的话题已经有很多书专门讨论了。

瓦格纳过世已有很多年，超过半个世纪了。他曾经欺骗过、辱骂过，甚至出于仇恨而造谣中伤或迫害过的人，早就不在人世了。他跟别人的争吵都已经没人记得。但是他的音乐留在了世间，今天听起来与七八十年前刚刚创作完成的时候一样雄壮，一样感人，一样引人入胜。既然如此，我们何不接受他留下的作品，忘掉其余的一切？玫瑰无论生长在精心养护的花坛里，还是荒弃农家院落的垃圾堆上，开出的花朵都一样美丽。正如很久以前威廉·莎士比亚先生说过的，玫瑰就算换一个名字，还是芳香依旧。所以，我们就让理查德·瓦格纳安息吧。

虽然他做过恶事，但也有各路庸人对他做过更加过分的事，那些

人根本不懂他的才华多么了不起，他们故意颠倒黑白，歪曲他做的每一件事，嘲笑他，在他的杰作上演时百般阻挠，直到他死后，许多人依然恨之入骨。

换作其他人，如果对自己的能力没有足够信心，要在人生的每一天里面对接连不断的打击和失望，恐怕早已经崩溃了。拯救瓦格纳的或许正是他的固执，还有他那种远近闻名的傲慢。丛林里的大象身处无数凶残敌人的包围中，生存靠的是刀枪不入的厚实皮肤。

瓦格纳就有一层这样坚韧的外壳。

他活了下来。

我们知道这些就足够了。

1813年5月22日，威廉·理查德·瓦格纳出生在莱比锡，那场彻底终结拿破仑野心的莱比锡民族大会战就发生在几个月之后。他的母亲嫁了一个小警官——一个默默无闻的人。但基本可以确定——起码瓦格纳自己曾多次这样暗示——他另有一位真正意义上的父亲，他的母亲在丈夫死后不久便与这个人结婚了，他的名字叫路德维希·盖尔，是一位相当优秀的演员、画家及剧作家。

有一点很有意思，理查德年少时一直紧跟继父的脚步。他起初没考虑过在音乐领域发展。那时候的年轻人都梦想着成为莎士比亚第二，以他来说，这似乎是顺理成章的事。所以他的课本里没有为日后的交响乐和奏鸣曲创作记下的灵感，只有剧本大纲，他以传统日耳曼戏剧的形式编写了一部精彩的悲剧。

理查德和所有乖巧听话的德国男孩一样，当然也要学钢琴。不过他在这方面没有什么天分，直到晚年他还在拿这件事开玩笑，说当年如果立志要成为钢琴演奏家，他的人生将会是多么悲惨。

通过钢琴课,他开始了解作曲的奥秘。等到学会了把脑子里回响的旋律写出来,他觉得单是成为当代莎士比亚还不够,他还想做当代贝多芬。集戏剧和音乐创作于一身之后,他可以为世界创造出全新形式的音乐剧,让此前的同类作品全都相形见绌,让它们看起来就像法国某个外省小镇组织业余演员演出的《诺尔玛》①。

世界已等待了很久,现在终于有这样一个人出现了,他将证明歌剧既要重视音乐,也要重视剧本,而且演员的表演、舞台布置、舞台管理与歌唱水平同等重要。

我要说,他极其出色地做成了这件事。他的确为世界带来了一种形式新颖、无可挑剔的音乐戏剧。他彻底推翻了过去的理念,不再把歌剧当作个别肺活量惊人的歌手炫耀的舞台,一味卖弄演唱高音 C 的技巧,完全不在意剧本怎样。如果你读过瓦格纳之前的歌剧脚本,就知道事实确实如此。就连贝多芬和莫扎特那样的天才写出来的剧本,放在今天一定会被浪漫文学杂志退稿,因为读者不喜欢这样过于多愁善感的作品。

现在有很多人鼓噪,认为所有歌剧都应该用英语演唱。我觉得歌剧用哪种语言演唱都无所谓,但考虑到多数脚本的水平,还是保留原来的俄语、法语或意大利语比较好。这样观众虽然一句歌词也听不懂,但起码可以留住一点美好的想象空间。更何况能不能听懂也没有太大关系,大部分歌手唱的都是一连串的"啦啦啦啦",他们从很早以前就这么做了。

盖尔一家和一般的演员家庭一样,经常搬家,这倒是为小理查德创造了很有利的条件,住在莱比锡也好,德累斯顿也好,他可以听到

① 意大利作曲家贝里尼创作的一部歌剧,1831 年首演。

各地当时最好的音乐。德累斯顿对他的人生而言有着格外重要的意义，因为他在这里全面深入地了解了卡尔·马里亚·冯·韦伯的作品。理查德·瓦格纳从不承认自己受过谁的恩惠，不管是金钱上的还是精神上的。但是每次提到韦伯，他都极为尊敬，认为是他首开先河，让世人领略了歌剧应有的样子。韦伯的遗体运回德国时，他激动地谈起这位前辈，不仅尊他为导师，更将他誉为现代音乐剧的开创者。

这个时候的瓦格纳已是颇有名气的作曲家。但迫于生计，他不得不做指挥赚钱。他娶了一位名叫威廉明娜·普拉纳的女演员，并于1837年搬到了里加，在当地的德国剧院担任音乐指挥。可是，这个由波罗的海男爵的爱国热情支撑的舞台实在太小，满足不了他的野心。巴黎才是他向往的城市。在那里，梅耶贝尔以精心编排的华丽歌剧吸引了大群观众。

于是，瓦格纳坐船去了巴黎，一路被晕船折磨得痛苦不堪，有一个广泛流传的故事说，他从挪威峡湾的绝美景色中获得灵感，后来创作出了《漂泊的荷兰人》。如果这是真的，那艘船的船长想必导航技术很糟糕，因为正常航线上的瑞典和挪威南部海岸，大约与纽约长岛的海岸差不多，谈不上有什么岩石嶙峋的壮观风景。

梅耶贝尔是一个亲切随和的人，盛情接待了瓦格纳一家。可是，没过多久就出了问题。有人善待瓦格纳的时候，总会出一点问题。他发现自己落入了孤单无助的境地，又冷又饿又难受，只能做点零工勉强糊口。直到1842年，他被召回了德累斯顿，在皇家歌剧院担任指挥。接下来的六年里，他终于得以一展身手。他创作完成了歌剧《唐豪瑟》和《罗恩格林》，其中《唐豪瑟》还在剧院上演了。但这部剧过于新颖奇特，人们一时难以欣赏。部分媒体批评说，它会危害年轻一代的道德观。在这片反对声中，《罗恩格林》被暂时搁置，多年以后才

被搬上舞台。

1848年，不满现实的一代人释放出压抑已久的怒火，革命的爆发震动了整个欧洲。瓦格纳一方面对德意志小邦国的王公们很有怨言，恨这些可以轻松助他一臂之力的人对他不理不睬；另一方面，他极其虔诚地崇拜昔日辉煌的德意志，属于沃坦①和瓦尔特·冯·德尔·福格尔魏德的德意志，因此这时他全心全意地投入了统一祖国的运动。可是，爱国志士们失败了。他们演讲时慷慨激昂，对政治的了解却和天真好骗的孩童差不多。风潮过后，流亡苏黎世的瓦格纳生活困顿，在阿尔卑斯山间靠别人接济度日，未来一片黑暗。这样的日子一直持续到1861年。他利用这段时间完成了几部歌剧的大体创作，同时积极展开论战，不管有谁反对他阐述的音乐戏剧前景，他都会拿起笔来予以还击，因为未来的音乐剧将是理查德·瓦格纳创作的音乐剧。

1864年，不可思议的好运降临了。巴伐利亚国王路德维希二世向指挥先生发出了邀请，交给他的任务类似于全权掌管慕尼黑的音乐发展。瓦格纳可以按照自己的想法放手去做，唯一的条件是确保用音乐为陛下构筑浪漫的梦幻世界，让这位精神略微异于常人的君王沉醉其中。

瓦格纳如凯旋英雄般来到了巴伐利亚首都。他满怀期待，自己为之苦苦奋斗了那么多年的一切，现在终于都能实现了。然而他做事一向我行我素，工作开始不久，他就发现原本能协助他建立国家歌剧圣地的人，全都站到了他的对立面。作为一个君主立宪制国家的国王，路德维希二世对自己肩负的责任有些很特别的想法。他梦想的宏伟王国里，不会有一纸宪法在君王与亲爱的子民之间造成隔阂。这里的百

① 日耳曼神话中的至高神。

姓性情温和，忠于王室，忠于教会，即使财政预算出现一些无关痛痒的小问题，人们一般也不会有什么怨言。但另一方面，他们非常不乐意看到自己辛辛苦苦赚来的税钱被挥霍，浪费在各种荒唐的歌剧演出方案中，比如让假天鹅拖曳着身披银甲的骑士顺流而下，一群体形壮硕的少女在莱茵河里戏水，快乐地唱着歌，极其不雅地挥着赤裸的手臂①。

巴伐利亚议会很不客气地拒绝支付这些花销。瓦格纳一如既往地惹恼了所有人，只得匆匆返回瑞士，与初来时一样拮据。

这些年里，一直有不少真心欣赏他的人在经济上、艺术上给予他最真诚的帮助。李斯特一向积极扶持有创意、想做新尝试的音乐人，他在魏玛编排上演了瓦格纳的多部作品。汉斯·冯·比洛把这些作品带到了德国各地演出。现在，热心的朋友们组织建立了瓦格纳协会，以协会名义向各方募集资金。经过努力，他们终于筹到了足够的钱，将瓦格纳最大的梦想变为现实。1876年，在巴伐利亚的小城拜罗伊特，他的国家歌剧院隆重揭幕。瓦格纳本人也到了现场，身边是他的第二任妻子——李斯特和艾古勒特夫人的女儿，她曾是汉斯·冯·比洛的妻子，后来离开指挥家丈夫，嫁给了作曲家。

拜罗伊特的首场演出结束后，瓦格纳如愿以偿，拥有了自认与他相称的地位。他的作品赢得了热烈的赞誉，几乎被捧上了天。除了这个发明"主导旋律"②的人，大家现在谁都看不上了。瞧瞧可怜的朱塞佩·威尔第！从19世纪50年代初开始，他一直在写传统的意大利歌剧。这些歌剧深受大众喜爱，但是瓦格纳的音乐出现之后，

① 理查德·瓦格纳的歌剧《罗恩格林》中的场景。
② 代表某个角色或事物的短小曲段，在整部作品中反复出现，起到重要的剧情提示作用。

他的作品面临着严峻的挑战,相形之下就像粗暴夸张的场景与空洞的旋律结合在一起,大概在普通观众看来已经够好了(普通观众肯定同意这一点),但真正的行家——对世间独一无二的理查德·瓦格纳的新理念崇拜得五体投地的人,根本看不上这些作品。

威尔第为人善良,并没有因此记恨瓦格纳,他那位德国同行却是几次公开表示对他的蔑视。比起周旋在王公贵族身边,这个淳朴的意大利农民更喜欢在布塞托的农场与牛羊做伴,他淡泊名利,拿出迅速积累的财富在米兰为穷困的音乐同行建了一个收容所。

1871年,在《阿依达》——这是为庆祝苏伊士运河开通创作的歌剧,1871年12月在开罗首次公演——中,威尔第用事实证明他一样能打破多尼采蒂留下的传统,能写出瓦格纳风格的音乐戏剧。那位不可一世的德国人很可能感觉到了一丝不安,因为单纯就旋律而言,威尔第在漫长的一生中(他在八十八岁高龄去世)从来不愁写不出动听又有新意的曲调,他恐怕会是一个危险的竞争对手。不过,威尔第这时年事已高,对这些事情都已经看开了。他照旧在阿尔卑斯山另一边静静地过着自己的日子,瓦格纳倒是去了南方。他没有再取得更高的成就,只是完成了歌剧《帕西法尔》的演出,1883年2月13日在威尼斯辞世。

从那以后,瓦格纳的音乐征服了全世界。不论演奏者是瓦格纳设计的大型管弦乐团,还是布宜诺斯艾利斯咖啡馆里的三人乐队,或者威尼斯大运河上的曼陀林大师,大家都能准确无误地听出那是理查德·瓦格纳的音乐。有的国家,比如法国因为1870年的战争,民族主义情绪燃烧正旺,接受这些作品的过程相对慢一些。但即使到了今天,我们听过了那么多天才作曲家的音乐,像理查德·施特劳斯(他对曲

调的掌控甚至比瓦格纳还要娴熟)、汉斯·普菲茨纳①、洪佩尔丁克②、布鲁克纳③、马勒④和雷格⑤——瓦格纳依然是他们之中最伟大的一位。年少时要集莎士比亚第二、贝多芬第二于一身的梦想，现在看来也不是那么荒唐。他起码实现了一部分梦想。

不过，我们也要讲讲事情的另一面。当你坐在安静的起居室里，耳边听不到半点音乐声，借着台灯的惨淡光线读一部瓦格纳的剧本时，你会觉得这是一部相当糟糕的作品——夸张、空洞，而且往往荒诞不经。然而在现实舞台上，那些慢条斯理、笨手笨脚的剧中人物贴着假胡子，拿着可笑的长矛，在一团团雾气中（地下室的锅炉喷出的蒸汽）升天进入瓦尔哈拉神殿⑥，或是航行在波涛汹涌的海上，由三十几个小男孩一起拼命踢一块染色的油布制造出海浪的样子——剧本描述的场景始终有音乐相伴，这音乐极具说服力、吸引力，有时甚至带着一种诱人堕落的魔力，凡夫俗子根本抵挡不住这样的诱惑，仿佛坠入洞中无法脱身。他们不及瓦格纳的帕西法尔那般幸运，没有别的办法，只能向这位用乐器施展魔法的克林索尔⑦投降。一旦走出剧院，去吃一个火腿三明治，喝一杯啤酒，陷入声音幻境的人便会马上清醒过来，再次意识到自己刚刚不过是"看了一场戏"，是编出来的，是假的，用不着太认真。

① 汉斯·普菲茨纳（1869—1949），德国作曲家。
② 英格伯特·洪佩尔丁克（1854—1921），德国作曲家。
③ 安东·布鲁克纳（1824—1896），奥地利作曲家、管风琴家。
④ 古斯塔夫·马勒（1860—1911），奥地利作曲家、指挥家。
⑤ 马克斯·雷格（1873—1916），德国作曲家。
⑥ 北欧神话中众神之王奥丁接待将士亡灵的地方。
⑦ 歌剧《帕西法尔》中的巫师，用魔法变出享乐之地诱惑圣杯骑士。

在当今环境下,在当今极端民族主义泛滥的环境下,思想尚不成熟的少年和煽风点火的狂妄政客把自己想象成剧中人物,化身为齐格弗里德、洪丁①、沃坦和罗恩格林,响应无法抗拒的命运召唤,去重建众神之王沃坦的王国,这是极其危险的事。

让·雅克·卢梭满纸谬论,却成功掀起了一场巨变,以法国大革命为名,险些把世界引向自我毁灭。理查德·瓦格纳就是我们这个时代的让·雅克·卢梭。但他比一个半世纪以前的那位前辈危险得多。因为他在阐述他的思想时,所用的语言远远超过了词语的力量。他用的语言,是人类有史以来创作出的最辉煌的音乐。

① 《尼伯龙根的指环》中的人物。

第六十一章　约翰内斯·勃拉姆斯

用音乐思考的亲切的哲学家。

各位肯定见过约翰内斯·勃拉姆斯的一幅像，很多音乐爱好者都把它挂在家里。画面中的大师五十出头，神采奕奕地弹着钢琴。他朴实无华。尽管生活在维也纳这样一个地方，男性大都非常重视个人仪表，他的穿着打扮却从来不算很好。不过，他的肥大的裤子、剪裁土气的外衣，给人一种坚实可靠的感觉。他的衣服大概一直是在家乡汉堡的老裁缝那里定做的。约翰内斯·勃拉姆斯是一个很有条理的人，而且有自己的一套固定习惯。所以，虽说从他孤身一人生活的那间公寓走下楼来，转过街角就能买到衣服，他却依然大老远地从汉堡订购，这种事对于他来说一点也不奇怪。

我提到那幅肖像的原因，是它生动概括了勃拉姆斯这个人和他的作品，比十本书的文字讲得更清楚。他坐在那里，抽着烟。至少在那一刻，他内心安详，因为他正在弹琴，并且是弹奏自己创作的音乐。或许他只是即兴弹一段曲子，这无所谓，因为所有的音乐都要从一段即兴演奏开始，正如同每一幅画在诞生之初都只是一张草图。

这幅石版画中，唯一缺少的元素是听众，但是没关系，看画的你就是听众，而且这个人让你觉得，不管他正在弹奏什么，那一定是实实在在的好音乐，旋律和技巧无可挑剔，不时闪现创作者的巧思。你还会发现，这是生他养他的那片土地酝酿出来的音乐，与他血脉相连，正如他与那片土地血脉相连。这位留着大胡子的音乐家先生有种单纯质朴的气质，就像当年在法国南部的葡萄园里，隐居在塔楼上的米歇尔·德·蒙田①，也让人觉得朴素扎实。

这两个人有很多共同点，虽说一个是19世纪的德国作曲家，另一个是16世纪的法国作家，一个用音符、另一个用文字说出自己想说的话，但他们要表达的意思其实很相近。他们讲的是普通人生活中的喜怒哀乐和日常琐事。身为上天眷顾的艺术家，他们从来不用市井俚语。尽管他们生活在普通大众当中，从不曾与现实脱节，但和其他伟大艺术家一样，他们出身平民，却是精神上的贵族。至少可以说，他们是民主主义者，不过他们推崇的民主并不是要求所有公民都向底层看齐，而是鼓励大家一同朝着最高目标努力。

现代人不吃生肉，不会再像祖先那样连撕带咬地吃掉一只活鸡（其实这也不算是太久以前的事）。现代人精心料理食物，把饭菜做得好看又好吃。勃拉姆斯处理民间音乐的手法与之类似，三百年前的蒙田也是这样加工他从波尔多的酒馆里听来的素材。他们的作品呈现了温和愉悦的哲学思想，没有争吵，没有冲突。

勃拉姆斯也有非常尖刻的时候，但他仅仅是在给朋友写信时发表一些辛辣的看法。他与行为恶劣的理查德·瓦格纳不同，不会霸道地向别人灌输自己的观点。二十七岁那年，勃拉姆斯被卷入音乐界的一

① 米歇尔·德·蒙田（1533—1592），法国作家、思想家、怀疑论者，著有《蒙田随笔》。

场争论。当时作曲以及小提琴、钢琴演奏领域的一群后起之秀联合发表了一封有点可笑的公开信，他也在上面签了名。满腔激情的年轻人在这封信里强烈抗议某些人，比如弗朗茨·李斯特，给音乐带来了危险的现代影响。弗朗茨·李斯特亲自帮助过、鼓励过这次请愿的每一个人，遇到这种事，他还是和往常一样宽容。他没有理会这封信。年轻人有什么想法，那是他们的自由。李斯特很大度地一笑置之，觉得不值得为此费心。只有瓦格纳抓住机会大做文章，发表他的意见。不过，既然世界早已经忘了这件事，我们也就随它去吧。

勃拉姆斯在这份幼稚的抗议书末尾签上了名字，这是他对这场论战的唯一贡献。那时候的论战要比现在的激烈得多。有爱德华·汉斯立克[①]这样毒辣的评论家在报纸上大肆抨击一切新事物，19世纪六七十年代的氛围犹如一座罗马斗兽场，追随缪斯的有为青年被扔到评论圈的猛兽跟前听凭宰割，罗马皇帝尼禄豢养的狮子、老虎撕咬基督徒时也不至于这样凶残。

勃拉姆斯也未能完全幸免，好在可怕的汉斯立克欣赏的作曲家屈指可数，而他是其中之一。《D小调钢琴协奏曲》在莱比锡首演时根本无人理睬。他从来没有哪一首钢琴曲、安魂曲或歌曲一经推出就引起轰动。这些作品不花哨、不华丽，所以都是慢慢引起人们的关注。这是不带半点虚假做作、百分之百真诚的艺术，有其自己的发展步调，不受外界左右。

勃拉姆斯晚年时，维也纳还有另外三位大作曲家，他们的作品也遭遇了类似的命运，经过漫长的等待才得到认可。其中，胡戈·沃尔夫写了一系列极美的歌曲，在舒伯特之后，没人比他更擅长融合旋

[①] 爱德华·汉斯立克（1825—1904），奥地利音乐评论家、美学家。

律与歌词。还有安东·布鲁克纳，一生多半时间都在潜心创作，他的音乐单纯、诚挚，略显沉闷。第三位是古斯塔夫·马勒，他曾担任纽约爱乐乐团的指挥，至今在美国仍广为人知，他与内心愁苦的沃尔夫（他自认有作曲天赋，却不得不靠撰写乐评维持生活）以及笃信宗教的布鲁克纳是完全不一样的人。

这三个人的作品最终都得以公演，后两位还在有生之年见到了自己的交响乐不时出现在各大乐团的节目单上。不过他们和勃拉姆斯一样，都要耐心地等待机会。如果公众一时无法接受他们，那无疑是非常不幸的事——是公众的不幸，不是音乐家的不幸。就连为人谦逊的布鲁克纳都知道，自己做出的音乐是好音乐。人们愿意接受就来听，不接受也没办法。

对勃拉姆斯来说，没能早点成名的不利影响只有一个，就是生计问题。他想成家，可是没有一份稳定的工作就没法实现这个愿望。等到他有了这样的工作，姑娘们要么变卦了，要么已经嫁给了别人。他以一贯的豁达态度接受了一次次失望。我认为总体来讲，比起其他形式的生活，他其实更喜欢单身的日子。因为工作时不会有人打扰他，而且他一个人靠作品版税过得还算不错。他不是守财奴，但他懂得钱的重要性。

这是他年少时学到的一课。他的父亲想必是个不平凡的人，他起初在咖啡馆里演奏低音提琴，后来通过不懈的努力加入了一个正规的剧院管弦乐团。熟悉八十年前德国音乐界的人应该都知道，这种晋升相当于军队里的一名普通士兵奋斗一生终于成为陆军元帅。早年的经历在勃拉姆斯人生中留下了抹不去的烙印。1897 年去世前，他已是那个时代公认的最伟大的音乐家，能得到的荣誉都得到了。他去世时，汉堡港的每一艘船都为他降了半旗。勃拉姆斯收获了各种勋章和荣誉

博士学位，但他的工作和平静规律的生活始终如一，从不会被这些事情干扰。

他认识同时代的所有大音乐家。舒曼的遗孀第一个公开演奏了他的多部作品，两人结下了最真挚的友谊，勃拉姆斯一直十分爱护她、敬重她。他与同行们保持着友好的关系，但是相比19世纪六七十年代的大多数作曲家，他几乎是过着隐居的生活。他极度厌恶社交闲聊。那是浪费时间，而时间不容浪费。他认为认真对待工作的人就应该专心做事，这也正是他该做的。他认识到，单凭精湛的专业技艺并不足以成为伟大的作曲家，同时还应该了解其他许许多多领域的知识。要达成这个目标，唯一的办法就是多读书，于是他就待在家里，潜心读书。

关于勃拉姆斯，我不需要再多讲什么。他的音乐在今天一点也没过时，与刚刚创作出来没有两样。贝多芬或许正渐渐退出舞台，但勃拉姆斯仍和过去一样深受大众喜爱。他属于一个业已消失的文明社会。不过，我们依然能理解他的语言——一个诚实的人在表达自我时所用的语言，他尽力以悦耳的、动人的方式说出了他想说的话，而后不再多说一句。

第六十二章　克劳德·德彪西

印象主义从画家的画室传播到作曲家的工作室。

"印象派"是一个偶然得来的名称，一位评论家看到莫奈的作品《日出·印象》，觉得很困惑，便用这个词来描述当时参加展览的整个画家群体。结果，事情往往就是这样，一个随口一说的名称实际上很贴切，于是一直沿用到了现在。

19世纪70年代，有数量相当大的一批艺术家想要彻底摆脱过去的流派，正式创建一个印象派。艺术家的兴趣往往只是创造出某种新事物，至于具体的意义到底是什么，就留给后人去解读了（艺术评论家就是因此而诞生的）。19世纪六七十年代的这批人也很少明确阐述自己的意图，他们在今天看来实在谈不上激进，在当时却是艺术领域的激进派。他们是生活在新世界的年轻人，对旧时的表达方式并不满意。他们积极探索与自己身处的时代更相称的手段，终于找到了一种新画法，能将他们要描绘的事物周围那种"光的氛围"呈现在画布上。

他们不满足于描绘事物本身。在他们眼里，一棵树、一幢房子或一个坐在椅子上的女人并不单单是一棵树、一幢房子或一个坐在椅子

上的女人，而是整个环境氛围的组成部分。于是艺术家们开始尝试画出树、房子和女人在那种特定氛围里的样子。（这段话有点啰唆，但是反复读几遍，各位大概就能理解了。）

那一代人思维简单，在他们看来，光就是光，黑暗就是黑暗，印象派的观点简直是歪理邪说。要等到二三十年之后，大众才渐渐领悟，学会以莫奈、雷诺阿、西斯莱[①]、摩里索[②]和马奈（进入创作晚期的马奈）的眼光去欣赏这些事物。

这是一个老掉牙的故事，几乎在这本书的每一章里都会出现。真正的艺术家与真正的哲学家一样是开拓者。他离开大家都走的老路，独自去寻找新的道路，往往一连几年不见踪影。很多这样的人再也没有了消息，消失在荒无人烟的地方，为追求新高度付出了生命。有时，人们在多年以后发现了他的遗骨，旁边堆放着他在最后的孤寂日子里完成的作品。画商们像狗抢骨头一样一拥而上，转手把抢到的战利品高价卖给美术馆或私人藏家。

就在这段时间里，在法国青年探索印象主义绘画的时候，新一代作曲家也在各自的阁楼陋室里进行类似的尝试，他们的音乐在当时（19世纪80年代及90年代）被称作"未来的音乐"。看看出生年代就会发现，有一大批音乐家都来自这一时期。伟大的意大利歌剧作曲家普契尼出生于1858年。写歌的沃尔夫出生于1860年，马勒与他同年。德彪西生于1862年。理查德·施特劳斯生于1864年，布索尼[③]比他晚两年。

[①] 阿尔弗莱德·西斯莱（1839—1899），法国画家，专注于自然风景，被誉为最纯粹的印象派代表。
[②] 贝尔特·摩里索（1841—1895），法国印象派女画家，擅长描绘生活场景中的人物。
[③] 费鲁乔·本韦努托·布索尼（1866—1924），意大利钢琴家、作曲家。

普菲次纳生于1869年。雷格生于1873年。勋伯格生于1874年。

所以说，19世纪的80年代和90年代是这些艺术家开始表达自我的年代，也是在80年代和90年代，我们开始在音乐中听到一种新的声音——一种与画室里的印象派风格十分相像的声音。正当印象派画家发现了一系列新的"色彩音符"（似乎只有这种说法比较形象）时，作曲家也开始在创作中运用新的音色效果，这在过去是绝对不能用的手法，因为人们会觉得听起来很别扭，那时候大家对和声的理解还只是"悦耳的声音"。

讲到这里，同样的难题又一次出现了——每当我们用文字描述一幅画、一部乐曲或一件雕塑，总会遇到这样的困难。所以，最好还是由原作来解释吧。在你的留声机上放一张巴赫的《布兰登堡协奏曲》，然后再放一张克劳德·德彪西的《沉没的教堂》，听过之后就能理解我刚才讲到的差别究竟是什么了。

我亲身经历过德彪西的作品被人们大肆嘲笑的年代。德彪西知道自己被嘲笑，但是并不在乎。他深居简出，不爱交际，只顾埋头工作。他年轻时曾获罗马大奖，可是当他把作品寄回家乡，证明自己学有所成，却被巴黎那些因循守旧的老师贬得一文不值，连公演的机会都没有。这其中有一部为罗塞蒂的《受祝福的少女》创作的音乐，直到将近十二年后才在巴黎上演。离开罗马后，德彪西去了俄国①。沙皇统治的最后四十年里，这里为所有想要宣扬新理念的人提供了一处名副其实的避风港——唯一的条件是不能谈论有关政治和经济的新思想。

德彪西四十岁时，巴黎歌剧院终于接纳了他的歌剧《佩利亚斯与

① 从资料来看，德彪西大约1880年去过俄国，1885年到罗马进修，1887年或1888年离开罗马，返回巴黎并去德国，与文中所述不符。

梅丽桑德》。这可以说是了不起的突破。要知道在此之前，樊尚·丹第①、夏布里埃②和加布里埃尔·福莱③等人牢牢掌控着法国首都的音乐活动。他们都是极有才干的作曲家，完全不同于温和平庸的古诺④和马斯内⑤。不过，这些人全都使用同一种音乐语言，这是民众欣赏的语言，人们听得懂，也喜欢听，就连保罗·杜卡⑥这样不时拿听众开玩笑的作曲家也能得到认可。他的确是个很有幽默感的人，今天在美国应该也会很受欢迎，除非电台太过频繁地播放他的《魔法师的弟子》，就像当初播《未完成交响曲》⑦一样，再好的曲子也会听腻，搞得大家禁不住想："还要再听吗？"

这些人指责德彪西不尊重传统，但对他来说他们并不算是最危险的对手。最危险的是那些热切的年轻人，眼看终于有人动摇了极端保守的音乐界，他们欣喜若狂，马上以超越德彪西为目标行动起来，骄傲地宣称他们那种刺耳的噪声才是"真正的新音乐"。德彪西作为一位名副其实的艺术家，极度厌恶当时的局面，他称之为"国际大混乱"，所以他渐渐远离人群，退出了音乐界的各种活动。他在世界大战⑧期间离开了人世。从某种意义上说，他是幸运的。他没有亲眼目睹人类文明的崩塌。

① 樊尚·丹第（1851—1931），法国作曲家。
② 亚力克西-埃马纽埃尔·夏布里埃（1841—1894），法国作曲家。
③ 加布里埃尔·福莱（1845—1924），法国作曲家、管风琴家、音乐教育家。
④ 夏尔·弗朗索瓦·古诺（1818—1893），法国作曲家。
⑤ 儒勒·马斯内（1842—1912），法国作曲家。
⑥ 保罗·杜卡（1865—1935），法国作曲家、音乐评论家。
⑦ 即舒伯特的《B小调第八交响曲》，仅第一、第二乐章有完整的乐谱，因此又称《未完成交响曲》。
⑧ 指第一次世界大战。

第六十三章　结束语

写在最后的告别与祝福。

世界原是一片混沌，空无一物，黑暗笼罩着无边无际的汪洋。后来，上帝之灵来到这片水上。上帝说：要有光，于是就有了光。

有一些人预言世界将迎来末日，因为当前这种形式的文明正一步步走向自我毁灭。我并不赞同他们的观点。我真心相信逐步的成长演化是人类世界一切发展的基础。但我理解中的演化并非如螺旋式楼梯一样，一路不断向上伸展。没有那么简单。这个过程更像是海浪。一股海浪生成之后向前推进，越来越大，越来越快，达到巅峰时轰然化作大片水花。它在这一瞬间回落到低谷，同时也开始了新一轮循环，重复上述过程。它向上升起。它渐渐积蓄力量。它达到了巅峰，随即爆发。但在变成一大团水雾的时候，它的位置已经比先前推进了许多。人类文明的发展似乎也遵循着类似这样起起落落的规律，从来没有一刻静止不动，每时每刻都在坚定地不断前进。

如今年过半百的人，在世界大战之前都曾目睹文明海浪的五彩绽放，那是人类在各个领域都展现出缤纷活力的一个时期。现在，我们

看到了浪潮的回落。但这是一个绝对必要的过程，在回落之后才能冲上新的高峰。

艺术可以说是世事变化的晴雨表，比股市的起伏和国会的辩论更加灵敏。大战爆发前，艺术就已记录了旧时好坏标准的逐步瓦解。我是指那个各种"主义"流行的时代。许多"主义"对今天的我们来说没有任何意义，但它们在诞生之初都曾引发一股热潮。比如19世纪80年代，整个欧洲忽然狂热地追捧一百年前的日本彩色版画，称其为古今最伟大的艺术。再比如19世纪90年代，大家又迷上了塞尚、修拉和他的新印象主义绘画，以及高更和他的意义不明的"综合主义"绘画。还有20世纪伊始，由新印象主义发展出了立体主义艺术，继而又演化出至上主义和构成主义。这些"主义"大都诞生在巴黎的廉价咖啡馆，是某些看透了公众势利心态的人在几杯苦艾酒下肚之后创造出来的名词。公众根本看不懂这些怪诞的画和雕塑要表达什么，不过，据一个"可靠的"艺术经销商和他的"可靠的"跟班——艺术评论家（经销商出钱雇用的人）介绍说，现在趁着便宜买进毕加索、佐拉奇[①]、鲁索洛[②]、塞韦里尼[③]、马塞尔·杜尚[④]等艺术家的作品，五年后价格就能翻一番。

在这之后，人们又开始关注黑人的原始雕塑艺术、近东艺术，还创造出五花八门的艺术新风格，比如表现主义，由表现主义又产生了达达主义，由达达主义产生了超现实主义，正如由立体主义又产生出奥费主义、新造型主义、纯粹主义，由新印象主义又产生出被称作

[①] 威廉·佐拉奇（1889—1966），出生在立陶宛的美国雕塑家、画家、作家，立体主义艺术先驱。
[②] 路易吉·鲁索洛（1885—1947），意大利未来主义画家、噪音艺术家。
[③] 吉诺·塞韦里尼（1883—1966），意大利画家，未来主义画派代表人物。
[④] 马塞尔·杜尚（1887—1968），法国艺术家，20世纪实验艺术的先锋。

"未来主义"的怪诞风格。

对于世界大战期间发生在巴黎的这些艺术创新,我们只有一点非常模糊的认识,当时一些外国艺术家被困在蒙巴纳斯的工作室里,与现实生活完全脱节,于是创造出了一种又一种古怪的"主义",发展到最后形成了所有情感表达方式中最为古怪的一种——非具象艺术,颠覆以往一切艺术,用旧火柴盒、鸡毛和理发店地板上收集来的垃圾创造出自己的杰作。

当然,我对这一发展时期的认识也许很不公正,恐怕马上就会有支持这些纯抽象艺术的人站出来反驳我的观点,批评我是有偏见、思想落伍的老顽固,应该老老实实待在博物馆里欣赏惠斯勒和索罗利亚①的作品。我要为自己说句公道话,我并不是这样的人。我对印象派艺术家的大部分作品怀有深深的敬意,对这个群体的诚挚努力从未有过一丝质疑,他们力图打破过去的一切传统,坚定地认为艺术作品的主题必须是当代人真正关心的问题——他们以最适合时代需求的方式表达了这些问题。

马蒂斯②、塞尚、洛维斯·科林特③、科柯施卡④,还有美国的约翰·马林⑤、莫里斯·施特恩⑥、博德曼·鲁滨逊⑦、乔治·比德尔⑧,以及

① 华金·索罗利亚·巴蒂斯达(1862—1923),西班牙印象派画家,作品带有早期写实风格的特点。
② 亨利·马蒂斯(1869—1954),法国画家、雕塑家,野兽派创始人。
③ 洛维斯·科林特(1858—1925),德国印象派画家。
④ 奥斯卡·科柯施卡(1886—1980),奥地利剧作家、画家。
⑤ 约翰·马林(1870—1953),美国早期现代主义画家。
⑥ 莫里斯·施特恩(1878—1957),生于拉脱维亚的美国画家、雕塑家。
⑦ 博德曼·鲁滨逊(1876—1952),加拿大裔美国画家、插画家。
⑧ 乔治·比德尔(1885—1973),美国画家,出身政治世家,关注社会现实,作品融合了印象派、立体派等多种现代风格。

我们的墨西哥邻居奥罗斯科①和里维拉②（简单举几个我此刻想到的、大家都熟悉的例子），这些人无疑是艺术新时代的先驱。假如你说你看不懂他们的作品在表达什么，说你也能画出那样的画，那么我只能说，你最好还是试试去理解他们的作品，因为他们在这些画里讲述的内容的确值得你去了解。关于第二点，你大概高估了自己的水平，很可能认识有误。这些都是经历过磨炼的人。他们学习掌握了专业技艺，而且学得非常扎实。他们之所以能创造出全新的风格，原因就在于他们是一流的画家，已经超越了单纯关注笔法技巧的阶段，就好比提琴或钢琴大师不论演奏什么都可以挥洒自如，根本不需要去考虑技术细节。

可惜对于最后这十五年里的艺术发展，直至抽象艺术、非具象艺术诞生，我没法给予同样的评价。提出这样的观点，我其实也很忐忑。毕竟在这类问题上自以为是从不会有好结果。但目前来讲，我还是欣赏不了美术馆珍藏的这些用垃圾拼凑出来的作品，我觉得它们还比不上我在一些朋友的电话簿里、在精神病院的病患不时寄给我的信件里看到的抽象涂鸦。关于这个问题，唯有时间能告诉我们最终的答案，总的来说，我还是很乐观的。

在艺术发展的过渡时期，总归会出现类似这样过分追求创新的作品。时间会处理它们。时间自有其毫不留情的处理方式。五十年后我们肯定能看到结果，究竟是这个时代的迷惘艺术家创作这些不知所云的作品纯属浪费时间，还是我和当年看不上巴赫、认为他的音乐太复杂的人一样愚蠢。我想，关于当前的艺术，我没有更多要讲的了。我

① 何塞·奥罗斯科（1883—1949），墨西哥壁画家，受政府委托装饰了墨西哥多处重要建筑。

② 迭戈·里维拉（1886—1957），墨西哥壁画家，20世纪最负盛名的壁画大师之一。

彻底迷失了方向，完全无法判定艺术发展的浪潮仍在继续下滑，还是已经开始了重新向上攀升。我只知道不管上升还是下降，我们始终在不断前进，这是唯一的关键。

　　我们在不断前进，而且同舟共济的我们有能力维持这条船的平衡，勇敢地朝着梦想中的陆地——一个因生命而喜悦、因喜悦而创造美的世界前进。

后记 关于如何读这本书

我写这本书不是为了讲述历史上发生的各种事,因为我提到的事件全都是大家早已经知道的,在随便哪本专门讲建筑、绘画或音乐的书里都能看到。我只是把它们集中起来梳理一遍,我认为这样能最有效地帮助读者体会一切艺术赖以为基础的"普适性"。我写这本书也不是为了宣扬自己的美学理论和兴趣。书里当然也有一些个人观点,但在深入探讨艺术这样一个纯属个人喜好的问题时,这总归无法避免。

那么,我为什么要费力写这么厚的一本书,为什么希望你能够读一读呢?

我只是为了邀请你加入我们的行列,我说的"我们"是指所有认为少吃一顿早饭或晚饭无所谓,但如果没有音乐或绘画的点缀,人生就会变得索然无味的人。

这种观点和所有带点修辞性质的话一样,说出来就很容易被人添油加醋,被人曲解,因为它很接近过去那句糟糕的口号:"为艺术而艺术。"不知有多少人为此走上了事业的歧途。我绝对不会鼓动你放弃舒适而体面的谋生方式,独自面对冷漠无情的世界,余生做一个满腹牢骚的平庸艺术家,在条件简陋的破阁楼里忍受日日夜夜的煎熬,吃着

隔夜的意大利面充饥，盼着辉煌的革命能为自己带来一展才华的机会。革命也许会来，但很难带来你热切期盼的赏识。相反，它可能会放一把镐头在你的手上，告诉你去挖排水沟，去为那些比你更不幸的人做点有用的事。当然，假如你是真正拥有天赋的人，是得到上天垂青的少数幸运儿，那么世间没有什么能阻挡你心中强烈的创作欲望。冰冷的阁楼、隔夜的意大利面对你来说都不是问题，你可以安之若素，因为心中燃烧的火焰可以时时温暖你，在画架前匆匆啃一块硬面包，比雷蒙德·奥泰格[①]豪华宴席上的所有精致菜肴都更美味。话虽如此，要选择什么样的道路，还需要你自己来决定，我不会提供任何建议。

不过在这件事上，我要稍做一点妥协，毕竟人生到最后也免不了妥协。我想推荐一种方法，它能带你近距离探访缪斯女神的美丽花园（这确实是最迷人的花园），你以前从没留意过这件事，从没想过自己也可以拥有这样的机会。

你一定有某件喜欢做也能做的事。也许你喜欢画画，或唱歌，或弹钢琴，或参加戏剧表演。如果这件事能为你的人生增添乐趣，有什么理由不去做呢？我想不出任何理由。

但这有一个前提，就是要对自己的能力有清醒的认识。我们不幸生活在一个鼓励竞争、热衷出名的国家。我认识一些中等水平的网球或高尔夫球选手，本身技术没有问题，一场正常发挥的比赛按说可以是一次很愉快的经历，可是，他们每一天都过得很不开心，因为他们达不到比尔·蒂尔登[②]或沃尔特·哈根[③]那样的水平。我不认识哈根，

[①] 雷蒙德·奥泰格（1870—1939），法裔美国旅馆大亨，1919年设立奥泰格奖，奖励第一位驾机飞越大西洋的人，1927年查尔斯·林白赢得这一奖项。
[②] 比尔·蒂尔登（1893—1953），美国网球运动员，曾被誉为最伟大的网球选手。
[③] 沃尔特·哈根（1892—1969），美国职业高尔夫名将。

但认识蒂尔登，我知道他绝对不会赞同这样的想法。他会让你行动起来练球去，尽最大的努力，假如那个不太讨人喜欢的邻家女孩每次都能打赢你，面对这样残酷的事实也不要太在意。他甚至会告诉你说，其实输球能学到更多东西，与真正的高手对阵，比打败一个比你更弱的对手、赢回漂亮的比分更有收获。

艺术和体育运动有很多共通的地方。我永远记得有天晚上在我家里，泰·科布①和克努特·罗克尼②谈到滑垒技巧时，在一个说不清的小问题上争论起来。两人都想证明自己的观点，干脆现场做起示范，放慢了动作讲解各自的滑步，他们的这场演示和我看过的顶级俄罗斯芭蕾舞一样赏心悦目。过去我一直没有真正体会到希腊雕塑之美，直到有一次，在一场重要比赛进行到最后一局时，我看到贝比·鲁斯打出一记本垒打。他对大英博物馆里收藏的古希腊雕像可能没什么兴趣（甚至可能觉得这些东西像他小时候的玩具），但是，那一刻的他俨然是一尊活生生的古希腊经典雕像，比我见过的任何东西都像。或许从这一点来说，在火奴鲁鲁港口玩跳水的男孩也不逊色。我不是很确定，不过无关紧要，我想说的是：在任何一个艺术领域里，即使比不上顶尖的行家，你一样可以做出自己的成绩，就好比你不一定非要成为职业赛手，开一辆小破车一样可以领略驾驶的乐趣。若是能像收养孩子般对待一门艺术，你的人生一定会更快乐，也更充实。你会惊讶地发现，拿出一点闲暇时间投入自己喜欢的艺术，不管是摄影、烹饪、绘画、蚀刻还是做舞台模型，最终你会取得意想不到的成果。

但你必须牢记一点：艺术世界里（如同大自然中）没有捷径。成

① 泰·科布（1886—1961），美国著名棒球击球手。
② 克努特·罗克尼（1888—1931），美国著名橄榄球教练。

功并非来自于灵感，而是耐心、更多耐心、不断耐心坚持换来的结果。没有灵感，你可能永远无法攀上艺术的巅峰，但如果没有大量艰辛的付出，没有一点一滴、勤勤恳恳的长久努力，即使拥有天地间全部的灵感也无济于事。

 笼统地说了这么多，我再来讲一点实际的建议。首先，没有必要追求专业水准。你在这本书里应该也看到了，所有的艺术都只有一个终极目标，就是为生活的艺术服务，因此它们彼此之间都有着密切的关联，相互支持，相互促进，就像一个关系和睦的大家庭。对交响乐的编排有一定了解的话，你的艺术水准会有很大的提高。我五十五岁了，还在一支管弦乐队里坚守着自己的位置。参加活动很花时间，但这是最实际有效的方式，由此我可以从结构编排上深入了解一些原本不熟悉的曲子，进而帮助我更好地理解绘画技巧。

 我的铜版印刷机已经陪伴我很多年了，只是很小的一台，但足以满足我的简单需求。我不期望成为专业的铜版画家，也不会把这台机器印出来的东西拿去卖。但是自己摆弄铜版、酸溶液和各种混合墨水让我真切地体会到，那些有名的蚀刻艺术家曾努力追求怎样的目标，我认为再没有哪种方法能达到这么好的学习效果。

 自己用心去研究过去任何一位艺术大师的作品都是如此。我不是指单纯的模仿。你大概见过美术馆里临摹的人，一味埋头苦画却画得惨不忍睹。你可能禁不住心里说："何必这样白白浪费时间？有这份精力还不如去给奶牛挤奶或是做点别的有用的事！"

 我同意，我说"研究大师的作品"并不是要你去机械地模仿。研究应该是基于自身的兴趣，有明确的学习目的。这样当你以自己的方式去临摹丢勒的画，或是深入剖析某位很难看懂的画家——比如埃尔·格列柯的作品，起码在这一刻，你可以触摸到那些卓越艺术匠人

的内心世界，可能终于开始有一点切身的认识，感受到他们苦于创作材料不如意、人类双手不够灵巧时在想些什么。

你也许会说你没法这么做，因为书太贵，你负担不起。谁说一定要买那种二三十美元一本、摆在书店橱窗里很诱人的精装书？博物馆里有各种免费的或是接近于免费的宣传册。一张印刷精美的图画明信片对你的助益，往往不比一幅昂贵的复制品少。

音乐也是一样。我们的唱片可以说体现了当今机械工艺的最高水准。不要再去买那些不是很必要的东西，把这笔钱省下来（你会惊讶地发现自己每天为没用的小玩意花了多少钱），然后开始慢慢积累自己的唱片。同时，你也要常听这些唱片，因为要想成为出色的业余音乐家，你需要认真聆听历代伟大作曲家的所有作品，就好比热爱国际象棋的话，你多少应该了解一点马歇尔[①]或卡帕布兰卡[②]的开局。了解他们的开局当然不会让你变成马歇尔或卡帕布兰卡那样的棋手，但是这有可能在很大程度上提高你的棋艺。

我还有一点实用的提议。如果你选择了一门艺术作为业余爱好，就不能偶尔才想起它来，比如四旬斋期间每周的周六或周日练习一次。这项爱好应该像宠物狗一样，时时陪伴在你的身边。

这样讲不太好懂，我来举一个例子说明我的观点。

这本书里有一张图片呈现了布鲁克林大桥，它自有一种独特的美，在这一点上不输给泰姬陵。你也许一辈子没机会去看泰姬陵，但每天上班路上都能看一眼布鲁克林桥（或其他大桥或建筑）。在纽约市中心工作的那段日子里，我每次都选择走高架铁路。短短二十分钟的通勤

[①] 弗兰克·马歇尔（1877—1944），美国国际象棋冠军。
[②] 何塞·卡帕布兰卡（1888—1942），古巴国际象棋大师。

路上，看到的风景至少够我画上两个星期。我没时间把它们仔仔细细地画出来（不会比你时间更多），但是这没关系，因为沿途这一幕幕都在我的记忆里留下了痕迹，日后可以以各种形式发挥作用。

我知道这些事做起来并不容易。整体而言，美国人对待艺术的态度总有点忸怩，我知道有些生意人热爱音乐或某类文学作品，却不敢公开自己的爱好，生怕被邻居们嘲笑。我们必须克服这种心态，不然永远无法进步。

你也许无意做先行者，但如果你有这样的爱好，比如说喜欢画画，那么你可以参考我的做法。在衣服口袋里装几张小卡片，没人注意的时候，就随手把你刚才看到的东西画下来。这些图画笔记肯定不会被美术馆收藏，与伦勃朗画在待结账单背面的速写摆在一起展出，但是在它们的帮助下，你会注意到许多细微之处，会培养出自己都不敢相信的敏锐观察力。

另外，如果有机会，尽量多尝试各种不同的材料，因为每一种新手段（油彩、色粉、墨水）都能引领你了解一套截然不同的技法，感觉就像走访各个不同的国家。花费问题不必担心。你用不着买那种六十美元的豪华套装，里面备齐了所有颜色，还配了一美元一支的画笔。你可以用小儿子不要的彩色铅笔，他不大喜欢这件圣诞礼物（他现在想要玩具飞机，等明年过节的时候很可能又想要笔了）。这样一小盒彩色铅笔或水彩能做的事会让你大吃一惊，它能满足你的需要，价格不会承受不起，而且在各个玩具店都能买到。

至于音乐爱好者，可能的话，最好像早间锻炼一样每天固定做一点练习。一旦养成了习惯（哪怕只是一天十五分钟），练习时间自然而然就会变长。钢琴是最便利的乐器，最适合帮助你了解管弦乐。不过，世上并非只有钢琴这一种乐器。

举例来讲,假如你的爱好是拉小提琴,你会发现去典当行转转很有意思。也许有一天你会遇上一把真正的好琴。你大概有万分之一的机会,但花钱买一张爱尔兰赛马彩票的话,中奖的概率还要更低,所以,为什么不试试呢?

这一章写到这里也该结束了,想必你已经明白了我要表达的主旨。在具体的"行动计划"方面,我帮不上任何忙,没法给你明确的建议。这个世界上有二十亿人,所以有二十亿种不同的个人喜好。你自己想要做什么,还要由你自己来决定。不管你是想做船模、写歌、利用暑假去画缅因州的巨石,还是在郊外住宅打造一个小庭院,现在就开始向缪斯女神虚心求教吧。她们是要求非常严格的导师,但也是最让人满意的朋友。对于你的真诚付出,她们一定会给予回报,偶尔准许你进入缪斯的秘密花园,让你亲身领略那个至臻至美的世界,虽只是短短一刻,但你为探索人生真谛、为了解最美好的生活意义而经历的痛苦,都能在这一刻得到完满的补偿。

<div style="text-align:right;">
写于卢卡斯角

康涅狄格州旧格林威治镇

1937年5月8日
</div>